효율적인 학습방법

1. 먼저 영상 강의를 듣는다.

전체적인 흐름을 파악하면서 어떤 내용이 중요한지 알게 되어 교재를 쉽게 이해할 수 있게 된다.

2. 본문 내용을 정독하고 최대한 암기한 후 체크리스트를 풀어본다.

누구든 한 번 읽고 암기하기는 어렵다. 하지만 한두 번 정독한 후에 파트별 제크리스트를 풀면 아는 내용과 모르는 내용이 구분되고 자신의 수준도 파악하게 된다.

3. 기출모의고사 문제를 풀고 채점 시에 해설부분을 보면서 틀린 문제를 다시 숙지한다.

기출모의고사 문제를 풀어본 후 해설을 보며 채점할 때 틀린 부분은 왜 틀렸는지 확인함으로써 모르거나 헷갈리는 부분을 다시 점검하여 학습 완성도를 높이게 된다.

필자는 어떻게 하면 컬러를 통해 행복한 삶을 구현할 수 있을지를 연구하는 학자이자 디자이너로서 20여 년 동안 다양한 사람들을 대상으로 강의를 해왔다. 그런데 강의를 듣는 분들 중에는 왜 이 공부를 하는지 모른 채 공부하는 사람, 심지어 컬러리스트 자격시험을 준비하면서도 정작 컬러리스트라는 것이 무엇인지를 모르는 학생들을 보면서 참으로 안타까운 마음이 들었다. 이런 마음이 이 책을 기획하게 된 처음 동기라 할 수 있을 것이다. 때문에 최선을 다해 준비했다. 부족한 점이 없지 않지만 이상에서 설명한 대로 이 책의 장점을 최대한 활용하여 공부한다면 자격시험을 준비하거나 실무에서 활용할 때도 부족함이 없을 것이라 기대한다.

이 책 한 권이 나오기까지 많은 분들이 도움을 주었다. 일일이 인사하지 못하는 것을 양해해 주기 바라며 모두에게 감사의 마음을 전한다.

조 영 우

시험안내

1. 컬러리스트 시험 자격시험 절차안내

[원서 접수 방법]
① 컬러리스트산업기사와 컬러리스트기사 시험은 1년에 3회 시행
② 원서접수는 큐넷(산업인력공단 자격시험 홈페이지, www.Q-net.or.kr)에서 온라인으로 접수 가능

[필기 원서 접수]
① 필기접수 기간 내 인터넷으로 수험원서 제출
② 사진(6개월 이내에 촬영한 반명함판 사진파일(JPG), 수수료(정액))
③ 시험장소 본인 선택(선착순)

[필기시험 준비물]
수험표, 신분증, 필기구(흑색 사인펜 등) 지참

[합격자 발표]
인터넷(www.Q-net.or.kr)에서 합격자 발표가 나면 반드시 응시자격서류를 제출하여야 함
단, 실기접수는 4일임(응시자격서류 – 졸업증명서, 경력증명서 등)

[실기 원서 접수]
① 실기접수 기간 내 인터넷(www.Q-net.or.kr)으로 수험원서 제출
② 사진(6개월 이내에 촬영한 반명함판 사진파일(JPG), 수수료(정액))
③ 시험일시, 장소, 본인 선택(선착순)

[자격증 발급 시 준비물]
증명사진 1매, 수험표, 신분증, 수수료 지참

2. 응시자격조건 안내

[컬러리스트산업기사]
① 기능사 취득 후 + 실무경력 1년
② 4년제 관련 학과 졸업 또는 2년 이상 수료
③ 2년제 관련 학과 졸업 또는 1년 이상 수료
④ 관련 실무경력 2년 이상
⑤ 동일 및 유사 직무분야의 다른 종목 산업기사 등급 이상 취득자

[컬러리스트기사]
① 산업기사 취득 후 + 실무경력 1년
② 기능사 취득 후 + 실무경력 3년
③ 4년제 관련 학과 졸업 또는 3학년 이상 수료
④ 2년제 관련 학과 졸업 후 실무경력 2년
⑤ 3년제 관련 학과 졸업 후 실무경력 1년
⑥ 관련 실무경력 4년 이상
⑦ 동일 및 유사 직무분야의 다른 종목 기사 등급 이상 취득자

3. 응시방법 안내

필기, 실기시험 100점 만점에 평균 60점 합격이며 기사·산업기사 모두 CBT 방식으로 진행된다.
※ 과락제도 시행−한 과목이라도 40점 이하가 있으면 평균 60점이 넘어도 불합격처리된다.

[컬러리스트산업기사]
필기과목(과목당 20문제, 과목당 30분)
　제1과목 색채심리
　제2과목 색채디자인
　제3과목 색채관리
　제4과목 색채지각의 이해
　제5과목 색채체계의 이해

실기과목
1교시(2시간 30분)
　− 삼속성테스트(3문제) /
　　색채재현(3문제) / 오차보정
2교시(2시간 30분)
　− 감성배색 작성하기(4문제)

[컬러리스트기사]
필기과목(과목당 20문제, 과목당 30분)
　제1과목 색채심리, 마케팅
　제2과목 색채디자인
　제3과목 색채관리
　제4과목 색채지각론
　제5과목 색채체계론

실기과목
1교시(2시간)
　− 삼속성테스트(2문제) /
　　색채재현(1문제) / 오차보정
2교시(1시간 20분)
　− 감성배색(2문제)
3교시(2시간 20분)
　− 색채계획 및 디자인(컴퓨터 작업)

출제기준(필기)
산업기사

직무 분야	문화 · 예술 · 디자인 · 방송	중직무 분야	디자인	자격 종목	컬러리스트산업기사	적용 기간	2022. 1. 1. ~ 2025. 12. 31.

○직무내용 : 색채관련 조사, 색채표준, 색채디자인, 색채관리 등 색채분야 업무의 기초적인 지식과 기술을 바탕으로 수행하는 직무이다.

필기검정방법	객관식	문제 수	100	시험시간	2시간30분

필기과목명	문제 수	주요항목	세부항목	세세항목
색채심리	20	1. 색채심리	1. 색채의 정서적 반응	1. 색채와 심리 2. 색채의 일반적 반응 3. 색채와 공감각 　(촉각, 미각, 후각, 청각, 시각)
			2. 색채의 연상, 상징	1. 색채의 연상 2. 색채의 상징
			3. 색채와 문화	1. 색채와 자연환경(지역색, 풍토색) 2. 색채와 인문환경(의미와 상징) 3. 색채 선호의 원리와 유형
			4. 색채의 기능	1. 색채의 기능 2. 안전과 색채 3. 색채치료
		2. 색채마케팅	1. 색채마케팅의 개념	1. 마케팅의 이해 2. 색채마케팅의 기능 3. 소비자행동 4. 색채마케팅 전략
색채디자인	20	1. 디자인 일반	1. 디자인 개요	1. 디자인의 정의 및 목적 2. 디자인의 방법 3. 디자인 용어
			2. 디자인사	1. 근대 디자인사 2. 현대 디자인사

필기과목명	문제 수	주요항목	세부항목	세세항목
색채디자인	20	1. 디자인 일반	3. 디자인성격	1. 디자인의 요소 및 원리 2. 디자인의 조건 　(합목적성, 경제성, 심미성 등) 3. 기타 디자인 　(유니버설 디자인, 그린 디자인 등)
		2. 색채디자인계획	1. 색채계획	1. 색채계획의 목적과 정의 2. 색채계획 및 디자인의 프로세스
			2. 디자인 영역별 색채계획	1. 환경디자인 2. 실내디자인 3. 패션디자인 4. 미용디자인 5. 시각디자인 6. 제품디자인 7. 멀티미디어디자인 8. 공공디자인 9. 기타 디자인
색채관리	20	1. 색채와 소재	1. 색채의 원료	1. 염료, 안료의 분류와 특성 2. 색채와 소재의 관계 3. 특수재료 4. 도료와 잉크
			2. 소재	1. 금속소재 2. 직물소재 3. 플라스틱소재 4. 목재 및 종이소재 5. 기타 특수소재
		2. 측색	1. 색채측정기	1. 색채측정기의 용도 및 종류, 특성 2. 색채측정기의 구조 및 사용법
			2. 측색	1. 측색원리와 조건 2. 측색방법 3. 측색 데이터 종류와 표기법 4. 색채관리
		3. 색채와 조명	1. 광원의 이해	1. 표준 광원의 종류 및 특징 2. 조명방식 3. 색채와 조명의 관계
			2. 육안검색	1. 육안검색방법
		4. 디지털색채	1. 디지털색채의 기초	1. 디지털색채의 이해 2. 디지털색채체계 3. 디지털색채 관련 용어 및 기능

필기과목명	문제 수	주요항목	세부항목	세세항목
색채관리	20	4. 디지털색채	2. 디지털색채시스템 및 관리	1. 입출력시스템 2. 디스플레이시스템 3. 디지털색채조절 4. 디지털색채관리(Color Gamut Mapping)
		5. 조색	1. 조색기초	1. 조색의 개요
			2. 조색방법	1. CCM(Computer Color Matching) 2. 컬러런트(Colorant) 3. 육안조색 4. 색역(Color Gamut)
		6. 색채품질관리 규정	1. 색에 관한 용어	1. 측광, 측색, 시각에 관한 용어 2. 기타 색에 관한 용어
			2. 색채품질관리 규정	1. KS 색채품질관리 규정 2. ISO/CIE 색채품질관리 규정
색채지각의 이해	20	1. 색지각의 원리	1. 빛과 색	1. 색의 정의 2. 광원색과 물체색 3. 색채현상
			2. 색채지각	1. 눈의 구조와 특성 2. 색채자극과 인간의 반응 3. 색채지각설
		2. 색의 혼합	1. 색의 혼합	1. 색채혼합의 원리 2. 가법혼색 3. 감법혼색 4. 중간혼색(병치혼색, 회전혼색 등) 5. 기타 혼색기법
		3. 색채의 감각	1. 색채의 지각적 특성	1. 색의 대비 2. 색의 동화 3. 색의 잔상 4. 기타 지각적 특성
			2. 색채지각과 감정효과	1. 온도감, 중량감, 경연감 2. 진출, 후퇴, 팽창, 수축 3. 주목성, 시인성 4. 기타 감정효과
색채체계의 이해	20	1. 색채체계	1. 색채의 표준화	1. 색채표준의 개념 및 조건 2. 현색계, 혼색계
			2. CIE(국제조명위원회) 시스템	1. CIE 색채규정 2. CIE 색체계(XYZ, Yxy, L*a*b* 색체계 등)
			3. 먼셀 색체계	1. 먼셀 색체계의 구조, 속성 2. 먼셀 색체계의 활용 및 조화

필기과목명	문제 수	주요항목	세부항목	세세항목
색채체계의 이해	20	1. 색채체계	4. NCS (Natural Color System)	1. NCS의 구조, 속성 2. NCS의 활용 및 조화
			5. 기타 색체계	1. 오스트발트 색체계 2. PCCS 색체계 3. DIN 색체계 4. RAL 색체계 5. 기타 색체계
		2. 색명	1. 색명체계	1. 색명에 의한 분류 2. 색명법(KS, ISCC-NIST) 3. 한국의 전통색
		3. 색채조화 및 배색	1. 색채조화론	1. 색채조화의 목적 2. 전통적 조화론(슈브뢸, 저드, 파버비렌, 요하네스이텐)
			2. 배색효과	1. 배색의 분리효과 2. 강조색배색의 효과 3. 연속배색의 효과 4. 반복배색의 효과 5. 기타 배색 효과

출제기준(필기)
기사

직무 분야	문화 · 예술 · 디자인 · 방송	중직무 분야	디자인	자격 종목	컬러리스트기사	적용 기간	2022. 1. 1. ~ 2025. 12. 31.
○직무내용 : 색채 관련 조사, 색채기획, 소비자 조사, 색채표준, 색채디자인, 색채관리 등 종합적 업무를 전문적인 지식 과 기술을 바탕으로 수행하는 직무이다.							
필기검정방법	객관식		문제 수	100		시험시간	2시간 30분

필기과목명	문제 수	주요항목	세부항목	세세항목
색채 심리 · 마케팅	20	1. 색채심리	1. 색채의 정서적 반응	1. 색채와 심리 2. 색채의 일반적 반응 3. 색채와 공감각 　(촉각, 미각, 후각, 청각, 시각) 4. 색채 연상과 상징
			2. 색채와 문화	1. 색채문화사 2. 색채와 자연환경(지역색, 풍토색) 3. 색채와 인문환경(의미와 상징) 4. 색채선호의 원리와 유형
			3. 색채의 기능	1. 색채의 기능 2. 안전과 색채 3. 색채치료
		2. 색채마케팅	1. 색채마케팅의 개념	1. 마케팅의 이해 2. 색채마케팅의 기능
			2. 색채 시장조사	1. 색채 시장조사기법 2. 설문작성 및 수행 3. 정보 및 유행색 수집
			3. 소비자행동	1. 소비자욕구 및 행동분석 2. 생활유형 3. 정보 분석 및 처리 4. 소비자의사결정
			4. 색채마케팅 전략	1. 시장세분화 전략 2. 브랜드색채 전략 3. 색채포지셔닝 4. 색채 life cycle

필기과목명	문제 수	주요항목	세부항목	세세항목
색채디자인	20	1. 디자인 일반	1. 디자인 개요	1. 디자인의 정의 및 목적 2. 디자인의 방법 3. 디자인 용어
			2. 디자인사	1. 조형예술사 2. 근대디자인사 3. 현대디자인사
			3. 디자인성격	1. 디자인의 요소 및 원리 2. 시지각적 특징 3. 디자인의 조건 (합목적성, 경제성, 심미성 등) 4. 기타 디자인 (유니버설 디자인, 그린 디자인 등)
		2. 색채디자인계획	1. 색채계획	1. 색채계획의 목적과 정의 2. 색채계획 및 디자인의 프로세스 3. 색채디자인의 평가 4. 매체의 종류 및 계획
			2. 디자인 영역별 색채계획	1. 환경디자인 2. 실내디자인 3. 패션디자인 4. 미용디자인 5. 시각디자인 6. 제품디자인 7. 멀티미디어디자인 8. 공공디자인 9. 기타 디자인
색채관리	20	1. 색채와 소재	1. 색채의 원료	1. 염료, 안료의 분류와 특성 2. 색채와 소재의 관계 3. 특수재료 4. 도료와 잉크
			2. 소재의 이해	1. 금속소재 2. 직물소재 3. 플라스틱소재 4. 목재 및 종이소재 5. 기타 특수소재
			3. 표면처리	1. 재질 및 광택 2. 표면처리기술
		2. 측색	1. 색채측정기	1. 색채측정기의 용도 및 종류, 특성 2. 색채측정기의 구조 및 사용법

필기과목명	문제 수	주요항목	세부항목	세세항목
색채관리	20	2. 측색	2. 측색	1. 측색원리와 조건 2. 측색방법 3. 측색 데이터 종류와 표기법 4. 색채표준과 소급성 5. 색채관리
		3. 색채와 조명	1. 광원의 이해와 활용	1. 표준 광원의 종류 및 특징 2. 조명방식 3. 색채와 조명의 관계
			2. 육안검색	1. 육안검색방법
		4. 디지털색채	1. 디지털색채의 기초	1. 디지털색채의 정의 및 특징 2. 디지털색채체계 3. 디지털색채 관련 용어 및 기능
			2. 디지털색채시스템 및 관리	1. 입출력시스템 2. 디스플레이시스템 3. 디지털색채조절 4. 디지털색채관리 　(Color Gamut Mapping)
		5. 조색	1. 조색기초	1. 조색의 개요
			2. 조색방법	1. CCM(Computer Color Matching) 2. 컬러런트(Colorant) 3. 육안조색 4. 색역(Color Gamut)
		6. 색채품질관리 규정	1. 색에 관한 용어	1. 측광, 측색, 시각에 관한 용어 2. 기타 색에 관한 용어
			2. 색채품질관리 규정	1. KS 색채품질관리 규정 2. ISO/CIE 색채품질관리 규정
색채지각론	20	1. 색지각의 원리	1. 빛과 색	1. 색의 정의 2. 광원색과 물체색 3. 색채현상 4. 색의 분류
			2. 색채지각	1. 눈의 구조와 특성 2. 색채자극과 인간의 반응 3. 색채지각설
		2. 색의 혼합	1. 혼색	1. 색채혼합의 원리 2. 가법혼색 3. 감법혼색 4. 중간혼색(병치혼색, 회전혼색 등) 5. 기타 혼색기법

필기과목명	문제 수	주요항목	세부항목	세세항목
색채지각론	20	3. 색채의 감각	1. 색채의 지각적 특성	1. 색의 대비 2. 색의 동화 3. 색의 잔상 4. 기타 지각적 특성
			2. 색채지각과 감정효과	1. 온도감, 중량감, 경연감 2. 진출, 후퇴, 팽창, 수축 3. 주목성, 시인성 4. 기타 감정효과
색채체계론	20	1. 색채체계	1. 색채의 표준화	1. 색채표준의 개념 및 발전 2. 현색계, 혼색계 3. 색채표준의 조건 및 속성
			2. CIE(국제조명위원회) 시스템	1. CIE 색채규정 2. CIE 색체계(XYZ, Yxy, L*a*b* 색체계 등)
			3. 먼셀 색체계	1. 먼셀 색체계의 구조, 속성 2. 먼셀 색체계의 활용 및 조화
			4. NCS (Natural Color System)	1. NCS의 구조, 속성 2. NCS의 활용 및 조화
			5. 기타 색체계	1. 오스트발트 색체계 2. PCCS 색체계 3. DIN 색체계 4. RAL 색체계 5. 기타 색체계
		2. 색명	1. 색명체계	1. 색명에 의한 분류 2. 색명법(KS, ISCC-NIST)
		3. 한국의 전통색	1. 한국의 전통색	1. 정색과 간색 2. 한국의 전통색명
		4. 색채조화 이론	1. 색채조화	1. 색채조화와 배색
			2. 색채조화론	1. 슈브뢸의 조화론 2. 저드의 조화론 3. 파버비렌의 조화론 4. 요하네스이텐의 조화론 5. 기타 색채조화론

목 차

Part
02

색채심리의
이해

Part
04

**색채관리의
이해**

Part

01

색채지각의
이해

제1장
색 지각의 원리

제1강 빛과 색

1 빛과 색

(1) 빛과 색의 관계 (2019년 1회 기사), (2020년 4회 기사)

① 색은 빛이 인간의 눈에 자극될 때 생기는 시감각(빛이 망막을 자극)의 일종이다. 시감각에 의해 인간은 색을 지각하게 된다. 빛이 눈의 망막에 자극을 주면 빛에너지가 전기화학적 에너지로 바뀌어 대뇌로 전달되어 개인의 주관적 경험을 바탕으로 신호와 정보를 해석한다.
(2012년 2회 산업기사), (2016년 1회 산업기사)

② 색을 지각한다는 것은 인간의 눈으로 색을 보고, 인식하고, 느낀다는 의미이다. 인간이 색을 보는 것은 반사된 빛을 보는 것이며 빛의 파장에 따라 서로 다른 색감을 일으킨다.

③ 인간이 색을 지각하기 위해서는 '빛(광원)과 물체와 눈'이라는 색채지각의 3요소가 필요하다. 이 3가지 지각요소에서 어느 것 하나라도 빠질 경우 인간은 색을 지각할 수 없게 된다.
(2005년 1회 산업기사), (2008년 1회 산업기사), (2011년 3회 산업기사), (2012년 2회 기사), (2016년 2회 기사), (2018년 2회 산업기사)

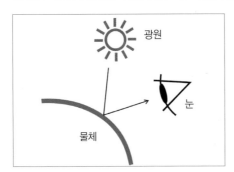

조선생의 TIP

색지각의 4가지 조건 (2020년 3회 산업기사)

① 빛의 밝기
② 사물의 크기
③ 인접색과의 대비
④ 색의 노출시간

(2) 뉴턴의 분광실험

(2002년 5회 산업기사), (2003년 1회 산업기사), (2003년 3회 산업기사), (2004년 1회 산업기사), (2005년 1회 산업기사), (2008년 1회 산업기사), (2009년 1회 산업기사), (2010년 2회 산업기사), (2013년 2회 산업기사), (2018년 1회 산업기사), (2022년 1회 기사)

① 17세기 영국의 물리학자인 뉴턴(Newton, Isaac)은 프리즘(prism)을 이용해 1666년 분광실험(혼합광인 백색광을 분해하는 실험)을 통해 가시광선을 발견했다.

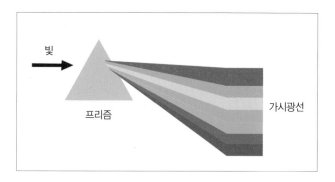

② 뉴턴은 빛의 파장에 따라서 굴절하는 각도가 다르다는 성질을 이용하여 태양광선을 빨강, 주황, 노랑, 초록, 파랑, 남색, 보라로 구성된 연속적인 띠로 나누는 분광실험에 성공했다.

③ 사람의 눈에 보이는 전자기파의 영역으로 외부에서 입사하는 빛을 선택적으로 흡수하여 고유의 색을 띠게 하는 빛을 가시광선이라 하며 가시광선의 파장범위는 380~780nm이다.

(2004년 1회 산업기사), (2008년 3회 산업기사), (2009년 2회 산업기사), (2009년 2회 기사), (2011년 1회 기사), (2011년 2회 기사), (2011년 3회 산업기사), (2012년 2회 산업기사), (2012년 2회 기사), (2012년 3회 산업기사), (2014년 3회 기사), (2015년 3회 기사), (2016년 2회 산업기사), (2017년 3회 산업기사), (2017년 3회 기사), (2020년 3회 산업기사)

조선생의 TIP

가시광선의 최대 시감도

가시광선 파장 중 가장 시감도(파장에 따라 빛 밝기가 다르게 느껴지는 정도)가 높은, 우리 눈이 가장 밝게 느끼는, 최대 시감도의 파장범위는 555nm로 황초록이다.

④ 빛의 스펙트럼이란 빛을 파장별로 나눈 배열을 말하며 파장에 따라 굴절률(꺾이는 각도의 정도)이 다르기 때문에 나타난다. 가장 굴절이 심한 곳은 보라색이다. 스펙트럼에 있어서의 색 수는 실험방법의 차이나 관찰자의 주관에 따라서 달라질 수 있다.

(2011년 2회 산업기사), (2013년 2회 기사), (2015년 1회 기사), (2015년 2회 기사), (2016년 1회 산업기사), (2018년 3회 기사), (2018년 3회 산업기사), (2019년 2회 기사), (2019년 3회 산업기사), (2022년 2회 기사)

방출스펙트럼과 흡수스펙트럼 (2002년 5회 산업기사), (2011년 3회 산업기사), (2012년 1회 기사), (2019년 3회 산업기사)

① **방출스펙트럼(emission spectrum)**

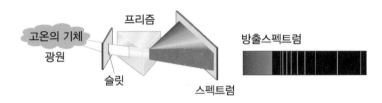

원자와 분자가 외부에서 빛이나 에너지를 받으면 기준에너지보다 에너지 준위(원자나 분자가 갖는 에너지의 값)가 상승한 들뜬 상태가 된다. 이때 전자가 원래의 낮은 준위로 돌아갈 때 궤도가 에너지를 가지는 만큼 빛을 방출하는 전자기파 스펙트럼으로, 발광스펙트럼 또는 복사스펙트럼이라 한다. 주로 고온의 기체에서 일어난다.

② **흡수스펙트럼(absorption spectrum)**

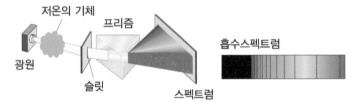

연속스펙트럼을 가진 광선을 물질 속을 통과시킨 후 분광기로 분광할 때 물질 속을 통과하는 동안 물질의 화학구조에 따라 특정 파장의 빛을 강하게 흡수해 생기는 빛의 양을 파장별 함수로 나타내는 것으로, 흡수스펙트럼을 조사하면 물질의 원소구성이나 화학구조를 추측할 수 있다.

⑤ 전자기파인 빛의 파장 범위에 따라 "감마선 − X선 − 자외선(UV) − 가시광선 − 적외선(IR) − 극초단파(UHF, 마이크로파, 라디오파)" 순으로 되어 있다. (2018년 2회 기사)

⑥ 가시광선 중에서 파장이 가장 짧은 색은 보라색(단파장, 380nm)이고, 가장 긴 색은 빨간색(장파장, 780nm)이다. (2018년 2회 기사)

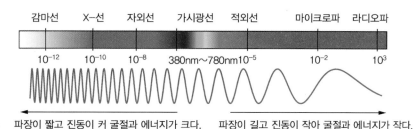

전자기파의 종류 (2020년 3회 기사), (2020년 4회 기사)

| 감마선 | X-선 | 자외선 | 가시광선 | 적외선 | 마이크로파 | 라디오파 |

10^{-12} 10^{-10} 10^{-8} 380nm~780nm 10^{-5} 10^{-2} 10^{3}

← 파장이 짧고 진동이 커 굴절과 에너지가 크다. 파장이 길고 진동이 작아 굴절과 에너지가 작다. →

조선생의 TIP

① 빛은 전자기파의 종류 중 하나며 매질이 밀집되어 있을수록 파동이 빠르게 전달된다.
 예 물, 철길 소리 등
② 자외선(Ultra Violet)은 1801년 요한 빌헬름 리텔에 의해 발견되었다. UV-A(멜라닌 색소 자극), UV-B(비타민 D 합성, 인체나 물속 공기층 등에 깊숙이 침투하기 어려운 파장으로 피부화상을 유발), UV-C(세균, 바이러스의 DNA를 파괴하여 소독과 살균용으로 사용)이 있다. (2021년 2회 기사)
③ 적외선(Infra Red)은 허셜이 발견했으며 열을 전달하는 열선으로 치료기 등에 사용된다. 야간투시경, 근거리통신, 하이패스, 미사일 유도 등에 사용된다.
④ 감마선은 방사선 중 하나로 암 치료 등에 사용된다.

⑧ 색상별 파장범위

(2011년 3회 기사), (2012년 1회 산업기사), (2013년 2회 기사), (2013년 2회 산업기사), (2013년 3회 산업기사), (2014년 3회 산업기사), (2015년 2회 산업기사), (2016년 2회 기사), (2017년 1회 기사), (2017년 2회 기사), (2017년 2회 산업기사), (2018년 1회 기사), (2018년 1회 산업기사), (2018년 2회 산업기사), (2018년 3회 기사), (2019년 1회 산업기사), (2020년 3회 기사), (2022년 1회 기사), (2022년 2회 기사)

보라계열	파랑계열	초록계열	노랑계열	주황계열	빨강계열
380~445nm	445~480nm	480~560nm	560~590nm	590~640nm	640~780nm

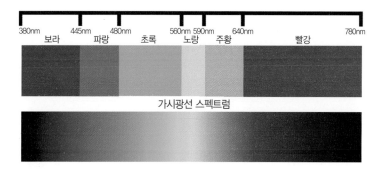

380nm 445nm 480nm 560nm 590nm 640nm 780nm
보라 파랑 초록 노랑 주황 빨강

가시광선 스펙트럼

조선생의 TIP

파장의 단위

① 마이크로미터(μm) - 1m의 1/1,000,000(10^{-6}m)
② 나노미터(nm) - 1m의 1/1,000,000,000(10^{-9}m)
③ 옹스트롬(Å) - 1m의 1/10,000,000,000(10^{-10}m)

(3) 빛에 대한 학설 (2012년 2회 산업기사)

빛이 파동이냐 입자냐의 논란은 오래전부터 제기되었다. 17세기에는 빛의 입자설과 파동설이 서로 대립하였고 18세기에는 뉴턴의 주장에 힘입어 입자설이 인정받게 된다. 그러나 19세기에 토마스 영(Tomas Young)의 '이중슬릿실험'을 통해 파동설이 우위를 점하게 되었으며, 1905년에는 아인슈타인이 광양자설을 발표함으로써 입자설이 부활하였고, 맥스웰은 빛과 전자기파가 본질적으로 같다는 전자기파설을 주장하였다. 20세기가 되어서는 플랑크의 양자가설(quantum hypothesis) 등에 의해 입자설이 다시 증명되었으며, 이후 빛은 입자와 파동의 성질을 동시에 가진다고 보고 있다.

① 파동설(wave theory)

17세기 호이겐스(Huygens, Christian)에 의해 처음 기초가 잡혔고 19세기에 들어와서 토마스 영과 프레넬에 의해 파동설이 확립되었다. 파동설은 빛이 특정한 매질을 통해 전파되는 파동(물결의 움직임, 즉 주기적인 진동에 의해 퍼져가는 현상)이라 주장했다. 뉴턴의 입자설과 달리 빛의 성질인 회절을 설명할 수 있는데, 회절은 파동에서만 일어나기 때문이다.

② 입자설(particulate theory)

뉴턴은 빛을 입자(물질을 구성하고 있는 작은 물체)의 흐름이라 주장했는데, 빛의 성질인 직진, 반사, 굴절은 설명할 수 있으나 파동의 대표적인 성질인 간섭과 회절은 설명하지 못했다.

③ 광양자설(light quantum theory) (2020년 1, 2회 산업기사)

아인슈타인(Albert Einstein)은 빛은 광전자(빛에 의해 튀어나오는 전자)의 불연속성 흐름이며 빛은 일정한 에너지를 갖도록 양자로 되어있다고 주장하였고, 입자설과 파동설이 가진 모순을 설명했다.

④ 전자기파설 (2014년 3회 기사), (2015년 1회 기사), (2018년 1회 기사), (2020년 3회 기사)

맥스웰은 빛은 전자기파(전기장과 자기장이 시간에 따라 변할 때 발생하는 파동)의 일종으로 전자기파의 존재를 이론적으로 유도하여 그 속도가 광속도(빛의 속도)와 일치한다는 사실을 발견했다.

> **POINT** 빛에 대한 학설
> ① 파동설 – 호이겐스 ② 입자설 – 뉴턴 ③ 광양자설 – 아인슈타인 ④ 전자기파설 – 맥스웰

(4) 색의 정의 (2010년 1회 산업기사), (2010년 2회 산업기사), (2012년 2회 기사), (2012년 3회 기사), (2014년 2회 기사), (2014년 3회 기사)

① 색이란 빛의 스펙트럼 현상에 의해 구별되어 인지되는 광학적 현상으로 빛을 흡수하고 반

사하는 결과로 나타나는 사물의 밝고 어두움이나 빨강, 파랑, 노랑 등의 물리적 현상을 말한다. 색은 다양한 성격을 가지며 사람의 눈에 가장 먼저 인식되는 지각요소이다.

② 화학 분야(물질의 구조와 성질을 연구하는 학문) (2012년 2회 기사)

색은 물질을 구성하고 있는 어떤 분자구조의 특징으로 안료나 염료 같은 물질의 화학적 요소로 인해 눈에 반사, 투과되어 색이 생성되는 것으로 조색, 색좌표, 도료의 종류와 특정 색소 등을 개발한다.

③ 물리학 분야(자연의 물리적 성질과 현상을 연구하는 학문)

색은 물체에 닿는 빛 파장의 반사, 흡수, 투과로 인한 가시광선 영역 내에서의 방사에너지(물체에서 방출되는 전자기파)의 자극으로 광원, 반사광, 투과광 등 에너지 분포의 양상과 자극 정도를 기자재를 활용하여 규명한다.

④ 생리학 분야(생물을 연구하는 학문) (2012년 2회 산업기사), (2016년 2회 산업기사)

색은 눈에서 대뇌로 연결된 신경에서 일어나는 전기화학적 작용이라 정의하며 생리적, 심리적 현상으로 시감각의 일종으로 이해한다. 즉 눈에서 대뇌에 이르는 신경계통의 광화학적 활동을 규명하는 방법으로 우리 몸의 조직과 관련 있는 연구를 한다.

⑤ 심리학 분야(인간의 심리를 연구하는 학문)

인간의 심리적인 정신 기제의 작용에 영향을 주는 색채를 인간의 감성, 연상, 기억 등의 심리적 활동을 연구를 통해 규명한다.

(5) 색의 분류 (2004년 3회 산업기사), (2010년 1회 산업기사), (2014년 2회 기사)

① 색에는 빛의 색(light, 색광)과 물체의 색(color, 색료)이 있다. 물체의 색을 색채라 하는데, 색채에는 무채색과 유채색이 있다.

② 무채색(無彩色)은 '채도가 없다'는 것을 의미한다. 채도가 없기 때문에 색상도 없다. 따라서 검은색, 흰색, 회색 등의 명도만 존재하며 빛의 반사율에 의해 결정된다. (2013년 2회 산업기사)

③ 유채색은 색상, 명도, 채도가 모두 존재하는 색이다. 유채색은 750만 개가 존재하지만 눈으로 식별 가능한 색은 300개 정도이며 일상생활에 필요한 색은 50개에 불과하다. (2014년 2회 기사), (2018년 3회 기사), (2021년 2회 기사)

(6) 색의 3속성

(2003년 1회 산업기사), (2015년 3회 기사), (2018년 1회 기사), (2018년 2회 산업기사), (2019년 2회 산업기사), (2019년 3회 산업기사), (2021년 1회 기사),
(2021년 2회 기사), (2021년 3회 기사)

① 색상(Hue, 주파장)은 광파장의 차이에 따라 변하는 색채의 위치로서, 색을 감각으로 구별
하는 색의 속성 또는 색의 명칭을 말한다.
(2003년 1회 산업기사), (2004년 3회 산업기사), (2005년 3회 산업기사), (2006년 1회 산업기사), (2008년 3회 산업기사), (2016년 3회 산업기사)

② 명도(Value, lightness, 반사율, 휘도)는 밝고 어두운 정도를 말한다. 즉 색의 밝음의 감각
을 척도화한 것을 명도라고 하며 인간은 약 500단계의 명도를 구분할 수 있고 우리 눈에
가장 민감한 속성이다. (2012년 1회 기사), (2016년 2회 산업기사), (2017년 3회 기사), (2020년 1, 2회 기사)

③ 채도(Chroma, Saturation, 포화도)는 순도(색상이 포함된 양이지만 시각적으로 얼마나 잘
보이는가를 나타내는 정도)를 의미한다. 즉 색의 선명하거나 흐리고 탁한 정도를 말한다.
인간의 색지각 능력을 고려할 때 가장 분별하기 어려운 속성으로 인간은 색상과 명도에 비
해 20단계의 채도 정도만 구분할 수 있다.
(2003년 3회 산업기사), (2004년 3회 산업기사), (2008년 1회 산업기사), (2014년 1회 산업기사), (2014년 2회 기사), (2015년 3회 기사),
(2016년 1회 기사), (2020년 1, 2회 기사), (2020년 4회 기사)

④ 색조(톤, tone)는 명도와 채도의 복합기능을 말한다. 색상과는 관계하지 않는다.
(2005년 1회 산업기사), (2007년 3회 산업기사), (2010년 2회 산업기사), (2013년 1회 산업기사), (2013년 2회 산업기사), (2013년 3회 기사),
(2014년 1회 기사), (2015년 2회 산업기사)

⑤ 순색은 무채색이 섞이지 않은 가장 채도가 높은 색(vivid)이고 명청색은 순색에 흰색을 섞
은 명도가 높은 색이다. 암청색은 순색에 검은색을 섞은 명도가 낮은 어두운 색을 말한다.
탁색은 순색에 회색을 섞은 색을 말한다. (2013년 1회 산업기사)

2 색의 물리적 분류 – 광원색과 물체색 등 (2017년 2회 기사)

(1) 광원색(illuminate color) (2009년 1회 기사), (2011년 1회 기사), (2014년 2회 산업기사), (2019년 3회 산업기사)

전구나 불꽃처럼 광원이 스스로 빛을 내고 있는 동안의 색으로 광원색은 색의 삼속성 중 색상과
채도로만 표현하며 전구나 불꽃처럼 발광을 통해 보이는 색을 말한다. 광원색은 보통 색자극
값으로 표시한다.

(2) 물체색(object color)

① 물체색은 스스로 빛을 발광하지 못하는 색으로 광원으로부터 받은 반사에 의해 생기는 색인 표면색과 투과되는 투과색을 총칭해 물체색이라 한다.

② 평면색과 달리 거리감, 재질, 형태에 따라 다르게 지각되며, 물체가 빛을 반사·흡수하면서 고유의 색을 가지고 있는 것처럼 보인다. 이는 물체마다 빛을 반사하는 각 파장별 세기인 고유한 반사율을 가지고 있기 때문이다. 이를 분광반사율(spectral reflection factor)이라 한다. 그림물감, 염료, 도료가 물체색에 속한다.

조선생의
TIP

분광 반사율(spectral reflection factor) (2015년 3회 기사), (2017년 1회 기사)

물체색이 스펙트럼 효과에 의해 빛을 반사하는 각 파장별(단색광) 세기를 말하며 물체의 색은 표면에서 반사되는 빛의 각 파장별 분광 분포(빛이 프리즘을 통과되면서 파장별로 분광된 색의 양을 그래프로 표시한 것)에 따라 여러 가지 색을 띠게 되며, 조명에 따라 다양한 분광 반사율이 나타난다.

밝을수록 반사율이 높고 채도가 높을수록 차이가 크다. 반사율은 색채시료의 특성에 따라 다르게 나타난다.

(3) 표면색(surface color)

① 물체색으로 스스로 빛을 내는 것이 아니라 물체의 표면에서 빛이 반사되어 나타나는 물체 표면의 색으로 외부의 빛을 받아 반사된 빛의 색으로 사물의 질감이나 상태를 알 수 있도록 하는 색이다.

② 표면색은 빛의 확산, 반사하는 불투명 물체의 표면에 속하는 것처럼 지각되는 색으로 보통 색상, 명도, 채도 등으로 표시한다.

(4) 평면색(면색, 개구색, film color)

(2005년 3회 산업기사), (2008년 1회 산업기사), (2011년 1회 산업기사), (2014년 3회 산업기사), (2016년 1회 기사), (2017년 3회 산업기사), (2018년 2회 산업기사), (2020년 1, 2회 산업기사)

① 색자극(눈에 들어와 유채색 또는 무채색의 감각을 일으키는 가시복사) 외에 질감, 반사 그림자의 영향을 받지 않으며 거리감이 불확실하고 입체감이 없는 색을 말한다.

② 미적으로 본다면 부드럽고 쾌감이 있는 색으로 순수한 색만 있는 느낌의 부드럽고 즐거운
 미적 상태를 말한다. 거리감, 물체감 또는 입체감은 거의 지각되지 않기 때문에 어떤 사물
 의 상태와는 거의 무관하므로 순수색의 감각을 가능케 한다.

③ 푸른 하늘처럼 순수하게 색 자체만 보이는 원초적인 색으로 색자극만 존재한다.

(5) 경영색(거울색, mirrored color)

(2013년 1회 산업기사), (2013년 3회 산업기사), (2017년 1회 기사), (2018년 1회 산업기사), (2019년 3회 기사)

거울 면이 가진 고유의 색이 지각되고 거울 면에 비친 대상물이 그 거울 면에서 지각되는 경
우, 그 대상물의 색, 거울과 같은 불투명한 물질의 광면에 비친 물체의 표면에 나타나는 완전
반사에 가까운 색을 말한다.

(6) 공간색(volume color)

(2009년 2회 기사), (2011년 2회 기사), (2013년 2회 기사), (2015년 1회 기사), (2015년 3회 기사), (2018년 2회 기사), (2020년 1, 2회 기사), (2020년 3회 기사)

투명한 유리 또는 물의 색 등 일정한 부피가 있는 공간에 3차원적인 덩어리가 꽉 차 있는 부피
감이 보이고 색의 존재감이 느껴지는 용적색(공간색)으로 유리병 속 액체 또는 얼음 그리고 수
영장의 물색 등이 이에 속한다.

조선생의 TIP

카츠(D. Katz)의 색의 현상학적 특성

독일의 심리학자 카츠(D. Katz)는 편견없이 직관적으로 색을 관찰함으로 나타나는 방식을 9종류로 분류했
는데 이러한 것을 현상학적 관찰(피시험자가 자신의 지각이나 경험을 묘사하는 것)이라 한다. 색을 나타
내는 방식은 면색, 표면색, 공간색, 투명면색, 투명표면색, 경영색, 광택, 광휘, 작열 등이 있다고 주장했다.

3 색채 현상

(1) 색채 현상은 빛의 현상이라고 한다. 빛은 다양한 성질을 가지고 있다. 광원에서 빛이 물체(고체, 액체, 기체)에 접촉하면서 '반사, 산란, 굴절, 회절, 흡수, 간섭, 투과, 확산, 분해'라는 현상이 일어난다. 이러한 다양한 빛의 현상 등에 의해 눈에 자극이 생겨 뇌에 전달되면서 색을 인식하게 된다.

(2013년 1회 기사), (2013년 3회 기사), (2014년 1회 기사), (2014년 1회 산업기사), (2014년 3회 기사), (2015년 1회 산업기사), (2019년 1회 산업기사)

(2) 반사(reflection)

(2002년 5회 산업기사), (2004년 1회 산업기사), (2005년 3회 산업기사), (2006년 3회 산업기사), (2009년 2회 산업기사), (2010년 1회 산업기사), (2011년 2회 산업기사), (2011년 3회 산업기사), (2012년 2회 기사), (2013년 4회 기사), (2014년 1회 기사), (2016년 3회 기사)

① 말 그대로 빛이 물체에 닿아 반사되는 성질로 반사는 물체의 색을 결정하는 중요한 요소이다. 사과가 빨간 이유는 빨간색은 반사하고 다른 색은 흡수하기 때문이다.

② 빛이 물체를 완전히 반사하면 흰색이 되고 완전히 투과(광선이 매질을 통과하는 현상)하면 검은색(90% 이상 흡수)이 된다.

③ 스펙트럼 전반에 걸쳐 비교적 고른 반사율을 가지고 있는 색으로 흡수 반사를 적당히 할 때 물체의 표면색은 회색이 된다. (2017년 1회 산업기사), (2019년 1회 산업기사)

(3) 산란(scattering)

(2009년 2회 산업기사), (2010년 2회 산업기사), (2011년 1회 산업기사), (2012년 1회 산업기사), (2013년 1회 기사), (2014년 3회 기사), (2015년 1회 산업기사), (2016년 1회 산업기사), (2016년 2회 기사), (2017년 2회 산업기사), (2018년 1회 산업기사), (2019년 2회 산업기사), (2019년 3회 기사), (2021년 1회 기사)

빛이 거친 표면에 입사했을 경우 여러 방향으로 빛이 분산되어 흩뿌려지는 현상으로 대낮에 하늘이 파랗게 보이거나 석양이 붉게 보이는 이유는 산란 때문이다. 예로 노을, 흰구름, 먹구름 등이 있다.

(4) 굴절(refraction)

(2009년 2회 산업기사), (2011년 3회 산업기사), (2014년 2회 기사), (2014년 3회 산업기사), (2015년 3회 산업기사), (2017년 3회 기사), (2019년 1회 기사), (2019년 3회 산업기사), (2022년 1회 기사)

① 하나의 매질(에너지를 이동시켜주는 물질)로부터 다른 매질로 진입하는 파동이 그 경계면에서 진행하는 방향을 바꾸는 현상이다.

② 빛의 파장이 길면 진동수가 작아 굴절률이 약하고, 파장이 짧으면 진동수가 커서 굴절률이 크다. 예로 아지랑이, 돋보기, 무지개, 프리즘과 같은 현상, 별의 반짝임 등이 있다.

(5) 회절(diffraction)

① 파동이 장애물을 만났을 때 빛이 물체의 그림자 부분에 휘어 들어가는 현상으로 뉴턴이 주장한 입자설에서는 나타나지 않고 파동에서만 나타난다.

② 산란과 간섭의 복합현상이기도 하며 예로 CD 표면색, 곤충날개색 등에서 볼 수 있다.

(6) 간섭(interference)

(2004년 1회 산업기사), (2006년 1회 산업기사), (2009년 1회 산업기사), (2013년 3회 기사), (2015년 1회 산업기사), (2017년 3회 산업기사), (2019년 1회 기사), (2020년 1, 2회 산업기사), (2020년 1, 2회 기사)

파장이 같은 서로 다른 두 줄기의 파동이 서로 만나 중복되어서 서로 강합 또는 약합되어 진폭이 극대화가 되면 백색광(눈에 백색으로 보이는 연속 스펙트럼)이 얇은 막에서 확산 또는 반사되어 만나 일으키는 간섭무늬현상이다. 예로 진주조개와 비눗방울 홀로그램에서 볼 수 있다.

제2강 색채 지각

1 눈의 구조와 특성

(1) 눈의 구조

① 눈은 빛의 강약 또는 파장을 받아들여 뇌에 감각을 전달하는 감각기관으로 인간의 눈은 카메라의 구조와 기능이 비슷하다. 빛은 각막 → 홍채 → 수정체 → 망막 → 시신경 → 뇌로 전달되어 사물 또는 색을 지각하게 된다. (2015년 1회 기사), (2018년 2회 산업기사)

② 눈의 구조에서 홍채는 카메라의 조리개 역할을 하고 수정체는 카메라의 렌즈에 해당하는 것으로 빛을 망막에 정확하고 깨끗하게 초점을 맺도록 자동적으로 조절하는 역할을 한다.
(2020년 1, 2회 산업기사), (2022년 1회 기사)

③ 망막은 카메라의 필름 역할을 하며, 각막은 빛을 받아들이는 투명한 창문 역할로 빛이 망막에 상이 맺힐 때 가장 많이 굴절된다. 각막과 수정체는 빛을 굴절시킴으로써 망막에 선명한 상이 맺히도록 한다.
(2005년 1회 산업기사), (2005년 2회 산업기사), (2006년 1회 산업기사), (2010년 1회 산업기사), (2010년 2회 산업기사), (2011년 1회 기사), (2012년 2회 산업기사), (2013년 3회 산업기사), (2016년 2회 기사), (2016년 3회 기사), (2017년 1회 산업기사), (2017년 3회 산업기사), (2018년 1회 산업기사), (2018년 3회 기사), (2019년 1회 산업기사), (2019년 3회 산업기사), (2020년 1, 2회 기사)

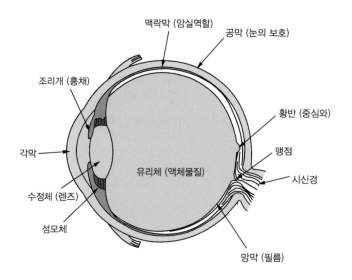

맥락막 (암실역할)　　공막 (눈의 보호)
조리개 (홍채)
황반 (중심와)
각막　　　　　맹점
유리체 (액체물질)　시신경
수정체 (렌즈)
섬모체
망막 (필름)

④ 망막

(2010년 1회 산업기사), (2014년 2회 산업기사), (2014년 3회 산업기사), (2015년 1회 산업기사), (2015년 2회 산업기사), (2016년 3회 산업기사), (2018년 2회 기사)

망막은 빛에너지가 전기화학적 에너지로 변환되는 곳이다. 망막의 가장 중심부에 작은 굴곡을 이루며 위치한 중심와(황반)는 시세포가 밀집해 있어 가장 선명한 상이 맺히는 부분(추상체가 밀집)이다. (2017년 1회 기사), (2018년 3회 기사), (2019년 3회 기사), (2020년 1, 2회 산업기사)

⑤ 맹점

(2006년 3회 산업기사), (2007년 3회 산업기사), (2012년 3회 산업기사), (2015년 1회 산업기사), (2018년 1회 기사), (2018년 2회 산업기사), (2019년 2회 산업기사)

빛을 구분하는 시세포가 없으며, 망막에서 뇌로 들어가는 시신경 다발 때문에 어느 지점의 거리에서 색이나 형태, 상이 맺히지 않는 부분으로 시신경의 통로 역할을 한다.

⑥ 유리체(초자체) (2018년 3회 기사)

수정체 뒤에 있는 젤리 상의 물질로 안구의 3/5를 차지하며 망막에 광선을 통과시키고 눈의 모양을 유지하며, 망막을 눈의 벽에 밀착시키는 작용을 한다.

(2) 눈의 특성 (2012년 1회 산업기사), (2012년 2회 산업기사)

① 눈은 시각정보를 받아들일 뿐 분석을 하지는 않는다.

② 사람은 코나 귀보다 주로 두 눈에 의해 환경을 알아본다.

③ 사람은 눈을 통해 가장 많은 정보를 얻는다.

④ 사람이 눈을 떴을 때 지각할 수 있는 대략적인 시각의 범위는 상하 약 130°, 좌우 약 190°

이다. 사람의 눈으로 200만 개 정도(색상 200가지×명도 500가지×채도 20가지)의 색을 인식할 수 있다. (2005년 3회 산업기사), (2020년 3회 산업기사)

(3) 시세포(빛의 자극을 받아들이는 감각세포)

(2008년 1회 산업기사), (2008년 3회 산업기사), (2011년 1회 기사), (2011년 2회 기사), (2012년 1회 기사), (2012년 2회 기사), (2014년 2회 기사), (2019년 2회 산업기사)

가. 간상체(rod receptor, 간상세포, 막대세포)

(2010년 1회 산업기사), (2012년 1회 기사), (2012년 2회 기사), (2012년 3회 산업기사), (2013년 3회 기사), (2013년 3회 산업기사), (2014년 1회 기사), (2014년 2회 기사), (2014년 3회 산업기사), (2015년 1회 기사), (2015년 2회 산업기사), (2016년 1회 산업기사), (2016년 2회 산업기사), (2016년 3회 기사), (2016년 1회 기사), (2016년 3회 기사), (2017년 1회 기사), (2019년 3회 기사)

① 간상체는 중심와로부터 20° 정도의 위치이고, 40° 정도를 벗어나면 추상체는 거의 존재하지 않아 밝기만을 감지하게 된다. (2012년 1회 기사)

② 간상체는 망막의 주변부에 위치하며, 색의 지각이 아닌 흑색, 회색, 백색의 명암만을 인식한다.

③ 간상체는 야행성으로 어두운 데서 잘 보이며 1억 2,000만 개~1억 3,000만 개가 존재한다.

④ 간상체와 추상체의 파장별 민감도 곡선이 다른 이유는 흡수 스펙트럼의 차이 때문이다. 간상체가 가장 민감하게 반응하는 파장은 500nm이다.

(2015년 2회 기사), (2015년 3회 산업기사), (2017년 2회 기사), (2020년 1, 2회 기사), (2021년 1회 기사), (2021년 3회 기사), (2022년 1회 기사), (2022년 2회 기사)

나. 추상체(cone receptor, 원추세포, 원뿔세포)

(2005년 1회 산업기사), (2005년 3회 산업기사), (2006년 1회 산업기사), (2006년 3회 산업기사), (2007년 1회 산업기사), (2007년 3회 산업기사), (2009년 3회 산업기사), (2010년 2회 산업기사), (2011년 1회 산업기사), (2011년 3회 산업기사), (2012년 2회 산업기사), (2013년 2회 산업기사), (2014년 2회 산업기사), (2014년 3회 산업기사), (2015년 1회 기사), (2015년 2회 기사), (2017년 2회 산업기사), (2017년 3회 산업기사), (2017년 3회 기사), (2018년 1회 산업기사), (2018년 1회 기사)

① 추상체는 망막의 중심와에 밀집되어 있는데, 100cd/m² (0.1 Lux) 이상일 때 활동하고 밝은 부분과 색을 인식한다. (2021년 1회 기사), (2021년 2회 기사)

② 추상체는 600~700만 개가 존재하며 빛에 따라 다른 반응을 보이는 3가지의 추상체 장파장(L), 중파장(M), 단파장(S)이 존재하며 주행성이다.
(2012년 1회 기사), (2013년 3회 기사), (2014년 3회 기사), (2018년 2회 기사), (2019년 1회 산업기사), (2019년 1회 기사)

추상체의 종류	파장범위
단파장 추상체(Short wavelengths cone) – 청추체	420nm(Blue)
중파장 추상체(Middle wavelengths cone) – 녹추체	530nm(Green)
장파장 추상체(Long wavelengths cone) – 적추체	565nm(Red)

③ 추상체가 가장 민감하게 반응하는 파장은 560nm이다.
(2015년 2회 기사), (2018년 3회 산업기사), (2019년 1회 기사), (2020년 1, 2회 기사) (2021년 1회 기사), (2021년 3회 기사), (2022년 1회 기사), (2022년 2회 기사)

(4) 색각이상(color blindness) (2008년 3회 산업기사), (2010년 1회 기사), (2017년 3회 기사)

① 색각이상은 색조(色調)의 식별 능력이 없는 상태, 즉 시력의 이상으로 인해 색상을 정상적으로 구분하지 못하는 증상을 말하며 흔히 색맹 또는 색약이라 하고 전색맹과 부분색맹으로 구분한다.

② 전색맹은 전혀 색을 감각하지 못하는 상태이며 흑백사진과 같이 명암만 느낄 수 있다. 이것은 추상체의 기능이 없고, 간상체의 기능만 존재하기 때문이다.

③ 부분색맹에는 적록색맹과 청황색맹이 있는데 적록색맹이 더 많다. 적록색맹은 적색과 녹색, 회색을 구별하지 못한다. 청황색맹은 청색과 황색, 회색을 구별하지 못한다.

> **조선생의 TIP**
>
> **색각이상현상** (2018년 2회 기사), (2021년 3회 가사), (2022년 1회 기사)
> 색각이상은 제1색맹(protanopia), 제2색맹(deuteranopia), 제3색맹(tritanopia)로 구분한다.
> ① 제1색맹 : L추상체의 결핍으로 나타난다. 초록 – 노랑 – 빨강을 구분할 수 없다.
> ② 제2색맹 : 달토니즘(daltonism)이라고도 하며 M추상체 결핍으로 나타난다.
> ③ 제3색맹 : S추상체 결핍으로 나타난다. 파랑 – 노랑은 구분할 수 없다.

2 색채 자극과 인간의 반응 (2015년 1회 산업기사), (2017년 2회 산업기사)

(1) 박명시 현상(mesopic vision)

(2002년 5회 산업기사), (2013년 2회 기사), (2015년 1회 산업기사), (2016년 1회 기사), (2018년 2회 기사), (2018년 3회 기사), (2019년 2회 기사), (2020년 3회 산업기사), (2020년 1, 2회 기사)

명소시(밝음에 적응하는 시점, 최대 시감도 555nm)와 암소시(어두움에 적응하는 시점, 최대 시감도 507nm)의 중간 정도의 밝기($1 \sim 100cd/m^2$)에서 추상체와 간상체가 동시에 작용하여 시야가 흐려지는 현상을 말한다.

(2) 푸르킨예 현상(purkinie phenomenon)

(2009년 2회 기사), (2011년 1회 기사), (2012년 1회 산업기사), (2012년 3회 산업기사), (2013년 1회 기사), (2013년 2회 기사), (2014년 3회 기사), (2015년 1회 기사), (2015년 2회 기사), (2016년 1회 산업기사), (2016년 1회 기사), (2016년 2회 기사), (2016년 3회 기사), (2017년 1회 기사), (2017년 2회 기사), (2018년 3회 기사), (2018년 3회 기사), (2019년 1회 산업기사), (2019년 2회 산업기사), (2019년 2회 기사), (2020년 1, 2회 산업기사), (2020년 3회 산업기사), (2021년 1회 기사), (2021년 3회 기사)

① 체코의 생리학자인 푸르킨예가 발견하였으며 명소시에서 암소시로 갑자기 이동할 때 빨간색은 어둡게, 파란색은 밝게 보이는 현상이다.

② 푸르킨예 현상은 간상체와 추상체 시각의 스펙트럼 민감도가 서로 다르기 때문에 나타난다.

③ 추상체가 반응하지 않고 간상체가 반응하면서 생기는 현상으로 푸르킨예 현상이 발생하는 박명시의 최대시감도는 507~555nm이다.

(3) 순응(adaption)

순응이란 조명조건이 변화함에 따라 수용기의 민감도가 변화하는 것을 말한다. 즉, 처음 색을 보았을 때보다 시간이 지나면서 그 특성이 약해지는 현상이다.

(2009년 2회 산업기사), (2012년 1회 기사), (2012년 1회 기사), (2012년 3회 산업기사), (2013년 1회 산업기사), (2013년 2회 산업기사), (2015년 3회 기사), (2020년 4회 기사), (2022년 2회 기사)

① 색순응

(2007년 1회 산업기사), (2008년 3회 산업기사), (2013년 3회 산업기사), (2014년 1회 기사), (2014년 1회 기사), (2014년 2회 산업기사), (2014년 3회 기사), (2015년 2회 기사), (2016년 2회 산업기사), (2017년 1회 기사), (2017년 2회 기사), (2020년 3회 기사)

색순응은 물체에 빛을 비추었을 때 색이 순간적으로 변해 보이는 현상이다. 그러나 곧 자신의 색으로 돌아오게 된다.

예 선글라스를 끼고 있는 동안 선글라스의 색이 느껴지지 않는 현상

② 암순응 (2006년 1회 산업기사), (2011년 2회 산업기사), (2012년 1회 기사), (2016년 3회 산업기사), (2017년 3회 기사), (2019년 1회 기사) , (2019년 2회 기사)

밝은 곳에서 어두운 곳으로 갑자기 들어갔을 경우 시간이 흘러야 주위의 물체를 식별할 수 있는 현상으로 어둠에 적응하는 데 30분 정도 걸린다.

예 터널의 출입구 부근에 조명이 집중되어 있고 중심부로 갈수록 조명 수를 적게 배치하는 이유는 암순응을 고려한 것이다.

③ 명순응 (2003년 1회 산업기사), (2005년 1회 산업기사), (2011년 3회 산업기사), (2015년 2회 산업기사), (2018년 1회 산업기사), (2018년 3회 기사)

어두운 곳에서 밝은 곳으로 나가게 되면 시간이 지나면서 조금씩 밝은 빛에 적응하게 되는 데 1~2초 정도 걸린다.

(4) 연색성(color rendering)

(2006년 3회 산업기사), (2007년 3회 산업기사), (2009년 1회 산업기사), (2010년 3회 산업기사), (2011년 2회 산업기사), (2012년 1회 기사), (2012년 3회 기사), (2013년 1회 기사), (2015년 2회 기사), (2016년 1회 기사), (2017년 2회 기사), (2018년 2회 기사), (2020년 3회 산업기사), (2021년 1회 기사)

연색이란 조명이 물체색을 보는데 미치는 영향을 말한다. 연색성은 광원의 성질에 따라 물체의 색이 다르게 보이는 현상으로 물체색이 보이는 상태에 영향을 준다. 광원에 따라 같은 색이 다르게 보이는 이유는 두 색의 분광반사도 차이 때문이다. (2014년 2회 기사)

(5) 조건등색(메타머리즘, metamerism)

(2009년 1회 산업기사), (2012년 1회 산업기사), (2012년 2회 산업기사), (2013년 1회 산업기사), (2014년 2회 산업기사), (2015년 1회 기사), (2016년 1회 산업기사), (2017년 1회 산업기사), (2017년 2회 기사), (2017년 2회 산업기사), (2017년 3회 기사), (2019년 2회 산업기사), (2020년 1, 2회 기사), (2020년 3회 산업기사), (2021년 1회 기사), (2021년 2회 기사)

분광반사율이 서로 다른 두 가지 색이 광원의 종류와 관찰자 등의 관찰조건을 일정하게 할 때마다 같은 색으로 보이는 현상을 말한다.

조선생의 TIP

조건등색지수(MI)

① 조건등색지수는 기준광에서 같은 색인 메타머(Metamer, 메타머리즘을 나타내는 많은 분자들)가 피시험관에서 일으키는 색차로 주어지는데 사람의 눈은 추상체의 세 가지 감지 세포로 색을 보기 때문에 분광분포가 달라도 삼자극치 값이 같으면 같은 색으로 보여, 중간 톤의 색을 조색할 때 메타머리즘이 많이 발생한다.

② 기준광으로 조명할 때 같은 색인 2개의 물체가 시험광으로 조명했을 때 달라지는 정도를 조건등색도 또는 조건등색지수(MI)로 평가한다. 이때 색차식은 CIE 94색차식(CMC 색차식을 기반으로 매우 단순화시킴)을 사용한다.

(6) 항상성(constancy)

(2004년 1회 산업기사), (2007년 3회 기사), (2009년 1회 산업기사), (2013년 1회 산업기사), (2017년 1회 기사), (2018년 1회 산업기사), (2018년 1회 기사), (2019년 1회 기사), (2019년 2회 산업기사), (2019년 3회 산업기사), (2020년 3회 기사) (2021년 3회 기사)

빛의 밝기나 광원의 변화에도 색이 변하지 않는 것으로 조명의 강도가 바뀌어도 물체의 색을 동일하게 지각하는 현상을 말한다. 즉 빛 자극의 물리적 특성이 변화하더라도 물체의 색채가 변하지 않고 그대로 유지되는 색채감각을 말한다.

예 백열등과 태양광선에서 사과를 측정해 스펙트럼 특성이 달라져도 사과의 빨간색은 달리 지각되지 않는다.

조선생의 TIP

항상성의 종류
① 크기의 항상성 ② 형태의 항상성 ③ 방향의 항상성
④ 위치의 항상성 ⑤ 색의 항상성

(7) 애브니 효과(Abney's effect)

(2013년 1회 기사), (2014년 1회 산업기사), (2014년 3회 산업기사), (2014년 3회 기사), (2016년 2회 기사), (2016년 3회 기사), (2018년 1회 산업기사), (2019년 1회 기사), (2019년 1회 산업기사), (2019년 2회 산업기사), (2020년 4회 기사)

파장(색상)이 같아도 색의 순도(채도)가 변함에 따라 색상도 변화하는 것과 관련한 현상으로 색자극의 순도가 변하면 색상이 다르게 보이는 것을 말한다. 즉 같은 색상이라도 채도 차이에 따라 다른 색으로 지각되는 것이다. 애브니 효과 현상이 적용되지 않는 577nm의 노란색의 불변색상도 있다. (2020년 3회 산업기사), (2021년 2회 기사)

(8) 베졸드-브뤼케 현상(Bezold-Brüke phenomenon)

(2009년 2회 산업기사), (2012년 2회 기사), (2013년 2회 산업기사), (2013년 3회 산업기사), (2015년 3회 산업기사), (2016년 3회 기사), (2017년 1회 기사), (2018년 2회 기사), (2019년 2회 기사)

동일한 주파장의 색광도 강도를 변화시키면 색상이 다르게 보이거나 다른 유사한 색광도 강도에 따라서 동일하게 보이는 현상으로 불변색상이라고 한다. 즉 색자극의 밝기가 달라지면 그 색상이 다르게 보이거나 동일하게 보이는 현상을 말한다.

예 초록의 경우 빛의 강도가 높아지면 파랑 쪽으로 보인다.
붉은 망에 들어간 귤의 색이 본래의 주황보다도 붉은 기미를 띠어 보이는 효과 등

(9) 주관색(subjective color, 페흐너 – 벤함 효과) (2002년 5회 산업기사), (2009년 3회 산업기사), (2012년 2회 산업기사), (2013년 2회 산업기사), (2014년 2회 산업기사), (2014년 3회 기사), (2015년 3회 산업기사), (2019년 3회 기사)

① 객관적으로는 무채색인데 시간이나 빛의 세기에 의해 유채색으로 느껴지는 색을 말한다. 물리적인 현상이 아닌 심리적인 현상이다. 예를 들어 흑백의 반짝임을 느끼게 하면 무채색의 자극밖에 없는 데서 유채색이 보이는데, 이를 주관색이라고 한다. (2018년 2회 산업기사)

② 흑백 대비가 강한 미세한 패턴에서는 유채색으로 보인다. 페흐너(Fechner)와 벤함(Benham) 효과라 하기도 하는데 검정과 흰색의 원판을 회전시키면 유채색이 어른거리는 현상으로 색채 지각의 착시에서 오는 심리작용이다. 흑백으로 그려진 팽이를 돌리거나 방송 주파수가 없는 TV 채널에서 연한 유채색의 색상이 보이는 것처럼 느껴지는 현상을 말한다. (2018년 3회 산업기사)

(10) 리프만 효과(Liebmann's effect) (2014년 3회 기사), (2015년 1회 기사), (2016년 3회 기사), (2021년 1회 기사), (2021년 3회 기사)

색상 차이가 커도 명도가 비슷하면 두 색의 경계가 모호해져 명시성이 떨어져 보이는 현상을 말한다.

(11) 괴테의 색음현상(colored shadow)

(2012년 3회 기사), (2013년 2회 기사), (2013년 2회 산업기사), (2014년 2회 산업기사), (2017년 2회 산업기사), (2017년 3회 산업기사), (2018년 1회 기사), (2019년 1회 기사), (2019년 2회 기사), (2021년 1회 기사), (2021년 3회 기사)

어떤 빛을 물체에 비쳤을 때 빛의 반대 색상이 그림자(색을 띤 그림자)로 지각되는 현상으로 작은 면적의 회색이 채도가 높은 유채색으로 둘러싸일 때 회색이 유채색 보색 색상을 띠어 보이는 현상을 말한다. 즉 주위 색의 보색이 중심에 있는 색에 겹쳐 보이는 현상이다.

예 양초의 빨간빛에 의해 생기는 그림자가 보색인 청록으로 보이는 현상

(12) 맥컬로 효과(McCollough effect)

맥컬로에 의해 발견된 효과로 대상의 위치에 따라 눈을 움직이면 잔상이 이동하여 나타나는 현상이다. 흑백의 가로줄과 세로줄이 그려진 그림의 점을 보면 첫 번째, 두 번째 그림에서 색상의 보색이 나타난다.

(13) 허먼 그리드 효과(Harmann grid illusion) (2013년 3회 기사), (2016년 2회 기사), (2018년 1회 기사)

검은색과 흰색 선이 교차되는 지점에 허먼도트라는 회색점이 보이는 현상이다.

조선생의
TIP

기타효과

① **헬름홀츠-콜라우슈 효과(Helmholtz-Kohlrausch effect)**
일정한 밝기에서 채도가 높아질수록 더 밝아 보이는 현상으로 표면색과 광원색 모두에서 지각된다.

② **베너리(Benery) 효과**
흰색 배경에서의 검정 십자형의 안쪽에 회색의 삼각형을 배치하면 그 회색이 보다 밝게 보이고, 십자형의 바깥쪽에 배치하면 보다 어둡게 보이는 현상을 말한다.

③ **브로커 슐처 효과(Broca-Sulzer effect)**
자극이 강할수록 시감각의 반응도 크고 빨라지는 현상을 말한다.

④ **헌트(Hunt) 효과**
밝기가 높을수록 색의 포화도(채도)가 증가하는 현상을 말한다.

⑤ **스티븐스 효과 (Stevens effect)** (2020년 1, 2회 산업기사),
백색 조명광 아래에서 흰색, 회색, 검정의 무채색 샘플을 관찰할 때 조명광의 조도를 점차 증가시키면, 흰색 샘플은 보다 희게 지각되고 검정 샘플은 보다 검게 지각된다. 한편, 회색 샘플의 지각에는 거의 변화가 없는 현상으로 빛이 밝아지면 명도 대비가 더욱 강하게 느껴지는 시각적 효과를 말한다.

⑥ **그리스만 법칙(H. Grassmann)** (2014년 2회 기사), (2021년 2회 기사))
색광의 가법혼색을 적용하여 백색광이나 동일한 색의 빛이 증가하면 명도가 증가하는 현상을 말한다.

3 색채 지각설

사람의 시신경에 의해 색이 어떻게 인식되고 지각되는지를 연구하고 주장한 학설이다.
(2009년 3회 산업기사), (2019년 1회 산업기사)

(1) 영-헬름홀츠(Young-Helmholtz)의 3원색설

(2003년 3회 기사), (2005년 1회 산업기사), (2008년 3회 산업기사), (2009년 1회 산업기사), (2014년 1회 기사), (2014년 2회 산업기사), (2018년 2회 기사), (2019년 3회 기사), (2019년 3회 산업기사), (2021년 1회 기사), (2022년 2회 기사)

① 영국의 "토마스 영"과 독일의 "헬름홀츠"는 빛의 3원색인 R, G, B의 3원색을 인식하는 색각세포(추상체)가 있고 색광을 감광하는 시신경 섬유가 망막조직에 있어서 3색의 강도에 따라 색을 인지한다고 주장했다.

② 망막에서 각기 다른 스펙트럼 민감도를 갖는 세 종류의 수용기를 발견하고 "모든 색은 각각 스펙트럼광인 적색 영역, 녹색 영역, 청색 영역에 극도의 감도를 갖는 3종의 기본적인 색 식별 요소의 흥분하는 비율에 의해 생긴다."고 주장했다.

③ 3원색설은 해부학적으로 적색 영역, 녹색 영역, 청색 영역을 담당하는 R, G, B 색 식별 요소를 증명하지 못한다는 것과 잔상과 보색 현상을 설명할 수 없다는 단점이 있다.
(2015년 3회 산업기사)

(2) 헤링의 4원색설(반대색설, 대응색설), (Hering's Opponent-color's Theory)

(2009년 1회 산업기사), (2009년 2회 산업기사), (2012년 2회 기사), (2013년 1회 기사), (2013년 3회 기사), (2014년 2회 산업기사), (2015년 1회 기사), (2015년 2회 기사), (2016년 2회 산업기사), (2017년 3회 산업기사), (2018년 1회 기사), (2018년 1회 산업기사), (2018년 3회 기사), (2019년 3회 기사), (2019년 3회 산업기사), (2020년 4회 기사), (2022년 2회 기사)

① 1872년 독일의 심리학자이자 생리학자인 "헤링"은 색을 본 후 반대의 잔상인 빨강 – 초록 물질, 파랑 – 노랑 물질, 검정 – 하양 물질이 서로 대립하는 3종류의 광화학 물질이 존재한다고 가정하고, 망막에 빛이 들어오면 분해(이화)와 합성(동화)이라고 하는 반대반응이 동시에 일어나 반응의 비율에 따라서 여러 가지 색이 지각된다고 주장하였다. 이를 심리적 보색개념으로 반대색설이라고도 한다. (2012년 2회 산업기사), (2014년 3회 산업기사), (2018년 2회 산업기사)

② 기본적인 4가지의 유채색인 빨강 – 초록, 노랑 – 파랑이 대립적으로 반응하며 분해와 합성이 동시에 일어날 때 그 정도에 따라 회색의 감각이 생기며, 오스트발트의 색상분할 및 각종 표준표색계에 색상분할의 기본으로 사용되고 있다. (2020년 3회 기사)

> **POINT** 분해와 합성 (2012년 2회 기사), (2018년 3회 기사)
> ① 분해(이화) : 흰색, 노랑, 빨강
> ② 합성(동화) : 검정, 파랑, 초록

제2장
색의 혼합

제1강 색채혼합의 원리

1 색채혼합의 원리

① 원색은 어떠한 혼합으로도 만들어낼 수 없는 각기 독립적인 색 또는 더 이상 분해할 수 없는 원초적인 색을 말한다. 원색에는 빛의 원색인 빨강(Red), 초록(Green), 파랑(Blue)과 물체의 색(색료)인 사이안(Cyan, 청록색), 마젠타(Magenta), 노랑(Yellow)이 있다.
(2005년 1회 산업기사), (2016년 3회 기사), (2017년 1회 산업기사), (2017년 3회 산업기사), (2019년 2회 산업기사), (2020년 1, 2회 기사), (2021년 1회 기사)

② 색은 한 가지 순수한 색을 사용하기보다는 여러 가지 색을 혼합하여 사용하는데 이를 색의 혼합 또는 색채의 혼합이라 한다. 혼색은 색자극이 변하면 색채감각도 변하게 된다는 대응관계에 근거한다. 색의 혼합에는 크게 감산혼합과 가산혼합 그리고 중간혼합이 있다.
(2013년 3회 기사), (2022년 2회 기사)

③ 감산혼합은 섞을수록 어두워지고 탁해지는 색료혼합이고 가산혼합은 섞을수록 밝아지는 색광혼합이다. 중간혼합은 색이 실제로 섞이는 것이 아니라 착시를 일으켜 색이 혼합된 것처럼 보이는 심리혼색이다.

2 가법혼색(색광혼합, 가산혼합, additive color mixing)
(2010년 2회 산업기사), (2012년 2회 기사), (2012년 3회 기사), (2013년 1회 기사), (2013년 2회 기사), (2013년 3회 산업기사), (2014년 1회 산업기사), (2014년 1회 기사), (2014년 2회 기사), (2014년 2회 산업기사), (2014년 2회 기사), (2014년 3회 기사), (2015년 1회 기사), (2015년 2회 산업기사), (2015년 2회 기사), (2015년 3회 산업기사), (2015년 3회 기사), (2016년 1회 기사), (2016년 2회 기사), (2016년 3회 산업기사), (2017년 3회 기사), (2019년 1회 산업기사), (2019년 1회 기사), (2019년 2회 산업기사), (2019년 3회 산업기사), (2019년 3회 기사), (2020년 1, 2회 기사), (2020년 3회 기사), (2022년 2회 기사)

① 가법혼색은 빛의 혼합으로 빛의 3원색인 빨강(Red), 초록(Green), 파랑(Blue)을 혼합하기 때문에 섞으면 섞을수록 밝아지는 혼합이다. (2016년 3회 산업기사),(2018년 3회 기사), (2018년 3회 산업기사)

② 가법혼색은 컬러모니터, 빔 프로젝터(beam projector), TV의 색, 무대조명, 컬러인쇄의 색분해에 의한 네거티브 필름 제조, 젤라틴 필터를 이용한 빛의 예술 등에 사용된다. (2016년 3회 기사), (2017년 1회 산업기사), (2020년 4회 기사), (2021년 1회 기사)

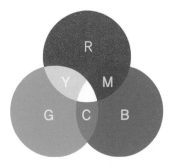

[빛의 3원색의 혼색] (2018년 3회 기사), (2019년 2회 기사), (2021년 2회 기사)

빨강(Red)＋초록(Green)＋파랑(Blue)＝하양(White)
빨강(Red)＋초록(Green)＝노랑(Yellow) (2017년 2회 기사), (2018년 1회 기사)
초록(Green)＋파랑(Blue)＝사이안(Cyan) (2017년 2회 산업기사), (2021년 3회 기사)
파랑(Blue)＋빨강(Red)＝마젠타(Magenta) (2018년 1회 산업기사)

3 감법혼색(색료혼합, 감산혼합, subtractive color mixing)

(2010년 2회 산업기사), (2011년 2회 산업기사), (2012년 1회 기사), (2012년 1회 산업기사), (2012년 2회 산업기사), (2012년 3회 산업기사), (2012년 3회 기사), (2013년 1회 기사), (2013년 1회 산업기사), (2013년 2회 기사), (2014년 1회 기사), (2014년 2회 기사), (2014년 2회 산업기사), (2014년 3회 산업기사), (2015년 1회 기사), (2015년 2회 기사), (2015년 3회 기사), (2015년 3회 산업기사), (2016년 1회 기사), (2016년 1회 기사), (2016년 2회 산업기사), (2016년 2회 기사), (2017년 2회 기사), (2017년 3회 기사), (2018년 2회 산업기사), (2018년 1회 기사), (2019년 1회 기사), (2019년 2회 기사), (2020년 3회 기사)

① 감법혼색은 색채의 혼합으로 색료의 3원색인 사이안(Cyan, 청록색), 마젠타(Magenta), 노랑(Yellow)을 혼합하기 때문에 섞을수록 명도와 채도가 떨어져 어두워지고 탁해지는 혼합이다. (2020년 1, 2회 산업기사), (2021년 2회 기사)

② 감법혼색은 컬러인쇄, 사진, 컬러 영화필름, 색필터 겹침, 색유리판 겹침, 안료, 물감에 의한 색재현 등에 사용된다. (2016년 3회 산업기사), (2017년 1회 기사), (2018년 2회 기사), (2019년 2회 기사), (2019년 3회 산업기사), (2020년 4회 기사), (2021년 1회 기사)

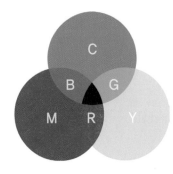

[색료의 3원색의 혼색]

사이안(Cyan)＋마젠타(Magenta)＋노랑(Yellow)＝검정(Black)
사이안(Cyan)＋마젠타(Magenta)＝파랑(Blue)
마젠타(Magenta)＋노랑(Yellow)＝빨강(Red) (2017년 1회 산업기사), (2020년 3회 산업기사), (2020년 1, 2회 기사)
노랑(Yellow)＋사이안(Cyan)＝초록(Green)

4 중간혼색(병치혼색, 회전혼색 등)

(2009년 3회 산업기사), (2010년 2회 산업기사), (2011년 1회 산업기사), (2012년 2회 산업기사), (2012년 2회 기사), (2013년 2회 기사), (2013년 3회 기사), (2013년 3회 기사), (2015년 1회 산업기사), (2015년 2회 기사), (2016년 1회 산업기사), (2016년 2회 산업기사), (2016년 3회 기사), (2022년 2회 기사)

① 중간혼색은 색이 실제로 섞이는 것이 아니라 눈이 착시를 일으켜 혼합된 것처럼 보이는 심리적인 혼색으로 컬러인쇄와 같은 중간혼색의 방법과 병치혼합 또는 베졸드효과(Bezold effect) 그리고 회전혼합 등에서 볼 수 있으며 가법혼색의 일종이라 할 수 있다.

(2015년 2회 기사), (2016년 2회 기사), (2018년 3회 기사), (2019년 1회 산업기사), (2019년 1회 기사), (2020년 1, 2회 산업기사), (2022년 1회 기사)

② 병치혼합은 선이나 점이 서로 조밀하게 병치(나란히 놓이거나 동시에 설치)되어 인접 색과 혼합하는 방식으로 19세기 신인상파의 점묘법, 모자이크, 직물의 색 등에 사용된다.

(2011년 2회 기사), (2012년 1회 기사), (2012년 2회 기사), (2012년 3회 기사), (2013년 1회 산업기사), (2013년 3회 산업기사), (2013년 3회 기사), (2014년 3회 기사), (2013년 2회 기사), (2015년 1회 기사), (2015년 3회 기사), (2016년 1회 기사), (2016년 3회 산업기사), (2017년 1회 기사), (2017년 2회 기사), (2017년 3회 산업기사), (2018년 1회 산업기사), (2018년 1회 기사), (2018년 2회 기사), (2018년 3회 기사), (2019년 2회 기사), (2020년 1, 2회 산업기사), (2020년 3회 산업기사), (2020년 4회 기사), (2021년 1회 기사), (2021년 2회 기사), (2021년 3회 기사), (2022년 1회 기사)

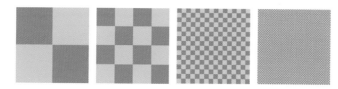

③ 회전혼합은 영국의 물리학자 맥스웰(Maxwell)에 의해 실험되었다. 두 가지 색의 색표를 회전원판 위에 적당한 비례의 넓이로 붙여 빠른 속도로 회전시키면 원판의 물체색이 반사하는 반사광이 원판면에 혼색되어 보이는 혼합을 말한다. 혼색된 결과에서 혼합된 색의 명도와 색상은 혼합하려는 색들의 중간밝기와 색에 있어서 원래 각 색지각의 평균값이 되며 보색 관계의 색상 혼합은 중간 명도의 회색이 된다.

(2013년 3회 기사), (2014년 1회 기사), (2014년 2회 산업기사), (2014년 3회 산업기사), (2014년 3회 기사), (2015년 1회 기사), (2015년 2회 기사), (2016년 1회 산업기사), (2016년 3회 기사), (2017년 1회 기사), (2017년 1회 산업기사), (2017년 3회 기사), (2018년 1회 기사), (2018년 3회 기사), (2019년 2회 산업기사), (2019년 3회 산업기사), (2019년 3회 기사), (2020년 1, 2회 기사), (2020년 3회 기사), (2020년 4회 기사)

5 기타 혼색기법

(1) 동시 가법혼합 <small>(2003년 3회 기사), (2006년 1회 산업기사), (2007년 3회 산업기사), (2009년 3회 산업기사), (2013년 1회 산업기사)</small>

동시 가법혼색은 두 개 이상의 스펙트럼을 동시에 혼합한 결과를 얻는 혼색방법으로 무대조명 등이 여기에 속한다.

(2) 병치 가법혼합 <small>(2005년 1회 산업기사), (2010년 1회 산업기사), (2013년 1회 기사)</small>

병치 가법혼색은 선이나 점이 서로 조밀하게 병치되어 인접 색과 혼합하는 혼색방법으로 컬러 모니터 또는 컬러TV 화면 등이 여기에 속한다.

조선생의 TIP

물리적 혼색과 생리적 혼색 <small>(2016년 2회 기사), (2020년 4회 기사)</small>

물리적 혼색은 색광, 색료 혼합처럼 실제 혼합하는 것이고, 생리적 혼색은 망막에 일어나는 착시현상인 중간혼합이 이에 속한다.

예 물리적 혼색 – 컬러사진, 무대조명 등
　　생리적 혼색 – 점묘화법, 모자이크, 색팽이, 레코드판 등

제3장
색채의 감각

제1강 색채의 지각적 특성

1 색의 대비 (2017년 2회 기사)

(1) 동시 대비(simultaneous contrast)

(2010년 2회 산업기사), (2011년 1회 산업기사), (2012년 3회 산업기사), (2013년 1회 기사), (2013년 3회 기사), (2014년 2회 기사), (2014년 3회 기사), (2015년 1회 기사), (2015년 2회 기사), (2016년 1회 산업기사), (2016년 3회 산업기사), (2016년 3회 기사), (2017년 3회 산업기사), (2018년 1회 기사), (2019년 3회 산업기사), (2021년 2회 기사)

① 대비(contrast)

서로 다른 두 색이 영향을 받아 다르게 보이는 현상으로 잔상의 일종이다. 동시대비는 대비효과가 순간적이며 시점을 한 곳에 집중시키려는 색채지각 과정에서 두 가지 색을 동시에 볼 때 일어나는 현상으로 시점을 한 곳에 집중시키려는 색채지각 과정에서 순간적으로 일어난다.

(2016년 1회 기사), (2017년 1회 산업기사), (2017년 2회 산업기사), (2017년 3회 산업기사), (2018년 3회 산업기사), (2019년 1회 산업기사), (2022년 2회 기사)

② 색상 대비(color contrast)

(2012년 1회 산업기사), (2013년 1회 산업기사), (2013년 3회 산업기사), (2014년 1회 기사), (2014년 1회 산업기사), (2015년 1회 기사), (2015년 3회 산업기사), (2016년 2회 산업기사), (2017년 1회 산업기사), (2017년 2회 산업기사), (2018년 1회 산업기사), (2018년 3회 산업기사), (2019년 3회 산업기사), (2020년 1, 2회 산업기사)

두 색이 서로 대비해서 색상차가 크게 느껴지는 현상으로 다른 두 색을 인접시켜 놓았을 경우 서로의 영향으로 인하여 색상차가 크게 나는 현상이다. 1차색끼리 잘 일어나며 2차색, 3차색이 될수록 대비효과는 떨어진다. 즉 빨강, 노랑, 녹색, 파랑 등의 1차색이 조합되었을 경우 뚜렷이 나타난다. 예로 교회의 스테인드글라스와 마티스, 그리고 피카소 등의 회화작품에서 볼 수 있다. (2018년 3회 기사), (2019년 2회 산업기사)

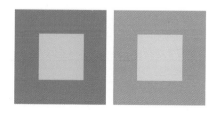

③ 명도 대비(luminosity contrast)

(2011년 1회 기사), (2011년 2회 산업기사), (2011년 2회 기사), (2012년 1회 산업기사), (2012년 2회 기사), (2013년 1회 산업기사), (2013년 2회 산업기사), (2014년 1회 산업기사), (2014년 3회 산업기사), (2015년 1회 산업기사), (2015년 3회 기사), (2017년 1회 기사), (2017년 2회 기사), (2017년 2회 산업기사), (2017년 3회 산업기사), (2018년 1회 산업기사), (2018년 1회 기사), (2018년 2회 산업기사)

명도가 다른 색끼리 영향을 주어서 생기는 대비로 명도가 다른 두 색이 있을 때 밝은색은 더 밝게, 어두운색은 더욱 어둡게 보이는 현상으로 명도의 차이가 클수록 더욱 뚜렷하다. 여러 대비 중 사람이 가장 민감하게 반응하는 대비이다.

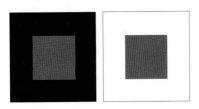

④ 채도 대비(chromatic contrast)

(2011년 1회 기사), (2011년 3회 기사), (2012년 2회 산업기사), (2012년 3회 산업기사), (2013년 3회 산업기사), (2014년 2회 기사), (2014년 3회 기사), (2016년 1회 기사), (2016년 2회 기사), (2016년 3회 기사), (2017년 1회 기사), (2017년 2회 기사), (2018년 2회 기사), (2019년 1회 산업기사), (2019년 1회 기사), (2019년 2회 산업기사), (2020년 3회 기사), (2021년 3회 기사), (2022년 1회 기사)

채도가 서로 다른 두 가지 색이 배색되어 있을 때 생기는 대비로 채도가 높은 색채는 더욱 선명해 보이고, 채도가 낮은 색채는 더욱 흐리게 보이는 현상으로 3속성 대비 중 대비효과가 가장 약하다.

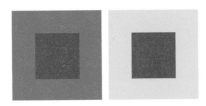

⑤ 보색 대비(complementary contrast)

(2006년 1회 산업기사), (2007년 1회 산업기사), (2011년 1회 기사), (2011년 3회 기사), (2012년 2회 기사), (2012년 2회 산업기사), (2012년 3회 산업기사), (2015년 1회 산업기사), (2015년 2회 기사), (2018년 1회 기사), (2018년 2회 기사), (2018년 3회 기사), (2019년 3회 기사), (2020년 1, 2회 산업기사), (2020년 3회 산업기사), (2020년 1, 2회 기사), (2020년 4회 기사)

보색관계에 있는 두 가지 색이 배색되었을 때 생기는 대비로 서로 보색관계인 두 색이 있을 때 서로의 영향으로 색상이 달라 보이는 현상이다. 보색이 되는 두 색이 서로 영향을 받아 본래의 색보다 채도가 높아지고 선명해진다.

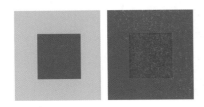

보색

(2007년 3회 산업기사), (2009년 2회 산업기사), (2009년 3회 산업기사), (2010년 1회 산업기사), (2012년 2회 산업기사), (2015년 1회 산업기사), (2015년 3회 산업기사), (2016년 1회 기사), (2016년 2회 기사), (2017년 2회 기사), (2018년 2회 산업기사), (2018년 1회 기사), (2019년 1회 산업기사), (2019년 2회 기사), (2019년 3회 기사), (2020년 4회 기사), (2022년 1회 기사)

① 서로 반대되는 색으로 색입체상에서 서로 마주보는 색을 보색이라 한다. 실제 보색의 의미는 서로 보완해 주는 역할을 말한다.

② 물리적 보색은 두색을 섞었을 때 무채색이 되는 색을 말한다.

　예 보색＋보색＝흰색(색광혼합), 보색＋보색＝검정(색료혼합) (2009년 1회 기사), (2019년 3회 기사), (2020년 1, 2회 산업기사), (2020년 3회 산업기사), (2022년 1회 기사)

③ 혼색에서 모든 2차색은 그 색에 포함되지 않은 원색과 보색관계에 있다.

　예 적색의 보색은 녹색, 연두(5GY) −보라(5P), R−BG, G−RP, B−YR 등

④ 심리적 보색은 망막에 색자극 후 남은 잔상으로 노랑과 파랑, 빨강과 초록은 잔상색으로 서로 심리 보색관계이다. (2020년 1, 2회 기사)

(2) 연변 대비(edge contrast)

(2004년 1회 산업기사), (2004년 3회 산업기사), (2005년 1회 산업기사), (2005년 3회 산업기사), (2006년 3회 산업기사), (2009년 1회 산업기사), (2009년 3회 산업기사), (2012년 1회 산업기사), (2012년 3회 산업기사), (2013년 1회 기사), (2013년 2회 기사), (2018년 2회 산업기사), (2019년 3회 산업기사), (2020년 1, 2회 산업기사)

경계면, 즉 색과 색이 접해 있는 부분의 대비가 가장 활발하게 일어나는 현상으로 두 색이 서로 인접되는 부분이 경계로부터 멀리 떨어져 있는 부분보다 색의 3속성별 대비의 현상이 더욱 강하게 일어나는데, 그 효과를 마하밴드라고도 한다. (2018년 3회 산업기사), (2021년 1회 기사)

(3) 한난 대비

(2002년 5회 산업기사), (2003년 2회 산업기사), (2004년 1회 산업기사), (2005년 1회 산업기사), (2004년 2회 산업기사)

한색(차갑게 느껴지는 색)과 난색(따뜻하게 느껴지는 색)의 온도 감각에서 나타나는 대비현상이다.

(4) 면적 대비(area contrast)

(2011년 1회 산업기사), (2012년 1회 기사), (2013년 2회 산업기사), (2013년 3회 산업기사), (2013년 2회 기사), (2013년 3회 산업기사), (2014년 1회 산업기사), (2014년 2회 기사), (2014년 3회 산업기사), (2015년 2회 기사), (2015년 3회 산업기사), (2015년 3회 기사), (2016년 1회 기사), (2016년 3회 기사), (2017년 3회 산업기사), (2019년 1회 산업기사), (2019년 1회 기사), (2019년 2회 기사), (2020년 1, 2회 산업기사), (2020년 1, 2회 기사), (2021년 2회 기사)

양적 대비라고도 하며 차지하고 있는 면적에 따라 색이 다르게 보이는 현상을 말하며 같은 색이라도 면적이 큰 경우 더욱 밝고 선명하게 보인다. 색 견본집을 보고 선정한 결과 원하던 색보다 명도와 채도가 높은 색이 나오는 이유이기도 하다.

(5) 계시 대비(successive contrast)

(2010년 1회 산업기사), (2011년 2회 기사), (2011년 3회 기사), (2012년 2회 기사), (2012년 2회 산업기사), (2013년 2회 기사), (2013년 1회 기사), (2013년 3회 산업기사), (2014년 1회 산업기사), (2014년 2회 기사), (2015년 2회 기사), (2016년 2회 산업기사), (2016년 3회 산업기사), (2017년 1회 기사), (2017년 2회 산업기사), (2017년 3회 산업기사), (2017년 3회 기사), (2018년 1회 산업기사), (2018년 1회 기사), (2019년 1회 기사), (2020년 4회 기사), (2021년 2회 기사), (2022년 1회 기사)

① 둘 이상의 색을 시간적인 차이를 두고서 차례로 볼 때 주로 일어나는 대비로 어떤 색을 보다가 다른 색을 보는 경우 먼저 본 색의 영향으로 다음에 보는 색이 다르게 보인다.

(2020년 1, 2회 기사)

② 잔상과 구별하기 힘들고 순간 다른 색상으로 보였다가 할지라도 일시적인 것이므로 계속하여 한곳을 보게 되면 눈에 피로도가 발생하여 효과가 적어져 원래의 색으로 보이게 된다.

(2020년 3회 산업기사)

　예　빨간색을 보다가 노란색을 보면 노란색이 황록색을 띠어 보인다.

2 색의 동화(color assimilation)

(1) 동화현상(전파효과, 혼색효과, 줄눈효과)

(2010년 1회 산업기사), (2011년 2회 산업기사), (2011년 1회 기사), (2011년 3회 산업기사), (2011년 3회 기사), (2012년 1회 산업기사), (2012년 2회 산업기사), (2012년 3회 기사), (2013년 1회 기사), (2014년 1회 산업기사), (2014년 2회 기사), (2014년 2회 산업기사), (2015년 3회 산업기사), (2016년 1회 기사), (2016년 2회 산업기사), (2016년 3회 산업기사), (2016년 3회 기사), (2017년 1회 산업기사), (2017년 3회 기사), (2018년 1회 산업기사), (2018년 2회 산업기사), (2019년 1회 산업기사), (2020년 1, 2회 기사)

① 두 색이 맞붙어 있을 때 그 경계 주변에서 색상, 명도, 채도 대비의 현상이 보다 강하게 일어나는데, 색들끼리 서로 영향을 주어서 인접 색에 가깝게 느껴지는 현상을 말한다.

(2018년 3회 산업기사), (2019년 3회 산업기사), (2020년 1, 2회 산업기사)

② 색의 대비효과와는 반대되는 현상으로 복잡하고 반복되는 패턴이 작고 섬세한 무늬에서 많이 나타나는 현상으로, 동화를 일으키기 위해서는 색의 영역이 하나로 종합되는 것이 필요하다. (2020년 3회 기사)

③ 색이 다른 색 위에 넓혀가는 것처럼 보이기 때문에 전파효과라 하기도 한다. (2018년 1회 기사)

(2) 베졸드 효과(Bezold effect)

(2011년 3회 산업기사), (2012년 2회 산업기사), (2013년 2회 기사), (2013년 2회 산업기사), (2013년 3회 산업기사), (2015년 2회 산업기사), (2016년 1회 기사), (2017년 3회 기사), (2019년 1회 기사), (2019년 2회 산업기사), (2019년 3회 기사), (2021년 1회 기사)

① 가까이서 보면 여러 가지 색들이 좁은 영역을 나누고 있지만 멀리서 보면 이들이 섞여져서 하나의 색채로 보이는 혼합으로 색을 직접 혼합하지 않고 색점을 배열함으로써 전체 색조를 변화시키는 효과를 말한다.

② 베졸드 동화 효과로 회색 바탕에 검은색 선을 그리면 바탕의 회색이 더 어둡게 보이고 흰색 선을 그리면 바탕의 회색이 더 밝아 보이는 효과를 말하며 배경색과 도형색의 명도와 색상의 차이가 적을수록 효과가 뚜렷하다.

3 색의 잔상(after-image)

(2010년 1회 산업기사), (2010년 2회 산업기사), (2011년 1회 기사), (2012년 1회 기사), (2012년 2회 산업기사), (2012년 3회 산업기사), (2013년 1회 기사), (2014년 1회 기사), (2014년 2회 기사), (2014년 3회 기사), (2015년 1회 기사), (2016년 1회 산업기사), (2016년 3회 산업기사), (2016년 2회 기사), (2018년 2회 기사), (2020년 1, 2회 기사), (2020년 3회 산업기사), (2021년 2회 기사)

망막이 강한 자극을 받게 되면 시세포의 흥분이 중추에 전해져서 색 감각이 생기는데, 일단 자극으로 색각이 생기면 자극을 제거한 후에도 상이 나타나는 것을 말한다. 잔상의 출현은 원래 자극의 세기, 관찰시간, 크기에 의존한다. (2017년 3회 기사), (2019년 1회 기사), (2019년 2회 기사)

① 부의 잔상(negative after image)

(2012년 1회 산업기사), (2012년 2회 기사), (2012년 3회 기사), (2013년 1회 기사), (2013년 1회 산업기사), (2013년 2회 기사), (2014년 2회 산업기사), (2015년 3회 기사), (2016년 1회 산업기사), (2016년 2회 기사), (2016년 3회 산업기사), (2017년 1회 기사), (2017년 1회 산업기사), (2017년 3회 산업기사), (2017년 3회 기사), (2019년 1회 기사), (2019년 2회 기사), (2019년 2회 산업기사), (2019년 3회 기사), (2020년 3회 산업기사), (2020년 3회 기사), (2020년 4회 기사), (2021년 3회 기사)

원래 감각과 반대되는 밝기나 색상을 띤 잔상을 말한다. 일반적으로 느끼는 잔상으로 음성 잔상, 소극적 잔상이라 한다. 예로 수술 도중 청록색이 아른거리는 이유도 여기에 있다. 음성 잔상은 거의 원래 색상과의 보색 관계로 나타나는 심리보색이다.

엠베르트 법칙의 잔상 (2022년 1회 기사)

엠베르트 현상, 메카로 현상이라고도 하며 부의 잔상의 한 종류이다. 잔상의 크기는 투사면까지 거리에 영향을 받게 되며 거리에 정비례하여 증감하거나 감소한다는 것을 의미한다.

② 정의 잔상(positive afterimage)

(2012년 1회 기사), (2013년 2회 기사), (2015년 2회 산업기사), (2016년 2회 기사), (2017년 1회 산업기사), (2017년 2회 기사), (2018년 1회 산업기사), (2018년 2회 기사), (2019년 2회 산업기사), (2020년 4회 기사)

원래 감각과 같은 정도의 밝기나 색상을 띤 잔상을 말한다. 부의 잔상보다 오래 지속된다. 예로 TV 또는 영화에서 주로 볼 수 있고, 어두운 곳에서 빨간 성냥불을 돌리면 길고 선명한 빨간 원이 그려지는 현상으로 양성 잔상, 긍정적 잔상, 적극적 잔상, 등색 잔상이라 한다.

(2018년 3회 산업기사), (2020년 3회 기사)

제2강 색채지각의 감정효과

1 온도감, 중량감, 경연감

(2016년 2회 기사), (2016년 3회 기사), (2017년 2회 기사), (2017년 3회 산업기사), (2017년 3회 기사), (2018년 3회 기사), (2020년 3회 기사), (2021년 3회 기사)

(1) 온도감

(2011년 2회 기사) (2011년 3회 기사), (2012년 1회 기사), (2012년 3회 산업기사), (2012년 3회 기사), (2013년 1회 산업기사), (2014년 1회 기사), (2014년 1회 산업기사), (2014년 2회 기사), (2014년 3회 기사), (2015년 1회 기사), (2015년 3회 기사), (2016년 1회 기사), (2017년 2회 산업기사), (2018년 1회 산업기사), (2018년 1회 기사), (2018년 2회 산업기사), (2018년 3회 기사), (2020년 4회 기사), (2021년 2회 기사), (2021년 3회 기사), (2022년 1회 기사), (2022년 2회 기사)

① 색의 온도감은 인간의 경험과 심리에 의존하는 경향이 짙고 자연현상에 근원을 두며 색상의 영향이 가장 크다. (2016년 1회 산업기사), (2016년 2회 산업기사), (2020년 1, 2회 산업기사)

② 난색은 따뜻한 느낌의 색으로 저명도, 장파장의 색인 빨강, 주황, 노랑 등이 있다. (2018년 2회 기사)

③ 한색은 차가운 느낌의 색으로 고명도, 단파장의 색인 파란색 계열이 있다. (2003년 3회 산업기사)

④ 중성색은 색의 온도가 느껴지지 않는 중간 느낌의 색으로 때로는 차갑게 또는 따뜻하게 느껴지는 색이다. 연두, 녹색, 자주, 보라 등이 있다.

(2008년 3회 산업기사), (2012년 1회 산업기사), (2014년 3회 기사), (2017년 2회 산업기사), (2018년 3회 기사), (2019년 2회 산업기사)

(2) 중량감

(2011년 2회 산업기사), (2011년 3회 산업기사), (2012년 1회 산업기사), (2012년 2회 산업기사), (2012년 2회 기사), (2013년 3회 산업기사), (2013년 3회 기사), (2014년 2회 기사), (2014년 3회 기사), (2015년 1회 기사), (2015년 2회 기사), (2015년 3회 기사), (2016년 2회 산업기사), (2016년 2회 기사), (2017년 1회 산업기사), (2017년 2회 산업기사), (2017년 3회 기사), (2018년 3회 기사), (2019년 1회 기사), (2019년 3회 기사), (2021년 2회 기사)

① 중량감은 명도의 영향이 가장 크며 무겁고 가벼운 느낌을 말한다. (2018년 2회 산업기사)

② 고명도는 가벼운 느낌이 든다. (2020년 1, 2회 기사)

③ 저명도는 무거운 느낌이 든다. (2021년 3회 기사)

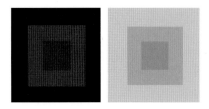

(3) 경연감(강약감)

(2007년 1회 산업기사), (2012년 3회 산업기사), (2012년 3회 기사), (2013년 3회 산업기사), (2013년 1회 산업기사), (2014년 3회 기사), (2015년 1회 산업기사), (2015년 1회 기사), (2015년 2회 산업기사), (2016년 1회 기사), (2016년 3회 산업기사), (2016년 3회 기사), (2017년 1회 산업기사), (2019년 2회 기사), (2021년 1회 기사), (2021년 3회 기사)

① 경연감은 딱딱하고 연한 느낌이고 강약감은 강하고 약한 느낌을 말한다.

② 경연감과 강약감은 채도와 가장 관련이 있고 채도가 높은 색은 딱딱한 느낌과 강한 느낌을 준다.

③ 고채도, 저명도, 한색 등이 강한 느낌을 준다.

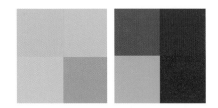

2 진출, 후퇴, 팽창, 수축

(1) 진출과 후퇴색

(2011년 2회 산업기사), (2011년 2회 기사), (2011년 3회 산업기사), (2012년 1회 기사), (2012년 1회 산업기사), (2012년 2회 산업기사), (2013년 1회 산업기사), (2013년 2회 기사), (2013년 2회 산업기사), (2013년 3회 산업기사), (2014년 1회 기사), (2014년 1회 산업기사), (2014년 3회 산업기사), (2015년 1회 기사), (2016년 1회 기사), (2016년 1회 산업기사), (2016년 3회 산업기사), (2016년 3회 기사), (2017년 2회 산업기사), (2017년 3회 산업기사), (2017년 3회 기사), (2018년 1회 기사), (2018년 2회 산업기사), (2018년 3회 산업기사), (2019년 1회 산업기사), (2020년 1, 2회 기사), (2020년 3회 기사), (2021년 2회 기사), (2021년 3회 기사), (2022년 1회 기사), (2022년 2회 기사)

① 진출색은 진출되어 보이는 색으로 난색, 고명도, 고채도, 유채색 등이 있다.

② 후퇴색은 후퇴되어 보이는 색으로 한색, 저명도, 저채도, 무채색 등이 있다.

③ 진출색과 후퇴색의 차이를 비교할 때, 배경색으로 회색이 적합하다.

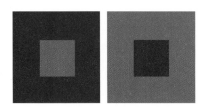

(2) 팽창과 수축색

(2006년 1회 산업기사), (2008년 3회 산업기사), (2010년 2회 산업기사), (2011년 1회 산업기사), (2011년 2회 기사), (2011년 3회 산업기사), (2012년 2회 산업기사), (2014년 3회 기사), (2016년 3회 산업기사), (2017년 2회 기사), (2017년 3회 기사), (2017년 3회 기사), (2018년 1회 산업기사), (2018년 3회 기사), (2018년 3회 산업기사), (2019년 2회 산업기사), (2019년 3회 산업기사), (2019년 3회 기사), (2020년 1, 2회 산업기사)

① 팽창색은 팽창되어 크기가 실제보다 크게 보이는 색을 말하며 난색, 고명도, 고채도, 유채색 등이 있다.

② 수축색은 수축되어 크기가 실제보다 작게 보이는 색을 말하며 한색, 저명도, 저채도, 무채색 등이 있다. (2021년 1회 기사)

3 주목성, 명시성

(1) 주목성(유목성)

(2009년 2회 산업기사), (2010년 1회 산업기사), (2010년 2회 산업기사), (2011년 2회 산업기사), (2011년 2회 기사), (2011년 3회 산업기사), (2011년 3회 기사), (2012년 1회 산업기사), (2012년 2회 산업기사), (2012년 2회 기사), (2012년 3회 산업기사), (2013년 1회 산업기사), (2013년 2회 산업기사), (2013년 2회 기사), (2014년 1회 산업기사), (2014년 2회 산업기사), (2015년 3회 산업기사), (2016년 1회 기사), (2016년 1회 산업기사), (2016년 2회 산업기사), (2018년 2회 산업기사), (2018년 3회 산업기사), (2019년 1회 산업기사), (2019년 3회 기사), (2020년 4회 기사), (2022년 2회 기사)

① 주목성은 사람의 시선을 끄는 힘으로 색 자체가 명시도처럼 두 가지 색이 배색되지 않고 한 가지 색으로 눈에 잘 띄는 색을 말한다.

② 난색, 고명도, 고채도가 주목성이 높고 노란색이 주목성이 가장 높다. (2020년 3회 산업기사)

(2) 명시성(시인성)

(2011년 2회 산업기사), (2012년 2회 기사), (2012년 2회 산업기사), (2012년 3회 산업기사), (2013년 2회 산업기사), (2013년 3회 산업기사), (2013년 3회 기사), (2014년 1회 기사), (2015년 1회 기사), (2015년 2회 기사), (2015년 2회 기사), (2015년 3회 기사), (2016년 2회 산업기사), (2017년 1회 기사), (2017년 1회 산업기사), (2017년 2회 기사), (2017년 3회 기사), (2019년 1회 기사), (2019년 2회 기사), (2019년 2회 산업기사), (2020년 3회 산업기사), (2020년 4회 기사), (2022년 1회 기사), (2022년 2회 기사)

① 명시성이란 "물체의 색이 얼마나 잘보이는가?"를 나타내는 정도를 의미한다. 명시성에 영향을 주는 순서는 명도 – 채도 – 색상 순이다. (2016년 1회 기사), (2021년 1회 기사)

② 주목성과 달리 두 가지 색의 차이로 가시성이 높아지는 현상으로 주목성이 높은 색과 무채색 검은색을 배색할 때 가장 명시도가 높다.

> 예 표지판의 색을 황색 바탕에 검정 또는 그 반대의 배색, 흰 종이 위에는 흑색 글씨가 황색 글씨보다 훨씬 눈에 잘 보인다.

(2016년 1회 기사), (2016년 1회 산업기사), (2016년 2회 기사), (2016년 3회 산업기사), (2018년 2회 기사)

4 기타 감정효과

(1) 흥분과 진정

(2006년 3회 산업기사), (2008년 3회 기사), (2009년 2회 산업기사), (2011년 1회 산업기사), (2012년 1회 산업기사), (2012년 3회 기사), (2013년 1회 기사), (2013년 1회 산업기사), (2015년 1회 기사), (2015년 2회 기사), (2016년 3회 산업기사), (2016년 3회 기사), (2019년 1회 기사), (2019년 2회 산업기사), (2020년 1, 2회 산업기사), (2020년 4회 기사), (2022년 2회 기사)

난색은 교감신경을 자극하여 생리적인 촉진작용을 일으켜 흥분색이라 불리며 한색은 혈압을 낮추는 효과를 주어 진정색이라 불린다.

① 붉은색 계열은 흥분의 느낌을 준다. (2019년 1회 산업기사)

② 파란색 계열은 진정의 느낌을 준다. (2021년 1회 기사)

(2) 시간의 장단

(2006년 3회 산업기사), (2008년 1회 산업기사), (2008년 3회 산업기사), (2009년 1회 산업기사), (2011년 2회 산업기사), (2012년 2회 산업기사), (2012년 3회 산업기사), (2013년 1회 산업기사), (2013년 2회 산업기사), (2014년 1회 기사), (2014년 2회 산업기사), (2015년 3회 산업기사), (2016년 1회 산업기사), (2017년 1회 기사), (2017년 1회 산업기사), (2018년 1회 산업기사), (2019년 1회 기사)

① 붉은색 계열은 시간이 길게 느껴진다.

② 파란색 계열은 시간이 짧게 느껴진다. (2019년 3회 산업기사), (2020년 1, 2회 산업기사)

(3) 속도감

(2011년 3회 기사), (2016년 2회 산업기사), (2018년 3회 산업기사), (2019년 1회 기사), (2022년 1회 기사)

① 붉은색 계열은 속도가 빠르게 느껴진다.

② 파란색 계열은 속도가 느리게 느껴진다.

핵심요약정리 및 체크리스트

[꼭 이해하고 넘어가야 할 핵심내용입니다. 아래 내용의 80% 이상을 암기 못했다면 다시 공부하세요.]

□ 1. 색채지각의 3요소 – 빛(광원), (　　), 눈 물체

□ 2. 뉴턴의 분광실험 – (　　)을 이용해 가시광선을 발견 프리즘(prism)

□ 3. 가시광선의 파장범위는 (　　　　) 사이이다. 380~780nm

□ 4. 가장 굴절이 심한 곳은 (　　)이다. 보라색

□ 5. 빛의 파장범위 – (　　) – X선 – 자외선 – 가시광선 – 적외선 – 극초단파 감마선

□ 6. 색상별 파장범위

파랑계열	초록계열	노랑계열	주황계열	빨강계열
380~480nm	480~560nm		590~640nm	640~780nm

560~590nm

□ 7. 빛에 대한 학설
　① (　　　) – 호이겐스
　② 입자설 – 뉴턴
　③ 광양자설 – (　　　　)
　④ 전자기파설 – 맥스웰 파동설, 아인슈타인

□ 8. 색의 분류 – 무채색(명도) + 유채색 (　　, 　　, 　　) 색상, 명도, 채도

□ 9. 색의 3속성
　① 색상(Hue, 주파장) – 색채의 위치를 색상이라고 하며 색의 속성(성격) 또는 색의 명칭(이름)
　② 명도(Value, Lightness, 반사율) – 밝고 어두운 정도, 인간은 약 500단계의 명도단계를 구분
　③ 채도(Chroma, Saturation, 포화도) – 순도를 의미한다. 인간은 20단계의 채도 단계를 구분
　④ 색조(톤, Tone) – (　　)와 (　　)의 복합기능 명도, 채도

□ 10. (　　　) – 전구나 불꽃처럼 발광을 통해 보이는 색 광원색

□ 11. (　　　) – 거리감, 재질, 형태에 따라 다르게 지각 물체색

□ 12. (　　　) – 사물의 질감이나 상태의 사물을 알 수 있도록 하는 색 표면색

□ 13. (　　　) – (면색, 개구색) – 순수한 색만이 있는 느낌의 색 평면색

14. (　　　) - 완전 반사에 가까운 거울색　　　　　　　　　　　　　　　경영색

15. (　　　) - 유리병 속 액체 또는 얼음 또는 수영장의 물색　　　　　　　공간색

16. 반사 - 완전히 반사하면 (　　　　　)이 되고 완전히 투과(흡수)하면 검은
색(90% 이상 흡수)이 된다. 흡수 반사를 적당히 할 때 물체의 표면색은
(　　　)이 된다.　　　　　　　　　　　　　　　　　　　　　　　흰색, 회색

17. (　　　) - 노을, 흰구름, 먹구름 등　　　　　　　　　　　　　　　　산란

18. (　　　) - 아지랑이, 돋보기, 무지개, 프리즘과 같은 현상, 별의 반짝임 등　굴절

19. (　　　) - CD 표면색, 곤충날개색 등　　　　　　　　　　　　　　　회절

20. (　　　) - 진주조개, 전복껍데기 및 비눗방울에 생기는 무지개 현상 등　간섭

21. 눈의 구조 - 홍채(　　　　), 수정체(렌즈 역할), 망막(필름 역할), 각막(창문
역할)을 한다.　　　　　　　　　　　　　　　　　　　　　　　　조리개

22. (　　　　)(황반) - 시세포가 밀집해 있어 가장 선명한 상이 맺히는 부분(추상
체가 밀집)　　　　　　　　　　　　　　　　　　　　　　　　　중심와

23. (　　　) - 시신경의 통로역할　　　　　　　　　　　　　　　　　　맹점

24. 눈의 특성 - 눈의 시야각 상하 약 130도, 좌우 (　　　　) 200만 개 정도(색
상 200가지×명도 500가지×채도 20가지)의 색을 인식　　　　　　　190도

25. 시세포
(　　　) - 명암만 인식, 1억 2,000만 개~1억 3,000만 개가 존재
(　　　) - 색상을 인식, 600~700만 개가 존재　　　　　　　　간상체, 추상체

26. 색각이상 - 전색맹과 부분색맹으로 구분, 부분색맹은 청황색맹과 (　　　)색
맹으로 구분　　　　　　　　　　　　　　　　　　　　　　　　　적록

27. (　　　) 현상 - 갑자기 어두워지면 파란색은 밝게, 빨간색은 어둡게 보이
는 현상　　　　　　　　　　　　　　　　　　　　　　　　　　푸르킨예

28. 순응 - 색순응 + 명순응 + (　　　)　　　　　　　　　　　　　　　암순응

29. (　　　) - 광원의 성질에 따라 물체의 색이 달라 보이는 현상　　　　연색성

30. (　　　　) (메타머리즘) - 특정한 조명 아래 다른 색의 물체가 같은 색으로
보이는 현상　　　　　　　　　　　　　　　　　　　　　　　　조건등색

31. (　　　) - 색을 항상 동일하게 지각하는 현상　　　　　　　　　　　항상성

32. (　　　) 현상 - 색상이 같아도 채도에 따라 색상이 달라 보이는 현상　애브니

33. 베졸드-브뤼케 현상 - 같은 (　　　)에 색광도 강도를 변화시키면 색상이 같
아 보이거나 달라 보이는 현상　　　　　　　　　　　　　　　　　색상

□ 34. () – 객관적으로는 무채색인데 시간이나 빛의 세기에 의해 유채색으로 느껴지는 색 … 주관색

□ 35. 리프만 효과 – 색상 차이가 커도 명도가 비슷하면 두 색의 경계가 모호해져 ()이 떨어져 보이는 현상 … 명시성

□ 36. 괴테의 () – 어떤 빛을 물체에 비췄을 때 빛의 반대 색상이 그림자로 지각되는 현상 … 색음현상

□ 37. () 효과 – 세로 줄무늬를 보다가 가로 줄무늬를 교대로 보면 세로 줄무늬의 잔상이 보이는 현상 … 맥컬로

□ 38. 허먼 그리드 효과 – 검은색과 흰색 선이 교차되는 지점에 ()라는 회색 점이 보이는 현상 … 허먼도트

□ 39. 영-헬름홀츠의 () – R, G, B의 3원색을 인식하는 색각세포로 색을 인식한다는 주장 … 3원색설

□ 40. 헤링의 4원색설(반대색설, 대응색설) – 반대의 잔상인 () – 초록 물질, 파랑 – () 물질, 검정 – 하양 물질인 서로 대립하는 3종류의 광화학 물질이 존재한다고 가정 … 빨강, 노랑

□ 41. 가법혼색 – 빛의 3원색인 (, ,)을 혼합, 컬러모니터, TV의 색, 무대조명 … 빨강(Red), 초록(Green), 파랑(Blue)

□ 42. 감법혼색 – 색료의 3원색인 (, ,)를 혼합, 컬러인쇄, 사진, 색필터 겹침, 색유리판 겹침, 안료, 물감에 의한 색재현 등에 사용 … 사이안(Cyan, 청록색), 마젠타(Magenta), 노랑(Yellow)

□ 43. 중간혼색 – ()혼색의 일종이자 시각적 착시 … 가법

□ 44. ()혼합 – 신인상파의 점묘법, 모자이크, 직물의 색 등에 사용 … 병치

□ 45. 회전혼합 – 물리학자 ()에 의해 실험 … 맥스웰

□ 46. 동시 ()혼합 – 무대조명 등 … 가법

□ 47. () 가법혼합 – 컬러모니터 또는 컬러TV 화면 등 … 병치

□ 48. () 가법혼합 – 처음에 본 자극이 나중에 본 자극에 영향을 주는 혼합 … 계시

□ 49. ()대비 – 색상대비 + 명도대비 + 채도대비 + 보색대비 … 동시

□ 50. ()대비 – 경계면, 즉 색과 색이 접해있는 부분의 대비가 가장 활발하게 일어나는 현상 … 연변

□ 51. ()대비 – 한색과 난색이 온도의 감각에서 나타나는 대비현상 … 한난

□ 52. ()대비 – 색이 차지하고 있는 면적에 따라 색이 다르게 보이는 현상 … 면적

☐ 53. ()대비 – 어떤 색을 보다가 다른 색을 보는 경우 먼저 본 색의 영향으로 다음에 보는 색이 다르게 보이는 대비

계시

☐ 54. ()현상 – 전파효과, 혼색효과, 줄눈효과

동화

☐ 55. () 효과 – 색을 직접 혼합하지 않고 색점을 배열함으로써 전체 색조를 변화시키는 효과

베졸드

☐ 56. 색의 잔상 – ()(원래 감각과 반대되는 밝기나 색상을 띤 잔상) + 정의 잔상(원래 감각과 같은 정도의 밝기나 색상을 띤 잔상)

부의 잔상

☐ 57. 온도감 – ()의 영향이 가장 큼, 난색(저명도, 장파장의 색인 빨강, 주황, 노랑 + 한색(고명도, 단파장의 색인 파란색 계열) + 중성색(연두, 녹색, 자주, 보라)

색상

☐ 58. 중량감 – ()의 영향이 가장 큼

명도

☐ 59. 경연감(강약감) – 경연감과 강약감은 ()의 영향이 가장 큼

채도

☐ 60. 진출색 – (), 고명도, 고채도, 유채색

난색

☐ 61. 후퇴색 – 한색, 저명도, 저채도, ()

무채색

☐ 62. 팽창색 – 난색, 고명도, (), 유채색

고채도

☐ 63. 수축색 – (), 저명도, 저채도, 무채색

한색

☐ 64. () (유목성) – 난색, 고명도, 고채도가 주목성이 높고 노란색이 주목성이 가장 높다.

주목성

☐ 65. () (시인성) – 주목성과 달리 두 가지 색의 차이로 가시성이 높아지는 현상

명시도

☐ 66. 흥분 – () 계열

붉은색

☐ 67. 진정 – () 계열

파란색

☐ 68. 붉은색 계열 – 시간이 길게 느껴짐, 속도는 () 느낌

빠르게

☐ 69. 파란색 계열 – 시간이 () 느껴짐, 속도는 느리게 느낌

짧게

Part

02

색채심리의
이해

제1장
색채 심리

제1강 색채의 정서적 반응

1 색채와 심리

(1) 색채심리학

① 인간의 심리를 연구하는 학문을 심리학이라고 한다면, 색채와 관련해서 인간이 심리적으로 어떤 반응을 하며 행동하는지를 연구하는 학문을 '색채심리학(color psychology)'이라고 한다.

② 색을 인간이 어떻게 지각하는지의 문제에서부터 색의 인상과 조화감 등에 이르는 여러 문제를 연구하고 생리학, 예술, 디자인, 건축 등 다양한 분야와 관계를 가진다. 특히, 색채가 우리 눈에 어떻게 보이고, 어떤 느낌을 주는지는 색채심리학에서 가장 중요하게 연구되는 부분이다. (2020년 1, 2회 기사)

(2) 기억색(memorial color)

(2002년 5회 산업기사), (2010년 1회 산업기사), (2012년 2회 산업기사), (2013년 2회 산업기사), (2014년 1회 산업기사), (2014년 1회 기사), (2018년 2회 산업기사)

① 인간의 살아온 환경과 문화 기타 환경적 요인에 의해 상징적으로 의식 속에 자리 잡은 상징색 또는 고정관념을 말한다. 또는 대상의 표면색에 대한 무의식적 추론에 의해 결정되는 색채로 대뇌에서 일어나는 주관적 경험을 의미한다. (2016년 3회 산업기사), (2020년 4회 기사)

② "사과는 무슨 색?"이라는 질문에 '빨간색'이라고 답하는 것처럼 물체의 표면색에 대해 무의식적으로 결정해서 말하게 되는 색을 말한다.

(2006년 3회 산업기사), (2008년 1회 산업기사), (2008년 1회 기사), (2015년 2회 산업기사), (2016년 1회 산업기사), (2017년 2회 기사), (2021년 2회 기사)

(3) 색채경험과 정서적 반응

(2012년 2회 산업기사), (2016년 1회 산업기사), (2017년 2회 산업기사), (2018년 3회 산업기사), (2022년 1회 기사)

① 색채경험은 주위 환경에 따라 다르게 지각된다.

② 색채경험은 문화적 배경의 영향을 받는다.

③ 지역의 풍토적 특성은 색채경험에 영향을 끼친다.

④ 대뇌에서 일어나는 주관적 경험으로 개인적 심리상태에 따라 다르게 지각된다.

⑤ 외부의 객관적 현상들이 동일하다 할지라도 개인의 경험이나 주위 환경에 따라 다르게 지각된다.

2 색채의 일반적 반응

(1) 프랭크 H. 만케(Frank H. Mahnke)의 색채경험 피라미드

(2009년 1회 산업기사), (2010년 3회 산업기사), (2013년 3회 산업기사), (2014년 3회 산업기사), (2016년 2회 기사), (2017년 3회 산업기사), (2017년 3회 기사), (2018년 1회 산업기사), (2021년 1회 기사)

색채학자인 프랭크 만케는 인간이 색을 받아들일 때 의식적, 무의식적으로 6단계를 거친다고 주장하였다. 이에 색채경험에 영향을 주는 6개의 색경험 단계를 피라미드 형태로 설명하였으며, 이러한 색채경험은 사회적인 소통의 도구로 작용한다고 보았다.

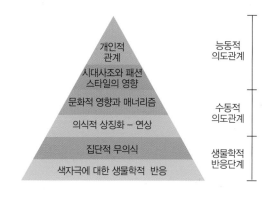

[프랭크 H. 만케의 색채경험 피라미드]

3 색채와 공감각(촉각, 미각, 후각, 청각, 시각)

(2002년 5회 산업기사), (2003년 1회 산업기사), (2015년 1회 산업기사), (2015년 2회 기사)

(1) 공감각 (2003년 3회 산업기사), (2005년 1회 산업기사)

① 공감각은 색채의 특성이 다른 감각으로 표현되는 것으로 동시에 다른 감각을 함께 느끼는 것을 의미한다. 어떤 감각에 자극이 주어졌을 때, 다른 영역의 감각을 불러일으키는 감각 간의 전이 현상, 즉 "감각 간의 교류현상"으로 메시지와 의미를 전달하는 특성을 가진 것을 의미한다. (2003년 3회 기사), (2008년 3회 산업기사), (2009년 3회 산업기사), (2012년 1회 산업기사), (2013년 2회 기사), (2015년 2회 산업기사), (2016년 1회 산업기사), (2018년 1회 산업기사), (2018년 3회 기사), (2019년 1회 기사), (2020년 3회 산업기사)

② 색채는 시각 감각현상이며, 색을 기반으로 한 감각의 공유현상으로 색의 감각은 뇌에서 느껴진다. 시각, 청각, 미각, 후각, 촉각 등 감각인상의 종류와 그 원인이 되는 물리적 자극은 한 개의 감각으로 느껴져야 하는데 때로는 감각 영역의 경계를 넘어선 감각현상이 발생하게 된다. 이를 공감각이라 한다. (2005년 3회 산업기사), (2013년 1회 산업기사)

③ 공감각에는 어떤 소리를 듣게 되면 색이나 빛이 눈앞에 떠오르는 색청(色聽)현상이 있는데 소리의 음정이 변화하면 느껴지는 색감도 다르게 느껴진다. 예로 저음은 어두운색, 고음은 밝은색으로 느끼게 된다. 환시(幻視)로 불리는 색상 지각 현상도 이와 비슷하게 맛, 촉감, 고통, 냄새, 온도 등의 감각을 수반할 수 있다. (2018년 1회 기사), (2020년 3회 기사)

(2) 색채와 공감각 (2016년 1회 기사)

가. 촉각 (2013년 1회 산업기사), (2013년 3회 산업기사), (2014년 1회 기사), (2021년 2회 기사)

촉각은 피부 및 점막에서 물체의 접촉을 느끼는 현상으로 색상의 농담이나 색조에서 색의 촉감을 느낄 수 있다. 색채의 촉각적 특성은 표면색채의 질감, 마감처리에 의해 그 특성이 강조 또는 반감된다. (2002년 5회 산업기사), (2018년 2회 기사)

조선생의 TIP

촉각의 공감각 (2017년 3회 산업기사), (2021년 3회 기사)

① 강하고 딱딱한 느낌 : 저명도, 고채도
② 평활, 광택감 : 고명도, 고채도
③ 촉촉한 느낌 : 파랑과 청록 등의 한색계열 (2009년 2회 산업기사), (2012년 2회 기사)
④ 건조한 느낌 : 주황색
　(2008년 3회 산업기사), (2009년 1회 기사), (2009년 2회 산업기사), (2017년 1회 산업기사), (2019년 1회 기사),
⑤ 거친감 : 어두운 회색
⑥ 유연감 : 난색계열
⑦ 부드러운 감촉 : 밝은 핑크, 밝은 하늘색 (2017년 2회 기사)

POINT 질감 (2004년 1회 산업기사), (2015년 3회 산업기사), (2019년 2회 산업기사)

① 시각적으로나 촉각적으로 느껴지는 결과로 명도에 의해 다르게 보일 수도 있고 시각적으로 거리감에 따라 전혀 다른 느낌을 줄 수 있다. (2004년 1회 산업기사)

② 촉감과 시각적 경험이 서로 작용하며 빛을 흡수하거나 반사하고, 색채와 직접적인 관계가 있다. (2022년 1회 기사)

나. 미각 (2012년 1회 산업기사), (2012년 2회 산업기사), (2013년 2회 산업기사), (2013년 3회 산업기사), (2016년 2회 산업기사)

미각은 짠맛, 단맛, 신맛, 쓴맛 4가지로 구별되는 맛을 느끼는 감각으로 혀를 댈 때에 느끼는 감각이다. 주황색, 빨강, 맑은 황색 계통의 색들은 강한 식욕감을 들게 한다. 미국의 색채학자 파버비렌은 주황색은 식욕을 증가시킨다고 주장했다.

(2016년 3회 산업기사), (2017년 1회 산업기사), (2018년 2회 산업기사), (2019년 2회 기사), (2020년 3회 산업기사), (2020년 4회 기사)

미각의 공감각

조선생의 TIP

① 짠맛 : 연녹색, 회색, 청록색과 회색, 연파랑 등 (2006년 1회 산업기사), (2016년 1회 산업기사), (2017년 1회 산업기사)

② 단맛 : 난색계열, 빨강 느낌의 주황, 노란색 등 (2014년 2회 산업기사), (2014년 2회 기사), (2016년 2회 산업기사)

③ 신맛 : 녹색 느낌의 황색(Yellow) (2016년 3회 기사), (2019년 3회 기사)

④ 쓴맛 : 한색계열, 진한 청색, 올리브 그린(Olive Green), 갈색, 마룬(어두운 빨강), 파랑 등 (2012년 2회 산업기사), (2013년 1회 산업기사), (2017년 3회 기사), (2018년 2회 기사), (2018년 3회 기사), (2021년 2회 기사)

⑤ 새콤한 맛 : 오렌지색 (2005년 1회 산업기사), (2009년 3회 산업기사)

다. 후각 (2010년 1회 산업기사), (2014년 2회 산업기사), (2016년 2회 산업기사), (2019년 2회 기사), (2021년 2회 기사)

후각은 색상을 통해 냄새를 느끼는 교류현상을 말한다. 좋은 냄새는 맑고 순수한 고명도색, 나쁜 냄새는 어둡고 흐린 난색계를 연상하게 된다.

프랑스 색채연구가 '모리스 데리베레'의 향과 색채의 공감각에 대한 연구
(2009년 1회 기사), (2011년 1회 산업기사), (2013년 3회 산업기사), (2015년 1회 산업기사)

조선생의 TIP

① 민트, 박하향 – 그린색 (2002년 5회 산업기사), (2003년 1회 산업기사), (2018년 2회 산업기사), (2019년 3회 산업기사)

② 머스크(musk)향 – red ~ brown, gold yellow

③ 플로럴(floral)향 – rose

④ 에테르(공기)향 – white, light blue

⑤ 라일락향 – pale purple

⑥ 커피향 – brown, sepia

⑦ 방출향 – white, light yellow

라. 청각 (2013년 3회 산업기사), (2018년 3회 산업기사), (2019년 2회 산업기사), (2021년 1회 기사), (2021년 2회 기사)

청각은 소리를 듣는 감각으로 높은음, 낮은음, 표준음, 탁음 등이 있다. 색채와 음악을 일치시키려는 노력들이 있었으나 공통의 이론으로 발전하지는 못했다.

① 높은 음 – 밝고 강한 고채도의 색

② 낮은 음 – 저명도, 저채도의 어두운 색

③ 표준음 – 중명도와 중채도의 색

④ 탁음 – 회색 기미의 비교적 채도가 낮은 색

⑤ 예리한 음 – 순색에 가까운 고명도, 고채도의 색

⑥ 느린 음 – 낮은 채도의 색

청각과 공감각

① **뉴턴의 색채와 소리** (2012년 1회 기사), (2013년 1회 산업기사), (2013년 2회 기사), (2014년 3회 산업기사), (2015년 3회 기사), (2017년 1회 산업기사), (2018년 1회 산업기사), (2019년 1회 산업기사), (2019년 1회 기사), (2021년 2회 기사)

일곱 가지 색을 칠음계와 연계

예 도-빨강 / 레-주황 / 미-노랑 / 파-녹색 / 솔-파랑 / 라-남색 / 시-보라

도 레 미 파 솔 라 시

② **카스텔의 색채와 음계의 척도 연구** (2008년 1회 산업기사), (2013년 2회 산업기사), (2013년 3회 기사), (2015년 3회 산업기사), (2016년 2회 기사), (2017년 1회 기사), (2018년 2회 산업기사), (2019년 2회 산업기사), (2019년 3회 산업기사), (2021년 1회 기사)

뉴턴과 같이 색을 음계와 연계

예 C-청색 / D-녹색 / E-노랑 / G-빨강 / A-보라

③ **몬드리안의 "브로드웨이 부기우기"** (2009년 2회 산업기사), (2013년 1회 기사), (2018년 2회 기사), (2021년 3회 기사)

색채와 음악을 연결한 공감각의 특성을 이용해 브로드웨이의 다양한 소리와 역동적인 움직임을 표현했다. 시각과 청각의 조화를 통해 색채언어의 가능성을 보여줬는데 "브로드웨이 부기우기"가 대표적인 작품이다.

조선생의
TIP

마. 시각

① 이텐의 색채와 모양(형태)

(2003년 3회 산업기사), (2006년 3회 산업기사), (2009년 1회 산업기사), (2012년 2회 산업기사), (2013년 1회 산업기사), (2013년 2회 산업기사), (2014년 2회 산업기사), (2015년 2회 산업기사), (2015년 3회 산업기사), (2017년 1회 기사), (2017년 2회 산업기사), (2019년 3회 기사), (2020년 1, 2회 산업기사)

이텐과 함께 칸딘스키, 베버, 페흐너, 파버비렌도 연구하였으며 색채와 모양에 대한 공감각적 연구를 통해 색채와 모양의 조화로운 관계성을 추구했다. (2021년 2회 기사)

■	빨강	정사각형 (2022년 2회 기사)
■	주황	직사각형
▽	노랑	(역)삼각형 (2005년 1회 산업기사), (2006년 1회 산업기사), (2009년 1회 산업기사), (2018년 1회 산업기사), (2018년 3회 산업기사), (2022년 2회 기사)
⬡	녹색	육각형 (2015년 2회 산업기사)
●	파랑	원 (2006년 1회 산업기사), (2016년 3회 산업기사), (2016년 3회 기사), (2020년 1, 2회 기사), (2020년 3회 산업기사)
●	보라	타원형 (2007년 3회 기사), (2018년 2회 산업기사)
◆	갈색	마름모
◗	흰색	반원형
▽	회색	모래시계형
▲	검정색	사다리꼴형

② 베버와 페흐너의 색채와 모양(형태)

■	빨강	정사각형	중량감, 안정감
■	주황	직사각형	긴장감
▽	노랑	(역)삼각형	주목성
⬡	녹색	육각형	원만함
●	파랑	원	유동성
●	보라	타원형	유동성

제2강 색채의 연상, 상징

1 색채의 연상

(1) 연상(color association)

(2004년 1회 산업기사), (2006년 3회 산업기사), (2009년 1회 산업기사), (2009년 2회 산업기사), (2010년 1회 산업기사), (2013년 1회 산업기사), (2013년 2회 산업기사), (2013년 2회 기사), (2013년 3회 산업기사), (2014년 1회 산업기사), (2015년 2회 기사), (2016년 1회 산업기사), (2019년 2회 산업기사), (2020년 3회 산업기사), (2022년 1회 기사)

① 색의 연상은 색채 자극으로 생기는 감정의 일종으로 경험과 연령에 따라 변하며 특정 색을 보았을 때 떠올리는 느낌을 말한다. "구체적인 연상"과 "추상적인 연상" 그리고 "부정적 연상"과 "긍정적 연상"으로 나뉠 수 있다. (2018년 2회 산업기사), (2019년 3회 산업기사), (2021년 3회 기사)

 예 구체적 연상 : 눈에 보이는 연상 - 빨간색(사과, 딸기, 태양 등)

 추상적 연상 : 눈에 보이지 않는 연상 - 빨간색(열정, 흥분, 위험 등)

② 색채의 연상은 경험적이기 때문에 기억색과 밀접한 관련이 있으며 생활양식, 문화적 배경, 지역과 풍토, 나이, 성별, 평소의 경험적 감정과 인상의 정도에 따라 개인차가 심하게 나타날 수 있다. (2018년 1회 기사)

③ 동일 문화권일 경우 색채 연상이 비슷하여 같은 색에 대한 선호도와 지역적, 인종적 특색을 만들기도 한다. 색채는 시대를 초월하고 지역성을 넘어 언어를 대신하고 의미를 함축하여 소통의 수단으로 사용할 수 있다.

(2) 색채연상의 역할 (2012년 3회 산업기사), (2015년 2회 산업기사), (2016년 1회 산업기사), (2016년 2회 기사), (2019년 3회 산업기사), (2020년 3회 산업기사)

① 제품정보의 역할 - 바나나우유 등 (2017년 2회 산업기사)

② 기능정보의 역할 - TV리모컨(인지성, 편리성 제공)

③ 사회, 문화정보로서의 역할 - 붉은 악마(유대감 형성과 감정의 고조)

④ 언어적 기능 - 유니폼, 지하철 노선도 등

⑤ 국제언어로서의 역할 - 국기색, 안전색채 등

(3) 색채의 연상

(2002년 5회 산업기사), (2003년 1회 산업기사), (2003년 3회 산업기사), (2004년 1회 산업기사), (2004년 3회 산업기사), (2007년 3회 산업기사), (2007년 1회 기사), (2008년 3회 산업기사), (2009년 1회 기사), (2010년 2회 산업기사), (2012년 1회 산업기사), (2013년 2회 산업기사), (2014년 1회 기사), (2014년 2회 산업기사), (2014년 3회 산업기사), (2015년 1회 기사), (2015년 3회 산업기사), (2016년 1회 산업기사), (2017년 2회 산업기사), (2018년 1회 기사), (2019년 2회 산업기사), (2019년 3회 기사), (2019년 3회 산업기사), (2020년 1, 2회 산업기사)

구분	구체적 연상	추상적 연상
빨강	열, 일출, 십자가, 사과, 에너지, 피, 불, 태양, 장미, 입술, 신호등, 소방차 등	위험, 분노, 열정, 자극, 능동적, 화려함, 혁명, 흥분, 활력, 분노, 더위, 생명 등
주황	오렌지, 살구, 당근, 가을, 단풍 등	원기, 적극, 희열, 풍부, 기쁨, 즐거움 등
노랑	금발, 금, 바나나, 개나리, 레몬, 병아리 등	경고, 유쾌함, 떠들썩한, 가치 있는, 팽창, 희망, 광명 등
연두	잔디, 새싹, 초여름, 어린이 등	친애, 젊음, 신선함, 봄, 희망, 청순, 광명, 유쾌, 팽창, 천박 등
초록	풀, 초원, 산, 바다, 나뭇잎, 자연 등	평화, 고요함, 안식, 피로 해소, 안전, 지성, 평화, 여름, 희망, 휴양, 성실 등
파랑	바다, 푸른 옥, 하늘, 파도 등	차가움, 시원함, 추위, 무서움, 냉정, 우울, 명상, 심원, 성실, 영원 등
남색	천사, 살균, 출산, 도라지 등	숭고함, 영원, 신비, 정화, 침울, 무한 등
보라	향수, 고전 의상, 포도, 라일락 등	외로움, 고귀함, 슬픔, 부드러움, 창조, 예술, 우아, 신비, 겸손, 기억, 인내, 절대적 지배력, 고귀한, 고가, 엄숙, 비애 등
자주	코스모스, 복숭아, 와인 등	애정, 성적인 등
흰색	눈, 유령, 설탕, 간호사, 백합 등	청결, 소박, 순수, 순결, 밝음, 솔직함, 텅 빈, 추운, 영적인 등
회색	비둘기	겸손, 우울, 점잖음, 무기력, 고독감, 소극적, 고상한, 성숙, 무관심, 후회, 결백, 소박, 평범 등
검정	장례식, 흑장미, 밤, 암흑 등	부정, 허무, 절망, 고급, 세련 등

2 색채의 상징(color symbol)

(2003년 1회 산업기사), (2003년 3회 기사), (2008년 1회 산업기사), (2009년 1회 산업기사), (2009년 1회 기사), (2013년 1회 산업기사), (2013년 2회 산업기사), (2013년 2회 기사)

(1) 상징

① 상징은 눈에 보이지 않는 추상적인 개념이나 사상을 형태나 색을 가진 다른 것으로 직감적이고 알기 쉽게 표현한 것을 말한다. 하나의 색을 보았을 때 특정한 형상 또는 뜻이 상징되어 느껴지는 것을 의미한다. 즉 눈에 보이지 않는 추상적 관념 또는 현상을 형태나 색을 가진 다른 것으로 알기 쉽게 치환하여 나타내는 것이다. 이런 점에서 색의 상징은 기억이나 연상과 관계가 깊다. (2014년 1회 산업기사)

② 신분, 계급의 구분, 방위의 표시, 지역구분, 수치의 시각화 기구 또는 건물의 표시, 주의표시, 국가, 단체의 상징 등으로 사용되며 기업의 아이덴티티를 강조하기 위해 하나의 색채로 이미지를 계획하여 사용하기도 한다.

(2013년 3회 산업기사), (2014년 2회 산업기사), (2015년 1회 산업기사), (2017년 2회 산업기사), (2022년 1회 기사)

③ 색채가 상징하는 의미를 결정하는 요인으로는 종교, 관습, 방위, 지역, 계급 등이 있으며 색을 기호화하여 의미를 부여한다. (2003년 1회 산업기사)

(2) 색채가 가지고 있는 상징적 특징 (2014년 2회 기사)

① 색채는 국제적으로 이해될 수 있는 시각언어로서 커뮤니케이션의 좋은 도구이다. 색채는 다양한 문화권에서 상징적인 의미를 전달하는 역할을 하고 있으며, 지역에 따라 다른 상징을 가질 수 있다.

② 색채의 상징성은 지역성 및 문화와 긴밀한 관계를 가지며, 시간이 지나면서 원래의 의미가 변할 수도 있다.

③ 색채의 상징적 특징은 기업의 CIP처럼 아이덴티티를 강조하기 위해 하나의 색채로 이미지를 계획하여 사용할 수 있다. (2018년 1회 산업기사)

> 예 관료의 복장, 오방색의 방위, 올림픽의 오륜마크, 각국의 국기 (2018년 2회 산업기사)

제3강 색채와 문화

1 색채와 자연환경(지역색, 풍토색) (2016년 1회 기사)

(1) 지역색(local color)

(2008년 1회 산업기사), (2008년 1회 기사), (2008년 3회 기사), (2009년 1회 산업기사), (2009년 2회 기사), (2013년 2회 기사), (2013년 3회 산업기사), (2013년 3회 기사), (2015년 2회 기사), (2018년 1회 산업기사), (2018년 1회 기사), (2019년 1회 산업기사), (2019년 3회 기사), (2019년 3회 산업기사), (2020년 3회 산업기사)

① 색채는 각 나라와 지역마다 문화, 종교, 자연환경, 사상 등의 영향으로 고유색채의 특징을 가진다. 이런 특정 나라와 지역의 특색 있는(대표하는) 색을 지역색(local color)이라 한다.

② 색채지리학의 창시자인 프랑스의 장 필립 랑클로(Jean Philippe Lenclos)는 지역색의 개념을 제시하고 이미지를 부각시키는 데 중요한 역할을 한 색채연구가로 프랑스와 일본의 지역색을 조사 · 분석하여 국가 전체의 아이덴티티를 구축했다.

(2007년 1회 산업기사), (2010년 1회 산업기사), (2010년 2회 산업기사), (2013년 1회 기사), (2013년 2회 기사), (2013년 3회 산업기사), (2013년 3회 기사), (2020년 1, 2회 산업기사), (2021년 2회 기사)

③ 지역색은 한 지역의 정체성을 대변하는 색채이며 특정 지역의 자연환경과 자연스럽게 어울리고 선호되는 색채로 국가나 지방의 특성과 이미지를 부각시킨다.

(2004년 1회 산업기사), (2007년 1회 산업기사), (2012년 3회 산업기사), (2018년 3회 기사), (2019년 1회 기사)

④ 지역색은 국가나 도시의 특성과 이미지를 부각시키는 데 중요한 역할을 하면서 고유의 정체성을 대변하는 색이다. (2022년 2회 기사)

⑤ 지역색은 산이나 바다와 같은 지형적 요소, 태양의 조사 시간이나 청명일 수, 토양의 색 등 지리적 · 기후적 환경에 의해 자연스럽게 어울리고 선호되는 색채이다.
(2007년 1회 산업기사), (2012년 2회 산업기사), (2016년 1회 산업기사), (2016년 1회 기사), (2017년 1회 기사), (2017년 2회 산업기사), (2018년 2회 기사)

(2) 풍토색
(2014년 2회 기사), (2015년 3회 산업기사), (2019년 2회 산업기사), (2019년 1회 기사), (2020년 1, 2회 산업기사), (2020년 3회 산업기사), (2020년 4회 기사), (2021년 2회 기사)

특정 지역의 기후와 토지의 색으로 기후와 습도 그리고 바람, 태양 빛, 흙의 색, 돌 등 지리적으로 서로 다른 환경적 특색을 지닌 지방의 풍토를 두드러지게 드러내는 특징색을 말한다.

2 색채와 인문환경
(2009년 1회 산업기사), (2009년 2회 산업기사), (2013년 1회 산업기사), (2013년 3회 산업기사), (2014년 1회 산업기사), (2016년 3회 산업기사), (2017년 2회 산업기사)

(1) 문화별 상징색(오륜기)
(2003년 1회 산업기사), (2005년 3회 산업기사), (2007년 3회 산업기사), (2009년 3회 산업기사), (2012년 3회 산업기사), (2013년 1회 산업기사)

① 근대 올림픽을 상징하는 오륜기는 올림픽의 공식 엠블럼으로 1913년에 쿠베르탱(Pierrede Coubertin) 남작에 의해 만들어졌다. 청색, 황색, 흑색, 적색, 초록의 오색 고리가 서로 얽혀 있는 형태로 세계를 뜻하는 월드(world)의 이니셜인 W를 시각적으로 형상화했다.

② 오륜은 5대륙을 상징하는데 각 대륙별 문화와 연결해 청색은 유럽, 황색은 아시아, 적색은 아메리카, 흑색은 아프리카, 초록은 오세아니아를 상징한다. (2016년 2회 산업기사), (2017년 1회 산업기사), (2017년 3회 산업기사)

POINT 오륜기의 상징
① 아시아 – 노랑　　② 아프리카 – 검정
③ 아메리카 – 적색　　④ 유럽 – 청색
⑤ 오세아니아 – 녹색

(2) 자연환경에 따른 선호색 (2022년 1회 기사)

① 인간은 주변 자연 환경이나 많이 접하고 경험한 색에 대해 친근감을 느낀다. 더운 지방에 사는 사람들은 자연환경의 영향으로 주로 난색을 선호하고 추운 지방에 사는 사람들은 한색을 선호하는 경향이 있다. 이렇게 자연환경은 인간의 색에 대한 선호도와 정신 및 생활문화에 많은 영향을 미친다. (2013년 1회 산업기사), (2018년 3회 기사)

② 색채 선호에 있어서 기후가 미치는 영향은 크다. 특히 일조량이 많은 지역은 일반적으로 장파장색을 즐기고 일조량이 적은 지역에서는 단파장색을 선호한다. (2015년 1회 기사), (2019년 1회 기사)

(3) 사상별 선호색 (2004년 1회 산업기사), (2017년 2회 산업기사)

① 자연환경과 함께 인간은 다양한 사상에 의해 자아를 형성하고 색에 대한 선호도를 가지게 된다. 마찬가지로 사상을 대표하고 상징하는 색에 대해 선호도가 높아지는 것을 볼 수 있다.

② 사회주의 사상 같은 경우는 혁명, 투쟁 등을 상징하는 붉은색을 선호하고 민주주의는 합의와 조화를 상징하는 푸른색을 선호한다.

> **POINT** 사상별 선호색
> ① 사회주의국가 – 붉은색
> ② 민주주의국가 – 푸른색

(4) 나라별 선호색과 상징

(2002년 5회 산업기사), (2004년 1회 산업기사), (2007년 3회 기사), (2009년 3회 산업기사), (2013년 3회 기사), (2016년 2회 산업기사), (2017년 1회 산업기사), (2018년 2회 산업기사), (2019년 3회 산업기사)

① 라틴계(Latin) (2006년 1회 산업기사), (2012년 1회 산업기사), (2017년 3회 산업기사)

태양이 강렬하고 정열이 넘치는 민족으로 스페인, 포르투갈, 프랑스, 이탈리아, 루마니아가 라틴계에 속하고 라틴아메리카는 라틴어를 쓰는 아메리카라는 뜻으로 스페인과 포르투갈의 식민지였던 중남미국가를 말한다. 라틴문화 특유의 정열과 태양열이 강한 지역적 특징과 함께 피부가 거무스름하고 흑갈색 머리칼인 라틴계는 선명한 난색계통을 즐겨 사용한다.

② 게르만인(Germanic peoples) (2007년 3회 산업기사), (2017년 3회 산업기사)

오늘날 스웨덴인, 덴마크인, 노르웨이인, 아이슬란드인, 앵글로색슨인, 네덜란드인, 독일인 등이 이에 속한다. 인류학상으로는 북방 인종에 속하며, 스칸디나비아반도 남부를 중심으로 퍼져나갔다. 주로 피부가 희고 금발인 북극계 유럽계인 게르만인들은 지역적 특징으로 연보라, 스카이블루, 에메랄드 그린 등 한색계열을 선호한다.

③ **중국(China)** (2012년 2회 산업기사), (2016년 2회 산업기사), (2019년 1회 기사)

황하 유역의 흙이 붉은색을 띠고 있어서 중국을 적현(赤縣)이라고 한다. 중국인들이 붉은
색을 선호하는 것은 모든 자연 산물을 잉태하고 양육하는 삶의 모태라고 하는 황토에 대한
애착에서 시작되었다. 또한 노란색을 신성시하였는데, 고대 시대에 세상의 중심은 왕이었
고 노란색은 왕을 상징하는 색이었기 때문이다. 중국인은 청색에 대해 불쾌감을 느끼고 하
얀색은 상색(喪色)이라 하여 즐겨 사용하지 않았고 청색과 흑색 역시 상색으로 불행의 뜻
이 담겨 있다고 믿었다. (2019년 1회 기사)

④ **아프리카(Africa)**

이슬람문화의 영향으로 검푸른 천의 옷을 즐겨 입거나 강한 햇볕과 모래 바람으로부터 보
호하기 위해 검은색을 주로 입었다. 피부가 검은 흑인들이 주로 많이 거주하는 지역으로
검은색에 대한 선호도가 높다. (2018년 3회 기사)

⑤ **일본(Japan)** (2004년 3회 산업기사)

일본의 국기는 태양의 제국(흰 바탕에 붉은색 원)을 의미한다. 일조량이 많아 농사가 잘 되
는 편이며, 사방이 바다인 섬나라의 환경적 특성으로 인해 파란색에 대한 선호도가 높다.
그리고 조선의 영향으로 흰색도 선호하고 화산지질 등의 자연환경의 영향으로 검은색을 선
호하기도 한다.

⑥ **기타** (2007년 1회 산업기사), (2014년 3회 기사), (2016년 2회 산업기사), (2017년 3회 기사), (2021년 1회 기사)

- 그 외 네덜란드는 오렌지색을 선호하며 이스라엘은 선민사상과 종교적인 영향으로 하늘
 색을 선호한다.
- 인도는 빨간색이 생명과 영광을, 초록이 평화와 희망을 상징한다고 믿는다.
- 백야지역에서는 인간의 녹색 시각이 우월하며 한색계통을 선호한다.

- 태국인들은 각 요일의 색채가 전통적으로 제정되어 있어 일요일은 빨간색, 월요일은 노란색 등으로 정해져 있다.
- 북유럽에서는 초록인간(Green Man) 신화로 초록을 영혼과 자연의 풍요로움으로 상징한다. 특별히 아일랜드인들은 초록을 행운의 색으로 생각한다.
- 이집트의 노란 황토색은 여성의 피부를 상징하였으며 힘과 권력의 색이었다.
- 중국에서 하늘에 제사를 지낼 때 황제가 입었던 옷의 색이며, 갈리아에서는 노예들이 입었던 옷의 색은 파랑이었다. (2021년 1회 기사)

POINT 나라별 선호색과 상징

① 라틴계 – 난색　　　　② 북극계 게르만인 – 한색　　　③ 중국 – 붉은색
④ 아프리카 – 검은색　　⑤ 일본 – 흰색, 파란색　　　　⑥ 네덜란드 – 오렌지색
⑦ 이스라엘 – 하늘색　　⑧ 인도 – 빨간색, 초록색　　　⑨ 에스키모인 – 녹색, 한색

(5) 종교별 선호색과 상징

(2003년 3회 산업기사), (2004년 3회 산업기사), (2008년 1회 산업기사), (2013년 3회 산업기사), (2014년 2회 기사), (2014년 3회 기사), (2018년 1회 산업기사), (2022년 2회 기사)

① 대부분의 회교국 국기는 초록색을 주로 사용한다. 이유는 이슬람 경전에 녹색 옷을 입도록 한 것과 이슬람교에서 신에게 선택되어 부활할 수 있는 낙원을 상징하는 녹색을 매우 신성시하기 때문이다. 그런 이유에서 초기 기독교에서는 이교도의 색이라 하여 사용을 금지하였다. 그리고 사막지역이 많은 지역적 특성상 녹색지대인 오아시스가 천국을 상징하기 때문이다. (2018년 3회 산업기사), (2020년 3회 산업기사)

② 불교에서는 노란색을 신성시한다. 부처님이 황금상이기도 하고 종교적 사상의 영향이 있다. 힌두교도 노란색을 선호한다. 그런 이유에서 노란색 옷을 즐겨 입는다. (2019년 1회 산업기사)

③ 기독교는 예수님의 죽음을 상징하는 빨간색을 신성시하며 그리스도의 흰 옷, 천사의 흰 옷 등을 통해 흰색을 성스러운 이미지로 표현한다. 천주교는 성모마리아의 고귀함과 천국의 모습을 연상시키는 성스러움을 상징하는 파란색을 선호한다.

④ 힌두교에서는 해가 떠오르는 동쪽을 탄생, 행운을 뜻하는 노란색으로 여기고, 해가 지는 서쪽은 죽음, 흉함, 전쟁의 의미하는 검은색으로 여긴다. (2019년 1회 기사), (2022년 2회 기사)

POINT 종교별 선호색과 상징

① 회교(이슬람) – 초록색　　② 불교 – 황금색　　　③ 힌두교 – 노란색
④ 기독교 – 빨간색　　　　　⑤ 천주교 – 파란색

(6) 신분 및 계급의 상징색

(2002년 5회 산업기사), (2012년 3회 산업기사), (2015년 3회 산업기사), (2016년 3회 산업기사), (2017년 2회 기사), (2017년 2회 산업기사)

① 색은 신분을 나타내는 목적으로 사용되기도 했다. 중국은 황제를 의미하는 색으로 황금색(노란색)을 사용했고 로마는 황제를 의미하는 색으로 자주색을 사용했다. (2019년 3회 산업기사)

② 우리나라도 계급에 따라 왕족은 황금색(노란색), 1품에서 3품은 홍색, 3품에서 6품은 파란색, 7품에서 9품은 초록색을 사용했다.

(7) 사회문화정보로서 색채의 의미

(2002년 5회 산업기사), (2007년 3회 산업기사), (2012년 2회 산업기사), (2013년 3회 산업기사), (2014년 1회 산업기사), (2015년 3회 기사), (2021년 2회 기사)

① 노란색 – 동양에서는 신성한 색채이지만 미국에서는 겁쟁이, 배신자를 의미하고 말레이시아, 시리아, 태국, 아일랜드, 브라질 등에서도 혐오색으로 인식된다.

(2004년 3회 산업기사), (2009년 1회 산업기사), (2016년 3회 기사), (2017년 3회 산업기사), (2018년 1회 산업기사), (2018년 2회 산업기사), (2020년 1, 2회 산업기사), (2021년 1회 기사)

② 검은색 – 서양에서는 장례식을 의미하지만 동양에서는 흰색이 장례식을 의미한다.

(2019년 2회 산업기사)

③ 흰색 – 서양에서는 순결을 의미하지만 동양에서는 죽음을 의미한다. (2017년 1회 산업기사)

> **POINT** 파랑의 문화적 의미 (2018년 1회 산업기사), (2018년 2회 기사), (2019년 1회 산업기사)
> ① 21세기 디지털 색채를 대표 ② 민주주의를 상징
> ③ 현대 남성복을 대표 ④ 중세시대의 권력의 색채

(8) 환경색의 의미 (2003년 1회 산업기사)

① 녹색 – 번영의 색

② 황색 – 대지와 태양의 색

③ 청색 – 하늘과 바다의 색

(9) 자동차에 대한 색채 선호 (2007년 3회 기사), (2013년 1회 산업기사)

① 대형차와 소형차에 따라서 다른 색채 선호 경향을 보인다.

② 자동차 선호색은 각 지역의 자연환경, 온도 및 습도, 생활패턴, 빛의 강약 등에 따라 차이가 있다. (2020년 1, 2회 기사)

③ 우리나라의 경우 대형차는 어두운색을, 소형차는 경쾌한 색을 선호하는 경향이 있다.

④ 일본의 경우 흰색 선호 경향이 압도적으로 높고 여성은 밝은색의 톤을 선호하는 경향이 있다.

(2018년 1회 산업기사)

(10) 국기 색의 의미

(2004년 1회 산업기사), (2007년 1회 산업기사), (2008년 1회 산업기사), (2010년 2회 산업기사), (2015년 1회 산업기사), (2015년 2회 산업기사), (2019년 2회 기사), (2020년 3회 산업기사)

① 문화가 갖는 역사 또는 삶의 방식에 의하여 색채가 전하는 메시지와 상징이 달라진다. 각 민족 색채의 상징적 특징을 대표적으로 표현해 주는 상징색이 바로 국기의 색이다.

② 국기는 국제언어로 인지되므로 민족의 특징이 잘 나타나는 색채를 사용한다. 예로 프랑스 국기는 프랑스의 이념인 자유, 평등, 박애를 상징하는 3색을 사용한다.

③ 국기에 사용되는 빨강은 혁명 · 유혈 · 용기를, 파랑은 평등과 자유를, 노랑은 태양, 광물 · 금 · 비옥함을, 검정은 주권 · 대지 · 근면을, 흰색은 결백과 순결 등을 의미한다.

(2018년 3회 산업기사), (2019년 2회 산업기사)

④ 우리나라의 국기는 흰색 바탕에 가운데 태극문양과 네 모서리에 건곤감리[乾坤坎離], 4괘로 구성되어 있다. 흰색은 평화와 순수, 가운데 태극문양에서 파랑은 희망의 음, 빨강은 존귀의 양의 조화를 상징한다. 그리고 검은색 건곤감리는 하늘, 땅, 물, 불을 상징한다. (2020년 3회 산업기사)

3 색채 선호의 원리와 유형

(1) 색채 선호(색채 기호)의 유형

(2013년 1회 산업기사), (2013년 1회 기사), (2013년 3회 산업기사), (2014년 3회 산업기사), (2015년 1회 산업기사), (2016년 1회 산업기사), (2016년 1회 기사), (2017년 1회 기사), (2017년 3회 기사), (2018년 2회 기사), (2018년 3회 기사), (2019년 1회 산업기사), (2019년 2회 산업기사), (2021년 3회 기사), (2022년 1회 기사)

① 색채 선호란 특정 색을 좋아하는 경향을 의미한다. 현대사회 트렌드가 빨리 변화되고 있어 색채 선호도 조사 실시 주기도 짧아지고 있다. (2020년 1, 2회 기사)

② 색채의 선호는 개인, 연령, 문화적 차이, 환경 또는 구체적인 대상에 따라 차이가 있으나 보통은 "청색 – 적색 – 녹색 – 자색 – 등색 – 황색" 순으로 선호도를 보인다. 특히 청색은 국제적으로 성별과 국가의 차이 없이 가장 높은 선호도를 보이며 서구문화권 국가의 성인 절반 이상이 청색을 매우 선호하는데 이를 '청색의 민주화(blue civilization)'라고 한다. (2006년 1회 산업기사), (2008년 1회 산업기사), (2014년 1회 기사), (2016년 2회 산업기사), (2016년 3회 기사), (2019년 3회 산업기사), (2020년 1, 2회 산업기사)

③ 색의 선호도는 태양광의 일조량에 따라 다른 양상을 보인다.

④ 색의 선호도는 생활환경, 교양과 소득, 학습, 성격에 따라 다르며 연령에 따라서도 변화한다. (2006년 3회 산업기사), (2015년 2회 기사), (2019년 2회 산업기사)

⑤ 색의 선호도는 성별, 민족, 지역에 따라 다른 특성을 보인다. (2005년 1회 산업기사), (2018년 1회 기사)

⑥ 색의 선호도는 세월에 따라 변화한다. (2007년 1회 산업기사)

(2) 색채 선호와 조화의 관계

① 색채의 선호와 조화를 예전에는 1차원적으로 취급했으나 최근에는 상호 관련 하에 다차원적으로 보는 경향이 많아지고 있다. 따라서 SD법(Semantic Differential Method) 등을 이용하여 그 관련을 파악하려는 시도가 이루어지고 있다.

② 조화감이란 선호, 자연의 미, 안정 등의 감정이 수반되는데, 특히 선호의 감정과 조화감은 서로 관계가 깊어 조화를 이루는 것은 선호의 대상이 된다고 볼 수 있다.

(3) 색채선호도 조사방법 (2003년 1회 산업기사), (2008년 1회 기사), (2016년 1회 기사), (2017년 1회 산업기사)

가. SD법(언어척도법, 의미분화법, 의미미분법)

(2003년 3회 기사), (2005년 1회 산업기사), (2006년 1회 산업기사), (2007년 3회 산업기사), (2008년 1회 산업기사), (2008년 1회 기사), (2008년 3회 기사), (2009년 1회 산업기사), (2010년 1회 산업기사), (2012년 1회 기사), (2012년 2회 산업기사), (2012년 3회 기사), (2013년 1회 산업기사), (2013년 2회 기사), (2013년 3회 기사), (2014년 1회 산업기사), (2014년 3회 산업기사), (2015년 1회 산업기사), (2015년 1회 기사), (2015년 2회 산업기사), (2015년 2회 기사), (2015년 3회 산업기사), (2016년 2회 산업기사), (2016년 2회 기사), (2016년 3회 기사), (2017년 1회 기사), (2017년 3회 산업기사), (2021년 3회 기사)

① 1959년 미국의 심리학자 오스굿(C. E. Osgoods)에 의해 고안된 색채이미지에 관한 연구 법이다. 경관이나 제품, 색, 음향, 감촉, 유행색 경향 및 선호도 비교분석과 여러 가지 대상의 인상을 파악하는 방법으로 많이 사용된다. (2016년 3회 산업기사), (2020년 1, 2회 산업기사)

② 조사 대상자의 주관적인 의미를 객관적으로 평가하여 정성적(문자로 분석하여 설명) 색채이미지를 정량적(수치로 분석하여 설명)이며 객관적으로 측정하는 방법이다.
(2016년 3회 기사), (2018년 2회 기사), (2020년 1, 2회 산업기사), (2022년 2회 기사)

③ 색채조사방법 중 형용사의 반대어쌍, 즉 상반되는 형용사군 10~50개를 이용하여 이미지 맵과 이미지 프로필과 같은 좌표계로 결과를 볼 수 있으며 정서를 컬러이미지 스케일(색채가 주는 느낌, 정서를 언어 스케일로 표시한 것)로 나타낼 수 있다.
(2018년 2회 산업기사), (2018년 3회 기사), (2019년 2회 산업기사)

④ 분석으로 만들어지는 이미지 프로필은 각 평가대상마다 각각의 평정척도에 대한 평균값을 구해 그 값을 선으로 연결한 것이다.

⑤ 일정 점수를 지니는 척도를 주어 각 형용사에 해당하는 점수를 부여하는 방식으로 이미지 분석법으로 널리 사용(좋다 – 나쁘다, 크다 – 작다, 빠르다 – 느리다 등)되고 있으며 색채의 지각현상과 감정효과를 다면적으로 분석할 수 있으며 설문대상의 수를 증가시킴에 따라 정확도를 더할 수 있으며 그 값은 수치적 데이터로 나올 수 있다. (2021년 1회 기사)

⑥ 보통 5단계 척도를 사용하지만 더욱 세밀한 차이를 필요로 할 경우 7단계 평가를 척도화(비교할 수 있도록 수치화)하여 조사할 수 있다. 요인분석(다양한 원인분석)에 있어 평가차원, 능력(역능)차원, 활동차원의 의미공간을 구성하여 조사한다.
(2016년 1회 기사), (2016년 1회 산업기사), (2017년 1회 산업기사), (2019년 1회 기사), (2019년 3회 기사), (2021년 3회 기사)

조선생의 TIP ·

> **SD법 형용사 평가척도**
> (2013년 3회 기사), (2013년 3회 산업기사), (2014년 3회 산업기사), (2015년 1회 기사), (2018년 2회 기사), (2020년 4회 기사)
>
> ① 평가 차원(evaluative dimension)
> 　좋은 – 나쁜, 깨끗한 – 더러운, 아름다운 – 추한, 가치 있는 – 가치 없는
> ② 능력 차원(역능 차원, potency dimension) (2021년 1회 기사)
> 　큰 – 작은, 강한 – 약한, 깊은 – 얕은, 두꺼운 – 얇은
> ③ 활동 차원(activity dimension)
> 　빠른 –느린, 날카로운 – 둔한, 능동적인 – 수동적인

나. 감성 데이터베이스 조사

조사대상을 감성지수별로 통계분석한 후 데이터베이스를 작성하는 조사방법

다. 순위법

조사하고자 하는 색채선호도를 몇 가지 준비해서 자기가 좋아하는 차례로 순위를 매겨서
조사하는 방법

(4) 유형별 색채선호도 조사에 의한 결과

(2006년 1회 산업기사), (2008년 1회 기사), (2008년 3회 기사), (2009년 3회 산업기사), (2013년 2회 기사), (2013년 3회 산업기사), (2013년 3회 기사), (2014년 1회 산업기사), (2014년 1회 기사), (2016년 1회 산업기사), (2017년 1회 산업기사), (2017년 2회 기사), (2018년 2회 기사)

① 유아의 경우 선호도는 복잡한 배색보다는 단순한 배색을, 무채색보다는 유채색을, 저명도
보다 고명도를 선호하며 분홍, 노랑, 흰색, 주황, 빨강 등에 높은 선호도를 나타낸다. 세계
의 어린이들이 가장 선호하는 색은 노란색이다. (2004년 3회 산업기사), (2005년 1회 산업기사), (2014년 2회 기사),
(2020년 3회 기사), (2020년 4회 기사)

② 연령이 낮을수록 장파장의 원색 계열과 밝은 톤을 선호하다가 성인이 되면서 단파장의 파
랑, 초록을 점차 좋아하게 된다. 노년기의 선호도는 차분하고 약한 색을 선호하지만 빨강,
녹색 같은 원색을 좋아하기도 한다. (2019년 3회 산업기사), (2022년 2회 기사)

③ 고령자가 되어도 색채인식능력은 크게 변하지 않지만 색채식별능력은 크게 떨어진다. 그런 이유에서 색상과 채도보다는 지각범위가 좁아도 즉각적으로 지각할 수 있는 명도대비를 이용하여 도움을 줄 수 있다. 이런 색채 선호도 변화 이유는 사회적 일치감과 지적 능력의 증대, 연령에 따른 수정체의 변화와 관련이 있다. 연령에 따른 색채선호도 차이는 인종과 국가를 초월해 비교적 비슷한 선호도를 보인다. (2004년 3회 산업기사), (2006년 3회 산업기사), (2009년 1회 산업기사), (2012년 3회 기사), (2012년 3회 산업기사), (2013년 1회 산업기사), (2014년 1회 기사), (2015년 2회 산업기사), (2015년 1회 기사), (2018년 3회 기사), (2020년 4회 기사)

④ 남성 성인은 특정 색에 편중하며 비교적 어두운 톤과 파랑, 청록색과 같은 특정한 색에 대해 편중되 선호하고 여성은 밝고 맑은 톤의 주황, 보라색 등 비교적 다양한 색채 선호를 가진다. (2004년 3회 산업기사), (2013년 3회 기사), (2019년 1회 산업기사)

⑤ 사회적인 지위가 높은 사람의 경우는 차분한 색을 선호한다. 교육 정도가 높을수록 저채도 색채를 선호하는 경향을 보인다. 이렇듯 선호 색채는 사용자의 라이프 스타일을 반영한다.

⑥ 다양한 종류의 사람들의 선호도를 보면 두뇌형은 노란색을 근육형은 빨간색을 선호한다. 이기적인 성향은 파란색을 선호하고 사교적인 성향은 주황색을 선호한다.
(2005년 1회 산업기사), (2013년 1회 산업기사), (2013년 3회 산업기사)

제4강 색채의 기능

1 색채의 기능

색채에 대한 인간의 의식적 또는 무의식적 반응을 이용하여 색채의 기능적 측면을 활용할 수 있는데 대표적으로 색채조절, 안전색채, 색채치료 등이 있다.

(2014년 2회 산업기사), (2018년 2회 산업기사), (2019년 2회 산업기사)

(1) 색채조절

(2003년 3회 기사), (2004년 3회 산업기사), (2007년 3회 산업기사), (2012년 2회 기사), (2012년 3회 산업기사), (2013년 1회 산업기사), (2013년 3회 기사), (2014년 1회 산업기사), (2015년 2회 산업기사), (2016년 3회 기사), (2018년 1회 기사), (2018년 2회 산업기사), (2020년 3회 산업기사), (2022년 1회 기사)

① 색채조절은 색채효과를 기능적으로 활용하는 것을 말하며 1930년 초 미국의 뒤퐁(Dupont) 사에서 처음 사용했다.

② 색을 단순히 개인적인 기호에 의해서 사용하는 것이 아니라 색이 가지고 있는 심리적, 생리적, 물리적 성질을 근거로 과학적으로 색을 선택하는 객관적인 방법으로, 색채의 사용을 기능적 · 합리적으로 활용해서 작업능률의 향상이나 안정성의 확보, 피로도의 경감 등의 효과를 주어 사람에게 건전하고 쾌적한 환경을 만들어 나가는 것을 목적으로 한다.

(2018년 2회 산업기사), (2019년 1회 기사)

③ 색채관리, 색채조화, 심리학, 생리학, 조명학, 미학 등이 모두 고려되며 색채조절을 통해 능률성, 안정성, 쾌적성 등을 효율적으로 향상시킬 수 있다.

(2016년 1회 기사), (2017년 3회 산업기사), (2019년 1회 기사)

POINT 색채관리(color management) (2018년 1회 산업기사), (2018년 2회 산업기사), (2020년 1, 2회 기사)

색채관리는 색채를 효율적으로 활용하기 위해 계획, 조직, 지휘, 조정, 통제하는 활동 전반을 의미하며, 기업체나 단체 또는 규모 이상의 행사에서 일관성 있게 색채를 종합적으로 활용하고 유지하려는 통합적인 방법으로 색채에 대한 종합적인 계획이나 관리, 목적에 맞는 색채의 개발, 측색, 조색 규정 등을 총괄하는 것을 의미한다.

① 색채의 계획화(planning) – 목표, 방향, 절차, 설정
② 색채의 조직화(organizing) – 직무의 명확, 적재 적소 적량 배치, 인간관계 배려
③ 색채의 지휘화(directing) – 의사소통, 경영 참여, 인센티브 부여
④ 색채의 조정화(coordinating) – 이견의 대립 조정, 업무 분담, 팀워크 유지
⑤ 색채의 통제화(controlling) – 계획의 결과 비교와 수정

(2) 색채조절의 목적

(2008년 1회 산업기사), (2010년 1회 산업기사), (2013년 1회 기사), (2013년 2회 기사), (2013년 3회 산업기사), (2014년 1회 산업기사), (2015년 1회 기사), (2017년 1회 산업기사), (2017년 2회 기사), (2017년 3회 산업기사), (2018년 2회 기사), (2019년 1회 산업기사), (2019년 1회 기사), (2019년 2회 기사), (2019년 3회 기사), (2019년 3회 산업기사), (2020년 1, 2회 산업기사), (2020년 4회 기사), (2022년 2회 기사)

① 기분이 좋아진다.
② 눈 건강에 좋고 피로가 감소된다.
③ 생활이나 작업에 힘을 북돋워 준다.
④ 판단이 보다 빨라진다.
⑤ 사고나 재해가 감소된다.

⑥ 능률이 향상되어 생산력이 높아진다.

⑦ 정리 · 정돈 및 청결을 유지하도록 한다.

⑧ 유지 · 관리가 경제적이며 쉬워진다.

(3) 색채조절의 활용 (2004년 3회 산업기사), (2012년 2회 산업기사), (2015년 1회 기사), (2017년 2회 산업기사), (2019년 3회 기사)

가. 병원의 색채조절 예 (2007년 3회 기사), (2009년 3회 기사), (2015년 3회 산업기사), (2016년 1회 기사)

① 수술실을 청록으로 하는 이유는 눈의 피로와 빨간색과의 보색 등을 고려, 잔상을 없애기 위해서이며 정밀한 작업을 위한 환경을 조성해야 한다. (2004년 3회 산업기사), (2007년 1회 산업기사), (2008년 3회 산업기사), (2009년 3회 기출문제), (2016년 3회 산업기사), (2018년 2회 산업기사), (2018년 3회 산업기사), (2018년 3회 기사)

② 백열등은 황달 기운이 있는 환자의 피부색을 볼 수 없으므로 고려해야 한다.

③ 약간 어두운 조명과 시원한 색은 휴식을 요하는 환자에게 적합하다.

④ 병원의 대기실이나 복도는 700Lux 정도의 조도가 필요하다. (2006년 1회 산업기사), (2021년 3회 기사)

⑤ 일반적으로 병원은 크림색(5Y 9/4)을 벽에 사용한다. (2004년 3회 산업기사)

⑥ 휴식을 요하는 환자나 만성 환자와 같이 장시간 입원하는 환자의 병실은 녹색, 청색이 적합하다. (2005년 3회 산업기사), (2016년 2회 기사)

⑦ 병원이나 역대합실의 배색 중 지루함을 줄일 수 있는 색은 청색 계열이다. (2012년 3회 산업기사)

나. 공장의 색채조절 예
(2006년 1회 산업기사) (2006년 3회 산업기사), (2007년 3회 기사), (2009년 1회 산업기사), (2009년 1회 기사), (2015년 2회 산업기사), (2015년 2회 기사), (2019년 1회 산업기사)

① 마음을 들뜨게 하거나 눈에 피로를 주는 강렬한 대비색은 피하는 것이 좋다.

② 위험한 부분은 주의를 집중시키고 식별이 잘 되는 색으로 한다. (2018년 1회 산업기사)

③ 좁은 면적을 시원하고 넓게 보이게 하려면 밝은색을 적용해 준다.

④ 실내온도가 높은 작업장에서는 한색 계통을 주로 사용한다.

⑤ 작업장에서는 무거운 물건을 밝은색으로 도장하여 작업능률을 높일 수 있다.

⑥ 석유나 가스의 저장탱크를 흰색이나 은색으로 칠하는 이유는 반사율이 높기 때문이다.
(2007년 1회 산업기사)

다. 실내공간의 색채조절 예
(2005년 3회 산업기사), (2007년 3회 산업기사), (2008년 1회 기사), (2008년 3회 산업기사), (2008년 3회 기사), (2009년 1회 기사), (2013년 3회 산업기사), (2017년 2회 산업기사), (2017년 2회 기사), (2017년 3회 기사), (2019년 1회 기사), (2020년 1, 2회 산업기사), (2021년 3회 산업기사), (2022년 1회 기사)

① 음식점의 경우 식욕을 자극시켜 주는 난색계열의 색채를 사용한다.

② 실내에서의 조명 특성을 이용하여 조명효율을 높일 수 있다.

③ 색채에 의한 심리적 효과를 이용하여 그 방의 이용가치를 높인다.

④ 갤러리는 전시된 작품이 돋보이도록 흰색이나 밝은 회색으로 계획한다.

⑤ 집의 실내 거주공간의 밝기는 약간 어둡게 조절한다.

⑥ 문의 양쪽 기둥이나 창틀은 벽의 색과 맞도록 고려한다. (2009년 1회 산업기사)

⑦ 천장색은 반사율이 높으면서 눈부시지 않은 아주 연한색이나 흰색에 무광택 재료를 사용한다. (2009년 1회 산업기사)

⑧ 벽은 온화하고 밝은 한색계가 눈을 편하게, 하며 바닥의 경우 반사율이 낮은 색이 좋고 너무 어둡거나 밝은 것은 좋지 않다.
(2009년 1회 산업기사)

⑨ 장시간 보여지는 대상물에 대해서는 고명도, 고채도를 피한다.

⑩ 백화점의 현관이나 호텔의 로비와 같이 활동적인 장소의 색상으로는 난색이 적합하다.
(2009년 1회 산업기사)

⑪ 내부 분위기를 고조시켜 매출을 올려야 하는 상업공간의 배색은 레드와 핑크 계열로 배색한다. (2009년 1회 기사)

⑫ 실내의 환경색은 천장을 가장 밝게 하고 중간부분은 윗벽보다 어둡게 하며 바닥은 그보다 어둡게 해야 안정감을 느낄 수 있다. (2014년 3회 산업기사)

⑬ 식육점은 육류를 신선하게 보이려고 붉은 색광의 조명을 사용한다.

⑭ 사무실의 주조색은 안정감 있는 색채를 사용하고, 벽면이나 가구의 색채가 휘도 대비가 크지 않도록 한다.

⑮ 낮은 천장이나 좁은 방벽에 밝은 한색계통을 칠하면 넓어 보이게 할 수 있다. (2020년 1, 2회 기사)

⑯ 욕실과 화장실은 청결하고 편안한 느낌의 한색계통을 적용하는 것이 일반적이다.

⑰ 거실은 밝고 안정감 있는 고명도, 저채도의 중성색을 사용한다.

2 안전과 색채(safety color)

(2002년 5회 산업기사), (2003년 3회 산업기사), (2005년 3회 산업기사), (2006년 2회 산업기사), (2007년 1회 산업기사), (2008년 1회 산업기사), (2011년 1회 산업기사), (2013년 1회 산업기사), (2013년 2회 산업기사), (2013년 2회 기사), (2013년 3회 산업기사), (2014년 1회 산업기사), (2014년 3회 산업기사), (2015년 1회 산업기사), (2015년 1회 기사), (2015년 2회 산업기사), (2015년 3회 산업기사), (2019년 3회 산업기사) , (2020년 1 2회 기사), (2020년 3회 산업기사), (2022년 2회 기사)

① 안전색채는 위험이나 재해를 방지하기 위해 사용하는 색을 말한다. 특정 국가나 지역의 문화나 역사를 넘어 활용되는 국제언어이다. 일반적으로 눈에 잘 띄는 주목성이 높은 색을 사용한다. 그런 이유에서 대표적인 안전색채로 빨강, 노랑, 초록을 사용한다.

② 명시성을 높이는 기능적 배색이어야 하고 메시지 전달이 쉬워야 하며 사고 예방, 방화, 보건위험정보 전달, 비상탈출 등을 목적으로 주의를 끌고, 메시지를 빠르게 이해시키기 위한 특별한 성질의 색을 말한다. (2003년 3회 기사)

③ 현재 나라별로 안전색채는 국제규격 ISO 3864에 따라 제정되었으며 우리나라는 한국산업규격(KS A 3501)에 의해 적용범위와 색채의 종류 및 사용개소와 색의 지정이 규정되어 있었으나 현재는 폐지되었다.

POINT 안전색채의 용도

(2003년 1회 기사), (2005년 1회 산업기사), (2011년 1회 산업기사), (2012년 2회 기사), (2012년 3회 산업기사), (2013년 2회 기사), (2014년 3회 기사), (2017년 3회 산업기사), (2018년 3회 산업기사), (2019년 3회 산업기사)

① 빨강 : 고도위험, 긴급표시, 금지 및 정지(소방기구, 금지표시, 방화표지, 화약경고표) (2018년 1회 산업기사)

② 초록 : 안전표시(구급장비, 상비약, 의약품, 대피소 위치표시, 구호표시, 노동 위생기)

 (2002년 5회 산업기사), (2017년 3회 산업기사), (2018년 2회 산업기사), (2019년 1회 산업기사) , (2019년 2회 산업기사)

③ 주황 : 조심표시

④ 노랑 : 주의, 경고표시(장애물 또는 위험물에 대한 경고, 감전 주의표시, 바닥돌출물 주의표시 등)

 (2004년 3회 산업기사), (2008년 3회 기사), (2009년 3회 기출문제), (2013년 2회 기사), (2016년 2회 산업기사)

⑤ 파랑 : 지시표시, 특정 의무적 행위의 지시 (2003년 3회 기사), (2015년 3회 산업기사), (2018년 3회 산업기사)

⑥ 보라 : 방사능 (2004년 3회 산업기사), (2018년 1회 산업기사)

⑦ 백색 : 통로의 표시, 방향지시, 정돈과 청결 (2005년 1회 산업기사)

3 색채치료(color therapy)

(1) 색채치료의 정의

(2003년 2회 산업기사), (2006년 2회 산업기사), (2014년 1회 산업기사), (2016년 2회 산업기사), (2017년 1회 산업기사), (2017년 2회 산업기사), (2020년 3회 기사), (2021년 1회 기사)

① 색채를 이용해 신체적, 정신적, 영적 질병들을 치료할 목적으로 사용되는 요법으로 신체의 신진대사 작용에 영향을 주거나 자연적 치유능력을 강화시켜주는 광선요법 (phototherapy)이다. 질병을 국소적으로 보지 않고 전체적으로 자연치유력을 높이는 보완 치료법에 속한다.

② 색채치료는 과학적인 현대의학의 장점을 살리는 동시에 자연적인 면역력을 증강시키는 것으로 고유한 파장과 진동수를 갖고 있는 에너지의 색채 처방과 반응을 연구하는 분야 로 정신적 스트레스와 심리증세를 치유한다. 색채치료요법으로는 레이키(Reiki), 차크라 (Chakra), 오라소마(Aura soma), 수정요법, 적외선 치료법 등이 있다.

(2010년 1회 산업기사)

조선생의 TIP

7가지의 차크라 에너지 (2020년 1, 2회 산업기사)

종류	색상	연관 요소	위치	기능
1차크라	빨강	지구	척추하부 중심	다리, 발, 면역체계, 척추, 뼈
2차크라	주황	물	복부 바로 아래부터 배꼽 부분까지	창조성, 돈, 윤리, 성생활
3차크라	노랑	불	명치	자존감, 의도, 통제능력
4차크라	초록	공기	흉부중앙 심장	사랑, 애정, 용서
5차크라	파랑	창공	목	목, 갑상선, 치아
6차크라	남색	신의 영역	골수신경총, 양 미간	지혜, 직관, 지각, 뇌하수체
7차크라	보라	우주의 소리	정수리	믿음, 헌신

③ 색채치료의 기본 색상은 빨강, 노랑, 파랑이며, 빨강과 노랑의 중간색인 주황, 파랑과 노랑 의 중간색인 초록, 빨강과 파랑의 중간색인 보라가 있다. 색채의 고유파장과 진동이 인간 의 신체조직에 영향을 미쳐 건강과 정서적 균형을 취할 수 있다. 천연색채는 유리나 필터, 염색 등을 통한 인공적인 색채보다 강력한 치유 능력이 있다. (2003년 1회 산업기사)

(2) 색채치료요법에 사용되는 색채 (2009년 2회 산업기사), (2014년 1회 산업기사), (2015년 1회 산업기사), (2019년 1회 산업기사)

① 빨강 : 감각신경을 자극하여 혈액순환을 촉진, 뇌척수액을 자극하여 교감신경계를 활성화, 정신적 자극, 활동성 증가, 혈액순환 자극, 적혈구 강화, 소심, 우울증, 변비, 설사, 원기부족, 의욕상실, 빈혈, 기관지염(폐렴), 결핵에 효과가 있다. (2008년 1회 산업기사), (2008년 3회 기사), (2018년 1회 산업기사), (2022년 2회 기사)

② 노랑 : 위장장애·우울증·불안·당뇨·습진·간기능 개선, 기억력 회복, 류머티즘 등에 효과가 있다. (2020년 3회 산업기사), (2022년 2회 기사)

③ 파랑 : 불면증·염증 등의 완화, 심신의 안정, 진정효과, 대머리, 신경질, 홍역, 간질, 이질, 히스테리·스트레스·흥분·두통의 완화, 호흡수와 혈압 안정, 근육긴장의 감소, 집중력 증대, 교감신경의 긴장을 높이고 성호르몬의 활동을 억제하는 작용을 한다. (2007년 3회 산업기사), (2012년 1회 기사), (2013년 3회 기사), (2015년 3회 산업기사), (2016년 2회 산업기사), (2016년 3회 산업기사), (2017년 2회 기사), (2019년 3회 기사), (2020년 1, 2회 기사), (2021년 1회 기사), (2021년 2회 기사)

④ 주황 : 갑상선 기능을 자극, 부갑상선 기능을 저하, 폐를 확장, 근육경련 안정, 신장, 방광 질환, 성기능장애, 체액분비 등에 효과가 있다.

⑤ 초록 : 부교감신경, 천식, 말라리아, 정신질환, 심장계, 불면증 등에 효과가 있다. (2008년 3회 산업기사), (2013년 3회 산업기사), (2014년 2회 산업기사), (2020년 1, 2회 산업기사)

⑥ 보라 : 정신적 자극, 높은 창조성, 감수성 조절, 혼란, 영적 결속력 부족, 불면증 치료, 방광 질환, 골격 성장장애, 정신질환, 피부질환 등 배고픔을 덜 느끼게 한다. (2016년 2회 산업기사), (2016년 3회 산업기사), (2017년 1회 기사)

제2장
색채마케팅

제1강 색채마케팅의 개념

1 마케팅의 이해

(1) 마케팅의 정의 (2008년 1회 기사), (2010년 2회 기사), (2012년 1회 산업기사), (2015년 1회 기사), (2017년 1회 기사), (2020년 4회 기사)

① 마케팅은 제품이나 서비스를 많이 그리고 효율적으로 판매하기 위해 소비자의 심리를 분석하거나 판촉활동을 펼치는 일련의 활동으로 AMA(미국마케팅협회)에서는 "개인이나 조직의 목표를 충족시키는 교환이 이루어지도록 가격결정 및 아이디어 개발, 제품, 서비스 등을 결정하여 촉진, 유통시키는 실천과정이다."라고 정의하고 있다. (2014년 3회 산업기사), (2015년 2회 기사)

② 마케팅이란 산업제품이 생산자로부터 소비자까지 전달되는 모든 과정과 관련 있으며 개인이나 조직의 목표를 충족시키는 교환이 이루어지도록 제품, 서비스 및 아이디어를 개발하고 가격을 책정하여 이를 촉진 및 유통시키는 활동을 계획하고 실천하는 과정이다.

(2014년 3회 기사), (2015년 1회 기사), (2015년 2회 기사), (2016년 2회 기사), (2017년 1회 산업기사), (2018년 2회 기사), (2018년 3회 기사), (2019년 2회 기사)

조선생의 TIP

마케팅의 핵심 개념과 순환고리
(2009년 1회 산업기사), (2010년 1회 산업기사), (2010년 2회 산업기사), (2014년 2회 산업기사)

욕구 → 필요 → 수요 → 제품 → 교환 → 거래 → 시장 → 욕구

③ 전통적인 고전마케팅은 기업의 이윤 극대화 추구, 대량판매를 목적으로 해왔지만 현대의 마케팅은 구매자 중심의 시장, 품질서비스 중시, 상호만족, 고객 중심적인 사고와 행동으로 변하고 있다.

(2012년 1회 기사), (2013년 1회 기사), (2015년 2회 기사), (2017년 3회 산업기사), (2018년 1회 기사), (2022년 2회 기사)

마케팅 개념의 변천단계 (2020년 3회 산업기사), (2013년 3회 기사), (2018년 1회 기사)

생산지향 → 제품지향 → 판매지향 → 소비자지향 → 사회지향

① 생산지향적 마케팅 – 제품 및 서비스의 생산과 유통을 강조하여 효율성을 개선하여 생산능률을 높이는 데 힘쓰는 마케팅 과정이다.
② 제품지향적 마케팅 – 제품 품질의 개선과 타사 제품과의 경쟁에서 우위를 점하기 위해 기술개발을 하는 마케팅 과정이다.
③ 판매지향적 마케팅 – 소비자의 구매유도를 통해 판매량을 증가시키기 위해 판매기술을 개선하는 마케팅 과정이다.
④ 소비자지향적 마케팅 – 고객의 요구를 이해하고 이에 부응하는 기업의 활동을 통합하여 고객의 욕구를 충족시키는 마케팅 과정이다.
⑤ 사회지향적 마케팅 – 기업이 인간지향적인 사고로 사회적 책임을 다하는 마케팅 과정이다.

(2) 마케팅의 종류

① **그린 마케팅(green marketing)** (2005년 1회 산업기사), (2013년 1회 산업기사), (2017년 1회 기사)

인간과 자연의 상호 의존성에 초점을 맞춘 마케팅으로 공해물질 배출량을 줄이거나 폐기물을 재활용한 녹색상품 개발 등 기업 활동의 기능과 목표를 환경적인 가치 위에 운영하는 것을 말한다. 하나뿐인 지구와 환경에 대한 사랑을 철학적 관점으로 출발하여 환경주의에 바탕을 둔 마케팅이며 환경문제를 고려하면서 경제개발을 추구하는 공해요인을 제거한 제품을 생산 판매하는 기업 활동이다.

의미론적 색채 전략 (2017년 1회 기사), (2021년 3회 기사)

환경문제를 생각하는 소비자를 위해서 천연 재료의 특성을 부각시키거나 제품이 갖는 환경보호의 이미지를 부각시키는 '그린마케팅'과 관련한 색채마케팅 전략

② **인터넷 마케팅(internet marketing)**

개인이나 조직이 인터넷을 이용하여 행하는 쌍방향 커뮤니케이션으로 가상공간에서 상호작용이 가능하며 음성, 화면, 동화상 등을 활용해 다양한 정보를 쌍방적으로 전달할 수 있다.

③ **차별화 마케팅(differentiation marketing)** (2006년 3회 산업기사)

여러 세분화된 시장에서 제품, 유통, 판촉 등을 다른 제품과 차별화된 서비스를 제공함으로써 시장별로 높은 매출과 점유율을 달성하려는 전략적인 마케팅이다.

④ **스토리텔링 마케팅(storytelling marketing)**

브랜드에 맞는 이야기를 만들어 소비자의 마음을 움직이는 감성 마케팅의 일종으로 문학에서 처음 나온 용어로 이야기를 들려주듯 광고하는 마케팅에서 시작되었다. 소비자들은 상품 그 자체를 구매하기보다 상품에 얽힌 이야기를 보고 구매하는 방식의 마케팅이라 할 수 있다.

⑤ 감성 마케팅(emotional marketing) (2004년 3회 산업기사), (2015년 2회 산업기사)

제품의 구매동기나 사용 시 주위의 분위기, 특별한 추억 등을 중요한 고려사항으로 적용하여 디자인하고 개인의 주관적 가치와 미적 욕구를 충족시키는 마케팅 기법

⑥ 표적 마케팅(target marketing)

(2005년 1회 산업기사), (2008년 1회 산업기사), (2010년 1회 산업기사), (2012년 2회 기사), (2012년 3회 기사), (2016년 2회 기사), (2017년 1회 기사), (2018년 3회 산업기사), (2020년 4회 기사), (2021년 1회 기사)

현대는 다품종 소량생산체제로 시장이 변하고 있다. 이런 세분화된 시장에서 표적시장(기업이 구체적인 마케팅을 하는 세분 시장)을 선택하여 이에 알맞은 제품을 제공하는 마케팅 기법이다. 시장 세분화 전략으로 이용되며 시장 세분화 → 시장 표적화 → 시장의 위치 선정의 과정으로 이루어진다.

(3) 마케팅의 구성요소(4P, 마케팅 믹스)

(2010년 2회 산업기사), (2010년 2회 기사), (2010년 3회 기사), (2011년 1회 산업기사), (2012년 1회 산업기사), (2012년 1회 기사), (2012년 2회 산업기사), (2012년 2회 기사), (2013년 1회 기사), (2014년 1회 기사), (2014년 2회 기사), (2014년 2회 기사), (2015년 1회 기사), (2015년 3회 산업기사), (2015년 3회 기사), (2016년 1회 기사), (2016년 2회 산업기사), (2016년 2회 기사), (2017년 1회 산업기사), (2017년 3회 산업기사), (2019년 3회 기사), (2020년 1, 2회 기사)

① 4P는 효과적인 마케팅을 위한 네 가지 핵심요소로서 제품(Product), 유통(장소, Place), 촉진(Promotion), 가격(Price)을 의미한다. 4P를 마케팅 믹스라고 하는데 4가지 핵심요소를 어떻게 잘 혼합하느냐에 따라 마케팅 효과를 극대화할 수 있기 때문이다. 1960년대에 제롬 메카시 교수가 처음으로 제안했다. (2008년 1회 기사), (2011년 3회 기사), (2015년 2회 기사), (2017년 2회 기사), (2021년 1회 기사)

② 마케팅 믹스는 기업이 표적시장을 통해서 원하는 결과를 얻을 수 있도록 하기 위하여 사용하는 통제 가능한 마케팅 변수의 총집합으로 마케팅 수단이나 마케팅 기능들을 최적으로 조합해 원하는 결과를 얻기 위해 가능한 수단을 활용하는 것을 말한다. (2011년 1회 산업기사), (2011년 1회 기사), (2015년 1회 기사), (2019년 1회 기사), (2019년 2회 기사), (2021년 3회 기사)

조선생의 TIP

마케팅 4C 믹스 (2020년 3회 산업기사)

① Product → Customer Solution – 소비자의 문제 또는 과제 해결
② Place → Convenience – 고객의 편의성
③ Promotion → Communication – 고객과의 의사소통
④ Price → Cost – 고객의 지불 비용

1. 마케팅정보시스템

① 마케팅정보시스템이란 마케팅 과정의 자료 조사에서 발전한 경영정보시스템의 일부분이나 독자적으로 개발한 마케팅 관련 정보를 처리하는 것을 말하며 생산관리나 회계 등에서 발전경영전반에 적용하는 경영정보시스템과는 차이가 있다.

② 마케팅정보시스템은 기본적으로 정형화나 자동화하기 어려우며 정보의 제공자, 처리자, 이용자가 동일인인 경우가 많다. 많은 다양한 자료들을 체계적으로 관리하기가 어려우며 활용에서 많은 또는 모든 정보를 동시에 사용하는 경우가 많다.

2. 마케팅정보시스템의 구성요소

① 내부정보시스템
- 상품별, 지역별, 기간별 매출재고수준, 외상거래, 회계정보와 같은 기업 내부에 존재하는 정보를 통합적으로 관리하는 시스템을 말한다.

② 고객정보시스템
- 고객정보를 체계적으로 모아 놓은 시스템으로, 신규고객정보, 고객충성도 및 유지, 추가구매활성화 및 고객확장을 관리하는 시스템을 말한다.

③ 마케팅인텔리전스시스템
- 기업을 둘러싼 마케팅환경에서 발생하는 일상적인 정보를 수집하기 위해서 기업이 사용하는 절차와 정보원의 집합을 의미한다.
- 기업의 의시결정에 영향을 미칠 가능성이 있는 기업 주변의 모든 정보를 수집하는 시스템을 말한다.

④ 마케팅조사시스템
- 당면한 마케팅 문제의 해결을 위해서 직접적으로 관련된 자료를 소비자로부터 수집하여 문제를 해결하기 위한 시스템을 말한다.

⑤ 마케팅의사결정지원시스템
- 모든 시스템으로부터 얻은 정보를 해석하고 마케팅의사결정결과를 예측하기 위해 사용되는 관련 자료, 지원소프트웨어와 하드웨어, 분석도구 등을 통합한 것이다.

조선생의 TIP

(4) 제품의 수명주기

(2012년 3회 산업기사), (2014년 1회 산업기사), (2014년 2회 산업기사), (2014년 2회 기사), (2015년 1회 기사), (2015년 3회 기사), (2016년 1회 기사), (2017년 2회 기사), (2018년 1회 기사), (2020년 1, 2회 기사), (2022년 1회 기사), (2022년 2회 기사)

① 제품의 수명주기는 신제품이 시장에 도입되는 '도입기', 광고와 홍보를 통해 제품의 판매와 이윤이 급격히 상승하는 시기인 '성장기', 가장 오래 지속이 되며 수익과 마케팅에 문제가 나타나며 가격, 광고, 유치경쟁 등 치열한 경쟁의 증가로 총이익은 하강하기 시작하는 시기인 '성숙기' 그리고 판매량 감소, 매출감소, 소비시장 위축으로 제품이 사라지는 '쇠퇴기'로 나눌 수 있다. (2017년 2회 산업기사), (2017년 3회 기사), (2018년 1회 기사), (2018년 3회 산업기사), (2018년 3회 기사), (2019년 2회 기사), (2019년 3회 기사), (2020년 3회 산업기사), (2020년 4회 기사)

② 제품의 수명주기 그래프 (2015년 1회 기사), (2020년 3회 기사)

구분	도입기	성장기	성숙기	쇠퇴기
판매	낮음	급속 성장	최대	감소
비용	높음	평균	낮음	낮음
이익	적자	증대	높음	감소
경쟁사	적음	점차 증대	점차 감소	감소

조선생의 TIP

제품의 수명주기

① **도입기** : 신제품이 시장에 도입되는 시기로 기업이나 회사에서 신제품을 만들어 관련 시장에 진출하는 시기

② **성장기** : 유사제품이 등장하면서 시장이 확대되는 시기이며 제품의 브랜드 인지도, 판매량, 이윤 등이 급격히 높아지는 시기로 시장점유화에 노력해야 하는 시기 (2021년 2회 기사), (2022년 2회 기사)

③ **성숙기** : 회사 간에 치열한 경쟁으로 가격·광고·유치 경쟁이 치열하게 일어나는 시기. 가장 오래 지속되며 수익과 마케팅에 문제가 나타나고, 경쟁의 증가로 총 이익은 하강하기 시작하는 시기 (2014년 1회 산업기사), (2014년 2회 기사), (2017년 2회 산업기사), (2017년 3회 기사)

④ **쇠퇴기** : 판매량과 매출의 감소, 소비시장 위축으로 제품이 사라지는 시기

2 색채마케팅의 기능

(1) 색채마케팅

(2010년 1회 기사), (2011년 1회 기사), (2013년 1회 산업기사), (2013년 2회 기사), (2014년 1회 기사), (2017년 2회 기사), (2018년 1회 기사), (2018년 2회 기사), (2018년 3회 기사), (2019년 2회 산업기사), (2019년 2회 기사), (2019년 3회 기사)

① 색채를 이용하여 소비자의 심리를 읽고 이를 제품에 반영하여 표현하는 마케팅 기법으로 색을 과학적·심리적으로 이용하여 구매를 유도하는 기업의 경영전략 중 하나이다. 인구통계학적 자료와 경제적 환경변화로 인한 영향을 많이 받는다.

(2013년 3회 산업기사), (2017년 2회 산업기사), (2019년 3회 산업기사)

② 색채마케팅은 새로운 컬러를 제안하거나 유행색을 창조해 나가는 총체적인 활동으로 색채의 이미지나 연상작용을 브랜드와 결합하여 소비를 유도하여 대중이 특정 색채를 좋아하도록 하는 것이며 브랜드 또는 제품의 가치를 높이는 것이다. (2021년 2회 기사)

③ 색채마케팅은 제품 판매를 극대화하기 위한 기업의 경영전략으로 기업 이미지의 포지셔닝을 높이기 위한 C.I.P도 일종의 컬러마케팅이라고 할 수 있다. 우리나라는 1990년대부터 컬러를 마케팅 수단으로 삼아 제품 판매 경쟁에 돌입하였다. (2010년 2회 기사)

④ 현대의 컬러마케팅은 제품, 광고, 식음료 등 전 분야로 확대되고 있다. 제품의 평준화 시대인 현대에는 감성 마케팅인 컬러 마케팅이 중요한 소비자 접근방법 중 하나이며 상품의 차별화를 줄 수 있다. (2010년 1회 산업기사), (2016년 2회 산업기사)

(2) 색채마케팅의 기능 (2017년 1회 기사)

① 방향제시(지도의 역할을 한다)의 기준 (2009년 1회 기사)

② 고지(게시나 글을 통하여 알린다)의 기능

③ 전략적 관리도구

④ 집행자원을 지급받는 근거(자원 획득의 근거)

⑤ 자원의 효율적 배분

⑥ 문제점의 사전예방 및 대처기능

⑦ 합리적인 조직운용

조선생의 TIP

마케팅전략 수립절차 (2016년 1회 기사), (2021년 1회 기사)

① 기업 목표 및 비전 수립(실행계획)
② 환경분석(상황분석) – 제품, 경쟁사, 자사, 고객 분석 및 마케팅 진행 방향, 타깃, 보완점 꼼꼼히 파악
③ 목표 설정 – 시장수요측정, 기존 전략의 평가, 새로운 목표에 대한 평가
④ STP전략 수립 – Segmentation(세분화), Targeting(집중화), Positioning(포지셔닝)으로 소비자행동에 대한 분석을 근거로 시장세분화, 표적시장 선정, 소비자 마음속에 위치하는 과정으로 머리글자를 따라서 STP라 한다.
⑤ 마케팅믹스 개발(4P)
⑥ 실행(일정)계획
⑦ 경제성 검토 및 조정/통제

조선생의 TIP

표적시장(positioning) 선택의 시장공략 (2021년 1회 기사)

① 무차별적 마케팅 – 세분시장 사이의 차이를 무시하고 한 개의 제품으로 전체 시장을 공략
② 차별적 마케팅 – 표적시장을 선정하고 적합한 제품을 생산하여 판매하는 전략
③ 집중마케팅 – 소수의 시장세분에서 시장 점유율을 높이기 위한 전략

(3) 색채마케팅의 효과 (2010년 2회 기사), (2011년 2회 산업기사), (2011년 2회 기사), (2011년 3회 기사)

① 브랜드(한 기업의 제품이나 서비스를 구별되게 하는 기능으로 속성, 편익, 가치, 문화 등을 통해 어떤 의미를 전달하며, 용도나 사용층의 범위를 나타내는 기능을 한다.)와 제품에 특별한 이미지와 아이덴티티를 부여하여 인지도를 높일 수 있다. (2020년 1, 2회 기사)

② 아이덴티티를 통해 경쟁 제품과의 차별화를 가질 수 있다.

③ 기업의 판매촉진과 수익증대를 기대할 수 있다.

조선생의 TIP

색채마케팅 관리 과정

목표설정 → 계획 → 조직 → 시장조사 분석 → 표적시장 선정 → 색채마케팅 개발 → 프레젠테이션 → 색채마케팅 적용 → 색채마케팅 관리

색채마케팅의 과정 (2022년 1회 기사)

색채정보화 → 색채기획 → 판매촉진전략 → 정보망 구축

색채 마케팅 전략의 발전과정 (2011년 2회 산업기사), (2018년 2회 산업기사)

매스마케팅 → 표적마케팅 → 틈새마케팅 → 맞춤마케팅

3 소비자 행동(consumer behavior) (2017년 3회 기사)

① 소비자 행동이란 개인이나 조직이 제품 또는 서비스와 관련해 행동하는 일련의 모든 심리적 의사결정 과정을 의미한다.

② 소비자 행동은 다양한 이유에 의해 다르게 나타날 수 있으므로 소비자들을 연구하고 소비자들이 원하는 것을 조사하고 분석하는 것이 중요하다. 따라서 소비자의 욕구를 잘 파악하여 그에 맞는 제품과 서비스를 제공한다면 소비자의 구매동기와 행동에 영향을 미칠 수 있다.

③ 소비자 행동은 정보수집자, 영향력 행사자, 의사결정자, 구매자, 사용자 등의 다양한 역할을 맡은 개인들을 포함한 의사결정 단위를 가진다.

④ 소비자 행동에 영향을 미치는 요인들에는 사회적 요인(집단과 사회의 관계망, 여론 주도자), 개인적 요인(연령과 생애주기 단계, 직업, 경제적 상황, 생활방식, 성격과 자아 개념), 심리적 요인(동기, 지각, 학습, 신념과 태도), 문화적 요인(행동양식, 생활습관, 종교, 인종, 지역)이 있다. 요인 중 소비자에게 가장 폭넓게 영향을 끼치는 것은 문화적 요인이다.

(2017년 3회 기사), (2018년 3회 기사), (2020년 4회 기사), (2022년 2회 기사)

(1) 매슬로우(Maslow)의 욕망 모델

(2009년 1회 기사), (2010년 2회 산업기사), (2010년 3회 기사), (2011년 2회 산업기사), (2011년 3회 기사), (2012년 2회 기사), (2013년 3회 기사), (2014년 1회 기사), (2015년 2회 산업기사), (2016년 1회 기사), (2016년 3회 기사), (2018년 1회 기사), (2020년 3회 기사)

매슬로우(Maslow)가 인간에 대한 염세(인간과 세계에 대해 비관적 견해)적이고 부정적이며 한정된 개념을 부정한 인본주의 심리학을 근거로 주장한 욕구단계 이론이다. 인간의 행동은 필요와 욕구에 의해 동기(motive)가 유발된다고 주장했다. 인간의 동기에는 단계가 있어서 각 욕구는 하위 단계의 욕구들이 어느 정도 충족되었을 때 비로소 지배적인 욕구로 등장하게 되며 점차 상위욕구로 나아간다고 주장했다. 매슬로우(Maslow)는 인간의 욕구를 생리적 욕구, 생활보존 욕구, 사회적 수용 욕구, 존경 취득 욕구, 자기실현 욕구 등 5단계로 구분하였다.

① 생리적 욕구 : 의식주와 관련한 인간의 가장 원초적인 욕구 (2017년 3회 기사)

② 생활보존 욕구 : 지속적으로 생활 속에서 안전을 추구하는 안전욕구 (2021년 1회 기사)

③ 사회적 수용 욕구 : 사회구성원으로서의 역할을 통해 인정받고자 하는 욕구 (2019년 1회 산업기사)

④ 존경취득 욕구 : 타인에게 인정받고 싶은 권력에 대한 욕구로 자존심, 인식, 지위 등과 관련 (2013년 3회 기사), (2016년 2회 기사), (2019년 3회 기사)

⑤ 자기실현 욕구 : 고차원적인 자기만족의 단계로 자아개발의 실현단계 (2017년 1회 기사)

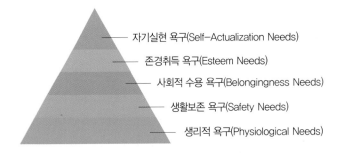

(2) 소비자 구매과정(AIDMA법칙)

(2003년 1회 기사), (2010년 3회 기사), (2010년 2회 기사), (2011년 1회 기사), (2012년 1회 산업기사), (2013년 2회 기사), (2013년 3회 기사), (2014년 2회 기사), (2015년 2회 산업기사), (2016년 2회 기사), (2017년 1회 기사), (2017년 3회 산업기사), (2018년 1회 기사), (2020년 3회 기사), (2020년 4회 기사), (2022년 1회 기사)

1920년대 미국의 경제학자 롤랜드 홀(Rolland Hall)이 발표한 구매행동 마케팅이론이다. 이 모델은 소비자가 상품에 대한 정보와 광고를 접한 후 어떤 단계를 걸쳐 상품을 구입하는지를 설명한 소비자의 구매심리과정이다.

① A(Attention, 인지) : 주의를 끈다. (2016년 3회 기사), (2020년 1, 2회 기사)

② I(Interest, 관심) : 흥미 유발

③ D(Desire, 욕구) : 가지고 싶은 욕망 발생

④ M(Memory, 기억) : 제품을 기억, 광고효과가 가장 큼 (2015년 2회 기사)

⑤ A(Action, 수용) : 구매한다(행동).

조선생의 TIP

온라인을 통한 소비자 구매과정(AISAS법칙) (2022년 1회 기사)

전통적인 의미의 소비자 심리과정인 AIDMA에서 벗어나 인터넷 시대에 맞는 새로운 소비자 행동에 관한 법칙으로, 일본 광고회사 덴츠에서 2005년 제창한 소비자 구매 패턴 모델이다.

Attention(주목) → Interest(흥미) → 검색(Search) → 구매(Action) → 공유(Share)

(3) 포지셔닝(positioning)

(2010년 3회 기사), (2011년 2회 기사), (2012년 1회 기사), (2012년 2회 산업기사), (2013년 1회 기사), (2013년 1회 산업기사), (2014년 2회 기사), (2015년 1회 기사), (2016년 1회 기사), (2016년 3회 기사), (2018년 1회 산업기사), (2019년 2회 기사), (2021년 2회 기사)

① 소비자의 마음속에 자사의 제품이나 기업을 표적시장, 경쟁, 기업 능력과 관련하여 가장 유리한 포지션(위치)에 있도록 노력하는 과정으로 어떤 제품을 고객들의 머리에 확실하게 기억시키는 과정을 말한다.

② 제품마다 소비자들에게 인지되는 속성의 위치가 존재하게 되는데, 특정 제품의 확고한 위치는 제품이나 브랜드를 고객의 마음속에 경쟁제품보다 유리한 위치를 점하게 하여 소비자의 구매 결정을 돕는다. (2018년 2회 기사), (2021년 3회 기사)

③ 특정제품에 대해 소비자들이 경쟁제품과 비교하여 갖게 되는 지각, 인상, 감정, 가격 등이 복합적으로 영향을 주어 형성되고 색채 시장조사과정에서 동종 시장의 타 제품과의 상대적 위치를 파악함으로써 전반적인 시장에서 자사의 위치를 파악하고 포착할 수 있도록 도와주는 마케팅 기법으로 세분화된 시장 특성에 따른 제품의 위치 선정이 결정된다. (2019년 1회 기사)

포지셔닝전략의 수립과정 (2021년 2회 기사)

1. **경쟁적 강점 파악**
 소비자들의 욕구충족과 구매과정에 대한 경쟁사들보다 높은 이해도와 가치를 소비자들에게 줄 수 있어야 한다.

2. **적절한 경쟁우위의 선택**
 가능한 경쟁적 강점을 파악한 후 몇 개의 강점을 통하여 차별적 포지셔닝 여부를 결정한다.

3. **선택한 포지션의 전달**
 포지셔닝에 사용할 차별점과 소비자들에게 포지셔닝이 될 수 있도록 차별점을 전달하고 포지셔닝을 위해 기업의 실질적 행동이 필요한 과정이다.

4. **지각도(Perceptual Map)**
 지각도는 중요한 평가차원을 이용하여 제품이나 상표의 위치를 나타내는 것으로, 제품의 심리적 포지셔닝 개발을 위한 강력한 도구로 사용될 수 있다.

(4) 소비자 구매의사 결정 (2009년 1회 기사), (2017년 3회 기사), (2019년 2회 기사), (2021년 2회 기사), (2022년 1회 기사)

① 구매의사 결정은 소비자가 구매를 할 때 거치는 결정 과정으로 문제의 인식, 정보의 탐색, 대안의 평가, 구매 결정, 구매 그리고 구매 후 평가의 6단계로 구성된다.

> **POINT** 소비자 의사결정단계 (2015년 2회 기사), (2020년 3회 기사)
> 문제인식 → 정보탐색 → 대안평가 → 의사결정 → 구매 결정 → 구매 후 평가

② 구매 결정 과정에 영향을 미치는 주요 요인은 구매의 중요성, 대체 상품의 존재 여부, 개성 등이 있다. 구매 결정에 필요한 정보는 우선 내적으로 탐색한 후 부족하다고 판단되면 외적으로 추가 탐색한다. 특정 상품의 구매는 다른 요인에 의해서도 영향을 받지만 점포의 특징과도 밀접한 관계가 있다. (2010년 3회 기사)

③ 소비자 구매의사 결정 과정에 영향을 미치는 개인적 요인은 지각, 학습, 동기, 관여도, 개성, 생활양식 등이 있으며 환경적 요인은 사회 · 문화적 요인(문화, 사회계층, 준거집단, 가족 등 가장 폭넓게 영향을 미침), 마케팅 요인(기업광고, 가격, 판매원, 상품개발), 국가요인(정책), 물리적 요인(이동성, 기후) 등이 있다. (2020년 4회 기사)

④ 소비자는 구매결정 후 다른 행동으로 옮길 수 있는데 인지부조화이론에 따르면 개인이 믿는 것과 실제로 보는 것 간의 차이가 불안한 사람들은 이 불일치를 제거하려 한다. 소비자가 구매결정 후 자신의 선택에 대하여 불안감을 느끼는 것은 바로 이런 인지부조화 때문이다.
(2015년 2회 기사), (2018년 2회 기사), (2021년 2회 기사)

(5) 오늘날 소비자 행동에 영향을 미치는 환경

소비자 행동은 외적, 환경적 요인과 내적 심리적 요인에 영향을 받는다. 내적 심리적 요인은 경험, 지식, 개성, 동기 등이 있다. 그 외에 외적, 환경적 요인은 아래와 같다. (2017년 2회 기사)

① 소비자의 평균 수명이 연장되고 있다.

② 여성의 사회 참여 기회가 확대되고 있다.

③ 여가 시간이 증대되고 있다.

④ 소비자의 소득과 수입이 점진적으로 증가하고 있다.

⑤ 인터넷을 이용한 구매가 늘고 있다.

(6) 소비자운동(consumer movement)

① 소비자의 입장에서 상품 공급기관의 창설운동, 생산자와 소비자를 직접 연결시키는 구입 운동으로 생산, 유통, 소비, 폐기라는 구조 속에서 건전하고 합리적인 소비생활을 창조하고 소비자로서의 이익을 수호하려는 목표로 소비자가 단결해서 행하는 운동이다.

② 소비자의 안전과 건강을 해치는 상품에 대한 금지, 불매, 고발, 환경을 오염시키는 폐기물 반대 등이 있으며 구체적인 내용으로는 상품테스트에 기초를 둔 품질과 가격에 대한 항의 등이 있다.

(7) 소비자 생활유형 측정법

① 일차원적 선호성 척도
가장 간단하고 총체적인 방법으로 하나의 브랜드를 평가하는 것이다.

② 비교 척도
비교대상에 대하여 순위를 부여하는 순위서열척도와 측정대상을 두 개씩 선정하여 비교하는 쌍대비교척도법이 있다.

③ 다차원 척도
여러 대상 간의 객관적 또는 주관적 관계에 관한 수치적 자료들을 처리하여 다차원 공간상에서 그 대상들을 위치적으로 표시하여 주는 일련의 통계기법 (2010년 2회 기사)

(8) 소비자 생활유형 조사목적 (2011년 1회 기사), (2017년 2회 산업기사), (2018년 1회 기사)

① 소비자의 가치관 조사

② 소비형태 조사

③ 소비자의 행동특성 조사

(9) AIO법(소비자 생활 유형 측정법, 심리도법)

(2003년 3회 기사), (2007년 1회 기사), (2008년 3회 기사), (2010년 2회 기사), (2015년 3회 기사), (2016년 2회 기사), (2020년 4회 기사)

판매를 촉진시키는 광고의 효과적 집행을 위해 소비자의 구매심리 과정을 파악할 수 있는 과정으로 활동(Activities), 흥미(Interest), 의견(Opinions) 등을 측정한다.

사이코그래픽스(psychographics) (2016년 1회 기사), (2021년 3회 기사)

조선생의 TIP

소비자의 심리를 나타내는 '사이코(psycho)'와 이미지를 나타내는 '그래픽(graphic)'을 합친 개념이다. 수요조사 목적으로 소비자의 행동양식과 가치관 등을 심리학적으로 측정하는 기술을 말하며 대표적인 것으로 AIO법과 VALS법이 있다.

(10) VALS법(Values And Life Styles) (2012년 1회 기사), (2013년 3회 기사), (2018년 2회 기사)

① 스탠포드 연구기관(Stanford Research Institute, SRI)에서 개발된 VALS(Value and Life Styles)는 가치(value)와 라이프 스타일(life style)의 머리글자를 딴 약어로서 인구통계적인 자료나 소비통계뿐만 아니라 시장 세분화를 위한 생활유형 연구에 많이 쓰이며 미국인을 기준으로 하였다. (2021년 1회 기사)

② VALS 1은 동기와 발달심리학 이론(매슬로우의 욕구단계)에 바탕을 두고 개발되었고, VALS 2는 소비자 구매 패턴을 측정하기 위해 개발되었다.

라이프스타일(life style)
(2012년 1회 기사), (2012년 3회 기사), (2013년 3회 기사), (2014년 2회 산업기사), (2017년 2회 기사), (2018년 1회 기사), (2019년 1회 기사), (2021년 2회 기사), (2021년 3회 기사)

조선생의 TIP

① 라이프스타일이란 인간이 어떤 방식으로 시간과 재화를 사용하면서 세상을 살아가는가에 대한 생활양식을 의미한다.
② 라이프스타일에 따른 소비자 시장의 연구는 소비자가 어떤 활동, 관심, 의견을 가지고 있는가를 중심으로 이루어진다.
③ 라이프스타일은 소득, 직장, 가족 수, 지역, 생활주기 등을 기초로 분석된다.
④ 사회화 용어로서 인생관, 생활태도까지 포함한 넓은 의미의 생활양식을 말한다.

VALS1 소비자 집단 세분화 (2018년 2회 기사), (2021년 3회 기사)

조선생의 TIP

① 외부지향적 소비자 집단(Outer-directed) – 전체 67%를 차지하는 가장 큰 소비자 집단으로 제품의 구매 시 외부의 영향을 많이 받는 소속감이 강한 소비자 집단이다.
② 내부지향적(Inner-directed) 소비자 집단 – 전체 22%를 차지하는 집단으로 기존의 문화적 규범보다 자신의 내적 욕구를 충족시키는 것이 중요한 집단이다.
③ 욕구지향적(Need-driven) 소비자 집단 – 전체 11%를 차지하는 집단으로 가처분소득이 적어 기본적 욕구충족을 중요시하는 소비자 집단

(11) 생활유형별 소비자 집단 (2004년 1회 산업기사), (2013년 3회 기사), (2014년 2회 기사), (2015년 1회 기사), (2015년 3회 기사)

① 관습적인 소비자 집단 : 같은 브랜드를 선호하는 소비자 집단

(2017년 1회 기사), (2019년 2회 기사), (2022년 2회 기사)

② 유동적 구매를 하는 소비자 집단 : 물건의 외형을 보고 주로 충동구매를 하는 소비자 집단

③ 합리적 소비자 집단 : 합리적인 구매를 추구하는 소비자 집단

④ 감정적 소비자 집단 : 체면과 이미지를 중요시하는 소비자 집단으로 유행에 민감하며 개성
이 강한 제품의 구매도가 높은 집단 (2016년 3회 기사)

⑤ 신소비자 집단 : 심리적으로 아직 안정되지 못한 젊은층으로 뚜렷한 구매 패턴을 형성하지
못하는 집단

(12) 소비자 집단별 행동분석 (2020년 1, 2회 기사)

① 트레저 헌터(treasure hunter)
보물을 찾듯이 진취적이고 적극적으로 상품을 발굴하는 소비자 집단을 말한다.

② 크리슈머(cresumer)
창조를 뜻하는 크리에이티브(creative)와 소비자를 의미하는 컨슈머(consumer)의 합성
어로 창조적인 소비자를 의미한다. 주어진 제품을 사는 것에 만족하지 않고 다양한 경로로
기업의 제품개발, 디자인, 판매 등에 적극 개입하는 소비자 집단을 말한다.

③ 몰링(Malling)족
대형 복합쇼핑몰에서 쇼핑, 놀이, 공연, 교육 등을 원스톱(one-stop)으로 해결하는 것을
뜻하는 '몰링(Malling)'을 즐기는 새로운 소비계층을 일컫는 말이다.

④ 마이크로미디어 소비자(micromedia cresumer)
1인 미디어로 세상과 소통하는 마이크로미디어 소비자는 온라인상에서 1인 미디어인
UCC(사용자 생산 콘텐츠), 블로그, 미니홈피 등을 제작 및 공유하는 소비자를 말한다.

⑤ 준거집단(reference group) (2015년 2회 기사), (2020년 4회 기사)
소비자가 소비행동을 할 때 제품 및 색채선택에 가장 영향을 주는 기준을 제공하는 집단으
로 소비자의 행동에 영향을 미치는 사회적 요인 중 하나이며 개인의 태도나 의견 · 가치관
에 영향을 미치는 집단을 의미한다.

⑥ 대면집단(face-to-face group)
심리적 일체감을 가지는 가족, 근린, 놀이집단과 같은 구성원 상호 간에 직접적인 면식관
계를 가지며, 서로 특징을 잘 알며 그로 인해 소비자가 소비행동을 할 때 제품 및 색채의
선택에 가장 많은 영향을 준다. (2014년 2회 산업기사), (2015년 2회 기사), (2019년 1회 산업기사)

(13) 소비자 생활유형별 색채반응 (2014년 2회 기사), (2021년 3회 기사)

① 컬러 포워드(color forward)

색에 민감하여 최신 유행색에 관심이 많으며 적극적인 구매활동을 한다.

② 컬러 프루던트(color prudent)

신중하게 색을 선택하고 트렌드를 따르며 충동적 소비를 하지 않는다. 색채의 다양성과 변화를 거부하지 않지만 주도적으로 변화를 이끌어내지는 않는 소비자

③ 퍼퓰러 유즈(popular use)

집단이 선호하는 색에 따라 구매활동을 하는 소비자

④ 컨슈머 유즈(consumer use)

개인의 기호에 따른 색이나 디자인을 선택하는 소비자

⑤ 템포러리 플레저 컬러(temporary pleasure colors)

개인의 일시적인 호감에 따라 색이나 디자인을 선택하는 소비자

⑥ 컬러로열(color loyal)

항상 동일한 색을 고집하고 변화를 거부하며 최신유행에 흔들리지 않는 소비자 (2017년 2회 기사)

4 색채마케팅 전략

(1) 계획과 기획의 개념

① 최근 '기획'과 '계획'이라는 용어가 자주 사용되고 있지만 명확한 정의를 하지 못한 채 사용하는 경우가 많다. 이 두 가지 용어는 비슷한 것 같지만 차이가 있다. 계획이 미래의 목표라면, 그 목표를 위해 사전에 준비하는 행위 또는 아이디어를 내는 행위를 기획이라 한다.

② 사전적 의미에서의 기획은 '어떤 일을 꾸며 계획함'이고, 계획은 '일을 함에 앞서서 방법, 차례, 규모 등을 미리 생각하여 세운 내용'이라고 정의되어 있다.

③ 기획과 계획 모두 미래에 대한 무언가를 목표하고 준비한다는 것은 같지만 기획은 계획을 위한 사전준비 차원의 '행위'이고 계획은 기획에 따라 나타나는 '결과'라 할 수 있다.

(2) 전략의 개념

① 전략은 군사적인 용어로서 '군대'라는 의미의 stratos와 '끈다'라는 의미의 ago가 결합한 것이다. 지휘능력 또는 전략가라는 의미로 장군을 가리키는 고대 그리스어인 '스트라테고스(Strategos)'로부터 직접 유래되었다.

② 전략은 기획 행위 중 하나이며 다른 기획행위보다 절박하고 신중할 필요가 있다. 이유는 전쟁에서는 한 번의 잘못된 기획으로 많은 사람들이 목숨을 잃을 수 있기 때문이다.

③ 전략은 기본적으로 수단과 방법을 가리지 않고 목표를 달성해야 하는 결과와 성과 중심적 특성을 가진다. 오늘날에는 경영 및 조직관리 분야뿐만 아니라 공공조직에서도 관심도가 높아지고 있으며, 다의적인 뜻을 가지는 전략은 많은 사람들이 사용하는 단어가 되었다.

(3) 마케팅 전략 (2010년 3회 산업기사), (2011년 3회 산업기사), (2021년 1회 기사)

① 마케팅에 전략적이고 디자인적인 기획을 하는 것을 의미한다. 마케팅 전략에는 통합적 전략, 직감적 전략, 분석적 전략이 있으며 상황분석과 목표시장을 설정하고 전략을 수립해 일정을 계획하고 실행하는 모든 과정을 전략적으로 수행하는 것을 의미한다.

② 색채마케팅 전략의 개발 시 라이프스타일과 문화의 변화, 환경문제와 환경운동의 영향, 인구통계적 요인과 같은 다양한 요인의 영향을 받는다. (2016년 2회 산업기사), (2017년 3회 기사)

③ 기업의 아이덴티티 형성과 브랜드 가치의 업그레이드 및 기업매출 증대 등의 효과를 얻을 수 있다. (2020년 3회 산업기사)

조선생의 TIP

마케팅전략 수립절차 (2015년 3회 기사), (2021년 1회 기사), (2022년 1회 기사)

① 1단계 상황분석 – 경쟁사 브랜드 매출, 제품디자인 마케팅전략의 변화 추이를 파악하여 포지셔닝을 분석하는 단계

② 2단계 목표설정 – 시장의 수요측정, 기존 전략의 평가, 새로운 목표에 대한 평가, 글로벌 마켓에 출시하게 될 상품일 경우 전 세계 공통적인 색채환경을 사전에 조사하는 단계

③ 3단계 전략수립 – 자사 브랜드를 중심으로 사회, 문화, 소비자의 라이프스타일 등의 동향을 파악하고 키워드를 도출하며 이미지매핑(mapping)을 하는 단계

④ 4단계 실행계획 – 과거 몇 시즌 동안 나타났던 디자인 트렌드의 변화 추이를 분석하여 미래에 나타나게 될 트렌드를 예측하는 단계

(4) 척도와 변수의 개념

가. 척도(scale) <small>(2014년 2회 기사)</small>

① 척도란 측정하고자 하는 관측대상의 결과를 수치로 표시하는 것을 말한다. 서로 비교하고 평가하기 위해서는 수치로 표시되어야 한다. 즉 질적 자료(자료를 문자와 기호로 표시)를 양적 자료(자료를 수치로 표시)로 만들어 사용하는 도구를 말한다. 척도에는 명목척도, 서열척도, 등간척도, 비율척도 등이 있다.

② 명목척도(명의척도, nominal scale)
단순한 분류를 목적으로 숫자를 사용하는 척도로 스포츠 선수들의 등번호 등이 여기에 속한다.

③ 서열척도(서수척도, ordinal scale)
관찰대상이 가지고 있는 속성 크기에 따라 관찰대상의 순위를 나타내는 수치를 부여하는 측정도구로 상대적 순위만을 구분할 뿐, 서열 간의 차이는 의미가 없다. 예로 초등학교 학생들의 번호 순서 등이 여기에 속한다.

④ 등간척도(거리척도, interval scale) <small>(2018년 3회 기사)</small>
관찰대상이 가지고 있는 속성 크기의 순서뿐 아니라 상대적인 차이도 고려해 측정하는 등간척도로 측정된 변수들 간의 가감연산(더하고 빼고)이 가능하다. 리커드의 5척도처럼 매우 좋다, 좋다, 보통이다, 나쁘다, 매우 나쁘다 등의 차이를 준 척도이다. 색채 연구에서 자주 활용되는 의미분별법(Semantic Differential Method)에서 사용되는 척도이다.

⑤ 비율척도(비례척도, ratio scale)

절대적인 기준을 가지고 속성의 상대적 크기 비교는 물론 절대적 크기까지 측정할 수 있도록 비율의 개념이 추가된 척도를 말한다. 예로 "무게의 절대적 기준은 0이다. A라는 사람의 무게는 80kg이다. 그럼 A라는 사람을 다른 사람과 비교하지 않아도 무겁다"라는 것을 알 수 있다.

나. 변수(variable)

① 변수는 어떤 관계나 범위 안에서 나타날 수 있는 여러 가지 값 또는 변할 수 있는 다양한 상황을 말한다. 변수에는 실험변수, 결과변수, 외생변수 등이 있다.

② 실험변수(독립, 생산변수)

결과변수의 값에 영향을 미치는 원인을 제공하는 변수로 원인변수, 실험변수, 설명변수, 예측변수라고도 한다.

③ 결과변수(종속, 산출변수)

실험변수의 영향을 받아 특정한 값을 가진다고 가정한 변수로 목적변수, 타깃변수라고도 한다.

④ 외생변수(통제변수) (2014년 3회 기사)

실험변수가 아니면서 결과변수에 영향을 주는 일종의 독립변수로 종속변수에 미치는 영향을 제거 또는 통제해야 한다. 예로 서비스 수준에 따른 대형마트의 선호도를 분석한다고 하면 서비스 수준은 실험변수이고 선호도의 변화는 결과변수이다. 그 외 기타 가격, 청결도 등을 외생변수라 한다.

(5) SWOT 분석 (2015년 2회 산업기사), (2015년 2회 기사), (2016년 1회 기사)

가. 정의

기업의 환경 분석을 통해 내부적 요인인 강점(strength), 약점(weakness)과 외부적인 요인인 기회(opportunity)와 위협(threat)을 규정하고 이를 토대로 기업의 색채마케팅 전략을 수립하는 분석기법을 말한다. 학자에 따라서는 외부환경을 강조한다는 점에서 위협, 기회, 약점, 강점을 TOWS라 부르기도 한다. (2021년 2회 기사)

나. SWOT 분석에 의한 전략 (2019년 3회 기사)

① SO 전략(강점 – 기회전략) : 시장의 기회를 활용하기 위해 강점을 사용하는 전략을 선택한다.

② ST 전략(강점 – 위협전략) : 시장의 위협을 회피하기 위해 강점을 사용하는 전략을 선택한다.
(2016년 2회 기사)

③ WO 전략(약점 – 기회전략) : 약점을 극복함으로써 시장의 기회를 활용하는 전략을 선택한다.

④ WT 전략(약점 – 위협전략) : 시장의 위협을 회피하고 약점을 최소화하는 전략을 선택한다.

(6) 색채마케팅 전략에 영향을 미치는 환경요인 (2004년 1회 산업기사), (2005년 3회 산업기사), (2009년 3회 산업기사), (2010년 1회 산업기사), (2010년 2회 기사), (2012년 1회 기사), (2015년 2회 기사), (2018년 1회 기사), (2020년 1, 2회 산업기사)

① 인구통계적 환경

거주 지역, 연령 및 성별, 라이프스타일, 보건, 위생적 환경을 말한다.
(2012년 1회 산업기사), (2012년 1회 기사)

② 기술적 환경

색채연구가들은 21세기의 대표적 색채로 청색을 꼽았다. 청색은 투명하고 깊이가 있는 디지털 패러다임의 대표색이 되었다. 이것이 색채마케팅 전략의 영향요인 중 기술적 환경에 속한다. (2009년 3회 산업기사), (2015년 2회 산업기사), (2017년 1회 기사)

③ 사회 · 문화적 환경

다양하고 세분화된 사회와 문화 그리고 시장의 소비자 그룹이 선호하는 색채, 소비자의 라이프 스타일 등을 파악해야 한다. (2009년 3회 산업기사), (2012년 1회 기사), (2017년 2회 산업기사)

④ 경제적 환경

총체적으로 경제적 요인인 경기 흐름에 따른 제품의 색채를 말한다. 경기변동의 흐름을 읽고, 경기가 둔화되면 오래 지속될 수 있는 경제적인 색채를 활용할 수 있다.
(2006년 3회 산업기사), (2009년 3회 산업기사)

⑤ 자연적 환경 (2013년 2회 기사), (2021년 3회 기사)

경제적이고 효과적인 색채마케팅을 강조하고 많은 수의 색채를 쓰기보다 환경적으로 선별된 색채를 선호한다. 재활용된 재료의 활용을 색채마케팅으로 극대화하는 것으로, 환경주의적 색채마케팅을 말한다.

(7) 통계분석방법 _{(2014년 3회 기사), (2020년 4회 기사)}

① 요인분석(factor analysis)

변수들 간의 상호 연관성(상관관계)을 분석해서 이들 간에 공통적으로 작용하고 있는 내재된 요인을 추출하여 전체 자료를 대변할 수 있는 변수의 수를 줄이는 기법으로 모집단(관찰의 대상이 되는 집단)에 어떤 인자(평가, 역능, 활동차원)들이 있는지 추출하는 방법으로 색채조사에서 색의 삼속성이 어떤 감성요인과 관련이 높은지 분석하기 적절한 방법이다.

_{(2016년 1회 기사), (2016년 1회 산업기사), (2017년 1회 산업기사), (2019년 1회 기사), (2019년 3회 기사), (2021년 3회 기사)}

② 군집분석(cluster analysis)

개인 또는 여러 개체 중에서 유사한 속성을 지닌 대상을 몇 개의 집단으로 그룹화한 다음 각 집단의 성격을 파악함으로써 데이터 전체의 구조에 대해 이해하고자 하는 탐색적인 분석방법으로 어떤 집단의 요소를 다차원 공간에서 요소의 분포로부터 유사한 것을 모아 군으로 정리하는 것을 말한다.

③ 회귀분석(regression analysis)

독립변수가 종속변수에 미치는 영향력의 크기를 파악하여 독립변수의 특정한 값에 대응하는 종속 변수값을 예측하는 선형모형을 산출하는 방법을 말한다.

④ 상관분석(correlation analysis)

변수들 간의 연관성을 파악하기 위해 사용하는 분석기법 중의 하나로 변수 간의 선형관계 정도를 분석하는 통계기법을 말한다.

⑤ 판별분석(discriminant analysis)

2개 이상의 모집단으로부터의 표본이 있을 때 각각의 사례(case)에 대하여 어느 모집단에 속해 있는지를 판별(discriminate)하기 위해 판별작업을 실시하는 분석방법이다.

(8) 시장조사(market research)

가. 시장조사 _{(2003년 1회 기사), (2021년 1회 기사)}

① 시장조사란 상품을 판매하거나 서비스를 제공하는 시장에 대한 조사를 의미한다. 상품 및 마케팅에 관련된 문제에 관해서 과학적으로 수집, 분석, 보고하는 등의 활동을 말한다.

② 시장조사의 내용에는 상품조사, 판매조사, 소비자조사, 광고조사, 잠재수요자조사, 판로조사 등 각 분야를 포괄한다.

③ 시장조사방법은 시장분석(market analysis), 시장실사(marketing survey), 시장실험(test marketing)의 3단계로 나뉜다.

나. 시장조사의 필요성 (2012년 1회 기사), (2018년 1회 기사)

① 기업은 소비자가 무엇을 필요로 하고 원하며 선호하는지를 분석·결정하고 실행하여 시장을 세분화하고 효율적인 관리를 위한 자료를 확보해 효과적으로 이윤을 창출할 수 있다.

② 시장조사를 통해 판매촉진 효과를 높일 수 있고, 의사결정과정에서 오류를 줄일 수 있으며 유통과정에서 효과적으로 절약할 수 있다.

> **조선생의 TIP**
>
> **색채시장조사의 과정** (2021년 1회 기사)
> ① 콘셉트 확인 단계
> ② 조사방침 결정 단계 – 컬러코드(Color Code) 설정
> ③ 정보수집단계
> ④ 정보분류·분석 단계
> ⑤ 정보의 활용 단계

(9) 자료수집방법 (2008년 1회 기사), (2011년 3회 기사), (2013년 1회 기사), (2014년 1회 기사), (2017년 1회 기사)

① 연구결과는 어떤 자료를 사용했느냐에 따라 달라질 수 있다. 양질의 자료에서 양질의 실험결과를 얻어낼 수 있다. 즉 연구에 사용된 자료의 품질에 따라 연구결과가 달라진다. 그래서 좋은 자료를 수집하는 것은 매우 중요한 과정 중 하나이다. 자료를 수집하는 방법으로는 설문지법, 면접법, 서베이법, 관찰법 등 다양한 방법이 있다. (2020년 3회 산업기사)

② 자료에는 1차 자료(primary data)와 2차 자료(secondary data)가 있다. 1차 자료는 기존의 2차 자료로부터 얻을 수 없어 직접 조사하여 수집한 자료를 말하며 2차 자료는 과거 다른 연구목적으로 조사되어 수집된 자료로 현재 연구에 활용 가능한 자료를 말한다.
(2020년 3회 기사)

구분	장단점
1차 자료	① 현재의 직접적인 연구와 직결되므로 분석결과를 직접 활용할 수 있다. ② 2차 자료에 비해 시간과 노력, 비용이 많이 들어가므로 먼저 2차 자료를 활용할 수 있는지를 우선적으로 파악한 후 부족한 부분에 1차 자료를 수집하는 것이 유리하다.
2차 자료	① 1차 자료에 비해 시간과 비용, 노력이 적게 들어간다. ② 1차 자료에 비해 시간의 흐름에 따라 정확성이 떨어지며 현재에 필요한 자료를 제공받지 못하므로 적합성을 평가하여 연구에 활용해야 한다.

③ 설문지법(questionnaire method)
(2010년 3회 기사), (2012년 2회 기사), (2016년 3회 기사), (2017년 2회 산업기사), (2018년 2회 산업기사), (2019년 2회 기사), (2019년 3회 기사)

가장 대표적인 1차 자료 수집방법으로 응답자의 답변을 요하는 일련의 질문들로 구성된 설문지를 이용하여 조사하는 방법이다.

설문지 작성법 (2020년 1, 2회 기사)

① 쉽게 응답할 수 있는 질문을 먼저 구성한다.
② 개방형 문항은 응답자가 자신의 생각을 자유롭게 응답하는 것이다.
③ 폐쇄형은 두 개 이상의 응답 가운데 하나를 선택하도록 하는 것이다.
④ 질문은 문법적으로 정확한 어휘를 사용하되 어려운 전문적 용어는 피한다.

④ 면접법(interview method) (2016년 3회 기사), (2017년 3회 기사)

조사의 목적을 공개하면서 자료를 수집하는 방법으로 응답자의 자유로운 의사표현을 조사자가 기록하는 식의 조사방법이다. 심층적이고 복잡한 정보의 수집이 가능하며, 신뢰성이 높은 조사기법으로 조사비용과 시간이 비교적 많이 든다.

⑤ 서베이법(survey method) (2011년 1회 기사), (2013년 1회 기사), (2014년 1회 기사), (2016년 2회 기사), (2017년 1회 기사), (2020년 3회 기사), (2022년 2회 기사)

조사에서 가장 많이 활용되는 방법 중 하나로 개별면접조사, 대인조사, 전화조사, 우편조사, 인터넷조사 등을 이용하여 응답자들에게 연구주제와 관련된 질문에 응답하도록 함으로써 자료를 체계적으로 수집하고 분석하는 조사 설계방법이다. 개별면접조사는 조사자와 참여자 간에 관계 형성이 쉬워 심층적이고 복잡한 정보를 수집하는 데 용이하다. 전화조사는 즉각적인 응답반응과 조사자의 영향을 줄일 수 있어 선호한다. 우편조사는 비용이 대인조사와 전화조사에 비해 적게 들고 최소 인원으로 조사 수행이 가능하지만 응답률이 낮다는 단점을 가지고 있다.

개별면접법(individual interview method) (2013년 1회 기사), (2017년 3회 기사), (2021년 3회 기사)

개별면접조사는 심층적이고 복잡한 정보의 수집이 가능하다. 조사자와 참여자 간의 관계형성이 쉽고 전화면접조사보다 신뢰성이 높다.

⑥ 관찰법(observation method) (2015년 1회 기사), (2017년 3회 기사), (2021년 1회 기사)

조사의 신뢰도를 높이기 위해 소비자의 행동을 직접적으로 관찰하는 방법으로 특정지역의 유동인구를 분석하거나 시청률이나 시간 집중도 등을 조사하거나 특정 색채의 기호도를 조사하는 데 적합하다.

⑦ 양적 연구방법과 질적 연구방법 (2010년 1회 기사), (2010년 2회 기사), (2014년 2회 산업기사)

양적인 연구방법은 척도화되고 계량화된 자료를 통하여 분석하고 논리적으로 증거를 제시하는 것이다. 그러나 감성이나 인간의 내면 문제까지 양적 연구방법으로 표시할 수는 없다. 이를 보완하기 위해 만든 것이 질적 연구방법인데, 이 연구방법은 연구자의 직관적 통찰과 공감적인 이해가 많이 활용된다. 인간의 주체성과 자율성을 존중하고, 인간의 내면적인 특성과 복잡하고 역동적인 사회와 문화 현상을 심도 있게 파악하는 데 유용하다. 그러나 질적 연구방법은 객관적으로 문제를 파악하는 데 한계가 있다.

(10) 표본조사(sample survey)

(2011년 1회 기사), (2011년 3회 산업기사), (2012년 1회 산업기사), (2012년 2회 산업기사), (2015년 2회 산업기사), (2015년 2회 기사), (2015년 3회 산업기사), (2019년 1회 기사), (2020년 1, 2회 산업기사)

가. 표본 선정 (2020년 3회 기사)

① 색채정보 수집에서 가장 많이 적용되는 연구방법인 표본선정은 의사결정에 필요한 정보를 제공해 줄 수 있는 대상을 정하는 것을 말한다. (2018년 3회 산업기사), (2021년 3회 기사)

② 표본을 선정할 때는 모집단에 대한 정확한 이해가 선행되어야 하고, 표본추출은 편의(bias)가 없는 조사를 위해 무작위로 뽑아야 하며 편차를 최대한 줄여야 한다. 또한 표본 선정은 연구자가 대규모의 모집단에서 소규모의 표본을 뽑아야 한다. (2021년 2회 기사)

③ 표본의 사례 수(크기)는 오차와 관련이 있으며 적정 표본 크기는 허용오차 범위에 의해 달라진다. 전문성이 부족한 연구자들은 선행연구의 표본크기를 고려하여 사례수를 결정한다. (2016년 2회 산업기사), (2016년 3회 산업기사), (2016년 3회 기사)

나. 전수조사와 표본조사 (2014년 1회 산업기사)

전수조사(complete enumeration)는 모집단 구성원 전체에 대해 조사하는 방법이다. 반면에 표본조사는 색채정보와 기타 수집방법 중에서 가장 많이 쓰이는 방법으로 모집단을 대표할 수 있는 일부 대상을 표본으로 선정하여 조사하는 방법을 말한다. (2016년 1회 산업기사)

다. 색채조사를 위한 표본추출방법 (2010년 3회 기사), (2011년 1회 기사)

① 단순무작위추출법(random sampling)

각 표본에 일련번호를 부여하고 무작위로 추출하는 방법으로 임의추출 또는 랜덤 샘플링이라고도 한다. (2014년 3회 산업기사), (2016년 3회 기사), (2018년 2회 기사), (2019년 1회 산업기사)

② **군집추출법(cluster sampling)**

모집단의 개체를 구획하는 구조를 활용하여 표본추출 대상 개체의 집합으로 이용하면 표본
추출의 대상 명부가 단순해지며 표본추출도 단순해지는 모집단을 군집으로 분류한 후 무작
위로 추출하는 방법을 말한다. (2014년 2회 기사), (2015년 1회 기사), (2017년 3회 기사), (2021년 2회 기사), (2021년 3회 기사)

③ **계통추출법(층화추출법, stratified sampling)**

표본을 선정하기 전에 여러 하위집단으로 분류하고 각 하위집단별로 비례적으로 표본을 선
정한다. (2013년 1회 기사), (2016년 1회 산업기사), (2018년 1회 기사), (2020년 1, 2회 산업기사), (2020년 1, 2회 기사), (2022년 1회 기사),
(2022년 2회 기사)

④ **다단추출법**

모집단 추출 시 1차로 표본을 추출하고 다시 그중에서 표본을 추출하면서 접근하는 방법을
말한다. (2015년 3회 기사)

⑤ **국화추출법(종화추출법)** : 모집단을 소그룹으로 분할한 후 그룹별로 비율을 정해서 조사하
는 방법으로 조사결과에 영향을 미치는 변수를 기준으로 하위 모집단을 구분한다.
(2016년 2회 기사)

⑥ **판단추출법** : 전문지식을 가진 표본을 임의로 선정한다.

⑦ **할당추출법** : 공평하게 모집단의 특성에 따라 표본을 선출한다.

라. 조사를 위한 표본 크기 (2010년 1회 산업기사), (2010년 3회 기사)

① 표본의 사례 수(크기)는 오차와 관련되어 있다.

② 적정 표본 크기는 허용오차 범위에 의해 달라진다.

③ 전문성이 부족한 연구자들은 선행연구의 표본 크기를 고려하여 사례 수를 결정한다.

(11) 시장세분화(market segmentation)

(2003년 1회 산업기사), (2003년 2회 산업기사), (2007년 1회 산업기사), (2010년 2회 기사), (2011년 1회 기사), (2011년 3회 기사), (2012년 2회 기사), (2012년 3회 산업기사), (2013년 1회 기사), (2013년 2회 기사), (2013년 2회 기사), (2013년 3회 기사), (2014년 1회 기사), (2014년 1회 산업기사), (2014년 2회 기사), (2015년 1회 기사), (2015년 3회 기사), (2016년 1회 기사), (2017년 2회 기사), (2017년 3회 기사), (2018년 3회 기사), (2020년 4회 기사)

① 시장세분화란 효율적인 마케팅을 위해 제품을 필요로 하는 구매집단을 다양한 이유로 필요에 따라 시장을 분리하는 것을 말하며 상이한 제품을 필요로 하는 독특한 구매집단으로 시장을 분할 세분화하는 것이다. (2022년 1회 기사)

② 모든 고객을 만족시킬 수 없기 때문에 세분화하여 포지셔닝해야 하며 여러 세분화된 시장 중에서 하나 또는 그 이상의 시장을 선정하는 과정이다.

③ 시장세분화 조건으로는 실행가능성, 측정가능성, 접근가능성, 실질성, 유효정당성, 경쟁성, 신뢰성, 안정성 등을 고려하여야 한다. (2010년 1회 기사), (2020년 3회 산업기사)

④ 시장세분화를 통해 시장수요의 변화에 보다 신속하게 대처할 수 있고 마케팅믹스를 보다 효과적으로 조합할 수 있다. (2018년 2회 기사)

가. 시장세분화 (2016년 3회 기사), (2018년 2회 기사), (2019년 2회 기사), (2019년 3회 기사), (2020년 4회 기사), (2021년 1회 기사), (2021년 2회 기사), (2021년 3회 기사)

① **사용자 행동 특성별 세분화** (2013년 3회 산업기사), (2017년 2회 기사), (2018년 1회 기사), (2022년 1회 기사)
제품의 사용빈도별, 상표 충성도별로 세분화, 가격의 민감도

② **지리적 특성별 세분화**
지역, 도시크기, 인구밀도, 기후별로 세분화

③ **인구학적 특성별 세분화** (2007년 3회 기사), (2010년 3회 기사), (2012년 1회 산업기사), (2014년 2회 기사), (2014년 3회 기사), (2015년 1회 기사), (2019년 3회 기사), (2020년 3회 기사)
연령, 성별, 결혼여부별, 수입별, 직업별, 거주지역별, 학력·교육수준별, 라이프스타일, 소득별로 세분화

④ **사회 문화적 세분화**
문화, 종교, 사회 계층별로 세분화

⑤ 제품 특성에 근거한 세분화 (2013년 3회 기사)

사용자 유형, 용도, 추구효용, 가격 탄력성, 상표인지도, 상표애호도 등으로 세분화

⑥ 심리, 분석적 세분화 (2018년 3회 기사)

전위적, 사교적, 보수적, 야심적과 같은 심리 분석적으로 세분화한 여피족, 오렌지족, 386 세대 등

나. 시장세분화로 인한 장점

① 소비자의 욕구, 구매동기 등을 정확하게 파악할 수 있다.

② 기업의 강점과 약점 등을 효과적으로 평가하여 유리한 시장을 선택할 수 있다.

③ 시장기회의 탐색과 마케팅 자원을 효율적으로 배분할 수 있다.

핵심요약정리 및 체크리스트

[꼭 이해하고 넘어가야 할 핵심내용입니다. 아래 내용의 80% 이상을 암기하지 못했다면 다시 공부하세요.]

☐ 1. 프랭크 만케의 색채경험 피라미드

색자극에 대한 생물학적 반응 – 집단적 무의식 – 의식적 상징화 – 문화적 영향과 매너리즘 – 시대사조와 패션 스타일의 영향 – () 개인적 관계

☐ 2. 공감각 – 감각 간의 () 교류현상

☐ 3. 미각 – 강한 식욕감은 ()이다. 주황색

☐ 4. 뉴턴의 색채와 () – 도–빨강 / 레–주황 / 미– 노랑 / 파–녹색 / 솔–파랑 / 라–남색 / 시–보라 소리

☐ 5. 이텐의 색채와 모양(형태)

빨강	정사각형	파랑	원
주황	직사각형	보라	타원형
노랑	(역)삼각형	갈색	마름모
녹색	()		

육각형

☐ 6. 색채의 연상

()	열, 위험, 분노, 열정, 일출, 자극, 능동적, 화려함, 십자가, 사과, 에너지
()	원기, 적극, 희열, 풍부
()	금발, 경고, 유쾌함, 떠들썩한, 가치 있는, 금, 바나나, 팽창, 희망, 광명
()	잔디, 새싹, 초여름, 어린이, 친애, 젊음, 신선함
()	평화, 고요함, 바다, 나뭇잎, 소박함, 안식, 피로회복, 안전, 지성, 평화, 여름, 희망, 휴양
()	차가움, 시원함, 바다, 푸른 옥, 추위, 무서움, 봉사, 냉정, 우울, 명상, 냉정, 심원, 성실, 영원
()	천사, 숭고함, 영원, 신비, 정화, 살균, 출산, 신비
()	외로움, 고귀함, 슬픔에 잠긴, 그림자, 부드러움, 창조, 예술, 우아, 신비, 신앙, 향수, 겸손, 기억, 인내, 절대적 지배력, 힘, 고귀함, 정령, 고가, 고전의상, 귀족, 엄숙, 비애, 고독
()	애정, 성적인, 코스모스, 창조, 복숭아
()	청결, 소박, 순수, 순결, 흰 눈, 공간적 밝음, 솔직함, 유령, 텅 빈, 추운, 영적인
()	겸손, 우울, 점잖음, 무기력, 중성색, 고독감, 소극적, 고상, 성숙, 신중, 무기력, 무관심, 후회, 결백, 소박
()	밤, 부정, 죄, 흑장미, 허무, 죽음, 장례식, 암흑, 절망, 고급

빨강, 주황, 노랑, 연두, 초록, 파랑, 남색, 보라, 자주, 흰색, 회색, 검정

□ 7. 지역색 – 프랑스의 (　　　　　　　　　)는 지역색의 개념을 제시, 한 지역의
　　　정체성을 대변하는 색채　　　　　　　　　　　　　　　　　　　장 필립 랑클로
　　　　　　　　　　　　　　　　　　　　　　　　　　　　　　　　　(Jean Philippe Lenclos)

□ 8. (　　　) – 특정지역의 기후와 토지의 색　　　　　　　　　　　　　풍토색

□ 9. 문화별 상징색(오륜기)
　　　① 아시아 – 노랑
　　　② 아프리카 – 검정
　　　③ 아메리카 – (　　)
　　　④ 유럽 – 청색
　　　⑤ 오세아니아 – 녹색　　　　　　　　　　　　　　　　　　　　　적색

□ 10. 자연환경과 선호색
　　　① 더운 지방 – (　　) 선호
　　　② 추운 지방 – (　　) 선호　　　　　　　　　　　　　　　　　난색, 한색

□ 11. 사상별 선호색
　　　① 사회주의국가 – (　　　)
　　　② 민주주의국가 – (　　　)　　　　　　　　　　　　　　　붉은색, 푸른색

□ 12. 라틴계 – (　　)을 선호　　　　　　　　　　　　　　　　　　　　난색

□ 13. 북극계 유럽계인 게르만인 – (　　) 선호　　　　　　　　　　　　한색

□ 14. 중국 – (　　)을 선호　　　　　　　　　　　　　　　　　　　　붉은색

□ 15. 아프리카 – (　　)을 선호　　　　　　　　　　　　　　　　　　검은색

□ 16. 일본 – (　　, 　　)을 선호　　　　　　　　　　　　　　　　흰색, 파란색

□ 17. 네덜란드 – (　　)을 선호　　　　　　　　　　　　　　　　　오렌지색

□ 18. 이스라엘 – (　　)을 선호　　　　　　　　　　　　　　　　　하늘색

□ 19. 종교별 선호색과 상징
　　　① 회교(이슬람)– 초록색
　　　② 불교 – 황금색
　　　③ 힌두교 – (　　)
　　　④ 기독교 – 빨간색
　　　⑤ 천주교 – 파란색　　　　　　　　　　　　　　　　　　　　　노란색

□ 20. 중국은 황제를 의미하는 황금색인 (　　　)을 사용　　　　　　　　　　　노란색

□ 21. 로마는 황제를 의미하는 색으로 (　　　)을 사용　　　　　　　　　　　자주색

□ 22. 우리나라도 계급에 따라 왕족은 금색, 1품에서 3품은 (　　　), 3품에서 6품은
　　　파랑, 7품에서 9품은 초록색을 사용　　　　　　　　　　　　　　　　홍색

□ 23. (　　　) – 동양에서는 신성한 색채, 미국에서는 겁쟁이, 배신자　　　　노란색

□ 24. (　　　) – 서양에서는 장례식을 의미하지만 동양에서는 흰색이 장례식을
　　　의미　　　　　　　　　　　　　　　　　　　　　　　　　　　　　검은색

□ 25. (　　　) – 서양에서는 순결을 의미하지만 동양에서는 죽음을 의미　　흰색

□ 26. 환경색의 의미
　　　① (　　　) – 번영의 색
　　　② 황색 – 대지와 태양의 색
　　　③ 청색 – 하늘과 바다의 색　　　　　　　　　　　　　　　　　　　녹색

□ 27. 색채의 선호 유형 – "(　　　) – 적색 – 녹색 – 자색 – 등색 – 황색" 순으로
　　　선호　　　　　　　　　　　　　　　　　　　　　　　　　　　　　청색

□ 28. (　　　) – 형용사의 반대어쌍, 즉 상반되는 형용사군 10~50개를 이용　SD법

□ 29. 유아의 선호도 – 복잡한 배색보다는 (　　　) 배색을 선호　　　　　단순한

□ 30. 남성의 선호도 – 어두운 톤과 파랑과 (　　　)을 선호　　　　　　　청록색

□ 31. 여성의 선호도 – 밝고 맑은 톤의 주황, (　　　)을 선호　　　　　　보라색

□ 32. 두뇌형 – (　　　)을 선호　　　　　　　　　　　　　　　　　　　노란색

□ 33. 근육형 – (　　　)을 선호　　　　　　　　　　　　　　　　　　　빨간색

□ 34. 이기적인 성향 – (　　　)을 선호　　　　　　　　　　　　　　　　파란색

□ 35. 사교적인 성향 – (　　　)을 선호　　　　　　　　　　　　　　　　주황색

□ 36. (　　　)의 목적
　　　① 기분이 좋아진다.
　　　② 눈 건강에 좋고 피로가 감소된다.

③ 생활이나 작업에 힘을 북돋워 준다.

④ 판단이 보다 빨라진다.

⑤ 사고나 재해가 감소된다.

⑥ 능률이 향상되어 생산력이 높아진다.

⑦ 정리, 정돈 및 청결을 유지하도록 한다.

⑧ 유지, 관리가 경제적이며 쉬워진다.

□ 37. 안전색채 용도

① 황록 : 피로회복, 위안

② 녹색 : ()표시

③ 주황 : 조심표시

④ 빨강 : 고도위험, 긴급표시, 금지

⑤ 노랑 : 주의, 경고표시

⑥ 보라 : ()

⑦ 백색 : 통로의 표시, 방향지시, 정돈과 청결

⑧ 파랑 : 지시표시, 특정 의무적 행위의 지시

□ 38. 마케팅의 핵심개념과 순환고리

() → 필요 → 수요 → 제품 → 교환 → 거래 → 시장 → ()

□ 39. 마케팅의 구성요소(4P, 마케팅믹스) – 제품(Product), 유통(장소, Place), 촉진(), 가격(Price)

□ 40. 제품의 수명주기

도입기 – 성장기 – () – 쇠퇴기

□ 41. ()의 기능

① 방향제시(지도의 역할을 한다)의 기준

② 고지(게시나 글을 통하여 알리다)의 기능

③ 전략적 관리도구

④ 집행자원을 지급받는 근거(자원획득의 근거)

⑤ 자원의 효율적인 배분

⑥ 문제점의 사전예방 및 대처기능

⑦ 합리적인 조직운용

□ 42. 색채마케팅 관리과정

목표설정 → 계획 → 조직 → ()분석 → 표적시장 선정 → 색채마케팅 개발 → 프레젠테이션 → 색채마케팅 적용 → 색채마케팅 관리

색채조절

안전, 방사능

욕구

Promotion

성숙기

마케팅 또는 색채마케팅

시장조사

□ 43. 색채 마케팅 전략의 발전과정

　　매스마케팅 → (　　)마케팅 → 틈새마케팅 → 맞춤마케팅　　　　　표적

□ 44. (　　　　　)의 욕망 모델

　　① 생리적 욕구

　　② 생활보존 욕구

　　③ 사회적 수용 욕구

　　④ 존경 취득 욕구

　　⑤ 자기실현 욕구　　　　　　　　　　　　　　　　　　　　　매슬로우

□ 45. 소비자 구매과정 (　　　　　　)법칙

　　① A (Attention, 인지) : 주의를 끈다.

　　② I (Interest, 관심) : 흥미유발

　　③ D (Desire, 욕망) : 가지고 싶은 욕망 발생

　　④ M (Memory, 기억) : 제품을 기억, 광고효과가 가장 큼

　　⑤ A (Action, 수용) : 구매한다.(행동)　　　　　　　　　AIDMA법칙

□ 46. (　　　　) – 소비자의 마음속에 기억되는 정도 또는 위치　　포지셔닝

□ 47. 소비자 의사결정단계

　　(　　　　　) → 정보탐색 → 대안평가 → 의사결정 → 구매 결정 → 구매 후

　　평가　　　　　　　　　　　　　　　　　　　　　　　　　　　문제인식

□ 48. AIO법 – 활동(Activities), (　　)(Interest), 의견(Opinions)　　흥미

□ 49. 생활유형별 소비자집단

　　① 관습적인 소비자집단(같은 브랜드 선호)

　　② 유동적 구매를 하는 소비자 집단(물건의 외형을 보고 충동구매)

　　③ 합리적 소비자 집단(합리적인 구매)

　　④ 감정적 소비자 집단(체면과 이미지 중시)

　　⑤ (　　　　) 집단(심리적으로 아직 안정되지 못한 젊은층으로 뚜렷한 구매

　　패턴을 형성하지 못하는 집단)　　　　　　　　　　　　　　신소비자

□ 50. SWOT 분석 – 강점(strength), (　　　)(weakness), 기회(opportunity), 위협

　　(threat)　　　　　　　　　　　　　　　　　　　　　　　　약점

□ 51. (　　)연구방법 – 개별면접조사법, 전화조사법, 우편조사법　　양적

□ 52. ()연구방법 – 심층면접방법, 그룹토론법(포커스그룹조사법) 등

□ 53. 자료조사법 – 설문지법(가장 대표적인 1차 자료 수집방법), 면접법, ()(대인조사, 전화조사, 우편조사, 인터넷조사 등), 관찰법

□ 54. () – 가장 많이 사용되는 조사법

□ 55. 시장세분화

　　① 사용자 행동 특성별 세분화 – 제품의 사용빈도별, 상표 충성도별로 세분화

　　② 지리적 특성별 세분화 – 지역, 도시크기, 인구밀도, 기후별로 세분화

　　③ () 특성별 세분화 – 연령, 성별, 결혼 여부별, 수입별, 직업별, 거주지역별, 학력, 교육수준별, 라이프스타일, 소득별로 세분화

　　④ 사회 문화적 세분화 – 문화, 종교, 사회 계층별로 세분화

　　⑤ 제품특성에 근거한 세분화 – 사용자 유형, 용도, 추구효용, 가격탄력성, 상표인지도, 상표애호도 등의 세분화

Part

03

색채체계의
이해

제1장
색채체계

제1강 색채의 표준화

1 색채표준의 개념 및 조건

(1) 색채표준(standard colors)의 개념

색채의 표준을 정해 원활한 소통과 누구나 사용해도 같은 색채를 사용할 수 있도록 만든 규정으로 색채표준을 통해 색채정보의 저장, 전달, 재현 등의 효과를 얻을 수 있다.

(2007년 3회 산업기사), (2008년 3회 산업기사), (2016년 1회 산업기사), (2016년 2회 산업기사), (2016년 3회 기사), (2017년 1회 기사), (2019년 1회 산업기사)

(2) 색채표준의 발전 (2015년 2회 기사)

① 아리스토텔레스(Aristoteles) (2003년 2회 산업기사)

아리스토텔레스에 의해 색의 성질에 대한 연구가 최초로 이루어졌다. 시간의 흐름에 따른 색의 질서와 규칙을 정해 사용하였다.

② 레오나르도다빈치(Leonardo da vinci)

다빈치는 색의 통일과 조화를 위해 "단색화(Monochrome)"를 시도했다. 색채를 혼합함으로써 다양한 색채의 뉘앙스를 얻을 수 있다고 생각하여 6개의 원색을 정해 수평적으로 배열하고 색채 시스템을 구축해 여러 가지 색의 혼합을 시도했다. 그 결과 모든 색을 거의 단색화에 가까운 중간색으로 사용하였다.

(3) 색채표준의 조건

(2008년 1회 산업기사), (2010년 2회 산업기사), (2011년 1회 산업기사), (2011년 2회 산업기사), (2012년 1회 기사), (2013년 3회 기사), (2013년 2회 산업기사), (2014년 1회 산업기사), (2015년 1회 기사), (2016년 1회 산업기사), (2016년 1회 기사), (2019년 2회 기사)

① 국제적으로 호환되는 기록방법 또는 국제적인 기호를 사용해야 한다.

② 색표들은 동일한 간격(등보성)을 유지해야 한다.

③ 색의 속성 배열은 체계적이고 일관된 질서와 과학적 규칙에 근거해야 한다.

④ 실용화 및 재현이 가능해야 한다.

⑤ 색채 재현 시 안료를 이용해 재현할 수 있어야 한다.

(4) 각국의 표준규격

국가명	규격기호	제정 연도
한국	KS(Korea Industrial Standards)	1966년
영국	BS(British Standard)	1901년
독일	DIN(Deutsche Industrie Norm)	1917년
미국	ASA(American Standards Association)	1918년
국제표준	ISO(International Standard Organization) (2017년 1회 산업기사)	1947년
일본	JIS(Japanese Industrial Standards) (2020년 4회 기사)	1952년

2 현색계, 혼색계

(1) 표색계(color system)

(2009년 1회 산업기사), (2012년 1회 산업기사), (2014년 1회 기사), (2014년 2회 산업기사), (2014년 3회 기사), (2015년 1회 산업기사), (2015년 2회 산업기사), (2018년 2회 산업기사)

색의 표준을 정하는 체계 즉 색을 정량적으로 표시하는 체계를 "표색계"라고 한다. 표준광원에서 표준관찰자에 의해 관찰되는 색을 정량화시켜 수치로 만든 것으로 대표적으로 혼색계와 현색계가 있다.

(2) 현색계(color appearance system)

(2013년 2회 산업기사), (2013년 2회 기사), (2013년 3회 산업기사), (2013년 3회 기사), (2014년 2회 산업기사), (2015년 2회 산업기사), (2017년 2회 기사), (2017년 2회 산업기사), (2017년 3회 산업기사), (2019년 1회 산업기사), (2019년 2회 산업기사), (2021년 2회 기사), (2021년 3회 기사)

① 인간의 색 지각을 기초로 심리적 3속성인 색상, 명도, 채도에 의해 물체색을 순차적으로 배열하고 색입체 공간을 체계화시킨 표색계로 측색기가 필요하지 않고 사용하기 쉬운 편이다. (2018년 3회 산업기사)

② 색편(색료, 물감 재료)의 배열 및 개수를 용도에 맞게 조정할 수 있으며, 색편을 등간격으로 뽑아내어 배열을 통해 쉽게 확인하고 이해할 수 있으며, 축소된 색표집(색표에 번호나 기호를 붙인 책)으로 사용할 수 있다. (2003년 2회 산업기사), (2009년 1회 산업기사), (2015년 2회 기사), (2018년 3회 기사), (2022년 2회 기사)

③ 인간의 시감에 의존하므로 관측하는 사람에 따라 주관적으로 값이 정해져 정밀한 색좌표를 구하기 어렵다. 색편 사이의 간격이 넓어 정밀한 색좌표를 구하기 어렵고, 조건등색 및 광원의 영향을 많이 받으며, 색편의 변색 및 오염으로 색차가 발생할 수 있다. (2010년 1회 산업기사), (2018년 1회 산업기사), (2019년 1회 기사), (2019년 3회 산업기사)

④ 색채(물체의 색)를 나타내는 표색계에는 먼셀 표색계, NCS, PCCS, DIN 등이 있다. (2002년 5회 산업기사), (2003년 3회 기사), (2007년 1회 산업기사), (2009년 1회 산업기사), (2010년 2회 산업기사), (2011년 3회 산업기사), (2012년 2회 산업기사), (2016년 1회 산업기사), (2018년 1회 기사)

(3) 혼색계(color mixing system)

(2006년 3회 산업기사), (2012년 1회 기사), (2012년 1회 산업기사), (2012년 3회 산업기사), (2013년 1회 기사), (2013년 2회 기사), (2013년 3회 산업기사), (2014년 1회 산업기사), (2016년 2회 기사), (2017년 1회 기사), (2017년 3회 기사), (2018년 2회 산업기사), (2018년 3회 산업기사), (2019년 2회 산업기사), (2019년 3회 기사), (2020년 1, 2회 산업기사), (2020년 1, 2회 기사), (2020년 3회 산업기사), (2020년 4회 기사), (2021년 2회 기사), (2022년 2회 기사)

① 3개의 R, G, B 원자극의 가법혼색에 입각하여 물체색을 측색기로 측색하고 어느 파장 영역의 빛을 반사하는가에 따라서 각 색의 특징을 표시하는 체계로 심리 · 물리적인 빛의 혼색실험에 기초를 둔 표색계로 환경을 임의로 선정하여 정확하게 측정할 수 있다. 수치로 표현되어 변색, 탈색 등의 물리적 영향이 없다. (2015년 2회 기사), (2020년 1, 2회 기사)

② 단점으로는 지각적 등보성(시각적으로 같은 간격으로 보는 것)이 없으며, 감각적인 검사에서 반드시 오차가 발생하고 수치로 구성되어 색의 감각적 느낌이 없이 데이터화된 수치로만 표기하기 때문에 직관적(보는 대로 느끼는 것)이지 못하다. (2008년 1회 산업기사), (2015년 2회 산업기사)

③ 빛의 색을 표기하는 데 사용되는 표색계는 CIE(국제조명위원회) 표준표색계, 오스트 발트 표색계가 대표적이다. (2003년 1회 산업기사), (2003년 3회 기사), (2011년 3회 기사), (2013년 2회 기사), (2015년 2회 산업기사), (2017년 3회 산업기사), (2018년 3회 산업기사), (2019년 2회 기사)

제2강 CIE(국제조명위원회) 시스템

1 CIE 색채규정

(2008년 3회 산업기사), (2010년 2회 산업기사), (2013년 1회 산업기사), (2013년 2회 기사), (2013년 3회 기사), (2013년 3회 기사), (2016년 2회 기사), (2018년 3회 산업기사), (2021년 1회 기사)

① 빛의 색채표준에 대해 국제적인 표준화 기구가 필요하게 되었다. 그래서 구성된 것이 국제 조명위원회(CIE)이다. 1931년에 CIE에서 제정한 색채표준이 CIE 표준표색계이며, 표준 광원에서 표준관찰자에 의해 관찰되는 색을 정량화시켜 수치로 만든 표색계이다. 표준관찰 자가 평균 일광 아래 시료를 보고 비교했을 때 시료의 반사비율인 시감반사율을 측정하여 색도좌표로 표시한다. (2016년 3회 산업기사), (2018년 3회 기사), (2019년 1회 기사), (2019년 2회 기사), (2019년 3회 기사), (2020년 3회 산업기사)

조선생의 TIP

> **국제조명위원회(CIE ; Commission Internationale de l'Eclairage)** (2013년 2회 산업기사)
> 빛, 조명, 빛깔, 색 공간 분야의 과학과 기술에 관한 모든 사항을 국제적으로 토의하고 정보를 교환, 표준 화와 측정방법을 개선 · 개발하여 국제규격 및 각국의 공업규격의 지침을 만드는 국제기구로 색채와 조 명에 관한 과학과 기술의 연구를 목적으로 1913년 설립된 국제단체

② 시신경이 빛에 의해 흥분을 일으키는 3원색과 그 혼합 비율로 모든 색을 나타낼 수 있는 비 교적 정확한 표색계이다. 색의 분광 에너지 분포를 측정하고 측색 계산으로 3자극치 또는

주파장, 자극 순도, 명도 등을 표시할 수 있다. (2019년 1회 산업기사), (2020년 3회 산업기사), (2020년 4회 기사)

③ CIE 색체계는 XYZ 표색계와 Yxy 색표계를 기반으로 L*u*v*/L*a*b*/L*C*h* 의 색공간을 규정, 현재 공업제품의 색채관리 또는 색채연구 분야에 널리 사용되고 있는 가장 과학적인 표색법이다. (2008년 1회 산업기사), (2016년 2회 산업기사)

2 CIE 색체계(XYZ, Yxy, L*a*b* 색체계 등)
(2013년 1회 산업기사), (2013년 1회 기사), (2013년 3회 산업기사), (2014년 1회 기사), (2017년 1회 산업기사)

(1) CIE XYZ
(2009년 1회 산업기사), (2011년 1회 산업기사), (2015년 2회 산업기사), (2015년 2회 기사), (2015년 3회 기사), (2017년 3회 기사), (2018년 3회 기사), (2022년 1회 기사)

① 국제조명위원회(CIE)에서 제정한 표준 측색시스템으로 가법혼색(RGB)의 원리를 이용해 3원색을 기반으로 빨간색은 X센서, 초록(녹색)은 Y센서, 청색은 Z센서에서 감지하여 XYZ 삼자극치의 값을 표시하는 것으로 Y값은 초록(녹색)의 자극치로 명도값을 나타내고, X는 적색, Z는 청색이 자극치에 일치한다. 현재 모든 측색기의 기본 함수로 사용되고 있어서 색 이름을 수량화하여 나타내기에 적합한 색체계이다. 혹은 CIE색 매칭 함수라 한다.
(2002년 5회 산업기사), (2007년 3회 산업기사), (2014년 2회 산업기사), (2016년 2회 기사), (2016년 3회 기사), (2017년 1회 산업기사), (2017년 2회 기사), (2018년 2회 산업기사), (2018년 2회 기사), (2019년 3회 기사), (2020년 3회 산업기사), (2021년 2회 기사), (2022년 1회 기사)

② 인간의 색채 인지에 대한 연구를 바탕으로 수학적으로 정의된 최초의 색공간으로 실존하는 모든 광원과 물체색을 표시할 수 있으며 'XYZ 측색 시스템'이라고 하고 1931년 이 시스템에 의해 만든 표준색도도를 CIE 1931(x, y) 색도도라고 한다. CIE 1931은 주로 과학기술상의 목적으로 사용되며 염료나 도료 혼색 등에 사용할 수 있다. 관찰시야 2도를 사용하다 이것이 1964년 관찰 시야를 10도로 넓혀 X_{10} Y_{10} Z_{10} 삼자극치 색표로 발전하였다.
(2013년 2회 산업기사)

> **조선생의 TIP**
>
> 시야각 2°는 눈에서 50cm 거리에서 약 2cm의 물체를 보는 것을 기준으로 하며 시야각 10°는 눈에서 50cm 거리에서 약 9cm의 물체를 보는 기준이다.
> 2° 시야 내에는 원추세포만 존재하며, 명소시의 효과만을 측정하고 10°시야 내에는 간상세포가 약간 존재하여 간상세포와 함께 작용한다. 통상적으로 2° 시야를 사용한다.

③ 아래 그림은 인간의 눈에 대응하는 분광 감도(색을 분별하는 세 가지 감도)를 표시한 것이다. 이것을 등색함수라 한다. $\bar{X}(\lambda)$는 적색의 파장역에서 감도가 크며, $\bar{Y}(\lambda)$는 녹색 파장역에서 감도가 크다. $\bar{Z}(\lambda)$는 청색의 파장역에서 큰 감도를 가진다. 물체로부터 반사된 빛을 받아 자극의 비율의 변화에 의해 여러 가지 색이 보이게 된다.

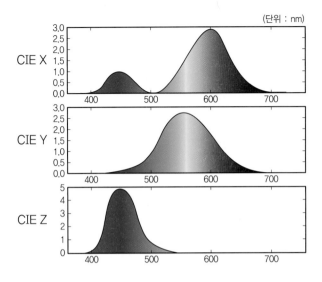

등색 함수(color matching function)

– 파장의 함수로서 표시한 각 단색광의 3자극값 기여 효율을 나타낸 함수로 XYZ색 표시계에서는 $\bar{X}(\lambda)$, $\bar{Y}(\lambda)$, $\bar{Z}(\lambda)$를 사용하고, X_{10}, Y_{10}, Z_{10} 표시계에서는 $\bar{X}_{10}(\lambda)$, $\bar{Y}_{10}(\lambda)$, $\bar{Z}_{10}(\lambda)$를 사용한다.

– 함수란 기능이 있는 상자에 수가 입력되면 그에 대응하는 값이 나오는 것을 말하는데 대응하는 값은 1 개이다.

$$f(x) = y$$

출력 값

입력 값

기능을 가진 상자

(2) CIE Yxy (2011년 1회 산업기사), (2012년 1회 산업기사), (2012년 2회 기사), (2018년 3회 기사), (2019년 1회 기사), (2021년 2회 기사), (2021년 3회 기사)

① 양(+)적인 표시만 가능한 XYZ 표색계로는 색채의 느낌을 정확히 알 수 없고 밝기의 정도 도 판단할 수 없어서 XYZ 표색계의 수식을 변환하여 얻은 표색계이다. (2019년 3회 산업기사)

② 광원의 색 이름을 수량화하여 나타내기 위해 가장 적합한 색체계로 Yxy 표색계에서 Y는 반 사율로 색의 밝기의 양이고 x, y는 색상과 채도를 표시하는 색도좌표이다. 사람의 시감 차 이와 실제 색표계의 차이가 가장 많이 나는 색상은 색도도의 크기가 가장 큰 초록계열이다. (2014년 2회 산업기사), (2014년 3회 산업기사), (2015년 2회 산업기사), (2015년 3회 기사), (2016년 3회 기사), (2017년 2회 산업기사), (2020년 1, 2회 기사)

③ CIE Yxy 표색계는 말발굽형 모양의 색도도(chromaticity diagram, Farbtafel)로 표시하 며, 바깥 둘레에 나타난 모든 색은 고유 스펙트럼을 가지고 있어 모든 색을 표현할 수 있다. (2010년 3회 산업기사)

POINT 색도도

(2013년 2회 산업기사), (2014년 2회 산업기사), (2014년 3회 산업기사), (2014년 3회 기사), (2015년 1회 기사), (2015년 2회 기사), (2018년 1회 산업기사), (2019년 2회 기사), (2020년 4회 기사), (2022년 2회 기사)

① 색도도란 단색광의 색도를 구해 도표 위에 선으로 연결한 색도 좌표를 그림으로 표시한 것으로 색지도 또는 색좌표도라고도 한다. 색도 좌표를 x, y로 표시하고 그림 바깥쪽의 곡선은 단색광으로 빛 스펙트럼의 색도점(색도를 나타내는 점)을 연결한 곡선이며 바깥 굵은 실선은 각각의 파장에서 단색광 자극을 나타내는 점을 연결한 색좌표의 선으로, 스펙트럼의 색을 나타내는 스펙트럼 궤적이다. 수치는 파장을 의미하며 단위는 nm로 표시한다. (2018년 3회 산업기사)

② 인간이 볼 수 있는 모든 색영역, 즉 실존하는 색의 좌표계는 모두 폐곡선의 내부에 표시할 수 있다. 그리고 아래쪽이 직선 경계선인 P선은 380nm(x=0.1741, y=0.0050)와 780nm(x=0.7347, y=0.2653)를 잇는 선으로 보라색 경계라고 하며 단색 표시 등에 사용되고 순수파장의 색은 말발굽형의 바깥 둘레에 있다. (2021년 2회 기사), (2021년 3회 기사)

③ 내부의 궤적선은 색온도를 나타내고, 보색은 중앙에 위치한 백색점 C를 두고 마주보고 있다. 그리고 서로 보색 관계에 있는 두 색을 잇는 선분은 백색점을 지나가며 어떤 한 점의 색에 대한 보색은 중앙의 백색점을 연장한 색도로 바깥 둘레에 있다.

(2003년 1회 산업기사), (2003년 3회 기사), (2006년 3회 산업기사), (2007년 3회 기사), (2008년 1회 산업기사), (2010년 3회 산업기사), (2013년 1회 산업기사), (2013년 1회 기사), (2014년 2회 기사), (2016년 1회 기사), (2016년 2회 산업기사), (2017년 3회 기사), (2018년 1회 기사), (2018년 2회 기사), (2019년 2회 기사), (2020년 3회 산업기사), (2020년 3회 기사), (2021년 3회 기사)

④ 색도도 내의 두 점을 잇는 선 위에는 두 점을 혼합하여 생기는 색의 변화가 늘어서 있다. 그리고 색도도 내의 임의의 세 점을 잇는 삼각형 속에는 세 점의 혼합에 의한 모든 색이 들어 있다.

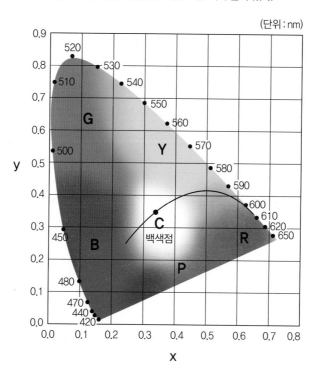

(3) CIE L*a*b* 색체계

(2002년 5회 산업기사), (2008년 3회 산업기사), (2009년 1회 산업기사), (2009년 2회 산업기사), (2010년 1회 산업기사), (2010년 3회 산업기사), (2011년 1회 산업기사), (2011년 2회 산업기사), (2011년 3회 산업기사), (2012년 1회 산업기사), (2012년 2회 산업기사), (2013년 3회 산업기사), (2013년 3회 기사), (2014년 1회 산업기사), (2014년 1회 기사), (2014년 2회 산업기사), (2014년 2회 기사), (2015년 1회 기사), (2015년 3회 산업기사), (2017년 3회 산업기사), (2019년 1회 산업기사), (2019년 2회 기사)

① 1976년 CIE가 CIE 색도도를 개선하고 Yxy가 가진 색지각의 불일치를 보완하여 지각적으로 거의 균등한 색공간을 가지도록 제안한 색체계로 CIE 1976(L*a*b*) 색공간 또는 CIE LAB로 표시한다. 각각 엘스타, 에이스타, 비스타라고 읽는다.

② 산업분야에서 널리 사용되는 색공간으로 주로 색차를 구하기 위해 사용된다. 지각적으로 균등한 간격을 가진 색공간 표색방법으로 색채를 설계하고 관리할 수 있는 색체계이다. (2015년 2회 산업기사)

③ 비교적 객관성을 유지할 수 있으며, 세밀한 측색과 관리 및 조색이 가능하고 CIE 색체계와 상호변환이 가능하다. 명도가 단계별로 되어 있어 감각적인 배열이 가능하며, 3속성을 3차원의 좌표에 배열하여 색감각을 보는 데 용이하다. (2014년 2회 기사)

 조선생의 TIP KS A 0063(색차표시방법)에서 정한 색차공식

$$\Delta E^*ab = \left[(\Delta L^*)^2 + (\Delta a^*)^2 + (\Delta b^*)^2 \right]^{\frac{1}{2}}$$

④ L은 명도를 나타낸다. 100은 흰색, 0은 검은색이다. +a*는 빨강, −a*는 초록을 나타내며 +b*는 노랑, −b*는 파랑을 의미한다.

(2004년 1회 산업기사), (2007년 1회 산업기사), (2012년 2회 산업기사), (2012년 3회 기사), (2013년 1회 산업기사), (2013년 2회 산업기사), (2015년 2회 산업기사), (2015년 2회 기사), (2015년 3회 기사), (2016년 1회 기사), (2016년 3회 산업기사), (2017년 1회 기사), (2017년 2회 기사), (2017년 2회 산업기사), (2018년 2회 산업기사), (2018년 2회 기사), (2018년 3회 산업기사), (2019년 1회 기사), (2019년 2회 기사), (2020년 3회 기사), (2020년 4회 기사), (2021년 2회 기사), (2022년 1회 기사)

 조선생의 TIP 암기법 "비행기는 빨라, 빌딩은 노파"

airplane은 빨라(a는 빨−빨강, 라−록색), building은 높아(노파), (노−노랑, 파−파랑)

(4) CIE L*u*v*와 CIE L*c*h* 색체계

① CIE가 1976년에 정한 균등 색공간의 하나이다. 3차원 직교 좌표를 이용하는 색공간으로 지각색 공간의 일종이다. L*u*v*표색계에서 L*은 명도지수, u*와 v*는 색상과 두 개의 채도축을 나타내는 색도지수로 u*는 노랑과 파랑 v*는 빨강과 초록축을 의미한다. (2012년 1회 기사), (2020년 1, 2회 산업기사)

② CIE L*c*h*에서 L은 명도, c는 채도, h는 색상의 각도를 의미한다. 이 색좌표는 CIEDE 2000 색차식의 기반이 되는 색좌표로 인지적인 색차를 정밀하게 표현하기에 적합하다. 원기둥형 좌표를 이용해 표시하는데 색상은 h=0°(빨강), h=90°(노랑), h=180°(초록), h=270°(파랑)으로 표시된다. c* 값은 중앙에서 0°이고, 중앙에서 멀어질수록 커진다. (2012년 1회 산업기사), (2013년 3회 산업기사), (2016년 1회 산업기사), (2016년 2회 산업기사), (2016년 3회 산업기사), (2017년 1회 기사), (2017년 1회 산업기사), (2018년 1회 기사), (2019년 2회 산업기사), (2019년 3회 산업기사), (2020년 1, 2회 산업기사), (2020년 1, 2회 기사), (2021년 1회 기사)

조선생의 TIP

KS A 0063(색차표시방법) Luv의 색차공식

$$\triangle E^*uv = [(\triangle L^*)^2 + (\triangle u^*)^2 + (\triangle v^*)^2]^{\frac{1}{2}}$$

CIE 1976년에 정한 Lch의 색차공식(a*와 b*는 Lab의 값 표시)

$$c^* = \sqrt{(a^*)^2 + (b^*)^2} \quad h° = \tan^{-1}(b^* / a^*)$$

제3강 먼셀 색체계

1 먼셀 표색계의 구조와 속성

(1) 먼셀 표색계

(2007년 3회 산업기사), (2008년 1회 산업기사), (2009년 3회 산업기사), (2010년 1회 산업기사), (2013년 2회 기사), (2014년 1회 기사), (2015년 1회 산업기사), (2015년 2회 산업기사), (2015년 2회 기사), (2016년 1회 산업기사), (2017년 3회 기사), (2019년 2회 기사), (2020년 3회 기사), (2022년 2회 기사)

① 미국의 색채연구가 먼셀에 의해 1905년 처음 창안되었으나 객관성의 결여로 인정받지 못하다가 1931년 CIE의 보완과 1943년 미국광학협회(OSA)의 검토를 거쳐 수정되어 먼셀 체계가 완성되었다. (2003년 3회 기사), (2012년 1회 산업기사), (2017년 1회 산업기사), (2017년 2회 산업기사), (2018년 1회 산업기사)

조선생의 TIP

OSA(Optical Society of America) 시스템
미국광학협회의 표준색 견본, 구(Sphere)로 제시된 색들도 3차원의 다면체 형태를 가진 색입체로 밀집되어 있다. 실제 먼셀시스템과 비슷하다. (2003년 3회 기사)

② 먼셀 표색계는 한국 공업규격으로 1965년 KS A 0062(색의 3속성에 의한 표시방법)에서 채택하고 있고, 교육용으로는 교육부고시 312호로 지정해 사용되고 있다. 주로 한국, 미국, 일본 등에서 사용되고 있다.

(2003년 1회 산업기사), (2007년 1회 산업기사), (2010년 2회 산업기사), (2011년 1회 산업기사), (2012년 1회 산업기사), (2014년 3회 산업기사), (2014년 3회 기사), (2017년 3회 산업기사), (2019년 3회 기사), (2019년 3회 산업기사)

(2) 먼셀의 색상환

(2009년 2회 산업기사), (2010년 3회 산업기사), (2011년 3회 산업기사), (2013년 1회 산업기사), (2013년 2회 기사), (2015년 1회 기사), (2015년 2회 산업기사), (2015년 3회 기사)

가. 색상(H, Hue)

(2008년 3회 산업기사), (2009년 2회 산업기사), (2011년 1회 산업기사), (2012년 1회 기사), (2012년 2회 기사), (2013년 1회 산업기사), (2014년 3회 기사), (2015년 3회 기사), (2016년 3회 산업기사), (2016년 3회 기사), (2017년 1회 산업기사), (2017년 2회 기사), (2018년 1회 기사), (2019년 2회 기사), (2020년 1, 2회 산업기사), (2020년 1, 2회 기사), (2020년 4회 기사), (2021년 1회 기사), (2022년 1회 기사)

먼셀의 색상은 지각적 등보간격을 2.5단계로 나눴으며 기본 색상을 적(R), 황(Y), 녹(G), 청(B), 자(P)의 5원색을 기준으로 한 다음 중간에 주황(YR), 연두(GY), 청록(BG), 남색(PB), 자주(RP)를 넣어 10색으로 나누고 있다. 그러나 먼셀컬러북에서는 기본색을 2.5, 5, 7.5, 10의 4단계로 40개의 색상 차트로 구성하였다.

나. 명도(V, Value)

(2003년 1회 산업기사), (2008년 3회 산업기사), (2009년 1회 산업기사), (2010년 1회 산업기사), (2012년 2회 산업기사), (2014년 1회 산업기사), (2014년 3회 기사), (2016년 1회 기사), (2016년 1회 산업기사), (2016년 2회 기사), (2017년 3회 산업기사), (2020년 1, 2회 산업기사)

① 0~10까지 총 11단계로 나누었다. (2016년 3회 산업기사)

② 1단위로 구분하였으나 정밀한 비교를 감안하여 0.5단위로 나눈 것도 있다. (2017년 2회 기사)

③ 실용화된 색표에서는 반사율 0%인 이상적인 검은색과 반사율 10%인 이상적인 흰색을 만들 수 없어 1에서 9.5 단계로 만들어 사용한다. N(neutral의 약자) 단계에 따라 저명도 N1~N3 / 중명도 N4~N6 / 고명도 N7~N9.5로 구분한다. (2018년 3회 산업기사)

다. 채도(C, Chroma)

(2006년 3회 산업기사), (2007년 3회 산업기사), (2013년 2회 기사), (2013년 3회 기사), (2014년 3회 산업기사), (2014년 3회 기사), (2015년 2회 산업기사), (2015년 2회 기사), (2015년 3회 산업기사), (2016년 3회 기사), (2017년 1회 산업기사), (2019년 1회 기사)

① 14단계로 나누는 채도는 2, 4, 6, 8, 10, 12, 14 등과 같이 등보간격을 2단위로 구분하였으나 저채도의 부분이 색상 및 채도의 판단이 쉽지 않아 1, 3을 추가하여 R, Y는 16단계로 구분하기도 한다.

② 시각적으로 고른 색채단계를 이루므로 순색을 기준으로 5R, 5Y의 채도는 14단계, 5RP의 채도는 12단계, 5P의 채도는 10단계, 5BG의 채도는 8단계로 되어 있다.

(2017년 1회 기사), (2018년 1회 산업기사), (2019년 1회 기사), (2022년 2회 기사)

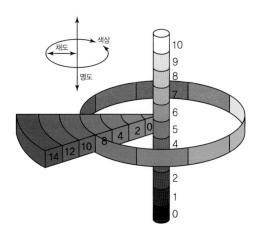

(3) 먼셀 기호의 표시법

(2013년 2회 산업기사), (2014년 1회 산업기사), (2014년 2회 기사), (2014년 3회 산업기사), (2014년 3회 기사), (2016년 1회 기사), (2016년 2회 산업기사), (2016년 2회 기사), (2017년 1회 기사), (2017년 2회 기사), (2017년 2회 산업기사), (2017년 3회 산업기사), (2017년 3회 기사), (2018년 1회 산업기사), (2018년 1회 기사), (2018년 2회 산업기사), (2018년 2회 기사), (2018년 3회 기사), (2019년 1회 산업기사), (2019년 2회 산업기사), (2019년 2회 기사), (2019년 3회 산업기사), (2019년 3회 기사), (2020년 1, 2회 산업기사), (2020년 3회 기사), (2020년 4회 기사), (2021년 1회 기사), (2021년 2회 기사), (2021년 3회 기사)

H V/C 로 표시하며 H는 색상, V는 명도, C는 채도를 의미한다.

예 5R 4/14는 색상은 5R, 명도는 4, 채도는 14라는 표시이고 5R 4의 14라고 읽는다.

(4) 먼셀 색입체(color tree)

(2002년 5회 산업기사), (2008년 1회 산업기사), (2009년 1회 산업기사), (2009년 3회 산업기사), (2010년 2회 산업기사), (2010년 3회 산업기사), (2011년 2회 산업기사), (2012년 1회 산업기사), (2012년 2회 산업기사), (2013년 1회 산업기사), (2014년 2회 기사), (2014년 3회 산업기사), (2015년 2회 기사), (2015년 3회 산업기사), (2015년 3회 기사), (2016년 3회 기사), (2017년 1회 기사), (2019년 1회 산업기사), (2019년 2회 기사)

① 색입체란 색의 삼속성에 기반을 두고 색채를 3차원적인 공간에 질서 정연하게 계통적으로
배치한 3차원적 표색 구조물을 말한다. (2004년 1회 산업기사), (2009년 2회 산업기사), (2020년 3회 산업기사)

② 먼셀의 색입체(색나무라고도 함)를 수직으로 절단하면 동일 색상면이 나타나고, 수평으로
절단하면 동일 명도면이 나타난다.

(2012년 1회 산업기사), (2015년 2회 기사), (2015년 3회 산업기사), (2016년 1회 기사), (2016년 3회 기사), (2017년 3회 산업기사), (2017년 3회 기사), (2018년 2회 산업기사), (2018년 3회 기사), (2019년 1회 산업기사), (2019년 2회 기사), (2020년 1, 2회 기사), (2020년 3회 산업기사), (2021년 2회 기사)

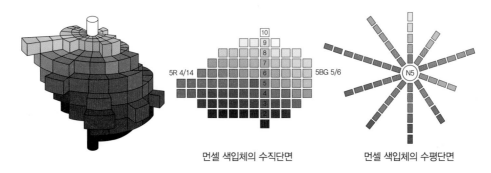

먼셀 색입체의 수직단면　　　　　　먼셀 색입체의 수평단면

2 먼셀 표색계의 활용 및 조화

(2013년 1회 산업기사), (2013년 1회 기사), (2013년 2회 산업기사), (2013년 3회 산업기사), (2014년 1회 산업기사)

① 먼셀의 색채 조화론은 균형 이론으로 균형의 원리를 조화의 기본으로 생각했으며, 회전 혼
색법을 사용하여 두 개 이상의 색을 배색했을 때 결과가 명도단계 N5일 때 색들이 가장 안
정된 균형과 조화를 이룬다고 주장했으며 문-스펜서의 조화론에 영향을 주었다.

(2003년 1회 산업기사), (2004년 1회 산업기사), (2006년 3회 산업기사), (2008년 1회 산업기사), (2008년 3회 산업기사), (2009년 1회 산업기사), (2011년 2회 산업기사), (2016년 1회 산업기사), (2016년 2회 산업기사), (2016년 2회 기사), (2019년 1회 기사), (2020년 3회 산업기사)

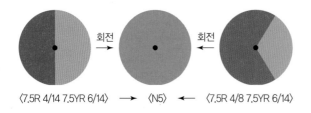

〈7.5R 4/14 7.5YR 6/14〉　→　〈N5〉　←　〈7.5R 4/8 7.5YR 6/14〉

② **무채색의 조화** (2021년 3회 기사)

하나의 색상에 흰색이나 검은색을 섞어 만든 다양한 무채색의 평균 명도가 N5에 가까울
때 조화롭다. 예 N3, N5, N7, N9

N9　　　N7　　　N5　　　N3

③ 단색상의 조화

단일한 색상 단면에서 색채들의 배색은 조화롭다.

예 동일 색상에서 채도는 같으나 명도가 다른 색채들은 조화롭다.
　　동일 색상에서 명도는 같으나 채도가 다른 색채들은 조화롭다.

④ 동일 색상의 조화　(2020년 3회 산업기사)

동일 색상에서 순차적으로 변화하는 같은 색채들은 조화롭다. 그리고 동일 색상에서 명도
는 같고 채도가 다른 색은 조화롭다. 반대로 동일 색상에서 채도는 같고 명도가 다른 색은
조화롭다.

예 5R 6/5와 5R 3/5

⑤ 동일 색조의 조화

색상이 다른 색채를 배색할 경우 명도, 채도를 같게 하면 조화롭다.　(2006년 3회 산업기사)

예 5G 6/5와 5YR 6/5

⑥ 그러데이션 배색의 조화

색채의 3속성이 함께 그러데이션을 이루며 변화하면 조화롭다. 또한 회색 단계의 그러데이
션도 조화롭다.

예 GY7/8, G6/7, BG5/6, B4/5, PB3/4

⑦ 보색의 조화 (2019년 3회 기사), (2002년 5회 산업기사)

명도와 채도 모두 다른 보색을 배색할 경우 명도의 단계가 일정한 간격으로 변하면 조화롭다. 이 경우 저명도, 저채도의 색면은 넓게 하고 고명도, 고채도의 색면은 좁게 배색하면 조화롭다. 그리고 보색 관계의 색상 중 채도가 5인 색끼리 같은 넓이로 배색하면 조화롭다.

제4강 NCS(Natural Color System) 표색계

(2013년 1회 산업기사), (2013년 1회 기사), (2013년 2회 기사), (2013년 2회 산업기사), (2014년 1회 산업기사), (2014년 1회 기사)

1 NCS의 구조와 속성

(1) NCS 표색계의 이해

(2010년 2회 산업기사), (2011년 1회 산업기사), (2016년 2회 기사), (2016년 3회 기사), (2017년 2회 산업기사), (2017년 3회 기사), (2020년 3회 기사)

① 1979년 1판에 이어 1995년 2판으로 스웨덴 색채연구소에서 개발했고, NCS는 "색감정의 자연적 시스템"을 의미한다. 색채에 대한 표준을 제시하고 관계성, 다양성, 상대성의 특징을 가지며, 컬러 커뮤니케이션의 원활화를 도모했다. 스웨덴, 노르웨이, 스페인 등에서 사용되고 있다. (2018년 1회 산업기사), (2019년 2회 산업기사), (2019년 3회 기사), (2020년 3회 산업기사)

② NCS는 헤링의 반대색설을 기초로 하고 있고 시대에 따라 변하는 유행색(trend color)이 아닌 보편적인 자연색을 기본으로 인간이 어떻게 색채를 지각하는지를 근거로 하여 만든 표색계로 모든 가능한 물체의 표면색을 표시할 수 있다.

③ 색상과 뉘앙스의 개념으로 정리되어 배색과 계획이 쉽고 심리적인 비율의 척도를 사용해 색지각량을 표로 나타내었다.

(2008년 3회 산업기사), (2009년 3회 산업기사), (2015년 3회 산업기사), (2017년 3회 산업기사)

조선생의 TIP

색 감정의 자연적 시스템 (2013년 2회 산업기사), (2015년 2회 기사)

인간이 눈으로 지각할 때 느끼는 색에 대한 가정의 자연적 시스템이다. 시대에 따라 변하는 유행색이 아닌 보편적 자연색을 기준으로 심리보색(우리 눈의 잔상현상에 따른 보색)의 개념을 바탕으로 한다.

④ 환경친화적 색표를 사용하여 1,750개의 색채 샘플을 만들었으며, 색채에 대한 표준을 제시하여 업계 간 컬러 커뮤니케이션의 원활화를 도모하였다.

(2003년 2회 산업기사), (2011년 1회 산업기사)

⑤ 헤링의 R, Y, G, B의 기본색에 W(흰색), S(검정)을 추가해 기본 6색을 사용한다. 기본 4색상을 10단계로 구분해 색상은 40단계로 구분한다.

(2002년 5회 산업기사), (2003년 2회 산업기사), (2006년 2회 산업기사), (2008년 1회 산업기사), (2013년 1회 산업기사), (2014년 2회 산업기사), (2014년 3회 산업기사), (2015년 2회 산업기사), (2017년 1회 산업기사), (2017년 2회 기사), (2018년 2회 산업기사), (2018년 3회 산업기사), (2019년 1회 기사), (2020년 1, 2회 기사), (2021년 3회 기사), (2022년 2회 기사)

(2) NCS 표기법

(2011년 1회 산업기사), (2011년 2회 산업기사), (2012년 1회 기사), (2012년 1회 산업기사), (2012년 2회 산업기사), (2012년 3회 기사), (2013년 1회 산업기사), (2013년 2회 기사), (2014년 1회 산업기사), (2014년 2회 기사), (2014년 2회 기사), (2014년 3회 기사), (2015년 1회 기사), (2015년 1회 산업기사), (2015년 2회 기사), (2015년 3회 산업기사), (2015년 3회 기사), (2016년 1회 산업기사), (2016년 1회 기사), (2016년 3회 기사), (2017년 1회 기사), (2017년 3회 기사), (2019년 3회 기사), (2020년 4회 기사)

① 혼합비는 S(Schwarts, 검정량)+W(Weib, 흰색량)+C(full chromatic color, 유채색량)=100%으로 표시되는데 혼합비 중 세 가지 속성 가운데 검정량과 순색량의 뉘앙스(nuance)만 표기한다.

(2006년 2회 산업기사), (2007년 1회 산업기사), (2007년 3회 산업기사), (2018년 1회 기사), (2018년 2회 산업기사), (2018년 3회 기사), (2019년 1회 기사), (2019년 2회 기사), (2019년 2회 산업기사), (2020년 3회 기사), (2022년 1회 기사)

② NCS는 S1040-Y40R으로 표기한다. 1040는 뉘앙스를 의미하고 Y40R은 색상을 의미하며, 10은 검정색도, 40은 유채색도, Y40R은 Y에 40만큼 R이 섞인 YR를 나타낸다. S는 2판임을 표시한다.

(2016년 2회 산업기사), (2016년 2회 기사), (2017년 2회 기사), (2017년 2회 산업기사), (2018년 2회 기사), (2018년 3회 산업기사), (2018년 3회 기사), (2019년 1회 산업기사), (2019년 1회 기사), (2019년 2회 기사), (2019년 3회 기사), (2020년 1, 2회 산업기사), (2020년 1, 2회 기사), (2020년 3회 산업기사), (2020년 4회 기사), (2021년 1회 기사), (2021년 2회 기사), (2021년 3회 기사), (2022년 1회 기사), (2022년 2회 기사)

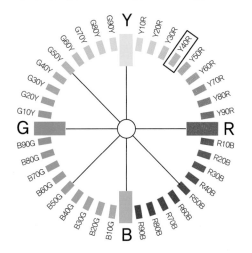

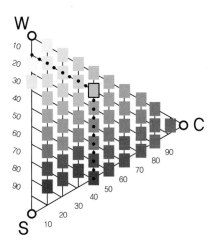

제5강 기타 색체계

1 오스트발트 색체계(Ostwald color solid)

(1) 오스트발트 색체계의 구조와 속성

(2003년 3회 기사), (2008년 3회 산업기사), (2009년 2회 산업기사), (2010년 1회 산업기사), (2010년 2회 산업기사), (2011년 3회 산업기사), (2013년 1회 기사), (2013년 2회 산업기사), (2013년 3회 기사), (2015년 1회 기사), (2015년 2회 산업기사), (2017년 1회 산업기사), (2018년 1회 기사), (2018년 3회 기사), (2021년 1회 기사), (2021년 3회 기사), (2022년 1회 기사), (2022년 2회 기사)

① 회전 혼색기의 색채 분할 면적의 비율을 가지고 여러 색을 만든 오스트발트 색체계는 노벨 화학상을 수상한 독일인 오스트발트에 의해 1919년에 고안된 체계로 실제 색표화된 것은 1923년부터이다.

② 혼합비를 검정량(B)+흰색량(W)+순색량(C)=100%으로 하며 어떠한 색이라도 혼합량의 합은 항상 일정하다고 주장하고 있다. B(완전흡수), W(완전반사), C(특정 파장의 빛만 반사)의 혼합하는 색량의 비율에 의하여 만들어진 색체계로 같은 계열의 배색을 찾을 때 대단히 편리하다. 그러나 이상적인 B, W, C는 없다. 이런 이유에서 이론상은 혼색계지만 사용 면에서는 현색계라 할 수 있다. (2004년 1회 산업기사), (2007년 1회 산업기사), (2012년 3회 산업기사), (2013년 1회 산업기사), (2013년 3회 산업기사), (2014년 1회 기사), (2015년 2회 기사), (2016년 2회 기사), (2016년 3회 산업기사), (2017년 2회 기사), (2018년 2회 산업기사), (2018년 2회 기사), (2020년 1, 2회 산업기사), (2020년 3회 산업기사), (2020년 4회 기사)

③ 색상의 기본색은 헤링의 4원색설을 바탕으로 노랑(Yellow), 빨강(Red), 파랑(Ultramarine blue), 초록(Seagreen)을 기본으로 한다. 기본색 중간에 주황(Orange), 청록(Turquoise), 자주(Purple), 황록(Leaf green)을 추가하고 총 8색상을 다시 3등분해서 아래의 그림처럼 24색상을 만들어 사용한다. 명도는 수치가 아닌 영어 알파벳을 이용해 8단계로 나눠 사용한다. 마주보는 색은 서로 심리보색 관계이다. (2007년 1회 산업기사), (2007년 3회 산업기사), (2009년 3회 산업기사), (2010년 3회 산업기사), (2013년 1회 기사), (2014년 1회 기사), (2014년 2회 기사), (2015년 1회 기사), (2015년 2회 기사), (2015년 3회 기사), (2016년 3회 산업기사), (2017년 3회 산업기사), (2018년 3회 산업기사), (2019년 3회 산업기사), (2020년 1, 2회 산업기사), (2020년 3회 기사), (2021년 2회 기사)

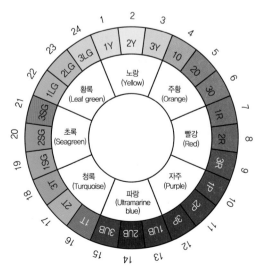

④ 오스트발트의 색입체 모양은 삼각형을 회전시켜 만든 복원추체(마름모형)이다.

(2002년 5회 산업기사), (2003년 2회 산업기사), (2006년 2회 산업기사), (2008년 1회 산업기사), (2009년 1회 산업기사), (2013년 3회 산업기사), (2014년 2회 산업기사), (2015년 1회 기사), (2015년 2회 산업기사), (2019년 2회 기사), (2020년 1, 2회 기사), (2020년 3회 기사)

⑤ 오스트발트 표색계는 표기방법이 실용적이지 못해 활용이 곤란한 단점을 가지고 있다. 기호화된 정량적 색표시 방법으로 직관적인 예측과 연상이 어렵다. CHM(Color Harmony Manual) 같은 색표집이 필요하고 같은 기호색이라도 명도가 달라 색표집이 있어야 한다. 그리고 오스트발트 색상개념은 인접색과의 관계를 절대적으로 표시한 것이 아니어서 시각적으로 고른 간격이 유지되지 않아 초록계통의 색은 섬세하나 빨강계통은 색단계가 섬세하지 않다. (2003년 1회 산업기사), (2009년 3회 산업기사), (2010년 1회 산업기사), (2019년 1회 산업기사), (2019년 2회 기사), (2020년 3회 산업기사)

조선생의 TIP

CHM(Color Harmony Manual)의 구성 색상 수 (2009년 2회 산업기사), (2010년 3회 산업기사), (2016년 1회 기사)
오스트발트 표색계를 실제로 색표화한 것으로, 빨간계통색을 추가·보완하여 아세테이트 칩으로 만든 색표집 CHM에서는 오스트발트의 24색상 외에 6색($1\frac{1}{2}$, $6\frac{1}{2}$, $7\frac{1}{2}$, $12\frac{1}{2}$, $13\frac{1}{2}$, $24\frac{1}{2}$)을 추가해 30색상을 사용하고 있다.

(2) 오스트발트 색체계의 기호표시법

(2002년 5회 산업기사), (2003년 3회 기사), (2004년 1회 산업기사), (2006년 2회 산업기사), (2008년 1회 산업기사), (2009년 1회 산업기사), (2009년 2회 산업기사), (2009년 3회 산업기사), (2012년 2회 산업기사), (2013년 2회 산업기사), (2014년 3회 기사), (2015년 1회 기사), (2015년 3회 기사), (2016년 1회 산업기사), (2016년 2회 산업기사), (2017년 2회 기사), (2017년 2회 산업기사), (2018년 1회 산업기사), (2018년 1회 기사), (2019년 2회 산업기사), (2019년 3회 산업기사)

20lc로 표기 (또는 20번째 색상이름으로 2SG lc로 표기한다.)

① 색각의 생리, 심리원색을 바탕으로 하는 기호표시법

② 20=색상, l=백색량, c=흑색량을 말한다. 순색량은 8.9+44=52.9값을 100에서 뺀 나머지 47.1이 된다. (2016년 2회 기사), (2018년 3회 기사), (2019년 2회 기사)

기호	a	c	e	g	i	l	n	p
백색량	89	56	35	22	14	8.9	5.6	3.5
흑색량	11	44	65	78	86	91.1	94.4	96.5

(3) 오스트발트의 색채조화이론

(2014년 3회 기사), (2015년 1회 산업기사), (2015년 2회 산업기사), (2015년 2회 기사), (2017년 2회 산업기사), (2018년 1회 산업기사), (2018년 2회 산업기사), (2019년 1회 기사), (2019년 2회 기사)

오스트발트는 "조화란 곧 질서와 같다"고 주장했다. 두 개 이상의 색상이 서로 질서를 가질 때 조화롭다는 것인데 엄격한 질서를 가지는 표색계의 구성원리가 조화로운 색채 선택을 가능하게 한다고 주장했다. 오스트발트 색체계는 매우 체계적이어서 배색 방법이 명쾌하고 알기 쉽다.

가. 무채색의 조화

무채색 단계 속에서 같은 간격의 순서로 나열하거나 일정한 규칙에 따라 변화된 간격으로 나열하면 조화롭다. 예로 등간격(연속, 2간격, 3간격) 또는 이간격이 회색인 경우 조화롭다.

예 연속간격 aa-cc-ee, 2간격 aa-ee-ii, 3간격 aa-gg-nn, 이간격 cc-gg-nn

(2016년 2회 기사)

나. 동일 색상의 조화

동일한 색상의 색삼각형 내에서의 색채조화를 단색조화(monochromatic chords)라 하며, 등백색, 등흑색, 등순색, 등색상의 조화 등이 있다. (2019년 1회 산업기사), (2019년 2회 산업기사)

① **등백색 조화** (2019년 3회 산업기사)

단일 색상면 삼각형 내에서 동일한 양의 백색을 가지는 색채를 일정한 간격으로 선택하여 배색하면 조화를 이룬다.

예 pl-pg-pc

② **등순색 조화**

등색상 삼각형의 수직선 위에서 일정한 간격의 순서로 나열된 색들은 조화롭다. 즉, 단일 색상면 삼각형 내에서 동일한 양의 순색을 가지는 색채를 일정한 간격으로 선택하여 배색하면 조화를 이룬다.

예 ga-le-pi

③ **등흑색 조화**

단일 색상면 삼각형 내에서 동일한 양의 흑색을 가지는 색채를 일정한 간격으로 선택하여 배색하면 조화를 이룬다. (2019년 3회 기사), (2021년 1회 기사)

예 cc-gc-lc

④ 등색상 계열의 조화

특정한 색상의 색삼각형 내에 있는 색들은 조화로운 색들로서 등흑, 등백, 등순 계열을 조합하여 선택된 색들 간에는 조화를 이룬다. 이 원리는 먼셀의 조화론에서 단일 색상의 조화원리와 동일하다. (2016년 1회 기사), (2016년 1회 산업기사), (2016년 2회 산업기사), (2016년 3회 기사), (2017년 1회 산업기사), (2017년 3회 기사), (2020년 1, 2회 기사), (2021년 2회 기사)

예 cc–ic–ii, ee–ne–nn

두 알파벳 기호 중 앞의 기호가 같으면 등백계열이고 뒤의 기호가 같으면 등흑계열이며 앞뒤가 다르면 등순계열이다.

다. 등가색환에서의 조화 (2016년 3회 기사), (2018년 2회 산업기사), (2022년 1회 기사)

오스트발트 색입체를 수평으로 잘라 단면을 보면 검정량, 흰색량, 순색량이 같은 28개의 등가색환을 가진다. 색상이 달라도 백색량과 흑색량이 같아서 일어나는 조화원리로, 선택된 색채가 등가색환 위에서의 거리가 4 이하이면 유사색 조화가 되고 거리가 6~8 이상이면 이색조화를 느끼게 된다. 색환의 반대위치에 있으면 반대색 조화를 느끼게 된다.

라. 보색 마름모꼴에서의 조화

색입체에 보색관계에 있는 두 색상은 마름모꼴이 된다. 서로 마주보고 있는 기호가 같은 색을 등가색환 보색조화라 한다. 그리고 축으로 가로질러 횡단하는 배색을 사횡단 보색조화라 한다.

예 20nc–2Tnc, 20gc–2Tgc

마. 다색조화(윤성조화)

색입체의 삼각형 속의 한 색을 지나는 등순계열, 등흑계열, 등백계열 및 등가색환에 놓인 모든 색들은 조화롭다.

2 PCCS(Practical Color Coordinate System) 색체계

(2010년 3회 산업기사), (2011년 1회 산업기사), (2012년 1회 산업기사), (2012년 2회 산업기사), (2013년 2회 기사), (2013년 3회 산업기사), (2013년 3회 기사), (2014년 1회 산업기사), (2014년 1회 기사), (2014년 2회 기사), (2015년 2회 산업기사), (2015년 2회 기사), (2016년 3회 기사), (2019년 3회 산업기사), (2021년 1회 기사), (2021년 2회 기사)

① 1964년 일본색채연구소에서 색채교육과 색채조화를 주요 목적으로 개발되었다. tone의 개념으로 도입되었고 색조를 색 공간에 설정하였으며 주로 패션 등에 사용되었다. (2020년 1, 2회 산업기사), (2022년 2회 기사)

② 톤 분류법에 의해 색이름을 붙이면 색채를 쉽게 기억할 수 있고 일상적인 감각과 어울려 이미지 반영이 용이하다. 실제 사용되는 최고 명도치는 도료를 기준으로 설정한 것이 특징이다.
(2003년 3회 기사), (2009년 3회 산업기사), (2011년 1회 산업기사), (2012년 1회 산업기사), (2016년 2회 기사), (2017년 3회 산업기사)

③ 헤링의 4원색설을 바탕으로 빨강, 노랑, 녹색, 파랑의 4색상을 기본색으로 하고 사용 색상은 24색, 명도는 17단계(0.5단계 세분화), 채도는 9단계(채도의 기준은 지각적 등보성이 없이 절대수치인 9단계로 구분)로 구분해 사용한다.
(2008년 1회 산업기사), (2009년 2회 산업기사), (2013년 1회 산업기사), (2013년 2회 기사), (2014년 1회 산업기사), (2014년 2회 기사), (2014년 3회 기사), (2015년 2회 기사), (2015년 3회 기사), (2016년 1회 산업기사), (2016년 2회 산업기사), (2016년 3회 산업기사), (2017년 2회 산업기사), (2017년 3회 산업기사), (2018년 1회 기사), (2019년 1회 기사), (2020년 1, 2회 산업기사), (2021년 1회 기사)

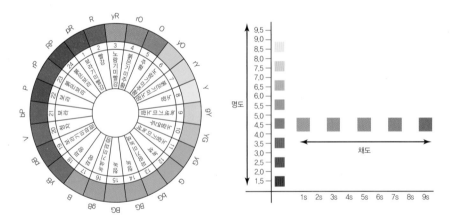

④ 표기법은 2:R-7.0-2S(2:R은 색상, 7.0은 명도, 2S는 채도를 의미)로 표시한다.
(2009년 1회 산업기사), (2015년 2회 기사), (2016년 3회 기사), (2018년 3회 산업기사), (2018년 3회 기사), (2019년 1회 산업기사)

PCCS의 톤과 명칭(유채색 12종류의 톤과 무채색 5종류의 톤)
(2007년 1회 산업기사), (2009년 1회 산업기사), (2014년 2회 기사), (2015년 1회 기사), (2016년 1회 산업기사), (2018년 1회 산업기사), (2018년 2회 기사)

조선생의
TIP

① **유채색의 톤**
해맑은(v. vivid), 밝은(b. bright), 강한(s. strong), 짙은(dp. deep), 연한(lt. light), 부드러운(sf. soft), 칙칙한(d. dull), 어두운(dk. dark), 연한(p. pale), 밝은 회(ltg. light grayish), 회(g. grayish), 어두운 회(dkg. dark grayish) (2019년 2회 산업기사), (2022년 1회 기사)

② **무채색의 톤**
검정(BK), 어두운 회색(dkGy), 회색(mGy), 밝은 회색(ltGy), 하양(W)

조선생의 TIP

컬러 이미지 스케일(color image scale) (2014년 3회 산업기사), (2015년 3회 산업기사), (2017년 3회 산업기사), (2018년 3회 기사), (2020년 1, 2회 산업기사), (2020년 3회 기사)

컬러 이미지 스케일(color image scale)은 맛, 향기, 감정 기타 감성의 느낌을 쉽게 전달하기 위해 만든 소통 방법이다. 색채가 가지고 있는 감정효과, 연상과 상징, 공감각, 전달 과정 등을 SD법을 통해 체계적으로 분석하고 이미지에서 느껴지는 심리적인 감성을 특정한 언어로 객관화시켜서 구성한 이미지 공간을 만들어 쉽게 소통하는 이미지를 척도화하는 것으로 1966년 일본 색채디자인 연구소에서 개발된 의미 전달법이다.

3 DIN(Deutsches Institut fur Normung) 색체계

(2009년 2회 산업기사), (2010년 2회 산업기사), (2011년 3회 산업기사), (2012년 2회 산업기사), (2013년 1회 산업기사), (2013년 2회 기사), (2013년 3회 기사), (2013년 3회 산업기사), (2014년 1회 산업기사), (2015년 1회 산업기사), (2015년 1회 기사), (2015년 2회 기사), (2016년 2회 산업기사), (2017년 2회 기사), (2019년 2회 기사), (2020년 1, 2회 기사)

① 1955년 오스트발트를 기본으로 산업발전과 통일된 규격을 위하여 독일의 표준기관인 DIN에서 도입한 색체계로 다양한 색채 측정과 밀접하게 연관된 수많은 정량적 측정에 이용할 수 있는 체계를 개발했다. (2016년 3회 산업기사), (2017년 2회 산업기사), (2018년 2회 산업기사), (2021년 1회 기사)

② DIN 색체계는 오스트발트 표색계와 마찬가지로 24색으로 구성되어 있으며 색상을 주파장으로 정의한다. 명도는 0~10까지 11단계로 나뉘어 있으며 숫자가 낮을수록 밝음을 표시한다. 채도는 0~15까지 총 16단계로 나뉘어 있다. D=10의 색을 이상적인 흑으로 하여 D=0, S=0의 색은 이상적인 백색이며, D=0, S=7의 색은 그 색상의 가장 선명한 색(순색)이 된다. (2016년 1회 기사), (2018년 1회 산업기사), (2020년 1, 2회 기사), (2021년 3회 기사)

③ 어두운 정도를 유채색과 연계시키기 위해 유채색만큼의 같은 색도를 갖는 검은색들의 분광 반사율 대신 시감 반사율이 채택되었다. (2017년 1회 산업기사)

④ 표기는 13:5:3으로 표기한다. 13은 색상을 표시하고 5는 포화도를 나타내며 3은 암도를 나타낸다. 색상-T(Farbton), 포화도(채도)-S(Sättigung), 암도(명도)-D(Dunkel Stufe)로 표기한다.

(2008년 3회 산업기사), (2009년 3회 산업기사), (2014년 1회 기사), (2015년 2회 기사), (2016년 1회 기사), (2017년 1회 산업기사), (2019년 3회 기사), (2020년 1, 2회 산업기사), (2020년 1, 2회 기사), (2020년 3회 산업기사), (2020년 4회 기사), (2021년 2회 기사)

4 RAL 색체계 (2022년 1회 기사)

① 1927년 독일에서 DIN에 의거해 개발된 색체계로 독일의 중공업계에서 주로 사용한다.

② 210 80 30으로 표기하며 순서대로 색상, 명도, 채도를 나타낸다. (2015년 1회 기사), (2019년 1회 기사)

Pantone 색체계
(2014년 1회 산업기사), (2017년 3회 산업기사), (2017년 3회 기사), (2018년 3회 산업기사), (2018년 3회 기사), (2019년 1회 기사)

① 미국의 Pantone 회사가 제작한 실용 상용 색표로 인쇄 잉크를 이용해 일정 비율로 제작된 실용적인 색표계로 인쇄, 컴퓨터그래픽 패션 분야 등 산업 전반에 널리 사용되고 있다.

② 실용성과 사용빈도, 시대의 필요에 따라 제작되었기 때문에 개개 색면이 색의 기본 속성에 따라 논리적인 순서로 배열되어 있지 않다. (2020년 3회 기사)

표색계의 분류 (2022년 1회 기사)

구분	먼셀 표색계	NCS 표색계	오스트발트 표색계	PCCS	DIN
색상	100단계	40단계	24단계	24단계	24단계
명도	0~10 11단계	10~100	a, c, e, g, i, l, n, p	17단계	0~10 11단계
채도	14단계			9단계	0~15 16단계
표기법	H V/C	S1040-Y40R	20 lc	2:R-7.0-2S	13:5:3
나라	미국	스웨덴	독일	일본	독일
개발 연도	1905년	1979년	1923년	1964년	1955년

상용실용색표 (2015년 1회 기사)

상용실용색표는 상업적 목적으로 만들어진 색료로 배열이 불규칙하고 유행색 또는 사용빈도가 높은 색들로 만들어졌다. 종류에는 팬톤(pantone), DIC(Dainippon Ink and Chemicals) 등이 있다.

제2장
색명

제1강 색명 체계

1 색명에 의한 분류

(1) 색명(color name) (2007년 3회 산업기사)

① 색명이란 색의 이름으로 색의 이름을 정하는 이유는 정확한 전달을 위해서다. 숫자나 기호보다 색감이 즉각적으로 연상되는 이름을 사용하면 편리하다. (2003년 1회 산업기사), (2013년 3회 기사)

② 생활환경과 색명의 발달은 밀접한 관계가 있으며 같은 색이라도 문화에 따라 다른 색명으로 부르기도 한다. 그리고 문화의 발달 정도와 색명의 발달은 비례한다. (2020년 1. 2회 산업기사)

문화에 따른 색채 발달과정

조선쌤의 TIP

인류학자인 B. 베르린과 P. 케이는 세계 여러 지역의 색 이름의 발달과정을 연구했다. 연구결과 나라마다 문화마다 사용되는 색채언어는 다르지만 그 어휘는 11가지 정도 되는데 시간이 지나고 문화가 발달되면서 세분화 · 다양화된다고 주장했다.

가장 오래된 색은 흰색과 검정이며 빨강과 초록, 노랑, 파랑, 갈색 순으로 발전하고 보라, 주황, 분홍, 회색 순으로 발달되었다 주장했다. (2018년 2회 산업기사), (2020년 3회 산업기사), (2021년 3회 기사)

(2) 색명에 의한 분류법

(2004년 3회 산업기사), (2008년 3회 산업기사), (2012년 1회 산업기사), (2014년 1회 산업기사), (2016년 2회 산업기사), (2016년 3회 산업기사), (2017년 2회 기사), (2017년 2회 산업기사), (2018년 1회 기사), (2019년 1회 기사), (2022년 1회 기사), (2022년 2회 기사)

가. 기본색명

① 기본색명은 기본적인 색의 구별을 위해 정한 색명법으로 우리나라는 한국산업규격에서 먼셀표색계를 기본으로 '2003년 색이름 표준규격 개정안'을 지정해 유채색과 무채색 15개의 기본 색명을 정하고 있다.

② 2개의 기본색 이름으로 조합해 사용할 수 있는데 조합색 앞에 붙는 색이름을 수식형이라 하고 수식어는 빨간(적), 노란(황), 초록빛(녹), 파란(청), 보랏빛, 자줏빛(자), 분홍빛, 갈, 흰, 회, 검은(흑) 등으로 표현할 수 있다.

나. 일반색명(계통색명)

(2007년 3회 산업기사), (2008년 3회 산업기사), (2009년 1회 산업기사), (2009년 3회 산업기사), (2012년 2회 기사), (2013년 1회 산업기사), (2015년 1회 기사), (2015년 2회 산업기사), (2015년 2회 기사), (2016년 1회 산업기사), (2016년 3회 산업기사), (2017년 1회 산업기사), (2019년 3회 산업기사), (2020년 1, 2회 기사), (2021년 1회 기사)

① 일반적으로 부르는 기본색명에 수식형 형용사를 붙여서 사용한 색명법으로 KS의 일반색명은 ISCC-NIST 색명법에 근거해 개발되었다. 기본색명 앞에 색상을 나타내는 수식어와 톤을 나타내는 수식어를 붙여 표현하는 것이 계통색명이다. 색조를 나타내는 수식어는 선명한, 밝은, 진한, 연한, 흐린, 탁한, 어두운, 흰, 밝은 회, 회, 어두운 회, 검은 등으로 표현할 수 있다. (2017년 3회 기사)

② 계통색명 분류는 적은 수의 단어로 모든 색의 영역을 분류하는 방법이므로, 개략적인 색채 이미지를 전달할 수 있으며, 색의 조사나 통계처리 등에 유용하다. 그러나 계통색명은 어디까지나 습관적으로 사용해 온 것이 아니기 때문에 조금이나마 색채에 대한 지식이 있어야 하고, 또 그것을 익혀서 사용하는 데 시간이 걸린다는 단점이 있다.

다. 관용색명(고유색명)

(2009년 1회 산업기사), (2010년 1회 산업기사), (2011년 1회 산업기사), (2011년 2회 산업기사), (2011년 3회 산업기사), (2012년 1회 산업기사), (2012년 2회 산업기사), (2012년 3회 기사), (2013년 1회 기사), (2013년 2회 기사), (2013년 3회 기사), (2014년 1회 산업기사), (2014년 1회 기사), (2014년 2회 기사), (2015년 3회 기사), (2016년 1회 산업기사), (2016년 1회 기사), (2018년 2회 산업기사), (2019년 1회 산업기사), (2019년 2회 산업기사), (2019년 3회 기사), (2020년 1, 2회 기사)

① 옛날부터 관습적으로 전해 내려오면서 광물, 식물, 동물, 지명과 인명 등의 이름으로 사용하는 색으로 색감의 연상이 즉각적이다. 그리고 계통색 이름을 따르기 어려운 경우는 관용색 이름을 사용해도 되고 습관적으로 오래 전부터 사용하는 색 하나하나의 고유색명과 현대에 와서 사용하게 된 현대색명으로 나뉜다. (2018년 3회 산업기사), (2021년 3회 기사)

② **광물에서 유래된 색명** (2021년 3회 기사)

	에메랄드 그린 (emerald green)	5G 5/8	보석 에메랄드와 같은 선명하고 밝은 초록
	황금색 (gold)	10YR 7.5/13	황금빛을 내는 밝은 노랑
	코발트 블루 (cobalt blue)	3PB 3/10	내광성이 좋은 아름다운 청색 안료
	옥색 (jade)	7.5G 8/6 (2017년 1회 산업기사)	약간 파르스름한 빛깔의 흐린 초록
	호박색 (amber)	7.5YR 6/10	호박은 지질시대 침엽수의 수지(樹脂)가 땅속에서 석화되어 화합물로 생성된 보석의 일종

③ 식물에서 유래된 색명

	귤색 (tangerine)	7.5YR 7/14	노란 주황. 잘 익은 귤껍질 색
	개나리색 (forsythia)	5Y 8.5/14 (2018년 1회 산업기사)	선명한 노랑. 봄에 피는 개나리꽃 색
	복숭아색 (peach)	7.5R 8/6	연한 분홍. 잘 익은 복숭아 껍질 색
	라벤더색 (lavender)	7.5PB 7/6	연한 보라. 허브종의 하나인 라벤더 꽃의 색
	올리브 그린 (olive green)	2.5GY 3/4	어두운 녹갈색. 올리브나무의 열매 색
	파스텔 블루 (pastel blue)	10B 8/6	연한 파랑
	밤색 (chestnut brown)	5YR 3/6 (2017년 2회 기사)	진한 갈색

④ 동물에서 유래된 색명 (2022년 1회 기사)

	비둘기색 (dove)	5PB 6/2	회청색. 회색과 남보라의 연한색 (2017년 3회 산업기사)
	따오기색 (Crested Ibis)	7RP 7.5/8	몸 색깔은 흰색에 핑크색을 가볍게 띤다.
	세피아 (sepia)	10YR 2/2	흑갈색. 오징어 먹물 색 (2018년 3회 산업기사)
	피콕 그린 (peacock green) (2022년 2회 기사)	7.5BG 3/8	공작의 목에서 날개 쪽의 윤택 있는 녹색

⑤ 지명과 인명에서 유래된 색명

	프러시안 블루 (prussian blue) (2021년 3회 기사)	2.5PB 2/6	프러시안 칼륨 용액에 제2철염 용액을 넣어 만드는 깊고 진한 파랑
	반다이크 브라운 (vandyke brown)	7.5YR 3/2	화가 반다이크가 즐겨 쓴 흑갈색
	보르도 (Bordeaux)	10RP 2/8	프랑스 남서부에 있는 항구도시 보르도의 붉은 포도주색

⑥ 자연에서 유래된 색명 (2003년 1회 산업기사), (2003년 2회 산업기사), (2009년 1회 산업기사)

	하늘색 (sky blue)	7.5B 7/8	연한 파랑. 맑게 갠 푸른 하늘을 나타내는 색
	황토색 (yellow ocher)	10YR 6/10	밝은 황갈색. 황토의 거무스름하고 누런 흙색
	물색 (aqua blue)	5B 7/6	연한 파랑

조선생의 TIP

한국의 전통색명

(1) 적색(赤色)계열

① 장단색(長丹色) : 주황빛이 도는 붉은색이며 일산화연을 구워 만든 안료로 단청의 색으로 사용된다. (2012년 1회 기사), (2012년 2회 기사), (2014년 1회 기사), (2015년 3회 기사), (2016년 1회 기사), (2019년 1회 기사), (2021년 3회 기사)

② 담주색(談朱色) : 흙을 구웠을 때의 어두운 주황색으로 갈색, 담적색이다. (2016년 2회 기사)

③ 석간주색(石間硃色) : 산화철을 많이 함유하여 빛이 붉은 흙색으로 단청에 사용하는 색이다. (2016년 1회 기사), (2016년 2회 기사)

④ 육색(肉色) : 황인종의 피부색 같은 색으로 단청색으로 사용된다. (2015년 3회 기사), (2016년 1회 기사), (2016년 2회 기사), (2016년 3회 기사)

⑤ 적토(赤土) : 붉은 흙의 빛깔과 같은 색으로 단청 석간주색과 같은 의미로 사용된다. (2012년 1회 기사), (2019년 1회 기사)

⑥ 추향색(秋香色) : 엷은 갈색으로 가을의 이미지와 같은 분위기를 나타내는 색이다. (2012년 2회 산업기사), (2019년 2회 산업기사)

⑦ 훈색(熏色) : 노랑 기운을 띤 복숭아색으로 일반 상민의 옷색에 많이 사용되었다. (2016년 2회 기사), (2016년 3회 기사)

(2) 황색(黃色)계열

① 지황색(芝黃色) : 누런 황색으로 영지버섯의 색이다. (2012년 1회 산업기사), (2016년 1회 기사)

② 치자색(梔子色) : 치자나무 열매의 색으로 누런빛에 약간 붉은색을 띠는 색이다.
(2012년 1회 기사), (2016년 2회 기사), (2016년 3회 기사), (2017년 3회 산업기사), (2019년 1회 기사)

③ 두록색(豆綠色) : 잘 익은 생콩의 색이다. (2013년 3회 산업기사), (2016년 3회 기사)

④ 송화색(松花色) : 소나무의 꽃과 꽃가루같이 연한 노란색으로 전통색 중 식욕을 왕성하게 하고 입맛을 돋우는 데 널리 사용되었다. (2013년 3회 산업기사)

(3) 청록색(靑綠色)계열

① 비색(翡色) : 고려청자, 비취옥과 같은 색이다.

② 양록(洋綠) : 서양에서 전해진 진하고 선명한 녹색이다.

③ 삼청(三淸) : 하늘빛과 같은 푸른빛의 색이다. (2012년 2회 기사)

④ 명록색(明綠色) : 밝은 초록색이다. (2016년 3회 기사)

⑤ 뇌록색(磊綠色) : 중간 명도의 탁한 녹색으로 석간주색과 함께 단청의 색으로 사용된다.
(2015년 3회 기사), (2016년 1회 기사)

⑥ 유록색(柳綠色) : 봄날 버들잎의 색과 같이 노란색을 띤 연한 녹색으로 푸른빛과 누런빛의 중간색이다. (2016년 2회 기사)

⑦ 벽람색(碧藍色) : 밝은 남색으로 벽색에 남색을 더한 색이다. (2021년 1회 기사)

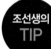

조선생의 TIP

(4) 청색(靑色)계열

① 감색(紺色) : 쪽남으로 짙게 물들여 검은빛을 띤 어두운 남색이다.
(2012년 1회 산업기사), (2012년 2회 산업기사), (2014년 1회 기사), (2016년 1회 기사), (2019년 2회 산업기사)

② 벽색(碧色) : 청색과 백색의 중간색으로 오간색(五間色) 중 하나로 푸른 옥구슬의 색이라 한다.
(2014년 1회 기사)

③ 숙람색(熟藍色) : 어둡고 짙은 명도의 남색이다. (2014년 1회 기사), (2016년 3회 기사), (2017년 3회 기사)

④ 양람색(洋藍色) : 서양에서 들여온 원료로 제작된 푸른색으로 천연염료 중 가장 많이 사용되는 쪽의 색소를 말한다. (2016년 2회 기사), (2016년 3회 기사), (2021년 2회 기사)

⑤ 하엽색(荷葉色) : 연잎을 상징하는 색이며 단청색으로 사용된다. (2012년 2회 기사)

(5) 보라색(紫色)계열

① 담자색(淡紫色) : 엷은 보라에 자주 기미의 회색이 많이 섞인 색이다.
(2016년 1회 기사), (2016년 3회 기사)

(6) 무채색계열

① 지백색(紙白色) : 종이의 백색이다. (2016년 2회 기사), (2019년 2회 산업기사)

② 치색(緇色) : 스님의 옷색이다. (2012년 1회 산업기사), (2012년 2회 산업기사), (2013년 3회 산업기사), (2016년 1회 기사), (2019년 2회 산업기사), (2020년 4회 기사)

③ 휴색(烋色) : 검붉은 옻나무로 물들인 색이다. (2012년 1회 기사), (2012년 1회 산업기사), (2019년 1회 기사)

④ 소색(素色) : 무색의 상징색으로 전혀 가공하지 않은 소재의 색인 소색(素色)은 무명이나 삼베 고유의 색을 의미하며 우리나라 옛사람들의 백색개념을 생활 속에서 나타내는 색이다. (2012년 1회 기사), (2021년 3회 기사)

⑤ 구색(鳩色) : 비둘기 깃털 색이다. (2012년 1회 기사)

⑥ 회색(灰色) : 재의 색으로 흰빛을 띤 검은색이다.

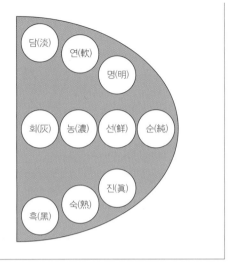

(7) 수식 형용사
① 순(純) : 해맑은(vivid)
② 명(明) : 밝은(light)
③ 연(軟) : 연한(pale)
④ 담(淡) : 매우 연한(Pale)
⑤ 숙(熟) : 어두운(dark)
⑥ 회(灰) : 칙칙한(dull)

조선생의
TIP

2 색명법(KS, ISCC-NIST)

(1) KS색명법

(2008년 1회 산업기사), (2009년 1회 산업기사), (2010년 2회 산업기사), (2012년 1회 산업기사), (2012년 2회 산업기사), (2013년 1회 산업기사), (2015년 2회 산업기사), (2015년 2회 기사), (2017년 2회 산업기사), (2017년 2회 기사), (2020년 3회 산업기사), (2021년 2회 기사)

우리나라는 KS에 규정한 빨강, 주황, 노랑, 연두, 초록, 청록, 파랑, 남색, 보라, 자주를 기본 색명으로 사용하고 있다. 2003년 12월 개정된 KS A0011 물체색의 색이름 중 기존의 10가지 기본 색이름에서 추가된 유채색은 분홍, 갈색이다. 무채색은 하양, 회색, 검정을 표준으로 사용하고 있다.

[유채색의 기본 색이름] (2016년 3회 산업기사), (2016년 3회 기사), (2019년 3회 기사), (2022년 1회 기사)

기본 색이름	대응 영어	약호	3속성에 의한 표시
빨강(적)	Red	R	7.5R 4/14
주황	Yellow Red	YR	2.5YR 6/14
노랑(황)	Yellow	Y	5Y 8.5/14
연두	Green Yellow	GY	7.5GY 7/10
초록(녹)	Green	G	2.5G 4/10
청록	Blue Green	BG	10BG 3/8
파랑(청)	Blue	B	2.5PB 4/10
남색	Purple Blue	PB	7.5PB 2/6
보라	Purple	P	5P 3/10

자주(자)	Red Purple	RP	7.5RP 3/10
분홍	Pink	Pk	7.5R 7/8
갈색	Brown	Br	2.5YR 4/8

* () 속의 색 이름은 조합색 이름의 구성에 사용한다. 유채색의 기본색 이름에 "색"자를 붙여 사용한다. 다만 빨강, 노랑, 파랑의 경우는 빨간색, 파란색, 노란색으로 사용한다. 분홍과 갈색을 제외한 유채색의 기본 색이름은 색상 이름으로 사용한다.

[무채색의 기본 색이름]

기본 색이름	대응 영어	약호
하양(백)	White	Wh
회색(회)	(neutral)Grey(영), (neutral)Gray(미)	Gy
검정(흑)	Black	Bk

* () 속의 색 이름은 조합색 이름의 구성에 사용한다. 하양, 검정의 경우 흰색, 검은색으로 사용할 수 있다.

[색상을 표현하는 수식어]

색이름 수식형	대응 영어	약호
빨간(적)	Reddish	r
노란(황)	Yellowish	y
초록빛(녹)	Greenish	g
파란(청)	Bluish	b
보라빛	Purplish	p
자줏빛(자)	Red–purplish	rp
분홍빛	Pinkish	pk
갈	Brownish	br
흰	Whitish	wh
회	Grayish	gy
검은	Blackish	bk

* 2개의 기본색 이름을 조합하여 조합색 이름을 구성한다. 조합색 앞에 붙는 것을 색이름 수식형, 뒤에 붙는 이름을 기준색 이름이라 한다. 색이름 수식형은 형용사, 한자단음절, 빛이 붙는 수식형 3가지 유형이 있다. 여기서 "빛"은 광선의 의미가 아니라 물체 표면의 색채 특징을 나타내는 관형어이다. (2018년 1회 기사), (2020년 1, 2회 기사)

[색이름 수식형별 기준 색이름] (2012년 2회 산업기사), (2016년 1회 기사)

색이름 수식형	기준 색이름
빨간(적)	자주(자), 주황, 갈색(갈), 회색(회), 검정(흑)
노란(황)	분홍, 주황, 연두, 갈색(갈), 하양, 회색(회)
초록빛(녹)	연두, 갈색(갈), 하양, 회색(회), 검정(흑)
파란(청)	하양, 회색(회), 검정(흑)
보랏빛	하양, 회색, 검정 (2021년 2회 기사)
자줏빛(자)	분홍 (2020년 1, 2회 기사), (2020년 3회 산업기사)
분홍빛	하양, 회색
갈	회색(회), 검정(흑)
흰	노랑, 연두, 초록
회	빨강(적), 노랑(황), 연두, 초록(녹), 청록, 파랑(청), 남색, 보라, 자주(자), 분홍, 갈색(갈)
검은	빨강(적), 초록(녹), 청록, 파랑(청), 남색, 보라, 자주(자), 갈색(갈)

* 색이름 수식형과 기준색 이름을 조합하여 조합색 이름을 만든다.

[톤을 표현하는 수식어]

(2011년 3회 산업기사), (2012년 1회 산업기사), (2012년 2회 산업기사), (2013년 3회 기사), (2014년 1회 산업기사), (2014년 2회 산업기사), (2014년 2회 기사), (2014년 3회 산업기사), (2014년 3회 기사), (2015년 1회 산업기사), (2016년 3회 산업기사), (2017년 2회 산업기사), (2017년 3회 산업기사), (2018년 1회 산업기사), (2018년 3회 기사), (2020년 1, 2회 산업기사), (2020년 3회 기사), (2022년 1회 기사)

수식 형용사	대응 영어	약호
선명한	vivid	vv
흐린	soft	sf
탁한	dull	dl
진(한)	deep	dp
연(한)	pale	pl
밝은	light	lt
어두운	dark	dk

* 기본색 이름이나 조합색 이름 앞에 수식 형용사를 붙여 색채를 세분하여 표현한다.

[기본색 이름과 조합색 이름에 수식 형용사를 적용하는 예]

선명한 빨강, 진한 빨강(진빨강), 어두운 회적색, 선명한 주황, 선명한 빨간 주황, 진한 노랑(진노랑), 밝은 회황색, 연한 연두, 진한 노란 연두, 밝은 녹연두, 흰연두, 어두운 초록, 회녹색, 어두운 회청색, 연한 보라(연보라), 탁한 적자색 등

※ 두 개의 수식 형용사를 결합하거나 '아주'라는 부사를 붙여 사용할 수 있다.

(2018년 2회 산업기사), (2020년 1, 2회 기사), (2020년 4회 기사)

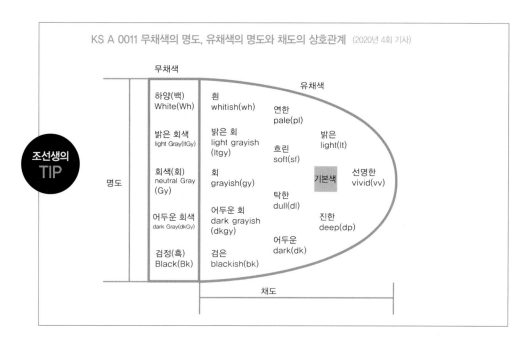

KS A 0011 무채색의 명도, 유채색의 명도와 채도의 상호관계 (2020년 4회 기사)

(2) ISCC−NIST(National Institute of Standards and Technology) 일반(계통)색명

(2009년 2회 산업기사), (2009년 3회 산업기사), (2010년 1회 산업기사), (2010년 3회 산업기사), (2011년 1회 산업기사), (2011년 2회 산업기사), (2012년 1회 산업기사), (2012년 2회 기사), (2012년 2회 산업기사), (2014년 2회 산업기사), (2015년 1회 산업기사), (2015년 2회 산업기사), (2015년 3회 산업기사), (2018년 2회 산업기사), (2020년 1, 2회 기사)

① 전미국색채협의회(ISCC)와 전미국국가표준(NIST)에 의해 1939년 제정된 색명법으로 감성 전달의 정확성이 높고, 의사소통이 간편하도록 색이름을 표준화한 것으로 의사소통이 간편하도록 색이름을 표준화하여 세계 여러 나라의 계통색명 기준이 되고 한국산업규격의 색이름도 이를 토대로 하고 있다. (2012년 3회 기사), (2016년 2회 산업기사), (2016년 3회 기사), (2020년 1, 2회 산업기사)

② 먼셀의 색입체에 위치하는 색을 267개의 단위로 나누고 5개의 명도 단계와 7개의 색상으로 총 13개를 기준으로 톤의 형용사를 붙여 색을 구분하고 있다.

③ 기본색은 Pink, Red, Orange, Brown, Yellow, Olive, Yellow Green, Green, Blue, Purple의 10개의 유채색과 무채색은 White, Gray, Black 무채색 3개와 Gray는 light gray, medium gray, dark gray로 되어 있다.

(2013년 1회 산업기사), (2013년 2회 산업기사), (2013년 3회 기사), (2015년 2회 산업기사), (2015년 3회 기사), (2016년 1회 산업기사)

[ISCC−NIST 기본색상]

기본색	기호	기본색	기호
Pink	Pk	Olive	Ol (2021년 1회 기사)
Red	R	Yellow Green	YG

Orange	O	Green	G
Brown	Br	Blue	B
Yellow	Y	Purple	P

[ISCC-NIST 2차 색상] (2016년 2회 기사)

2차 색상	기호	2차 색상	기호
reddish orange	rO	purplish red	pR
orange yellow	OY	purplish pink	pPk
greenish yellow	gY	purplish blue	pB
yellowish green	yG	yellowish pink	yPk
bluish green	bG	reddish brown	rBr
greenish blue	gB	yellowish brown	yBr
violet	V	olive brown	OlBr (2017년 3회 기사)
reddish purple	rP	olive green	OlG

[ISCC-NIST 기본색조]

(2016년 2회 산업기사), (2017년 1회 기사), (2017년 1회 산업기사), (2017년 2회 산업기사), (2019년 2회 기사), (2020년 4회 기사)

기본색	기호	기본색	기호
very pale	vp	very deep	vdp
pale	p	dark	d
very light	vl	very dark	vd
light	l	moderate	m
brilliant	bt	light grayish	lgy
strong	s	grayish	gy
vivid	v	dark grayish	dgy
deep	dp	blackish	bk

[ISCC-NIST 무채색 축의 단계]

기본 색이름	대응 영어	약호
하양(백)	white	Wh
회색(회)	light gray, medium gray, dark gray	Gy
검정(흑)	black	Bk

ISCC-NIST 색상수식어 배치도

white [Wh]	- ish white	very pale [vp]	very light [vl]		
light gray [lGy]	light-ish gray [l-ish Gy]	pale [p] light grayish [lgy]	light [l]	brilliant [bt]	
medium gray [mGy]	- ish gray [-ish Gy]	grayish [gy]	moderate [m]	strong [s]	vivid [v]
dark gray [dGy]	dark-ish gray [d-ish Gy]	dark grayish [dgy]	dark [d]	deep [dp]	
black [Bk]	- ish black [-ish Bk]	blackish [bk]	very dark [vd]	very deep [vdp]	

조선생의 TIP

③ 한국의 전통색

(1) 전통색 (2013년 1회 기사), (2017년 3회 산업기사), (2019년 2회 산업기사), (2020년 3회 기사)

① 어떤 민족의 문화, 미의식과 같은 정체성을 나타낼 수 있는 색을 전통색이라 하는데, 예로부터 우리나라의 문화유산 등에 주로 사용되어 온 색은 음양오행설(陰陽五行說)을 바탕으로 동, 서, 남, 북, 중앙을 의미하는 오방정색과 정색 사이의 간색으로 이루어져 있는 상징적 의미의 표현수단이다. (2013년 2회 산업기사), (2018년 2회 기사), (2019년 2회 기사)

② 한국의 전통색은 관념적 색채로 상징적 의미의 표현 수단으로 사용되었으며, 음양오행 사상은 만물이 음과 양의 조화로 이루어진다는 음양설과 이 음양에서 파생된 목, 화, 토, 금, 수 오행의 변화에 따라 생성소멸한다고 해석하는 것이다. 음양오행 사상에 따르면 백색, 황색, 적색은 양이고 청색, 흑색은 음으로 나뉜다. (2017년 2회 기사), (2018년 3회 기사), (2022년 1회 기사), (2022년 2회 기사)

(2) 오방색(五方色)

(2008년 1회 산업기사), (2008년 3회 산업기사), (2009년 1회 기사), (2009년 2회 산업기사), (2010년 1회 산업기사), (2010년 2회 산업기사), (2011년 1회 산업기사), (2011년 2회 산업기사), (2011년 3회 산업기사), (2012년 1회 산업기사), (2012년 2회 기사), (2013년 2회 기사), (2013년 3회 산업기사), (2013년 3회 기사), (2014년 1회 산업기사), (2014년 1회 기사), (2014년 2회 기사), (2014년 3회 산업기사), (2015년 2회 기사), (2015년 3회 산업기사), (2017년 2회 기사), (2019년 1회 산업기사), (2019년 1회 기사), (2019년 2회 산업기사), (2022년 1회 기사), (2022년 2회 기사)

① 오방정색이라고도 하며, 청(靑), 백(白), 적(赤), 흑(黑), 황(黃)의 5가지 색을 말한다. 음과 양은 하늘과 땅을 의미하고 음양의 두 기운이 다시 화(火), 수(水), 목(木), 금(金), 토(土)의 오행을 생성한다는 음양오행사상을 바탕으로 한다.
(2002년 5회 산업기사), (2003년 1회 산업기사), (2003년 2회 산업기사), (2003년 3회 기사), (2016년 3회 산업기사)

② 오방색은 나쁜 기운을 없애기 위해 혼례 때 신부가 연지곤지를 바르거나 무병장수를 기원해 돌이나 명절에 어린아이에게 색동저고리를 입히는 것, 궁궐이나 사찰 등의 단청, 고구려의 고분벽화나 조각보 등의 공예품 등에 널리 사용되었다.

③ 청(靑)은 동쪽과 목(木)에 해당하며 만물이 생성하는 봄의 색, 귀신을 물리치고 복을 비는 색으로 사용되었다.

④ 백(白)은 서쪽과 금(金)에 해당하며 결백과 진실, 삶, 순결 등을 의미하며 우리 민족은 예로부터 흰 옷을 즐겨 입었다. (2017년 2회 산업기사), (2017년 3회 기사)

⑤ 적(赤)은 남쪽과 화(火)에 해당하며 생성과 창조, 정열과 애정, 적극성을 의미한다.
(2019년 3회 산업기사)

⑥ 흑(黑)은 북쪽과 수(水)에 해당하며 인간의 지혜를 관장한다고 믿었다. (2016년 1회 산업기사)

⑦ 황(黃)은 중앙과 토(土)에 해당하며 우주의 중심이라 하여 가장 고귀한 색으로 생각해 임금의 옷을 만들었다. (2018년 1회 기사)

POINT 오방색 (2018년 1회 산업기사), (2018년 3회 기사), (2019년 3회 기사), (2020년 1, 2회 산업기사), (2020년 3회 기사)

① 청(靑) – 동쪽, 목(木), 청룡, 인(仁), 봄, 각(角)
② 백(白) – 서쪽, 금(金), 백호, 의(義), 가을, 상(商)
③ 적(赤) – 남쪽, 화(火), 주작, 예(禮), 여름, 치(緻)
④ 흑(黑) – 북쪽, 수(水), 현무, 지(智), 겨울, 우(羽)
⑤ 황(黃) – 중앙, 토(土), 황룡, 궁(宮)

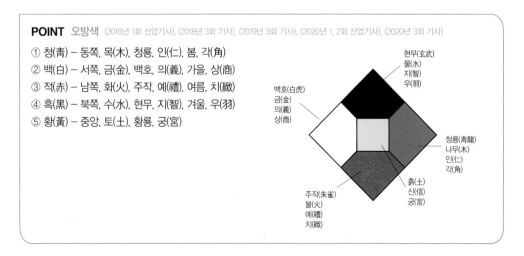

(3) 오간색(五間色)

(2009년 2회 산업기사), (2009년 3회 산업기사), (2011년 1회 기사), (2012년 1회 기사), (2012년 1회 산업기사), (2012년 3회 기사), (2013년 1회 기사), (2013년 2회 산업기사), (2013년 2회 기사), (2015년 1회 산업기사), (2015년 3회 기사), (2016년 2회 산업기사), (2016년 3회 기사), (2017년 1회 기사), (2017년 3회 산업기사), (2018년 1회 기사), (2019년 3회 산업기사), (2020년 1, 2회 기사), (2021년 1회 기사), (2022년 1회 기사)

오간색은 오방색을 합쳐 생겨난 중간색으로 청과 황의 간색에는 녹(綠), 청과 백의 간색에는 벽(碧), 적과 백의 간색에는 홍(紅), 흑과 적의 간색에는 자(紫), 흑과 황의 간색에는 유황(硫黃) 색이 있어 오방잡색(五方雜色)이라고도 한다.

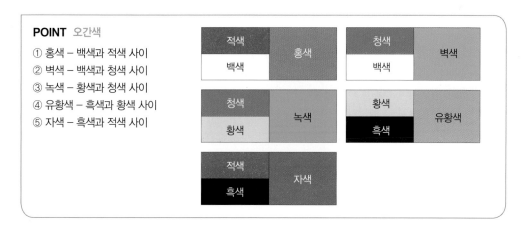

POINT 오간색
① 홍색 – 백색과 적색 사이
② 벽색 – 백색과 청색 사이
③ 녹색 – 황색과 청색 사이
④ 유황색 – 흑색과 황색 사이
⑤ 자색 – 흑색과 적색 사이

제3장
색채조화와 배색

제1강 색채조화와 배색

1 색채조화(color harmony)의 목적

(2010년 3회 산업기사), (2013년 3회 산업기사), (2016년 2회 기사), (2016년 3회 산업기사)

① 1835년 발표된 쉐브럴의 배색조화론을 시작으로 많은 학자들이 다양한 조화이론을 발표하였다. 색채조화란 목적에 적합한 색, 즉 연관된 부분들 사이의 일관성 있는 질서와 조화로운 균형을 이루기 위해 색을 적절히 사용하여 즐거움을 주는 색채조합을 말한다. 색채조화는 두 색 또는 그 이상의 색채연관효과에 대한 가치평가를 말한다.

(2015년 2회 기사), (2018년 3회 산업기사)

② 색채조화는 주관적 태도의 영역에서 객관적 이론의 영역으로 옮겨져야 하며, 색상 · 명도 · 채도의 차이가 기초가 되며, 두 색 또는 그 이상의 색채연관효과에 대한 가치평가를 말한다. 서로 다른 것들이 대립하면서도 통일된 인상을 주는 미적 원리로 사회적 · 문화적 요소 등과 수많은 요소에 따라 다르게 표현된다.

(2003년 2회 산업기사), (2008년 3회 산업기사), (2013년 1회 산업기사), (2018년 3회 기사), (2020년 3회 기사)

③ 색채조화는 주변 요인에 영향을 받으므로 절대적, 폐쇄성을 중시하기보다 상대적으로 생각해야 하며 시간의 흐름에 따른 공간변화, 자연의 다양한 변화에 따른 색조개념으로 계획해야 한다. 그리고 조화에 영향을 주는 변수와 인간과의 관계를 유기적으로 해석해야 한다.

(2021년 3회 기사)

2 전통적 조화론(쉐브럴, 저드, 파버 비렌, 요하네스 이텐)

(1) 쉐브럴(Chevreul)의 색채조화론

(2007년 1회 산업기사), (2007년 3회 산업기사), (2009년 2회 산업기사), (2012년 1회 산업기사), (2012년 1회 기사), (2013년 2회 기사), (2014년 1회 기사), (2015년 1회 기사), (2017년 2회 기사), (2018년 1회 기사), (2018년 2회 산업기사), (2020년 4회 기사), (2021년 1회 기사)

① 근대 색채조화론의 선구자로 평가받는 프랑스 화학자 쉐브럴은 1839년에 '색채조화와 대비의 원리'라는 책을 통해 유사와 대조의 조화를 분류하여 조화를 설명했다. (2013년 1회 산업기사)

② 본인이 만든 색의 3속에 근거를 두고 동시대비 원리, 도미넌트 컬러, 세퍼레이션 컬러, 보색 배색조화 등의 법칙을 정리했으며, 독자적 색채체계를 확립했다. 그의 이론은 오늘날 색채조화론의 기초를 세운 현대 색채조화론의 출발점이라 할 수 있다. (2009년 3회 산업기사), (2019년 1회 기사)

동시대비의 원리	명도가 비슷한 인접 색상을 동시에 배색하면 조화된다.
도미넌트 컬러 조화	지배적인 색조의 느낌, 즉 통일감이 있어야 조화된다. (2020년 3회 기사)
세퍼레이션 컬러 조화	두 색이 부조화일 때 그 사이에 흰색 또는 검은색을 더하면 조화된다.
보색 배색의 조화	두 색의 원색에 강한 대비로 성격을 강하게 표현하면 조화된다.

③ 색의 3속성에 근거하여 유사성과 대비성의 관계에서 색채조화 원리를 규명하였고, 등간격 3색의 인접색의 조화, 반대색의 조화, 근접보색의 조화를 설명했다. 계속대비 및 동시대비의 효과에 대한 그의 그림도판은 이후 비구상화가들에게 영향을 끼쳤다. 염색이나 직물연구를 통하여 색의 조화와 대비의 법칙을 발견하였고 병치혼합에 대한 그의 연구는 인상주의, 신인상주의에 영향을 끼쳤다. (2011년 1회 산업기사), (2013년 1회 기사), (2014년 1회 기사), (2019년 2회 산업기사)

(2) 저드(D. B. Judd)의 색채조화 4원칙

(2002년 5회 산업기사), (2006년 2회 산업기사), (2009년 2회 산업기사), (2010년 1회 산업기사), (2010년 3회 산업기사), (2011년 2회 산업기사), (2011년 3회 산업기사), (2012년 1회 기사), (2012년 3회 산업기사), (2013년 2회 산업기사), (2014년 1회 산업기사), (2014년 2회 산업기사), (2015년 1회 산업기사), (2017년 2회 산업기사), (2018년 3회 기사)

① 1955년 과거 색채조화에 관한 이론을 조사 및 정리하여 4종류의 조화법칙을 발표했다. 색채조화는 좋아함과 싫어함의 문제이며, 정서반응은 사람에 따라 다르고, 동일인이라도 주어진 환경에 따라 다를 수 있다고 설명하면서 색채조화 4원칙을 주장했다. (2007년 1회 산업기사)

② 색채조화 4원칙은 질서의 원리, 비모호성의 원리(명료성의 원리), 친근성의 원리, 유사의 원리다. 질서를 가질 때, 배색 이유가 명확할 때 비슷하거나 유사한 색상과 색조는 조화를 가진다는 것이다. (2007년 1회 산업기사), (2009년 1회 산업기사), (2016년 2회 산업기사), (2017년 1회 산업기사), (2018년 1회 산업기사), (2021년 2회 기사)

POINT 저드의 색채조화 4원칙 (2018년 2회 기사), (2022년 1회 기사)

① **질서의 원리** (2018년 3회 기사)

색 공간에서 규칙적인 등간격 또는 질서를 가지면 조화롭다. 2간격, 3간격 또는 직선, 삼각형, 원형 등의 규칙성을 가질 때 조화롭다.

② **유사의 원리** (2020년 3회 기사)

배색에 있어서 유사한 색상 또는 색조와 같은 공통의 배색은 조화롭다.

③ **친근감의 원리**

친근한 환경색 등 친근함을 느끼는 색을 배색하면 조화롭다.

④ **명료성의 원리(비모호성의 원리)**

여러 색채의 관계가 모호하지 않고 명쾌하거나 배색 이유가 명확하면 조화롭다.

(3) 파버 비렌(Faber Biren)의 색채조화론

(2007년 3회 산업기사), (2008년 1회 산업기사), (2009년 1회 산업기사), (2009년 3회 산업기사), (2010년 1회 산업기사), (2010년 3회 산업기사), (2011년 2회 산업기사), (2011년 3회 산업기사), (2012년 1회 산업기사), (2012년 2회 산업기사), (2013년 1회 기사), (2014년 2회 기사), (2014년 3회 산업기사), (2015년 2회 기사), (2015년 3회 산업기사), (2016년 3회 기사), (2017년 1회 기사), (2018년 1회 기사), (2018년 2회 산업기사), (2019년 2회 산업기사), (2019년 3회 기사)

① 미국의 색채학자 비렌은 인간은 단순히 기계적인 지각이 아닌 심리적 반응에 의해 색을 지각한다고 주장하였다. 색 삼각형을 이용해 오스트발트 색채체계이론을 바탕으로 순색, 흰색, 검정을 기본 3색으로 놓고 4개의 색조를 이용해 하양과 검정이 합쳐진 회색조(gray), 순색과 하양이 합쳐진 밝은 색조(tint), 순색과 검정이 합쳐진 어두운 색조(shade), 순색과 하양 그리고 검정이 합쳐진 톤(tone) 등 7개의 조화이론을 주장했다. (2020년 3회 산업기사), (2021년 2회 기사)

조선생의
TIP

시험에 자주 나오는 비렌의 색채조화론 (2012년 1회 기사), (2013년 1회 기사), (2016년 1회 기사)

① color-shade-black : 렘브란트의 그림과 같은 색채의 깊이와 풍부함과 관련한 배색조화이다.
(2017년 3회 기사), (2020년 1, 2회 기사), (2022년 2회 기사)
② white-tint-color : 인상주의처럼 가장 밝고 깨끗한 느낌의 배색조화이다. (2017년 1회 산업기사)
③ tint-tone-shade : 가장 세련된 배색으로 레오나르도 다빈치에 의해 시도되었고 오스트발트는 이것
을 음영계열의 배색조화라 했다.
④ white-gray-black : 무채색을 이용한 조화이다. 부조화가 전혀 없다는 것은 있을 수 없지만 명색조
로 다른 조화에 비해 조화로운 배색이다.

② 오스트발트 조화론과 유사하지만, 색삼각형을 색채군으로 묶어 단순하게 표현하였고 색삼
각형의 연속된 선상에 위치한 색들은 서로 조화한다는 이론이다.

③ 조화란 질서라 정의하며, 제품, 비지니스, 환경 색채 등 응용분야에 적합한 이론으로 비렌
의 색삼각형을 바탕으로 만든 것이 일본의 PCCS의 휴/톤 시스템이다.

(4) 요하네스 이텐(Johannes Itten)의 색채조화론

(2010년 1회 기사), (2013년 1회 산업기사), (2013년 3회 기사), (2014년 1회 기사), (2018년 3회 기사), (2019년 1회 산업기사), (2019년 2회 기사), (2019년 3회 기사), (2021년 2회 기사)

① 독일 바우하우스 교사였던 요하네스 이텐은 색채의 배색방법과 색채대비효과에 대한 연구와 색채와 모양에 대한 공감각적 연구를 통해 색채와 모양의 조화로운 관계성을 규명했으며 자신의 12색상환을 기본으로 등거리 2색조화(디아드, 다이아드라 하며 보색 관계의 색은 조화로운 화음을 만든다), 3색조화(정삼각형 꼭짓점의 3색은 조화롭다), 4색조화(정사각형 꼭짓점의 4색은 조화롭다), 5색조화(정오각형 꼭짓점의 5색, 또는 3색 조화에 흑과 백을 더한 배색은 조화롭다), 6색조화(정육각형 꼭짓점의 6색, 또는 4색 조화에 흑과 백을 더한 배색은 조화롭다)의 이론을 발표했다.

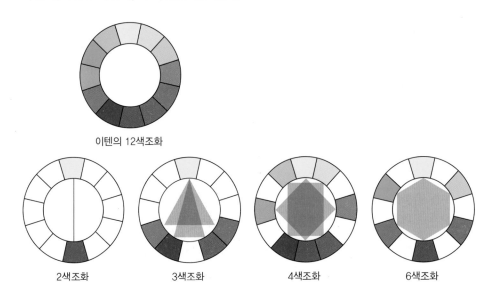

이텐의 12색조화

| 2색조화 | 3색조화 | 4색조화 | 6색조화 |

② 색채의 기하학적 대비와 규칙적인 색상의 배열 그리고 계절감을 색상의 대비를 통하여 표현한 것이 특징인 색채조화론이다. (2013년 2회 기사)

(5) 문 – 스펜서의 색채조화론

(2009년 3회 산업기사), (2010년 1회 산업기사), (2012년 1회 산업기사), (2012년 1회 기사), (2015년 2회 산업기사), (2015년 2회 기사), (2016년 1회 기사), (2018년 2회 기사), (2019년 1회 산업기사), (2019년 1회 기사), (2019년 3회 산업기사)

① 1944년 매사추세츠공대 교수였던 문(P. Moon)과 스펜서(D. E. Spencer)는 먼셀 시스템을 바탕으로 한 색채조화론을 미국광학회(OSA)의 학회지에 발표했는데, 이는 과학적이고 정량적인 색채조화를 추구한 것으로 수학적 공식을 사용해 정량적으로 이론화한 색채조화론이다. (2002년 5회 산업기사), (2004년 1회 산업기사), (2006년 2회 산업기사), (2012년 3회 산업기사), (2020년 4회 기사)

② CIE 좌표로부터 수학적 변환에 의하여 색지각상 등보성을 표시하는 지각적으로 고른 감도

의 오메가 공간을 만들어 먼셀 표색계의 3속성과 같은 개념인 H, V, C 단위로 설명하였다. 조화이론을 정량적으로 다룸에 있어 색채연상, 색채기호, 색채의 적합성을 고려하지 않았다. (2010년 3회 산업기사), (2011년 2회 산업기사), (2015년 3회 산업기사)

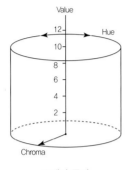

오메가 공간

③ 조화를 미적 가치를 가지는 것이라 하였고, 부조화는 미적 가치가 없는 것으로 규정했으며 조화는 동등(동일)조화, 유사조화, 대비조화로 구분했고 배색된 색채 중에서 서로 판단하기 어려운 부조화는 제1부조화, 제2부조화, 눈부심으로 구분했다. (2021년 2회 기사)

④ 조화를 이루는 배색은 동일조화, 유사조화, 대비조화의 3가지로 인접한 두 색 사이에 3속성에 의한 차이가 애매하지 않으며 쾌감을 주는 것이라고 하였고, 부조화를 일으키는 배색은 색의 3속성에 의한 차이가 애매하며 불쾌감을 주는 것으로 제1부조화(First ambiguity, 색상이나 명도, 채도의 차이가 아주 가까운 애매한 배색), 제2부조화(Second ambiguity, 유사와 대비조화 사이), 눈부심(Glare)으로 나누었다. (2020년 1, 2회 산업기사), (2020년 1, 2회 기사), (2021년 1회 기사), (2021년 3회 기사)

제1부조화는 유사한 색의 부조화이고 제2부조화는 약간 다른 색의 부조화, 눈부심의 부조화는 반대색의 부조화이다. (2014년 2회 기사), (2014년 2회 산업기사), (2014년 3회 산업기사), (2016년 3회 기사), (2017년 2회 기사), (2017년 3회 기사)

[배색 사이의 쾌적한 간격과 불쾌한 간격의 범위]

배색	쾌적/불쾌한 범위	먼셀 표색계		
		명도	색상	채도
동등	쾌적	0~1jnd	0~1	0~1
	불쾌(제1부조화)	0.5~1	1~3	1~7
유사	쾌적	0.5~1.5	3~5	7~12
	불쾌(제2부조화)	1.5~2.5	5~7	12~28
대비	쾌적	2.5~10	>7	28~50
	불쾌(눈부심)	>10	-	

* jnd(just noticeable difference) 최소식별한계치

⑤ 배색된 색의 면적에 따라서 회전원판 위에 놓고 회전혼색을 할 때 나타내는 색을 밸런스 포인트라고 한다. 이 색에 의하여 배색의 심리적 효과가 결정된다고 주장했다. (2019년 1회 기사)

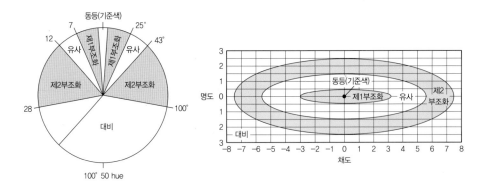

⑥ 미도는 질서성의 요소를 복합성의 요소로 나누었을 때 0.5를 기준으로 그 이상이면 좋은 배색이라고 주장하였다.(3.5 이하 - 친근한 느낌, 6.5 이상 - 명랑·쾌활한 느낌)

(2003년 2회 산업기사), (2004년 1회 산업기사), (2006년 2회 산업기사), (2011년 3회 산업기사), (2013년 2회 기사), (2013년 2회 기사), (2013년 3회 산업기사) (2014년 1회 기사), (2014년 3회 산업기사), (2014년 3회 기사), (2019년 2회 기사)

POINT 미도공식 (2021년 3회 기사), (2022년 2회 기사)

미도(M) = O(질서성의 요소) / C(복합성의 요소)

 미적계수 적용 → M을 구함(M이 0.5 이상이면 좋은 배색이 됨)

C(복합성의 요소) = (색수) + (색상차가 있는 색의 조합수)

 + (명도차가 있는 색의 조합수)

 + (채도차가 있는 색의 조합수)

O(질서성의 요소) = 색의 3속성별 통일 조화(색상의 미적계수 + 명도의 미적계수 + 채도의 미적계수)

 눈부심, 제1부조화, 유사조화, 제2부조화, 대비조화의 해당 여부

(6) 루드의 색채조화론(Rood's theory of color harmony) (2014년 2회 기사), (2015년 1회 기사), (2022년 2회 기사)

① 루드(O. N. Rood)의 저서 '모던 크로매틱스'에서 자연계에 사용되는 색채의 조화는 조화롭다는 이론을 바탕으로 자연계의 법칙을 이용하여 배색할 때 인간은 자연스럽게 느끼므로 가장 친숙한 색채조화를 이룬다라는 주장이다. (2019년 3회 기사)

② 자연색의 외양효과 원리로 색상의 자연연쇄 원리에 근거하여 배색하면 조화롭다는 내추럴 하모니를 제안했다.

(7) 아른하임의 색채조화론

색채조화를 음악에 비유하여 화음과 불협화음의 원리를 기초로 색채조화의 개념을 설명하였다.

제2강 **배색효과**

1 **배색효과**

(1) 배색 (2012년 3회 산업기사), (2013년 3회 산업기사), (2015년 2회 산업기사), (2020년 3회 산업기사)

① 두 가지 이상의 색을 목적과 기능에 맞는 미적효과를 질서 있고 균형 있게 배합하여 복수의 색채를 계획하고 배열하는 것으로 보는 사람들에게 즐거운 감정을 주는 미적 효과를 배색 이라 한다.

② 배색 시 조명의 기술적 조건, 바탕과 재질의 관계, 색상과 색소 등의 여러 가지 상황이나 조건에 따라 달라진다. 효과적인 배색을 위해서는 색채이론에 기초하여 응용하거나 색채심 리를 고려한다.

(2) 색채계획 시 배색방법 (2009년 3회 산업기사), (2010년 2회 기사), (2012년 1회 기사), (2013년 1회 기사), (2013년 2회 기사), (2013년 3회 기사), (2014년 1회 기사), (2017년 2회 기사), (2018년 2회 산업기사), (2019년 3회 기사)

① **주조색** : 배색 시 전체적인 느낌을 전달하는 주가 되는 색을 주조색이라고 한다. 색채계획 에 있어 70% 이상을 차지하는 색을 말한다. 분야별로 선정 방법이 동일하지 않고 전체의 느낌을 전달하고 색채효과를 좌우하게 된다.
(2003년 3회 산업기사), (2005년 3회 산업기사), (2008년 1회 산업기사), (2014년 1회 산업기사), (2014년 2회 산업기사), (2017년 3회 산업기사), (2018년 1회 산업기사), (2018년 2회 기사), (2019년 3회 기사)

② **보조색** : 주조색 다음으로 넓은 공간을 차지하며 보조요소들을 배합색으로 취급함으로써, 변화를 주는 역할을 한다. 약 25% 내외 정도의 면적을 차지한다.
(2005년 3회 산업기사), (2017년 1회 기사), (2018년 3회 기사)

③ **강조색** : 디자인 대상에 악센트를 주는 포인트 역할을 하는 색으로, 시각적인 강조나 면의 미적인 효과를 위해 사용되고 전체의 5% 정도 내외를 차지한다. (2016년 2회 산업기사), (2016년 3회 산업기사), (2018년 2회 산업기사), (2020년 3회 산업기사), (2021년 1회 기사), (2021년 3회 기사)

색채를 적용할 대상을 검토할 때 고려해야 할 조건

① 거리감 – 대상과 보는 사람과의 거리
② 면적효과 – 대상이 차지하는 면적
③ 조명조건 – 자연광과 인광광의 구분 및 종류와 조도
④ 공공성의 정도 – 개인용, 공동사용의 구분
⑤ 움직임 – 대상의 움직임으로 고정된 대상과 움직이는 대상
⑥ 시간 – 시야에 있는 시간의 장단

(3) 배색의 느낌 (2007년 1회 산업기사), (2013년 3회 산업기사), (2019년 2회 산업기사), (2019년 3회 기사)

가. 색상에 의한 배색의 느낌 (2008년 3회 산업기사)

① **동일색상의 배색** : 따뜻함, 차가움, 부드러움, 딱딱함 같은 통일된 감정을 가질 수 있다.
(2017년 3회 산업기사), (2019년 3회 산업기사)

② **유사색상의 배색** : 무난하고 부드러우며 협조적, 온화함, 상냥함의 감정을 가질 수 있다.
(2005년 3회 산업기사), (2018년 1회 산업기사)

③ **반대색상의 배색** : 화려하고 자극이 강함, 동적이며 생생한 느낌의 액티브 웨어에 많이 활용된다. (2006년 1회 산업기사), (2007년 3회 산업기사), (2012년 2회 산업기사), (2014년 3회 산업기사), (2019년 1회 산업기사), (2019년 3회 기사)

나. 명도에 의한 배색의 느낌

① **고명도의 배색** : 고명도끼리의 배색은 맑고 명쾌하고 깨끗한 느낌을 준다.

② **명도차가 큰 배색** : 명도차가 크면 뚜렷하고 확실하며, 명쾌한 느낌을 준다.

다. 채도에 의한 배색의 느낌

(2003년 3회 산업기사), (2004년 1회 산업기사), (2017년 2회 산업기사), (2018년 1회 기사), (2018년 3회 산업기사)

① **고채도의 배색** : 고채도끼리의 배색은 매우 화려하고 자극적이며, 산만한 느낌을 준다.
(2022년 2회 기사)

② **저채도의 배색** : 저채도끼리의 배색은 부드럽고 온화한 느낌을 준다.

③ **채도차가 큰 배색**에서는 색의 면적을 조절하여 안정된 느낌을 준다.

라. 동일한 톤에 의한 배색 <small>(2009년 1회 산업기사)</small>

차분하고 정적이며 통일감의 효과를 가진다.

2 색채배색의 분리배색(separation, 세퍼레이션) 효과

<small>(2007년 3회 산업기사), (2008년 1회 산업기사), (2009년 1회 산업기사), (2012년 2회 산업기사), (2012년 3회 산업기사), (2013년 1회 산업기사), (2013년 3회 산업기사), (2014년 2회 산업기사), (2014년 3회 산업기사), (2015년 2회 산업기사), (2018년 2회 산업기사), (2018년 2회 기사), (2019년 3회 산업기사)</small>

① 말 그대로 색채 배색 시 색들을 분리시키는 효과를 말한다. 즉 색의 대비가 심하거나 비슷하여 애매한 인상을 줄 때 세퍼레이션 컬러를 삽입하여 명쾌한 느낌을 줄 수 있다.

② 시각적으로 자극이 너무 강한 고채도끼리의 배색이나 색상과 톤의 차이가 큰 대조배색에서 관계를 완화하고 조화를 이루고자 할 때 사용되는 배색기법이다.

③ 세퍼레이션 컬러는 주로 무채색을 사용한다. 예를 들어 어두운 색 사이에 밝은 회색들을 삽입하면 경쾌한 이미지가 살아나게 된다. 만화 또는 캐릭터, 일러스트레이션, 교회 스테인드글라스 기법 등에 사용된다. <small>(2006년 2회 산업기사)</small>

3 강조배색(accent)의 효과

<small>(2006년 1회 산업기사), (2006년 2회 산업기사), (2007년 3회 산업기사), (2008년 1회 산업기사), (2009년 1회 산업기사), (2018년 3회 산업기사)</small>

① 배색 자체가 변화가 없이 너무 동일한 느낌이 들 때 강조색을 사용함으로써 보다 적극적이고 경쾌하고 활기찬 느낌의 배색효과를 얻을 수 있다. 강조색은 보통 전체에서 5~10% 정도 쓰인다. <small>(2011년 1회 산업기사), , (2019년 1회 산업기사)</small>

② 단조로운 배색에 대조색을 조금 추가하여 전체 상태를 돋보이도록 구성하는 배색으로 무채색이나 저채도 등에는 포인트로 고채도색을 사용한다.

4 연속배색(gradation, 그러데이션 배색)의 효과

(2006년 1회 산업기사), (2014년 2회 산업기사), (2017년 1회 산업기사), (2018년 1회 산업기사), (2019년 2회 산업기사), (2019년 3회 산업기사)

① 연속으로 이어지는 느낌으로 배색하는 것을 말하며 그러데이션 배색효과라고도 한다. 연속효과를 통해 율동감을 줄 수 있으며 색상이나 명도, 채도, 톤 등이 단계적으로 변화되는 배색이다. 무지개의 색, 스펙트럼의 배열, 색상환의 배열 등에서 볼 수 있다.

(2004년 1회 산업기사), (2008년 1회 산업기사), (2016년 1회 산업기사)

② 색채와 색조의 변형이며, 색채가 조화되는 시각적 유목감(주목성)을 주며, 색상, 명도, 채도, 톤의 변화를 통한 조화를 기본 기능으로 하여 리듬감이나 운동감을 주는 배색으로 자연의 색상배열 속에서 볼 수 있다.

(2004년 3회 산업기사), (2008년 3회 산업기사), (2016년 2회 산업기사), (2020년 3회 산업기사)

5 반복배색(repetition)의 효과

(2013년 2회 산업기사), (2013년 3회 산업기사), (2014년 2회 산업기사), (2021년 3회 기사)

① 반복배색은 배색 자체가 반복됨으로 전체적인 통일감을 느낄 수 있으며, 색상차가 많이 나는 색을 이용해 반복배색을 할 경우 보다 강렬한 배색효과를 얻을 수 있다.

② 2색 이상의 색에 일정한 질서를 주어 리듬과 조화의 효과를 얻을 수 있는 배색으로 바둑판 무늬나 타일 바닥면의 배색이 대표적인 반복배색이다. (2017년 1회 산업기사)

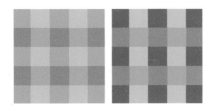

6 기타 배색효과

(1) 톤을 이용한 배색의 효과

가. 톤온톤(Tone on Tone) 배색

(2002년 5회 산업기사), (2005년 3회 산업기사), (2011년 1회 산업기사), (2014년 3회 산업기사), (2016년 3회 산업기사), (2017년 1회 산업기사), (2017년 3회 산업기사), (2019년 1회 산업기사), (2020년 1, 2회 산업기사)

톤온톤 배색이란 톤을 겹치게 한다는 의미이며, 동일 색상으로 두 가지 톤의 명도차를 비교적 크게 잡은 배색이다. 세 가지 이상의 다색을 사용하는 같은 계열 색상의 농담 배색도 톤온톤에 포함된다.

나. 톤인톤(Tone in Tone) 배색

(2004년 1회 산업기사), (2006년 1회 산업기사), (2008년 1회 산업기사), (2013년 1회 산업기사), (2015년 3회 산업기사), (2015년 3회 기사), (2016년 1회 산업기사), (2020년 4회 기사)

유사색상의 배색처럼 톤과 명도의 느낌은 그대로 유지하면서 색상을 다르게 배색하는 방법으로 톤은 같지만 색상이 다른 배색을 말한다.

다. 카마이외(camaieu) 배색

① 서양회화 기법 중 하나로 프랑스어로 거의 같은 색상과 톤에 약간의 변화만 준 배색으로 톤의 변화가 적은 배색을 말한다. 언뜻 보면 거의 같은 색으로 보일 정도로 미묘한 차이의 배색이다.

② 색상과 톤의 차이가 거의 없는 배색기법으로 톤온톤과 비슷한 배색이지만 톤의 변화폭이 매우 작은 배색으로 색상차와 톤의 차가 거의 근사한 애매한 배색 기법을 말한다.

라. 포 카마이외(faux camaieu) 배색 (2008년 1회 산업기사), (2012년 3회 산업기사)

① 카마이외 배색과 거의 동일한 배색기법으로 카마이외 배색의 색상과 톤에 약간의 변화만 준 배색으로 가짜, 모조의 뜻을 가진다. 카마이외 배색처럼 거의 차이가 나지 않는다.

② 전통적인 패션세계에서는 톤의 차나 색상 차가 적어 온화한 느낌의 배색을 총칭하기도 하며 이질적인 소재를 조화함으로써 생기는 미묘한 배색을 말한다.

마. 토널(tonal) 배색 (2012년 1회 기사), (2014년 3회 산업기사), (2017년 1회 기사), (2018년 3회 산업기사), (2021년 3회 기사)

'색조', '음조'의 뜻을 가지며, 배색의 느낌은 톤인톤 배색과 비슷하지만 중명도, 중채도의 색상으로 배색되기 때문에 안정되고 편안한 느낌을 가지며, 다양한 색상을 사용한다는 점에서 톤인톤 배색과 차이가 있다.

바. 비콜로(bicolore) 배색 (2011년 1회 산업기사)

국기의 배색에서 나온 기법으로 하나의 면을 2가지 색으로 배색한 것을 말한다. 대부분 white와 vivid tone의 색상을 사용하기 때문에 분명한 대비효과와 안정된 느낌을 주게 된다.
예 파키스탄, 인도네시아, 알제리 등

사. 트리컬러(tricolor) 배색

비콜로 배색과 동일하게 국기의 배색에서 나온 기법으로 한 면을 3가지 색으로 배색한 것을 말한다. 비콜로 배색처럼 white와 채도 높은 두 개의 vivid tone의 색상을 사용하기 때문에 강렬하면서도 대비효과, 안정감이 높은 배색효과를 얻을 수 있다.
예 프랑스, 벨기에, 이탈리아, 멕시코, 페루, 루마니아, 아프리카 신생국 등

아. 멀티컬러 배색

여러 가지 색이라는 뜻으로 채도가 높은 톤에서 다양한 색상을 이용하여 배색하는 것을 말한다. 적극적이며 활발한 배색이 될 수 있다.

MEMO

핵심요약정리 및 체크리스트

[꼭 이해하고 넘어가야 할 핵심내용입니다. 아래 내용의 80% 이상 암기하지 못했다면 다시 공부하세요.]

☐ 1. 색채표준의 목적 – 색채정보의 저장, (　　　　), 재현을 목적으로 함

전달

☐ 2. 색채표준의 조건

① 국제적인 기호를 사용 　　　 ② 동일한 간격 (　　　)을 유지

③ 색의 3속성으로 표기 　　　　 ④ 체계적이고 과학적 규칙에 의해서 사용

⑤ 실용화 및 재현이 가능 　　　 ⑥ 색채 재현 시 안료를 이용해 재현 가능

등보성

☐ 3. 표색계 – (　　　)(먼셀 표색계, NCS, PCCS, DIN) + 혼색계 (CIE 표준표색계)

현색계

☐ 4. CIE XYZ – (　　　)혼색(RGB)의 원리, XYZ 삼자극치의 값을 표시

가법

☐ 5. CIE Yxy – Y는 (　　　), x는 색상, y는 채도를 표시

반사율

☐ 6. 말발굽형 모양의 색도도 – 중앙은 (　　　　), 내부의 궤적선은 색온도, 모든 색표현 가능

백색점 C

☐ 7. CIE $L*a*b*$ 색체계 – L은 명도, $+a*$는 (　　　), $-a*$는 초록, $+b*$는 노랑, $-b*$는 (　　　)을 의미

빨강, 파랑

☐ 8. CIE $L*u*v*$ 색체계 – L은 명도, u와 v는 (　　　)과 (　　　)를 나타내는 색도

색상, 채도

☐ 9. CIE $L*c*h*$ 색체계 – L은 (　　　), c는 채도, h는 색상의 각도를 의미

명도

☐ 10. 먼셀 표색계 – 한국공업규격으로 KS A 0062에서 채택, 교육부고시 312호로 지정

① 색상 (H, Hue) – 적(R), 황(Y), 녹(G), 청(B), 자(P)의 5원색에 중간색 5색를 추가 10단계로 나눠 총 100색상

② 명도 (V, Value) – (　　　　　　), N(Neutral의 약자)로 표시

총 11단계

☐ 11. 먼셀기호의 표시법 – (　　　)로 표시, H는 색상, V는 명도, C는 채도를 의미

H V/C

☐ 12. 먼셀 (　　　) (color tree) – 색나무라고도 한다.

색입체

□ 13. 먼셀 표색계의 활용 및 조화 − ()의 원리가 조화의 기본

균형

□ 14. NCS 표색계

① ()을 바탕으로 40색상 사용

② 혼합비는 S(검정량)+W(흰색량)+C(유채색량)=100%으로 표시 + 검정량
과 순색량의 ()만 표기

헤링의 4원색설
뉘앙스(nuance)

□ 15. NCS 표기법 − S 1040−Y40R으로 표기, 1040는 뉘앙스를 의미하고
Y40R은 색상을 의미하며, 10은 검은색도, 40은 ()도, Y40R은 Y에
40만큼 R이 섞인 YR를 나타낸다. S는 2판임을 표시

유채색

□ 16. 오스트발트 색체계

① 혼합비를 검정량(B)+흰색량(W)+순색량(C)=100%, B(완전흡수),
W(완전반사), C(특정 파장의 빛만 반사)

② 색상의 기본색은 헤링의 4원색설에 근거해 노랑(yellow), 빨강(red),
파랑(ultramarine blue), 초록(seagreen)을 기본으로 함

③ 기본색 중간에 주황(orange), 청록(turquoise), 자주(purple), 황록(leaf
green) 추가, 총 8색상을 다시 3등분해서 ()을 만들어 사용

④ 명도는 수치가 아닌 영어 알파벳을 이용해 8단계로 나눠 사용

⑤ 오스트발트의 색입체 모양은 삼각형을 회전시켜 만든 복원추체(마름모
형)이다.

24색상

□ 17. 오스트발트의 색채조화이론 − "조화란 곧 ()와 같다"고 주장

질서

□ 18. PCCS 색체계 −1964년 () 색채연구소 개발, tone의 개념

① 헤링의 4원색설, 색상은 24색 사용

② 명도는 17단계(0.5단계 세분화)

③ 채도는 9단계 사용

일본

□ 19. PCCS 표기법 − 3:R−7.0−2S (3:R은 색상, 7.0은 (), 2S는()를
의미로 표시한다.

명도, 채도

□ 20. DIN 색체계

① 독일의 표준, 표기는 13 : 5 : 3 으로 표기(색상−T, 포화도(채도)−S, 암도
(명도)−D)

② 색상 ()색, 명도 11단계(0단계~10단계), 채도 16단계(0~15단계)

24

□ 21. RAL 색체계 − 표기법은 210.80.30으로 순서대로 색상, (),
()를 의미한다.

명도, 채도

□ 22. 색명에 의한 분류 – 기본색명 + 일반색명() + 관용색명()

계통색명, 고유색명

□ 23. () 일반(계통)색명 – 전미국색채협의회(ISCC) + 전미국 국가 표준(NIST), KS와 다른 점은 올리브(Olive)가 색상으로 포함

ISCC–NIST

□ 24. 오방색

① 청(靑) – 동쪽, 목(木)　　　② 백(白) – 서쪽, 금(金)

③ ()(赤) – 남쪽, 화(火)　　④ 흑(黑) – 북쪽, 수(水)

⑤ ()(黃) – 중앙, 토(土)

적, 황

□ 25. 오간색

① 홍색 : 백색과 적색 사이　　　② 벽색 : 백색과 청색 사이

③ () : 황색과 청색 사이　　④ 유황색 : 흑색과 황색 사이

⑤ () : 흑색과 적색 사이

녹색, 자색

□ 26. 쉐브럴(Chevreul)의 색채조화론

()	명도가 비슷한 인접 색상을 동시에 배색하면 조화롭다.
도미넌트 컬러 조화	지배적인 색조의 느낌 즉 통일감이 있어야 조화롭다.
세퍼레이션 컬러 조화	두 색이 부조화일 때 그 사이에 흰색 또는 검은색을 더하면 조화롭다.
보색 배색의 조화	두 색의 원색에 강한 대비로 성격을 강하게 표현하면 조화롭다.

동시대비의 원리

□ 27. 저드의 색채조화 4원칙 – ()의 원리, 비모호성의 원리(명료성의 원리), 친근성의 원리, 유사의 원리

질서

□ 28. ()의 색채조화론

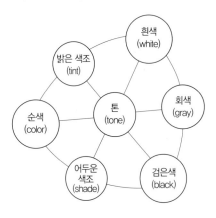

파버 비렌(Faber Biren)

□ 29. 요하네스 이텐(Johannes Itten)의 색채조화론

① 2색조화 (보색관계의 색은 조화로운 화음을 만든다.)

② () (정삼각형 꼭짓점 안에 3색은 조화롭다.)

③ 4색조화 (정사각형 꼭짓점 안에 있는 4색은 조화롭다.)

④ 5색조화 (오각형과 3색조화와 흑과 백을 연결하면 조화롭다.)

⑤ 6색조화 (육각형과 4색조화와 흑과 백을 연결하면 조화롭다.)　　　3색조화

□ 30. 문－스펜서의 색채조화론 － 오메가 공간, 미도(M) ＝ O(질서성의 요소)/C(복합성의 요소) 미적계수 적용 → M을 구함(M이 (　　) 이상이면 좋은 배색이 됨)　　　0.5

□ 31. 색채계획 시 배색방법－ 주조색(　　　　　) ＋ 보조색(25% 내외) ＋강조색 (5% 정도 내외)　　　70% 이상

□ 32. 색채배색의 (　　)배색 － 주로 무채색을 사용, 만화 또는 캐릭터, 일러스트레이션, 교회 스테인드글라스 기법 등에 사용　　　분리

□ 33. 연속배색의 효과 － (　　　　　) 배색효과　　　그러데이션

□ 34. (　　) 배색의 효과 － 배색 자체가 반복됨으로 전체적인 통일감을 느낌　　　반복

□ 35. (　　　　) 배색 － 동일 색상, 톤의 명도차를 비교적 크게 잡은 배색　　　톤온톤

□ 36. (　　　　) 배색 － 동일 색조, 색상차를 주는 배색　　　톤인톤

□ 37. (　　　　　) 배색 － 색상과 톤의 차이가 거의 없는 배색기법　　　카마이외

□ 38. (　　　　　　) 배색 － 카마이외 배색과 거의 동일한 배색기법　　　포 카마이외

□ 39. (　　　) 배색 － 중명도, 중채도의 배색　　　토널

□ 40. (　　　　) 배색 － white와 vivid tone의 색상을 배색

　　　예 파키스탄, 포르투칼, 알제리 등　　　비콜로

□ 41. (　　　　) 배색 － white와 채도 높은 두 개의 vivid tone의 색상을 사용

　　　예 프랑스, 벨기에, 이탈리아, 멕시코, 페루, 루마니아, 아프리카 신생국 등　　　트리컬러

□ 42. (　　　)컬러 배색 － 적극적이며 활발하며 다양한 색상의 배색　　　멀티

Part

04

색채관리의
이해

제1장
색채와 소재

제1강 색채의 원료

1 염료, 안료의 분류와 특성

(1) 색료(colorants)

(2004년 3회 산업기사), (2006년 1회 산업기사), (2007년 1회 산업기사), (2009년 1회 산업기사), (2009년 1회 기사), (2010년 1회 기사), (2012년 2회 기사), (2015년 2회 산업기사), (2017년 3회 산업기사), (2018년 1회 산업기사), (2018년 3회 기사), (2021년 3회 기사), (2022년 2회 기사)

① 색소를 포함하고 있는 색을 나타내는 재료 또는 색을 느낄 수 있게 하는 재료를 색료라고
 한다. 색료는 크게 안료와 염료로 나뉜다. 일반적으로 색료는 가시광선을 흡수하는 성질을
 가지고 있는데, 색료의 투명도는 색료와 수지의 굴절률의 차이가 작을수록 높아진다.

② 색료 선택 시 고려사항

(2008년 3회 산업기사), (2015년 2회 산업기사), (2016년 2회 산업기사), (2016년 3회 산업기사), (2017년 2회 산업기사), (2019년 1회 기사)

착색비용, 다양한 광원에서 색채현상에 대한 고려(color appearance), 착색의 견뢰성(염
색한 천들의 색상이 변하지 않는 정도), 작업공정의 가능성 등을 고려해야 한다.

> **조선생의 TIP**
>
> 일광견뢰도
> 염색물이 자연광 아래에서 얼마나 변색되는가를 나타내는 척도

컬러 인덱스(Color Index International) (2008년 1회 산업기사), (2008년 3회 산업기사), (2010년 1회 산업기사), (2012년 1회 산업기사), (2012년 3회 산업기사), (2012년 3회 기사), (2014년 3회 산업기사), (2015년 1회 산업기사), (2016년 2회 산업기사), (2019년 3회 산업기사), (2020년 1, 2회 산업기사)

조선생의 TIP

① 색료의 호환성과 통용성을 확보하기 위한 색료 표시기준으로 색료와 사용방법에 따라 분류하고 색료에 고유의 번호를 표시하는 것으로 약 9,000개 이상의 염료와 약 600개의 안료가 수록되어 있다.

② 1924년에 컬러 인덱스 제1판을 출판한 이후 1952년 제2판, 1971년 제3판, 1975년 증보판을 내어 전 6권을 출판하였다. 이후 제4판은 2000년 안료판이 2002년에는 염료판이 공표되었다. 컬러 인덱스는 색료사용용도에 따른 컬러 인덱스 분류명(color index generic name : C.I. Generic name)과 합성염료나 안료를 화학구조별로 종속과 색상으로 분류하고 컬러 인덱스 번호(color index number : C.I. Number)로 표시한다. (2017년 2회 산업기사), (2020년 1, 2회 산업기사)

예 인덱스 번호는 C.I. Generic Name : C.I. Reactive Blue 19, C.I. Number : 61200식으로 5자리로 표시가 된다.

③ 컬러 인덱스에서 제공하는 정보는 색료의 생산회사, 색료의 화학적 구조, 색료의 활용방법, 염료와 안료의 활용방법과 견뢰성(fastness), 색공간에서 디지털 기기들 간의 색차를 계산하는 것 등이다. 증보판과 신제품의 정보에 따라 국가 개정이 이루어진다.

(2009년 2회 산업기사), (2011년 2회 기사), (2015년 2회 산업기사), (2016년 3회 산업기사), (2018년 1회 산업기사)

(2) 색소(pigment)

가. 색소의 정의 (2013년 1회 산업기사), (2013년 2회 기사), (2020년 4회 기사)

물체에 색깔이 나타나도록 만들어주는 물질을 색소라고 한다. 동물이나 식물에 함유되어 있는 색소를 천연색소라고 부르며 그 일부는 식품의 천연착색료로 이용되고 있다. 천연색소는 색상이 다양하지 않고 햇빛, 공기, pH 등에 대한 안정성 문제가 있으므로 보다 뛰어난 합성 인공색소가 개발되고 있다.

나. 색소의 종류

① 식물색소 (2003년 1회 산업기사), (2010년 3회 산업기사), (2015년 2회 기사)

안토시안(anthocyan)	붉은색(산성), 보라(중성), 파랑(알칼리성) (2016년 2회 산업기사)	과꽃, 국화, 포도주
플라보노이드(flavonoid)	담황색, 노랑~주황, 흰색, 파랑 (2009년 3회 기사), (2020년 1, 2회 기사)	앵꽃초와 같은 식물의 잎, 꽃, 열매, 줄기에서 추출
알리자린(Alizarine)	분홍색	이집트, 페르시아, 인도 등에 알려진 가장 오래된 염료로 꼭두서니 뿌리 속 배당체에서 추출 (2020년 3회 산업기사)
클로로필(chlorophylle)	오렌지색, 노란색, 초록색 (2004년 1회 산업기사), (2007년 3회 산업기사)	• 중앙에 마그네슘 원자를 포함 • 크로커스 꽃가루에서 추출 (2016년 1회 기사)
카사민(casamin)	붉은색 (2009년 3회 기사)	옛날 입술, 연지, 붉은 염색의 염료
크로틴(crotin)	붉은색, 오렌지색	당근, 엽채류

크산토필(xanthophyll)	노란색	광합성 보조색소
푸코크산틴(Fucoxanthin)	적갈색	갈조류
피코시아닌(phycocyanin)	파란색	홍조류의 색소단백질
피코에리드린(phycoerythrin)	분홍색	홍조류의 광합성 색소

② 동물색소 (2021년 2회 기사)

헤모시아닌(hemocyanin)	담청색	• 갑각류나 연체동물의 혈액 속에 함유 • 오징어, 문어, 새우, 게 등 • 중앙에 구리 포함
카로티노이드(carotinoid)	적색	난소, 간, 피부, 눈의 망막, 유즙 등
헤모글로빈(hemoglobin) (2022년 1회 기사)	붉은색	• 혈액 속에 함유 • 탈로시아닌과 포피린 중앙에 철을 포함
멜라닌(melanin)	검은색–갈색 (2010년 1회 기사)	피부, 머리카락 등 (2017년 1회 산업기사)

(3) 염료(dye)

가. 염료의 이해
(2005년 3회 산업기사), (2007년 3회 산업기사), (2009년 2회 산업기사), (2009년 2회 기사), (2010년 1회 기사), (2010년 1회 산업기사), (2011년 3회 기사), (2012년 1회 산업기사), (2014년 1회 산업기사), (2015년 2회 산업기사), (2015년 2회 기사), (2019년 3회 기사), (2020년 3회 산업기사), (2021년 1회 기사)

① 염료는 물과 기름에 잘 녹아 수용성이거나 액체와 같은 형태의 유기물인 단분자로 분산하여 섬유 등의 분자와 잘 결합하여 착색하는 색물질로 넓은 뜻으로는 섬유 등 착색제의 총칭이라고 말할 수 있다. (2019년 1회 산업기사), (2019년 1회 기사), (2020년 1, 2회 기사)

② 염료는 화학적 반응을 통하여 흡착한다. 물과 기름에 녹지 않고 가루인 채로 물체 표면에 불투명한 유색막을 만드는 안료(顔料)와 구분된다. (2018년 2회 기사)

③ 염료는 다른 물질과 흡착 또는 결합하기 쉬어 방직계통에 많이 사용되며, 그 외 피혁, 잉크, 종이, 목재 및 식품 등의 염색에 사용되는 색소이다. 1856년 영국의 W.H. 퍼킨에 의해 최초의 합성염료로서 아닐린설페이트를 산화시켜 얻어낸 보라색인 모브(mauve)가 개발·사용되었다. (2003년 1회 산업기사), (2003년 3회 산업기사), (2009년 1회 기사), (2017년 1회 기사), (2017년 2회 산업기사), (2019년 2회 산업기사), (2020년 1, 2회 산업기사)

나. 염료의 종류 (2003년 3회 기사), (2010년 2회 기사), (2016년 2회 산업기사)

① 천연염료(natural dye)
(2005년 1회 산업기사), (2009년 2회 기사), (2012년 1회 기사), (2015년 2회 기사), (2015년 3회 산업기사), (2015년 3회 기사)

자연에서 나오는 색료인 천염염료는 합성염료에 비해 색채가 선명하지 않고 색상이 다양하지 않지만 우아하고 독특한 색채를 보여줌으로써 고급품의 섬유염색에 이용되며, 견뢰

도(굳고 튼튼한 정도)가 낮다. 자연 그대로 또는 약간의 가공을 통해 사용한다. 식물, 광물, 동물 등에 존재하며 식물이 가장 많다. 식물염료는 식물의 꽃, 잎, 줄기, 뿌리, 과실 등에서 채취하는데, 채취 후 그대로 염료로 이용되는 것도 있지만, 반드시 가공해야 실용화되는 것도 있다.

세계에서 식물염료로 이용되는 식물은 약 3,000종이며, 우리나라의 경우 엉거싯과의 잇꽃, 마디풀과의 쪽, 콩과의 다목, 꼭두서닛과의 치자나무 등이 주로 사용되었으나, 현재는 합성염료(약 40,000종, 2,500품목)에 밀려 많이 사용되지 않고 있다.

② **식물염료의 종류** (2010년 2회 산업기사), (2010년 3회 기사), (2015년 3회 기사)

쪽염료	우리나라에서 예로부터 사용되던 천연염료로서 하늘빛을 나타내며 횟수를 거듭하여 염색하면 흑색에 가까운 현색이 되고 민간신앙에서는 청색지향의식과 봄을 상징하는 대표색으로 선호도가 높다. (2004년 3회 산업기사)
홍화염료	우리나라에서 전통적으로 사용하는 천연염료로서 방충성이 있고, 피부에 바르면 세포에 산소공급이 촉진되어 혈액순환을 돕는 치료제로도 사용되었다. 주로 주홍색을 띤다. (2003년 3회 산업기사), (2019년 2회 산업기사)
자초염료	자색
치자염료	황색(적홍색)으로 염색되는 직접염료로 9월에 열매를 채취하여 볕에 말려 사용하고, 종이나 직물의 염색 및 식용색소로도 사용되는 천연염료 (2011년 2회 산업기사), (2015년 2회 기사), (2019년 1회 기사)
소목염료	소목은 목재 안쪽의 빛깔이 짙은 부분인 심재를 사용하는 대표적인 다색성 염료식물로서 매염제에 따라 황색, 적색, 자주색, 흑색으로 염색된다. (2017년 3회 산업기사)
오배자	적색 (2009년 1회 산업기사)
인디고	인류에게 알려진 오래된 염료 중에 하나로 벵갈, 자바 등 아시아 여러 곳에서 자라는 토종식물에서 얻어지며, 우리에게 청바지 색깔로 잘 알려져 있는 천연염료 (2006년 3회 산업기사), (2016년 1회 산업기사)
황벽(黃蘗)	황색을 내는 식물성 연료로 방충효과가 있다.
소방목(蘇枋木)	콩과 식물인 소목으로 단목, 목홍, 적목, 소방, 다목 등으로 불렀고, 홍화보다 순적색이 난다.
괴화(槐花)	회화나무(콩과의 낙엽교목)의 열매에서 얻은 다색성 염료로서 매염제에 따라 연둣빛 노랑에서 짙은 카키색까지 얻을 수 있다. (2017년 1회 기사), (2020년 1, 2회 기사)
울금(鬱金)	황색계 식물성 염료의 하나로 생강과의 구근초뿌리에서 색소를 추출한다. 방충효과가 있고 식품 착색염료 또는 약초로 사용된다.

쪽염료　　홍화염료　　자초염료　　치자염료　　소목염료　　오배자

③ 동물염료(animal dye)의 종류

동물염료는 동물로부터 채취하는 색소로 동물이 분비하는 색소, 동물조직체의 일부에 포함되어 있는 색소를 이용한다.

오징어 먹물	세피아(갈색)
조개(패자)	자주색(티리안퍼플), 진홍색
코치닐(연지벌레)	적색(카민), 적갈색 <small>(2019년 3회 산업기사)</small>

다. 좋은 염료의 특징 <small>(2016년 3회 산업기사)</small>

① 좋은 염료는 색깔을 잘 띠어야 한다.

② 세탁 시 씻겨 내려가지 않아야 한다.

③ 분자가 직물에 잘 흡착되어야 하며 외부의 빛에 대하여 안정적이어야 한다.

④ 액체용액을 오랜 기간 저장해도 변하지 않아야 한다. <small>(2009년 1회 기사), (2010년 3회 산업기사)</small>

⑤ 염료가 잘 용해되어야 한다. <small>(2014년 3회 산업기사)</small>

⑥ 분말의 염료에 먼지가 없어야 한다. <small>(2015년 2회 기사)</small>

(4) 안료(pigment)

가. 안료의 이해
<small>(2007년 3회 산업기사), (2009년 2회 산업기사), (2009년 2회 기사), (2009년 3회 기사), (2010년 3회 산업기사), (2011년 2회 산업기사), (2011년 3회 기사), (2012년 1회 산업기사), (2013년 1회 산업기사), (2013년 1회 기사), (2013년 2회 기사), (2013년 3회 산업기사), (2013년 3회 기사), (2014년 2회 산업기사), (2015년 3회 기사), (2017년 2회 산업기사), (2017년 3회 산업기사), (2017년 3회 기사), (2020년 3회 산업기사), (2020년 4회 기사)</small>

① 물이나 기름, 용제 등에 녹지 않는 백색 또는 유색의 무기화합물로 미립자 상태의 분말이며, 그대로의 상태로는 착색능력이 없어 접착제인 비히클(전색제, binder)의 도움으로 물체에 고착되거나 물체 중에 미세하게 분산되어 착색된다.
<small>(2004년 3회 산업기사), (2008년 1회 산업기사), (2009년 1회 산업기사), (2009년 1회 기사), (2014년 2회 기사), (2016년 1회 기사), (2017년 1회 기사), (2017년 1회 산업기사), (2018년 1회 산업기사), (2020년 3회 산업기사), (2020년 4회 기사), (2021년 1회 기사)</small>

② 안료는 비수용성으로 착색하고자 하는 매질에 용해되지 않으며 염료에 비해 은폐력(표면을 덮어 보이지 않게 하는 성질)이 크다. 안료의 입자 크기에 따라 이중착색도, 불투명도, 점도, 굴절률, 빛의 산란과 흡수 등에 영향을 미친다.
<small>(2002년 5회 산업기사), (2005년 1회 산업기사), (2006년 3회 산업기사), (2014년 2회 기사), (2014년 3회 기사), (2015년 2회 기사), (2016년 3회 산업기사), (2017년 3회 기사), (2019년 1회 기사), (2021년 3회 기사)</small>

③ 동굴벽화시대의 채색에 사용되었고, 자동차의 내장 및 외장의 표면코팅, 유성 및 수성 페인트, 종이 또는 금속판에 사용하는 잉크 등과 같은 색 재료에 사용되는 색소이다.
<small>(2003년 3회 산업기사), (2004년 1회 산업기사), (2010년 1회 산업기사), (2010년 3회 기사)</small>

④ 안료는 분말 상태에서의 색과 전색제가 혼합되었을 때의 색이 다르게 보인다. 이유는 전색제 자체의 굴절률이 있기 때문인데 은폐력은 주로 광의 반사율에 결정이 된다. 광의 반사율은 굴절률의 차이에 따라 결정되므로 안료의 굴절률과 전색제의 굴절률 차이가 클수록 은폐력이 커지게 된다. (2021년 1회 기사)

나. 안료의 종류(탄소의 유무에 따라 구분) (2010년 2회 산업기사), (2017년 2회 기사)

① 무기안료(inorganic pigment)
(2008년 3회 산업기사), (2010년 2회 산업기사), (2011년 2회 산업기사), (2015년 2회 산업기사), (2017년 1회 기사), (2018년 3회 산업기사), (2019년 2회 기사), (2021년 2회 기사)

인류가 가장 오래 사용한 광물성 안료(천연광물을 가공, 분쇄해 만든 것)로 도자기유약이나 동굴벽화(산화철, 산화망간, 목탄)에서 찾아볼 수 있다. 은폐력이 좋고 빛에 의해 잘 변색이 안 된다. 유기안료에 비해 선명하지 않다. 가격이 저렴하고 사용량도 많다. 도료, 인쇄잉크, 회화용 크레용, 고무, 통신기계, 건축재료 합성수지 등에 사용된다.

조선생의 TIP

무기안료의 종류
- 백색 안료 – 산화아연, 산화티탄, 연백, 산화바륨, 산화납
- 녹색 안료 – 산화크롬, 수산화크롬
- 청색 안료 – 프러시안블루, 코발트청, 산화철(철단)
- 황색 안료 – 황연, 황토, 카드뮴옐로 (2019년 2회 기사)
- 갈색 안료 – 청분, 셰나
- 보라색 안료 – 망간자, 코발트 바이올렛
- 적색 안료 – 버밀리언, 카드뮴레드, 벵갈라, 안티몬레드 (2022년 2회 기사)

② 유기안료(organic pigment) (2005년 3회 산업기사), (2009년 2회 기사), (2011년 2회 기사), (2016년 3회 기사), (2018년 3회 기사), (2019년 2회 기사), (2020년 3회 기사), (2021년 2회 기사)

유기화합물로 착색력(염료의 색이 진한 정도)이 우수하고 색상이 선명하며, 인쇄잉크, 도료, 섬유수지날염, 플라스틱 등의 착색에 사용된다. 무기안료에 비해 채도가 높고, 내광성이 나쁘며, 농도가 높은 특징이 있다. 종류가 많아 다양한 색상의 재현이 가능하고 인쇄잉크, 도료, 플라스틱 염색 등에 널리 사용된다.

2 색채와 소재의 관계

(1) 화염테스트 시 나타나는 원자의 색채

(2008년 1회 산업기사), (2008년 3회 산업기사), (2009년 1회 기사), (2009년 3회 산업기사), (2015년 1회 산업기사)

가. 알칼리 금속의 색채

나트륨(Na)	노란색
칼슘(Ca)	자주색, 빨간색, 오렌지색
루비듐(Rb)	빨강 – 자주색
리튬(Li)	주황색
칼륨(K)	보라색

나. 불활성(다른 물질과 화학반응이 어려운 가스) 기체의 색채 (2009년 2회 기사)

헬륨(He)	노란색
네온(Ne)	빨간색
아르곤(Ar)	옅은 파란색
질소(N₂)	주황색

3 특수색료 및 기타 (2018년 1회 기사)

(1) 특수염료의 종류

① 직접염료(direct dye) (2005년 3회 산업기사), (2012년 2회 산업기사), (2013년 2회 산업기사), (2014년 2회 기사), (2015년 1회 기사)

분말상태로 찬물이나 더운물에 간단하게 용해되고 혼색이 자유로워 손쉽게 사용할 수 있는 장점이 있으며, 세탁 또는 햇빛에 약한 단점이 있다. 염색할 수 있는 색상의 범위는 넓지만, 색이 선명하지 않고 칙칙하게 되기 쉽다.

② 염기성 염료(basic dye) (2013년 3회 산업기사), (2016년 2회 기사), (2020년 4회 기사)

염료가 수용액에서 양이온으로 되어 있기 때문에 카티온 염료라고도 하며 색깔이 선명하고 물에 잘 용해되어 착색력이 우수하지만 견뢰도가 약하고 햇빛, 세탁, 산, 알칼리, 표백분말에 대해서도 약하다.

③ 산성 염료(acid dye) (2013년 1회 기사)

물에 녹고 양모, 견모, 나일론 등 아미드계 섬유를 염색하는 것으로 이온결합방법으로 염색한다. 직접 염료에 비해 분자량이 적고, 양모나 나일론 등의 폴리아미드계 섬유에 친화력이 있고, 셀룰로오스 섬유에는 친화력이 적은 염료를 산성 염료로 분류한다.

④ 반응성 염료(reactive dye)

염료분자와 섬유분자의 화학적 결합을 일으켜 교착하는 염료로 면, 마, 레이온, 견, 양모, 나일론, 셀룰로오스 등에 이용하며 알칼리를 첨가하여 염색한다. 발색은 선명하고, 일광, 수세에 견뢰도가 높다.

⑤ 분산염료(disperse dye)

물에 잘 녹지 않아서 미세하게 분산시켜 계면활성제 등의 분산제를 써서 콜로이드에 가까운 상태로 만들어 섬유 속에 염색하는 염료

⑥ 배트염료(vat dye)

염료 자체는 물에 녹지 않지만 소금이나 황산소다를 첨가하여 염착시키고 섬유를 산화하면 섬유상에서 색소가 재생되는 염료이다. 무명, 면, 마 등의 식물성 섬유의 염색에 좋다.

⑦ 황화염료(sulfide dye) (2016년 3회 산업기사), (2022년 1회 기사)

알칼리성에 강한 셀룰로오스 섬유의 염색에 사용하며 견뢰도가 좋고 염소표백에는 약하지만 비용이 저렴하여 무명의 염색에 많이 사용된다.

⑧ 식용염료(food color) (2009년 2회 기사), (2016년 3회 산업기사), (2020년 1, 2회 산업기사)

식품, 의약품, 화장품의 착색에 사용되는 염료로 독성이 없어야 하며 법률에 의해 사용할 수 있는 염료가 정해져 있다. 우리나라에서는 합성염료 10종(수용성이 높은 산성 염료)과 알루미늄 레이크 6종에 한한다. 안토시안(anthocyan), 프라보노이드(fravonoid), 아조계(azo), 안트라퀴논계(anthraquinone) 염료가 가장 많이 사용된다.

⑨ 형광염료(fluorescent dye)

(2003년 1회 산업기사), (2006년 1회 산업기사), (2007년 1회 산업기사), (2007년 3회 산업기사), (2008년 3회 산업기사), (2009년 3회 산업기사), (2013년 2회 산업기사), (2013년 3회 산업기사), (2013년 3회 기사), (2017년 1회 산업기사), (2017년 3회 산업기사), (2018년 3회 산업기사)

자외선을 흡수하여 일정한 파장의 가시광선을 형광으로 발하는 성질을 이용하여 백색도를 높이기 위한 염료로 소량만 사용해도 되며, 어느 한도량을 넣으면 도리어 백색도가 줄고 청색이 되어버리는 염료이다. 주로 종이, 합성섬유, 합성수지, 펄프, 양모 등을 보다 희게 하기 위해 사용한다. 스틸벤(stilbene), 이미다졸(imidazole), 쿠마린(coumarin)유도체, 페놀프탈레인(phenolphthalein) 등이 있다.

(2) 특수안료의 종류 (2022년 1회 기사)

① 형광 안료(fluorescent pigment)

자극 시 발광하는 유기형광 안료와 자극이 정지한 후 발광하는 무기형광 안료로 선명한 형광상을 반색하는 특수안료

② 인광 안료(selfluminous pigment)

전자선, 방사선, 자외선, 단파장의 가시광선 등 외부로부터 자극을 받았을 때 가시광선을 방출하는 특수안료

③ 진주광택 안료(nacreous pigment) (2016년 2회 기사), (2021년 2회 기사)

천연 진주 또는 전복의 껍질의 무지갯빛 광채를 띤 부드러우며 깊이를 지닌 특수 광택 안료로 투명한 얇은 판의 위와 아래 표면에서의 광선의 간섭에 의하여 색을 드러내며 조명의 기하 조건에 따라 색이 변한다.

④ 시온 안료(heat sensitive paint) (2013년 1회 산업기사), (2015년 2회 산업기사), (2020년 3회 산업기사)

온도에 따라 색상이 변하는 특수도료로 도막(塗膜) 중에 안료를 포함시켜 일정한 온도가 되면 색이 변하게 된다. 그래서 카멜레온 도료 또는 서모 페인트(thermo paint), 측온도료라고도 한다. 온도에 의한 색의 변화가 1회만 변하는 비가역성과 온도의 상승에 따라 색이 다양하게 변화는 가역성으로 분류한다. 온도가 내려가면 원색이 되는 것과 되지 않는 것이 있다.

⑤ 레이크 안료(lake)

금속과 유기화합물이 결합된 안료

4 도료(paint)와 잉크(ink)

(1) 도료의 이해 (2014년 2회 기사)

① 페인트나 에나멜과 같이 고체 물질의 표면에 칠하여, 고체막을 만들어 물체의 표면을 보호하고 아름답게 하는 유동성 물질을 총칭하여 도료라고 한다.

② 일반적으로 겔(gel) 모양의 유동상태이다. 칠한 후에는 빨리 건조 경화하는 것이 좋다. 도료는 주로 안료로 생산된다. 피막에 굳기, 세기, 아름다움이 있어야 한다.

(2) 도료의 구성 (2002년 5회 산업기사), (2015년 3회 기사), (2018년 2회 산업기사)

도료는 전색제, 안료, 용제, 건조제, 첨가제로 구성되어 있다. 도료를 물체에 칠하여 도막을 만드는 조작을 도장이라한다. (2013년 3회 산업기사)

가. 전색제(vehicle) (2014년 1회 산업기사)

고체 성분인 안료나 도료를 도착 면에 밀착시켜 도막(물체에 표면에 칠한 도료의 얇은 층이 건조, 고화, 밀착되면서 연속적 피막이 형성된 막)을 형성하게 하는 액체 성분을 말한다.
(2010년 1회 기사), (2016년 3회 산업기사), (2017년 1회 기사)

① 유성페인트 : 들깨기름, 콩기름, 동유, 어유 등을 사용한다.

② 수성페인트 : 카세인(점착제 수용액)을 사용한다.

③ 에나멜 : 오일니스, 스텐드유를 사용한다.

④ 기타 : 아마인유, 니스, 아라비아고무 등을 사용한다. (2013년 3회 산업기사)

나. 안료(pigment)

다양한 색채를 표현하는 색재료이다. (2004년 3회 산업기사), (2016년 2회 산업기사)

다. 용제(solvent)

도막의 부성분으로 도료의 점도를 조절하여 유동성을 준다. (2005년 1회 산업기사)

라. 첨가제

건조제(빨리 건조시키는 재료), 가소제(도막유연성, 부착, 내충격성), 피막방지제, 난연제, 방부 · 방청제, 방균제 등

(3) 도료의 종류 (2008년 1회 산업기사), (2016년 1회 산업기사)

가. 전색제에 따른 분류

① 천연수지도료(natural resin paint) (2013년 1회 산업기사), (2014년 1회 기사), (2017년 2회 산업기사), (2020년 3회 기사), (2021년 1회 기사)

옻(주성분 우루시올), 캐슈계 도료(캐슈 열매의 추출액), 유성페인트, 유성에나멜, 주정도료가 대표적인 천연수지도료이다. 용제가 적게 들며, 우아하고 깊이 있는 광택성을 가지는 도막을 형성한다. (2017년 3회 산업기사), (2017년 3회 기사)

② 합성수지도료(synthetic resin paint)

(2003년 3회 산업기사), (2004년 1회 산업기사), (2008년 1회 산업기사), (2012년 3회 산업기사), (2017년 1회 산업기사), (2018년 2월 산업기사)

도료 중 가장 많이 사용되며 도막형성 주요소로 셀룰로스 유도체를 사용한 도료의 총칭이다. 일반적으로 내알칼리성으로 콘크리트나 모르타르의 마무리에서 쓰인다. 속건성 '레커'도 합성수지도료에 속한다. 화기에 민감하고 광택을 얻기 힘든 결점이 있다. 부착성, 휨성, 내후성의 향상을 위하여 알키드수지, 아크릴수지등과 함께 혼합하여 사용한다.

나. 특성에 따른 분류

① 수성 도료(water paint) (2009년 1회 산업기사), (2011년 2회 기사)

도료 사용을 쉽게 하기 위한 매체로 물을 사용하는 도료이다. 보통 안료와 카세인 같은 수용액을 혼합한 도료로서 내수성과 내구성이 약하다. 에멀션도료와 수용성 베이킹수지도료가 있다.

② 유성 도료(oil paint)

건성유나 수지를 도막의 주요소로 사용하며, 내수성이 좋다.

(4) 인쇄잉크(printing ink) (2009년 1회 산업기사), (2016년 1회 산업기사)

① 인쇄에 사용되는 안료로서 색료(안료), 전색제(매개물, vehicle) 및 첨가제(보조제)의 3가지로 구성되어 있다.

② 인쇄의 종류는 판(版)의 종류에 따라 오목판(그라비아인쇄), 볼록판(활판인쇄), 평판(옵셋인쇄), 공판(실크스크린) 등이 있으며, 각각의 인쇄잉크를 사용하게 된다. (2019년 1회 산업기사), (2019년 2회 산업기사), (2020년 1, 2회 기사), (2020년 4회 기사)

③ 그 외 특수한 목적으로 사용되는 잉크는 금은잉크, 히트 세트 잉크, 형광잉크 등이 있다.

④ 금은잉크는 금색에는 황동 가루를, 은색에는 알루미늄 가루를 사용한다. 히트 세트 잉크는 잉크가 빠르게 건조하게 하는 잉크이며, 인쇄에 따른 환경오염을 줄이기 위해 고안된 수성 그라비어 잉크가 있다. 형광잉크는 백색도를 높여 희게 보이도록 하는 목적의 잉크이다.
(2018년 1회 산업기사)

> **조선생의 TIP**
>
> **인쇄 방식의 종류** (2019년 2회 산업기사), (2021년 3회 기사)
>
> ① **볼록판 인쇄용** : 신문 잉크, 경인쇄용 잉크, 플렉소 인쇄 잉크
> ② **평판 인쇄용** : 낱장 평판 잉크, 오프셋 윤전기 잉크, 평판 신문 잉크
> ③ **오목판 인쇄용** : 그라비어 잉크, 오목판 잉크
> ④ **공판 인쇄용** : 실크스크린 잉크, 등사판 잉크
> ⑤ **전자 인쇄, 프린트 배선용** : 레지스터 잉크

제2강 소재

1 금속 소재 (2013년3회 산업기사)

① 금속은 예부터 귀중하게 취급된 재료로 무기, 도구, 조각품, 공예품 등의 다양한 분야에 사용되고 있다. 탄소 함유량이 분류의 중요한 요인이며 함유된 탄소량에 따라 성질이 달라지기도 한다. (2013년 3회 기사), (2017년 1회 기사)

② 철, 구리(비철금속으로 열전도율이 가장 높은 재료), 스테인리스, 금, 은, 양은(놋쇠, 구리와 아연의 합금), 알루미늄(가볍고, 산화피막으로 내식성이 좋다) 등이 있으며, 알루미늄의 경우 다른 금속에 비해 파장에 관계없이 반사율이 높아 거울로 사용하기에 적합하다. (2009년 2회 산업기사), (2010년 3회 산업기사), (2012년 2회 산업기사), (2014년 3회 산업기사), (2018년 1회 산업기사), (2019년 1회 산업기사), (2019년 2회 산업기사)

③ 대부분의 금속에서 보이는 광택은 빛의 파장에 관계없이 전자가 여기상태(원자나 원자핵이 높은 에너지 준위에 있을 때의 상태)가 되고 다시 기저상태(원자 또는 분자 등의 역학적 계의 상태 속에서 가장 에너지가 낮은 상태)로 되돌아가기 때문에 나타난다. 구리에서 보이는 붉은 색은 짧은 파장영역에서 빛의 반사율이 떨어지기 때문에 나타난다. (2022년 2회 기사)

조선생의 TIP

금속의 특징
① 열 및 전기의 양도체이다.
② 전성(넓게 퍼지는 성질)과 연성(길게 늘어나는 성질)이 좋다.
③ 고체 상태에서 결정체이다.
④ 비중이 매우 크다.
⑤ 외력에 대한 내구력이 크다.
⑥ 녹슬기 쉽다.

2 직물 소재

① 피부를 보호하고 아름다움을 표현하기 위해 직물을 이용해 옷을 지어 입었다. 직물은 의료, 산업자재 등 다양하게 사용되고 있다.

② 섬유는 가는 실 모양의 유연성 물질로 직물의 원료가 될 뿐만 아니라 편물, 로프, 그물, 펠트 등 섬유제품과 제지의 원료로 쓰이는데, 가공하지 않은 상태에서의 실크는 소색(브라운빛의 노란색)을 띠게 된다. 무명(면화)은 식물성 섬유로 흡수성이 좋고 비중이 높다. 견직물은 누에고치에서 뽑은 흰색 섬유로 자외선에 의해 황변현상이 심하게 일어난다.
(2011년 2회 기사), (2015년 1회 기사), (2020년 1, 2회 산업기사)

③ 섬유는 천연섬유와 인조섬유로 나누는데 천연섬유에는 식물성 섬유(종자섬유, 면화, 잎섬유, 과실섬유, 대마), 동물성 섬유(모섬유, 명주섬유, 견), 광물성 섬유(석면섬유)가 있고, 인조섬유에는 재생섬유(비스코스레이온, 구리암모늄레이온, 섬유소 섬유, 레이온), 반합성 섬유(아세테이트), 합성섬유(나일론, 폴리에스테르, 폴리우레탄, 폴리아크릴), 무기질 섬유(유리섬유, 탄소섬유) 등이 있다. (2017년 3회 기사)

❸ 플라스틱 소재

① 플라스틱은 가열과 냉각을 반복할 수 있어 2차 성형과 다양한 형태의 성형이 가능한 열가소성 수지와 그렇지 않은 열경화성 수지로 나눌 수 있다. 다른 재료에 비해 가볍고 플라스틱의 착색에는 유기안료를 주로 사용하며 착색과 가공이 용이하다. 광택이 좋고 고운 색채를 낼 수 있으며, 투명도가 높아 유리와 같은 용도로 사용할 수 있다. 그러나 굴절률은 유리보다 낮다.
(2012년 2회 산업기사), (2012년 3회 산업기사), (2014년 2회 기사), (2014년 3회 기사), (2015년 3회 산업기사), (2015년 3회 기사), (2020년 4회 기사), (2021년 1회 기사)

② 열가소성 수지의 특징은 투광성이 높고, 광택이 우수하며, 강도와 연화성(말랑하게 변하는 정도)이 낮다. 열변형 온도가 낮아 150℃ 전후에서도 변형되며 재사용이 가능하다. 염화비닐, 폴리스티렌, 폴리에틸렌, 폴리아미드 등이 있다. (2013년 2회 산업기사), (2015년 2회 기사)

③ 열경화성 수지의 특징은 반투명 또는 불투명 제품이 많으며, 열변형 온도가 높아 150℃ 이상에서 변형된다. 열을 다시 가해도 형태가 변하지 않는 수지로 열가소성 플라스틱보다 강도가 높고, 열과 화학약품에 안정적이다. 페놀 수지, 폴리에스테르 수지, 멜라민 수지 등이 있다.

플라스틱의 특징 (2019년 3회 기사)

① 가공이 용이하고 다양한 재질감을 낼 수 있다.
② 1930년대 석유화학 발전으로 합성수지가 생산되었
 는데 주원료는 유기재료인 석탄과 석유이다.
③ 가볍고 강도가 높다.
④ 전기 절연성이 우수하고 열팽창계수가 크다.
⑤ 내수성이 좋아 녹이나 부식이 없다.
⑥ 타 재료와의 친화력이 좋다.

4 목재 및 종이 소재

생활 주변에서 쉽게 구할 수 있으며, 사용이 용이하여 가장 오래 쓰여온 재료이다. 목재는 건축, 토목 등의 구조재로서 가공이 쉽고 자연미를 살릴 수 있기 때문에 색채와 디자인 재료로 많이 사용된다.

목재의 특징

① 공급이 쉽고 가격이 저렴하다.
② 비중에 비해 강도가 크다.
③ 열전도율이 낮고 비전도체이다.
④ 가연성으로 화재에 약하다.
⑤ 내구성이 약하고 수축과 변형과 부식이 쉽다.

5 기타 특수소재 – 유리

유리는 대표적인 메짐성 재료로 규사, 붕산, 인산, 산화나트륨, 석회, 산화납, 알루미나 등을 원료로 하며, 내구성이 크고 반영구적이다. 광선의 투과율이 높아 건축 등의 채광재료로 사용된다.

광택도 (2014년 1회 기사), (2014년 1회 산업기사), (2015년 3회 산업기사), (2016년 1회 산업기사), (2018년 1회 기사)

광택은 도막층 내 재질의 색소에 관련되는 특성이 아닌, 빛의 반사로 물체의 표면이 반짝거리는 정도를 말한다. 광택도는 물체 표면의 광택 정도를 일정한 굴절률을 갖는 블랙 글라스의 광택값을 기준으로 1차원적으로 나타내는 수치로, 종이, 유리, 플라스틱과 같은 물질들은 재질과 특성에 따라서 광택도가 서로 다르며, 보는 방향에 따라 질감의 차이가 나타난다. 광택도는 완전 무광택인 100을 기준으로 분류한다.

광택도의 종류에는 경면 광택도, 대비 광택도, 선명도 광택도 등이 있으며, 공업적으로는 경면 광택도가 주로 많이 사용된다. 금속면, 비금속면이라도 고광택 면은 일반 광택계로 측정하면 data 값의 차가 없으나, 선명도 광택계로 측정하면 미세한 차이의 광택도 측정이 가능하다.

조선생의 TIP

① **대비 광택도** : 두 개의 다른 조건에서 측정한 광택도를 비교하여 검사하는 방식

② **선명도 광택도** : 광택면에 비친 상태를 판단하므로 비교적 고광택도의 표면검사에 이용되는 평가방법

③ **경면 광택도** : 거울면 반사광의 기준면과 같은 조건의 반사광에 대한 백분율로 면의 광택 정도 측정 (2021년 1회 기사)

- 20도 경면 광택도 Gs(20) : 비교적 광택도가 높은 도장면이나 금속면끼리의 비교로 60도에 의한 광택도가 70을 넘는 표면에 적용
- 45도 경면 광택도 Gs(45) : 도장면, 타일, 법랑 등의 광택, 주로 넓은 범위를 측정하는 경우에 적용
- 60도 경면 광택도 Gs(60) : 도장면, 타일, 법랑 등의 광택 범위가 넓은 경우의 측정에 적용 (2021년 3회 기사)
- 75도 경면 광택도 Gs(75) : 종이 등
- 85도 경면 광택도 Gs(85) : 도장, 알루미늄, 양극산화피막 등 광택이 거의 없는 대상으로 60도에 의한 광택도가 10 이하인 표면에 적용

제2장
측색

제1강 색채측정기

1 색채측정기의 용도 및 종류, 특성

(1) 측색(colorimetric)

(2002년 5회 산업기사), (2003년 3회 기사), (2004년 1회 산업기사), (2005년 3회 산업기사), (2009년 1회 산업기사), (2010년 1회 기사), (2011년 2회 기사), (2012년 1회 산업기사), (2012년 1회 기사), (2013년 2회 산업기사), (2015년 1회 기사), (2015년 2회 기사)

① 측색의 목적은 정확한 색을 파악하고 전달하며 재현하는 데 있다. 객관적이고 정확한 색채의 측정은 색도계(colormeter)를 이용하며, 색채값의 지정과 관리 측면에서 중요한 역할을 한다. (2019년 1회 산업기사), (2020년 3회 산업기사)

② 국제적인 측정표준과 색채표준 기준이 설정되어 있어 이를 기준으로 색채 측정이 이루어진다. 측색에는 육안으로 하는 것과 측색계를 이용하는 방법이 있다. (2018년 1회 기사)

(2) 색채측정기 (2005년 1회 산업기사), (2006년 1회 산업기사), (2006년 3회 산업기사), (2009년 3회 기사), (2011년 1회 기사), (2017년 1회 기사), (2017년 3회 산업기사), (2018년 3회 기사)

색채측정기는 눈으로 측색할 경우 생길 수 있는 여러 가지 오차 요인을 줄여 보다 더 정확하고 객관적인 색채값을 얻기 위한 기계장치이다. (2003년 3회 기사), (2016년 3회 산업기사)

측색데이터를 이용해 시료색을 목표색으로 유도해 조색하는 방식을 편색 판정방법이라 하는데 시료색이 변색되는 것까지 예측할 수는 없다. 시간이 지나면서 시면(sample)은 변색 및 퇴색되기 때문이다. 색채측정기의 종류는 크게 분광식 측색계와 필터식 측색계로 나눈다.

(2020년 1, 2회 산업기사)

가. 분광식 측색계(분광광도계, spectro phtometer)

(2004년 3회 산업기사), (2009년 3회 산업기사), (2009년 3회 기사), (2010년 2회 기사), (2010년 2회 기사), (2011년 2회 산업기사), (2013년 2회 산업기사), (2014년 2회 기사), (2014년 2회 기사), (2015년 1회 기사), (2015년 2회 기사), (2015년 3회 기사), (2017년 1회 산업기사), (2018년 2회 산업기사), (2019년 1회 기사), (2022년 2회 기사)

① 측정하고자 하는 시료의 가시광선 분광반사율을 측정하고 인간의 삼자극 효율함수와 기준광원의 분광광도 분포를 사용하여 색채값을 산출하는 색채계로 광원에서의 빛을 모노크로

미터(단색화 장치)를 이용해 분광된 단색광을 시료용액에 투과시켜 투과된 시료광의 흡수 또는 반사된 빛의 양의 강도를 광검출기로 검출하는 장치이다. (2020년 3회 기사)

② 시료의 분광반사율을 측정하므로 다양한 광원과 시야에서의 색채값을 동시에 산출 가능하며 조색 공정에 곧바로 사용할 수 있다. (2019년 2회 기사), (2019년 3회 산업기사)

③ 고정밀도 측정이 가능하며 주로 연구 분야에 많이 사용된다. XYZ, L*a*b*, Hunter L*a*b*, Munsell 등 다양한 표색계로 표시할 수 있다. (2009년 1회 산업기사), (2009년 2회 산업기사), (2009년 2회 기사), (2011년 2회 기사), (2015년 2회 기사), (2016년 1회 기사), (2016년 3회 기사), (2018년 2회 기사)

조선생의 TIP

분광광도계 분광 측색방법(KS A 0066) (2016년 3회 기사), (2018년 1회 기사)
- 분광 측색방법에서의 단색광 조명 또는 분광 관측에서 유효 파장폭 및 측정 파장은 원칙적으로 5nm(5±1) 또는 10nm(10±2)로 한다. 파장 범위는 380~780nm로 한다.
- 분광광도계의 파장은 불확도 1nm 이내의 정확도를 유지해야 한다.
- 분광반사율 또는 분광투과율의 측정불확도는 최대치의 0.5% 이내에서 한다. 측정 정밀도의 재현성은 0.2% 이내로 한다. (2017년 3회 산업기사), (2019년 3회 기사), (2019년 3회 산업기사)

④ 분광식 측정기의 구조는 광원(source), 단색화 장치(분광기), 시료부(cell), 광검출기 (detector)로 이루어져 있다. 단색화 장치인 모노크로미터(monochrometer)는 회절격자, 프리즘, 간섭필터에 의해 임의의 파장 성분에서 단파장대를 분리하는 장치를 말한다. (2009년 2회 기사), (2015년 3회 산업기사), (2019년 2회 기사), (2021년 3회 기사)

조선생의 TIP

적분구(integrating sphere)
- 파장에 대하여 비선택성의 확산 반사성 백색 도료를 구 안에 도포한 측광용 기구
- 분광광도계에 쓰이는 적분구에는 기준광과 측정광의 입구가 있다.
- 기준 포트와 시료를 정착하고 있는 적분구 벽을 바라보는 광검출기의 출입구가 있다.
- 적분구 방식에는 single beam 방식과 double beam 방식이 있다.

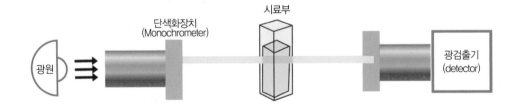

⑤ 분광식 측색계는 다양한 광원과 시야에서의 색채값을 동시에 산출해낼 수 있고 물체색을 가장 정확하게 측정할 수 있다. 광원은 일반적으로 텅스텐 할로겐 램프나 크세논 램프를 사용하는데, 적외선 근처의 가시광원 영역에는 텅스텐 할로겐 램프를 주로 사용한다. 그리고 자외선을 측정할 수 있는 광원은 UV램프를 사용한다. 실리콘 포토다이오드는 가시광선

에서 근적외선까지 측정할 수 있다. (2014년 3회 산업기사), (2015년 2회 기사), (2017년 1회 기사), (2020년 1, 2회 산업기사)

⑥ 짧은 파장에 빛이 입사하여 긴 파장의 빛을 복사하는 형광현상이 있는 시료의 측정에 적합한 분광식 색체계는 후방 방식의 분광식 색체계(polychromatic spectrophotometer)이다. 그 외 나머지는 전방 방식의 분광식 색체계(monochromatic spectrophotometer)를 사용한다. (2004년 3회 산업기사), (2009년 1회 기사), (2012년 1회 기사), (2012년 1회 산업기사), (2014년 3회 산업기사), (2016년 2회 산업기사), (2019년 2회 산업기사)

나. 필터식 측색계(광전색체계, chromameter)

(2010년 1회 기사), (2011년 3회 산업기사), (2012년 3회 기사), (2013년 1회 산업기사), (2013년 3회 기사), (2014년 1회 산업기사), (2014년 1회 기사), (2015년 1회 기사)

① 인간의 눈에 대응할 분광 감도와 거의 비슷한 감도를 가진 3가지 센서(삼자극치 X, Y, Z)에서 시료를 직접 측정하는 삼자극치 수광방식으로 비교적 구성요소가 간단하며 저렴한 장비들로서 현장에서 색채 관리하기 쉬운 휴대용 이동용 측색계이다. (2005년 1회 산업기사), (2008년 3회 산업기사), (2010년 3회 기사), (2016년 3회 산업기사)

② 색필터와 광측정기로 이루어지는 세 개의 광검출기로 삼자극치(CIE X,Y,Z) 값을 직접 측정하는 방식으로 정해진 하나의 표준광원과 표준조건에서만 사용이 가능하다.

③ 필터식 측색계의 구조는 광원, 시료대, 광검출기로 이루어져 있다. (2003년 1회 산업기사), (2003년 3회 산업기사), (2007년 3회 산업기사), (2007년 1회 산업기사)

④ 기준이 되는 색채와의 비교 평가에 따른 품질관리가 용이하며, 조건등색이나 색료 변화에 따른 근본적인 문제점에는 대응할 수 없는 한계점이 있다. (2016년 2회 기사)

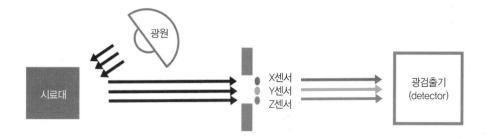

측색기의 용도 및 특성 (2020년 1, 2회 기사)

조선생의 TIP

① **스펙트로포토미터** : 31개의 필터를 사용해 폭넓게 컬러의 스펙트럼을 측정하며 액체, 플라스틱, 종이, 금속, 섬유 등 다양한 종류의 색을 측정할 수 있다. RGB 영역을 벗어난 스펙트럼 전체를 측정하여 정확한 데이터를 제공하는 정확도 급수가 가장 높은 기기이다.

② **크로마미터** : 일반적인 색체계로 조도와 색온도 등을 측정한다.

③ **덴시토미터** : 스펙트럼선의 강도 또는 사진 건판의 검기 따위를 재는 데 쓰는 광도계 일종이다.

④ **컬러리미터** : 인간의 색을 인지하는 방식과 비슷하게 측정한다.

(3) 기타 측색장치 (2010년 1회 기사), (2011년 3회 기사), (2012년 3회 기사), (2017년 1회 산업기사), (2019년 1회 기사)

광원에 대한 측정은 광측정이라 하며 인간의 눈을 기준으로 하고, 4가지 기본 측정량에는 조도, 휘도, 광도, 전광속 등이 있다. (2021년 1회 기사)

① **조도계(조명도계, illuminometer)**
조도란 단위면적에 입사하는 광선속으로 정의되며 조도계는 물체의 조명도(조명의 밝기)를 측정하는 기계로 단위는 럭스(lx)를 사용한다.

② **휘도계(luminance meter)**
일정한 넓이를 가진 광원 또는 빛의 반사체 표면의 밝기의 양을 측정하는 기계장치를 말한다.

조선생의 TIP

휘도 (2005년 1회 산업기사), (2008년 3회 산업기사), (2010년 3회 산업기사), (2013년 3회 기사), (2014년 3회 기사)
유한한 면적을 갖고 있는 발광면의 밝기를 나타내는 양으로 단위면적당 1칸델라(cd, 촛불 하나의 광량)의 광도가 측정된 경우를 $1cd/m^2$라 한다. 그 외 mL(밀리람베르트), ftL(푸트람베르트), nt(니트)등의 단위도 사용한다. (2016년 1회 산업기사), (2017년 1회 기사), (2018년 2회 기사), (2018년 3회 산업기사), (2019년 2회 산업기사)

단위 면적
단위 입체각
광원의 면적

③ **광도계(photometer)** (2004년 1회 산업기사), (2006년 1회 산업기사)
광도를 측정하는 기계로 광도란 일정한 빛을 내는 물체에서 퍼져 나오는 빛의 에너지양 혹은 점광원이 일정 방향으로 내는 에너지양을 말하며, 칸델라(cd) 단위를 사용한다.

④ **전광속(luminous flux)** (2010년 1회 기사), (2011년 1회 산업기사), (2014년 1회 기사), (2017년 3회 기사), (2019년 3회 기사)
광원이 사방으로 내는 빛의 총 에너지로 단위는 루멘(lm)이다.

2 측색

(1) 측색의 원리와 조건

(2011년 1회 산업기사), (2011년 1회 기사), (2012년 2회 산업기사), (2014년 1회 기사), (2014년 1회 산업기사), (2014년 2회 산업기사), (2014년 2회 기사), (2018년 2회 산업기사), (2020년 3회 기사), (2022년 1회 기사), (2022년 2회 기사)

색을 측정할 때 조명의 방향과 관측자의 관측 방향에 따라 측색 결과가 다르게 나올 수 있다. 그래서 측정결과의 오차를 줄이기 위해 CIE 국제조명위원회에서는 조명과 측색조건에 대한 규정을 정했다. 측색규정은 45/Normal(45/0), Normal/45(0/45), Diffuse/Normal(d/0), Normal/Diffuse(0/d)이 있으며 "조명의 방향 / 관측하는 방향"으로 표시한다.

① 45/0 (2007년 3회 산업기사)

45° 조명의 입사광선을 수직방향에서 관측하는 방식을 말한다.

② 0/45 (2011년 3회 산업기사)

수직방향에서 조명을 비추고, 45° 방향에서 관측하는 방식을 말한다.

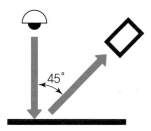

③ d/0 (2004년 1회 산업기사), (2011년 2회 산업기사), (2014년 1회 산업기사)

분산광(여러 방향으로 분산되는 빛)을 입사시키고, 수직방향에서 관측하는 방식으로 적분구(내부를 반사율이 높은 광택 없는 흰색 물질로 처리한 속이 빈 구)를 사용해 산란된 빛을 모든 각도에서 균일하게 물체 표면에 입사시킨 후 측정은 물체 표면에 수직인 각도에서 이루어지는 측정방식을 말한다.

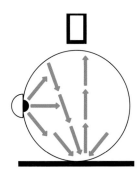

④ O/d

시료의 수직방향으로 빛이 입사되고, 분산광을 관측하는 방식으로 물체 표면에 수직으로 빛이 입사한 후 적분구를 사용해 표면에서 산란된 빛을 측정하는 방식이다.

(2002년 5회 산업기사), (2005년 3회 산업기사), (2010년 3회 산업기사), (2014년 1회 기사)

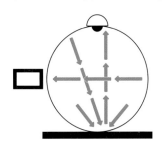

조선생의 TIP

KS A 0066(물체색의 측정방법) – 반사물체와 투과물체의 측정방법
(2013년 2회 산업기사), (2016년 2회 산업기사), (2018년 3회 기사)

(1) 반사물체의 측정방법 – 조명 및 수광의 기하학적 조건
 ※ d(diffuse. 확산하다), i(include. 포함하다), e(exclude. 제외하다)

① **di : 8°(확산 : 8도 배열)** (2019년 2회 기사), (2019년 3회 기사), (2022년 2회 기사)
 확산광과 정반사 모두 포함하고 광검출기로 8° 방향에서 5° 이내의 시야로 측정하는 방식으로 시료 개구면의 크기, 조사의 각도 균일성, 관찰각의 편차, 검출기의 수광면에 대한 감응도 균일성 등이 측정에 영향을 미칠 수 있다.

② **de : 8°(확산 : 8도 배열)**
 di : 8°와 동일하며 다만 정반사를 제외한다. 정반사(거울의 표면에 입사된 빛이 일정한 방향으로 반사되는 현상)광의 미광이나 위치 편차가 측정에 영향을 미칠 수 있다.

③ **8° : di (8도 : 확산 배열)**
 di : 8°와 같이 확산광과 정반사 모두 포함하고 반사광들은 반사체의 반구면을 따라 모두 모은다. 다만 광의 진행이 반대이다. 시료 개구(분광 광도계에서 표준 백색판 또는 시료를 놓는 개구)면은 조사되는 빛보다 커야 한다.

④ **8° : de (8도 : 확산 배열)** (2018년 1회 기사), (2018년 3회 산업기사)
 de : 8°와 같이 정반사를 제외한다. 다만 광의 진행이 반대이다. 시료 개구면은 조사되는 빛보다 커야 한다.

⑤ d : d (확산 / 확산 배열)

조명은 di : 8°와 일치하며 반사광들은 반사체의 반구면을 따라 모두 모은다. 측정 개구면은 조사되는 빛의 크기와 같아야 된다.

⑥ d : 0 (확산 : 0도 배열) (2018년 1회 산업기사)

정반사 성분이 완벽히 제거되는 배치이다.

⑦ 45°a : 0° (45도 환상 / 수직 배열), (2015년 1회 기사)

반사체의 표면에 중심을 둔 반각 40°, 50°의 두 개의 원추상의 면으로부터 빛이 비치며 여기서 반사된 후 시료 중심에 꼭짓점을 둔 반각 5°의 원추 안을 향하는 빛들을 측정하는 배치이다.

⑧ 0° : 45°a (수직/45도 환상 배열)

공간 조건은 45°a : 0° 배치와 일치하고 빛의 진행은 반대이다. 따라서 빛은 수직으로 비치고 법선을 기준으로 45°의 원주에서 측정한다.

⑨ 45°× : 0° (45도/수직 배열)

공간 조건은 45°a : 0°와 일치하나 원주상의 한 점에서만 측정한다. 이 배치에서는 시료의 구조와 방향성이 강조된다. 이때 ×는 기준면상에 존재한다.

⑩ 0° : 45°× (수직/45도 배열)

공간 조건은 45°× : 0° 배치와 일치하고 빛의 진행은 반대이다. 따라서 빛은 수직으로 비치고 법선을 기준으로 45°의 방향에서 측정한다.

(2) 투과 물체의 측정방법 – 조명 및 수광의 기하학적 조건

① 0° : 0° (수직/수직 배열)

입사와 출사 빔의 배열이 측정 개구에 꼭짓점을 둔 반각 5°의 동일한 직각 원추를 이루며 시료와 광검출기의 면이 밝기와 감응도가 균일해야 한다. 축의 수직으로부터의 편차, 표면과 각도에서의 편차 등이 측정값에 영향을 미친다.

② di : 0° (확산/수직 배열)

정투과 성분 포함하며 측정면의 전방반구의 모든 방향에서 빛이 균일하게 입사하며 측정은 0° : 0° 배치와 동일하다. 축의 수직으로부터의 편차, 표면과 각도에서의 편차 등이 측정값에 영향을 미친다.

③ de : 0° (확산/수직 배열)

di : 0° 배치와 동일하나 정투과 성분 제외한다. 측정 개구를 막았을 때 직접 광검출기로 향하는 빛이 없어야 한다.

④ 0° : di (수직/확산 배열)

di : 0°와 동일한 배치이고 정투과 성분을 포함하며 빛의 진행이 반대이다.

⑤ 0° : de (수직/확산 배열)

de : 0°와 동일한 배치이고 정투과 성분을 제외하며 빛의 진행이 반대이다.

⑥ d : d (확산/확산 배열)

측정 개구는 일차 기준면을 둘러싼 반구로부터 균일하게 빛이 입사하고 투과된 빛은 2차 기준면을 둘러싼 반구에서 균일하게 측정된다.

(2) 육안측색 (2005년 1회 산업기사), (2012년 1회 산업기사)

색채의 일치를 확인하기 위해 색채 관측상자를 이용해 눈으로 색을 측정하는 것을 말한다. 육안측색은 측색기를 사용하는 것보다 정확하지 않고 편차가 크다. 육안조색과 육안측색 그리고 육안검색은 같은 표준조건에서 진행된다.

(3) 측색데이터 종류와 표기법

가. 색채 오차 판독법

1) 백색교정물(백색기준물, 표준백색판)

(2006년 3회 산업기사), (2007년 3회 산업기사), (2009년 3회 산업기사), (2010년 1회 기사), (2011년 1회 기사), (2011년 3회 기사), (2011년 1회 산업기사), (2012년 1회 기사), (2012년 2회 기사), (2012년 3회 산업기사), (2013년 1회 기사), (2013년 2회 산업기사), (2014년 1회 기사), (2014년 2회 기사), (2015년 1회 산업기사), (2015년 1회 기사), (2015년 2회 기사), (2017년 1회 산업기사), (2018년 1회 산업기사), (2018년 3회 산업기사), (2022년 1회 기사)

① 분광 반사율의 측정에 있어서 측정의 표준으로 쓰이는 분광 입체각 반사율을 미리 알고 있는 내구성 있는 백색 판인 백색 교정물은 측색기의 측정값을 보증하기 위한 측정기준 인증물질(CRM ; Certified Reference Material)로 정기적으로 교정을 받아야 한다.

② 정확한 색채를 측정하기 위해 측정 전 백색기준물을 사용해 먼저 측정하여 측색기를 교정하게 되는데 필터식이나 분광식 모두에 색채 측정의 기준으로 사용되는 교정물을 백색교정물이라 한다. 필터식의 경우는 백색만의 색좌표가 기준이 되고 분광광도계는 분광 반사율이 기준이 된다. (2021년 3회 기사)

③ 충격, 마찰, 광조사, 온도, 습도 등의 영향을 받지 않아야 하고 표면이 오염된 경우에도 제거하기 쉽고, 세척, 재연마 등의 방법으로 오염들을 제거하고 원래의 값을 재현시킬 수 있는 것으로 한다. 분광반사율이 거의 0.9 이상으로, 파장 380~780nm에 걸쳐 반사율이 80% 이상으로 거의 일정해야 한다.

(2017년 2회 기사), (2019년 3회 기사), (2020년 3회 산업기사), (2020년 4회 기사), (2022년 2회 기사)

④ 절대 분광 확산 반사율을 측정할 수 있는 국가교정기관을 통하여 국제표준으로서의 소급성이 유지되는 교정값을 갖고 있어야 한다. 이러한 표준 소급성은 정해진 일정한 간격으로 교정을 시행해야 한다.

2) 색의 오차(색차) (2019년 1회 산업기사)

기준색과의 차이를 색의 오차라고 한다. 색오차를 표기하는 이유는 보다 정확하게 색을 표시하고 효율적으로 관리하기 위해서다. KS A 0063 색차표시 방법에서는 Lab, Luv, CIEDE2000, 기타 애덤스–니커슨 색차식을 규정하고 있다.

(2013년 1회 산업기사), (2017년 2회 산업기사), (2018년 1월 산업기사), (2018년 3회 산업기사)

색차식(2가지 색자극의 색 차이를 구하는 공식)의 종류 (2019년 1회 산업기사), (2020년 4회 기사)

조선생의 TIP

- **FMC-2** (2013년 1회 기사), (2013년 2회 산업기사), (2015년 2회 기사), (2017년 2회 기사), (2020년 1, 2회 기사)

 맥아담의 편차타원(MacAdam Ellipse)을 정량화하기 위해서 프릴레, 맥아담, 칙커링이 만든 색차

- **CMC**

 염료와 컬러리스트협회(SDC)에서 만들어진 색차식

- **헌터의 색차식(Hunter's color difference fomula)**

 헌터가 1948년 제안한 균등 색공간을 이용한 색차식

- **애덤스 – 니커슨의 색차식(Adams – Nickerson's color difference formular)**

 먼셀 벨류 함수를 기초로 애덤스(E. Q. Adams)가 1942년에 제안한 좌표계를 기초로 지각적으로 거의 균등한 색공간을 사용한 색차식

- **CIEDE 2000 색차식(CIEDE 2000 total color difference for mular)**

 산업현장에서의 색차평가를 바탕으로 인지적인 색차의 명도, 채도, 색상 의존성과 채도의 상호 간섭을 통한 색상 의존도를 발전시킨 색차식으로 이전에 발표했던 CIEDE 94 색차식을 개선, CIE LAB의 불균일성을 수정한 색차식으로 가장 최근에 CIE가 제안. 2004년 CIE Colorimetry('15. 3) 조항에서 CIELAB DE 5.0 이하의 미세한 색차에 대하여 사용하도록 추천, CIEDE 00으로 표기하기도 한다.

 (2013년 1회 기사), (2013년 3회 기사), (2018년 2회 산업기사)

나. 색채 측정 결과에 첨부할 사항

(2003년 3회 산업기사), (2003년 3회 기사), (2005년 1회 산업기사), (2009년 2회 기사), (2009년 3회 기사), (2010년 3회 기사), (2012년 2회 산업기사), (2012년 2회 기사), (2013년 3회 기사), (2013년 3회 기사), (2014년 2회 기사), (2014년 3회 기사), (2015년 1회 산업기사), (2015년 1회 기사), (2015년 2회 산업기사), (2015년 3회 기사), (2016년 2회 기사), (2018년 1회 산업기사), (2018년 3회 산업기사), (2020년 3회 기사)

① **색채 측정방식(geometry)**

조명에 이용한 광원의 종류, 사용 광원의 성능, 작업면의 조도, 조명 관찰 조건(각도, 개구색, 물체색 조건 등)을 표시한다.

② **표준광(standard illumination)의 종류**

측색의 기준 표준광, 색온도, 조명방식을 표시한다.

③ **표준관측자(standard observer)의 시야각** (2015년 2회 기사)

눈에 시신경이 밀집해 있는 '중심와'를 고려해 CIE에서는 1931년에 시야각 2°로 정하게 된다. 그러나 2° 관측에 문제가 있다 하여 CIE가 1964년에 다시 정한 등색함수는 시야각 10°를 기준으로 정했다.

④ **등색함수의 종류, 조명 및 수광의 기하학적 조건, 3자극치의 계산 방법 등을 표시한다.**

(2019년 3회 기사)

(4) 색차관리

① CIE L*a*b* 색오차 구하기

(2004년 3회 산업기사), (2005년 3회 산업기사), (2007년 1회 산업기사), (2007년 3회 산업기사), (2008년 1회 산업기사), (2009년 2회 기사), (2009년 3회 기사), (2010년 1회 기사), (2010년 3회 기사), (2012년 2회 산업기사), (2013년 2회 산업기사), (2014년 1회 기사), (2014년 2회 산업기사), (2015년 1회 산업기사), (2015년 3회 산업기사), (2016년 2회 산업기사), (2018년 2회 산업기사), (2019년 1회 기사), (2019년 2회 기사), (2020년 1, 2회 산업기사), (2022년 1회 기사)

물체의 색을 표기하는 방법 중 가장 많이 사용되는 좌표계이며 모든 분야에서 물체색의 색채 삼속성을 일반적으로 표시하는 표색계로 L*은 명도, +a*는 빨강, −a*은 녹색을 나타내고, +b*은 노랑, −b*은 파랑을 나타낸다. 색오차를 구하는 공식은 아래와 같다.

$$\Delta E^*ab = [(\Delta L^*)^2 + (\Delta a^*)^2 + (\Delta b^*)^2]^{1/2}$$ (2021년 3회 기사)

△(델타)는 색상 차이, △L*는 명도 차이, △a*는 빨강과 초록의 색상차, △b*는 노랑과 파랑의 차이를 의미한다.

각각의 차이에 제곱을 하여 나온 수의 총합에 1/2, 즉 루트($\sqrt{\ }$)를 적용하면 색오차가 된다.

색채 보정하기 (2019년 2회 산업기사), (2022년 2회 기사)

일반 유성도료를 이용하여 조색을 실시한 결과 기준색과 시료색이 아래 표와 같이 측정되었다. 표를 참고하여 다음 물음에 답하시오.

① 시료색에 대하여 기준색의 색차 ΔE*ab를 구하시오.

② 기준색에 근접하도록 시료색에 추가하여 조색할 때의 조색처방을 작성하시오.

구분	L	a	b
기준색	25	−2	25
시료색	30	0	30

[색오차 계산식]

$$\Delta E = \sqrt{(\Delta L^*)^2 + (\Delta a^*)^2 + (\Delta b^*)^2}$$

$$\Delta E = \sqrt{(25-30)^2 + (-2-0)^2 + (25-30)^2}$$

$$\Delta E = \sqrt{(-5)^2 + (-2)^2 + (-5)^2}$$

$$\Delta E = \sqrt{25+4+25}$$

$$\Delta E = \sqrt{54}$$

$$\Delta E = 7.35$$

① 색오차 ΔE*ab = 7.35

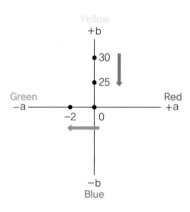

② 조색 처방

L* : Black을 5만큼 추가한다.

a* : Green을 2만큼 추가한다.

b* : Blue를 5만큼 추가한다.

제3장
색채와 조명

제1강 광원의 이해

1 표준광원의 종류와 특징 (2013년 3회 산업기사), (2014년 1회 산업기사)

(1) 표준광원(specified achromatic lights)

가. 표준광원의 이해 (2008년 3회 산업기사)

① 같은 색이라도 광원에 따라 다르게 보일 수 있다. 빛의 성질에 의해서 여러 가지 색으로 관찰되기 때문에 표준의 색을 측정하기 위해 1931년 국제조명위원회(CIE)에서 분광에너지 분포가 다른 표준광원으로 A, D_{65}로 통일화시키고 있다. C광은 2004년 이후 표준광으로 사용하지 않는다. (2020년 1, 2회 기사)

② 한국산업규격 KS C 0074에서는 표준광원을 A, D_{65}, C로 정하고 보조표준광원은 D_{50}, D_{55}, D_{75}, B로 정하고 있다. 표준광에 준해서 보조적으로 사용하는 측색용 광원을 보조표준광이라 한다. (2019년 3회 기사), (2020년 4회 기사), (2022년 2회 기사)

나. 표준광원의 종류
(2011년 3회 산업기사), (2012년 3회 기사), (2013년 1회 기사), (2013년 1회 산업기사), (2014년 3회 기사), (2018년 2회 산업기사)

① 광원 A (2011년 1회 산업기사), (2011년 2회 산업기사), (2012년 1회 산업기사), (2015년 1회 산업기사), (2016년 2회 산업기사)

상관 색온도(색도도의 색도좌표를 나타내는 점과 가장 가까운 완전 방사체인 흑체의 궤적 상에 대응하는 색온도) 2856K에서 나오는 완전복사체의 빛들을 광원 A라 한다. 백열등, 텅스텐 전구 등으로 조명되는 물체 색을 표시할 경우에 사용된다. 연색성 지수는 높지만 비교적 색역이 좁다. (2016년 3회 산업기사), (2019년 3회 산업기사), (2021년 2회 기사)

② 광원 B (2011년 1회 산업기사)

보조표준광으로 사용되는 상관 색온도 4874K을 가지는 표준광원으로 정오의 태양광 직사광선이 광원 B에 속한다. 직사 태양광으로 조명되는 물체색을 표시할 필요가 있는 경우에 사용된다. 다만 자외방사로 남아 있어 형광을 발하는 물체색의 표시에는 사용하지 않는다.

③ 광원 C

(2004년 3회 산업기사), (2009년 1회 기사), (2009년 2회 산업기사), (2011년 3회 산업기사), (2013년 3회 산업기사), (2015년 3회 산업기사)

상관 색온도 6774K의 주광에 근사한 표준광원으로 흐린 날 오후 평균 태양광선이 광원 C에 속한다. 이 주광과 비교하여 자외부에서의 분광분포의 상대치가 작으므로 점차로 표준광 D_{65} 로 치환하는 경향이 있다.

④ 광원 D_{65}

측색 등 색채계산용 주광으로 조명되는 물체를 표시하는 표준광원으로 주로 사용되며 표준 광 D_{65}(색온도 6504K의 한 낮 평균 태양광선)를 주로 사용한다. 다른 상관 색온도의 주광 으로 조명되는 물체색을 표시할 필요가 있을 경우 보조표준광 D_{50}(상관 색온도 5003K), D_{55}(상관 색온도 5503K), 또는 D_{75}(상관 색온도 7504K)를 표준광 대신 사용한다.

(2017년 3회 기사), (2018년 2회 기사)

⑤ 광원 F

형광등의 색온도를 표시하기 위한 표준광원으로 F_2는 가정용, F_{11}은 삼파장 형광등을 표시 하며 $F_1 \sim F_{12}$까지 표시한다.

(2) 색온도(color temperature)

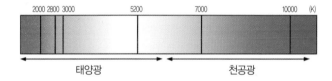

태양광　　　천공광

가. 색온도와 흑체(KS 0076 규정) (2009년 1회 산업기사), (2012년 2회 산업기사), (2014년 3회 산업기사), (2017년 3회 산업기사), (2018년 1회 산업기사), (2019년 1회 산업기사), (2019년 2회 산업기사), (2022년 1회 기사)

① 광원으로부터 방사하는 빛의 색을 온도로 표시한 것을 색온도라 한다. 광원 자체의 온도가 아니라 흑체라는 가상 물체의 온도로 흑체는 반사가 전혀 이루어지지 않고 오직 에너지를 흡수만 한다. (2020년 1, 2회 산업기사), (2022년 1회 기사)

② 에너지를 흡수하면 흑체의 온도가 오르게 되는데 이 온도를 측정한 것이 색온도이다. 절대 온도인 273℃와 그 흑체의 섭씨온도를 합친 색광의 절대온도로 표시 단위는 K(Kelvin)를 사용하고 양의 기호는 Tc로 표시한다. (2018년 1회 기사), (2019년 1회 기사), (2019년 3회 산업기사)

③ 색도도 내부의 궤적선은 색온도를 표시하며, 흑체궤적이라 한다. 흑체의 온도가 오르면 "붉은색 – 오렌지색 – 노란색 – 흰색 – 파랑" 순으로 변한다. (2020년 3회 산업기사)

④ 저온에서는 붉은색을 띠다가 온도가 높아짐에 따라 점차 오렌지, 노란색, 흰색으로 바뀐다. 그리고 시험광의 색도점이 흑체궤적상에 없는 경우 그 시험광의 색과 가장 비슷한 흑체의 온도로 표시하는 것을 상관 색온도라 한다.

⑤ 상관 색온도는 광원색의 3자극치 X, Y, Z에서 구할 수 있다. 양의 기호는 Tcp로 표시하고 단위는 K를 사용한다.
<small>(2003년 3회 산업기사), (2003년 3회 기사), (2005년 3회 산업기사), (2006년 1회 산업기사), (2009년 3회 산업기사), (2009년 3회 기사), (2010년 1회 산업기사), (2010년 3회 산업기사), (2011년 2회 기사), (2011년 3회 산업기사), (2012년 1회 산업기사), (2012년 1회 기사), (2012년 2회 산업기사), (2013년 3회 산업기사), (2015년 기사)</small>

⑥ 색온도는 빛의 색을 구별하여 표시하기 위해서 고안해 낸 것으로 가시한계 내에서는 연속 스펙트럼이거나 선 스펙트럼 또는 띠 모양의 스펙트럼에 관계없이 같은 색감을 주면 상관 없이 적용된다. <small>(2011년 1회 기사), (2012년 2회 기사)</small>

조선생의 TIP

광원의 연색성 평가방법 KS C 0075 <small>(2019년 1회 기사), (2019년 1회 산업기사), (2020년 3회 기사)</small>

① 광원에 의해 조명되는 물체색의 지각이 규정조건하에서 기준 광원으로 조명했을 때 지각과 합치되는 정도를 표시하는 수치로 광원의 연색성을 나타내는 것을 목적으로 한 지수를 연색지수(CRI : Color Rendering Index)라 한다. <small>(2020년 1, 2회 산업기사), (2020년 1, 2회 기사)</small>

② 각 광원의 연색지수(CRI)는 정해진 8가지의 샘플색에 대해 시험광원 아래에서 본 경우와 기준광원 아래에서 본 경우 색의 차이로 측정해 어느 정도 유사한가를 나타내는 지수를 말한다.

③ 평균 연색평가지수(평균 연색지수)는 규정된 8종류의 시험색에 대한 특수 연색평가지수의 평균값에 해당하는 연색평가지수로 양의 기호 Ra로 표시한다.

④ 특수 연색평가지수는 규정된 시험색의 각각에 대하여 기준광으로 조명하였을 때와 시료 광원으로 조명하였을 때의 색차를 바탕으로 광원의 연색성을 평가한 지수로 양의 기호 Ri로 표시한다. <small>(2012년 1회 기사), (2013년 1회 기사), (2014년 1회 산업기사), (2014년 2회 기사), (2014년 2회 산업기사), (2014년 3회 산업기사), (2015년 1회 산업기사), (2015년 1회 기사), (2017년 2회 기사), (2017년 3회 기사), (2020년 3회 산업기사)</small>

⑤ 연색평가지수의 계산에 사용하는 기준광원은 그 색온도가 시료광원의 색온도에서 5미레드 이내의 것을 선택하며 시료광원의 색온도가 5000K 이하일 때는 완전 방사체를 초과할 때는 CIE합성 주광을 원칙적으로 사용한다. 색온도 5300K 이하의 백색형광램프를 시료광원으로 할 때는 완전 방사체를 사용한다. <small>(2018년 1회 기사)</small>

⑥ 평균연색평가지수의 계산에 사용되는 시험색은 8종류고, 특수연색평가지수의 계산에 사용되는 시험색은 7종류로 한다.

나. 광원별 색온도
<small>(2012년 2회 산업기사), (2012년 2회 기사), (2013년 1회 산업기사), (2013년 2회 기사), (2014년 2회 기사), (2015년 1회 산업기사)</small>

① 1600~2300K 해뜨기 직전 – 백열전등, 촛불의 광색 <small>(2007년 1회 산업기사)</small>

② 2500~3000K 가정용 텅스텐 램프, 온백색 형광등, 고압나트륨 램프 <small>(2022년 2회 기사)</small>

③ 3500~4500K 백색 형광등, 할로겐 램프

④ 4000~4500K 아침과 저녁의 야외

⑤ 5800K 정오의 태양 - 냉백색 형광등

⑥ 6500~6800K 구름이 얇고 고르게 낀 상태의 흐린 날
(2011년 2회 산업기사), (2013년 3회 산업기사), (2018년 3회 산업기사)

⑦ 8000K 약간 구름 낀 하늘 - 주광색 형광등 (2013년 1회 산업기사), (2019년 1회 산업기사)

⑧ 12000K 맑은 파란 하늘 (2013년 1회 기사), (2014년 2회 산업기사), (2015년 1회 기사), (2018년 1회 산업기사)

2 조명방식 (2006년 3회 산업기사)

(1) 직접조명(direct light) (2004년 1회 산업기사), (2017년 1회 산업기사)

반사갓을 사용하여 광원에서부터 빛이 대부분 90~100% 작업 면에 직접 비추는 조명방식으로 조명효율이 좋은 반면, 눈부심이 일어나고 균일한 조도를 얻을 수가 없어 그림자가 강하게 나타난다. 대표적인 예로 스포트라이트가 있다.

(2) 간접조명(indirect lighting)

(2005년 3회 산업기사), (2007년 1회 산업기사), (2011년 3회 산업기사), (2012년 2회 산업기사), (2013년 3회 기사), (2014년 3회 산업기사), (2015년 1회 산업기사), (2018년 1회 산업기사), (2020년 1, 2회 산업기사)

90% 이상 빛을 벽이나 천장에 투사하여 조명하는 방식으로 광원에서의 빛 대부분을 천장이나 벽에 투사하여 여기에서 반사되는 광속을 이용한다. 효율은 떨어지지만 방바닥을 고르게 비출 수 있고 빛이 물체에 가려도 그림자가 생기지 않으며, 빛이 부드럽고, 눈부심이 적어 온화하고 차분한 느낌을 준다.

(3) 반간접조명 (2003년 1회 기사), (2011년 3회 기사), (2020년 4회 기사)

대부분의 조명은 벽이나 천장에 조사되지만, 아래 방향으로 10~40% 정도 조사하는 방식으로 그늘짐이 부드러우며 눈부심도 적다.

(4) 반직접조명 (2013년 2회 산업기사), (2013년 2회 기사), (2017년 3회 산업기사), (2018년 2회 산업기사), (2019년 1회 기사), (2021년 3회 기사)

반간접조명과 반대되는 조명방식으로 반투명유리나 플라스틱을 사용하여 광원의 빛의 60~90%가 대상체에 직접 조사되는 방식, 그림자와 눈부심이 생긴다.

(5) 전반확산조명

간접조명과 직접조명의 중간방식으로 투명한 확산성 덮개를 사용하여 빛이 확산되도록 하는 방식으로 조명기구를 일정한 높이와 간격으로 배치하여 방 전체를 균일하게 조명할 수 있고 눈부심이 거의 없다.

3 색채와 조명의 관계

(1) 저압방전등 <small>(2010년 2회 기사), (2011년 1회 산업기사)</small>

저압방전등의 대표적인 주광색등(6500K)은 실제 색에 가까우므로 상점이나 의류 등에 많이 사용된다. 그리고 온백색 형광등(3000K)은 안락한 분위기의 고급매장, 전시공간, 세미나실 등에 쓰인다. 삼파장등은 연색성이 우수해 가정용, 사무용으로 많이 사용된다.

(2) 고압방전등(HID lamp) <small>(2009년 1회 기사), (2009년 2회 기사), (2015년 3회 산업기사), (2017년 2회 기사), (2022년 2회 기사)</small>

전극 간의 방전에 의해 전자와 기체 분자의 충돌로 빛이 방출되는 광원으로 고압수은등, 메탈할로이드등, 고압나트륨등이 있다.

(3) 형광등(fluorescent lamp) <small>(2009년 1회 기사), (2012년 3회 기사), (2021년 3회 기사)</small>

저압방전등의 일종으로 관 내에 수은과 아르곤가스를 넣고 안쪽 벽에 형광 도료를 칠하여 수은의 방전으로 발생하는 자외선의 자극으로 생기는 형광(가시광선)을 이용한다. 빛에 푸른 기가 돌아 차가운 느낌을 줄 뿐 아니라, 연색성이 낮은 단점을 가진다. 형광물질에 따라 다양한 광원색을 만들 수 있다. 수명이 길고, 램프의 교체가 용이해 많이 쓰인다.

(4) 수은등(mercury lamp)

고압의 수은 증기 속의 아크 방전에 의해서 빛을 내는 전등으로 단파장의 푸른색을 내며, 초고압 수은등은 백색에 가까운 빛을 낸다. 주로 도로, 공원, 광장, 고속도로에 사용된다.

(5) 메탈할로이드등 <small>(2013년 2회 산업기사), (2014년 3회 산업기사), (2018년 2회 산업기사)</small>

수은램프에 금속할로겐 화합물을 첨가하여 만든 고압 수은등으로 효율과 연색성이 높은 조명용 광원이다. 푸른빛을 내며 눈부심이 적어 야간의 운동장 조명으로 많이 사용된다.

(6) 나트륨등(sodium lamp)

나트륨의 증기방전을 이용해 빛을 내는 광원으로 황색 빛을 띤다. 안개 속에서도 빛을 잘 투과하여 장애물 발견에 유효하다는 점에서 교량, 고속도로, 일반도로, 터널 내의 조명으로 사용된다.

(7) 크세논등(Xenon lamp) <small>(2012년 3회 기사)</small>

① 고압가스방전에 의한 빛을 이용한 광원으로서 평균 주광의 에너지 분포와 매우 닮은 특색이 있다.
② 광원으로 제논 기체를 넣은 방전관을 방전하여 흰색 빛을 얻으며 흰색 광원, 사진용 광원, 자외선 광원, 그리고 고체 레이저의 들뜬 상태 광원으로도 쓰인다.

(8) 백열등(incandescent lamp)

(2010년 3회 기사), (2012년 1회 기사), (2014년 3회 산업기사), (2015년 2회 산업기사), (2017년 3회 기사), (2019년 2회 산업기사), (2020년 1, 2회 산업기사), (2022년 1회 기사)

전류가 필라멘트를 가열하여 빛이 방출되는 열광원으로 장파장의 붉은색을 띤다. 일반적으로 적외선 영역에 가까운 가시광선의 분광분포 특성을 보이며 백열전구 아래에서의 난색 계열은 보다 생생히 보인다. 장파장의 빛이 주로 방출되어 따뜻한 느낌을 주지만 전력 소모량에 비해 빛이 약하고 수명이 짧은 단점이 있다.

(9) 텅스텐등(tungsten lamp)

텅스텐 필라멘트를 사용하는 백열램프의 종류로 장파장의 붉은색을 띤다.

(10) 할로겐등(halogen lamp) (2011년 2회 기사), (2015년 2회 기사), (2015년 2회 산업기사)

전구 안에 질소와 같은 불활성 가스와 미량의 요오드, 브롬, 염소 등의 원소나 그 화합물을 넣어서 텅스텐 필라멘트가 소모되는 것을 방지한 것으로 높은 효율과 뛰어난 연색성을 지녀 전시물의 하이라이트 악센트 조명으로 널리 사용되며 장파장의 붉은색을 띤다.

(11) LED 램프 (2012년 3회 산업기사), (2020년 3회 산업기사)

형광등 및 일반전구에 비해 에너지 효율이 높은 램프로 전력소모는 형광등의 1/2 수준이며, 자외선이 방출되지 않아 친환경적이다. 열 발생이 적고, 자전거 전조등, 후미등에 많이 쓰이나 형광등 및 일반전구에 비해 가격이 비싸다.
자외선에 민감한 문화재나 예술작품, 열조사를 꺼리는 물건의 조명에 적합하다.

제2강 육안검색

1 육안검색 방법

(2003년 1회 산업기사), (2010년 1회 산업기사), (2010년 2회 산업기사), (2010년 2회 기사), (2010년 3회 기사), (2013년 2회 기사), (2014년 1회 산업기사), (2021년 3회 기사)

① 정확하게 조색이 되었는지를 육안으로 검사하는 것을 말한다. 정량적이지 않고 주관적인 색채검사인 육안검색은 육안조색과 같은 조건하에서 시행되어야 한다. 육안검색 시 색에 가장 큰 영향을 주는 요인은 광원의 연색지수이며 감성적인 판단이 이루어질 수 있다. 색채 관측 상자를 이용하면 효과적이다.

(2009년 1회 산업기사), (2014년 1회 산업기사), (2016년 1회 산업기사), (2017년 2회 산업기사), (2019년 1회 산업기사)

② 관찰자는 미묘한 색의 차이를 판단하는 능력을 필요로 한다. 선명한 색의 옷을 피해야 하며 젊을수록 좋다. 20대의 젊은 여성이 가장 조색과 검색에 유리하다. 검색 시 직사광선을 피하고 환경색의 영향을 받지 않도록 해야 하며 유리창, 커튼 등의 투과광선을 피한다. 진한 색을 본 다음 바로 파스텔 색조나 보색을 보면 안 된다.

(2008년 1회 산업기사), (2014년 3회 산업기사), (2016년 1회 기사), (2016년 3회 산업기사)

③ 안경을 착용할 경우에는 무색투명한 렌즈의 안경을 사용한다. 여러 색채를 검사하는 경우 계속적인 검사는 피해야 하고, 수 초간 주변 시야의 무채색을 보고 눈을 순응시킨다. 검색 시 사용하는 마스크는 광택이나 형광이 없는 무채색이 좋다. 낮은 채도에서 높은 채도의 순서로 검사하고 비교하는 색은 동일 평면으로 배열되도록 배치하는 것이 좋다.

(2003년 3회 기사), (2010년 3회 산업기사), (2013년 3회 기사), (2017년 1회 산업기사)

조선생의 TIP

육안검색 시 조건

(2009년 2회 기사), (2009년 3회 기사), (2010년 2회 기사), (2012년 1회 산업기사), (2013년 3회 산업기사), (2014년 1회 기사), (2014년 2회 산업기사), (2015년 1회 기사), (2015년 2회 기사), (2015년 3회 기사), (2016년 1회 산업기사), (2016년 1회 기사), (2017년 1회 기사), (2017년 2회 기사), (2020년 1, 2회 산업기사)

① 육안검색 측정각은 대상물과 관찰자의 각이 45°가 적합하다.
② 측정광원의 조도는 1,000lx가 적합하다.
③ 측정 시 표준광원은 D_{65}를 사용한다.
④ 비교하는 색의 면적은 눈의 각도를 2° 또는 10°로 한다.
⑤ 시감측색의 표기는 한국산업규격(KS)의 먼셀 기호로 표기한다.
⑥ 조명의 균제도(조도의 균일한 정도)는 0.8 이상이어야 한다. (2012년 1회 기사)
⑦ 육안검색 시 적합한 작업면의 크기는 30×40cm 이상이다.
⑧ 관측면 바닥의 검색대는 무채색 N5이고 주위 환경은 N7일 때 정확한 검색이 가능하다.
　(2017년 3회 산업기사)
⑨ 표준광원이 내장된 라이트 박스를 이용하여 관측한다.
⑩ 관측면 바닥은 무광택, 무채색이어야 한다.
⑪ 비교하는 색은 인접하여 배열하고 동일 평면으로 배열되도록 배치한다.

제4장
디지털 색채

제1강 디지털 색채 기초

1 디지털 색채의 이해

(1) 디지털(digital)

_{(2008년 3회 산업기사), (2009년 3회 산업기사), (2011년 1회 산업기사). (2012년 3회 기사), (2014년 1회 산업기사), (2015년 3회 산업기사), (2016년 1회 산업기사)}

① 디지털이란 데이터를 '0과 1'이라는 수치로 처리하거나 숫자로 나타내는 것으로 색채 자체를 수치화하여 표현한다. 컴퓨터모니터, TV, 프린터, 휴대폰, PDA, DMB, 모바일 등 모두 디지털 색채에 포함된다.

조선생의 TIP

아날로그(analogue) (2009년 1회 산업기사)

미세한 기복을 나타내며 연속으로 변화하는 일련의 사인(sine) 곡선으로 표현되는 전자장비의 처리방식으로 전압 등과 같이 물리량을 이용하여 어떤 값을 표현하거나 측정하는 것을 말한다.

② 디지털 색채는 R, G, B를 이용한 색채 영상을 디스플레이하는 디지털 색채와 C, M, Y를 이용해 프린트하는 디지털 색채가 있다.

_{(2002년 1회 산업기사), (2004년 1회 산업기사), (2006년 1회 산업기사), (2012년 2회 산업기사), (2013년 2회 산업기사), (2013년 3회 산업기사), (2016년 2회 산업기사)}

③ 모든 디지털 또는 비트맵화된 이미지는 해상도(resoluiton), 디멘션(dimension), 비트 깊이(depth), 컬러모델(colormodel)이라는 4개의 기본적 특징을 가진다. _(2014년 2회 기사)

(2) 비트와 표현색상 _{(2004년 3회 산업기사), (2005년 1회 산업기사), (2019년 1회 기사), (2019년 2회 기사), (2022년 1회 기사)}

① 1bit = 0 또는 1의 검정이나 흰색
② 2bit = 2에 2승인 4컬러 → CGA그래픽카드
③ 4bit = 2에 4승인 16컬러 → EGA그래픽카드
④ 8bit = 2에 8승인 256컬러(index color)

⑤ 16bit =2에 16승인 6만 5천 컬러(high color) _(2017년 2회 산업기사)

⑥ 24bit =2에 24승인 1,677만 7천 컬러(true color) _(2020년 3회 산업기사)

비트(bit)

binary digit의 약칭으로 컴퓨터의 신호를 2진수로 고쳐서 기억한다. 2진수에서의 숫자 0, 1과 같이 신호를 나타내는 최소 단위를 비트라 한다.

바이트(byte)

컴퓨터가 처리하는 정보의 기본 단위로 8비트 또는 9비트를 한 묶음으로 표시하는 단위이다.

(2019년 2회 산업기사)

(3) 해상도(resolution)

(2002년 5회 산업기사), (2003년 1회 산업기사), (2003년 3회 산업기사), (2004년 3회 산업기사), (2006년 1회 산업기사), (2007년 1회 산업기사), (2007년 3회 산업기사), (2009년 3회 산업기사), (2010년 1회 기사), (2010년 3회 기사), (2013년 1회 기사), (2013년 1회 산업기사), (2015년 2회 산업기사), (2017년 1회 산업기사)

① 모니터에서 디지털 색상의 영상을 구성하는 최소 단위를 픽셀(pixel)이라고 하는데 픽셀의 수는 이미지의 선명도와 질을 좌우한다. 일반적으로 모니터가 고해상도일수록 선명한 색채 영상을 제공하나 데이터의 용량이 커져 컴퓨터 속도는 느려진다.

(2011년 2회 기사), (2016년 3회 산업기사)

② 1인치×1인치 안에 들어있는 픽셀의 수가 바로 해상도이며 단위는 ppi를 사용한다. 프린터의 해상도로 가장 일반적으로 사용되는 단위는 dpi(인치당 점의 수)이다.

(2016년 1회 기사), (2016년 3회 산업기사), (2018년 1회 산업기사), (2018년 1회 기사), (2020년 1, 2회 기사)

2 디지털 색채 체계

(2003년 3회 산업기사), (2008년 1회 산업기사), (2009년 1회 기사), (2009년 2회 기사), (2012년 2회 기사), (2012년 2회 기사), (2017년 1회 기사)

① LAB 모드 _{(2011년 2회 기사), (2015년 2회 기사), (2017년 2회 기사), (2020년 1, 2회 기사)}

L*(명도), a*(빨강/녹색), b*(노랑/파랑)으로 다른 환경에서도 최대한 색상을 유지시켜주기 위한 디지털 색채 체계이다. 작업속도가 빠르며 CMYK 모드를 모두 수용할 수 있는 색 영역을 가지기 때문에 RGB 모드로의 변환 시에 중간단계로 사용되는 컬러모드이다.

② RGB 모드

(2003년 1회 산업기사), (2008년 1회 산업기사), (2009년 2회 기사), (2010년 2회 기사), (2010년 3회 산업기사), (2011년 2회 기사), (2012년 2회 산업기사), (2014년 2회 산업기사), (2015년 1회 산업기사), (2015년 1회 기사), (2016년 1회 기사), (2016년 3회 산업기사), (2021년 2회 기사)

색광혼합방식으로 보통 모니터에서 표현된다. RGB는 각각 8비트 색채인 경우 0~255까지 256단계를 갖는다. R, G, B 각 채널당 8비트를 사용하는 경우 약 1,600만 컬러의 표현이 가능하며 각각 세 개의 컬러가 별도로 작용하여 색을 표현하는 방법이다. 디지털 색채 시스템 중 가장 안정적이며 널리 쓰인다.

RGB(r, g, b)	색상
0, 0, 0	검은색 (2018년 2회 산업기사)
255, 255, 255	흰색
128, 128, 128	회색
255, 0, 0	빨간색
0, 255, 0	초록색
0, 0, 255	파란색
255, 255, 0	노란색 (2019년 3회 산업기사)
255, 0, 255	마젠타(Magenta, 분홍색) (2020년 1, 2회 산업기사), (2020년 1, 2회 기사)
0, 255, 255	사이안(Cyan, 하늘색)

③ CMYK 모드

(2002년 5회 산업기사), (2003년 3회 산업기사), (2003년 3회 기사), (2005년 1회 산업기사), (2006년 3회 산업기사), (2011년 1회 기사), (2012년 1회 기사), (2017년 2회 산업기사), (2017년 3회 산업기사), (2020년 3회 산업기사)

색료혼합방식으로 보통 인쇄 또는 출력 시 사용된다.

④ Grayscale 모드

흑백 이미지를 표현할 때 사용한다.

⑤ bitmap 모드

흰색과 검은색으로 이미지를 표현한다.

⑥ Duotone 모드

1~4가지 사용자 정의 잉크를 사용한다. 단일, 이중, 삼중, 사중 톤의 회색 음영 이미지를 만들 수 있는 모드이다.

⑦ index 모드

24비트 컬러 중에서 정해진 256컬러를 사용하는 컬러시스템으로, 컬러색감을 유지하면서 이미지 용량을 줄일 수 있어 웹게임 그래픽용 이미지를 제작하는 데 많이 사용된다.

⑧ HSB 모드

(2003년 1회 산업기사), (2005년 3회 산업기사), (2009년 2회 산업기사), (2012년 1회 산업기사), (2015년 2회 산업기사), (2015년 3회 기사), (2017년 1회 기사), (2020년 1, 2회 산업기사), (2021년 1회 기사), (2021년 2회 기사)

먼셀의 색채개념인 색상, 명도, 채도를 중심으로 선택하도록 되어 있으며, H는 0~360°의 각도로 색상을 표현한다. S는 채도로 0%(회색)에서 100%(완전한 색상)로 되어 있다. B는 밝기로 0~100%로 구성되어 있다. B 값이 100%일 경우 반드시 흰색이 아니라 고순도의 원색일 수도 있다.

조선생의 TIP

HSI, HSV, HSB, HSL색공간 (2021년 1회 기사)

인간의 시각 특징을 고려해 만들어진 색공간은 HSI, HSV, HSB, HSL로 영상처리를 주목적으로 하는데 공통적으로 사용되는 H는 색상각도인 Hue를 의미하고 S는 색상농도, 즉 채도(Saturation)를 의미하며 I와 V, B, L은 모두 밝기 정보를 나타내는 것으로, 각각 인텐서티(Intensity), 밸류(Value), 밝기(Brightness), 명도(Lightness)를 의미한다.

3 디지털 색채 관련 용어 및 기능

(1) 벡터(vector) 방식

(2009년 3회 기사), (2010년 1회 기사), (2014년 2회 기사), (2014년 3회 기사), (2019년 1회 기사)

① 점과 점을 연결하여 선을 만들고 선과 선을 이용하여 표현하는 방식으로 2, 3차원 공간에 선, 네모, 원 등의 그래픽 형상을 수학적 표현을 통해 나타낸다.

② 곡선의 모양을 알고리즘으로 표현해 그래픽 구성이 간단하며 사이즈도 상대적으로 적어 3차원 게임이나 애니메이션 등에서 많이 사용되는 영상기술이다.

③ 벡터 방식의 드로잉 프로그램으로는 일러스트레이터, 프리핸드, 코렐드로우, CAD 등이 있다.

④ 게임이나 애니메이션 등의 그래픽 형상을 구현할 경우 수학적 표현을 통하여 2, 3차원의 색채영상을 만들게 되는데 이때 주로 사용되는 파일영상이다.

⑤ 베지어곡선을 이용하여 표현한 것으로 이미지를 확대하거나 축소해도 이미지 정보는 그대로 보존되는 이미지 표현방식이다. (2003년 3회 기사), (2011년 1회 기사), (2011년 3회 기사), (2017년 3회 산업기사)

(2) 비트맵(Bitmap) 방식

(2005년 1회 산업기사), (2009년 1회 산업기사), (2012년 3회 산업기사), (2015년 2회 산업기사)

① 비트맵이라는 격자상, 즉 점으로 표현되는 방식으로 이미지 보정을 주로 하는 프로그램 방식으로 픽셀들이 그리드 속으로 찍어지는 디지털화된 이미지, 포토샵, 페인트샵 프로 등이 있으며 래스터 영상이라고도 한다.

② 축소, 확대, 회전 등으로 인한 이미지 손상이 크며 사진합성이나 특수효과의 표현에 적합하다.

③ 하나의 이미지는 픽셀들의 집합으로 벡터 이미지에 비해 파일 크기가 상대적으로 크다.

조선생의 TIP

보간법(Interpolation)

(2005년 1회 산업기사), (2010년 3회 기사), (2014년 3회 기사), (2015년 2회 기사), (2022년 2회 기사)

포토샵 등의 영상 및 색채 처리 관련 프로그램에서 주어진 영상의 크기가 작아 키우게 되면 격자가 생겨 계단현상이 발생하는데 이를 방지하기 위해 사용하는 기술로, 전체 RGB 값을 가지고 있지 않은 ICC 프로파일이 한정적으로 가지고 있는 몇 개의 색좌표를 사용하여 CMM에서 다른 색좌표를 계산하는 방법이다.

4 디지털 색채의 저장방식

① jpeg(joint photographic experts group)

(2005년 1회 산업기사), (2019년 1회 기사), (2019년 2회 산업기사)

스캐너를 이용하여 입력받은 컬러영상을 저장할 때 사이즈를 줄일 수 있는 이미지 저장방식이며 매킨토시와 윈도우 운영체제 환경에 광범위하게 사용되고 높은 압축률로 저장 시 이미지 손실이 큰 웹용 이미지로 많이 사용되는 그래픽 이미지 압축 포맷이다.

② eps(encapsulated postscript) (2003년 3회 기사)

전자출판의 대표적인 포맷 방식으로 인쇄 시 4도 분판 기능이 있어 주로 고품질 인쇄를 목적으로 사용된다. 비트맵과 벡터 그래픽 파일을 함께 저장할 수 있다.

③ png(portable network graphics)

(2011년 3회 기사), (2013년 1회 산업기사), (2016년 1회 산업기사), (2017년 1회 기사), (2020년 1, 2회 산업기사)

PNG 포맷은 웹디자인에서 많이 사용되며, 포맷 대체용으로 개발되었다. 이미지의 투명성과 관련된 알파채널에서 향상된 기능 제공, 트루컬러 지원, 비손실 압축을 사용하여 이미지 변형 없이 원래 이미지를 웹에서 그대로 표현할 수 있는 저장방식이다.

④ gif(graphics interchange format)

압축률은 떨어지지만 전송속도가 빠르고 이미지 손상이 적으며 간단한 애니메이션 효과를 낼 수 있는 포맷이다.

⑤ tiff(tagged image file format)

호환성이 뛰어나 매킨토시와 IBM PC에서 함께 사용할 수 있는 최초의 파일 포맷으로 RGB 및 CMYK 이미지를 24비트까지 지원하며 이미지 손상이 없는 LZW(Lemple Ziv Welch, 무손실압축)라는 압축방식을 채택하고 있다.

⑥ pdf(portable document format)

미국 어도비사가 개발한 문서파일 형식으로 매킨토시와 윈도, 유닉스 등 다양한 컴퓨터 시스템 환경에서 호환된다. 전자책과 CD 출판 등 디지털 출판에 적합하며 문서에 암호를 걸 수도 있고, 텍스트나 이미지를 캡처할 수도 있다.

⑦ RAW

RAW 이미지의 색역은 가시영역의 크기와 같으며 디지털 카메라의 컬러사진 저장방식으로 주로 사용되고 가공되지 않는 원 그대로의 이미지 자료로 10~14비트 수준의 고비트로 저장되어 색감이 뛰어나고 노출, 화이트밸런스 등 후보정에 적합하다. (2021년 2회 기사)

제2강 디지털 색채 시스템 및 관리

1 입출력 시스템

(1) 컴퓨터의 구성 (2004년 1회 산업기사), (2012년 2회 기사)

컴퓨터는 크게 하드웨어(hardware)와 소프트웨어(software)로 나눌 수 있다. 하드웨어는 컴퓨터의 기계적인 장치를 의미하며 소프트웨어는 컴퓨터를 운용하는 프로그램을 의미한다. 컴퓨터는 입력장치, 출력장치, 기억장치, 연산장치, 제어장치로 이루어져 있다.

(2) 입력장치

(2006년 3회 산업기사), (2008년 3회 산업기사), (2009년 2회 산업기사), (2009년 3회 기사), (2013년 2회 기사), (2013년 3회 산업기사), (2015년 1회 기사), (2015년 2회 기사), (2017년 2회 산업기사), (2020년 1, 2회 산업기사)

외부의 정보를 컴퓨터 내부로 전달하는 장치로 스캐너, 키보드, 마우스, 터치스크린, 태블릿, 디지타이저(태블릿), 디지털카메라, 디지털캠코더, 모션캡처(몸에 센서를 부착하고 그 동작을 데이터화하여 가상 캐릭터가 같은 동작으로 애니메이션 되도록 하는 장치), 3D스캐너(회전하는 플랫폼 위에 대상을 올려놓고 레이저 광선으로 대상의 표면을 스캔) 등이 있다.

(3) 출력장치

(2007년 1회 산업기사), (2010년 3회 산업기사), (2011년 3회 산업기사), (2013년 2회 기사), (2013년 3회 기사), (2018년 1회 산업기사), (2018년 2회 기사), (2019년 1회 산업기사), (2020년 3회 기사)

컴퓨터에서 처리된 자료나 정보를 문자, 기호 또는 소리로 변환하여 외부로 전달하는 장치로 모니터, 프린터, 플로터, Virtual workbench, Film Recorder 등에 사용된다.

(4) CCD(Charge-Coupled Device)

(2003년 1회 산업기사), (2004년 3회 산업기사), (2006년 1회 산업기사), (2007년 3회 산업기사), (2008년 1회 산업기사), (2009년 1회 산업기사), (2009년 2회 산업기사), (2010년 2회 기사), (2011년 2회 산업기사), (2012년 2회 산업기사), (2012년 3회 산업기사), (2013년 3회 기사), (2015년 3회 산업기사), (2017년 3회 산업기사), (2019년 3회 산업기사)

전하결합소자라 하며 빛을 전하로 변환하는 광학 칩 장비장치이다. 색채영상의 입력에 활용되는 기기들의 가장 기본이 되는 요소로 디지털카메라, 비디오카메라, 스캐너 등에 사용된다.

(5) 그래픽 카드(graphics card)

(2003년 3회 산업기사), (2005년 3회 산업기사), (2007년 1회 산업기사), (2009년 3회 산업기사), (2013년 1회 산업기사), (2014년 1회 산업기사), (2016년 2회 산업기사), (2017년 1회 산업기사), (2020년 3회 산업기사)

① 컴퓨터에서 만들어진 색채영상을 모니터에서 필요한 전자신호로 변환시켜 주는 역할을 한다. 색채영상을 컴퓨터 모니터에 디스플레이하는 과정에서 필수적으로 사용된다.

② 어떤 그래픽 카드를 쓰느냐에 따라 사용할 수 있는 최대 해상도 및 재생주기, 표현 가능한 색채의 수가 결정된다. 그래픽 카드에 상관없이 재현되는 색역은 모니터에 따라 다를 수 있다.

(6) FM 스크리닝(frequency modulation screening)

(2006년 3회 산업기사), (2013년 3회 산업기사), (2015년 1회 산업기사)

① AM 스크리닝은 닷의 위치는 그대로 두고 크기를 변화시키며 FM 스크리닝은 닷 배치가 불규칙적으로 보이도록 이루어져 있다. 작은 CMYK 하프톤 점들을 사용하여 세부 이미지를 표현할 수 있으며, 점들의 크기보다는 수를 변화시켜 색조를 표현하므로 출력된 이미지의 질적 저하 없이 생산성을 향상시킬 수 있는 방법이다.

> **조선생의 TIP**
>
> **하프톤(Halftone)** (2015년 1회 기사), (2020년 1, 2회 산업기사)
> 사진, 그림 등의 이미지나 인쇄물 등에서 밝은 부분과 어두운 부분의 중간계조 회색부분으로 적당한 크기와 농도의 작은 점들로 명암의 미묘한 변화가 만들어지는 표현방법으로 색다른 느낌의 효과를 낼 수 있다.

② 인쇄 시 도트의 크기를 바꾸어 농도를 조절하는 방식이 아닌 도트의 밀도를 여러 단계의 톤으로 표현하는 방법이다.

2 디스플레이 시스템

(1) 모니터 시스템 (2004년 1회 산업기사), (2009년 3회 산업기사), (2020년 4회 기사)

가. LCD(Liquid Crystal Display) 모니터 (2012년 1회 산업기사), (2014년 1회 산업기사), (2016년 1회 기사)

① 백라이트가 빛을 발하면 편광구조인 액정의 투과도의 변화를 이용해서 각종 장치에서 발생되는 여러 가지 전기적인 정보를 시각정보로 변화시켜 전달하는 전자소자로 손목시계나 컴퓨터 등에 널리 쓰이고 있는 평판 디스플레이이다. (2004년 3회 산업기사)

② 에너지 소모가 적어 휴대용으로 사용 가능하며 자체 발광성이 없어 후광이 필요하며 가법혼색의 원리를 이용한다. 시간이 지날수록 재현 컬러와 밝기가 변하고 모니터의 시야각 문제가 발생할 수 있다. (2005년 3회 산업기사), (2007년 3회 산업기사), (2016년 2회 산업기사), (2018년 2회 산업기사), (2018년 3회 기사)

나. CRT 모니터(음극선관)

① 고진공 전자관으로서 음극선, 즉 진공 속의 음극에서 방출되는 전자를 이용해서 상을 만들어내는 표시장치, 가법혼색의 원리를 이용한다. (2006년 3회 산업기사)

② 응답속도가 빨라 그래픽 작업에 적합하나 눈이 쉽게 피로해지며, 부피가 크고 전력이 많이 소모된다. 잔고장이 적고 글자 뭉개짐이 없으며 다양한 해상도가 가능해 색상표현력이 높다.

조선생의 TIP

모니터 감마(Gamma) (2019년 1회 산업기사), (2020년 1, 2회 기사)
① 모니터 감마 조정은 컴퓨터 화상의 중간 톤을 조절하는 기능이다. 기본 감마값은 IBM PC는 2.2, 매킨토시는 1.9로 출시된다.
② 기본 감마값에서 모니터의 상태에 따라 캘리브레이션(calibration, 모니터의 색온도, 정확한 감마, 컬러 균형 등을 조절함으로써 표준을 만드는 과정)할 수 있다. (2018년 3회 산업기사)
③ IBM PC의 경우는 포토샵 등 그래픽 프로그램에 내장되어 있는 감마값 조절 팔레트를 이용하여 조절하고 매킨토시의 경우에는 감마값 조절 소프트웨어를 사용해 중간 톤을 조절한다.

조선생의 TIP

모니터의 색온도
① 모니터의 색온도는 6500K와 9300K의 두 종류 중에서 사용자가 임의로 설정할 수 있다.
② 자연에 가까운 색을 구연하기 위해서는 색온도 6500K로 설정하는 것이 좋다.
(2009년 1회 기사), (2013년 2회 산업기사), (2015년 3회 기사)

다. LED 모니터 (2014년 1회 산업기사)

백라이트가 빛을 발하면 편광 구조인 반도체의 p-n 접합구조를 이용하여 주입된 전자를 만들어내고 이들을 재결합하여 발광시키는 모니터로 전기발광다이오드(Lighting Emitting Diode)라 한다. 전자발광의 원리로 빛을 방출하는 백라이트를 LED 램프를 쓰는 LCD 모니터이다.

조선생의 TIP

OLED(Organic Light Emitting Diodes) (2020년 4회 기사), (2022년 1회 기사), (2022년 2회 기사)
OLED는 유기발광다이오드 방식으로 스스로 빛을 내는 자체 발광 차세대 디스플레이로 백라이트가 필요하지 않다. 그런 이유로 두께가 얇으며, 특수유리나 플라스틱을 이용하여 구부리거나 휠 수도 있는 디스플레이이다. LCD보다 더 어두운 블랙표현이 가능하다.

광색역모니터(Wide Color Gamut) (2016년 3회 기사), (2017년 3회 기사), (2018년 3회 기사), (2020년 3회 기사), (2022년 2회 기사)

8비트 색공간으로 국제적으로 통용되는 기본적인 색공간인 sRGB는 1996년 MS사와 HP사가 협력해 만든 모니터 및 프린터의 표준 RGB 색공간이다. 그리고 좁은색 공간과 Cyan과 Green의 색손실이 많아 이를 보완하기 위해 Adobe사에서 Adobe RGB 색공간을 만들었는데 이를 광색역이라 한다. MS운영체제에서 제대로 된 색을 재현하기 위해서는 광색역모니터 프로파일을 설치해야 한다.

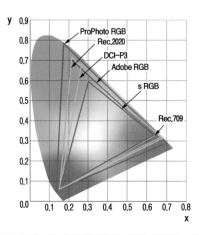

※ **균등색 공간** (2019년 2회 기사)
동일한 크기로 지각되는 색차가 공간 내의 동일한 거리와 대응하도록 의도한 색공간

디스플레이의 표준과 해상도 (2014년 2회 산업기사), (2017년 1회 기사), (2018년 3회 기사)

① 1,280×720 해상도(약 100만 화소)는 HD(high definition) 급이라 하고 1,920×1,080 해상도(약 200만 화소)를 풀HD(Full high definition) 급이라 한다. 3,840×2,160 해상도인 UHD는 풀HD의 4배에 해당하는 화소를 표시한다.

② 화소는 가로방향 픽셀 수×세로방향 픽셀 수로 표현하며 예를 들어 해상도가 "1,920×1,080"인 화면이라면 가로로 1,920개, 세로로 1,080개의 픽셀로 화면상에 총 2,073,600개의 픽셀이 있다는 의미이며 화소 수가 높을수록 화상을 보다 세밀하고 정밀하게 표현할 수 있다는 것을 의미한다.

③ 3,840×2,160 해상도는 업체마다 다른 이름으로 불리다가 2012년부터 CEA(Consumer Electronics Association, 미국소비자가전협회)에서 'UHD(Ultra High Definition, 울트라HD)'라는 이름을 사용하자고 제안, 이에 2012년 후반부터 삼성전자 및 LG전자에서 3,840×2,160 해상도의 TV를 'UHD TV'라 부르게 된다. 하지만 소니 등 일부 업체는 '4K'로 표기하고 있다.

④ PC용 모니터는 2000년대 중반까지 4:3 비율로 사용되다 1,600×1,200와 호환성을 위해 2000년대 후반에 1,920×1,200과 같은 16:10 비율의 Wide XGA가 사용되다 점차 16:9 비율의 모니터가 사용되다 2010년 이후에 16:9 비율 모니터로 전환되었다.

이름	해상도	비율	설명
HD	1,280×720	16:9	720p(순차주사방식), 720i(비월주사방식)
FHD	1,920×1,080	16:9	F는 Full이라고 표기, 1080p, 1080i
WQHD	2,560×1,440	16:9	HD의 4배
UHD	3,840×2,160	16:9	FHD의 4배, 4K표기
QUHD	7,680×4,320	16:9	UHD의 4배, 8K표기

③ 디지털 색채조절

(1) CMS(컬러 매니지먼트 시스템) (2017년 2회 산업기사), (2019년 3회 산업기사)

디바이스(장치) 간의 색채 재현의 불일치를 보정하거나 조정하여 색상표현을 균일하게 하는 소프트웨어 또는 하드웨어 시스템으로 색일치 모듈을 포함하고 있어 장치 간에 ICC프로파일을 항상 최적의 색상재현 및 일치시키는 시스템이다.

(2) ICC(국제색채연맹, International Color Consorium)와 ICC 프로파일(ICC Profile)
(2017년 2회 기사), (2017년 3회 산업기사), (2018년 1회 기사), (2021년 1회 기사), (2021년 2회 기사)

① 국제산업표준의 디지털 디바이스 프로파일을 규정하고 관리하는 국제기구로 디지털 영상 장치의 생산업체와 학계가 모여 디지털 영상의 호환성을 확보하기 위하여 표준을 정하는 국제적인 단체로 ICC에서는 운영체제와 소프트웨어의 범용적인 컬러 관리 시스템을 만들 목적으로 ICC프로파일을 만들었다. 서로 다른 입출력 장치 간의 일관된 컬러가 재현되도록 입출력 장치의 주요 컬러 특성 정보를 담은 파일이다. (2017년 1회 산업기사), (2018년 3회 산업기사)

② ICC 프로파일은 장치의 입출력 컬러에 대한 수치를 저장해 놓은 파일로서 장치 프로파일과 색공간 프로파일로 나뉜다. 모니터와 프린터와 같은 장치의 컬러 특성을 기술한 장치프로파일, sRGB 또는 Adobe RGB 같은 색공간을 정의한 색공간 프로파일 등이 있다.

③ 모니터 프로파일이라고 한다면 ICC에서 정한 스펙에 맞춰 모니터의 색온도, 감마값, 3원색 색좌표 등의 정보를 기록한 파일을 말하며 다이내믹레인지, 색역, 톤응답특성의 정보를 담고 있다. ICC 프로파일은 누구나 데이터를 이용할 수 있다. PC용 ICC 프로파일은 .icc라는 확장명을 쓰며, Mac용은 .icm이라는 확장명을 사용한다. .icm 파일은 윈도우 운영체제에서도 인식된다. (2017년 3회 기사), (2019년 2회 기사)

④ 프린터의 컬러에 영향을 주는 요소는 프린터 드라이버 설정과 용지의 종류 그리고 잉크의 양과 검정비율 등이다. 프린터제조사는 용지별로 제공되는 컬러가 다르기 때문에 용지별로 프로파일을 드라이버 설치 시 함께 제공한다. (2018년 2회 기사)

조선생의 TIP

IT8 차트 (2010년 1회 기사), (2013년 1회 산업기사), (2014년 1회 기사), (2018년 3회 산업기사), (2019년 3회 산업기사)
스캐너와 디지털 카메라의 특성화 과정에서 기본적으로 사용되는 샘플 컬러 패치(patch) 과정으로 입력, 조정, 출력 시 서로 기준을 조정해 주는 샘플 컬러 패치(patch)로서 국제표준기구인 ISO(International Standard Organization)가 ISO 12641로 국제 표준을 지정한 것이다.

(3) 색영역 매핑(color gamut mapping) (2009년 3회 기사), (2011년 3회 기사), (2012년 1회 기사), (2012년 2회 기사), (2014년 1회 산업기사), (2015년 1회 산업기사), (2017년 1회 기사), (2019년 1회 산업기사), (2021년 3회 기사)

① 디지털 색채는 사용하기 편리한 반면 디지털 색채와 실제 출력한 색이 일치하지 않는 경우가 많다. 색역(디바이스가 표현 가능한 색의 영역)이 다른 두 장치 사이의 색채를 효율적으로 대응시켜 색채의 구현이 효과적으로 이루어지도록 색채표현방식을 조절하는 기술을 색영역 매핑이라 한다. 색영역 매핑은 고품질의 디지털 색 구현과정에서 가장 힘들고 어려운 기술 중 하나이다. (2007년 1회 산업기사), (2009년 1회 기사), (2010년 1회 산업기사), (2011년 1회 기사), (2011년 2회 산업기사), (2011년 2회 기사), (2011년 3회 산업기사), (2016년 1회 기사), (2017년 3회 기사), (2018년 1회 기사), (2018년 2회 기사)

② 색영역 매핑은 색영역 클리핑(색영역 바깥의 모든 색을 색의 영역 가장자리로 옮기는 방법) 방법과 색영역 압축(색영역 바깥의 모든 색과 내부의 모든 색을 내부로 압축시켜 옮기는 방법) 방법 두 가지로 구분할 수 있다.

③ 색영역 매핑은 유니폼 색공간에서 이루어져야 하기 때문에 입출력에 활용되는 디바이스들의 특성화가 선행되어야 한다. (2009년 2회 기사), (2011년 3회 기사)

(4) 컬러 어피어런스 모델(color appearance model)
(2007년 3회 산업기사), (2009년 2회 기사), (2010년 2회 기사), (2012년 1회 기사), (2013년 1회 기사), (2013년 2회 기사), (2013년 3회 기사), (2015년 1회 산업기사), (2017년 2회 산업기사)

① 메타머리즘(조건등색) 현상은 산업현장에서 색채 디자인을 담당하는 색채 전문가들에게 큰 어려움을 주는데 이를 해결할 수 있도록 개발된 색채관리 시스템이다. 컬러 어피어런스는 어떤 색채가 매체, 주변색, 광원, 조도 등이 다른 환경 하에서 다르게 보이는 현상으로 색 제시 조건이나 조명 조건 등의 차이에 따라 변화를 보이는 주관적인 색의 변화를 말한다. (2008년 1회 산업기사), (2012년 2회 산업기사), (2013년 1회 산업기사), (2014년 2회 기사), (2016년 2회 기사), (2018년 1회 기사), (2019년 2회 산업기사), (2020년 1, 2회 기사), (2021년 1회 기사)

② 컬러모니터의 영상색채를 컬러프린터로 출력할 때 모든 색채를 정확하게 전환할 수 없기 때문에 적절한 방법으로 정해진 색채구현체계 내에서 최적으로 색채가 재현되도록 만드는 것으로 매체 주변의 색, 광원, 조도 등의 관찰조건의 변화에 따른 색의 외관, 색의 속성, 즉 명도, 채도, 색상의 변화를 정확하게 예측해 주는 모델을 말한다. (2004년 1회 산업기사), (2009년 1회 기사), (2012년 1회 기사)

(5) 디바이스 특성화(device characterization) (2010년 2회 기사), (2012년 1회 산업기사)

디지털 색채를 처리하는 디바이스(장치)들 사이에서 색채정보의 호환을 원활하게 해주는 매개 역할을 하는 CIE XYZ 색공간과 각 디바이스들의 RGB 또는 CMY 색체계를 연결해주는 과정으로 디지털 색채영상 입력 디바이스의 특성화, 모니터의 특성화, 컬러 프린터의 특성화 등이 있다.

(6) 디바이스 종속 색체계

(2010년 2회 산업기사), (2012년 2회 산업기사), (2015년 1회 기사), (2019년 1회 기사), (2019년 2회 산업기사), (2022년 2회 기사)

디지털 색채영상을 생성하거나 출력하는 전자 장비들은 인간의 시각방식과는 전혀 다른 체계로 색을 재현한다. 이는 컬러가 각 디바이스에 의해 수치화되는 과정에서 각각의 디바이스에서만 사용되는 색공간을 사용하는 것으로 RGB 색체계, CMY 색체계, HSV 색체계, HLS 색체계가 있다.

(7) 렌더링 인텐트(rendering intent)

(2017년 2회 기사), (2017년 3회 기사), (2018년 1회 산업기사), (2018년 2회 기사), (2021년 1회 기사)

포토샵과 같은 컬러 매니지먼트를 지원하는 여러 그래픽 프로그램들은 "렌더링 인텐트"를 선택해 인쇄 시 색 오차를 줄일 수 있다. 프린트마다 이미지와 상황에 따라 다르므로 최적의 렌더링 인텐트를 찾아야 한다. 렌더링 인텐트는 하얀색에서 가장 어두운 색들까지의 색을 처리하는 데 이용되는 색상 관리를 의미한다.

① 상대 색도(relative colorimetric) 인텐트

가장 기본이 되는 렌더링 인텐트로 하얀색의 강렬한 이미지를 줄여 본연의 색조를 유지하기 위해 사용된다. 그래서 입력의 흰색을 출력의 흰색으로 매핑하여 출력한다.

② 절대 색도(absolute colorimetric) 인텐트

하얀색 부분을 보호하기 위한 인텐트로 입력의 흰색을 출력의 흰색으로 매핑하지 않으며 서로 다른 색공간 사이의 컬러들을 정확하게 지정해 주는 렌더링 기법이다.

③ 채도(saturation) 인텐트

색상은 변해도 채도는 그대로 보존되기 때문에 선명함을 유지할 수 있는 인텐트로 입력측의 채도가 높은 색을 출력에서도 채도가 높은 색으로 변환한다.

④ 지각적(perceptual) 인텐트 (2019년 3회 기사)

렌더링은 전체 색 간의 관계는 유지하면서 출력 색역으로 색을 압축하는 방식으로 색역(Gamut)이 이동될 때 전체가 비례 축소되어 색의 수치는 변하게 되고 입력 색상 공간의 모든 색상은 변화시키게 되고 인간의 눈에는 자연스럽게 인식된다.

(8) CII(색변이지수. Color Inconsistency Index)

(2014년 1회 기사), (2014년 2회 기사), (2014년 3회 기사), (2020년 3회 기사)

광원에 대한 색채의 불일치 정도를 나타내는 지수로 수치가 높을수록 불일치 정도가 높은 것을 의미한다. 광원의 변화에 따라 각 색채가 지닌 색차의 정도가 다른데 CII가 높을수록 안전성이 없어지고 선호도가 낮아진다.

(9) PCS (Profile Connection Space) <small>(2022년 1회 기사)</small>

서로 다른 장비의 색상을 일치시키기 위한 ICC에서 정한 색변환 방식으로 CIE XYZ와 CIE Lab 체계를 사용한다.

제5장
조색

제1강 조색 기초

1 조색의 개요 (2005년 3회 산업기사), (2008년 1회 산업기사), (2020년 3회 산업기사)

① 수치데이터를 이용하거나 주어진 색표를 가지고 색을 만드는 것을 조색이라 한다. 조색에는 육안조색과 컴퓨터 컬러매칭 CCM(Computer Color Matching) 방법이 사용된다. (2004년 1회 산업기사), (2011년 3회 산업기사)

② 조색 시 재현하려는 소재의 특성을 파악해야 한다. 하나의 색을 혼합하거나 또는 여러 색상을 혼합하는 경우 원색의 종류는 다양하고 넓게 형성할수록 좋다. 염료의 경우에는 염료만으로 색채를 평가할 수 없고, 수치데이터를 이용하거나 주어진 색표를 가지고 평가를 해야한다.

③ 조색 후 기준색과 시료 색상 비교 시 표준광원이 내장된 라이트박스를 활용한다. 그리고 비교 색상과의 면적 대비도 고려해야 오차를 줄일 수 있다. 효과적인 재현을 위해서는 표준표본을 3회 이상 반복측색하여 정확하게 파악한다.

④ 정확성은 조색 시 재현색이 목표색에 얼마나 가까운가를 나타내고, 정밀성은 여러 번 조색할 경우 몇 번이나 같은 색이 재현되는가를 나타낸다. (2010년 2회 산업기사)

⑤ 메탈릭이나 펄의 입자가 함유된 조색에는 금속입자나 펄입자에 따라 표면반사가 일정하지 못하다. 형광성이 있는 색채 조색 시 분광분포가 유사한 Xe(크세논) 램프로 조명하여 측정한다. (2015년 3회 기사)

조선생의 TIP

조색사가 색료 선택 시 고려해야 할 조건 (2002년 5회 산업기사), (2013년 2회 산업기사)

① 착색의 견뢰성(물리 환경적인 조건에서 견디는 성질) ② 착색될 물질의 종류
③ 작업공정의 가능성 ④ 착색비용
⑤ 조색 시 기준광원을 명시해야 하며, 광택이 변하는 조색의 경우 광택기를 사용하고, 결과의 검사는 3인 이상이 함께 하는 것이 좋다.

제2강 조색 방법

1 CCM(Computer Color Matching)

(2009년 1회 기사), (2009년 2회 산업기사), (2010년 1회 기사), (2010년 1회 산업기사), (2010년 3회 산업기사), (2010년 3회 기사), (2011년 1회 기사), (2011년 2회 산업기사), (2011년 3회 산업기사), (2012년 2회 산업기사), (2012년 2회 기사), (2013년 1회 산업기사), (2013년 1회 기사), (2013년 2회 산업기사), (2013년 2회 기사), (2013년 3회 산업기사), (2013년 3회 기사), (2014년 2회 산업기사), (2014년 3회 기사), (2015년 1회 산업기사), (2015년 1회 기사), (2015년 3회 기사), (2016년 1회 산업기사), (2016년 1회 기사), (2016년 3회 산업기사), (2017년 1회 기사), (2018년 1회 기사), (2020년 3회 기사)

① CCM은 정밀한 조색을 실현하기 위하여 컴퓨터 장치를 이용해 정밀 측정하여 자동으로 구성된 컬러런트(colorant)를 정밀한 비율로 자동조절 공급함으로써 색을 자동화하여 조색하는 시스템으로 일정한 품질을 생산할 수 있으며, 원가가 절감된다. 발색에 소요되는 비용을 정확하게 산출할 수 있어 경제적이다. (2004년 3회 산업기사), (2008년 1회 산업기사), (2013년 3회 산업기사), (2017년 2회 기사), (2017년 2회 산업기사), (2018년 1회 산업기사), (2018년 3회 산업기사), (2018년 3회 기사), (2019년 2회 산업기사)

② CCM은 컴퓨터 자동배색장치로서 소프트웨어는 품질관리(quality control) 부분과 공식화(formulation) 부분으로 구성되어 있다. 품질관리 부분은 색을 측색하고 색소(colorants)를 입력하고 색을 교정하는 부분이다. 공식화 부분은 측색된 색을 만들기 위해 이미 입력된 원색 색소를 구성하여 양을 계산하고 성분을 결정하는 베이스에 정량을 투입하도록 각각의 원색의 양을 정하는 부분이다. (2017년 1회 산업기사), (2019년 2회 기사)

③ CCM은 소프트웨어와 정밀 측정기기를 사용하여 색을 자동으로 배색하는 장치로 기준색에 대한 분광반사율 일치가 가능하다. 자동 배색 시 각종 요인들에 의하여 색채가 변할 수 있으므로 발색공정에 대한 정확한 파악과 철저한 관리가 선행되어야 한다.
(2002년 5회 산업기사), (2006년 1회 산업기사), (2009년 1회 산업기사), (2020년 4회 기사)

④ CCM은 조색시간을 단축할 수 있으며, 소재의 변화에 신속히 대응하는 데 도움을 주며, 다품종 소량에 대응 고객의 신뢰도를 구축해 컬러런트 구성이 효율적이다. 초보자라도 쉽게 배우고 사용할 수 있다. 분광반사율을 기준색과 일치시키므로 정확한 아이소머리즘(isomerism)을 실현할 수 있으며 육안조색보다 감정이나 환경의 지배를 덜 받는다.
(2011년 1회 기사), (2011년 2회 기사), (2012년 2회 기사), (2013년 3회 기사), (2015년 3회 산업기사), (2016년 2회 산업기사), (2016년 3회 산업기사), (2017년 1회 기사), (2017년 3회 산업기사), (2017년 3회 기사), (2018년 2회 기사), (2019년 1회 산업기사), (2019년 1회 기사), (2019년 2회 산업기사), (2019년 3회 기사), (2021년 2회 기사), (2021년 3회 기사), (2022년 1회 기사)

조선생의 TIP

아이소머리즘(무조건등색, isomeric matching)
(2003년 1회 산업기사), (2004년 3회 산업기사), (2010년 2회 기사), (2011년 1회 기사), (2012년 3회 기사), (2013년 3회 기사), (2014년 1회 기사), (2015년 2회 기사), (2016년 2회 기사), (2016년 3회 기사), (2018년 2회 산업기사), (2019년 3회 산업기사)
분광반사율이 일치하여 어떤 조명 아래에서 어떤 관찰자가 보더라도 같은 색으로 보이는 현상으로 분광반사율이 일치하는 완전한 물리적인 등색 (2018년 3회 산업기사), (2021년 2회 기사)

⑤ 일정한 두께를 가진 발색층에서 감법혼색을 하는 경우에 성립하는 쿠벨카-문크 이론 (Kubelka-Munk theory)이 기본원리로 자동배색장치에 사용된다.
(2006년 1회 산업기사), (2009년 1회 기사), (2014년 1회 기사), (2017년 3회 기사), (2018년 1회 기사), (2019년 1회 산업기사), (2019년 2회 기사)

> **조선생의 TIP**
>
> **자동배색장치의 기본원리가 되는 쿠벨카 문크 이론이 성립하는 시료의 종류**
> (2009년 1회 기사), (2009년 2회 기사), (2018년 2회 산업기사), (2019년 3회 기사), (2020년 1, 2회 기사)
>
> • 1931년 독일과학자 파울 쿠벨카(Paul Kubelka)와 프란츠 문크(Franz Munk)의 이론은 "페인트 광학에 대한 기여"라는 논문에 발표되었다. 재질의 두께가 주어지면 반사도와 투과도를 구할 수 있다는 주장 이었느나 재질과 대기 사이의 상대굴절률을 고려하지 않아 사물 표면의 반사효과를 제대로 표현할 수 없었다. 쿠벨카-문크 이론이 성립하는 색채시료는 아래와 같이 나뉜다.
> ① 제1부류 - 투명한 플라스틱, 인쇄잉크, 완전히 불투명하지 않은 페인트 등 (2018년 1회 산업기사)
> ② 제2부류 - 사진 인화, 열 증착식 연속톤의 인쇄물 등
> ③ 제3부류 - 옷감의 염색, 불투명 페인트나 플라스틱, 색종이 등
>
> • 플라스틱이나 페인트의 경우 빛의 산란기능이 없으므로 흡수계수(K)와 산란계수(S)를 각각 사용하는 2 개 상수 쿠벨카 이론이 적용된다.
> • 옷감과 같은 섬유류의 경우 빛의 산란기능이 있으므로 흡수계수(K), 산란계수(S)로 표현되는 K/S의 1 개 상수이론을 적용한다.

⑥ **CCM의 조색비** (2005년 1회 산업기사), (2015년 2회 산업기사), (2017년 2회 기사), (2020년 3회 산업기사)

$$K/S = (1-R)^2/2R \quad [K-흡수계수, S-산란계수, R-분광반사율]$$

2 육안조색
(2003년 3회 산업기사), (2005년 3회 산업기사), (2009년 1회 기사), (2009년 3회 기사), (2011년 3회 기사), (2012년 1회 기사), (2012년 2회 기사), (2013년 3회 산업기사), (2013년 3회 기사), (2014년 2회 산업기사), (2015년 2회 기사), (2016년 1회 산업기사), (2018년 2회 기사), (2018년 3회 기사)

① 인간의 눈으로 조색하는 것을 말한다. 심리적인 영향, 환경적인 요인, 관측 조건에 따라 오차가 심하게 나며, 정밀도가 떨어지기도 한다. 기기의 도움 없이 소재의 제약을 받지 않고 조색할 수 있다. (2006년 3회 산업기사), (2007년 3회 산업기사), (2010년 1회 산업기사), (2017년 3회 산업기사)

② 잔상, 메타머리즘(조건등색) 등 이상현상이 발생할 수 있다.
(2003년 1회 산업기사), (2003년 3회 기사), (2017년 2회 산업기사), (2017년 3회 기사), (2020년 3회 기사)

③ 일반적으로 20대 여성의 관찰이 가장 좋다. (2003년 1회 산업기사), (2014년 2회 산업기사), (2017년 3회 산업기사)

④ 명도차이, 채도차이, 색상의 방향과 정도 등을 주의하여 관측한다.
(2002년 5회 산업기사), (2004년 1회 산업기사)

⑤ 필요한 도구는 표준광원기, 측색기, 어플리케이터, 믹서, 측정지(은폐용지), 스포이드 건조기 등이다. (2017년 1회 기사), (2022년 1회 기사)

⑥ 조색 시 기준 광원을 명기해야 하고, 광택이 변하는 조색의 경우 광택기를 필요로 하며, 결과의 검사는 3인 이상이 함께 하는 것이 좋다. (2009년 3회 기사)

POINT 육안조색 시 조건

(2003년 1회 산업기사), (2004년 1회 산업기사), (2007년 1회 산업기사), (2009년 2회 기사), (2009년 3회 산업기사), (2010년 2회 기사), (2011년 2회 기사), (2012년 1회 기사), (2012년 2회 기사), (2012년 3회 기사), (2013년 2회 기사), (2013년 3회 기사), (2014년 1회 산업기사), (2015년 2회 기사), (2015년 3회 산업기사), (2016년 1회 산업기사), (2017년 2회 기사), (2018년 1회 산업기사), (2018년 2회 기사), (2020년 3회 기사)

① 조도는 1,000lx로 한다.
② 표준광원으로 D_{65}를 사용한다. (2018년 3회 산업기사)
③ 색체계는 L*a*b* 표색계를 사용한다.
④ 명도수치는 N5~N7로 한다.
⑤ 관찰자와 대상물의 관찰각도는 45°로 L*a*b*한다.
⑥ 비교하는 눈의 각도는 2°, 10° 정도로 한다.
⑦ 측색의 표기는 한국산업규격(KS)의 먼셀기호로 표기한다.
⑧ 조명의 균제도는 0.8 이상으로 한다.
⑨ 관측면 바닥은 무광택 무채색이어야 한다.
⑩ 바닥면의 크기는 30×40cm 이상이 적합하다.

제6장
색채품질 관리규정

1 색에 관한 용어(KS A 0064)

이 부분은 최근 들어 기사시험에서 자주 출제되고 있다. 색에 관한 용어(KS A 0064)는 1000번대 측광에 관한 용어, 2000번대 측색에 관한 용어, 3000번대 시각에 관한 용어, 4000번대 기타 용어 등 4부분으로 규정하고 있는데, 여기서 언급한 내용 외에 나머지 규정에 관해서는 e나라 표준인증 사이트(http://standard.go.kr)를 참고한다. (2022년 2회 기사)

번호	용어	정의	대응외국어(참고)
1007	휘도 (2018년 2회 기사)	유한한 면적을 갖고 있는 발광면의 밝기를 나타내는 양	luminance (2017년 1회 기사)
1013	분광반사율 스펙트럼반사율 (2021년 1회 기사)	물체에서 반사하는 파장의 분광복사속과 물체에 입사하는 파장의 분광복사속의 비율	
1017	완전 확산 반사면 (2019년 3회 산업기사)	입사한 복사를 모든 방향에 동일한 복사 휘도로 반사하고, 또 분광 반사율이 1인 이상적인 면	
1018	완전 확산 투과면	입사한 복사를 모든 방향에 동일한 복사 휘도로 투과하고, 또 분광 투과율이 1인 이상적인 면	
2006	광원색 (2013년 3회 기사) (2016년 2회 기사) (2019년 1회 기사) (2021년 2회 기사)	광원에서 나오는 빛의 색. 광원색은 보통 색 자극값으로 표시한다.	(영) light-source colo(u)r
2007	물체색	빛을 반사 또는 투과하는 물체의 색. 물체색은 보통 특정 표준광에 대한 색도 좌표 및 시감 반사율 등으로 표시한다.	
2008	표면색 (2016년 2회 기사) (2019년 1회 기사) (2020년 4회 기사)	빛을 확산 반사하는 불투명 물체의 표면에 속하는 것처럼 지각되는 색	(영) surface(perceived) colo(u)r
2009	개구색	구멍을 통하여 보이는 균일한 색. 깊이감과 공간감을 특정지을 수 없도록 지각되는 색	
2014	CIE 주광 (2019년 3회 기사) (2022년 2회 기사)	많은 자연 주광의 분광 측정값을 바탕으로 통계적 기법에 따라 각각의 상관 색온도에 대해서 CIE가 정한 분광 분포를 갖는 광 D_{50}, D_{55}, D_{75}	

번호	용어	정의	대응외국어(참고)
2017	등색 (2013년 3회 기사)	2가지 색 자극이 같다고 지각되는 색	(영) colo(u)r equivalent
2023	등색함수	파장의 함수로서 표시한 각 단색광의 3자극값 기여 효율을 나타낸 함수	(영) colo(u)r matching functions
2044	완전 복사체 궤적 (2020년 3회 산업기사)	완전 복사체 각각의 온도에 있어서 색도를 나타내는 점을 연결한 색도 좌표도 위의 선	(영) planckian locus
2045	(CIE) 주광궤적	여러 가지 상관색 온도에서 CIE 주광의 색도를 나타내는 점을 연결한 색도 좌표도 위의 선	(영) daylight locus
2046	분포 온도 (2018년 1회 기사) (2018년 2회 기사) (2022년 2회 기사)	완전 복사체의 상대 분광 분포와 동등하거나 또는 근사적으로 동등한 시료 복사의 상대 분광 분포의 1차원적 표시로서, 그 시료 복사에 상대 분광 분포가 가장 근사한 완전 복사체의 절대 온도로 표시한 것. 양의 기호 TD로 표시하고, 단위는 K를 쓴다.	(영) distribution temperature
2047	색온도 (2016년 2회 기사) (2018년 2회 기사) (2021년 2회 기사)	완전 복사체의 색도를 그것의 절대 온도로 표시한 것. 양의 기호 Tc로 표시하고, 단위는 K를 사용한다. [비고] 시료 복사의 색도가 완전 복사체 궤적 위에 없을 때에는 상관 색온도를 사용한다.	(영) colo(u)r temperature
2048	상관 색온도 (2016년 1회 기사) (2018년 2회 기사)	완전 복사체의 색도와 근사하는 시료 복사의 색도 표시로, 그 시료 복사에 색도가 가장 가까운 완전 복사체의 절대 온도로 표시한 것. 이때 사용되는 색공간은 CIE 1960 UCS(u, v)를 적용한다. 양의 기호 Tcp로 표시하고, 단위는 K를 사용한다.	(영) correlated colo(u)r temperature
2049	역수 색온도 (2018년 2회 기사)	색온도의 역수. 양의 기호 $T_{c^{-1}}$로 표시하고, 단위는 K^{-1} 또는 MK^{-1}을 한다. [비고] 단위 기호 MK^{-1}은 매 메가켈빈이라 읽고 $10^{-6}K^{-1}$과 같다. 이 단위는 종래 미레드라고 하고, mrd의 단위 기호로 표시한 것과 같다.	(영) reciprocal colo(u)r temperature
2051	등색 온도선 (2020년 1, 2회 기사)	CIE 1960 UCS 색 좌표도 위에서 완전 복사체 궤적에 직교하는 지선 또는 이것을 다른 적당한 색도 좌표도 위에 변환시킨 것	(영) isotemperature line
2052	가법혼색 (2016년 3회 기사)	2종류 이상의 색 자극이 망막의 동일 지점에 동시에 혹은 급속히 번갈아 투사하여, 또는 눈으로 분해되지 않을 정도로 바꾸어 넣는 모양으로 투사하여 생기는 색 자극의 혼합	(영) additive mixture of colo(u)r stimuli
2054	감법혼색 (2016년 3회 기사) (2021년 2회 기사)	색 필터 또는 기타 흡수 매질의 중첩에 따라 다른 색이 생기는 것	(영) subtractive mixture
2056	가법혼색의 보색 (2016년 3회 기사)	가법혼색에 의해 특정 무채색 자극을 만들어 낼 수 있는 2가지 색 자극	(영) complementary colo(u)r stimuli
2057	감법혼색의 보색 (2016년 3회 기사)	감법혼색에 의해 무채색을 만들어낼 수 있는 2가지 흡수 매질의 색	(영) subtractive complementary colo(u)rs

번호	용어	정의	대응외국어(참고)
2059	조건등색 메타머리즘 (2015년 1회 기사) (2017년 1회 기사) (2022년 2회 기사)	분광 분포가 다른 2가지 색 자극이 특정 관측 조건에서 동등한 색으로 보이는 것 [비고 1] 특정 관측 조건이란 관측자나 시야, 물체색인 경우에는 조명광의 분광 분포 등을 가리킨다. [비고 2] 조건등색이 성립하는 2가지 색 자극을 조건등색쌍 또는 메타머(metamer)라 한다.	(영) metamerism
2060	색역 (2016년 2회 기사) (2017년 1회 기사) (2017년 2회 기사) (2018년 1회 기사) (2018년 2회 기사) (2020년 3회 기사) (2021년 2회 기사)	특정 조건에 따라 발색되는 모든 색을 포함하는 색도 좌표도 또는 색공간 내의 영역	(영) colo(u)r gamut
2061	색공간 (2017년 3회 기사)	색의 상관성 표시에 이용하는 3차원 공간	(영) colo(u)r space
2063	균등 색 공간 (2019년 2회 산업기사)	동일한 크기로 지각되는 색차가 공간 내의 동일한 거리와 대응하도록 의도한 색 공간	
2065	색차식 (2017년 3회 기사)	2가지 색 자극의 색차를 계산하는 식	(영) colo(u)r difference formula
2077	분광 광도계 (2018년 2회 기사) (2020년 3회 산업기사) (2020년 4회 기사) (2021년 2회 기사)	물체의 분광 반사율, 분광 투과율 등을 파장의 함수로 측정하는 계측기	(영) spectrophotometer
2078	분광 복사계 (2018년 2회 기사) (2020년 3회 산업기사) (2021년 1회 기사)	복사의 분광 분포를 파장의 함수로 측정하는 계측기	(영) spectroradiometer
2079	색채계 (2017년 3회 기사) (2018년 2회 기사) (2020년 3회 산업기사)	색을 표시하는 수치를 측정하는 계측기	(영) colorimeter
2080	광전 색채계 (2021년 1회 기사)	광전수광기를 사용하여 종합분광특성(분광 감도 또는 그것과 조명계의 상대분광 분포와의 곱)을 적절하게 조정한 색채계	(영) photoelectric colorimeter
2081	시감색채계 (2018년 2회 기사) (2020년 3회 산업기사) (2021년 1회 기사)	시감에 의해 색 자극값을 측정하는 색채계	(영) visual colorimeter
2083	연색성 (2016년 2회 기사) (2018년 2회 기사) (2021년 2회 기사)	광원에 고유한 연색에 대한 특성	(영) colo(u)r rendering
2087	백색도 (2012년 1회 기사) (2018년 2회 기사) (2020년 1, 2회 산업기사) (2022년 2회 기사)	표면색의 흰 정도를 1차원적으로 나타낸 수치	(영) whiteness

번호	용어	정의	대응외국어(참고)
2088	틴트 (2018년 3회 산업기사)	흰색에 유채색이 혼합된 정도	(영) tint
3003	밝기(시명도) (2021년 3회 기사) (2022년 2회 기사)	광원 또는 물체 표면의 명암에 관한 시지(감)각의 속성 비고. 주로 관련되는 물리량은 휘도이다.	(영) brightness
3005	명도 (2021년 3회 기사)	1) 물체 표면의 상대적인 명암에 관한 색의 속성 2) 동일 조건으로 조명한 백색면을 기준으로하여 상기 속성 을 척도화한 것 [비고] 주로 관련되는 물리량은 휘도율이다.	(영) lightness (2017년 1회 기사)
3006	채도 (2017년 1회 기사)	물체 표면의 색상의 강도를 동일한 밝기(명도)의 무채색으로 부터의 거리로 나타낸 시지(감)각의 속성, 또는 이것을 척도 화한 것	(영) chroma
3007	색의 현시 (컬러 어피어런스) (2019년 3회 기사) (2020년 3회 산업기사)	관측자의 색채 적응 조건이나 조명이나 배경색의 영향에 따 라 변화하는 색이 보이는 결과	(영) colo(u)r appearance
3008	선명도, 컬러풀니스 (2017년 1회 기사)	시료면이 유채색을 포함한 것으로 보이는 정도에 관련된 시 감각의 속성. 일정한 유채색을 일정 조명광에 의해 명소시의 조건으로 조명을 변경시켜 조명하는 경우, 저휘도로부터 눈 부심을 느끼지 않는 정도의 고휘도가 됨에 따라 점차로 증가 하는 것	(영) chromaticness, colorfulness
3009	포화도, 새추레이션	그 자신의 밝기와의 비로 판단되는 컬러풀니스. 채도에 대한 종래의 정의와는 상당히 다른 개념으로 명소시에 일정한 관 측 조건에서는 일정한 색도의 표면은 휘도(표면색인 경우에 는 휘도율 및 조도)가 다르다고 해도 거의 일정하게 지각되 는 것	(영) saturation
3013	먼셀 크로마 (2017년 1회 기사)	먼셀 색 표시계에서의 채도	(영) Munsell chroma
3019	색표집 (2017년 3회 기사)	특정한 색 표시계에 기초하여 컬러 차트를 편집한 것	(영) colo(u)r atlas
3026	(시각계의)순응 (2021년 3회 기사)	망막에 주는 자극의 휘도, 색도의 변화에 따라서 시각계의 특 성이 변화하는 과정 또는 그 과정의 최종 상태로 양자를 구별 하는 경우에는 각각 순응 과정, 순응 상태라 한다.	(영) adaptaion
3027	휘도순응 (2019년 1회 산업기사)	시각계가 시야의 휘도에 순응하는 과정 또는 순응한 상태	
3028	명순응 (2019년 1회 산업기사)	어두운 곳에서 밝은 곳으로 이동 시, 밝기에 적응하는 과정 및 상태	
3029	암순응 (2019년 1회 산업기사)	밝은 곳에서 어두운 곳으로 이동 시, 어두움에 적응하는 과정 및 상태	
3030	색순응 (2018년 1회 기사) (2019년 1회 산업기사)	명순응 상태에서 시각계가 시야의 색에 적응하는 과정 및 상태	(영) chromatic adaptation

번호	용어	정의	대응외국어(참고)
3032	명소시(주간시) (2018년 1회 기사) (2019년 1회 산업기사)	정상의 눈으로 명순응된 시각의 상태	(영) photopic vision
3034	박명시 (2018년 1회 기사) (2021년 1회 기사)	명소시와 암소시의 중간 밝기에서 추상체와 간상체 양쪽이 활성화되고 있는 시각의 상태	(영) mesopic vision
3035	푸르킨예 현상 (2018년 1회 기사)	빨강 및 파랑의 색 자극을 포함하는 시야 각부분의 상대 분광 분포를 일정하게 유지하여, 시야 전체의 휘도를 일정한 비율로 저하시켰을 때 빨간색 색 자극의 밝기가 파란색 색 자극의 밝기에 비하여 저하되는 현상 [비고] 명소시에 박명시를 거쳐 암소시로 이행할 때, 비시감도가 최대가 되는 파장은 단파장 측에 이동한다.	(영) Purkinje phenomenon
3036	플리커 (2013년 3회 기사)	상이한 빛이 비교적 작은 주기로 눈에 들어오는 경우, 정상적인 자극으로 느껴지지 않는 현상	(영) flicker
3043	동시대비	공간적으로 근접하여 놓인 2가지 색을 동시에 볼 때에 일어나는 색대비	(영) simultaneous contrast
3047	자극역 (2013년 3회 기사) (2021년 1회 기사)	자극의 존재가 지각되는가 여부의 경계가 되는 자극 척도상의 값	(영) stimulus limen, stimulus threshold
3050	가독성 (2021년 1회 기사)	문자, 기호 또는 도형의 읽기 쉬움 정도	(영) legibility
3061	색맹 (2016년 1회 기사)	정상 색각에 비하여 현저히 색의 식별에 이상이 있는 색각. 세 종류의 원추 세포 중 한 종류가 없는 경우에 발생하며 유전적인 요인이 있다.	(영) colo(u)r blindness
4001	광택 (2014년 3회 기사)	광원으로부터 물체에 입사하는 빛이 물체의 표면에서 굴절률의 차이(밀도의 차이)에 의하여 입사광의 일부가 표면층에서 반사되는 성분. 경계면에서의 굴절률의 차이와 편광 상태에 따라 광택이 달라진다.	(영) gloss
4002	광택도 (2018년 1회 기사) (2019년 1회 기사)	물체 표면의 광택의 정도를 일정한 굴절률을 갖는 검은 유리의 광택값을 기준으로 나타내는 수치	(영) glossiness
4004	색 맞춤	반사, 투과, 발광 등에 따른 물체의 색을 목적하는 색에 맞추는 것	
4007	색 재현	다색 인쇄, 컬러 사진, 컬러 텔레비전 등에서 원래의 색을 재현하는 것	
4010	크로미넌스 (2011년 1회 기사) (2021년 3회 기사) (2022년 2회 기사)	시료색 자극의 특정 무채색 자극(백색 자극)에서의 색도차와 휘도의 곱. 주로 컬러 텔레비전에 쓰인다.	(영) chrominance

2 KS 색채품질 관리규정 (2010년 1회 기사)

조선생의 TIP
KS 색채품질 관리규정은 컬러리스트 기사 시험에서 출제 빈도수가 높아지고 있다. 산업기사 보다는 기사 응시생은 기출문제 위주로 e나라 표준인증사이트(http://standard.go.kr)에서 검색해 숙지해야 하며, 제공된 영상강의를 꼭 시청하도록 한다. KS 파일은 한국표준정보망(http://www.kssn.net)에서 구매도 가능하다.

① KS A 0011 물체의 색이름 (2010년 3회 기사), (2012년 3회 산업기사), (2016년 1회 산업기사)

② KS A 0012 광원색의 색이름

③ KS A 0114 물체색의 조건 등색도의 평가방법

④ KS A 3012 광학용어

⑤ KS A 0061 X, Y, Z 색표시계 및 $X_{10}Y_{10}Z_{10}$ 색 표시계에 따른 색의 표시방법
(2018년 2회 산업기사)

⑥ KS A 0062 색의 3속성에 의한 표시방법
(2014년 2회 기사), (2017년 2회 산업기사), (2018년 2회 기사), (2020년 1, 2회 기사), (2021년 1회 기사)

⑦ KS A 0063 색차표시방법 (2013년 1회 기사), (2013년 2회 산업기사), (2015년 2회 기사), (2017년 2회 기사), (2018년 2회 산업기사)

⑧ KS A 0064 색에 관한 용어 (2016년 1회 기사), (2016년 2회 기사), (2018년 1회 기사), (2018년 3회 기사)

⑨ KS A 0065 표면색의 시감비교방법 (2012년 2회 기사), (2019년 1회 산업기사), (2019년 1회 기사), (2019년 2회 산업기사)

⑩ KS A 0066 물체색의 측정방법
(2016년 1회 산업기사), (2017년 1회 산업기사), (2017년 2회 산업기사), (2018년 1회 기사), (2018년 1회 산업기사), (2018년 3회 기사)

⑪ KS A 0067 L*a*b* 표색계 및 L*u*v*표색계에 의한 물체색의 표시방법

⑫ KS C 0074 측색용 표준광 및 표준광원 (2018년 2회 기사)

⑬ KS C 0075 광원의 연색성 평가 (2018년 1회 기사)

⑭ KS A 0084 형광물체의 측정방법 (2018년 1회 기사), (2018년 2회 기사)

⑮ KS A 0089 백색도 − 표시방법 (2018년 2회 산업기사)

3 표면색의 시감 비교 방법(KS A 0065)

(1) 조명 방법

가. 일반

일반적인 색 비교를 위해서는 자연주광 또는 인공주광 중 어느 것을 사용해도 되지만, 자연주광의 특성은 변하기 쉽고 관측자의 판단은 주변의 착색물에 의해 영향을 받기 때문에, 판정하는 목적에 따라 엄격하게 관리된 색 비교용 부스 안의 인공조명을 이용해야 한다. 또한 관찰자

는 무채색 계열의 의복을 착용해야 하며, 관찰자의 시야 내에는 시험할 시료의 색 외에 진한 표면색이 있어서는 안 된다. (2020년 4회 기사), (2021년 2회 기사)

나. 자연주광 조명에 의한 색 비교 (2018년 1회 기사), (2021년 1회 기사), (2021년 3회 기사)

북반구에서의 주광은 북창을 통해서 확산된 광으로, 붉은 벽돌 벽 또는 초록의 수목과 같은 진한 색의 물체에서 반사하지 않는 확산 주광을 이용해야 한다. 또한(단, 태양의 직사광은 피한다.) 시료면의 범위보다 넓은 범위를 균일하게 조명해야 하며 적어도 2,000lx의 조도가 되어야 한다.

다. 인공주광 D_{65}를 이용한 부스에서의 색 비교

색 비교용 부스는 CIE 표준광 D_{65} 또는 A 각각에 근사하는 분광분포를 갖는 상용 광원으로 조명한다(그 이외의 분광분포를 갖는 광원을 이용하는 경우는 당사자 간의 협정에 따른다). 색 비교에 이용하는 상용 광원은 KS C 0074 및 KS C 0075에서 제시하는 방법으로 평가하고 그 분광분포가 다음 표의 성능수준을 충족시키는 것으로 한다.

[상용 광원 D_{65}의 성능]

성능 항목	수준
가시 조건 등색지수[a] MI_{vis}	0.5 이내(B급 이상)
형광 조건 등색지수[a] MI_{uv}	1.5 이내(D급 이상)[c]
평균 연색 평가수[b] R_a	95 이상
특수 연색 평가수[b] R_i(i=9~15)	85 이상 (2021년 2회 기사)

a) KS C 0074의 부속서에 따라 구한다.
b) KS C 0075에 따라 구한다.
c) KS C 0074의 부속서의 형광조건 등색지수에 따른 등색 구분의 D급은 MI_{uv}가 2.0 이내지만 여기에서는 MI_{uv}를 1.5 이내로 한정한다.

> **비고**
>
> 1. 표준광 D_{65}를 실현하는 광원으로 KS C 0073에 규정하는 크세논 표준백색 광원은 표의 성능수준을 충족시켜야 한다.
>
> 2. 자외부의 복사에 의해 생기는 형광을 포함하지 않는 표면색을 비교하는 경우, 상용 광원 D_{65}는 표 중 형광조건 등색지수 MI_{uv}의 성능수준을 충족시키지 않아도 된다.

라. 인공주광 D_{50}을 이용한 부스에서의 색 비교 (2019년 1회 기사), (2019년 2회 기사), (2021년 1회 기사)

인쇄물, 사진 등의 표면색을 비교하는 경우, 필요에 따라 KS C 0074의 3.에서 규정하는 주광 D_{50}과 상대 분광 분포에 근사하는 상용 광원 D_{50}을 사용한다. 상용 광원 D_{50}은 다음 표의 성능수준을 충족시켜야 한다. (2019년 1회 기사), (2019년 2회 기사)

[상용 광원 D$_{50}$의 성능]

성능 항목	수준
가시 조건 등색지수[a] MI_{vis}	0.5 이내(B급 이상)
형광 조건 등색지수[a] MI_{uv}	1.5 이내(D급 이상)[c]
평균 연색 평가수[b] R_a	95 이상[c]
특수 연색 평가수[b] R_i(i = 9~15)	85 이상[c]

a) KS C 0074의 부속서에 따라 구한다.

b) KS C 0075에 따라 구한다. 다만, 연색성 평가에는 주광 D$_{50}$을 사용한다.

c) KS A 3325의 4.에 따른 연색성의 구분이 연색 AAA인 형광 램프는 이 성능수준을 충족시킨다.

> **비고**
>
> 자외부의 복사에 의해 생기는 형광을 포함하지 않는 표면색을 비교하는 경우 상용 광원 D$_{50}$은 표 중 형광조건 등색지수 MI$_{uv}$의 성능수준을 충족시키지 않아도 된다.

(2) 색 비교를 위한 시환경

가. 조도 (2016년 2회 기사), (2017년 2회 기사), (2018년 3회 기사), (2019년 1회 기사), (2021년 3회 기사)

색 비교를 위한 작업면의 조도는 1,000 ~4,000lx 사이로 하고 균제도는 80% 이상이 적합하다. 단지 어두운 색을 비교하는 경우의 작업면 조도는 4,000lx에 가까운 것이 좋다.

나. 부스의 내부 색 (2018년 1회 기사), (2018년 3회 기사), (2019년 1회 기사), (2022년 1회 기사)

일반적으로 이용하는 부스의 내부는 명도(L*)가 약 45~55의 무광택의 무채색으로 한다. 색 비교에 적합한 배경시야를 확보하기 위해 부스 내의 작업면은 비교하려는 시료면과 가까운 휘도율을 갖는 무채색으로 한다. 조명의 확산판은 시료색으로부터 반사하는 램프의 결상을 피하기 위해서 항상 사용한다. 조명장치의 분광분포 특성은 그 확산판의 분광투과 특성이 포함된다.

> **비고**
>
> 1. 밝은색이나 흰색에 가까운 색을 비교하는 경우는 휘도대비를 최소화하기 위해 명도(L*)가 약 65 또는 그것보다도 높은 명도의 무채색으로 한다. (2016년 1회 기사), (2019년 3회 산업기사)
>
> 2. 어두운색을 비교하는 경우는 명도(L*)가 약 25의 광택 없는 검은색으로 한다. 작업면은 4,000lx에 가까운 조도가 적합하다. (2018년 2회 기사), (2018년 3회 기사), (2020년 3회 기사)
>
> 3. L*a*b*는 KS A 0067을 참조한다.
> ※ 명도(L*)가 약 45~55인 경우에는 먼셀 명도로 N4~N5, NCS로 5500-N~6500-N에 상응한다. 명도(L*)가 약 65인 경우에는 먼셀 명도로 N6, NCS로 4500-N에 상응한다. 또한 무광택의 검은 색의 경우는 먼셀 표시로 무광택 검정, NCS로 9500-N에 상응한다. 먼셀 명도는 KS A 0062를 참조한다.

다. 광원의 수명

인공광원의 제조자는 이 표준에 적합한 제품의 수명을 명확하게 제시해야 한다.

(3) 관찰 작업 환경

가. 작업면의 색 (2019년 1회 기사)

작업면의 색은 원칙적으로 무광택이며, 명도(L^*)가 50인 무채색으로 한다.

나. 작업면 주위의 색

작업면 주위의 색은 다음에 따른다.

① 외광의 영향이 있는 경우 불투명한 천 또는 평판으로 작업면 주위를 둘러막은 조명 부스를 사용한다. 조명 부스의 내면은 원칙적으로 무광택이며 명도(L^*)가 50~80인 무채색으로 한다.

② 비교작업 전용의 방인 경우 내면은 원칙적으로 무광택이며 명도(L^*)가 50~80인 무채색으로 한다.

> **비고**
>
> 매우 어둡고 광택이 높은 표면색을 비교할 때, 시료면 또는 표준면에 주위의 상이 비추어서 비교작업의 장애가 되는 경우에는 작업면에 비치는 주위의 색을 무광택의 검은색으로 하는 것이 적합하다.

(4) 관찰자 (2014년 3회 기사), (2020년 4회 기사)

관찰자는 미묘한 색의 차이를 판단하는 능력을 필요로 한다. 따라서 각종 색각 검사표로 검사하는 것이 바람직하다. 관찰자가 시력보정용 안경을 사용하는 경우에는 안경렌즈가 가시 스펙트럼 영역에서 균일한 분광투과율을 가져야 한다. 눈의 피로에서 오는 영향을 막기 위해서 진한 색 다음에는 바로 파스텔색이나 보색을 보면 안 된다. 밝고 선명한 색을 비교할 때 신속하게 비교결과가 판단되지 않을 경우, 그 다음의 비교를 실시하기 전에 관찰자는 수 초간 주변 시야의 무채색을 보고 눈을 순응시킨다. 관찰자가 연속해서 비교작업을 실시하면 시감판정의 성능이 현저하게 저하되기 때문에 수 분간의 휴식을 취해야 한다.

(5) 비교하는 색면의 크기

가. 일반

① 시료색 및 현장 표준색은 평평하고 보기 쉬운 크기가 적합하다.

② 비교하는 색면의 크기와 관찰거리는 시야각으로 약 2도 또는 10도가 되도록 한다. 그것보다 큰 경우는 무채색의 마스크를 사용하여 약 2도 또는 약 10도 시야의 관찰조건으로 조정한다. (2018년 3회 기사)

③ 다음 표에 대표적인 관찰거리와 마스크의 관측창 크기를 제시한다. (2018년 3회 기사)

[관찰거리와 마스크 관측창의 치수]

(단위 : mm)

2도 시야의 경우		10도 시야의 경우	
관찰거리	관측창 치수	관찰거리	관측창 치수
300	11×11	300	54×54
500	18×18	500	87×87
700	25×25	700	123×123
900	32×32	900	158×158

(6) 색 비교의 절차

가. 일반적인 방법 (2020년 4회 기사)

① 두 가지의 시료색 또는 시료색과 현장 표준색 등을 북창주광 아래에서 또는 색 비교용 부스의 상용 광원 아래에서 비교한다.

② 시료색들은 눈에서 약 500mm 떨어뜨린 위치에, 같은 평면상에 인접하여 배치한다.

③ 시료색과 현장 표준색 또는 표준재료로 만든 색과 비교한다.

④ 비교의 정밀도를 향상시키기 위해서 가끔씩 시료색의 위치를 바꿔가며 비교한다.

⑤ 메탈릭 마감과 같은 특별한 표면의 관찰방법은 당사자 간의 협정에 따른다.

⑥ 광택이 현저하게 다른 색을 비교할 때의 관찰방법은 당사자 간의 협정에 따른다.

⑦ 일반적인 시료색은 북창주광 또는 색 비교용 부스, 어느 쪽에서 관찰해도 된다.

나. 북창주광 아래에서의 관찰

① 광택의 차가 최소가 되는 각도, 즉 경면반사광이 눈에 들어가지 않도록, 예를 들어 법선에 가까운 방향에서 시료색을 관찰한다.

② 색상, 채도, 명도의 각 색차 성분 중 눈에 띄는 순서를 명확히 하고 그것들의 색차 성분을 관찰한다.

③ 예를 들어 시료색이 현장 표준색보다 약간 노란, 약간 어두운, 약간 채도가 낮은, 또는 부속서 B의 성분차의 등급표를 이용하여 DH: 3ye, DL: −2, DC: −1로 기록한다.

다. 색 비교용 부스에서의 관찰 (2018년 3회 기사)

① 0도 방향으로부터의 조명에서는 45도 방향에서 관찰하거나 역방향에서 시료색을 관찰한다.

② 나.의 ②~③에서 제시한 것같이 총합 색차 또는 색차 성분을 관찰한다.

라. 판정 방법

만약 문제가 있어서 대체 광원이 당사자 간에 합의되지 않을 경우에는 CIE 표준광 D_{65}에 적용한 상용 광원 아래에서 비교하여 판정한다.

(7) 조건 등색도의 평가

가. 조건 등색 (2021년 3회 기사)

비교하고자 하는 두 색이 다른 재료로 만들어진 경우, 표준 광원 아래에서 양쪽의 색이 일치해 보여도 다른 광원 아래에서는 일치해 보이지 않을 수도 있다. 이런 현상을 조건등색이라고 한다.

나. 조건 등색쌍의 비교

D_{65} 조명 아래에서 두 시료색의 일치 정도를 판정하고, 추가적으로 백열전구 조명 아래에서도 비교하여 색 일치 정도가 유지되는지 여부를 평가한다. (2016년 1회 기사), (2020년 3회 산업기사)

다. 조건 등색도의 평가

조건 등색도의 수치적 기술이 필요한 경우는 KS A 0114에 따른다. 일반적으로 조건 등색쌍을 비교하는 경우는 다음과 같다. (2022년 2회 기사)

① 기준이 되는 광 아래에서 등색의 정도를 조사하기 위해서는 일반적으로 상용 광원 $_{D65}$를 이용한다.

② 조명광을 변경했을 때 등색에서 벗어나는 정도를 조사하기 위해서는 일반적으로 KS C 0074의 4.2(표준 광원)에서 규정하는 표준 광원 A를 이용한다. 추가적으로 KS A 0114의 부표 1에서 규정하는 값에 근사하는 상대분광분포를 갖는 형광램프를 이용해도 된다. 그 경우에는 형광램프의 종류를 명기한다.

> **비고**
>
> KS A 3325에서 규정하는 형광램프 중 보통형 백색은 KS A 0114의 부표 1의 형광램프 F6에, 고연색형 연색 AAA 주백색은 F8에, 3파장역 발광형 주백색은 F10에 대응한다.

(8) 시험의 보고

시험결과의 보고에는 다음의 사항이 포함되어야 한다.

① 시험에 제공되는 제품을 확인하는 데 필요한 모든 세목 (2019년 1회 기사)
- 조명에 이용한 광원의 종류
- 사용 광원의 성능
- 작업면의 조도
- 조명 관찰조건 등

② 이 표준에 관련되는 인용표준

③ 부속서 A에 관한 추가 정보의 항목

④ 부속서 A에 부수적으로 필요한 항목

⑤ 색 비교에 이용한 조명광원이 북창주광인지 상용 광원인지에 관한 항목

⑥ 조건 등색도 평가를 포함한 비교시험의 실시상황에 대한 보고 등

⑦ 규정된 시험방법과의 차이

⑧ 시험의 연월일

⑨ 기타 필요한 사항

4 물체색의 측정방법(KS A 0066)

(1) 측정결과의 표시

가. 측정치의 표시
측정치의 표시는 원칙적으로 3자극치의 Y 또는 Y_{10} 및 색도 좌표 x, y 또는 x_{10}, y_{10}에 따른다.

나. 측정치의 부기사항
측정치에는 다음 사항을 부기한다. (2022년 1회 기사)

① 측정방법의 종류
측정방법은 분광 측색방법 또는 3자극치 직독방법 중 어느 것에 따르는가를 명기한다. 또한 분광 측색방법에 따를 경우는, 분광 반사율의 측정방법 a, 측정방법 b 또는 분광 투과율의 측정방법 중 어느 것에 따를 것인가를 명기하고, 측정에 사용된 분광 파장폭을 부기한다.

② 등색 함수의 종류 (2019년 2회 산업기사)
측정 또는 측정치의 계산에 사용한 XYZ 색 표시계 또는 X10Y10Z10 색 표시계의 등색 함수의 구별을 명기한다.

③ 표준광의 종류
측정 또는 측정치의 계산에 사용한 표준광의 종류를 명기한다.

④ 조명 및 수광의 기하학적 조건
반사 물체의 경우는 조명 및 수광의 기하학적 조건 중 어느 것에 따르는가를 명기한다.

⑤ 3자극치의 계산방법(분광 측색방법에 따를 경우에 한한다.)

MEMO

핵심요약정리 및 체크리스트

[꼭 이해하고 넘어가야 할 핵심내용입니다. 아래 내용의 80% 이상 암기하지 못했다면 다시 공부하세요.]

□ 1. 색료 – ()(물과 기름에 녹지 않음) + ()(물과 기름에 녹음) 안료, 염료

□ 2. 색료 선택 시 고려사항 – 착색비용, 다양한 광원에서 색채현상에 대한 고려, 착
 색의 () 등 견뢰성

□ 3. 천연색소
 ① () – 붉은색(산성), 보라(중성), 파랑(알칼리성)
 ② 플라보노이드 – 담황색, 노랑~주황, 흰색, 파랑
 ③ 클로로필 – 오렌지, 노란색
 ④ 카사민 – 붉은색 안토사이안

□ 4. 동물색소
 ① 멜라닌 – 검은색~갈색 ② 헤모글로빈 – ()색 붉은

□ 5. 천연염료의 종류
 ① () 염료 – 청색 지향 의식 ② 홍화염료 – 주홍색
 ③ 치자염료 – 황색(적홍색) ④ 오배자 – 적색 쪽

□ 6. ()염료(특수염료) – 소량만 사용해도 되며, 어느 한도량을 넣으면 도리어
 백색도가 줄고 청색이 되어버리는 염료 형광

□ 7. ()안료 – 광물성 안료 무기

□ 8. 유기안료 – ()화합물 유기

□ 9. 도료의 구성 – (), 안료, 용제, 건조제, 첨가제로 구성 전색제

□ 10. 금속소재 – ()의 경우 다른 금속에 비해 파장에 관계없이 반사율이
 높아 거울로 사용 알루미늄

☐ 11. 직물소재 – 가공하지 않은 상태에서 실크는 소색(브라운 빛의 (　　　))을 띠게 된다.

노란색

☐ 12. 플라스틱 소재 – (　　　) 수지(2차 성형이 가능) + 열경화성 수지(1차 성형이 가능)

열가소성

☐ 13. 측색의 목적 – 정확한 색을 파악, 정확한 색을 (　　), 정확한 색을 (　　)

전달, 재현

☐ 14. (　　　) 측색계 – 광원(source), 단색화 장치(분광기), 적분구(내부에 반사율이 높은 물질로 백색 코팅된 원형형태), 시료부(cell), 광검출기(detector)

분광식

☐ 15. (　　　) 색채측정기 – 삼자극치 수광방식(필터와 센서가 일체가 되어 X, Y, Z 자극치를 읽어내는 측색방법), 구조는 광원, 시료대, 광검출기(신호처리부, 빛을 전기적 신호로 바꾸는 장치)

필터식

☐ 16. 조도계(조명도계) – 물체의 조명도(조명의 밝기)를 측정하는 기계로 단위는 (　　　)를 사용

럭스(lx)

☐ 17. (　　) – 1칸델라(cd. 촛불 하나의 광량)의 광도가 측정된 경우를 $1cd/m^2$

휘도

☐ 18. 광도계 – (　　　)의 단위를 사용

칸델라(cd)

☐ 19. (　　　) – 광원이 사방으로 내는 빛의 총 에너지로 단위는 루멘(lm)이다.

전광속

☐ 20. 측색원리와 조건
　　　① (　　　) 45° 조명, 수직방향에서 관측
　　　② 0/45　수직방향 조명, 45° 관측
　　　③ d/0　분산광을 입사, 수직방향에서 관측하는 방식
　　　④ 0/d　시료의 수직방향으로 빛이 입사, 분산광을 관측

45/0

☐ 21. (　　)교정물 – 백색기준물, 백색표준판

백색

☐ 22. 색채 측정 결과에 첨부해야 할 사항
　　　① 색채 측정방식
　　　② (　　　)의 종류
　　　③ 표준관측자의 시야각

표준광

□ 23. (　　　　　　)의 색오차 공식

$$\Delta E = \sqrt{(\Delta L^*)^2 + (\Delta a^*)^2 + (\Delta b^*)^2}$$

　　　　　　　　　　　　　　　　　　　　　　　　　　　　　　　　CIE L*a*b*

□ 24. 표준광원의 종류

　　① 광원 A : 색온도 2856K　　　② 광원 B : 색온도 4874K

　　③ 광원 C : 색온도 6774K　　　④ 광원 D : 표준광 (　　)

　　　　　　　　　　　　　　　　　　　　　　　　　　　　　　　　D$_{65}$

□ 25. 색온도 – 흑체의 온도가 오르면 붉은색– 오렌지색– 노란색– 흰색– (　　　)
　　　순으로 색이 변함

　　　　　　　　　　　　　　　　　　　　　　　　　　　　　　　　파랑

□ 26. 광원별 (　　　　)

　　① 1600K~2300K　백열전등

　　② 2500K~3000K　가정용 텅스텐 램프

　　③ 3500K~4500K　형광등

　　④ 4000K~4500K　아침과 저녁의 야외

　　⑤ 5800K　　　　　정오의 태양

　　⑥ 6500K~6800K　흐린 날(구름이 얇고 고르게 낀 상태)

　　⑦ 8000K　　　　　주광색(약간 구름 낀 하늘)

　　⑧ 12000K　　　　맑은하늘

　　　　　　　　　　　　　　　　　　　　　　　　　　　　　　　　색온도

□ 27. 조명방식

　　① 직접조명 – 90~100% 작업 면에 직접 비추는 조명방식

　　② (　　　) – 90% 이상 빛을 벽이나 천장에 투사하여 조명하는 방식

　　③ 반간접조명 – 대부분의 조명은 벽이나 천장에 조사, 아래 방향으로
　　　　10~40% 정도 조사하는 방식

　　④ 전반확산조명 – 확산성 덮개를 사용하여 빛이 확산되도록 하는 방식

　　⑤ 반직접조명 – 반투명유리나 플라스틱을 사용하여 광원 빛의 60~90%가
　　　　대상체에 직접 조사되는 방식

　　　　　　　　　　　　　　　　　　　　　　　　　　　　　　　　간접조명

□ 28. 색채와 조명의 관계

　　① 저압방전등 –주광색등(6500K), 온백색형광등(3000K), 삼파장등

　　② 고압방전등 – 고압수은등, 메탈할로이드등, 고압나트륨등

　　③ 수은등 – 초고압 수은등

　　④ 메탈할로이드등 – 수은램프에 금속할로겐 화합물을 첨가하여 만든 고압
　　　　수은등

⑤ (　　　) – 나트륨의 증기방전을 이용해 빛을 내는 광원으로 황색빛을 띤다.

⑥ 텅스텐등 – 텅스텐 필라멘트를 사용하는 백열램프의 종류로 장파장의 붉은색을 띤다.

⑦ 할로겐등 – 높은 효율과 뛰어난 연색성을 지녀 전시물의 하이라이트 악센트 조명으로 널리 사용

나트륨등

□ 29. 육안검색 시 조건

① 육안검색 측정각은 대상물과 관찰자의 각이 45°가 적합하다.

② 측정광원의 조도는 (　　　　　)가 적합하다.

③ 표준광원은 D_{65}를 사용한다.

④ 비교하는 색의 면적은 눈의 각도를 2° 또는 10°로 한다.

⑤ 시감측색의 표기는 한국산업규격(KS)의 먼셀기호로 한다.

⑥ 조명의 균제도(조도의 균일한 정도)는 0.8 이상이어야 한다.

⑦ 육안검색 시 적합한 작업면의 크기는 최소 30×40cm 이상이다.

⑧ 검사대는 N5이고, 주위 환경은 N7일 때 정확한 검색이 가능하다.

1,000lx

□ 30. (　　　) – '0과 1'이라는 수치로 처리하거나 숫자로 나타내는 것

디지털

□ 31. (　　　) – 사인(sine) 곡선으로 표현되는 전자장비의 처리방식

아날로그

□ 32. 비트와 표현색상

① 1bit = 0 또는 1의 검정이나 흰색

② 4bit = 2에 4승인 16컬러

③ 8bit = 2에 8승인 256컬러

④ 16bit = 2에 16승인 (　　　　　)

⑤ 24bit = 2에 24승인 1,677만7천 컬러

6만 5천 컬러

□ 33. 해상도 – 1인치×1인치 안에 들어있는 픽셀의 수, 단위는 (　　　)

ppi

□ 34. (　　)방식 – 선과 선을 이용하여 표현하는 방식

벡터

□ 35. (　　)방식 – 격자상, 즉 점으로 표현되는 방식

비트맵

□ 36. (　　　) – 영상의 크기를 키울 때 격자가 생겨 계단현상이 발생하는 것을 방지하기 위해 사용하는 기술

보간법

□ 37. (　　　)장치 – 스캐너, 키보드, 마우스, 터치스크린, 태블릿, 디지타이저, 디지털카메라, 디지털캠코더, 모션캡처, 3D스캐너 등 　　　　입력

□ 38. (　　　)장치 – 모니터, 프린터, 플로터, Virtual workbench, Film Recorder 등 　　　　출력

□ 39. (　　　) – 전하결합소자라 하는데 빛을 전하로 변환하는 광학 칩 장비장치, 디지털카메라, 비디오카메라, 스캐너 등 　　　　CCD

□ 40. (　　　)스크리닝 – 점들의 크기보다는 수를 변화시켜 색조를 표현 　　　　FM

□ 41. 모니터의 종류 – LCD 모니터 + CRT 모니터 (　　　) + LED 모니터 　　　　음극선관

□ 42. (　　　) 매핑 – 색채의 구현이 효과적으로 이루어지도록 색채표현방식을 조절하는 기술 　　　　색영역

□ 43. (　　　　　) 모델 – 색의 외관, 색의 속성, 즉 명도 채도 색상의 변화를 정확하게 예측해주는 모델 　　　　컬러 어피어런스

□ 44. 디바이스 (　　　) 색체계 – RGB 색체계, CMY 색체계, HSV 색체계, HLS 색체계 　　　　종속

□ 45. CCM(Computer Color Matching)
　　① CCM은 조색시간을 단축할 수 있다.
　　② 소재의 변화에 신속히 대응하는 데 도움을 준다.
　　③ 다품종 소량생산에 대응, 고객의 신뢰도 구축, 컬러런트 구성이 효율적이다.
　　④ 초보자라도 쉽게 배우고 사용할 수 있다.
　　⑤ 분광반사율을 기준색과 일치시키므로 정확한 (　　　　　)을 실현할 수 있다.
　　⑥ 육안조색보다 감정이나 환경의 지배를 받지 않는다. 　　　　아이소머리즘

□ 46. 아이소머리즘(무조건등색)
　　(　　　　　)이 일치하여 어떤 조명 아래에서나 관찰자가 보더라도 같은 색으로 보이는 현상 　　　　분광반사율

□ 47. CCM의 조색비
　　$K/S=(1-R)^2/2R$ [K–흡수계수, S–(　　　), R–분광반사율] 　　　　산란계수

□ 48. 육안조색 시 조건

　　① 조도는 1000Lx로 한다.

　　② 표준광원으로 D_{65}를 사용한다.

　　③ 색체계는 L*a*b* 표색계를 사용한다.

　　④ 명도수치는 N5~N7로 한다.

　　⑤ 관찰자와 대상물의 관찰각도는 (　　　)로 한다.

　　⑥ 비교하는 색의 면적은 눈의 각도가 2°, 10° 정도로 한다.

　　⑦ 측색의 표기는 한국산업규격(KS)의 먼셀기호로 표기한다.

　　⑧ 조명의 균제도는 0.8 이상으로 한다.

45°

□ 49. 색채품질 관리규정

　　① KS A 0011 (　　　)의 색이름

　　② KS A 0012 광원색의 색이름

　　③ KS A 0062 색의 3속성에 의한 표시방법

　　④ KS A 0064 색에 관한 용어

물체

Part

05

색채디자인의
이해

제1장
디자인 일반

제1강 디자인의 개요

1 디자인의 정의 및 목적

(1) 디자인(design)의 정의

(2003년 3회 기사), (2008년 1회 산업기사), (2009년 1회 기사), (2009년 2회 산업기사), (2010년 1회 산업기사), (2010년 1회 기사), (2010년 2회 산업기사), (2010년 2회 기사), (2013년 1회 산업기사), (2013년 2회 산업기사), (2013년 2회 기사), (2014년 2회 기사), (2015년 1회 기사), (2015년 2회 기사), (2017년 1회 기사), (2019년 3회 기사), (2022년 1회 기사), (2022년 2회 기사)

① 디자인이라는 말의 어원은 라틴어인 "데시그나레(designare)"와 이탈리어인 "디세뇨(disegno)" 그리고 프랑스어인 "데생(dessein)"에서 유래되었다. 일반적으로 디자인을 기능적인 '조형 활동', 즉 스타일을 보기 좋게 만드는 '미적 예술 행위'로 이해하는 경우가 많은데 디자인은 단순히 미를 추구하는것이 아니라 미와 기능의 합일과 조화는 물론 인간과 관련한 모든 문제와 환경을 창의적으로 개선하고 해결하기 위한 복합적인 활동이라 할 수 있다.

(2017년 2회 기사), (2017년 2회 산업기사), (2018년 1회 기사), (2018년 1회 산업기사), (2018년 2회 기사), (2018년 3회 산업기사), (2018년 3회 기사),, (2019년 1회 산업기사), (2020년 1, 2회 산업기사), (2020년 1, 2회 기사)

② "계획하다, 설계하다"의 의미를 가진 디자인은 인간생활의 목적에 알맞게 실용적이면서 미적인 조형을 계획하고 다양한 문제를 인식해 문제를 해결하기 위한 기획을 하고 이를 실현하는 창의적인 과정이라 할 수 있다. (2005년 1회 산업기사), (2010년 1회 기사), (2014년 2회 기사), (2014년 3회 산업기사), (2015년 2회 기사), (2015년 2회 산업기사), (2018년 2회 기사), (2021년 1회 기사)

(2) 디자인의 목적

(2005년 1회 산업기사), (2007년 3회 산업기사), (2013년 2회 산업기사), (2016년 1회 산업기사), (2017년 1회 산업기사), (2017년 2회 산업기사), (2017년 3회 기사), (2018년 2회 기사), (2019년 1회 기사)

① 디자인의 목적은 산업혁명의 영향으로 '판매를 위한 디자인'이 제2차 세계대전 전후 '생산을 위한 디자인'으로 바뀌게 되었고, 최근에는 '소비자를 위한 디자인'으로 변화해 왔다.

② 현대의 디자인은 인간의 문제와 관련한 자원의 보존과 재생문제, 환경문제, 사회복지와 구호문제, 지역의 개발과 성장 및 교육문제, 인구와 공간문제, 주거문제, 식량문제, 노동생산문제, 도시환경의 위생시설문제 등 인간의 다양한 욕구와 환경문제를 해결하기 위한 목적으로 사용되고 있다.

③ 디자인은 "인간이 어떻게 하면 행복할 수 있는가?"라는 물음에서 출발한다. 따라서 국민생활에 기여하고 수요의 창출과 산업경제의 활성화는 물론 생활문화의 창조 및 생산과 소비의 가치 부여뿐만 아니라 커뮤니케이션의 수단으로 사용되어 인간의 삶을 보다 풍요롭게 만드는 데 목적이 있다. (2013년 3회 기사), (2016년 3회 기사), (2017년 3회 산업기사)

④ 디자인은 목적을 달성하기 위한 활동으로 크게 "기획적 활동"과 "기능적 활동"으로 구분할 수 있다. "기획적 활동"은 문제 해결을 위한 아이디어와 계획을 발전시키는 정신적인 과정이고, "기능적 활동"은 아이디어를 구체화시켜 형태의 구성과 조화를 통해 다양한 형식으로 제작하고 실체화하는 과정이다. (2016년 3회 산업기사)

조선생의 TIP

디자인의 활동

① **기획적 활동(정신적인 과정)**
심적 계획(mental plan), 아이디어 발상, 리더, 관리, 감독 등의 기획 개념

② **기능적 활동(실체화 과정)**
지적 조형활동으로 형태를 만드는 과정, 아이디어를 수행하기 위한 기술(기능)적인 능력, 조형적인 활동으로 구체화·실체화하는 영역의 개념, 심미적인 시각화 능력, 전문기술을 가진 디자이너 등

(3) 빅터 파파넥(Victor Papanek)

(2003년 3회 산업기사), (2004년 3회 산업기사), (2009년 3회 기사), (2010년 3회 산업기사), (2011년 2회 산업기사), (2014년 2회 산업기사), (2014년 3회 산업기사), (2014년 3회 기사), (2015년 2회 기사), (2015년 3회 산업기사), (2015년 3회 기사)

20세기 디자인 철학에 가장 큰 영향을 미친 디자이너이자 이론가인 빅터 파파넥(Victor Papanek)은 디자이너의 사회적 책임감을 강조했으며, 인간이 가지고 있는 경제적·심리적·정신적·기술적·윤리적·지적 요구와 같은 다양한 환경까지 고려한 복합적인 디자인의 기능에 대해 설명하였다. (2017년 2회 기사), (2017년 3회 기사)

디자인을 미와 기능 그리고 형태의 포괄적인 의미로 이해해 형태와 기능을 분리하지 않고 방법(method), 용도(use), 필요성(need), 텔레시스(목적, telesis), 연상(association), 미학(aesthetics) 등 6가지로 구성된다고 했는데 이러한 포괄적인 의미에서의 기능을 복합기능이라 하였다. (2008년 1회 산업기사), (2009년 3회 기사), (2013년 2회 기사), (2013년 3회 산업기사), (2017년 3회 기사), (2018년 2회 산업기사), (2019년 2회 기사), (2019년 3회 산업기사), (2022년 1회 기사)

① **방법(method)** : 도구와 재료 그리고 작업과정의 상호작용을 의미한다. 재료를 정직하게 사용하는 것으로 가짜 나뭇결이 칠해진 강철빔, 비싼 유리잔처럼 보이게 만든 플라스틱 병 등은 모두 재료와 도구 그리고 작업과정을 오용한 예라 할 수 있다. 적절한 방법은 최적의 도구와 재료를 사용하여 가장 저렴하면서 가장 효율적으로 적용할 수 있는 것들을 선택하는 것이다.

② **용도(use)** : "용도에 맞게 잘 기능하고 있는가?"의 문제로서 "비타민 병은 알약 하나하나를 쉽게 꺼낼 수 있게 만들어져야 한다. 잉크병은 쉽게 쓰러지지 않아야 한다." 등의 용도를 고려해 디자인을 해야 한다. 그러나 새로운 디자인에 대한 결과를 예측하는 것은 쉽지 않다.
(2020년 1, 2회 기사)

③ **필요성(needs)** : 현대의 디자인은 인간의 덧없는 욕구와 욕망만을 만족시켜 왔을 뿐 인간이 진정 원하는 것을 생각하지 않았다. 인간의 경제적·심리적·정신적·기술적 그리고 지적인 요구는 대개 왜곡되어 일차원적으로 디자인되어 왔다. 좋은 디자인은 진정 인간이 무엇을 필요로 하는지를 생각해야 한다.

④ **텔레시스(목적, telesis)** : 디자인의 목적 지향적 내용은 반드시 그것을 낳은 시대와 상황을 반영한다. 특수한 목적을 달성하기 위해 자연과 사회의 과정을 의도적으로 목적에 맞게 실용화 하는 것으로 자연과 사회의 변천작용에 대한 계획적이고 의도적인 실용화는 인간 사회의 질서와 부합되기 때문이다.
(2008년 3회 산업기사), (2014년 2회 산업기사), (2017년 2회 산업기사), (2020년 4회 기사), (2021년 2회 기사)

⑤ **연상(association)** : 인간은 경험을 바탕으로 기성의 가치에 대해 긍정적 혹은 부정적 선입관을 가지게 된다. 디자인은 이러한 복잡한 연상기능을 고려해야 한다.

⑥ **미학(aesthetics)** : 미는 인간을 아름답고, 흥미롭고, 기쁘게 하며, 감동시켜 의미 있는 실체를 만든다. 즉, 미는 즐거우면서도 의미심장하며 아름답게 만드는 도구라 할 수 있다.

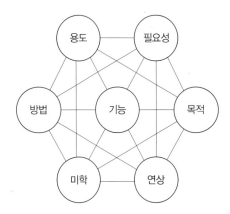

(4) 순수미술과 응용미술의 구분과 차이점

가. 순수미술의 이해

순수미술이란 일반적으로 회화, 조각, 건축을 포함하며 비실용적인 시각예술 또는 주로 미의 창조에 관련된 예술로 주관적이며, 자율적·자기만족적인 특징을 가진다.

① 회화(painting)

　평면 위에 색과 선을 사용하여 여러 가지 형상을 표현하는 모든 조형예술

② 조각(sculpture)

　3차원 공간으로 창조해내는 예술로 조각은 환조와 부조로 나눌 수 있다. 환조는 사람이나 의자처럼 공간의 형태로 물체와 같은 상이며, 부조는 배경이 되는 벽 등의 바탕으로부터 튀어나와 그 일부로 존재하는 것을 말한다.

③ 건축(architecture)

　3차원으로 된 건물을 설계하고 짓는 예술행위

나. 응용미술의 이해

응용미술은 디자인 같은 형태의 응용예술을 말한다. 순수미술과 달리 응용미술의 경우는 사회의 요구 범위 안에서 개인의 자유가 허용되는 검증과 대중의 만족이 중요한 조건이라고 할 수 있다.

(5) 분야별 디자인의 의미

① 미술

　창작을 위한 기본 구상 또는 밑그림을 그리는 활동, 응용미술과 같은 영역

② 공학

　새로운 시스템을 창안하는 '설계'의 의미

③ 건축과 조경

　새로운 건물을 세우거나 공원 등을 조성하기 위한 '계획'의 의미

④ 자동차산업

　외관을 다듬는 '스타일링(styling)'의 의미

⑤ 마케팅

　인간의 삶에 유용한 제품과 서비스를 창출하는 본원적 가치 창출의 역할을 의미

⑥ 기술 분야

　문제 해결을 위해 창의성을 발휘하는 프로세스와 시스템

2 디자인의 방법과 표현기법

(1) 관찰과 묘사

디자이너에게 있어서 관찰 능력은 매우 중요하다. 관찰을 통해 문제를 인식하거나 일상에서 보여지는 형태 및 보이지 않는 형태에 새로운 형상을 부여하고 창의력을 발휘하게 되는데, 좋은 디자이너가 되려면 조형의 기초 감성과 창의력을 높일 수 있는 관찰훈련과 표현기법을 지속적으로 연습해야 한다.

가. 관찰

① 자연의 조형적 기초원리 발견 (2017년 2회 기사)

인간은 자연의 일부이며 자연과 함께 공존하고 자연으로부터 필요한 것들을 얻어 사용한다. 그러므로 자연을 조형의 기초 대상으로 삼아 자연에 숨겨진 형태와 유기적 · 기능적 아름다움 및 합리적 요소의 관계를 발견함으로써 디자인 원리인 조형의 질서를 배울 수 있다.

② 인간 문명의 발전과 경험

인간은 원시 상태를 벗어나 문명을 발전시키면서 색상이나 형태에 특별한 의미를 부여하고 조형을 정보전달의 수단으로 사용했다. 그러한 경험은 관찰을 통해 자연의 형상을 해석하고, 인간의 신체나 기물 등을 사실적으로 묘사하며, 때로는 고도로 양식화한 표현으로 발전시켰다.

③ 직관과 미세관찰

인간 주변의 많은 평범한 형태도 고정관념을 버리고 관찰을 하다 보면 평상시 느끼지 못했던 신선함, 그리고 자연의 아름다움과 신비로움을 발견할 수 있게 된다. 이러한 직관과 미세관찰은 형태의 근본적인 특성을 발견하는 직관력 향상을 위한 조형 훈련의 기본이 된다.

조선생의 TIP 자연 관찰의 방법
시각을 이용한 관찰, 현미경을 이용한 관찰, 망원경을 이용한 관찰, 절단면 관찰 등이 있다.

나. 묘사

① 원근

묘사는 시각, 손, 뇌의 상호작용에 의해 얻어진 정신활동의 결과이다. 관찰과 묘사를 반복해 훈련하게 되면 자연의 조형적 질서와 법칙을 단계적으로 파악할 수 있는데, 그러한 관찰을 통해 대상의 선이나 색의 변화, 면의 복합성과 입체적인 구조 등 여러 가지 조형 요소를 발견할 수 있게 된다.

② 묘사의 재료

묘사의 재료는 연필 또는 채색 재료 등이며 이것을 이용해 스케치하거나 정밀하게 묘사한다. 연필을 이용해 대상의 형태나 음영 등을 밀도 있게 그린 후 색채 재료를 이용해 그 위에 색과 명암을 표현한다.

③ 정밀묘사

정밀묘사란 대상물을 세밀하게 관찰하고 사실적으로 표현하는 것으로 묘사의 방법 중 하나이다. 대상을 세밀하게 관찰하고 형태의 부분과 전체의 질서를 파악한 후, 형태의 비례, 원근 비례, 색채의 농담, 명암에 의한 입체감, 재질감, 표현 순으로 분석하여 작업한다. 정밀묘사는 표현방법에 따라 점묘화와 선묘화로 나뉘며, 표현 재료에 따라 연필화, 펜화, 채색화, 에어브러시화 등으로 구분한다.

(2) 표현기법

가. 표현

표현은 묘사에서 한 단계 발전하는 과정이며, 기초 디자인에서 형성력을 기르는 과정이다. 디자이너는 관찰을 통해 느낀 아름다움과 감동을 자신의 상상력을 발휘해 새로운 이미지를 만들어보고 재구성해봄으로써 창의성을 향상시킬 수 있다.

나. 디자인 드로잉

① 디자인 드로잉은 스케치 또는 모델링 등에 의한 기술적 행위뿐만 아니라 자료의 수집과 분석 등을 포함한 아이디어 창출, 형태 연구 과정이라 할 수 있다. 즉, 디자인 드로잉의 목적은 아이디어를 실제화 · 형상화하여 재현하여 정보를 전달하는 데 있다.

② 현대의 디자이너들은 크게 두 가지 방법을 통해 그림 그리기(drawing)를 하는데, 수작업과 컴퓨터를 이용한 작업이다. 디자이너는 디자인 과정에서 항상 드로잉을 할 수밖에 없고, 드로잉 과정이 잘 되면 그만큼 결과도 좋을 가능성이 높아진다.

③ 디자인 과정에서 드로잉의 역할로는 기초 디자인 단계에서 드로잉을 통하여 새로운 아이디어를 얻어내는 것이고, 어느 정도 형태가 정리된 단계에서 그림을 통해 약간의 수정을 가하면서 꼼꼼히 형태를 따져보고 비교해볼 수 있다.

④ 드로잉은 제품 개발 관련 담당자들과 디자이너 사이의 주요 의사소통 수단이자 의사결정 수단이 되는 것이다. 즉, 디자인 과정상 드로잉의 주요 역할은 아이디어 전개(ideation) – 형태 정리(form shaping) – 프레젠테이션(presentation)이라고 할 수 있다.

(2014년 3회 산업기사), (2015년 2회 산업기사), (2018년 2회 산업기사), (2019년 3회 산업기사)

3 디자인의 방법

(1) 디자인의 과정(design process)

가. 기능적인 활동에서의 디자인 과정 (2003년 1회 산업기사)

① 제1단계(욕구)

불편함을 느끼는 단계로 인간은 욕구로부터 디자인을 시작한다.

② 제2단계(조형) (2003년 3회 기사), (2017년 3회 산업기사), (2020년 3회 산업기사)

욕구에 따라 새로운 형태를 만들어내는 단계로 욕구의 구체화 · 시각화 단계라 한다.

③ 제3단계(재료)

구상한 형태를 실제로 만들기 위한 단계로 재료에 대한 여러 가지 특성을 파악하여 가장
적합한 재료를 선택해야 하므로 과학적 지식이 필요한 단계이다. (2019년 2회 산업기사)

④ 제4단계(기술)

선정된 재료를 기술적 요소를 첨가해 형태를 구체화하고 실현하는 과정이다.

나. 기획적인 활동에서의 디자인 과정
(2013년 1회 산업기사), (2016년 2회 산업기사), (2017년 2회 산업기사), (2018년 2회 산업기사), (2018년 3회 산업기사)

① 문제인식 (2016년 1회 기사)

문제인식을 통해 문제에 대한 답을 얻고자 하는 욕구가 기획의 동기가 된다.

② 자료수집

좋은 자료는 좋은 아이디어의 재료가 된다. 그래서 문제에 대한 모든 정보를 입수하여 자
료를 수집하는 자료수집단계는 매우 중요한 과정이라 할 수 있다. 그 자료의 기초 위에 해
결책을 찾을 가능성이 높다.

③ 자료분석

자료분석을 통해 문제를 발견하고 보완함으로써 효율적인 문제해결을 할 수 있으며, 수집
한 자료 중 디자인 기획에 필요한 좋은 자료를 선택하여 아이디어를 낼 수 있게 된다.

④ 평가

모든 문제해결 과정이 효율적으로 진행되었는지를 판단 · 평가하여 보다 나은 방법과 보완
점을 찾는 과정이다. 평가를 통해 다시 문제를 인식하고 지속적인 순환과정을 통해 아이디
어를 발전시킨다.

(2) 아이디어 발상법 <small>(2019년 1회 기사)</small>

가. 브레인스토밍(brainstorming) 기법
<small>(2006년 3회 산업기사), (2009년 2회 산업기사), (2009년 3회 산업기사), (2013년 1회 산업기사), (2016년 2회 산업기사), (2020년 1, 2회 산업기사)</small>

① brain은 '두뇌', storm은 '폭풍' 또는 '돌격 · 습격'이라는 뜻으로서, 원래는 정신병자의 돌연 발작을 가리키는 용어였다. 브레인스토밍은 미국에 있는 광고회사인 BBDO사의 부사장이 었던 오스본(Osborne)이 1941년 훌륭한 아이디어를 생각해내는 기법으로 개발되었다.

② 아이디어 발상법 중 가장 많이 사용되는 이 기법은 단기간에 집단으로부터 많은 아이디어 를 얻기 위한 것으로 질보다 양을 추구한다. 디자인 기획의 모든 과정에서 매우 효과적으 로 사용될 수 있는 기법 중 하나이다.

③ 브레인스토밍 기법에서는 제시된 아이디어나 의견에 대해 평가해서는 안 되고 사고를 구조 화하려 하지 말고 자유롭게 해야 한다. 따라서 다른 사람의 아이디어를 바탕으로 확대하거 나 개선하거나 때로는 표절해도 인정된다.

나. 시네틱스(sysnetics) 기법
<small>(2010년 1회 기사), (2010년 2회 기사), (2013년 3회 산업기사), (2014년 1회 기사), (2014년 3회 산업기사), (2017년 3회 산업기사), (2018년 1회 산업 기사), (2018년 3회 산업기사), (2019년 1회 기사), (2021년 2회 기사), (2021년 3회 기사), (2022년 1회 기사)</small>

① 시네틱스 기법은 아이디어 발상법에 많이 활용되는 창조기법으로 디자인 문제를 탐구하고 변형시키기 위해 두뇌와 신경조직의 무의식적 활동을 조장하는 것으로 시네틱스라는 말은 "관계가 없는 것들을 결부시킨다."라는 의미의 그리스어에서 유래되었다.

② 시네틱스사를 창립한 W. 고든이 개발한 기법으로, 여러 가지 유추로부터 아이디어나 힌트 를 얻는 방법이다. 또한 문제를 보는 관점을 완전히 달리하여 여기서 연상되는 점과 관련 성을 찾아 아이디어를 발상시키는 방법이다.

③ 유추(analogy)사고라는 것은 대상이 되는 것과 유사한 것들을 발상해내는 발상법으로 서 로 관련이 없는 요소들의 결합으로 이질순화(처음보는 것을 친숙한 것처럼), 순질이화(친 숙한 것을 알지 못하는 것처럼)로 말할 수 있다.

다. 체크리스트(checklist) 기법

① 알렉스 오스본(Alex Osborn)에 의해 개발된 체크리스트는 문제해결을 위한 체크 항목을 미리 작성하여 그것을 바탕으로 아이디어를 내는 발상법이다.

② 체크리스트 기법의 장점은 문제의 개선점을 찾기가 비교적 쉽고, 중요한 문제를 꼼꼼하고 정 확하게 검토할 수 있다는 것이다. 반복되는 디자인의 경우 특히 편리하게 사용할 수 있다. 단 점은 아이디어가 한정될 수 있고 체크리스트에 없는 항목에 대해서는 아이디어를 낼 수 없게 된다.

라. 마인드 맵(mind map) 기법

① 토니 부잔(Tony Buzan)에 의해 개발된 마인드 맵은 '생각의 지도'라는 뜻이다. 아이디어를 지도를 그리듯 이미지화하여 발상하는 방법이다. 마인드 매핑(mind mapping)이라고도 한다.

② 표현하고 싶은 개념의 중심이 되는 이미지와 핵심 주제어를 그림의 중앙에 두고 방사상에 키워드나 이미지를 연결해 발상을 늘려가는 도해표현기법이다.

③ 복잡한 개념도 간편하게 표현할 수 있어 쉽고 빠르게 이해할 수 있다고 하여 주목받기 시작했으며, 인간 뇌의 의미 네트워크로 불리는 의미 기억의 구조에 적합하므로 이해나 기억이 쉽다.

마. 스캠퍼(SCAMPER)

스캠퍼는 밥 에이벌(Bob Eberle)이 고안한 조지 오스본의 체크리스트를 재구성한 아이디어 발상 기법으로 이니셜을 이용하여 쉽게 접근할 수 있으며 디자인적 해결범위를 넘어서 사고의 틀을 벗어날 수 있는 답변을 도출할 수 있다.

POINT SCAMPER

S : 대체하면(Substitute)?	(재료, 성분, 부품, 장소, 절차, 사람 등)
C : 결합하면(Combine)?	(구성품, 목적, 방법, 아이디어 등)
A : 응용하면(Adapt)?	(남의 아이디어를 빌려서 활용)
M : 변경하면(Modify)?	(의미, 색상, 동작, 소리, 냄새, 모양 등)
확대하면(Magnify)?	(크기, 두께, 높이, 강도, 농도, 빈도 등)
축소하면(Minimize)?	(크기, 두께, 높이, 강도, 농도, 빈도 등)
P : 다른 용도로 사용하면(Put to other uses)?	
E : 제거하면(Eliminate)?	(부품, 성분, 공간, 장소, 절차, 사람 등)
R : 거꾸로 하면(Reverse)?	(모양, 방향, 크기, 성분, 순서, 역할 등)
재배열하면(Rearrange)?	(구성품, 배치, 순서, 일정 등)

(3) 디자인 관련 용어

① 키치(kitsch) (2009년 3회 기사), (2015년 3회 산업기사), (2016년 2회 기사), (2021년 3회 기사)

키치란 독일어로 "저속한 모방작품" 혹은 "공예품"을 뜻한다. 낡은 가구를 모아 새로운 가구를 만든다는 뜻으로 사용되기도 하며, 패션 분야에서는 품위 없고 천한 느낌의 스타일을 의미하나 오늘날에는 예술의 수용방식이나 특수한 상태를 가리키는 말이 되고 있다.

② 티저 광고(teaser advertising) (2006년 3회 산업기사), (2007년 3회 기사), (2008년 1회 산업기사), (2014년 2회 기사)

현대 광고의 한 유형으로 광고캠페인 전개 초기에 소비자의 호기심을 불러 일으키기 위해

메시지 내용을 조금씩 단계별로 노출시키는 광고를 말한다.

(2016년 3회 산업기사), (2018년 1회 기사), (2018년 2회 산업기사)

③ 리스타일링(restyling)

인공물의 이미지를 유행에 맞게 스타일만 바꾸는 것으로 구조체는 손을 대지 않고 외관만을 개축 · 개장하는 것을 말한다. (2004년 3회 산업기사)

④ 아방가르드(avant-garde)

급격한 진보성향의 흐름, 전위라는 뜻의 프랑스어 아방가르드는 원래 군사 용어로 전쟁에서 적의 움직임과 위치를 파악하기 위한 척후병을 의미하였는데 오늘날에는 혁명적인 예술경향 또는 그 운동을 의미한다. 아방가르드의 컬러는 유행색보다 앞선 색채를 사용한다.

(2018년 1회 산업기사)

⑤ 안토니오 가우디(Antoni Gaudi) (2009년 3회 기사), (2010년 1회 산업기사)

아르누보 양식에서 가장 독창적이고 화려한 장식을 사용한 스페인의 건축가로 아르누보 양식을 건축 자체에 도입시켜 자연주의적인 환상적 공간 연출을 하였다. 천장의 곡선미를 살리고 섬세한 장식과 색채를 사용하였으며, 미로와 같은 구엘공원, 구엘교회의 제실 등이 대표적인 작품이다.

⑥ 매킨토시(C. R. Mackintosh)

직선적 아르누보를 창조한 인물로 아르누보의 화려한 양식을 직선적으로 정리하였다.

⑦ 합리주의(rationalism)

우연적 · 비합리적인 것을 부정하고 이성적 · 논리적인 것을 중시하는 태도로 합리론, 이성론, 이성주의라고도 한다.

⑧ 절대주의(absolutism)

절대주의 체제는 흔히 절대왕정이라 불린다. 봉건제도에서 자본주의로 이행하는 과도기에 출현한 정치형태이다.

⑨ 피터 베렌스(Peter Behrens)

최초로 CI 개념을 도입한 인물로 1907년 피터 베렌스의 AEG 디자인 작업이 CI의 시초라 할 수 있다.

⑩ 헨리 반 데 벨데(Henry van de Velde)

벨기에의 건축가이다. 아르누보 디자인을 모던 디자인으로 전개하기 위해 노력했으며, 독일공작연맹에도 참가했으나, 제1회 독일공작연맹 쾰른 전(1914년)을 계기로 제품의 규격화를 추진하는 헤르만 무테지우스에 반발하여 작가의 예술성, 개성을 주장하며 논쟁을 펼쳤다. 제1차 세계대전으로 인해 공예학교의 교장 자리를 월터 그로피우스(Walter Gropius)에게 맡기고, 독일로 떠났다. 공예학교는 이후에 바우하우스의 기원이 되었다.

⑪ 데포르마시옹(deformation)

데포르마시옹 기법은 대상을 충실히 재현하는 것이 아니라 어떤 의도에 의해 고의로 왜곡, 작가의 의도를 분명하게 전달하는 미술화법이다.

⑫ 앙리 마티스(Henri Matisse)

프랑스의 화가이자 야수파의 지도자로 원색의 강렬한 병렬의 개성적 표현을 추구하였다. 보색관계를 이용한 색면효과를 통해 색의 채도를 높여 자신만의 예술을 구축, 피카소와 함께 20세기 위대한 작가로 인정받고 있다.

⑬ 플럭서스(fluxus)

(2013년 3회 산업기사), (2014년 3회 기사), (2016년 1회 기사), (2019년 1회 기사), (2020년 1, 2회 산업기사), (2022년 1회 기사)

1960~1970년대 독일의 여러 도시를 중심으로 일어난 국제적 전위예술운동의 한 흐름을 가리키는 이 단어는 끊임없는 변화, 움직임을 뜻하는 라틴어에서 유래했다. 구속되지 않는 자유로운 집단의 활동을 의미하여 전반적으로 회색조의 어두운 색조를 사용하였다.

⑭ 프로타주(frottage) (2015년 3회 기사)

'마찰하다'는 의미로 탁본이라고 한다. 요철이 있는 표면을 문질러 질감 효과를 나타내는 표현기법이다.

⑮ 데칼코마니(decalcomanie)

'복사하다', '전사하다'는 의미로 어떤 무늬를 특수한 종이에 찍어 얇은 막을 이루게 만든 뒤 다른 표면에 옮기는 표현기법이다.

⑯ 콜라주(collage)

피카소와 브라크의 큐비즘에서 시작된 표현기법으로 비닐, 타일, 상표, 나뭇조각 등을 붙여 구성하는 기법이다.

⑰ 오브제(objet)

돌, 나뭇가지, 동물의 가죽, 조개껍데기 등과 같은 자연적인 재료와 공업적인 재료를 조합시켜 새로움 또는 환상, 잠재되어 있는 욕망 등을 시각적으로 표현하는 기법이다.

⑱ 리디자인(redesign)

(2009년 3회 산업기사), (2013년 3회 기사), (2014년 1회 기사), (2015년 3회 산업기사), (2017년 1회 산업기사), (2019년 3회 산업기사)

기존 제품의 재료나 기능 또는 형태를 개량하고 개선하는 디자인을 말한다.

⑲ 모아레(moire) (2015년 3회 기사), (2018년 3회 산업기사)

인쇄 시에 점들이 뭉쳐진 형태로 핀트가 잘 맞지 않았을 때 일어나는 눈의 아른거림 현상

⑳ 에코디자인(eco design) (2015년 3회 기사), (2017년 1회 산업기사)

자연을 제일 우선으로 살리고 환경파괴를 최소화하는 지속 가능한 환경과 인간을 고려한 자연주의 디자인으로 디자인, 생산, 품질, 환경, 폐기에 따른 총체적과정의 친환경 디자인을 말한다.

㉑ 디지털 컨버전스(digital convergence) (2015년 1회 산업기사)

컨버전스는 집합이라는 뜻으로, 하나의 기기나 서비스에 모든 정보통신기술이 융합되는 현상을 의미한다.

㉒ 팁온 광고(tipon advertising)

인쇄광고에 견본을 부착하여 배포하는 광고로, 특이한 소재가 부착되어 있는 DM이나 잡지광고를 말한다.

㉓ 페미니즘(feminism)

'여성'이라는 라틴어 'femina'에서 유래되었다. '남녀는 평등하며 본질적으로 가치가 동등하다'는 이념을 바탕으로 여성들의 주체성을 찾고자 1890~1960년 일어난 운동으로 이후 '여성해방운동' 용어로 대체되어 사용되고 있다.

㉔ 해체주의(de-construction)

파괴 또는 해체, 풀어헤침의 행위적 관점에서의 부정적 경향이 강한 예술사조이다.

㉕ 랜드마크(landmark) (2019년 2회 산업기사)

산, 고층빌딩, 타워, 기념물, 역사 건조물 등 멀리서도 위치를 알 수 있는 그 지역의 상징물을 의미한다.

㉖ 슈퍼그래픽(super grapic) (2019년 1회 기사), (2020년 3회 산업기사), (2021년 3회 기사), (2022년 2회 기사)

1960년대 미국에서 시작된 것으로 캔버스에 그려진 회화예술이 미술 화랑으로부터 벗어나 규모가 큰 옥외공간, 거리나 도시의 벽면에 그리는 그림으로 비교적 단기간 내에 환경 개선이 가능하다.

㉗ 유비쿼터스(ubiquitous)

어디서나 인터넷에 접속 가능한 정보통신환경을 말한다.

㉘ 애드밴스 디자인(advanced design) (2020년 1, 2회 산업기사)

진보적인 디자인으로 '앞서가는 디자인'을 의미하는데 주로 제품디자인 분야에 많이 적용된다.

㉙ 포토리얼리즘

1960년대 후반에 추상주의 영향으로 뉴욕과 서유럽의 예술의 중심지에서 나타난 사실주의 예술사조이다.

㉚ 크래프트 디자인(craft design) (2018년 2회 기사), (2021년 3회 기사)

공예(craft)를 의미하며 수공의 장점을 살리되 예술 작품처럼 한 점만을 제작하는 것이 아니라 어느 정도의 양산이 가능하도록 설계·제작하는 생활조형디자인의 총칭을 의미한다.

㉛ 루이지 꼴라니(Luigi Colani) (2022년 2회 기사)

자연계의 생물들이 지니는 운동 매커니즘을 모방하고 곡선을 기조로 인위적 환경 형성에 이용하는 바이오디자인(Biodesign)의 선구자이다.

㉜ 인터렉티브 아트(Interactive Art) (2019년 2회 기사), (2022년 2회 기사)

말 그대로 대화형 아트로 정보를 한 방향이 아닌 상호작용으로 주고 받는 것으로 컴퓨터와 같은 대화형 조작 시스템을 과학기술을 매개로 하여 커뮤니케이션에 이용하는 것이다.

제2강 디자인사

1 초기 디자인사

(1) 중세문화(11~14C) (2015년 2회 산업기사)

① 기독교 사상을 중심으로 한 감상적이면서 추상적인 세계관으로 인간성에 대한 이해나 개성의 창조력은 떨어졌다. 로마건축의 흐름을 이어받은 중세 유럽건축의 한 양식으로 로마네스크 양식(romanesque style)이라 한다. (2018년 2회 기사)

② 로마네스크 양식은 주로 성당건축과 회화에 사용되었다. 중세건축의 특징은 높이 솟은 철탑과 천장 그리고 스테인드글라스 효과 등이 중시되었고 새로운 건축기술인 아치(arch)와 돔(dome) 형식이 도입되었다.

③ 중세의 장인조직인 길드가 조직되었고 기술의 발전, 광석의 분쇄와 이동, 대형 풍차에 의한 송풍, 대형 망치에 의한 철판의 대량생산, 기계적으로 움직이는 시계 등 정밀기계기술이 발전되었다.

④ 십자군 원정을 통한 이슬람문화의 영향을 받아 종이의 제조법, 인쇄술, 화약제조법, 나침반 등이 유럽에 소개되었고 연금술의 영향으로 화학공업의 밑거름이 되었다.

피사 대성당 스테인드글라스 아치와 돔 형식

(2) 고딕(gothic) 양식(14~15C)

① 로마네스크 양식과 르네상스 양식 사이에 나타난 고딕 양식은 중세 후기 서유럽에서 일어난 미술 양식이다. 고딕이란 명칭은 르네상스 시대의 이탈리아인이 '중세건축은 거칠고 야만적인 민족인 고트족이 가지고 온 것'이라고 비난한 데서 유래되었다. 하지만 고딕 양식이 야말로 중세문화를 대표한다고 할 수 있다.

② 12~15세기 무렵까지 서유럽 각지에 널리 퍼진 고딕미술 양식은 성당 건축에 주로 사용되었고 건축과 함께 조각, 회화, 공예 등 다양한 분야에서 사용되었다. 프랑스 파리의 대표적인 고딕양식 건물인 노트르담 대성당은 1163년부터 2세기에 걸쳐 수많은 노동자들의 힘으로 완공되었다.

③ 고딕 양식의 특징은 기둥과 기둥 사이의 벽체는 없어지고 창의 면적은 확대되어 화려한 스테인드글라스로 채워졌다는 것이다. 장미창이라 불리는 둥근 모양의 스테인드글라스 창문은 고딕성당건축의 상징적 형태가 되었다.

④ 로마네스크 건축에서 사용된 반원형 아치 구조는 아치의 직경에 따라 건물의 높이가 결정되었지만 고딕 양식의 첨두형 아치는 높이를 자유롭게 조절할 수 있고 횡압이 적어 효율적인 설계가 가능했다.

노트르담 대성당 샤르트르 대성당

(3) 르네상스(renaissance. 14~15C)

① 크리스트교 중심의 중세 유럽 문화는 인간성에 대한 이해나 개성의 창조성이 떨어졌다. 이와 반대되는 개념의 르네상스는 미술, 음악, 문학, 철학 등 사회 전반에 걸쳐 커다란 변화를 가져온 문예부흥운동이다. '부활'을 뜻하는 르네상스(renaissance)란 말은 프랑스어 르네트르(renaitre, 재생하다)에서 유래되었으며 그리스와 로마 시대의 재현을 주장했다.
(2016년 2회 산업기사)

② 대표적인 작가로 미켈란젤로, 라파엘로, 레오나르도 다빈치(화가, 조각가, 건축가, 과학자)가 있고 르네상스 예술은 당시 사람들의 생활 안내자 역할을 했다.

③ 레오나르도 다빈치의 투시도법 연구와 공학적 탐구는 실험 과학과 기술 발전에 영향을 주었으며 르네상스의 조형적 원리는 과학적 원리와 기술 발전에 이바지했다.

④ 15세기 독일의 구텐베르크에 의해 발명된 인쇄술은 정보를 정확히 전달하고 보관하는 데 결정적인 역할을 하게 되고 정보전달의 발전은 시민교육의 확대와 인쇄광고의 혁명을 일으켰다. 또한 광고 전단 배포방법 등이 성행했으며 인쇄술에 의한 세련된 판화예술이 발전되었다.

보티첼리의 〈비너스의 탄생〉 레오나르도다빈치의 〈모나리자〉

(4) 바로크(baroque, 16C 말~18C)

① 바로크의 예술적 표현 양식은 르네상스 이후 17~18세기 서양의 미술, 음악, 건축에서 잘 나타나며 프랑스 루이 14세 때 가장 유행했다. 대표적인 작가는 회화는 카라바조, 조각은 베르나니, 건축은 보로미니가 있다.

② 르네상스 양식에 비하여 파격적이고, 감각적 효과를 노린 동적 표현과 외적 형태의 중시, 감정의 극적 표현, 풍만한 감각, 과장된 표현, 불규칙한 구도, 화려한 색채 등이 특징이다. 바로크 양식의 대표적인 건물로 '베르사유 궁전'이 있다. (2012년 1회 산업기사), (2022년 1회 기사)

루빈스의 〈사비니 여인의 납치〉 베르사유 궁전 내부

(5) 로코코(rococo, 18C) (2020년 4회 기사)

① 18세기 프랑스에서 생겨난 예술사조로 프랑스어인 로카이유(rocaille, 조개무늬 장식, 자갈)에서 유래되었다.

② 로코코는 바로크 시대의 특징을 이어받아 경박함 속에 표현되는 화려한 색채와 섬세한 장식의 건축이 유행하였다. 색상은 부드러운 색조의 엷은 자주색, 분홍색을 주로 사용하였다.

③ 로코코는 귀족과 부르주아의 예술로 18세기 프랑스 사회의 귀족계급이 추구한 유희와 쾌락의 추구에 몰두해 있던 루이 15세 시대에 유행하였으며, 사치스럽고 우아하며 유희적이

고 변덕스러운 매력과 함께 부드럽고, 내면적인 성격을 가진 사교계 예술이었다.

④ 로코코 양식에서는 중국적인 문양이 유행하였으며, 개인적인 감성적 체험을 표출하는 소품 위주로 제작하였다. 경쾌하고 화려하며 고딕 양식의 특징도 나타난다.

⑤ 로코코의 대표적인 건축물로 상수시 궁전(Sans-Souci Palace, 프리드리히 대왕의 여름 궁전)이 있다.

상수시 궁전 세바스티아노 리치의 〈목욕하는 밧세바〉

(6) 사실주의(realism, 19C 중반~19C 후반) _{(2012년 2회 산업기사), (2013년 1회 기사), (2015년 2회 산업기사)}

① 사실주의는 낭만주의(사실주의와 대립되는 개념)와 함께 19세기 후반에 성행한 문학의 경향으로, 배경으로는 부르주아의 대두, 과학의 발전, 기독교의 권위 추락과 관련 있다.

② 자연 또는 인생 자체를 객관적 태도로 있는 그대로 묘사하려는 작가의 자세라는 의미로 '묘사주의'라고도 한다. 사실주의 화가들의 작품은 어둡고 무거운 톤의 색채가 주로 사용되었다.
(2018년 3회 산업기사)

쿠르베의 〈오르낭의 매장〉 프랑수아 밀레의 〈이삭 줍기〉

(7) 야수파(fauvisme, 20C) _{(2014년 3회 기사), (2016년 3회 산업기사)}

① 20세기 초반의 모더니즘 예술에서 잠시 나타났던 표현주의의 한 형태로 색채를 표현의 도구뿐 아니라 주제의 이미지로 삼았다. 대표적인 작가로 앙리 마티스(Henri Matisse)가 있다.
(2017년 2회 기사)

② 강렬한 표현과 색을 선호했으며, 강한 붓질과 과감한 원색 처리, 그리고 대상에 대한 고도의 간략화 그리고 눈이 아닌 마음으로 느껴지는 색채를 밝고 거침없이 표현하였다.

(2018년 1회 산업기사)

마티스의 〈모자를 쓴 여인〉 드랭의 〈빅 벤〉

(8) 산업혁명(industrial revolution) 시대 (2005년 3회 산업기사), (2008년 1회 산업기사), (2013년 1회 산업기사)

① 18C 후반 영국에서 시작된 산업혁명은 기계공업과 노동 분업의 생산체계가 이루어지는 계기가 되었고 수공업, 가내공업이 기계공업, 대량생산 체제로 기계에 대한 의존도를 더욱 높이는 결과를 낳았다.

② 기계로 인한 조잡한 제품의 범람으로 미적 수준의 저하를 가져오기도 했으며 이농현상(농촌을 떠나는 현상)이 발생하였고 도시인구의 급팽창, 구매력 증대가 기술개발을 자극했으며 부의 분배도 확산되었다. (2017년 1회 산업기사), (2017년 3회 기사)

③ 산업혁명을 통해 발전된 영국은 자국 기술의 우월성을 대내외적으로 홍보하기 위해 1851년 온실설계전문가였던 조셉 펙스턴(Joseph Paxton)이 설계한 프리패브리케이션(철골과 판유리를 현장에서 조립하는 방식) 공법에 의해 설계된 수정궁에서 런던박람회를 개최했다.
(2015년 1회 산업기사)

④ 당시 디자인 사상의 선구자인 존 러스킨(John Ruskin)은 저서 『베니스의 돌』에서 그리스와 중세의 건축을 비교하면서 그리스의 노동자가 주어진 일을 강요에 의해서 했다면, 중세의 노동은 인간의 성실한 노력이나 자유로운 개성적 표현이 중시된다고 주장하면서 중세의 고딕예술을 높이 평가했다. (2015년 2회 기사), (2018년 3회 산업기사)

⑤ 존 러스킨의 사상에 영향을 받은 윌리엄 모리스(William Morris)는 산업 혁명에 의하여 인간이 아닌 기계에 의한 공예 생산을 보게 되었지만 이 시대의 조형 감각을 기계에 의한 생산기술의 변혁에 적응하지 못하여 만들어진 조악한 제품으로 규정하여 추방할 것을 주장하고 근대 공예에 반기를 들었다. 이런 이유에서 독자적인 디자인에 의한 수공예적인 것을 찬미하는 "미술공예운동(arts and crafts movement)"을 시작하게 된다. (2015년 2회 기사)

런던박람회가 개최된 수정궁　　　　존 러스킨

<table>
<tr><td colspan="3">초기 디자인의 요약정리</td></tr>
<tr><td>중세문화</td><td>11~14세기</td><td>기독교 신앙 중심. 스테인드글라스, 모자이크, 로마네스크 양식, 아치와 돔</td></tr>
<tr><td>고딕양식</td><td>14~15세기</td><td>중세문화를 대표하는 양식, 로마네스크와 르네상스 사이의 양식(노트르담 대성당)</td></tr>
<tr><td>르네상스</td><td>14~15세기</td><td>'부활, 재생'을 뜻하는 프랑스어. 다빈치, 라파엘로, 미켈란젤로, 인간에 대한 이해와 개성, 보이는 것을 아름답게 표현, 입체화, 인쇄술 개발(쿠텐베르크)</td></tr>
<tr><td>바로크</td><td>16~18세기</td><td>프랑스의 루이 14세. 가장 화려한 작품, 불규칙, 변덕, 지나친 장식(베르사유 궁전) 회화 – 카라바조, 조각 – 베르니니, 건축 – 보르미니</td></tr>
<tr><td>로코코</td><td>18세기</td><td>프랑스의 로카이유(조개무늬), 부드러운 색조, 분홍색, 자주색을 주로 사용, 귀족과 부르주아의 예술로 사치스럽고 우아하며 유희적(상수시궁전 : Sans–Souci Palace)</td></tr>
<tr><td>신고전주의</td><td>18세기 말</td><td>대표적 작가는 다비드(Jacques–Louis David). 그리스 로마 시대의 엄격한 구도, 뚜렷한 윤곽선, 사실적 묘사 – 영웅적, 교훈적 내용</td></tr>
<tr><td>낭만주의</td><td>18~19세기</td><td>프랑스 르볼링 – 영국 풍경식 정원으로 불려 유래, 자신의 감정을 거리낌 없이 솔직하게 표현하고 개성과 상상력, 환상 등을 강조 – 고야, 들라크루아, 제라코 – 생생하게 꾸미다.</td></tr>
<tr><td>사실주의</td><td>19세기 후반</td><td>실제모습 그대로 표현 – 쿠르베, 밀레, 루소</td></tr>
<tr><td>인상주의</td><td>19세기</td><td>짧은 순간 느껴지는 인상을 포착해 색채와 빛으로 표현, 1884년 미술심사 탈락자 앙데팡당 결성에서 시작 – 마네, 모네, 르느와르, 드가</td></tr>
<tr><td>후기인상주의</td><td>19세기</td><td>인상주의 영향을 받았으나 자신들의 개성과 느낀 세계를 추가하여 표현 – 세잔, 고흐, 고갱</td></tr>
<tr><td>표현주의</td><td>20세기</td><td>독일 및 오스트리아에서 시작, 화가 개인의 감정과 반응을 그림으로 표현, 주로 불안, 혼란이 표현됨 – 뭉크의 〈절규〉 – 초현실주의에 영향</td></tr>
<tr><td>야수파</td><td>20세기
(2019년 3회 기사)</td><td>표현주의의 한 형태. 강렬한 표현과 색, 강한 붓질과 원색의 표현 – 앙리 마티스</td></tr>
</table>

조선생의
TIP

2 근대 디자인사 (2009년 2회 기사), (2009년 3회 기사), (2010년 1회 기사), (2010년 2회 기사), (2015년 2회 기사)

(1) 미술공예운동(art and crafts movement)

(2005년 1회 산업기사), (2010년 2회 산업기사), (2012년 1회 산업기사), (2013년 2회 산업기사), (2014년 1회 산업기사), (2014년 3회 산업기사), (2015년 3회 산업기사), (2015년 3회 기사), (2018년 3회 기사)

① 미술공예운동은 19세기 후반 존 러스킨의 영향을 받은 윌리엄 모리스에 의해 시작되는데 그는 1857년 친구인 웹(Philip Webb)과 함께 런던의 외곽에 레드하우스(Red House)를 건축한다. 이것이 모리스를 디자인으로 향하게 하는 결정적인 계기가 되고, 이러한 경험으로 1861년 "모리스 마샬 앤드 포그너 상회(Morris Marshall and Paulkner Co)"를 설립한다. 관리자와 공장장을 겸하면서 여러 생활용품의 디자인에 전력을 다한 모리스는 전통적인 수공으로 벽면 장식이나 조각, 스테인드글라스, 금속 세공과 가구를 제작하였다.

(2005년 1회 산업기사), (2014년 1회 산업기사), (2014년 3회 산업기사), (2016년 1회 산업기사), (2017년 1회 산업기사), (2018년 1회 기사), (2018년 3회 기사), (2019년 1회 산업기사), (2019년 2회 기사), (2019년 3회 산업기사), (2020년 4회 기사), (2021년 1회 기사)

② 모리스는 기계에 의한 대량생산에 반대하였고 산업혁명에 따른 기계화에 반발했다. 미술공예운동은 품질회복운동으로 수공예품 사용을 권장한 모리스는 20세기 디자인공예운동의 선구자로서 근대 디자인사에 가장 큰 영향을 주었다. (2018년 2회 산업기사)

③ "민중을 위한 예술"을 추구하였으며 "산업 없는 생활은 죄악이고 미술이 없는 산업은 야만이다."라고 주장하였다. 심미적 이상주의 사상에 뿌리를 둔 사조예술의 적극적인 사회화·민주화를 추구하였지만 결국 지나친 수공예와 고딕 양식의 찬미로 인해 영국의 근대 디자인 운동을 반세기 늦추는 원인이 되기도 했다. 수공예에 의한 생산은 높은 비용과 소량생산이라는 이유로 대중의 수요를 만족시키지 못해 결국 귀족화로 몰락한다.

(2015년 1회 기사), (2020년 3회 기사), (2021년 3회 기사)

④ 미술공예운동의 색채는 올리브 그린, 크림색, 어두운 파랑, 황토색, 검은색 등으로 톤이 어둡거나 칙칙한 색을 주로 사용하였다.

윌리엄 모리스 레드하우스

(2) 아르누보(art nouveau)

(2003년 1회 산업기사), (2005년 1회 산업기사), (2006년 3회 산업기사), (2010년 2회 산업기사), (2013년 3회 기사), (2013년 3회 산업기사), (2014년 1회 기사), (2014년 1회 산업기사), (2014년 2회 산업기사), (2014년 3회 기사), (2015년 1회 산업기사), (2015년 3회 기사), (2016년 3회 기사), (2017년 1회 기사), (2019년 2회 기사), (2019년 3회 산업기사)

① 19세기 말 서유럽은 산업혁명을 통해 빠른 경제성장을 이뤘고 사회적으로는 다가오는 20세기의 새로운 미술 양식에 대한 필요성이 커져가고 있었다. 이러한 사회적 요구에 의해 아르누보 운동은 미술상 사뮤엘 빙(S. Bing)의 파리 가게 명칭에서 유래되었으며 벨기에에서 시작되어 프랑스를 비롯한 범유럽적인 예술운동으로 전개되었다. (2022년 1회 기사)

② 아르누보란 '새로운 예술'을 의미한다. 공예상의 자연주의라고도 볼 수 있는 이 운동은 양식미를 특히 강조했는데, 신선하고 자유분방한 조형운동으로 양식미만을 주체로 하여 창조된 공예 형태로 식물의 형태를 모티브로 한 유동적인 모양의 공예양식이 도입되었다.

③ 1900년대 전성기를 이뤘으며, 윌리엄 모리스의 영향을 받았고, 헨리 반 데 벨데에 의해 발전하였다. 유기적 형태에서 출발하여 구성적인 자연을 주제로 강한 호소력을 가진다. 대표적인 작가로 독창적이고 화려한 장식을 사용한 스페인 건축가 안토니오 가우디(Antoni Gaudi)가 있다. (2020년 3회 산업기사)

④ 아르누보는 나라마다 뱀장어 양식, 국수 양식, 촌충 양식, 귀마르 양식 등 다양한 이름으로 불렸다. 독일에서는 '유겐트스틸(jugendstil)', 프랑스에서는 '기마르 양식(style guimard)', 오스트리아에서는 '제체시온스틸(secessionstil)', 이탈리아에서는 '스틸레 리베르티(la stile liberty)', 스페인에서는 '모데르니스타(modernista)'라고 부른다. 이러한 호칭 외에도 각 지역에 따라 약 30여 개에 달하는 호칭을 가지고 있다.

⑤ 아르누보는 공예와 건축 등 다양한 분야에서 제조되었고 새로운 소재의 결합과 담쟁이 덩굴, 수선화, 단풍나무, 잠자리, 백조 등의 장식문양을 주로 사용하였다. 자연물의 유기적 형태를 빌려 건축의 외관, 가구, 조명, 실내장식, 회화, 포스터 등을 장식할 때 사용되었다. (2002년 5회 산업기사), (2016년 2회 기사), (2018년 1회 산업기사)

⑥ 아르누보는 인상주의의 영향을 받아 연한 파스텔 계통의 부드러운 색조를 주로 사용하였다. (2004년 1회 산업기사), (2005년 3회 산업기사)

알폰스 무하의 〈꽃〉 　　　안토니오 가우디 건축물

조선생의 TIP 안토니오 가우디(Antoni Gaudi) (2020년 3회 산업기사)

스페인의 아르누보 건축의 중심인물로 가장 독창적이고 화려한 장식을 사용한 스페인의 건축가로 큰 족적을 남겼다.

조선생의 TIP 나라별 아르누보의 특징 (2013년 1회 기사), (2019년 2회 산업기사)

• 곡선적 아르누보 : 프랑스, 벨기에, 독일, 이탈리아, 동구권
• 직선적 아르누보 : 영국 북부, 오스트리아 빈 중심으로 발전

(3) 유겐트스틸(jugendstill)

① 독일 아르누보 운동의 양식과 경향에 대한 호칭으로 청춘양식이라는 뜻을 가진다. 1896년 뮌헨에서 발행되던 미술잡지 유겐트(jugend)에서 유래한 것으로 종래 공예의 모방적 경향에 대한 반동이라 할 수 있다.

② 유겐트스틸은 식물적 요소인 꽃, 잎 등을 주로 하여 곡선의 변화와 율동적인 패턴에 의해 추상화·양식화된 점에 특색이 있으며 프랑스의 아르누보(art nouveau)에 비하여 중후한 양식이 되었다. 이러한 평면성에 대한 새로운 감각과 디자인 의지는 현대미술 탄생의 한 원칙이 되었다.

③ 유겐트스틸의 선구자로는 벨기에의 건축가 헨리 반 데 벨데(Henry Van de Velde)를 비롯하여 독일공작연맹의 선구가 된 피터 베렌스(Peter Behrens)와 1861년부터 잡지 유겐트(Jugend)와 판(Pan)을 디자인한 베른하르트 판코크(Bernhard Pankok), 그리고 1910년 브뤼셀 박람회에서 18세기 후기 양식의 가구를 디자인하여 선풍을 일으키고 상감기법과 유니트 가구를 선보였던 파울 브루노(Paul Bruno), 독일의 타이포그래퍼겸 디자이너로서 오늘날 아르누보 양식의 이론가로 알려진 엑크만(Otto Eckmann) 등이 있다.

유겐트스틸 우표

잡지 〈유겐트〉

(4) 분리파(시세션, secession)

(2012년 1회 산업기사), (2012년 2회 기사), (2016년 1회 산업기사), (2017년 3회 산업기사), (2020년 1, 2회 기사)

① 오스트리아에서 일어난 신예술 조형운동인 시세션은 반아카데미즘 미술운동으로 라틴어 'Secessio plebis'에서 유래된 말로서 로마의 시민이 집정관에 대하여 저항한 시위운동을 의미한다.

권위적이고 세속적인 과거의 모든 양식으로부터 분리를 주장하며 자신들의 작품에 고유 이름을 새겨 넣어 생산된 제품의 품질과 디자인에 신뢰성을 부여했다.

② 시세션은 "탈퇴, 분리하다"란 뜻을 가지며 건축가 외에 공예가, 화가, 조각가 등이 함께 참여하였으며 구 예술의 관료적 아카데미즘에서 인습을 배제하고 개성을 중시했다.

③ 시세션 운동의 중심인물은 오토 바그너(Otto Wagner)와 그의 제자 조셉 호프만(Josef Hoffmann)이며, 오스트리아의 비엔나(Vienna)에서 처음 시작되었다. 당시 독일과 오스트리아에서는 근대 공학기술의 발달과 사회의 변화를 예리하게 의식한 움직임이 일어났다. 지도적인 인물이었던 오토 바그너는 "모든 새 양식은 새로운 재료, 새로운 과제 및 생각이 기존 형식의 변경 또는 신형식을 요구하는 데서 성립된다"면서 "예술에 있어서의 필요성"을 강조하였다.

④ 주로 직선적이고 단순한 형식의 장식을 사용, 식물의 편화 무늬 등으로 배치했다. 그리고 오토바그너는 "실용되지 않는 것은 아름답다고 할 수 없다"는 명제를 확신하고 실용(用, use)과 미(美, beauty)의 조화를 강조하였으며, 공예의 기능주의를 바탕으로 양식은 결정된 개념방식에서 시작되는 것이 아니고 근대 생활이 요구하는 필연에서 조형으로써 성립된다"고 주장하였다. (2016년 2회 기사)

구스타프 클림트의 〈유디트〉

(5) 독일공작연맹(DWB : Deutscher Werkbund)

(2009년 1회 산업기사), (2013년 2회 산업기사), (2014년 1회 산업기사), (2016년 1회 산업기사), (2019년 2회 산업기사)

① 독일공작연맹은 1907년 유겐트스틸의 몰락과 기술 주도적인 디자인에 관심을 불러일으키며 헤르만 무테지우스(Hermann Mutherius)를 중심으로 하여 결성되었다. 헤르만 무테지우스는 주영 독일 대사관 직원으로 주택 건축 관련 업무를 담당했는데, 독일의 건축이나 공예가 시대에 뒤떨어짐을 인식하고 영국의 청초하고 명쾌한 조형을 나타내는 합리적이고 객관적인 사고에 영향을 받았다. (2009년 3회 산업기사), (2012년 1회 기사), (2016년 2회 산업기사), (2017년 3회 기사)

② 1907년 독일로 돌아온 무테지우스는 프러시아의 미술학교연맹의 감시관으로 재직하면서 새 시대의 조형 창조는 실제 기능 위주로 하지 않으면 안 된다고 주장하였다. 찬반 양론이 분분했으나 결국 제조업자, 예술가, 건축가, 저술가 등과 함께 손잡고 독일공작연맹을 창시하였다. 장식을 부정하고, 기능주의(functionalism) 입장에서 간결하고 객관적인 합리성을 의미하는 즉물성(실제의 사물에 비추어 생각하고 행동)을 근대성의 지표로 제창하고 기술 주도적인 디자인 방향을 주장했다.

③ 헤르만 무테지우스는 "기계생산의 과정에서 예술가가 참가해야 할 가장 중요한 분야는 디자인"이라고 말했는데, 이는 윌리엄 모리스의 기계에 의한 생산을 부정하는 미술공예운동에서 벗어나 기계생산, 대량생산, 질보다 양 등을 주장하고 단순한 형태의 생산을 추구한 것이다.
(2020년 3회 산업기사)

④ 1914년 쾰른(Köln)에서 독일공작연맹전이 개최되었는데 이 행사에서 헤르만 무테지우스는 규격화(typisierung)를 주장했다. 규격화에 의하여 상품의 양질화가 가능하다고 주장하며 "소파의 쿠션에서 도시계획까지"라는 슬로건 아래 공업생산에서 디자인까지 통일하고자 했다. (2017년 3회 산업기사), (2018년 2회 기사), (2021년 1회 기사)

⑤ 헤르만 무테지우스의 이러한 주장에 반대한 사람은 헨리 반 데 벨데(Henri van de Velde)였으며, 그는 창작예술에서 볼 때 규격화는 무차별한 획일화일 뿐 무엇보다 개성적인 창조성이 중요하다고 주장했다. 제1차 세계대전을 기점으로 전쟁 전에는 헨리 반 데 벨데의 주장이 호응을 얻었으나. 제1차 세계대전 후 규격화와 표준화에 관한 헤르만 무테지우스의 주장이 인정받게 되었으며, 독일공작연맹은 전후 바우하우스(bauhaus) 운동에 큰 영향을 주었다.

헤르만 무테지우스

(6) 큐비즘(cubism)

(2004년 1회 산업기사), (2004년 2회 산업기사), (2014년 2회 산업기사), (2016년 3회 산업기사), (2020년 1, 2회 산업기사)

① 큐비즘의 대표적인 작가로는 세잔, 브라크, 피카소 등이 있다. 초기 큐비즘은 후기 인상주의 대표 작가인 프랑스의 세잔(Cezanne)의 영향을 받았으며 그는 모든 사물을 원뿔, 입방체, 원통, 구에 집중할 것을 주장하였다. 이로 인해 입체파 작가들은 마침내 자연대상을 기하학적 형태로 환원시켜, 그것을 면과 입체로 재구성하였다. (2004년 3회 산업기사)

② 세잔의 자연해석과 아프리카의 원시조각 미술에 대한 입체파의 관심 역시 피카소(Picasso) 등에 의한 추상의 호소력에 기인한 것이었다. 1909~1912년 사이에 이것은 분석적 큐비즘을 낳았고, 여기에서 작가들은 인습적 주제를 제거하고 추상적인 기하학적 구성을 받아들였다. 이러한 큐비즘의 역할은 데스틸과 구성주의의 기능주의적 활자 디자인과 포스터 디자인에 일차적 영향을 미쳤다.

③ 1906년경, 피카소는 청색시대의 양식에서 이탈해 세잔에 가까운 작품을 그리기 시작하였고, 그 후 1년도 안 되어 세잔을 앞지를 만한 입체주의라고 부르는 양식에 도달해 세상 사람들을 놀라게 한다. 아비뇽의 여인들(Les Demoiselles d'Avignon)은 작품에서 볼 수 있듯이 새로운 시네마식 원근법(new cinematic perspective)을 사용한 도전적인 작품이어서 마티스조차 커다란 충격을 받는다.

④ 큐비즘은 난색의 따뜻하고 강렬한 색채와 대비를 주로 사용하였다. (2004년 1회 산업기사), (2018년 1회 산업기사)

피카소의 〈아비뇽의 여인들〉

(7) 구성주의(constructivism)

(2009년 2회 기사), (2013년 2회 기사), (2017년 2회 산업기사), (2017년 3회 산업기사), (2021년 2회 기사)

① 1920~1930년대 사회주의운동이 확산되고 귀족적이거나 부르주아적인 예술이 아닌 좀 더 진보적인 예술 개념이 등장하기 시작하면서 러시아 전위미술운동을 이끌던 말레비치에 의해 러시아에서 일어난 '추상주의 예술운동'으로 구성파라고도 한다. 대표적인 중심인물

은 카지미르 말레비치(Kazimir Severinovich Molevich), 알렉산더 로드첸코(Alexander Rodchenko), 엘 리시츠키(El Lissitzky) 등이다. (2016년 2회 산업기사), (2017년 1회 기사), (2018년 2회 기사)

조선생의 TIP

엘 리시츠키(El Lissitzky) (2017년 1회 기사), (2021년 2회 기사)

러시아 구성주의의 대표적인 디자이너인 엘 리시츠키는 선구적인 이미지와 혁신적인 표현양식으로 초기 그래픽 디자인의 방향을 형성하는 데 중심적인 역할을 하였다. 절대주의 창시자인 말레비치의 영향을 받아 새로운 회화스타일을 개발하여 '프라운(proun)'이라 하였다. 이 기하학적 추상화 연작은 구성주의 운동의 기틀이 되었다.

② 산업화가 가장 늦은 구소련은 생산력 증대를 위해 국가적 노력을 전부 동원하였고 예술가들 역시 이러한 목표에 따라 생산을 위한 디자인에 전념하였다. 이들은 예술활동을 산업 생산활동 및 노동과 동일시했다.

③ 구성파의 디자인 활동은 현대의 디자인 행위 이상으로 실제 생산을 고려해 진행되었다. 그로 인해 구성파는 개인주의적이고 실용성이 없었던 기존의 예술을 부정하고, 산업주의와 집단주의에 입각한 사회성을 추구하였다.

④ 기계적 · 기하학적인 형태를 중시, 역학적인 미를 강조하였으며 포스트모더니즘의 근원이 되었다. 금속이나 유리, 그 밖의 근대 공업적 새로운 재료를 과감히 받아들여 자유롭게 쓰지만 자기표출로서의 예술보다 공간구성 또는 환경 형성을 지향했다.

⑤ 네덜란드의 '데스틸(De Stijl)'이나 '바우하우스'에 끼친 영향도 컸고, 파리에서 설립된 '추상, 창조'의 그룹도 구성주의의 계보에 속한다. 공간구성, 환경형성이라고 하는 구성주의 본래 정신은 근대 건축이나 디자인 성립에 커다란 영향을 미쳤다.

⑥ 1931년 스탈린 정권은 사회주의 리얼리즘(socialist realism)을 구소련의 유일한 예술 형식으로 규정하고 구성주의와 절대주의로 대표되던 구소련 내의 전위적 조형운동은 공산주의체제에 부적합하다고 여겨 종식시켰다.

조선생의 TIP

절대주의(suprematisme)

1913년 러시아의 화가 말레비치에 의하여 시작된 기하학적 추상주의. 순수한 감성, 지성을 절대로 하여 흰 바탕에 검정의 정사각형을 그린 그림처럼 단순하고 구성적인 회화를 추구하였다.

사회주의 리얼리즘(socialist realism)

사회주의 리얼리즘은 노동자계급의 세계관, 예술창작의 철학적 바탕으로서의 변증법적 역사적 유물론, 노동자계급의 계급적 입장에 따른 예술창작의 정신적 · 이념적 전제로서의 당파성 등이 중심이 된다. 사회주의 리얼리즘의 가장 중요한 주제는 계급 없는 사회의 건설이므로 디자이너는 불완전함을 인정하기는 해도 보다 폭넓은 역사와의 연관을 염두에 두고 긍정적이고 낙관적인 시각을 취해야 했다.

⑦ 구성주의와 개인주의적이고 실용성이 없었던 기존의 예술을 부정하고, 산업주의와 집단주의에 입각한 사회성을 추구하는 절대주의의 생산주의적 관점과 여기서 비롯된 명쾌한 양식은 바우하우스나 현대 포스터, 타이포그래피에서부터 오늘날의 해체주의(deconstructionism)에 이르기까지 이후 디자인 운동에 큰 영향을 주었다.

⑧ 기계적 · 기하학적 형태를 중시하고 역학적인 미를 강조하여 기하학적인 요소와 순수 스펙트럼상의 색을 주로 사용하였다.

말레비치의 〈Black Cross, 1923〉 로드첸코의 작품

(8) 데스틸(De stijl)

(2005년 1회 산업기사), (2009년 3회 기사), (2012년 1회 산업기사), (2014년 2회 산업기사), (2014년 2회 기사), (2015년 3회 산업기사), (2017년 2회 기사), (2017년 3회 기사), (2021년 3회 기사)

① 데스틸은 잡지의 이름으로 '양식'을 의미한다. 이 잡지에는 회화, 건축, 조각, 실내디자인, 북디자인에 관한 내용을 주로 다뤘다. 개성적인 표현성을 배제하는 네덜란드에서 일어난 주지주의(감각과 감성보다는 지성을 중요시하는 창작 태도) 추상미술운동이었다.

② '신조형주의'라고도 불리며 추상적인 형태의 조형을 추구했고, 개인적 · 개성적 표현성을 배제하는 조형 양식적 측면에서 가장 영향력이 컸던 근대 디자인 운동이라고 할 수 있다.

② 데스틸의 대표 작가는 몬드리안(Piet Mondria)으로 추상화가 중에서는 가장 정밀하고 구조적인 화풍으로 알려져 있는 그는 오직 수직선과 수평선 그리고 정방형과 장방형만으로 구성하고 3원색과 무채색만 사용하였다. 그 외 작가로는 되스버그(Theo van Doesburg)와 리트벨트(Gerrit T. Rietveld) 등이 있다. (2018년 3회 기사), (2021년 2회 기사), (2022년 2회 기사)

③ 몬드리안의 작품 "브로드웨이 부기우기(Broadway Boogie-Woogie)"는 다른 어떤 작품에서도 찾아보기 어려운 생기가 넘친다. 구도 전체가 대도시의 그물코와 같은 도로, 깜박거리는 교통신호등, 반짝이는 네온사인, 앞서거나 멈춰 서 있는 차량 등을 단절적 배열로 표현하고 있다. 과거의 미술이 인체나 풍경 등 자연물을 그대로 묘사하는 데 비해 현대의 조형활동은 인공세계를 상징하고 표현하는 데 중점을 두어야 한다는 것이 데스틸의 중심사상이다.

④ 데스틸의 디자인 기본요소는 화면을 수평 · 수직으로 분할하고 3원색과 무채색을 이용한 구성이 특징이다. 비대칭적이지만 합리적인 활자 배열, 직선적 패턴, 그리고 강한 원색대비를 통한 비례를 보여주거나 빨강, 노랑, 파랑, 검정의 원색을 사용하여 순수하고 추상적인 조형을 추구하였다. (2017년 3회 산업기사), (2018년 2회 기사)

⑤ 구성주의와 데스틸의 이념은 "바우하우스"로 이어졌으며, 특히 표현주의적 경향이 강했던 초기 바우하우스에 크게 영향을 미쳤다.
(2003년 3회 기사), (2006년 3회 산업기사), (2008년 3회 산업기사), (2014년 2회 기사)

몬드리안의 작품

(9) 순수주의(purism)

① 1918년 오장팡(Amédée Ozanfant)과 르 코르뷔지에(Le Corbusier)에 의해 입체주의를 계승하여 일어난 조형운동으로 기하학에서 새로운 미의식을 찾아 조형언어의 순화를 추구하며, 기하학적 형태를 시각 언어로 파악했다.

② 1919년 창간된 잡지 에스프리 누보(Esprit Nouveau)에 실렸으며, 순수주의 운동은 이 잡지를 중심으로 전개되었다. 입체주의의 미학을 더욱 순수하게 사용해 필요 없는 장식성이나 과장을 거부하고 간결하고 명확한 조형만을 주장했다.

③ 프랑스의 건축가인 르 코르뷔지에는 "인간은 기하학적 동물이다", "집은 살기 위한 기계이다"라고 주장했고, 1924년경부터 회화운동의 하나인 순수주의 원리를 건축에 응용하였다. 그는 순수하게 기능적인 목적을 획득하기 위해서 콘크리트, 놋쇠, 유리 등의 재료로 조작하고 또 부착시키는 디자인을 시작했다. 이런 순수주의 이론은 회화뿐만 아니라 건축, 조각, 공예, 음악, 연극 분야에도 깊은 영향을 주었다.

르 코르뷔지에　　　　르 코르뷔지에가 설계한 건축물

(10) 바우하우스(Bauhaus)

(2003년 1회 산업기사), (2004년 1회 산업기사), (2009년 2회 산업기사), (2009년 2회 기사), (2009년 3회 기사), (2010년 1회 산업기사), (2013년 1회 산업기사), (2013년 2회 산업기사), (2013년 3회 기사), (2014년 2회 기사), (2014년 2회 기사), (2014년 3회 기사), (2016년 3회 산업기사), (2022년 2회 기사)

① 월터 그로피우스(Walter Gropius)는 바이마르 공예학교 교장이었던 헨리 반 데 벨데로부터 1919년 미술 아카데미와 공예학교의 운영을 위임받고 두 학교를 통합해 1919년 3월 20일에 국립 종합조형학교인 '바이마르 국립바우하우스'를 설립한다.

(2015년 3회 기사), (2016년 3회 기사), (2017년 2회 산업기사), (2018년 3회 기사), (2019년 3회 기사), (2020년 1, 2회 기사)

② 바우하우스는 독일 공작연맹의 이념을 바탕으로 예술과 기계적인 기술의 통합을 목적으로 새로운 조형 이념을 다루었으며 예술, 문화에 걸쳐 혁신적이고 독창적인 새로운 조형예술을 실현하고자 했던 최초의 디자인학교이다. (2013년 3회 기사), (2018년 2회 산업기사), (2020년 4회 기사)

③ 바우하우스는 문제해결 능력과 창의적인 디자인 능력을 향상시켜 빠르게 변하는 산업화 사회에 적응은 물론 역할과 책임을 다하는 전인적인 디자이너를 양성하였다. 기계에 의한 인간의 노예화를 방지하고, 기계의 단점을 제거한 장점만을 유지, 우수한 표준의 창조를 이념으로 하여 현대 디자인에 큰 영향을 주었다. (2016년 1회 기사), (2017년 3회 기사), (2021년 3회 기사)

④ 제1기 바이마르 바우하우스의 중심적 인물은 요하네스 이텐(Johannes Itten)이었다. 그는 조형 교육의 기본은 직관과 무의식에 있다고 강조하면서 조형 예비 과정과 색채교육을 중요하게 생각했다. 그러나 이론적 경향의 예술 지향적 교육에만 전념한 이텐은 실용적 활용을 강조한 학교 이념과의 차이로 인해 월터 그로피우스와 대립하게 된다.

(2015년 3회 산업기사), (2016년 2회 기사), (2019년 1회 기사)

⑤ 이텐을 이어 앨버스(Albers)와 모홀리 나기(Laszlo Moholy-Nagy)가 바우하우스를 담당하게 된다. 앨버스는 재료와 도구에 익숙해짐을 강조하여 기초 공작 실습을, 모홀리 나기는 자연과 조형 요소의 학습을 주제로 한 기초 공작 실습을 담당하였다. 1923년 개교 4주년 기념 바우하우스 전시회를 통해 그로피우스는 예술의 새로운 통일이라는 생각을 기본으로 기계공업과의 연계성을 강조하였다.

바우하우스의 교수들

조선생의 TIP

① **월터 그로피우스(Walter Gropius)**

바우하우스의 설립자이자 근대건축과 디자인 운동의 대표적인 지도자. 베를린 출생으로 뮌헨과 베를린에서 건축을 공부하고 바우하우스 폐교 후 1937년 미국으로 건너가 하버드 대학에서 건축을 가르치면서 미국 디자인계에 많은 영향을 미쳤다.

② **모홀리 나기(Laszlo Moholy-Nagy)** (2015년 2회 산업기사), (2019년 3회 기사)

모홀리 나기는 헝가리 태생의 화가이자 사진작가이면서 미술 교사로 색채와 질감, 빛, 형태의 균형 등 순수 시각적인 기본요소들을 이용한 비구상미술(포토그램, 포토몽타주, 영화와 키네틱 조각)은 20세기 중엽에 순수미술과 응용미술 전 분야에 커다란 영향을 미쳤다. 바우하우스에서 교수로 재직하던 시절에 전인교육을 강조, 미술 및 미술교육에 대한 기여로 명성을 얻었으며 화가 및 사진작가로서 주로 빛을 이용한 작업에 몰두했다. 1935년 나치 정권을 피해 미국으로 옮긴 후 1937년 시카고에 바우하우스 교과 과정에 입각한 최초의 미국 미술학교인 뉴 바우하우스(나중에 일리노이 과학기술연구소 산하 디자인 연구소가 됨)를 설립하고 그곳의 교장이 되었다. (2021년 2회 기사)

③ **요제프 알베르스(Josef Albers)**

독일의 조형가이자 바우하우스 출신 교사이다. 바우하우스가 폐교된 후 미국으로 건너가 하버드 대학과 예일 대학 등에서 강의를 했다. 개성을 배제하고, 특히 선(線)과 포름(forme)에 대하여 가히 수학적이라 할 만큼 엄밀하게 처리하는 태도로 일관하였으며, 작품으로서는 정사각형만으로 구성한 "정사각형에 바친다"의 연작 등이 유명하다.

④ **헤르베르트 바이어(Herbert Bayer)**

바우하우스에서 시각전달(視覺傳達) 및 타이포그래피를 가르쳤다. 그의 영역은 그래픽디자인으로부터 디스플레이, 건축에 이르기까지 매우 다채롭다. 1946년 아스펜 개발 때에는 디자인 고문을 맡았으며, 1946년 이후 CCA(미국 포장회사)에서 근무하였다.

⑥ 독일에서 바이마르 공화국에 이어 우파(나치, Nazi)가 정권을 잡은 후 바우하우스는 '사회주의의 성당'이라 하여 탄압을 받게 된다. 예비 교육만으로 중퇴하는 학생이 많아졌고 외국인 교사를 채용했다는 이유로 나치는 철저한 회계 감사를 통해 1925년 3월 학교를 폐쇄한다.

⑦ 바우하우스의 진보적 조형 교육에 관심을 보인 데사우(Dassau)의 시장이 바우하우스를 데사우로 이전, 시립대학을 설립하여 바우하우스 제2기가 시작된다. 제2기 바우하우스는 수공 생산에서 대량생산용의 원형 제작이라는 일종의 생산 시험소로 전환되었다. 제1기의 문제를 개선하고 공적인 교육과 사적인 판매조직을 함께 운영하는 유한회사 형태로 데사우 바우하우스를 설립했다.

⑧ 당시 바우하우스 건물은 그로피우스가 설계했는데, 단순한 형태와 뛰어난 기능성을 가졌으며 20세 초반 대표적 건축 디자인이었다. 앨버스, 바이어(Bayer), 브로이어(Breuer), 슈미트(Schmidt) 등 바우하우스 출신들을 교수로 채용한 제2기 바우하우스는 조형대학으로서 디자이너를 양성하는 데 힘을 기울였다. 기계에 의한 공장 생산과 품질까지 처음부터 계획하고 계산하여 대량생산에 필요한 모형을 만들어나갔으며, 바이어는 타이포그래피와 광고 디자인부의 주임을 맡아 그래픽 디자인을 교과목으로 채택하고 전시 디자인(display

design)의 개념을 전개하였다. 그 후 바우하우스는 건축에 전념하기 위해 학교를 베를린으로 옮기게 된다. (2020년 3회 산업기사)

⑨ 제3기 바우하우스는 그로피우스의 추천을 받은 마이어(Meyer)에 의해 시작되었다. 마이어는 예술은 모든 사람이 쉽게 이해하고 대중적이어야 한다고 생각하고 디자인을 수행하는 데 있어 상급생이 하급생을 돕는 식의 공장 노동반을 운영했다. 그 후 정치적 대립이 계속되면서 나치가 정권을 장악하고 1933년 3월 볼셰비즘(Bolshevism)의 소굴로 간주되어 폐교되기까지 약 500명의 졸업생을 배출하였다.

⑩ 폐교 이후 많은 교수들은 미국으로 이주하여 하버드와 프린스턴, 예일 등에서 강의를 했으며, 모홀리 나기는 시카고에 뉴 바우하우스(New Bauhaus)를 열었다. 교육과정은 시각디자인, 공업디자인, 건축디자인, 사진의 4개 학과로 축소되었고 초기 건축에 중점을 두던 때와 달리 전반적인 디자인 교육을 시행했다.

⑪ 바우하우스의 유명한 교수로는 파울 클레(스테인드글라스 · 회화 담당), 바실리 칸딘스키(벽화 담당), 리오넬 파이닝어(그래픽 담당), 오스카 슐레머(무대연출 담당), 마르셀 브로이어(실내장식 담당) 등 20세기를 대표하는 훌륭한 예술가들이 있었다.

⑫ 바우하우스는 단순하고 자연스러운 색채를 주로 사용하였다.

월터 그로피우스

바우하우스 학교

조선생의 TIP

바우하우스의 시기 (2020년 1, 2회 기사)

① 제1기 – 국립 디자인 학교, 바이마르, 월터 그로피우스 → 교육의 중심 인물 : 이텐
② 제2기 – 시립 디자인 학교, 데사우, 바이어, 브로이어, 슈미트 교수 취임 → 유한 회사 설립
③ 제3기 – 시립 디자인 학교, 한네스 마이어스 시대 → 건축 전문 공과대학
④ 제4기 – 사립 디자인 학교, 베를린, 미스 반 데어로에 → 1933년 나치에 의해 폐교 (2020년 4회 기사)

(11) 아르데코(art deco) (2014년 1회 산업기사), (2014년 1회 기사), (2019년 2회 기사)

① 아르데코는 1910~1930년대 프랑스를 중심으로 유럽에서 시작된 장식예술로서 1925년 파리에서 개최된 "현대장식미술국제박람회"의 명칭에서 유래되었다. 모더니즘 디자인 운동이 전 세계로 퍼지면서 유럽과 미국에서 유행한 양식이다.

② 프랑스의 장식미술은 곡선을 즐겨 사용했던 아르누보의 쇠퇴와 더불어 시작되었고, 1909년부터 입체파를 중심으로 다시 나타나기 시작하였는데, 직선과 입체의 지적 구성, 억제된 기하학적 무늬의 장식성에 중점을 두고 수공예 중심으로 나타났다. 이와 같은 현상은 예술의 도시 파리에서 아프리카의 조각, 미국의 재즈, 흑인의 레뷰, 스웨덴의 발레 등 세계 각국의 여러 문화를 흡수하면서 1920년대 장식미술의 부흥을 주도했다.

③ 장식을 기계적으로 대량생산할 수 있게 하였고 복고적 장식과 단순한 현대적 양식을 결합하여 대중화를 시도했다. 에너지와 속도의 이미지를 주된 모티브로 삼고 기계의 능률성과 생활 향상에 힘을 기울였으며 1960년대 팝아트와 1980년대 포스트모던 디자인에 계승되었다. (2016년 2회 기사)

④ 기본적인 형태의 반복, 동심원 등의 기하학적 문양에 대한 선호가 특징으로 낙관적이고 향락적인 분위기, 복고적 장식과 단순한 현대적 양식을 결합하여 대중화를 시도하였다.

⑤ 검정, 회색, 녹색, 갈색, 주황 등의 배색을 사용했고 주로 강렬한 색조와 단순한 디자인을 추구하였다. (2003년 1회 산업기사), (2003년 3회 기사), (2006년 1회 산업기사), (2008년 3회 산업기사)

아르데코 스타일의 뉴욕 크라이슬러 빌딩

운동	국가	특징	창시자/작가	사용색채
미술공예운동 (1860~1900)	영국	– 수공예운동 – 존 러스킨의 영향 – 중심지 레드하우스	윌리엄 모리스	올리브 그린, 크림색, 어두운 파랑, 황토색, 검은색 등의 톤이 어둡거나 칙칙한 색을 주로 사용
아르누보 (1890~1910)	벨기에, 프랑스	– 식물의 편화무늬 사용 – 곡선, 곡면 활용, – 꽃, 식물, 물결, 당초, 국수 양식	빅토르 오르타	연한 파스텔 계통의 부드러운 색조를 주로 사용
유겐트스틸 (19C 말)	독일	– 독일식 아르누보 – 추상화, 양식화 – 프랑스 아르누보 보다 중후	헨리 반 데 벨데	
시세션 (분리파) (19C 말)	독일, 오스트리아	– 분리파(실용주의)기하학 – 직선미	오토 바그너	
독일공작연맹 (DWB) (1907~)	독일	– 디자인 진흥단체 – 기계에 의한 대량생산 – 공업 제품의 양질화, 규격화 – 바우하우스 창립에 영향	헤르만 무테지우스	
큐비즘 (1908~1914)	프랑스	– 입체주의 – 아프리카의 전통문양 사용	세잔, 피카소, 브라크	난색의 강렬한 색채와 강렬한 대비를 사용
구성주의 (1920~)	러시아	– 기계적 – 혁명(추상)주의 – 실용성 없는 예술 전면부인 – 바우하우스에 영향	로드첸코, 타틀린, 말레비치, 리시츠키	순수 스펙트럼상의 색을 주로 사용
데스틸 (1917~1919)	네덜란드	– '양식'이라는 뜻의 잡지 이름 – 신 조형주의 – 기하학적인 순수한 선의 관계와 순수한 색에 기초 – 순수한 형태미 추구	몬드리안, 테오 반데스버그	무채색과 빨강, 노랑, 파랑의 순수 원색을 사용
순수주의 (1920~)	프랑스	– 기능주의, 입체주의 형태와 색채를 과학적으로 구성 – 간결하고 정확한 조형미를 통해 건축적 미를 추구	오장팡, 르 코르뷔지에	
바우하우스 (1919~1933)	독일	– 조형학교 – 바이마르	월터 그로피우스	단순하고 자연스러운 색채를 주로 사용
아르데코 (1920~1939)	프랑스	– 장식미술		검정, 회색, 녹색, 갈색, 주황 등의 배색, 강렬한 색조와 단순한 디자인

조선생의
TIP

3 현대 디자인사 (2019년 3회 산업기사)

(1) 모더니즘(modernism) (2012년 1회 산업기사), (2020년 1, 2회 산업기사)

① 1920년대 일어난 근대적 감각을 나타내는 예술상의 여러 경향으로 넓은 의미로는 교회의 권위 또는 봉건성에 반항, 과학이나 합리성을 중시하고 널리 근대화를 지향하는 것을 의미하지만 좁은 의미로는 기계문명과 도회적 감각을 중시하여 현대풍을 추구하는 것을 뜻한다.

② 1920년대 일어난 표현주의, 미래주의, 다다이즘, 형식주의(포멀리즘) 등의 감각적, 추상적, 초현실적인 경향의 여러 운동을 말하며 모더니즘의 대두와 함께 주목을 받게 된 대표색은 흰색과 검은색이다. (2004년 3회 산업기사), (2018년 2회 산업기사), (2019년 1회 기사), (2022년 1회 기사)

(2) 미래주의(futurism) (2009년 3회 기사)

① 20세기 초 이탈리아에서 일어난 전위예술운동인 미래주의는 이탈리아 북부의 공업도시 밀라노에서 시인 마리네티(Marinetti)가 중심이 되어 일어났으며, 1909년 마리네티(Marinetti)가 파리의 "르 피가로(Le Figaro)"지에 미래파 선언을 발표하고 이듬해 보초니(Boccioni), 발라(Valla), 산텔리아(Sant'Elia)가 트리노의 키아레나 극장에서 미래파 운동 선언을 발표하며 시작되었다. (2018년 2회 산업기사)

② 기존의 낡은 예술을 모두 부정하고 기계세대에 어울리는 새로운 다이내믹한 미를 창조할 것을 주장하며, 기계가 지닌 차갑고 역동적인 아름다움을 조형예술의 주제로까지 높이고, 스피드감과 운동감을 표현하기 위해 시간 요소를 도입한 예술운동으로 주로 하이테크 소재로 색채를 표현한 미술사조이다. (2004년 1회 산업기사), (2007년 1회 산업기사), (2017년 2회 기사), (2019년 2회 산업기사), (2020년 4회 기사), (2021년 3회 기사)

③ 미술과 디자인 분야뿐만 아니라 연극, 음악을 포함하여 다방면에서 활발하게 활동하였으며, 격렬한 언어를 사용하고 인습적인 과거의 전통예술을 거부하였으며, 소란, 속력 등 기계의 아름다움을 찬양했다. 속도의 미를 추구하여 움직임을 표현하기 위해 중첩, 재현, 정지 등의 혼합된 표현을 추구하였다.

④ 여러 분야에 실험적인 활동을 진행했으며 이들의 도시계획과 건축 작품은 오늘날과 비교해도 손색이 없을 정도로 미래주의의 디자인 사상이 한 세기 이상 앞서 있었음을 보여 준다. 그러나 이들의 원대한 꿈은 제1차 세계대전에 의해 좌절된다. 많은 미래파 운동가들이 전쟁 중 전사했으며 전쟁 이후에도 파시스트 독재 정권에

보초니의 〈갤러리에서의 폭동〉 　　산텔리아의 〈신도시〉

이용당하면서 원대하고 혁신적인 이들의 디자인적 이상은 좌절되고 만다.

(3) 다다이즘(dadaism) _{(2002년 1회 산업기사), (2003년 1회 산업기사), (2013년 1회 산업기사), (2019년 1회 기사)}

① 1916년 잡지 'Dada(프랑스어로 목마의 의미)'로부터 시작되었고 인간의 이성을 배제한 제스처를 사용하는 비합리적, 반이성, 반도덕, 반예술을 표방한 무계획적 예술운동을 말한다.

② 과거의 예술을 새로운 예술로 현실에 직접 통합하여야 한다는 관점으로 유머, 변형, 충격 등을 커뮤니케이션의 수단으로 사용하였고 부르주아, 제1차 세계대전(1914~1918)의 영향을 받아 사회적 불안과 허무감으로 나타난 문화 전반적인 운동이다.

③ 대표적인 작가로 마르셀 뒤샹(Marcel Duchamp), 앙드레 브르통(André Breton), 폴 엘뤼아르(Paul Eluard), 한스 아르프(Hans Arp) 등이 있다.

④ 다다이즘은 색의 화려한 면과 어두운 면을 동시에 갖고 있으며, 극단적인 원색 대비와 더불어 어둡고 칙칙한 색을 사용한다.

_{(2003년 3회 기사), (2004년 1회 산업기사), (2004년 3회 산업기사), (2008년 1회 산업기사), (2009년 1회 기사), (2014년 3회 산업기사), (2018년 1회 산업기사), (2018년 2회 기사), (2020년 1, 2회 산업기사)}

마르셀 뒤샹의 〈옹달샘〉과 〈자전거 바퀴〉

(4) 초현실주의(surrealism) _{(2016년 2회 기사), (2018년 1회 기사)}

① 초현실주의는 다다이즘의 영향으로 1919년부터 약 20년간 프랑스를 중심으로 하여 이성의 지배를 배척하고 무의식 세계를 표현한 예술운동이다. 제1차 세계대전 후 파괴되는 물질세계의 허무와 실망에서 시작된 전위적 예술운동으로서 무의식이나 꿈의 세계에 대한 표현을 지향하는 20세기의 예술사조이다.

② 프로이트의 정신 분석의 영향을 받아 이성(理性)의 지배를 받지 않는 공상, 환상의 세계를 중요시하였다. 재래형식을 타파하고 합리주의나 자연주의에 반대하였고 추상주의와 팝아트에 영향을 주었으며, 대표적인 작가로는 에른스트(Max Ernst), 미로(Joan Miro), 달리(Salvador Dalí), 마그리트(René Magritte)가 있다.

③ 초현실주의는 색채 표현에 따라 다양한 색채를 사용하였다.

에른스트의 〈오이티푸스 렉스〉　　　　　살바도르 달리의 〈기억의 고집〉

(5) 추상주의(abstract expresionism)

① 추상주의는 1940년대 뉴욕을 중심으로 일어난 예술운동으로 현실적인 대상의 실제적 재현보다는 선, 형, 색 등 순수한 조형만을 사용하여 자신의 느낌을 표현한 예술이다.

② 초현실주의 이념을 바탕으로 발전하였으며, 그림이나 조형뿐만 아니라 건축과 상업미술, 디자인 분야에 이르기까지 응용되었고 추상미술은 '뜨거운 추상'과 '차가운 추상'으로 나뉘게 된다.

③ 뜨거운 추상은 비기하학적인 추상, 비정형 추상, 서정적 추상, 추상 표현주의라 한다. 대표적인 작가로는 칸딘스키가 있는데, 일정하지 않은 형태와 정열적인 색채로 자신의 감정을 역동적으로 표현하였다.

④ 차가운 추상은 기하학적인 추상, 정형 추상, 주지적 추상, 신조형주의라 한다. 대표적인 작가인 몬드리안은 "순수한 조형적 표현은 선, 면, 색채의 관계에 의해 창조된다."고 주장했다. 주로 삼원색 위주로 기하학적 질서와 이지적이고 정적인 느낌을 표현하였다.

⑤ 추상주의는 원색과 검정, 흰색 등이 주로 사용되었다.

칸딘스키의 〈컴포지션 No. 7〉

(6) 팝아트(pop art)

(2002년 5회 산업기사), (2003년 1회 산업기사), (2008년 3회 산업기사), (2009년 2회 산업기사), (2012년 1회 기사), (2013년 1회 기사), (2013년 2회 기사), (2014년 1회 기사), (2016년 1회 산업기사), (2018년 3회 산업기사), (2020년 1, 2회 산업기사), (2021년 2회 기사), (2022년 2회 기사)

① 파퓰러 아트(popular art)의 약자이다. 1960년대 엘리트 문화에 반대한 유희적, 소비적 경향의 디자인으로 뉴욕에서 일어난 순수주의 디자인을 거부하는 반모더니즘 디자인 경향이다. 상업성, 상징성, 풍속과 대중문화에 관심을 가졌으며 역동성, 유선형, 경량성과 이동성을 중심으로 하였고, 물질적 풍요로움 속의 상상적이고 유희적인 표현으로 특히 그래픽 디자인 분야에 큰 영향을 미쳤다. (2009년 1회 기사), (2016년 3회 기사), (2017년 2회 기사), (2019년 2회 산업기사)

② 팝아트는 대중을 위한 예술을 주장함과 동시에 소비사회에 대한 비판을 제시하였다. 일부 팝아트는 저급한 미술로 전락되기도 하였지만 기존의 회화 양식에서 벗어난 상업적인 기법, 인상적인 만화나 사진 영상 등을 이용한 반미술적인 사고방식으로 현대 미술에 큰 영향을 미쳤다. (2019년 1회 산업기사)

③ 대표적인 작가로 존스(Jasper Johns)와 라우센버그(Robert Rauschenberg), 리히텐슈타인(Roy Lichtenstein), 로젠퀴스트(James Rosenquist), 올덴버그(Claes Thure Oldenburg) 등이 있으며 대표작품으로는 앤디 워홀(Andy Warhol)의 '코카콜라의 마크', '마릴린 먼로의 사진' 등이 있다.

④ 낙관적 분위기, 속도와 역동성, 개방과 비개성으로 특징지어지며, 간결하고 평면화된 색면과 화려하고 강한 대비의 원색을 사용하였다. (2007년 3회 산업기사), (2008년 1회 산업기사), (2013년 3회 산업기사), (2016년 3회 기사), (2018년 1회 기사), (2021년 3회 기사)

앤디 워홀의 〈마릴린 먼로〉 리히텐슈타인의 〈행복한 눈물〉

(7) 옵아트(op-art)

(2002년 1회 산업기사), (2003년 1회 산업기사), (2003년 3회 산업기사), (2009년 1회 기사), (2010년 1회 기사), (2010년 2회 기사), (2013년 2회 산업기사), (2013년 3회 산업기사), (2013년 3회 기사), (2014년 1회 기사), (2014년 3회 기사), (2020년 1, 2회 산업기사), (2021년 2회 기사)

① 옵아트는 '시각적 미술'이란 뜻으로 1960년대의 '상업주의'나 '상징성'에 반동하여 미국에서 일어난 추상주의 미술운동이다. 색채의 시지각 원리에 근거를 두고 시각적 환영과 착시 등 심리적 효과를 적극적으로 활용하였다. (2003년 3회 기사), (2017년 1회 기사), (2018년 1회 산업기사)

② 형태와 색채의 체계적이고 정밀한 조작을 통해 얻어지는 옵아트의 효과는 원근법상의 착시나 색채의 장력을 이용한 것이다. 옵아트의 주요 매체인 회화에서는 표면장력을 극대화하여 사람의 눈에는 그것이 실제로 진동을 일으켜 동요하는 것처럼 느껴지게 한다. 시각적 표현이라기보다는 생리적 착각의 회화이며 '망막의 예술'이라고 불리기도 한다. 명암에 의한 색의 진출과 후퇴의 변화, 중복에 의한 규칙적 변화로 공감각이 표현되기도 한다.
(2016년 1회 기사)

③ 옵아트 화가들은 앞서 기하학적 양식을 추구했던 미술가들과 달리 관람자들에게 시각적인 착각과 애매성, 모순을 일으키기 위해 의도적으로 화면을 조작했다. (2020년 3회 산업기사)

④ 대표적 인물로는 빅토르 바사렐리(Victor Vasarely), 브리지트 라일리(Bridget Riley), 래리 푼스(Larry Poons) 등이 있다. 이들은 1965년 뉴욕 현대미술관에서 '감응하는 눈(The Responsive Eye)'이라는 전시회를 개최하여 처음으로 국제적인 관심을 끌었으며, 빛과 모터, 조각의 재료를 사용하여 대규모 옵아트 조각을 제작함으로써 모든 옵아트의 근본인 착시적 움직임의 효과를 공간 속에서 창조해냈다.

⑤ 색의 원근감, 진출감 또는 흑과 백 단일 색조를 강조하기 위하여 전체적으로 어두운 색조를 강조하여 사용한다. (2008년 1회 산업기사), (2018년 2회 기사)

바사렐리의 〈얼룩말〉　　　브리지트 라일리의 〈사각형의 움직임〉

(8) 미니멀리즘(minimalism)
(2006년 1회 산업기사), (2006년 3회 산업기사), (2012년 1회 산업기사), (2013년 3회 산업기사), (2014년 2회 기사), (2019년 1회 기사)

① 미니멀 아트는 '최소한의 예술'이란 의미로 1960년대 후반부터 주로 미국 뉴욕에서 젊은 작가들에 의해 시작된 시각예술과 음악분야의 운동으로 극도로 단순한 형태의 표현과 즉자적, 객관적 접근을 특징으로 한다. '적은 것이 많은 것이다'라는 표어로 단순형태의 그림을 중시 여겼다. 'ABC 아트'라고도 불리는 미니멀 아트는 러시아의 화가 카지미르 말레비치가 흰색 바탕에 검은색 사각형을 그린 구성(1913년)에서 처음으로 나타났던 현대미술의 환원주의적(최초의 원인을 분석하는 경향) 경향이 절정에 이른 것이다. (2015년 2회 산업기사)

② 개성적 극단적인 간결성, 기계적인 엄밀성 등의 특징을 가지며, 3차원적이고 우연하고 단순한 기하학적 형태가 반복되어 나타난다. 단순 기하학적인 형태의 그림을 중시하고 이미지와 조형요소를 최소화하여 기본적인 구조로 환원시키고, 원형이나 정육면체 등의 단일 입방체 사용과 단색 사용 등으로 단순함을 강조했다.
(2007년 3회 산업기사), (2008년 1회 산업기사), (2018년 1회 산업기사), (2019년 1회 산업기사)

③ 대표적 작가로는 도널드 저드(Donald Judd)가 있으며 순수한 색조대비와 강철 등의 공업 재료로 단색을 주로 사용했다. 알루미늄, 강철 등의 공업재료를 사용했으며 순수한 색조대비와 통합되고 단순한 개성 없는 색채를 사용했다. (2004년 3회 산업기사)

도널드 저드의 〈무제〉

(9) 포스트모더니즘(postmodernism)
(2010년 1회 산업기사), (2013년 3회 산업기사), (2013년 3회 기사), (2014년 2회 기사), (2015년 1회 산업기사), (2019년 2회 기사)

① 기능주의에 입각한 모더니즘의 문제와 폐단을 해결하고자 하는 개혁주의적 경향의 포스트 모더니즘의 특징은 절충주의(중도적인 경향), 맥락주의(다양한 환경을 분석), 은유와 상징 이다. (2005년 1회 산업기사), (2008년 3회 산업기사)

② 1960년에 일어난 문화운동이자 정치 · 경제 · 사회 모든 영역에 걸친 한 시대의 이념으로 서 미국과 프랑스를 중심으로 학생운동, 여성운동, 흑인민권운동, 제3세계운동 등의 사회운동과 전위예술, 그리고 해체주의(Deconstruction) 혹은 후기 구조주의(구조의 역사성과 상대성을 중시하는 사상)로 시작되었으며, 1970년대 중반 점검과 반성을 거쳐 오늘날에 이르렀다.

③ 포스트모더니즘은 역사와 전통의 중요성을 재인식하고 과거의 형식을 현재 상황으로 변형 하여 건축의 이중부호, 문학의 패러디, 유머와 위트, 장식성의 회복, 예술, 공예, 디자인의 장르 허물기, 미술의 알레고리, 근대디자인 탈피, 기능주의 탈피, 촉감, 빛의 반사, 흡수 색 조 등을 사용했고, 무채색에 가까운 파스텔 색조, 올리브 그린, 살구색, 보라, 청록색, 복숭 아색 등이 많이 사용되었다. (2014년 2회 기사), (2014년 3회 산업기사)

(10) 기능주의(functionalism)

(2002년 1회 산업기사), (2004년 3회 산업기사), (2009년 2회 산업기사), (2010년 1회 산업기사), (2013년 1회 산업기사), (2014년 2회 산업기사), (2014년 2회 기사), (2015년 1회 산업기사), (2015년 1회 기사), (2016년 1회 기사)

① 기능주의는 디자인에서 기능을 우선시하는 경향으로 대상을 기능적인 부분에서의 현상과 속성만 파악하고 실체, 본질, 사물 자체는 부정하는 사상을 말한다. 근대건축과 디자인의 기본적인 조형원리에 바탕을 둔 사조로 근본적인 전제는 기능과 미 또는 형태를 일치시키는 데 있다. (2014년 2회 기사), (2014년 2회 산업기사), (2015년 1회 산업기사), (2015년 1회 기사), (2020년 3회 산업기사)

② 기능주의의 실용성과 합목적성의 개념은 19세기 초반의 고전주의 건축가 싱켈(Karl Friedrich Schinkel) 등의 사상에서 싹트기 시작하여, 19세기 후반에 이르러 바그너(Otto Wagner), 메셀(Alfred Messel) 그리고 미국의 설리반(Louis Henri Sullivan) 등 진보적인 건축가들에 의해 적극적으로 사용되었다.

③ 근대 건축의 아버지인 바그너는 "예술은 필요에 따라서만 지배된다"고 주장하였으며, 미국 건축의 개척자인 설리반은 "형태(form)는 기능을 따른다"라고 주장하며 디자인의 목적 자체가 합리적으로 설정되어야 하며, 기능적 형태야말로 가장 아름답다고 했다. 이러한 기능주의 사상은 현대 디자인의 사상적 배경이 되고 있다.

(2012년 1회 기사), (2012년 3회 기사), (2014년 2회 기사), (2015년 1회 기사), (2017년 1회 산업기사), (2017년 2회 산업기사), (2018년 1회 기사), (2019년 1회 산업기사), (2019년 3회 기사), (2020년 1, 2회 산업기사), (2020년 4회 기사), (2022년 1회 기사)

루이스 설리반

현대 디자인의 요약정리

운동	국가	특징	창시자 / 작가
다다이즘 (1915~1922)	유럽, 미국	① 제1차 세계대전(1914~1918) 유럽과 미국을 중심으로 발전 – 1916년 잡지 "Dada"로부터 시작 ② 인간의 이성을 배제하고 제스처를 사용하는 "비합리적"이고 "무계획적인 예술운동" ③ 유머, 변형, 충격 등을 커뮤니케이션 수단으로 사용 ④ 과거의 예술을 새로운 예술로 현실에 직접 통합해야 한다는 관점 ⑤ 마르셀 뒤샹의 "남자소변기"가 옹달샘이라는 제목으로 전시	마르셀 뒤샹
초현실주의 (1920~1930)	프랑스	① 1919년부터 약 20년간 프랑스를 중심으로 일어난 운동 ② 이성의 지배를 배척하고 무의식의 세계를 표현 ③ 무의식의 세계를 대중화 ④ 프로이트의 정신 분석에 영향을 받고 재래형식을 타파(합리 주의나 자연주의에 반대) ⑤ 추상주의와 팝아트에 영향	에른스트, 미로, 달리, 마그리트, 샤갈,
추상주의 (1940~1950)	미국	① 1940년대 뉴욕을 중심으로 일어나 추상회화의 미 ② 몬드리안 – 차가운 추상 "순수한 조형적 표현은 선, 면, 색채의 관계에 의해 창조된 다" ③ 칸딘스키 – 뜨거운 추상 형태와 색채가 완전히 자유롭게 표현된 것	몬드리안, 칸딘스키
팝아트 (1960~)	서유럽, 미국	① 상업성과 상징성 강조, 엘리트 문화에 반대하는 젊고 활기찬 디자인 운동 ② 1960년대 풍요의 시대에 서유럽과 뉴욕에서 일어난 미술 경 향, 통속적이며 일상적인 이미지를 창조 ③ 대중문화에 관심을 두어 예술과 일상생활의 거리감을 좁혔 으며, 그래픽디자인 분야에 큰 영향을 미침 ④ 전체적으로 어두운 색조를 사용하고, 그 위에 혼란한 강조색 을 사용 ⑤ 대표적인 인물 – 앤디워홀(코가콜라의 마크, 마릴린 먼로 사 진 등의 작품이 있음) ⑥ 역동성, 유선형, 경량성과 이동성을 중시함	앤디워홀
옵아트 (1960~)	미국	① 순수한 시각적 작품(시각적 착시) ② 1960년대 미국에서 일어난 추상미술의 한 방향 – 팝아트의 "상업주의"나 "상징성"에 반동 ③ 시각적 착각 영역을 가능한 확대시키고자 했음에도 불구하 고 철저하게 비재현적	바사렐리, 푼즈

4 나라별 디자인의 특징

(1) 스칸디나비아 제국의 디자인

① 스칸디나비아(Scandinavia) 제국은 북유럽의 스칸디나비아 반도를 중심으로 한 문화 · 역사적 지역인 스웨덴(Sweden), 노르웨이(Norway), 덴마크(Denmark), 핀란드(Finland)를 말한다.

② 스웨덴(Sweden)의 디자인은 독일공작연맹운동의 영향을 받았으며 "아름다운 일용품"을 지향하였다. 1951년 스톡홀름에서 개최된 주택박람회를 계기로 디자인협회가 결성되었고, 1939년 뉴욕국제전에도 적극 참가하였다. 1930년경부터 공업디자인이 보급되어 기능주의의 영향과 전통과의 갈등 속에 신경험주의, 신향토주의라고 할 새로운 경향이 생겨나게 되어 마침내 "스위디시 모던(Swedish Modern)"이라는 명칭까지 나올 정도로 독창적인 디자인으로 발전하였다.

③ 노르웨이(Norway)는 1928년 노르웨이 전람회를 개최하여 산업계에 디자이너를 알선하는 노력을 하고 있다. 생활필수품의 항구적인 전시장 포럼(Forum) 등에 의해서 우수한 디자인의 육성이 계획되고 있다.

④ 덴마크(Denmark)는 디자인센터(Denpermanente)나 공예협회를 중심으로 우수한 목제품과 공예품을 제작하였는데 이를 "데니시모던(Danish Modern)"이라고 한다. 덴마크의 기능주의 지도자 폴 헤닝센(Poul Henningsen)은 "일상생활에 즐거움을 줄 수 있는 물건을 단순하고 용도에 적합하게 만들자"라고 주장하였다.

⑤ 핀란드(Finland)는 1875년 핀란드공예협회와 1911년 핀란드의장협회(ORNAMO)를 각각 설립하고 이들의 공동주최로 산업공예전이 1928년부터 개최되었다. 핀란드에서는 성형합판(molded plywood)이 가구 디자이너들의 관심을 끌었으며, 1930년에 강철 파이프 쇼파침대가 디자인되었고, 1932년에는 파이미오(Paimio) 요양소를 위한 목재가구를 디자인한 건축가 알바 알토(Alvar Aalto)가 건축가로서도 명성이 높아 1939년 뉴욕 박람회에서 "핀란드 관"을 설계하여 찬사를 받으며 세계의 이목을 끌었다. 이것은 그로피우스의 '데사우 바우하우스', 르 코르뷔지에의 '제네바 국제연맹회관'과 더불어 현대 건축의 3대 작품으로 불린다.

⑥ 현대 디자인의 방향이 성능을 강조하는 과학적 방향인 데 비해 스칸디나비아 제국의 디자인은 인간의 감각과의 관계를 더 중요시하는 예술적 방향을 추구하였다.

(2) 이탈리아의 디자인

① 이탈리아 디자인의 미학이론(esthetic theory)과 형태는 미래주의의 영향을 받아 공업제품의 디자인에 응용되었다.

② 멤피스 디자인 그룹(Memphis Design Group)은 1981년에 창립된 이탈리아의 혁신적인 디자인 그룹으로 '에토레 소트사스(Ettore Sottsass)'가 중심이 되어 장난기 있는 신기한 형태, 무늬, 장식을 사용함으로써 일상제품을 더욱 장식적이며 풍요로운 디자인으로 탐색했다. 그러나 이들의 작품은 전통적인 공예상점에서 비싼 가격에 팔리는 한정된 수량의 제품을 생산하는 한계를 벗어나지 못했다. (2016년 3회 기사), (2017년 1회 산업기사), (2017년 3회 산업기사), (2019년 3회 산업기사), (2020년 3회 기사)

소트사스의 카사블랑카 식기 찬장 디자인

③ 대표적인 인물로는 미래주의 화가들인 발라(Balla), 마레이(Marey), 뮤이브리지(Muybridge)가 있으며 미래주의 조각가 보초니(Umberto Boccioni)의 "공간 속의 독특한 연속형태(Unique Forms of Continuity in Space)"는 정조각으로 운동의 경험을 재창조하였다. 이 운동감이 건축과 소비제품에 스며들어 모서리가 직각으로 만나는 대신 하나의 유선으로 가늘게 사용했다. 완벽한 기능미를 지닌 독일 디자인의 기하학적 형태와 대조를 이룬다.

(3) 일본의 디자인

① 일본(Japan)은 제2차 세계대전 후 미국과 유럽의 새로운 제품이 유입되면서 공업디자인이 도입되었는데, 이미 1936년에 독일공작연맹(DWB)의 활동과 이념의 영향으로 '일본 공작문화연맹'을 결성하였다.

② 일본 공작문화연맹의 강령은 "건축을 비롯한 모든 조형문화를 공작문화라고 부르고, 현대정신에 바탕을 둔 생활의 전체적 입장에서 그 발전에 기여할 책임을 인식하고, 그 목적을 위해 건축가를 비롯하여 공예, 공학, 자연공학, 예술의 여러 분야의 전문가를 규합하여 활동한다"였다.

③ 일본은 전통공예가 갖고 있는 조밀함, 변조성, 간결성, 기능성, 명쾌성, 형태와 상징성 등이 산업생산에 융합되어 완벽주의와 극소주의를 만들어 냈다. 일본 디자인의 특징은 절제된 색채 사용과 소박한 색채문화에 있다. (2015년 1회 산업기사)

④ 일본의 현대 디자인 발전에 큰 자극제가 된 계기는 1950년대 레이먼드 로위(Raymond Loewy)의 피스(Peace) 담뱃갑이었다.

⑤ 1952년에 JIDA(일본공업디자인협회, Japan Industrial Designers Association)가 결성되었다. 이 해는 일본의 새로운 디자인이 출범된 시기로서 아사히 신문의 광고상이 마련되고, 마이니치 공업 디자인 콘페(경쟁, 어워드, 시상식 등의 의미)가 시작되었으며 '아트 디렉터 클럽(Art Director Club)'이 생기고 디자인 학회가 결성되었다.

(4) 미국의 디자인 (2013년 3회 기사), (2017년 3회 기사)

① 대량생산에 의한 디자인 문제를 활발하게 산업과 연결시킨 나라는 미국이었다. 19세기 후반 유럽의 디자인이 조형과 디자인 운동에 대한 전통과 아카데미즘(academism)에 대응하는 창조를 배경으로 전개된 데 반해, 미국은 그러한 저항에 구애됨이 없이 미국사회가 요구하는 실용성을 중요시 여겼다. 이런 영향으로 미국의 대표적인 디자인 경향은 실용주의와 기능주의라 할 수 있다.

② 1910년을 전후로 시작되는 미국의 현대 디자인 운동은 주로 공업디자인 분야라 할 수 있는데 현대 미국 공업디자인이 발전하게 되는 뚜렷한 두 가지 계기는 바우하우스(Bauhaus)의 조형 이념이 미국으로 전파된 것과 1930년대의 세계경제 대공황이다.

③ 미국의 공업주의를 상징하는 1914년경부터 시작된 헨리 포드에 의한 자동차의 대량생산화 방식은 컨베이어 시스템(conveyer system)에 의한 자동차산업의 합리화에 혁신을 가져왔으며, 정교하고 복잡한 부품을 필요로 하는 자동차를 대중화시켰다.

④ 1920년대 미국은 산업디자인 스튜디오를 개설하고 산업디자인이라는 용어를 대중적으로 알렸다. 1930년대에 "유선형"의 디자인이 유행하기 시작했는데, 노만 벨 게데스(Norman bel Geddes)에 의한 "유선형"은 과학적인 형태로서 유체의 저항을 줄여 비행기나 기관차의 디자인에 활용되었고, 사무기기나 가정용품에도 사용되었다. (2012년 1회 산업기사), (2013년 2회 산업기사)

게데스의 〈유선형 자동차〉

제3강 디자인의 성격

1 디자인의 요소 및 원리

(1) 디자인의 요소

(2003년 1회 기사), (2006년 1회 산업기사), (2009년 2회 기사), (2009년 3회 기사), (2010년 1회 기사), (2014년 2회 산업기사), (2018년 2회 산업기사)

① 디자인의 요소를 이용해 구성의 형식을 발견하고 이를 디자인 과정에 적용함으로써 새로운 조형 질서를 만들어 나갈 수 있다. 디자인의 요소는 크게 개념, 시각, 실제, 상관요소로 구분된다.

② 개념요소는 시각적으로 지각할 수 없는 것으로, 실존하는 것이 아니고 존재하는 것처럼 보이는 디자인 요소이다. 즉, 실제로는 존재하지 않고, 이념상으로만 존재한다. 예를 들어 어떠한 면의 테두리는 점이 연결되어 선으로 둘러싸여 있는 것처럼 보이고, 또 선의 양 끝에는 꼭짓점이 있는 것처럼 보이며, 점의 연결인 평면들이 모여 입체를 형성하여 공간을 느끼기도 한다. 이처럼 점, 선, 면, 입체를 개념요소라 한다.

③ 개념적 요소는 실재 존재하는 것이 아니지만 개념요소들이 가시적으로 표현되면 형태(form, shape)라든가 크기(size), 색채(color)나 질감(texture) 등으로 지각할 수 있는데 실제로 인간의 눈으로 전달되는 요소로 인간이 시각적으로 물체를 인식하는 데 필요한 요소를 '시각요소'라 한다. (2016년 2회 기사), (2018년 1회 산업기사), (2018년 1회 기사)

④ 디자인의 형태나 위치의 상관관계를 '상관요소'라 한다. 이러한 상관요소들도 방향(direction)이나 위치(position) 등은 확인할 수 있지만 공간이나 중량감(gravity) 같은 느낌만 있을 뿐이다. 실제적인 크기와 비례를 지니고 있을 때 형태는 공간을 형성하거나 점유하여 공간요소를 지니며 중량감은 시각적이라기보다는 심리적인 것으로 경/중이나 안정/불안정 등의 감정이 각 형태에서 느껴지게 한다.

⑤ 실제 요소는 디자인의 내용과 영역(content and extension)에 내포하고 있는 것으로 메시지 전달에서의 의미나 목적을 충족시키기 위한 기능과 조형적인 표현 등 현실적인 요소를 말하는 것이다. 그러므로 디자인이란 실제적인 요소를 만족시키기 위한 시각표현의 과정이라 할 수 있을 것이다.

⑥ 디자인의 요소에 대한 이해는 손으로 만져보고 표현하는 행동으로 이어지는 과정이다. 기초 조형 과정을 통하여 디자인의 요소에 대해 이해하고 감각 훈련과정을 통해 종합적 조형 능력을 키울 수 있게 된다.

> **POINT** 디자인의 요소 (2015년 3회 기사), (2018년 2회 기사), (2020년 1, 2회 기사)
> - 개념요소 : 점, 선, 면, 입체 (2003년 3회 산업기사), (2003년 3회 기사), (2017년 3회 산업기사)
> - 시각요소 : 형, 방향, 명암, 색, 질감, 크기, 운동감 (2014년 3회 산업기사), (2018년 1회 기사)
> - 상관요소 : 서로 간의 관계에 따라 달라 보이는 것 → 면적, 무게
> - 실제요소 : 목적성

(2) 형태의 분류 및 특성

(2009년 1회 산업기사), (2009년 1회 기사), (2013년 1회 기사), (2016년 1회 산업기사), (2016년 2회 산업기사)

① 형태를 인식하기 위한 가장 중요한 감각으로 시각과 촉각을 사용한다. 일반적으로 시각이 촉각보다 더 예민한 차이를 찾아낼 수 있다. 또한 질감은 촉각에 의해 판단되는 것이지만 촉각 경험을 통해 시각으로도 질감을 느낄 수 있다.

② 형태는 크게 현실적 형태와 이념적 형태로 나눌 수 있다. 현실적 형태란 인간의 눈으로 보이거나 만져지는 형태를 말하고 반대로 이념 형태는 실체하지 않고 보이지 않는 형태를 말한다. (2014년 1회 기사), (2015년 2회 기사)

> **POINT** 형태 (2016년 3회 기사), (2020년 3회 산업기사), (2020년 3회 기사)
> - 이념적 형태 = 순수형태 = 추상형태
> - 현실적 형태 = 인위형태와 자연형태

(3) 점, 선, 면, 입체 (2017년 2회 기사)

가. 점(point) – 선의 한계

(2003년1회 산업기사), (2005년 1회 산업기사), (2005년 3회 산업기사), (2014년 1회 산업기사), (2014년 2회 산업기사)

① 점은 형태를 지각하는 최소의 단위로 기하학적(도형 및 공간의 성질에 대하여 연구하는 학문) 정의로 볼 때 위치를 나타낸다. 상징적인 면에 있어서 점은 모든 조형예술의 최초 요소라고 할 수 있는데 점은 공간 내의 조형활동에서 시동, 교차, 정지 등 여러 가지 표정을 지니고 있다.

② 상징적인 면에 있어서의 점은 모든 조형예술의 최초의 요소로 규정지을 수 있다. 한 개의 점은 공간에서 위치를 나타내며, 한 선의 양 끝, 2개의 선이 만나는 곳, 엇갈리는 곳(평면의 모서리, 다면체의 각)에서 볼 수 있다.

③ 점이 확대되면 면으로 이동되고, 원형이나 정다각형이 축소되면 점이 된다. 기능에 따라 점, 소수점, 표시점, 부점 등으로 불리기도 한다. (2002년 5회 산업기사)

④ 점의 종류에는 명확하게 지각되는 점으로 점의 크기나 형태에 따라 다르게 지각되는 포지티브(포지티브란 양성반응, 즉 있는 그대로의 모습 또는 찬성의 의미), 점과 선의 한계나 교차, 꼭짓점 등에서 생기는 네거티브(네거티브란 음성반응, 즉 있는 모습의 반대 또는 반대의 의견 등을 의미) 점이 있다.

나. 선(line) - 면의 한계

(2008년 3회 산업기사), (2009년 2회 산업기사), (2014년 1회 기사), (2014년 3회 기사), (2015년 2회 기사), (2016년 3회 산업기사), (2021년 1회 기사)

① 기하학적인 정의에 의하면 선은 점의 이동 흔적으로 무수히 많은 점들의 집합체이며, 방향을 나타낸다. 선은 폭과 굵기를 가지고 있는데 폭은 길이에 비하여 좁아져야 한다. 길이에 비하여 굵게 되면 선이 면으로 보일 수 있기 때문이다. 또는 선의 길이가 축소되면 선으로서의 성질을 잃게 된다.

② 선과 면의 구분은 상대적으로 결정되며, 점의 이동방향에 따라 직선과 곡선으로 구분된다. 선은 구성이 어떠한 대상이든 가장 큰 영향력을 가지는 형의 대표라 할 수 있다. 그리고 점의 운동에 따라 여러 가지 성격의 선이 만들어진다. 선의 동적 특성에 영향을 끼치는 것은 운동의 속도, 강약, 방향 등이다. (2015년 2회 산업기사)

③ 입체화된 선은 실, 철사, 성냥 등으로 입체인 동시에 선의 특성을 잘 나타내며, 네거티브(negative)한 선은 면의 한계나 교차로 생성되는 소극적인 선이고, 적극적인 선인 포지티브(positive)한 선은 점의 이동 자취, 점과 점을 이어 생성되는 선을 말한다.

POINT 선의 종류와 성질 (2009년 1회 산업기사), (2012년 2회 산업기사), (2014년 1회 기사), (2019년 3회 산업기사)

- 직선 : 정직, 명료, 확실, 단순, 남성적, 상승, 형식, 도전 등 – 점과 점을 잇는 가장 짧은 선
- 수직선 : 고결, 희망, 상승감, 긴장감, 종교적 등
- 수평선 : 평화, 정지, 안정감 등
- 사선 : 동적, 불안감 등 (2014년 1회 산업기사)
- 곡선 : 우아함, 매력적, 여성적, 자유, 고상, 불명확, 섬세함 등 (2017년 1회 산업기사)
- 호 : 유연한 표정
- 포물선 : 속도감
- 쌍곡선 : 균형의 미 (2019년 2회 산업기사)
- S선 : 우아함, 매력적, 연속성
- 나선 : 발전적, 가장 동적(아르키메데스 나선)
- 절선 : 격동, 불안감, 초조함 등

다. 면(plane) – 입체의 한계 (2009년 1회 산업기사), (2016년 1회 기사), (2017년 3회 기사), (2020년 1, 2회 기사)

① 기하학적 정의에 의하면 면은 선의 이동 흔적으로 공간을 구성하는 단위이며 공간효과를 나타내는 중요한 요소이다. 이동하는 선의 자취가 면을 이룬다. 즉, 직선이 평행이동을 하면 정방형(정사각형과 같은 말)이 되고 회전을 하면 원형이 된다. (2016년 2회 산업기사)

② 이미 주어진 면, 즉 정방형이나 원형의 특정 부분을 자르면 또 다른 면이 생긴다. 점과 면, 선과 면의 관계는 밀접하여 점이 확대되거나 선의 폭이 넓어지면 면이 된다. 이들 사이에 경계를 두는 것은 불가능하며, 일반적 또는 상대적으로 결정되는 것이다. 점이나 선을 기하학적 정의와 같이 크기나 넓이가 없는 형으로 나타낼 수는 없으나, 면은 기하학적으로도 면적(공간)이라는 표현을 하고 있다. 미술, 건축, 디자인에서 면은 형태를 생성하는 중요한 요소이다. (2016년 1회 산업기사)

③ 점의 확대나 선의 이동, 너비의 확대 등 적극적인 방법으로 면이 표현될 때 이를 포지티브 (positive)한 면이라고 하며 점의 밀집이나 선으로 둘러싸인 소극적인 면일 때 네거티브 (negative)한 면이라고 한다. (2015년 3회 산업기사), (2018년 1회 산업기사), (2018년 3회 기사)

라. 입체(solid) (2014년 2회 기사), (2021년 1회 기사)

① 입체는 기하학의 동적 정의로 볼 때 '면의 이동 흔적'으로 두께와 부피를 말한다. 이때 면은 3차원적으로 이동해야 한다. 즉, 면과는 각도를 가진 방향으로 이동하거나 회전해야 한다는 말이다. 그러나 이와 같은 동적 정의에 따른 입체는 이념적인 것이다.

② 현실형태의 대부분은 입체로 이루어져 있지만 모든 입체물의 기본적 요소가 되는 순수형태는 구, 원통, 입방체(정육면체) 등과 같이 단순해야 한다. 순수형태의 기본형태를 위해서는 실재하는 재료가 필요하지만 그것은 큰 문제가 되지 않는다. 각기 재질이 다른 구일 때 순수 입체로서는 그 형이나 크기가 문제가 되는 것이다. 적극적 입체는 확실히 지각되는 형, 현실적 형을 말한다.

(4) 디자인 원리

(2003년 3회 산업기사), (2005년 3회 산업기사), (2009년 2회 산업기사), (2009년 2회 기사), (2013년 1회 기사), (2013년 2회 기사), (2014년 2회 산업기사), (2015년 3회 기사), (2016년 3회 산업기사), (2018년 2회 산업기사)

고대 이집트의 건축이나 그리스 예술에서 시작된 조형의 미적 원리는 근대의 심리학자들에 의해 많은 개념들이 정리되었다. 이를 '디자인의 원리' 또는 '조형의 원리'라고 한다. 이러한 원리에는 통일과 변화, 조화, 균형, 율동(리듬) 등이 있고, 이런 요소들이 디자인 원리에 의해 유기적으로 관련되어 서로 의존적 관계를 갖는다. 디자인 원리는 요소들의 조직에 관한 기본적인 지침이 되며, 디자인 원리를 응용하는 데 성공하려면 각 요소의 기능을 완전히 이해해야 한다.

가. 율동(리듬, rhythm) – 반복(repetition), 점이(gradation), 강조(emphasis)

(2003년 1회 산업기사), (2003년 3회 기사), (2005년 3회 산업기사), (2007년 3회 산업기사), (2010년 1회 기사), (2010년 2회 기사), (2013년 1회 산업기사), (2013년 2회 기사), (2013년 3회 기사), (2014년 1회 기사), (2014년 1회 기사), (2015년 1회 산업기사), (2015년 1회 기사), (2016년 2회 기사), (2017년 1회 기사), (2017년 2회 산업기사), (2017년 3회 기사), (2021년 2회 기사)

① 율동감은 그리스어인 '흐르다(rheo)'에서 유래된 말로서, 율동은 공통요소가 연속적으로 되풀이되는 억양의 톤(tone), 즉 시각적인 무브먼트(movement)이다. 이러한 동적 질서는 활기 있는 표정을 가지고 있으며, 유사한 요소가 반복·배열됨으로써 시각적 인상, 즉 가독성이 높아지면서 보는 사람에게 경쾌한 느낌을 준다. (2019년 2회 기사), (2020년 1, 2회 산업기사)

② 율동이 없는 형태나 조형은 지루한 느낌을 준다. 이는 조화와 더불어 디자인의 형식 원리 중 중요한 요소이며, 율동의 종류로는 반복과 점이 그리고 강조가 있다. 그 외 방사와 교차 등도 율동감을 줄 수 있다.

③ 반복(repetition)은 동일한 요소들을 반복하여 동적인 느낌과 율동감을 주는 것으로 반복이 지나치면 지루함을 주고 균형성을 유지하는 반복효과는 안정감을 준다. 즉, 동일한 요소나 대상을 연속적으로 되풀이하는 구성방법을 말한다.

④ 점이(gradation)는 어떤 형태가 일정한 비율로 점점 커지거나 작아지는 것을 말하며 시각적인 힘의 경쾌한 율동감을 준다.

⑤ 강조(accent)는 어느 특정한 부분에 변화를 주어 시각적인 집중도를 높이는 것을 말하며, 강조가 지나치면 균형이 깨지기 쉽다. 단조롭거나 지루함을 탈피하고자 할 때 주로 사용된다.

(2003년 3회 기사), (2013년 2회 산업기사), (2015년 1회 산업기사), (2017년 1회 산업기사), (2019년 1회 산업기사)

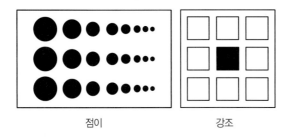

점이 강조

나. 균형(balance) – 대칭(symmetry), 비대칭(asymmetry)

(2013년 2회 산업기사), (2014년 3회 산업기사), (2019년 3회 기사), (2019년 3회 산업기사)

① 디자인 원리 중 어떤 요소와 요소들 사이에 시각상의 힘이 평형을 이루어 안정감을 주는 것을 균형(balance)이라 한다. 즉, 저울에 올려진 양쪽의 중량 관계가 역학적으로 균형을 유지하고 있음을 말하는데 어떠한 부분과 부분 사이에 시각상의 힘의 어울림이 있으면 보는 사람에게 안정감을 주고 명쾌한 감정을 느끼게 한다. (2014년 3회 기사), (2017년 3회 기사), (2018년 3회 기사)

② 균형에는 크게 '대칭 균형(formal balance)'과 '비대칭 균형(informal balance)'이 있다. 대칭 균형은 어떠한 형이나 물체가 대칭축을 중심으로 반대쪽과 평형을 이루는 것을 말한다. 비대칭 균형은 서로 다르거나 대립되는 요소들이 축선을 중심으로 반대쪽에 놓여 평형을 이루는 것을 말한다. (2015년 1회 기사)

대칭 균형 비대칭 균형

③ 모든 디자인에서 대칭, 비대칭, 비례의 개념을 이용하여 시각적으로 안정감을 주기 위한 원리로 사용된다. 대칭은 정돈의 의미로 질서, 안정, 통일, 정지, 전통의 느낌도 주지만 보수성이 강하고, 약간 딱딱한 감이 느껴진다. 반면 비대칭은 불균형 속에서 자유로움과 활동감, 안정감, 독특한 개성 등의 느낌을 준다. (2016년 1회 기사)

조선생의 TIP

비례 (2008년 1회 산업기사), (2014년 2회 기사), (2015년 2회 기사), (2015년 2회 산업기사), (2016년 2회 산업기사), (2019년 2회 산업기사), (2020년 1, 2회 기사), (2021년 2회 기사)

부분과 부분 또는 부분과 전체 사이에 좋은 비례를 가지는 구성은 균형과 통일감의 상쾌하고 즐거운 감정을 준다. 비례는 두 양 사이의 수량적인 관계로서 객관적 질서와 과학적 근거를 명확하게 드러내는 구성형식으로 길이의 길고 짧은 차, 혹은 크기의 대소 차, 분량의 차 등을 말한다. 따라서 보는 사람의 감정에 직접적으로 호소하는 힘이 있으며 회화, 조각, 공예, 디자인, 건축 등에서 구성하는 모든 단위의 크기와 각 단위의 상호관계를 결정한다.

조선생의 TIP

비례의 종류 (2015년 2회 산업기사), (2015년 3회 기사), (2019년 1회 산업기사)

① 루트비 : 사각형의 한 변을 1이라 했을 때 긴 변의 길이가 $\sqrt{2}$, $\sqrt{3}$, $\sqrt{4}$ 등의 무리수로 되어 있는 비례
② 정수비 : 정수비는 1 : 2 : 3 : …… 또는 1 : 2, 2 : 3, …… 과 같은 정수에 의한 비율, 처리가 간단, 대량생산에 적합, 가구 · 건축 등에 사용
③ 상가 수열비 : 1 : 2 : 3 : 5 : 8 : 13 : ……과 같이 각 항이 앞의 두 항의 합과 같은 수열(황금비율 또는 피보나치 수열)에 의한 비례

④ 피보나치 수열 : 1, 1, 2, 3, 5, 8, 13, 21, 34, 55, 89, 144과 같이 수열에 의한 비례, 앞의 두 항을 합하면 다음 항이 되는 규칙을 가진다. 자연이나 식물의 구조, 번식의 문제에서 많이 사용되는 수열이다. 피보나치수열의 비는 결국 황금비례와 같다.

⑤ 등차 수열비 : 1 : 4 : 7 : 10 : 13 : …… 과 같이 이웃하는 두 항의 차이가 일정한 수열에 의한 비례

⑥ 등비 수열비 : 1 : 2 : 4 : 8 : 16 : …… 과 같이 이웃하는 두 항의 비가 일정한 수열에 의한 비례

⑦ 금강비례 : 우리나라의 전통건축에서 볼 수 있는 비례로 1 : 1.41이다. 황금비와 같이 관습적으로 내려온 전통비례이다.

조선생의 TIP

황금비율 (2003년 1회 산업기사), (2003년 3회 기사), (2010년 1회 기사), (2013년 1회 기사), (2014년 1회 기사), (2015년 2회 산업기사), (2016년 2회 기사), (2020년 3회 기사)

르네상스 시대의 건축가와 화가들이 즐겨 사용했으며, 근대에는 르 코르뷔지에가 예술형태나 건축, 구조물, 조각 등에 적용하였고, 오늘날 가장 널리 사용되는 비례체계로 그리스인들이 신전(파르테논 신전)과 조각품(밀로의 비너스 등)에서 아름다움과 시각적 질서를 얻기 위한 수단으로 사용한 비례법을 황금분할(golden section)이라고 하며 그 비를 황금비(golden ratio)라고 한다. 황금비율은 1 : 1.6180이다.

조선생의 TIP

모듈러(Modulor) (2015년 2회 기사), (2016년 2회 산업기사), (2019년 2회 기사), (2021년 2회 기사)

모듈러(Modulor)는 '집은 살기 위한 기계이다'라고 주장한 화가이자 건축가인 르 코르뷔지에(Le Corbusier)에 의해 고안된 척도로서, 인간의 비율을 이용하여 건축 재료의 기준치로 삼아 규격화시켰다. 이것은 황금비례법의 한 가지로서 신장 183cm(영국인의 평균 신장을 기준함)의 인간을 기준으로 하여 바닥에서 배꼽까지는 113cm, 배꼽에서 머리까지는 69.8cm, 위로 두 손을 높이 들었을 때 머리에서 손끝까지는 43.2cm를 기준으로 삼았다.

다. 조화(harmony)

(2009년 1회 기사), (2013년 1회 산업기사), (2013년 2회 산업기사), (2014년 1회 기사), (2017년 2회 기사), (2021년 2회 기사), (2022년 2회 기사)

① 조화란 디자인 원리 중에서 두 개 이상의 요소가 서로 관련성을 가지거나 하나의 공감을 일으킬 수 있는 것을 말하며, 이들 관련성은 서로 간에 영향을 주어 통일성을 가지게 된다. 부분과 부분 또는 부분과 전체 사이에 안정된 관련성을 주면서도 공감을 일으켜 조화가 성립된다. 어느 한쪽으로 치우치게 되면 조화를 벗어나 산만함이나 단조로움을 주게 된다.

② 조화는 크게 유사조화와 대비조화로 구분하는데 유사조화는 요소들 간의 성질이 유사한 것들끼리 조화를 이루는 것을 말하며, 대비조화는 극적이고 상쾌감을 주기 때문에 일시적인 건축물, 박람회 등의 장식물, 일반적인 광고물 등에 적합하다. 단, 대비가 강하면 조화를 잃을 수 있다. (2017년 2회 산업기사), (2022년 1회 기사)

라. 통일(unity)과 변화(variation)

① 통일은 미의 형식 원리 중 가장 근본적인 것으로 모든 구성원리는 통일과 관련이 있다. 즉,

선이나 색채, 형태 등의 상호관계가 안정되고 집중된 정연한 느낌을 주면, 이것은 곧 통일된 상태이다. 통일성을 주는 방법으로는 근접, 반복, 연속 등이 있다.

② 통일감으로 인해 지루하거나 단조로울 경우 변화를 주면 된다. 변화는 통일에 대하여 움직임과 흥미를 일으키게 하는 반대작용이다. 그러나 지나치면 무질서하고 불안감을 주게 되므로 주의해야 한다. (2009년 3회 기사)

③ 통일감을 주는 방법에는 어떠한 단위를 반복하거나 늘어선 요소들을 한 점으로 집중시키는 방법 등이 있으나 지루하고 재미없는 느낌을 줄 수 있다. 대상의 부분과 부분, 부분과 전체 사이에 질서를 주는 형식으로서 모든 형식의 출발점이 통일과 변화이다. 여기서 말하는 변화는 통일된 가운데의 변화를 말한다. 변화는 시각적으로 자극을 주어 흥미와 재미를 부여할 수 있다.

(5) 시지각의 원리(게슈탈트)

(2004년 3회 산업기사), (2005년 3회 산업기사), (2009년 2회 산업기사), (2009년 2회 기사), (2009년 3회 산업기사), (2010년 1회 산업기사), (2010년 2회 기사), (2012년 1회 산업기사), (2012년 2회 기사), (2013년 1회 산업기사), (2013년 1회 기사), (2013년 2회 기사), (2013년 3회 산업기사), (2013년 3회 기사), (2014년 1회 기사), (2015년 3회 산업기사), (2016년 1회 기사), (2017년 1회 산업기사), (2017년 1회 기사)

① 게슈탈트는 형(形), 형태(形態)를 의미하는 독일어로 형태 심리학의 중추 개념이다. 영어로는 'form', 'shape'가 사용된다. 게슈탈트 시지각의 원리는 어떤 대상을 지각할 때 일정불변하게 지각되지 않고 심리상태, 과거의 기억, 관심, 주의, 흥미 등이 복합된 경험에 영향을 받아 형태를 지각한다는 심리이론이다.

② 독일의 심리학자 막스 베르트하이머(Max Wertheimer)는 1910년 여름 기차 여행을 하는 도중 기차의 불투명한 벽과 창문 프레임이 부분적으로 자신의 시야를 가리고 있는데도 바깥 경치를 볼 수 있다는 사실을 깨닫고 그는 "지각한다는 것이 그 대상의 외적 또는 객관적 환경이나 대상이 제시되는 방법 등에 의해서 일반적으로 정해지는 것이 아니라 보는 사람의 마음가짐, 주의하는 상태, 흥미나 관심의 정도와 과거의 기억이나 경험 등에 의해서 크게 달라질 수 있다."라는 게슈탈트 이론을 주장하였다.

③ 게슈탈트 심리학파들은 베르트하이머에 의한 최초 연구를 바탕으로 인간의 영상 인식은 감각적 요소와 형태를 다양한 그룹으로 조직한 결과라고 결론지었다. 대표적인 형태학 심리학자로는 베르트하이머(M. Wertheimer), 쾰러(W. Köhler), 코프카(K. Koffka), 레빈(K. Lewin) 등이 있다.

④ 개체는 어떤 자극에 노출되면 그것들을 하나하나의 부분으로 보지 않고 완결－근접성－유사성의 원리에 입각하여 자극을 하나의 의미 있는 전체 혹은 형태, 즉 게슈탈트로 만들어 지각하는 경향이 있다.

⑤ 게슈탈트의 시지각 원리는 군화(群化)의 법칙과 관계가 있다. 이 법칙은 근접의 원리, 유사의 원리, 폐쇄의 원리, 연속의 원리 등을 포함한다. 근접한 것끼리, 유사한 것끼리, 닫힌 모양을 이루는 것끼리, 좋은 연속을 하고 있는 것끼리 그룹화되어 보이거나 도형으로 인식된다는 원리이다. (2018년 3회 기사), (2019년 3회 기사), (2019년 3회 산업기사), (2020년 1, 2회 산업기사), (2020년 4회 기사), (2021년 3회 기사)

⑥ 근접의 원리 : 근접한 중요한 것은 군(group)을 이룬다는 것, 즉 근접한 것이 뭉쳐 보이는 원리로 개개의 요소에서 비슷한 모양의 형이나 그룹을 다 함께 하나의 부류로 보는 경향을 의미한다. (2014년 2회 기사), (2018년 1회 기사)

⑦ 유사의 원리 : 비슷한 성질을 가진 요소는 비록 떨어져 있어도 덩어리져 보이는 경향이 있다는 원리이다. 이 법칙을 이용해 색맹검사표도 제작한다. (2013년 1회 산업기사), (2017년 2회 산업기사)

⑧ 연속의 원리 : 형이나 형의 그룹들이 방향성을 지니고 연속되어 보이는 방식으로 직선은 직선대로 곡선은 곡선대로 진행방향이나 배열이 같은 것끼리 무리 지어 보이는 원리를 의미한다. (2019년 1회 산업기사), (2022년 1회 기사)

⑨ 폐쇄의 원리 : 완전히 연결되어 있지 않더라도 연결되어 보이는 것, 불완전한 형이나 그룹들은 완전한 형이나 그룹으로 완성시키려는 경향이 있으며 익숙한 선과 형태를 불완전한 것보다 완전한 것으로 보이기 쉬운 시지각의 원리이다.
(2003년 1회 산업기사), (2013년 2회 기사), (2015년 3회 기사), (2018년 2회 기사), (2018년 3회 산업기사), (2018년 3회 기사), (2019년 1회 기사), (2019년 2회 기사)

(6) 도형과 바탕의 원리

(2009년 1회 기사), (2009년 2회 기사), (2014년 1회 산업기사), (2014년 2회 기사), (2015년 1회 기사), (2017년 1회 기사)

① 바탕과 도형, 즉 도(figure)와 지(ground)에 대하여 깊이 연구한 사람은 루빈(Rubin)이다. 그래서 "루빈의 컵"이라 하는데 "애매한 도형" 또는 "다의적 도형"이라고도 불린다. 루빈의 컵에서는 바탕과 도형이 공존하지만 이 밖에 반전 실체의 착시, 도형이나 동일 부분이 두 개 이상의 대상으로 보이는 것도 이에 속한다.

② 시야의 중앙을 차지하는 것이 도형이 되기 쉽고 수평 또는 수직방향에 있는 것이 경사방향의 것보다 도형을 위한 좋은 조건을 갖는다. 또한 에워싸고 있는 영역보다 에워싸인 영역이 도형이 되기 쉬우며, 큰 것보다 작은 것이 유리하다. 도형은 일반적으로 작아지려는 경향이 있기 때문이다. 그리고 일정한 영역 내에 있어서 동질성의 것보다 이질성의 것이 도형이 되기 쉽고, 군화된 것은 도형이 된다. 대칭형일 때도 그렇지 않은 것보다 용이하게 도형을 구성하며 과거에 있어서 도형으로서 체험한 일이 있는 것이 도형이 되기 쉽다.

(2016년 1회 기사)

POINT 도형으로 지각되는 경우 (2019년 1회 기사)
- 면적이 작은 부분이 도형으로 지각되기 쉽다.
- 대칭형이 비대칭형에 비해 도형으로 지각되기 쉽다.
- 둘러싸인 형태가 도형이 되기 쉽다.
- 무늬가 있는 형태가 도형이 되기 쉽다.
- 밝고 고운 것이 도형이 되기 쉽다.
- 난색이 한색보다 도형이 되기 쉽다.
- 외곽선이 있는 형태가 도형이 되기 쉽다.
- 가까운 것이 멀리 있는 형태보다 도형이 되기 쉽다.
- 수직과 수평의 형태가 도형이 되기 쉽다.
- 위에서 아래보다 아래에서 위로 올라가는 형태가 도형이 되기 쉽다.

(7) 착시(optical illusion) (2009년 1회 기사), (2013년 3회 산업기사), (2014년 1회 산업기사), (2017년 3회 기사), (2019년 1회 기사), (2019년 2회 산업기사), (2020년 3회 산업기사)

눈의 망막에 미치는 빛자극에 대한 생리적 작용에 의해 일어나는 주관적 해석, 즉 시각적인 착각으로 지각된 부분들 사이 상호작용 결과로, 착시는 인간의 눈에서 생기는 생리적 작용이라 할 수 있다. 시각적 착시는 대상의 길이, 방향, 면적, 색채의 각 부분에 걸쳐 생길 수 있는 대상을 물리적 실제와 다르게 지각하는 현상이다. 색채 잔상과 대비현상도 착시의 일종이다.

① 방향의 착시
가로방향의 두 선은 평행선이다. 그러나 사선의 방향에 따라 평행선은 들어가 보이거나 튀어나와 보인다.

② 거리의 착시
아래와 같이 같은 모양의 사각형과 삼각형도 크기에 따라 가까워 보이거나 멀어 보인다.

③ 분할의 착시
아래와 같이 같은 길이의 선이라도 나누어진 선은 나누어지지 않은 선보다 길어 보인다.

④ 길이의 착시 (2016년 2회 산업기사)
뮤러 라이어 도형과 같이 선의 길이가 같더라도 놓인 위치, 끝의 모양, 추가요소에 따라 길이가 서로 다르게 보이는 착시로 다음 그림처럼 a보다 b가 더 길어 보인다.

⑤ 각도의 착시

내각이 같은 두 개의 도형에서 바깥쪽 각의 넓이에 따라 내각이 차이가 있어 보인다.

⑥ 크기의 착시 (2019년 2회 기사)

가운데의 원이 같은 크기임에도 주변에 배열된 점의 크기에 따라 달라 보인다.

⑦ 상방거리의 과대시(위 방향 과대 착시)

아래의 그림처럼 숫자나 알파벳에서 찾아보기 쉽다. 즉, 알파벳의 B나 S, 또는 숫자 8이나 3의 경우 아래 위의 크기를 같게 할 경우 위의 것이 큰 가분수처럼 보이기 때문에 위쪽에 있는 도형을 조금 작게 함으로써 안정감을 줄 수 있다.

⑧ 수직, 수평의 착시

같은 길이의 선이라도 수직의 것이 수평의 것보다 길게 보이는 착시현상

⑨ 반전실체의 착시(반전도형 착시)

반전실체의 착시는 평면의 경우에 명암이나 도형선의 영향으로 들어가거나 앞으로 나와 보이는 착시 현상이다. 아래의 도형을 보면 양쪽의 검은 부분은 각각 들어가 보이기도 하고 앞으로 나와 보이기도 한다. 마찬가지로 계단을 자세히 보면 한편이 튀어나와 올라가는 계단으로 보이기도 하고 반대편이 튀어나와 보이기도 한다.

2 디자인의 조건

(2008년 3회 산업기사), (2009년 1회 산업기사), (2009년 1회 기사), (2009년 2회 산업기사), (2010년 2회 산업기사), (2010년 2회 기사), (2013년 1회 산업기사), (2013년 2회 산업기사), (2013년 2회 기사), (2013년 3회 산업기사), (2014년 1회 기사), (2014년 2회 산업기사), (2014년 3회 기사), (2015년 1회 산업기사), (2015년 2회 산업기사), (2015년 2회 기사), (2016년 1회 기사), (2016년 2회 기사), (2017년 1회 기사), (2017년 1회 산업기사), (2018년 2회 기사), (2018년 3회 기사), (2019년 3회 기사), (2020년 1, 2회 기사), (2020년 4회 기사)

디자인의 4대 조건은 합목적성, 심미성, 경제성, 독창성이다. 이를 질서 있게 사용하는 질서성이 있는 최상의 디자인을 굿디자인(good design)이라 한다. 기능과 형태 등 디자인을 이루는 복합적인 조건이 균형과 질서를 갖출 때 인간의 생활을 보다 더 풍요롭게 만드는 좋은 디자인이 된다. 현대에는 지역성, 문화성, 친자연성도 굿디자인의 조건에 포함되고 있다.

(2014년 2회 산업기사), (2019년 1회 기사), (2019년 1회 산업기사)

(1) 합목적성

(2003년 1회 산업기사), (2012년 3회 기사), (2013년 2회 산업기사), (2014년 1회 산업기사), (2015년 2회 기사), (2016년 1회 산업기사), (2016년 2회 기사), (2017년 1회 기사), (2017년 2회 기사), (2017년 2회 산업기사), (2019년 2회 기사), (2020년 3회 기사), (2020년 4회 기사), (2021년 3회 기사)

① 디자인 조건 중 가장 중요한 조건이라 할 수 있는 합목적성은 말 그대로 '목적에 얼마나 적합한가?' 또는 '목적과 얼마나 일치하는가?'를 의미한다. 즉, 목적을 실현하는 데에 적합한 성질을 말하는 것으로 조형에서는 이를 '실용성' 또는 '효용성'이라고도 한다.

② 합목적성은 합리주의에서의 최종적인 목적이자 가치이며, 단순한 심미성, 즉 미(美)만을 추구하는 것이 아니라 목적하는바 '얼마나 목적에 맞도록 디자인을 했는가?'가 가장 중요한 내용이 된다.

③ '목적' 그것을 '합리적'으로 설정하고 세부적인 부분까지 명확하게 정하는 것이 합목적성의 전제조건이 된다. 또 합목적성을 실현시키는 과정은 포괄적으로 환경을 분석하는 과정이므로 객관적, 합리적 그리고 과학적 기초 위에 계획되어야 한다.

(2) 심미성

(2003년 3회 산업기사), (2005년 1회 산업기사), (2008년 1회 산업기사), (2009년 3회 산업기사), (2010년 2회 기사), (2012년 1회 기사), (2012년 2회 기사), (2013년 3회 기사), (2015년 1회 기사), (2019년 2회 기사), (2019년 3회 기사), (2020년 3회 산업기사)

① '아름답다'라는 느낌, 즉 미의식을 통틀어 심미성이라고 할 수 있는데 스타일(양식), 유행, 민족성, 시대성, 개성 등의 다양한 이유에서 다르게 나타날 수 있다. 객관적이고 합리적인 합목적성과는 대립되는 위치에 있는 이유는 심미성이란 주관적·비합리적인 부분이 많기 때문이다. (2016년 1회 기사), (2020년 3회 산업기사)

② 그러나 심미성이란 맹목적인 미를 추구하는 것이 아니라 기능과 유기적으로 결합된 조형미나 내용미 또는 기능미 등과 색채, 그리고 재질의 아름다움을 모두 고려한 미를 추구하는 것을 의미한다. 미래에 사람들이 어떠한 미의식을 추구할 것인지 사전에 예측하고 평가하여 가장 적절한 미적 가치를 제품에 부여하는 일이 중요하다. (2015년 1회 기사), (2017년 3회 산업기사)

(3) 경제성 (2012년 2회 기사), (2012년 3회 기사), (2013년 2회 산업기사), (2017년 3회 기사), (2019년 2회 산업기사), (2020년 1, 2회 산업기사)

① 경제성이란 '한정된 최소의 비용과 노력으로 최대의 이익'을 발생시키기 위한 경제활동의 가장 기본이 되는 원칙이다. 옛날에는 조형과 건축물들에 대해 경제적인 측면을 고려하지 않는 것을 많이 볼 수 있었는데 근대 이후 조형 및 건축물 그리고 디자인에서도 경제성을 중요한 조건으로 취급하고 있다. 이유는 제품이 대량생산될 경우 재료나 가공, 조립방법 등 여러 미세한 곳까지 경제성을 검토하지 않으면 좋은 디자인을 할 수 없기 때문이다.

② 디자이너는 재료의 선택과 형태와 구조의 성형, 그리고 제작 기술과 공정상 시스템의 선택에 이르기까지 가장 합리적이고 효율적이며 경제적인 제작효과를 얻어내면서 코스트 다운(cost down)을 고려해야 한다.

(4) 독창성 _{(2016년 1회 산업기사), (2020년 1, 2회 산업기사), (2020년 4회 기사)}

① 독창성이란 디자인에서 기능 및 미와는 구별되는 가장 중요한 조건 중 하나인데 다른 말로는 창의성이라 할 수 있다. 디자인은 합목적성, 심미성, 경제성의 복합적인 조건을 고려해 질서와 조화를 실현하는 종합적인 과정이지만 최종적으로 생명을 불어넣는 것은 독창성이라 할 수 있다.

② 독창성이라는 말의 반대는 모방이라고 할 수 있는데 독창성이라는 것은 상대적일 때가 많아서 어디까지가 모방이고 독창인지 구분하기 어렵다. 그러나 디자인에서 독창성이 없다면 사실 가치가 없는 것이다. 디자인의 가장 중요한 활동 중 하나가 창의, 즉 새로운 것을 만들어내는 것이기 때문에 현대 디자인의 근본은 독창성이라 말할 수 있다.

③ 100% 모방 즉 똑같은 디자인의 반복이나 부분적 변경은 디자인이라 할 수 없다. 디자인은 독창적인 아이디어와 개성으로 디자이너의 창의적인 감각에 의하여 새롭게 탄생한다. 시대 양식에서 새로운 정신을 찾아 창의력을 발휘해야 하며 대중성이나 기능보다는 차별화에 중점을 두어야 한다. _(2014년 2회 기사)

(5) 질서성 _{(2006년 1회 산업기사), (2010년 1회 기사), (2015년 2회 산업기사), (2016년 2회 산업기사), (2018년 1회 산업기사)}

① 디자인의 조건 중 비합리적(주관적) 영역의 '심미성'과 '독창성' 그리고 합리적(객관적) 사고의 영역인 '합목적성'이 있다. 좋은 디자인을 위해서는 어느 한쪽으로 치우침 없이 합리성과 비합리성을 모두 조화롭게 디자인해야 하며 상관관계를 인정하면서, 적절하게 유지시켜주는 것이 질서성이다. 디자인 원리에서 가리키는 모든 조건을 하나의 통일체로 만드는 것을 질서성이라고 한다.

> **POINT** 질서성(합리성 + 비합리성의 조화)
> - 합리성 = 객관적 = 합목적성, 경제성
> - 비합리성 = 주관적 = 심미성, 독창성

② 질서성은 어떠한 디자인의 조건보다도 중요한데, 각각의 디자인의 조건들이 나름대로 중요하고 필요하지만 어느 한쪽에 치우친 디자인의 조건에 의하여 만들어진 제품은 대중적으로 선호되기 어렵고 굿디자인이라 할 수 없다. 그러므로 디자이너가 가져야 할 가장 큰 조건은 밸런스, 즉 치우치지 않는 균형감 있는 사고이다.

그 외 굿디자인 요소

1) 지역성

지역성이란 국가, 나라, 도시마다 가지고 있는 고유의 특징을 말한다. 디자인에 있어서 지역성은 매우 중요한 요소 중 하나이므로 디자인 계획 시 지역성을 충분히 조사·분석하여야 한다.

2) 친자연성(친환경성)

(2003년 1회 산업기사), (2007년 3회 산업기사), (2009년 1회 산업기사), (2012년 3회 기사), (2013년 3회 산업기사), (2013년 3회 기사), (2014년 1회 산업기사), (2018년 3회 기사), (2019년 3회 기사)

① 산업화 과정의 부산물인 생태계 파괴가 인류를 위협하는 상황에서 인간만을 위한 디자인은 곧 자연을 무시한 디자인이다. 자연이 무시되고 파괴될 때 그것은 곧 인간에게 피해를 주게 된다. 인간과 자연이 함께할 수 있는 조화로운 지속가능한 디자인을 생각하는 것이 친자연성이다. (2017년 3회 기사)

② 디자인의 교육, 디자인의 개발, 디자인의 정책도 반드시 생태적 과정, 방법, 수단, 나아가 환경적 평가를 전제로 해야 한다. (2009년 1회 기사), (2016년 1회 기사)

③ 디자인은 생태학적으로 건강하고 유기적으로 전체에 통합하는 건강한 인간환경의 구축을 궁극적 목표로 하는 친자연성을 고려해야 한다. (2004년 3회 산업기사), (2018년 1회 산업기사)

3) 문화성

(2002년 5회 산업기사) (2004년 3회 산업기사), (2009년 1회 기사), (2009년 2회 기사), (2009년 3회 산업기사), (2012년 3회 산업기사), (2013년 2회 기사), (2013년 3회 기사), (2013년 3회 기사), (2016년 1회 산업기사), (2017년 1회 기사)

조선생의
TIP

① 여러 세대를 거치면서 형태의 세련미와 사용상의 개선이 이루어져 나타난 인간 중심의 디자인으로 오늘날은 정보시대로서 사람들에게 세계인으로의 위상과 개별화에 대한 가치 인식을 동시에 요구하는데, 이는 세계화(globalization)와 지역화(localization)라는 동시발생적인 상황 앞에 문화성의 특수가치에 대한 비중이 높아가고 있음을 말해준다.

② 오랜 세월에 걸쳐 형태와 사용상의 개선이 이루어지므로 지리적·풍토적 환경, 생활습관과 전통, 민속적·토속적 디자인을 모두 고려한다. (2017년 3회 기사)

4) 안정성 (2022년 1회 기사)

인간의 생명과 건강에 밀접하게 관계된 특징으로 근대 이후 많은 재해를 통하여 부상된 조건 중 하나이다.

5) GD 마크 (2016년 1회 산업기사), (2019년 3회 산업기사)

상품의 디자인을 종합적으로 심사해 디자인이 우수한 제품에 부여하는 디자인 분야의 정부인증마크로 Good Design 마크 또는 GD 마크라 한다. 1985년부터 산업디자인진흥법 제6조에 의거하여 산업자원부 주최, 한국산업디자인진흥원 주관으로 디자인이 우수한 상품을 심사해 매년 1회 선정하여 부여하고 있다. 유효기간은 2년이며, GD 마크 증지의 색깔표시는 해마다 달라진다. KS 표시 상품이 아니면 GD 상품 선정 대상에서 제외되므로 품질, 성능 면에서도 신용도가 높은 편이다.

① 산업디자인진흥법에 의거하여 상품의 외관, 기능, 재료 경제성 등을 종합적으로 심사하여 디자인의 우수성이 인정된 상품에 부여하는 마크

② GD 상품으로 선정되면 다양한 국가적 지원과 특전이 부여된다. 운송기기, 산업기기, 환경디자인, 의료기기, 사무기기 및 문구, 주택설비용품, 가구, 취미 및 레포츠용품, 교육용품, 전기, 전자제품, 통신기기, 섬유, 생활용품, 귀금속, 아동문구, 포장디자인, 문화관광상품 및 공예류, 캐릭터 디자인, 외국상품 디자인, 기타 등 20개 분야에서 선정된다.

제2장
색채디자인 실무

제1강 색채계획(color planning)

1 색채계획의 목적과 정의

(2012년 3회 기사), (2014년 3회 산업기사), (2016년 1회 산업기사), (2016년 2회 기사), (2019년 3회 산업기사)

① 색채계획이란 색채조절보다 진보된 개념으로, 사용할 목적에 맞는 색을 선택하고 배색을 위한 자료수집과 전반적인 환경분석을 통해 효율적이고 아름다운 배색 효과를 얻기 위한 전반적인 계획행위를 의미한다. 즉, 디자인의 적용 상황을 연구하여 그것을 구체화하기 위한 색채를 선정하고 적용하는 과정을 말한다.
(2016년 1회 기사), (2019년 3회 기사), (2020년 1, 2회 기사), (2020년 3회 기사), (2022년 2회 기사)

② 색채계획은 개인 또는 기업의 이익과 공익을 위해 다양한 목적으로 사용될 수 있다. 기업은 원초적인 심리와 감성적 소구를 끌어내어 소비자의 구매 욕구를 자극하여 제품 및 서비스에 인상과 개성을 부여할 수 있고 기능을 명확히 할 수 있으며 기업 이미지를 통합할 수 있다. 시각, 제품, 환경, 미용, 패션 등 다양한 디자인 분야에 걸쳐 사용될 수 있다. (2020년 1회 기사)

③ 색채계획을 통해 기업 색채를 결정하고 기업의 이상향을 정할 수 있으며 기업과 상품이미지의 차별화와 제품정보의 제공 및 색채 연상효과 등을 기대할 수 있고 개인적으로는 심리적인 안정을 얻을 수 있다. (2003년 1회 산업기사), (2015년 2회 기사), (2017년 2회 산업기사)

④ 색채계획은 계획의 지시, 제시 등 최종효과에 대한 관리방법까지 고려한 통합적인 계획이어야 하며, 목적에 맞는 정확한 기술과 방법을 검토해야 한다. 색채계획 시 재료기술, 생산기술을 반영, 색채와 형태의 이미지 조화, 유행 정보 등 유행색이 해당 제품에 끼치는 영향을 모두 고려해야 한다. (2014년 3회 기사), (2018년 3회 산업기사)

⑤ 색채계획은 지역특성에 맞는 통합 계획으로 주변 환경과 조화로운 도시 경관 창출 및 지역 주민의 심리적 쾌적성 증진 및 경관의 질적 향상과 생활 공간의 가치를 상승시킨다.
(2018년 1회 산업기사)

⑥ 색채의 체계적 계획을 통한 색채상품으로서의 고부가가치를 창출할 수 있으며 기업의 상품 가능성을 높여 전략적 마케팅을 성공적으로 이끈다.

⑦ 색채계획 개념은 과학 기술의 발전에 따른 생산방식의 공업화와 패션 디자인의 관심 고조, 그리고 인공착색 재료와 착색기술의 발달로 인한 시대적 요구에 의해 1950년 미국에서 처음으로 시작되었다. (2004년 1회 산업기사)

2 색채계획 및 디자인 프로세스 (2009년 2회 산업기사), (2016년 2회 산업기사), (2016년 2회 기사), (2019년 1회 산업기사), (2019년 2회 산업기사), (2020년 1, 2회 산업기사), (2020년 3회 산업기사)

① 일반적인 색채계획의 기본 과정은 "색채 환경분석 → 색채 심리분석 → 색채 전달계획 → 디자인의 적용" 순서이며 색채를 선정하는 데 영향을 줄 수 있는 다양한 환경을 분석하고 사용자들의 색채에 대한 심리적 반응을 분석해 그 자료를 바탕으로 전달계획을 기획해 디자인에 적용하는 순서로 색채계획이 이루어진다. (2015년 2회 산업기사), (2015년 2회 기사), (2017년 3회 산업기사), (2018년 3회 산업기사)

② 실내디자인의 색채계획 순서는 "조사 → 기본계획 → 실시계획 → 시공감리" 과정을 통해 구체화되는데 시공 후 관리까지 색채계획 과정에 모두 포함된다. (2015년 1회 기사), (2018년 2회 기사), (2018년 3회 기사)

실내디자인의 색채계획 순서

1. 조사 : 자료를 수집하고 분석하여 문제를 인식한다. (2017년 2회 산업기사)
2. 기본계획 : 색채의 전체적인 콘셉트를 수립하고 방향을 설정한다.
3. 실시계획 : 기본계획에서 정해진 색의 사용방안과 변화와 통일에 대한 구체적인 색채 좌표와 생산 처방을 한다.
4. 시공감리 : 기본계획부터 실시단계까지가 잘 표현되었는지를 반드시 현장에서 검사해야 한다.

③ 환경디자인에서 환경 분석을 위한 자료를 조사하는 과정은 "시장, 소비자조사 → 색채계획서 작성 → 주조색, 보조색, 강조색 결정 → 소재 및 재질 결정" 순으로 정리할 수 있다. (2002년 5회 산업기사), (2008년 3회 산업기사), (2015년 2회 산업기사), (2015년 2회 기사)

제2강 디자인 영역별 색채계획

1 디자인의 분류와 영역 (2015년 1회 산업기사)

급격한 사회변화로 인해 1980년대 이후 디자인은 다양한 분야로 세분화되었다. 디자인의 영역을 정확하게 분류하는 것은 어렵다. 이유는 서로가 비슷한 영역을 공유하고 있기 때문이다. 예를 들어 산업디자인과 공업디자인은 서로 같은 의미로 사용되기도 하고 넓게는 환경디자인에 건축디자인이 포함되기 때문이다. 그러나 넓게 디자인 분야를 나눈다면 시각디자인과 제품디자인 그리고 환경디자인으로 나눌 수 있다.

(1) 시각디자인(visual communication design)

시각디자인은 커뮤니케이션, 즉 정보 전달을 목적으로 하는 디자인으로 시각적인 매체를 이용하여 어떻게 정보를 잘 전달할 것인가를 디자인하는 분야를 말한다. 시각디자인 분야는 2차(평면), 3차(입체), 4차(공간) 디자인으로 나눠 다양하게 분류할 수 있다.

(2) 제품디자인(product design)

제품디자인은 도구 즉 제품을 디자인하는 분야로 인간이 사용하는 제품의 편의를 추구하는 디자인이라 할 수 있다. 즉, 도구를 이용해 인간의 삶의 질 향상을 목적으로 하는 디자인이라 할 수 있다. 현대의 제품디자인은 대량생산에 의한 제품 및 기능성과 심미성을 고려해 발전해가는 공업디자인과 관련이 있다. (2014년 1회 기사), (2018년 2회 기사)

(3) 환경디자인(environmental design)

사회와 자연을 연결하는 장치로서 인간이 살아가는 공간을 디자인하는 분야를 환경디자인이라 한다. 공간 개념은 실내와 실외로 나눌 수 있는데, 실내 개념을 인테리어(interior) 디자인이라 하고, 실외 개념은 익스테리어(exterior) 디자인이라 한다. 현대의 공간은 우주공간 개념으로 확대되고 있어서 환경디자인의 영역은 다른 디자인 분야에 비해 넓고 다양한 문제인식이 필요하다. 환경디자인은 환경에 대한 기본적인 사고가 중요하며, 인간이 살아가는 삶의 현장이기 때문에 인위적인 유기체로서 통합적으로 이루어져야 한다.

POINT 디자인의 분류 (2016년 2회 기사), (2017년 3회 산업기사)

	시각디자인	제품디자인	환경디자인
2차(평면)	심벌, 타이포그래피, 그래픽디자인, 포장지, 리플릿, 편집디자인, 포토샵, 일러스트레이션 등	텍스타일디자인, 벽지디자인, 카펫디자인, 인테리어, 패브릭디자인 등	
3차(입체)	패키지디자인, 사인디자인, CIP, POP, 디스플레이디자인 등	공업디자인, 액세서리디자인, 크라프트디자인, 공예디자인, 엔지니어링디자인, 가구디자인, 조명디자인 등	
4차(공간)	TV, CF, 무대디자인, 영상디자인 등		점포디자인, 인테리어디자인, 조경디자인, 정원디자인, 스트리트퍼니처 등

2 환경디자인(environmental design)

(1) 환경디자인의 정의

(2003년 3회 기사), (2004년 1회 산업기사), (2005년 1회 산업기사), (2005년 3회 산업기사), (2006년 1회 산업기사), (2006년 3회 산업기사), (2008년 3회 산업기사), (2012년 1회 산업기사), (2013년 1회 산업기사), (2013년 2회 산업기사), (2016년 2회 기사)

① 환경디자인은 인간이 살아가는 삶의 현장과 자연, 그리고 지구 전체와 우주까지 포함한다. 인간의 생활공간을 아름답고 쾌적하며 기능적으로 생기 있게 만드는 활동으로 인간과 환경을 조화롭게 구축하는 생활터전에 관한 분야의 디자인이라 할 수 있다.

(2017년 2회 기사), (2017년 2회 산업기사), (2019년 3회 산업기사)

② 환경디자인에서 디자인은 설계(planning)와 시공(construction)으로 나눌 수 있는데 각 분야마다 전문적인 사람이나 단체가 담당하고 있기 때문에 둘 사이의 팀워크(teamwork)가 다른 분야에 비해 더욱 필요하다.

③ 환경디자인에서는 색채계획의 결과가 가장 오래 지속되고 사후 관리도 가장 중요시된다. 목적과 대상에 따라 색채계획 실무 중 개개의 요소를 표현하고 상징화하기보다 주변과의 맥락을 우선하여 고려해야 한다. (2009년 2회 산업기사)

④ 환경디자인에는 공간의 개념과 자연 환경을 포함한 실내디자인, 디스플레이 디자인, 건축디자인, 옥외디자인, 인테리어 디자인, 조경디자인, 스트리트퍼니처 디자인, 도시계획ㆍ도시경관디자인, 생태그린디자인, 에코디자인, 환경친화적 디자인, 리사이클링 디자인, 에너지절약디자인 등이 있다.

(2002년 5회 산업기사), (2005년 1회 산업기사), (2007년 3회 산업기사), (2009년 2회 기사), (2009년 3회 산업기사), (2010년 1회 산업기사), (2010년 2회 산업기사), (2013년 3회 산업기사), (2014년 2회 기사), (2015년 1회 기사), (2015년 2회 기사), (2018년 2회 기사), (2022년 1회 기사)

⑤ 도시가 발전하고 인구가 증가하면서 자연환경이 파괴되고 그로 인해 파생되는 각종 공해 문제뿐만 아니라 인간이 살아갈 환경에 대한 문제는 날로 심각해지고 있다. 인간이 생활하는 환경, 즉 생활공간과 자연 생태계를 좀 더 조화롭고 아름답게 보존하고 관리하며 자연환경의 보존, 도시 환경의 개발, 옛 건물들의 복원과 조화로운 재사용, 도시계획 등은 환경디자인의 실질적인 과제들이라 할 수 있다. 이런 이유에서 환경디자인은 지속가능한 개발(sustainable developement)이어야 한다. (2009년 3회 산업기사), (2022년 1회 기사)

조선생의
TIP

환경디자인의 분류
(2013년 3회 산업기사), (2014년 2회 기사), (2014년 3회 기사), (2015년 1회 기사), (2020년 1, 2회 기사)

- 공간개념 : 실내(인테리어디자인)/실외(익스테리어디자인) – 건축, 옥외, 조경, 스트리트퍼니처, 도시경관, 파사드(facade) 등
- 자연개념 : "지속가능한(자연이 먼저 보존되면서 인간과 환경이 조화되는 개발) 디자인"– 생태그린디자인, 에코디자인, 리사이클링디자인 등

스트리트 퍼니처(Street Furniture) (2016년 2회 산업기사), (2019년 3회 산업기사), (2020년 3회 산업기사)

테마공원, 버스정류장, 게시판, 벤치, 교통표지판, 쓰레기통, 공중전화 등에 도시민의 편의와 휴식을 위해 만들어진 거리의 시설물 또는 거리의 가구 등으로 도시의 표정을 결정하는 중요한 요소이다.

인테리어 디자인(interior design) 익스테리어 디자인(exterior design)

(2) 환경디자인의 조건

(2003년 3회 산업기사), (2005년 3회 산업기사), (2009년 2회 기사), (2015년 2회 산업기사), (2016년 1회 산업기사), (2016년 2회 기사)

① 자연미와 인공미가 조화를 이뤄야 한다.

② 자연의 보호, 보존이 함께 이루어져야 한다.

③ 공공기관의 배치를 기능적으로 고려한다.

④ 환경색으로서 배경적인 역할을 고려한다.

⑤ 재료 선택 시 자연색을 고려한다.

⑥ 광선, 온도, 기후 등의 자연색을 고려한다.

⑦ 환경적 요소뿐만 아니라 사회·윤리적 이슈를 함께 실현하는 미래지향적 디자인으로 지속 가능한 디자인이 되도록 한다. (2021년 3회 기사)

(3) 경관디자인(landscape design) (2013년 3회 산업기사)

가. 경관디자인의 이해

① 경관디자인은 랜드스케이프 디자인(landscape design)이라 한다. 고대로부터 존재해 왔던 스페이스 디자인의 일종으로 정원이나 뜰 만들기로 불렸던 분야와 결부되어 있으므로, 그 것들의 발전된 모습이라고도 할 수 있다.

② 랜드스케이프는 눈에 띄는 경치를 의미하는데 자연적 요소와 인공적 요소로 나눌 수 있다. 위치, 크기, 색과 색감, 형태, 선, 질감, 농담 등은 경관이미지를 형성하는 요소들이며, 경 관은 원경 – 중경 – 근경으로 나눌 수 있다. 동적 경관은 시퀀스(sequence), 정적 경관은 신(scene)으로 표현된다. (2018년 3회 기사), (2022년 2회 기사)

③ 경관은 시간적·공간적 연속성으로 파악해야 하며 경관디자인을 통해 지역적 특성을 살릴 수 있다.

④ 랜드스케이프 디자인은 개인공간이나 집합 건축물은 물론 지역공간 및 국가 차원의 경관까지 그 범위가 상당히 넓다. 따라서 관련 기술이나 문제의식 면에서도 토목이나 건축의 기술 또는 임학, 농학, 생태학도 포괄하는 폭넓은 기술을 파악하고 관리하여야 한다.

⑤ 경관디자인에서는 각 부분별 특성보다 전체를 고려해야 하며 시간적 · 공간적 연속성으로 파악해야 한다. 경관디자인을 통해 지역적 특성을 살릴 수 있다. (2015년 1회 기사)

나. 경관의 종류

① **천연미적 경관** : 마을 어귀 정자나무, 산속의 암벽

② **파노라믹한 경관** : 초원의 풍경

③ **포위된 경관** : 수목의 집단, 담쟁이로 둘러싸인 호수, 벌판 등

④ **초점적 경관** : 강물, 계속, 도로 등

⑤ **터널적 경관** : 하늘을 덮은 가로수

⑥ **세부적 경관** : 나뭇잎이나 꽃의 생김새 등 부분적 경관

⑦ **순간적 경관** : 아침노을, 저녁노을, 안개 등

(4) 전시디자인(display design)

① 전시디자인은 시각디자인 분야에서 공간 전시를 목적으로 하는 커뮤니케이션 수단으로 디스플레이 디자인(display design)이라고도 한다. 전시디자인의 의미는 '열거'라는 말에서 유래되었는데 이것은 의도를 가지는 진열 또는 전시의 의미로, 공간 조형에 따라 광고의 목적을 표현하는 것이다.

② 전시디자인을 할 때 고려해야 할 것은 단순한 진열이나 장식뿐만 아니라 공간, 시간 등으로 광범위하며, 활용 영역은 매장, 윈도, 전시장, 엑스포 등이 있다.

③ 전시디자인의 구성 요소는 상품, 장소, 소도구, 조명, 그리고 상품의 정보나 가격 등을 보여 주는 쇼 카드(show card) 같은 것이다. 전시디자인의 목적은 새로운 상품 정보를 알리고, 새로운 유행을 창조하며, 직접 또는 암시의 심리적 효과로 상품의 구매 의욕을 자극하는 것이다. 따라서 대중의 심리, 조명 효과, 무대 연출, 움직이는 장치나 향기, 음악 등을 여러 각도에서 검토하는 종합적 접근을 요구한다.

전시디자인

(5) 실외 환경디자인(exterior design) (2017년 1회 기사)

① 실외 환경디자인은 환경과 경관을 대상으로 하여 그곳에서 일어나는 변화, 이용, 경험 등의 현상을 다루는 분야로, 그러한 대상과 현상의 조작(계획, 설계, 시공, 관리)을 연구하는 전문 디자인 분야를 말한다.

② 실외 환경디자인의 목표는 편리성, 경제성, 안정성과 함께 아름답고 건강한 환경을 창조하는 데 필요한 실무지식과 기술을 개발하여 사회적 수요에 적합한 환경을 만드는 데 있다. 가장 밀접한 분야로 조경학이 있다.

③ 실외 환경디자인의 지식분야는 조경미학, 조경사, 조경계획 · 설계, 조경재료 및 시공, 조경수목학, 경관평가 등의 세부학문으로 구분되며 건축, 토목, 도시계획, 미술, 산업디자인, 원예, 임학 등과 협력관계를 갖는다.

④ 1900년 미국 하버드 대학에 조경학과가 설치되었는데, 실외 환경디자인은 산업혁명의 부정적 결과로 환경의 폐해 등이 문제가 되면서 약 1세기 전부터 본격적으로 다루어졌다. 이런 역사적 경험을 통한 환경문제의 대두, 삶의 질에 대한 추구 등에 부응하기 위해 양적인 성장과 질적인 발전을 거듭해 왔다.

3 실내디자인(interior design) (2003년 1회 산업기사), (2005년 3회 산업기사), (2013년 2회 산업기사)

(1) 실내디자인의 정의

① 실내디자인은 건물의 기능과 용도에 따라 과학적 자료와 기술적인 정보를 활용할 수 있어야 한다. 초기에는 실내장식(interior decoration)의 의미만 가졌지만 오늘날에는 계획, 코디네이트(coordinate), 전시디자인의 개념을 내포하고 있다. (2012년 3회 기사)

② 인간이 살고 생활하는 내부공간을 가리켜 인테리어(interior)라 한다. 실내디자인은 실내를 아름답게 디자인하는 것뿐만 아니라 거주자의 취향과 개성을 고려해 디자인함으로써 삶의 질을 높이고 쾌적한 삶을 누릴 수 있도록 하는 데 목적이 있다.

③ 인테리어 디자인은 일반적으로 사람, 물체, 공간의 관계를 다루는 행위라 할 수 있으며, 건물의 내부에서 사람과 물체와 공간의 관계를 다루는 디자인으로 인간의 기본생활에 밀접한 부분인 만큼 인간적 스케일로 취급되어야 한다. 이런 이유에서 환경적 · 정서적 · 기능적인 조건을 고려해 디자인해야 한다.

④ 20세기 들어서면서 인테리어는 건축물의 실내를 구조의 주체와 일치시켜 내장한다는 의미를 가지게 되었고 생활주거환경의 모든 요소로 영역이 확대되고 있다. 그런 이유에서 선박, 기차, 자동차의 내부도 실내디자인의 영역에 속한다.
(2003년 1회 산업기사), (2005년 2회 산업기사), (2014년 3회 기사), (2015년 1회 기사), (2020년 4회 기사)

⑤ 인테리어 디자인을 하는 디자이너는 동선과 순환의 패턴, 광원의 종류, 음향 효과, 냉난방, 공기조절의 상태, 건물의 유지 · 관리 부분, 실내 공간의 분위기, 적절한 재료 선택, 심미성, 경제성, 공간의 이미지 부각, 고객의 요구, 기후와 풍토 등 수많은 것을 고려하여 가장 편안한 공간을 제공해야 한다. (2017년 2회 기사), (2019년 1회 산업기사)

⑥ 인간의 실내 공간은 목적별로 작업공간(work space), 생활공간(living space), 공공공간(public space), 특수공간 등으로 나눌 수 있다. 개인이 사용하는 실내로 주택의 객실, 호텔의 객실, 병원의 병실, 기숙사의 침실 등이 있고 사무실 인테리어(office interior) 대상으로 업무를 보는 공간으로서는 일반 사무실, 연구실, 교실 등이 있다. 상업 인테리어(commercial interior) 대상으로는 유흥 음식 업계로 커피숍, 식당, 스탠드바, 라운지, 나이트클럽, 극장, 공연장 등과 판매 업계로 쇼핑센터, 아케이드, 지하상가, 쇼룸 등이 있으며, 공공 인테리어(public interior) 대상으로는 대중이 이용하는 실내 공간인 공항, 전철이나 기차역, 터미널, 미술관, 박물관 등이 있다.

상업공간

(2) 공간을 구성하는 요소(기본요소, 마감요소, 장치요소) (2014년 3회 산업기사), (2017년 3회 산업기사)

가. 기본요소

① 바닥(floor) (2016년 2회 기사)

실내요소 중 가장 큰 공간을 차지하며, 인간의 접촉빈도가 가장 높다. 수평적 요소로서 실내의 하중을 지탱하는 역할을 한다. 바닥의 색채는 보통 벽의 색상보다 명도를 낮게 한다.

② 천장(celling)

바닥과 함께 가장 큰 공간을 차지하며, 외부로부터의 유해한 빛과 음을 차단·보호해주는 역할을 하는 수평적 요소이다.

③ 문(door)

벽은 출입을 위한 개구부가 필요하다. 사람과 물건 등이 출입하는 개구부를 문이라고 한다.

④ 벽(wall)과 창(window) (2012년 1회 산업기사), (2014년 2회 산업기사), (2015년 2회 산업기사)

벽은 실내공간의 크기와 형태를 결정한다. 창은 실내공간에서 중요한 요소로서 조망, 환기, 채광, 통풍 등을 조절한다. 창의 요소로는 손잡이, 경첩 등의 철물 창대와 블라인드, 커튼 등의 섬유요소가 있다.

⑤ 기둥 및 보(column & beam)

기둥은 철이나 강철, 콘크리트 골조의 현대식 대형 건물에서 무게를 지탱하는 역할을 하는 수직적 요소이다. 보는 기둥과 기둥을 연결하는 천장의 하중을 지탱하는 구조물로 수평적 요소이다.

나. 마감요소와 장치요소

① 조명(light) (2013년 1회 산업기사)

실내디자인 색채계획 시 색채와 더불어 쾌적하고 효율적인 공간을 제공하기 위해 사용하며 확산, 집중 연출기능을 수행하는 가장 적합한 요소이다.

② 가구(furniture)

실내디자인의 대표적인 장치요소

(3) 실내디자인의 색채계획 순서 (2004년 3회 산업기사)

① 주거자의 요구 및 시장성 파악

② 이미지 콘셉트 선정

③ 색채이미지 계획

④ 고객의 공감 획득

(4) 실내디자인의 과정 (2004년 3회 산업기사), (2009년 2회 산업기사), (2014년 3회 산업기사)

① **기획설계** : 프로젝트를 분석하고 콘셉트를 잡기 위한 자료수집 및 분석 단계

② **기본설계** : 전체적인 콘셉트를 수립하고 방향을 설정하는 단계

③ **실시설계** : 기본계획에서 정해진 사용방안과 변화와 통일에 대한 구체적인 좌표나 색상을 처방하는 단계

④ **공사감리** : 기본계획부터 실시단계까지 잘 표현되었는지를 검사하는 단계 (2015년 1회 산업기사)

조선생의 TIP

도면의 종류

- 시방서 – 설계도 보완을 위해 작업순서와 방법, 마감 정도와 제품규격, 품질 등을 명시하는 책자 또는 도면 (2015년 2회 산업기사), (2020년 3회 기사)
- 견적도 – 견적을 제공하기 위한 도면으로 견적서에 붙여 주는 도면
- 설명도 – 제품의 구조, 기능, 사용법 등을 설명하는 도면
- 전개도 – 입체표면을 평면으로 펴놓은 도면

4 패션디자인(fashion design)

(2003년 1회 산업기사), (2004년 1회 산업기사), (2009년 1회 산업기사), (2012년 2회 산업기사), (2016년 3회 기사), (2017년 3회 산업기사)

(1) 패션디자인의 정의

① 패션(fashion)은 "방법, 방식, 유행, 양식"의 의미를 가진다. 패션디자인에서는 의상디자인을 포함한 패션기획, 특수소재 개발 및 디자인, 제조, 판매촉진 등을 총괄적으로 다룬다. 색채계획 시 트렌드 분석을 위한 시장조사와 분석, 상품기획의 콘셉트, 유행색과 소비자의 반응 등을 고려한다. (2017년 3회 산업기사)

② 패션디자인은 직물, 모피, 가죽, 기타 소재의 옷과 장신구에 관한 디자인 및 미학 응용 분야이다. 패션은 신체를 바꾸는 특별한 형태이고, 패션디자인은 사회·문화적 영향을 받으며 시간과 장소에 따라 다양하다. 패션디자인의 주체도 인간이다. 그래서 디자인을 생각할 때 사람들과의 관계를 고려해야 한다. 의상, 그 의상의 착용자, 그리고 보는 자인 제3자의 상호관계까지 고려되어야 한다. (2016년 2회 기사)

③ 패션디자인은 소재를 결정하고 색상을 적용해 구체적으로 형상화한 조형활동의 결과이며 공간배치라 할 수 있다. 또한 색채는 패션 제품의 시각적 미적 효과를 상승시키는 것은 물론 제품의 구매 촉진 및 이미지를 형성하는 중요한 요소이다. (2003년 3회 기사), (2015년 3회 기사)

④ 패션디자인은 "실루엣(선과 현), 색채, 재질, 디테일, 트리밍" 등의 패션디자인 주요 요소와 반복, 평행, 연속, 교차, 점진, 전환, 방사, 집중, 대비, 리듬, 비례, 균형, 강조 등의 디자인 원리들을 서로 조화롭게 통합시켜 디자인한다. (2003년 1회 산업기사), (2006년 1회 산업기사), (2008년 1회 산업기사), (2012년 1회 산업기사), (2012년 2회 기사), (2018년 1회 산업기사), (2018년 3회 기사)

⑤ 패션디자인은 다른 분야의 디자인에 비해 트렌드 컬러 조사가 가장 중요하고 민감하여 빠른 변화주기를 보인다. 패션디자인의 미의 요소인 "기능미, 재료미, 색채미, 형태미" 등을 종합적으로 고려해 심미성을 바탕으로 효율적으로 상품을 디자인 해야 한다.

(2002년 1회 산업기사), (2017년 1회 산업기사)

(2) 패션디자인 관련 용어

① 샤넬라인(Chanel line) (2005년 3회 산업기사), (2009년 2회 산업기사)

샤넬이 1960년 내놓은 샤넬라인은 전 세계적으로 유행하였다. 그 후 직선적 실루엣을 이루는 스커트로 유행에 따라 좌우되지 않는 길이와 시대와 연령을 초월하여 누구에게나 어울리는 선의 의미로 사용되고 있다.

② 에콜로지(ecology) (2004년 3회 산업기사), (2014년 1회 산업기사)

에콜로지는 '생태학'이라는 뜻이지만 천연 소재를 주로 사용한 자연 지향적 룩을 의미한다. 자연스러운 멋을 부각시키기 위해 천연섬유, 천연염료로 염색된 소재를 사용한다. 자유로움과 편안함, 활동성이 강조되는데 이는 인간과 환경, 패션을 조화시킴으로써 순수성을 회복하려는 시도였다. 대표적인 룩으로는 농민풍의 옷차림 등을 로맨틱하게 표현한 것으로, 밀레의 명화 "이삭 줍는 여인들" 등에서 볼 수 있는 소박한 복장이 대표적인 모티브이다. 초록색, 파란색, 사이안의 자연 색조를 주로 사용한다.

③ 소피스티케이티드(sophisticated) (2014년 2회 기사), (2017년 2회 기사), (2021년 2회 기사)

소피스티케이티드는 "세련되고, 교양 있는"의 의미이다. 어른스럽고 도시적이며 세련된 감각을 중요시 여기며 지성과 교양을 겸비한 전문직 여성의 패션스타일을 대표하는 이미지를 의미한다.

④ 댄디(dandy) (2014년 3회 산업기사)

댄디란 "멋쟁이"를 의미한다. 남성 전용 스타일로 18세기 말에서 19세기 초 주로 귀족층의 스타일을 바탕으로 문학과 예술에 심취한 영국 중산층 남성들로부터 유행했다. 멋있고 세련된 간결미 등의 긍정적 이미지를 가지고 안정된 생활과 지성미를 포함한다. 검정, 다크 그레이, 갈색 계열의 컬러를 주로 사용한다.

⑤ 에스닉(ethnic)

에스닉은 "민족적인·이교도의" 등의 뜻을 가진다. 아프리카, 중남미, 중앙아시아, 몽고 등의 독특한 스타일을 의미한다. 민족적으로 의상이 가지는 독특한 색이나 소재, 수공예적 디테일 등이 특징이다.

에스닉 스타일

⑥ 캐주얼(casual)

캐주얼은 '격식을 차리지 않는, 무관심한'이란 뜻으로 '경쾌하게 입을 수 있는 의복', '평상시에 격식에 매이지 아니하고 가볍게 입을 수 있는 옷차림' 등을 의미한다. 자유분방한 분위기를 밝고 건강하게, 활동적이고 역동적인 이미지로 나타내며 색상은 부드럽고 청명한 색과 화려한 색을 2~3가지로 배색한다.

⑦ 보헤미안 스타일(bohemian style)

자유분방한 생활을 즐기는 유랑민인 보헤미안의 의상을 의미한다. 전체적으로 헐렁한 분위기로 옷을 겹쳐 입는 스타일이나 스페인 풍의 룩이 특징이다. 집시 룩이라 하기도 한다.

보헤미안 스타일

⑧ 빈티지 패션(vintage fashion)

낡은 듯 멋진 느낌이 드는 스타일로 오래된 브랜드나 고풍스럽고 멋진 느낌의 패션을 의미한다. 나만의 스타일에 맞춘 듯, 오래된 듯 그러나 멋진 느낌의 레어템(rare(드문, 희귀한)와 item(물건, 항목)의 합성어) 스타일의 의상을 말하며 앤티크와 같은 의미로도 사용된다.

⑨ 앤티크 패션(antique fashion)

앤티크란 '고물'을 의미하는데 시대에 뒤떨어진 패션이라는 뜻을 가진다. 여기서 말하는 옛시대란 거의 19세기 이후를 의미한다. 그래니 룩(Granny's look)이 그 전형으로서 할머니가 착용하였던 헌옷을 그대로 착용하거나 비슷한 디자인의 룩을 말한다.

⑩ 클래식 스타일(classic style)

클래식은 "고전적, 전통적, 고상한"등 의 의미가 있다. 기본을 의미하며, 유행에 좌우되지 않고 장기간 지속되는 기본이 되는 스타일을 의미한다. 고전적이며 보수적이지만 중후한 이미지를 가지고 갈색, 와인골드, 다크그린 등의 색을 사용한다.

⑪ 모던 룩(modern look)

과거 시대를 지향하는 뉴 클래식 룩과 대조되는 새로운 시대에 적응하는 새로운 패션을 의미한다. 미래를 개척해 가는 의욕이 넘치는 느낌의 룩이다.

⑫ **엘레강스(elegance)**

프랑스어로 "우아한, 고상한"이라는 의미이다. 세련미, 품격, 여성성을 중심으로 조화미를 이루며 상류 계층의 은근하고 섬세한 매력을 보여 준다.

⑬ **포클로어(folklore)**

포클로어는 '민간 전승'과 같은 의미지만, 사이몬 앤 가펑클(Simon & Garfunkel)의 노래 '엘 콘도르 파사'의 히트 전후로 페루나 볼리비아 등의 남미 안데스지방 민요 또는 남미 대륙의 민속음악 전반을 가리킨다.

⑭ **로맨틱(romantic)**

낭만적이며 감미로운 분위기의 상태를 말하며 핑크, 옐로, 퍼플 등을 주조색으로 한다.

⑮ **엠파이어 스타일(empire style)**

나폴레옹 제1제정 시대(1804~1815)를 중심으로 한 19세기 초두의 복장 양식. 고전주의의 풍조 속에서 그리스를 연상케 하는 간결하고 직선적인 스타일을 특징으로 한다. 고전주의를 표방한 복식의 한 형태로 옷감은 얇고 비치는 것이나 몸에 감기는 부드러운 소재를 사용하였다. 여성복은 홀쭉한 외형으로 가슴 파임이 큰 하이 웨이스트의 드레스, 남성복에도 똑같이 홀쭉한 느낌을 강조한 테일 코트(연미복)에 긴 바지, 중산모를 썼다.

⑯ **데콜타주(decolletage)**

네크라인을 V, U자형으로 깊게 파서 목과 가슴이 대담하게 노출되도록 하여 인체 곡선미를 강조하였다. 현대의 포멀(formal) 이브닝 드레스 스타일이다.

⑰ **버슬(bustle)**

'버슬(bustle)'이란 속옷의 일종으로 스커트 뒷자락을 부풀게 하는 허리받이이다. 허리받침대를 넣어서 엉덩이가 돌출되게 함으로써 곡선의 실루엣을 강조한다.

⑱ **퀼팅(quilting)** (2012년 2회 기사)

옷의 천 사이에 부드러운 솜 같은 것을 넣고 전체를 장식적으로 재봉하거나 부분 장식으로 솜을 일부만 넣고 무늬를 돋보이게 하는 스타일을 말한다. 한국의 전통 누비 기법과 유사하며 현재에는 하나의 예술기법으로도 활용되고 있다.

⑲ **레이어드 룩(layered look)** (2012년 3회 기사)

층이 진 모양이란 뜻으로, 여러 겹을 겹쳐 입은 스타일로 바지 위에 덧입는 튜닉 원피스나 코트, 긴 셔츠에 조끼와 스커트를 겹쳐 입는 방식으로 1970년대 히피들에 의해 반(反)모드로 유행되었던 의상스타일이다.

⑳ 포멀웨어(formal wear) (2020년 1, 2회 기사)

세련되고 도시적인 느낌으로 공식적인 장소에서 입는 복장을 말한다.

(3) 유행의 개념과 종류

① 패드(fad) : 짧은 시간 유지됐다 사라지는 유행을 의미한다. (2015년 2회 기사), (2018년 1회 기사), (2021년 1회 기사), (2021년 3회 기사)

② 크레이즈(craze) : 패드와 비슷한 개념으로 일시적이고 열광적인 대유행을 의미한다.

③ 트렌드(trend) : '방향, 경향, 동향, 추세, 유행' 등의 뜻으로 패션 용어로 경향이라는 의미를 가진다.

④ 스타일(style) : 스타일이란 어떤 특징을 가진 독특한 형태를 의미한다. 건축양식, 기둥 형태의 뜻 혹은 제품디자인의 외관 형성에 채용하는 것으로 시대와 지역에 따라 유행하는 특정한 양식을 의미하는 용어이다. (2014년 3회 기사), (2021년 1회 기사)

⑤ 클래식(classic) : '고전'이라는 뜻보다 의상에서 유행을 타지 않고 오랫동안 채택하여 지속되는 스타일을 뜻한다.

⑥ 포드(ford) : 상당히 오랫 동안 수용되는 유행을 말한다.

⑦ 플로프(flop) : 시장의 유행성 중 수용기 없이 도입기에 제품의 수명이 끝나는 유행을 말한다. (2013년 3회 기사), (2022년 1회 기사)

(4) 유행색(trend color)

(2003년 1회 산업기사), (2003년 3회 산업기사), (2006년 1회 산업기사), (2009년 1회 산업기사), (2009년 3회 산업기사), (2012년 1회 기사), (2012년 3회 기사), (2014년 1회 기사), (2014년 2회 기사), (2015년 1회 산업기사), (2015년 1회 기사), (2015년 2회 산업기사), (2015년 3회 기사), (2016년 1회 산업기사), (2017년 2회 기사), (2017년 2회 산업기사), (2020년 4회 기사)

① 유행색은 매 시즌 정기적으로 유행색을 발표하는 색채전문기관에 의해 예측되는 색으로 일정기간이나 기간 동안 특별히 많은 사람들이 선호하여 사용하는 색으로 기업이나 협회 등의 단체에서 제품에 응용되거나 앞으로 선호될 것이라고 예상하여 만들어낸 색을 말한다.

② 유행색은 계절이나 어느 기간 동안 많은 사람이 선호하여 착용하는 색으로 일정한 기간을 두고 주기적으로 반복되는 특성을 가진다.

③ 패션산업분야는 해당 시즌의 약 2년 전에 유행 예측색이 제안되며 특히 유행색에 가장 민감한 분야로 가장 빠르게 변화하는 특징이 있다.

(2003년 3회 기사), (2006년 3회 산업기사), (2014년 1회 산업기사), (2018년 1회 기사), (2018년 3회 산업기사), (2019년 2회 산업기사), (2019년 3회 기사)

④ 유행색은 색상주기와 톤의 주기로 나눌 수 있는데 색상의 주기는 보통 난색계통과 한색계 통이 반복된다. 톤의 주기는 강한 색조와 어두운 색조의 시기, 파스텔 색조의 시기, 담담한 색조의 시기가 교대로 나타난다. 그러나 특정한 사회적 · 경제적 사건으로 인해 예외적인 색이 유행할 수도 있다. (2008년 3회 기사)

⑤ 유행색은 사회적 상황과 문화 · 경제 · 정치 등이 반영되어 전반적인 사회 흐름을 가늠하게 한다.

조선생의 TIP

국제유행색위원회(international commission for fashion and textile colors)의 인터컬러(INTER-COLOR) (2010년 2회 기사), (2016년 2회 산업기사), (2017년 2회 기사), (2018년 1회 산업기사), (2020년 1, 2회 기사)

1963년 파리에서 설립되었다. 2년 후의 색채방향을 분석 · 제안하며 봄/여름(S/S), 가을/겨울(F/W) 두 분 기로 나누어 유행색을 예측 · 제안하고 매년 1월과 7월 말에 협의회를 개최한다. 트렌드에 있어 가장 앞 선 색채정보를 제시한다. 매년 색채 팔레트의 30% 가량을 새롭게 제시한다.

(5) 시대별 패션 컬러의 특징 (2014년 1회 산업기사), (2015년 2회 기사), (2016년 1회 산업기사), (2019년 2회 기사)

① 1900년대 : 인상주의 영향을 받아 아르누보의 부드럽고 여성적인 경향을 보이는 부드럽고 환상적인 분위기의 파스텔 색조가 유행했다. (2013년 2회 기사)

② 1910년대 : 오리엔탈리즘의 영향을 받아 밝고 선명한 색조의 오렌지, 노랑, 청록색 등이 주조색으로 사용되었다.(모더니즘, 자본주의와 과학의 발달, 기능주의 성행)

③ 1920년대 : 아르데코의 영향으로 원색과 검은색 그리고 금색과 은색을 사용하여 강렬하고 뚜렷한 색채대비를 주로 사용하였다.

④ 1930년대 : 세계경제대공황의 영향으로 회의적이며 우울한 시대적 분위기에 어울리게 여 성적이며 우아한 세련미가 강조되었던 시기이다. 주로 차분하고 은은한 색조 등이 사용되 었다. (2017년 1회 산업기사)

⑤ 1940년대 : 제2차 세계대전의 영향으로 초기에는 군복을 모티브로 한 검정, 카키, 올리브 색 과 같은 밀리터리룩이 유행했다. 그러나 전쟁이 끝난 후 크리스찬 디올(Christian Dior)이 뉴룩을 발표한 이후 분홍, 회색, 옅은 파랑 등 은은한 색채가 유행했다. (2013년 1회 산업기사), (2015년 2 회 기사), (2018년 2회 산업기사)

⑥ 1950년대 : 제2차 세계대전 영향이 이어져 심리적 · 경제적 안정을 반영한 부드러운 파스 텔 색조가 유행했다.

⑦ 1960년대 : 전후의 심리적 · 경제적 안정으로 다양한 트렌드가 유행했던 시대이다. 팝아트, 키네틱아트, 옵아트 등 새로운 시도가 있었다. 옵아트의 무늬와 팝아트의 선명한 색채와 구성은 이 당시의 패션에 많은 영감을 제공하였다.

⑧ 1970년대 : 석유파동 이후 사람들은 실용적이며 저렴한 가격의 옷을 선호하였다. 팬츠 위에 미니스커트 그리고 그 위에 재킷을 겹쳐 입어 다양한 효과를 낼 수 있는 레이어드 룩(layered look)을 시도하였으며, 전체적으로 헐렁하게 입는 룩 혹은 빅 룩(big look)을 선호하였다.

⑨ 1980년대 : 포스트모더니즘의 영향으로 다양한 복식양식 유행. 재패니스 룩(Japanese look), 앤드로지너스 룩(Androgynous look) 에스닉 룩, 레트로 룩, 에콜로지 룩 등이 유행했으며 검정, 흰색, 어두운 자연계 색을 주로 사용하였다.

⑩ 1990년대 이후 : 글로벌리즘과 패션의 다원화 시대로 에콜로지와 미니멀리즘의 영향을 받아 미니멀리즘의 중간 색 톤과 흰색, 검정 등 절제된 색이 유행하였다.

(6) 패션의 색채계획
(2003년 1회 산업기사), (2010년 1회 산업기사), (2010년 2회 기사), (2013년 1회 산업기사), (2016년 2회 산업기사), (2019년 3회 산업기사)

① 색채정보 분석단계 : 시장정보 분석, 유행정보 분석, 소비자정보 분석, 색채계획서 작성, 경쟁사 분석 등

② 색채디자인 단계 : 색채 결정, 이미지맵 작성, 아이템별 색채 전개

③ 평가 단계

5 미용디자인 (2004년 1회 산업기사), (2015년 2회 기사), (2016년 1회 기사), (2019년 2회 기사)

(1) 미용디자인의 정의

① 아름다움을 추구하는 것은 인간의 본능이다. 인간의 용모를 아름답게 꾸미는 창작활동을 미용이라고 하며, 미용디자인의 연출 시 개인 고유의 신체 색인 피부, 눈동자, 모발 등을 고려해야 하고 시대적 유행성과 고객의 미적 욕구에 부응해야 한다.
(2002년 5회 산업기사), (2004년 1회 산업기사)

② 미용은 패션의 일부로 개인의 미적 욕구의 만족을 기본으로 인체에 직접 디자인하므로 보건 · 위생상 안전해야 하며 사회활동에 도움이 되어야 한다. (2003년 3회 산업기사), (2018년 2회 산업기사), (2021년 1회 기사)

③ 미용디자인의 과정은 디자인할 소재의 특성을 먼저 파악한 후 미용의 목적, 선호하는 유행과 색채 등에 대한 고객의 의견을 참고하여 종합적으로 결정해야 한다.
(2003년 3회 기사), (2016년 3회 기사)

④ 미용디자인에서 색은 메이크업, 의상, 헤어스타일과의 조화를 통하여 개성을 부각시키며 상황에 따라 메시지를 전달하는 역할을 한다. 질감은 포인트 메이크업과 조화를 이루며 효과를 상승시키고 전체의 이미지에 영향을 미친다. 형은 선과 면에 의해 표현되며, 입술라인과 아이라인 등은 선에 의해 표현된다.

(2) 미용디자인의 분야 (2006년 1회 산업기사)

가. 헤어스타일(hairstyle)

① 머리형을 말하며 헤어두(hairdo)라고도 한다. 머리형은 시대, 민족, 개인에 따라서 다양하게 나타나며 패션디자인과 함께 발전하였다.

② 시기에 따라 의복을 능가하여 패션의 중심이 되기도 하였고 계급이나 성별을 나타내는 수단으로 사용되기도 했다. 또한 염색을 통해 다양한 스타일을 구현할 수 있는데 염색은 염모제가 모발의 피질층(cortex)에 침투해 색상을 입히는 것을 말한다. (2016년 2회 산업기사)

나. 메이크업(make-up) (2014년 3회 기사), (2016년 1회 기사)

① '제작하다, 보완하다'라는 의미를 가진 메이크업은 화장품이나 도구를 이용하여 신체의 장점을 부각하고 단점은 보완·수정하는 창의적인 미적 행위라 할 수 있다. 이를 통해 자신의 정체성이나 가치관을 표현하기도 한다.

② 메이크업의 목적은 먼지나 자외선, 대기오염 및 온도 변화에 대해서 피부를 보호하고, 생활의 편의를 도모하며 궁극적으로는 얼굴의 단점을 보완하고 장점을 부각시켜 아름다움을 추구하는 데 있다.

③ 색의 진출과 후퇴의 성질과 팽창과 수축의 성질을 이용하여 얼굴의 단점을 보완하는 것을 수정화장이라 한다. 질감은 피부의 결을 고르게 하며, 피부의 상태와 여건을 고려해야 한다.
(2004년 3회 산업기사)

④ 메이크업의 표현요소는 형과 색, 질감이다. 형은 선과 면에 의해 표현되며, 입술라인과 아이라인 등은 선에 의한 표현이다. 색은 메이크업, 의상, 헤어스타일과의 조화를 통하여 개성을 부각시키고 상황에 따른 메시지 전달의 역할을 한다. 질감은 포인트 메이크업과 조화를 이루며 효과를 상승시키고 전체 이미지에 영향을 미치게 된다. (2015년 2회 기사), (2017년 1회 산업기사)

시험에 자주 출제되는 메이크업 관련 내용

- 메이크업의 균형을 갖게 하는 요인 : 좌우대칭의 균형, 전체와 부분의 균형, 색의 균형
 (2003년 3회 산업기사), (2009년 1회 기사), (2009년 2회 기사), (2012년 3회 산업기사), (2015년 3회 산업기사)
- 메이크업의 표현요소 : 색, 형, 질감 (2003년 1회 산업기사), (2005년 1회 산업기사)
- 메이크업의 주요 관찰요소 : 이목구비의 비율(배분, proportion), 얼굴의 입체 정도(입체, dimention), 얼굴형(배치, position) (2010년 1회 기사), (2015년 3회 산업기사), (2021년 1회 기사)

다. 네일아트(nail art)

① 네일은 손톱 또는 발톱 등을 의미하며 네일아트(네일미용)는 손톱이나 발톱을 예술적으로 아름답게 표현하는 것으로 네일에 그림을 그린다든지 보석 등을 붙임으로써 창의적으로 미적 표현을 하는 것이다.

② 네일아트는 네일의 기초 관리, 굳은살 제거, 마사지, 컬러링, 인조네일 시술 등 손톱과 발톱에 관한 관리의 모든 것을 말하며 건강한 네일을 유지하고 아름답게 꾸며 미적 욕구를 충족하는 데 목적이 있다.

③ 매니큐어란 라틴어 마누스(manus, 손)와 큐라(cura, 관리)라는 단어의 합성어에서 유래했다. 매니큐어가 손에 관한 전체적인 관리를 의미한다면, 페디큐어란 라틴어 페디스(pedis, 발)와 큐라(cura, 관리)의 합성어에서 유래한 용어로 발톱과 발을 건강하고 아름답게 가꾸는 발 관리를 의미한다.

라. 스킨케어(skin care)

① 스킨케어란 피부에 대한 보호로서 일반적으로 피부 손질을 말한다. 팩이나 마사지 등에 의한 페이셜 트리트먼트(얼굴 손질)나 보디 트리트먼트가 포함되며, 이러한 목적으로 사용하는 화장품을 "스킨 케어 화장품"이라고 한다. 보디 샴푸, 보디 로션, 탈모제 등의 바디 화장품도 모두 이에 포함된다.

② 피부의 색은 헤모글로빈(혈액의 색), 멜라닌(자연에서 대부분의 검은색 또는 브라운색), 카로틴(빨강, 보라색)의 양에 따라 다르게 나타난다. (2008년 3회 산업기사), (2009년 1회 산업기사), (2016년 1회 기사)

(3) 퍼스널 컬러 진단법

① 퍼스널 컬러는 요하네스 이텐과 로버트 도어가 연구한 사계절 색채를 기본으로 하고 있다. 요하네스 이텐은 자연의 사계절 색과 고유한 신체 색상(피부색, 눈동자색, 머리카락색)이 서로 연관이 있다고 보고 사람의 얼굴, 피부색과 일치하는 계절이미지 색을 비교·분석했다.

② 퍼스널 컬러 진단은 메이크업을 하지 않은 얼굴로 시작한다. 자연광이나 자연광과 비슷한 조명 아래에서 실시하되 흰 천으로 머리와 의상을 가린 상태에서 봄, 여름, 가을, 겨울 각 계절 색상의 천을 대어보고 얼굴색의 변화를 관찰한다. (2003년 3회 산업기사), (2018년 2회 산업기사)

4계절의 색채이미지 (2014년 3회 산업기사), (2016년 3회 산업기사), (2018년 2회 산업기사)

- 봄 : 밝은 톤으로 구성되며 상아빛, 우윳빛 피부와 밝은 갈색조 머리로 발랄한 이미지
 (2018년 1회 산업기사)
- 여름 : 피부가 희고 얇으며 차가운 붉은 기의 피부로 시원한 느낌과 은은하고 부드러운 톤 또는 원색과
 선명한 톤으로 구성
- 가을 : 따뜻한 피부색으로 차분한 느낌, 붉은색이 잘 어울림, 봄의 색조와 강한 대비
- 겨울 : 푸른색, 검은색을 기본으로 창백할 수 있고 차가운 인상, 후퇴를 의미하며 회색톤으로 구성

(4) 미용디자인에서 색의 적용 (2008년 3회 산업기사)

① 메탈릭 페일(metalic pale) 색조는 은은하고 섬세하여 로맨틱한 분위를 연출할 수 있다.

② 카키색 상의를 입었을 때 오렌지색 입술은 부드러운 느낌으로 조화를 이룰 수 있다.

③ 따뜻한 오렌지나 레드 계열의 색을 적용하면 명랑하고 활달한 분위기가 연출된다.

④ 백열등 아래에서는 붉은색의 볼연지가 더욱 혈색 있어 보인다.

⑤ 형광등 아래에서는 붉은색이 함유된 파운데이션과 볼연지로 혈색을 살려준다.

⑥ 메이크업은 조명의 색온도에 영향을 받으므로 적합한 색상을 고려한다.

6 시각디자인(visual design)
(2004년 1회 산업기사), (2005년 1회 산업기사), (2009년 3회 산업기사), (2009년 3회 기사), (2014년 3회 산업기사)

(1) 시각디자인의 정의

① 시각전달디자인(visual communication design)을 줄여서 시각디자인이라 한다. 시각디자인은 "어떻게 정보를 잘 전달하고 소통할 것인가?"의 문제를 다룬다.

② 시각디자인의 궁극적 목적은 소통을 통해 인간의 삶을 보다 더 풍요롭게 만드는 데 있다. 이를 위하여 삶에 필요한 다양한 정보들이 시각적인 매체를 통해 원활하고 효율적으로 소통될 수 있는 환경을 창조해야 한다. (2015년 2회 기사), (2017년 2회 산업기사), (2018년 2회 기사)

(2) 커뮤니케이션(communication)의 이해

① 언어 또는 몸짓이나 표정 등의 물질적 기호를 매개수단으로 하는 정신적 · 심리적 전달 교류를 말한다. 소통을 위해 송신자와 수신자를 연결해 주는 매개수단을 채널(channel) 또는 매체라고 한다.

② 커뮤니케이션 영역은 인쇄 또는 멀티미디어를 통한 광고 및 각종 선전활동(PR)을 포함해 생물과 생물, 인간과 자연, 동물과 환경 간의 소통까지 모두 포함한다. 커뮤니케이션에는 지시적 기능(화살표, 교통표지), 설득적 기능(포스터), 상징적 기능(심벌, 일러스트레이션), 기록적 기능이 있다. (2012년 2회 기사), (2013년 3회 기사), (2015년 1회 기사)

③ 커뮤니케이션이란 정보를 송신하는 쪽으로부터 수신하는 쪽으로의 흐름을 말하는데 이와 같은 연구는 통신공학 분야의 "세논과 위버"에 의하여 최초로 이루어졌다. 이들은『통신의 수학적 이론』이라는 논문을 통하여 커뮤니케이션의 과정을 다룬 수학적 공식을 아래와 같은 도표로 설명하였다. (2017년 1회 기사)

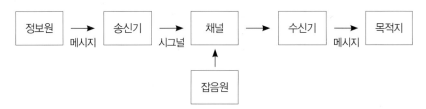

④ 커뮤니케이션의 과정을 통해 수신자를 설득시켜 송신자의 목적에 이르도록 설득적 기능을 발휘한다. 설득은 시각디자인에서 매우 중요한 역할을 한다. 이것은 수신자가 자신에게 전달된 메시지에 정서적으로 동의하는 과정으로, 구매 행동을 이행하게 만드는 이유가 된다. (2017년 1회 기사)

(3) 시각디자인의 기능

① 시각디자인은 다양한 분야에서 사용될 수 있지만 마케팅(marketing)의 수단으로도 많이 사용되고 있다. 마케팅이라는 관점에서 시각디자인은 판매를 촉진시키기 위해 적극적으로 소비자에게 설득적 커뮤니케이션을 수행하는 광고에 적극 활용되고 있다. 이런 이유에서 시각디자인은 경영 및 경제적 수단으로 적극 활용되고 있다.

② 광고커뮤니케이션의 과정 (2014년 2회 기사)

상황분석 → 광고기본전략 → 크리에이티브 전략 → 매체전략 → 효과 측정 또는 평가

조선생의 TIP

시각디자인 기능 (2018년 3회 기사), (2021년 1회 기사)

① 기록적 기능 – 사진, TV, 영화 등
② 설득적 기능 – 포스터, 신문광고, 디스플레이, 잡지광고 등
③ 지시적 기능 – 신호, 문자, 활자, 통계, 도표, 화살표, 교통 표지 등
④ 상징적 기능 – 심벌, 마크, 패턴, 일러스트레이션 등
⑤ 마케팅 기능 – 판매촉진기능

(4) 시각디자인의 매체와 종류 (2016년 3회 기사)

가. 평면디자인(2차 광고) (2020년 4회 기사)

① **신문광고** (2012년 2회 기사), (2012년 3회 기사), (2015년 3회 기사), (2019년 3회 기사), (2021년 2회 기사), (2022년 2회 기사)

신문광고의 장점은 보급대상이 다양하고 주목률이 높으며 반복광고를 할 수 있다는 것이다. 또한 비교적 광고비가 저렴한 편이고 제품의 심층정보가 빠르게 전달된다. 단점으로는 많은 신문을 따로 취급해야 하고 컬러인쇄의 질이 떨어지며 광고 수명이 짧다.

② **잡지광고** (2012년 1회 기사), (2012년 3회 산업기사), (2012년 3회 기사), (2015년 2회 기사), (2018년 3회 기사)

잡지광고는 특정한 독자층을 대상으로 하기 때문에 비교적 광고효과가 높은 편이다. 광고 매체로서의 수명이 길고 회람률(돌려보는 정도)도 높다. 컬러인쇄의 질이 높아 감정적 광고 또는 무드 광고로 호소력을 높일 수 있다. 한 번의 광고로 전국에 널리 배포되므로 편리하며 경제적이다. 단점은 제작기일이 오래 소요되고 그로 인한 광고 순발력이 떨어진다.

③ **포스터광고**

포스터광고는 위치, 지역, 크기, 색상의 선택이 자유롭고 여러 장을 반복해서 붙이는 방법으로 주목성을 높일 수 있다. 그러나 훼손되기 쉽고 수명이 짧은 편이며 그리고 청중 분포도도 낮다.

조선생의 TIP

포스터의 종류 (2017년 3회 기사)

- 문화행사포스터 : 연극이나 영화, 음악회, 전람회 등의 정보를 알리는(고지) 기능을 지닌 포스터
- 공공캠페인포스터 : 각종 캠페인의 매체로 대중을 설득하여 통일된 행동을 유도하는 목적의 포스터
- 상품광고포스터 : 소비자와 상품의 연결수단이 되며 구매욕을 높이기 위한 포스터
- 관광포스터 : 관광의 동기부여와 욕구 등을 유발시켜 관광 행위를 유도하는 포스터
- 장식포스터 : 메시지 전달보다는 시각적 자극을 통한 대중 심리와 연결되어 있는 그대로의 반응을 유도하는 것이 목적인 포스터

④ 편집(editorial) 디자인 (2012년 2회 산업기사), (2014년 2회 산업기사)

편집된 원고를 보기 좋게 시각적으로 구성하여 인쇄물로 제작하는 과정을 말한다. 1920년대 미국에서 사용하기 시작한 용어로 광고디자인과 구분하여 사용되고 있다. 초기에는 잡지디자인과 거의 동의어로 사용되었지만 요즘은 출판디자인이라는 용어로 사용되고 있다. 편집디자인을 구성하는 요소로는 디자인 요소를 배열하는 '레이아웃'과 인쇄물의 사이즈 또는 두께를 표현하는 '포맷', 그리고 '여백', '플래닝', '타이포그래피', '포토그래피', '일러스트레이션', '인쇄' 등이 있다. (2017년 1회 산업기사), (2020년 3회 산업기사)

조선생의 TIP

카피(copy) (2012년 3회 기사), (2015년 2회 기사)

카피란 광고에 사용되는 말과 글, 즉 광고언어를 말한다. 구성요소로는 헤드라인, 보디카피, 캡션(사진, 삽화의 설명문), 브랜드, 캐치프레이즈(헤드라인과 비슷하며 주의를 끌기 위한 수단), 오버헤드(헤드라인 윗글) 등이 있다.

⑤ 심벌(symbol) (2004년 1회 산업기사), (2005년 1회 산업기사), (2009년 3회 산업기사), (2010년 2회 기사), (2018년 2회 산업기사)

심벌이란 "상징"을 의미한다. 심벌에는 마크와 로고가 있는데, 마크는 그림의 형태로 표현되는 심벌이고 로고는 문자를 개성적으로 조형화시킨 디자인을 말한다. 심벌은 구성이 간결해야 하고 세련된 디자인과 심미성이 요구된다. 무엇보다 대중적이고 사용하기 편리해야 하며, 쉽게 이해할 수 있어야 한다.

조선생의 TIP

SP(Sales Promotion)광고 (2017년 2회 기사), (2021년 3회 기사)

SP광고는 세일즈 프로모션광고(Sales Promotion advertising)로 옥외광고, 전단 등 판매촉진을 통해 보다 큰 효과를 거두기 위한 일련의 판매촉진광고, 홍보활동을 말한다.

그래픽 심벌의 종류

① **아이소타입(isotype)**
현대 그래픽 심벌의 모체로 노이라트(otto Neurath) 박사가 교육을 목적으로 언어가 통하지 않아도 커뮤니케이션이 가능하도록 만든 그래픽 심벌

② **픽토그램(pictogram)**
(2004년 1회 산업기사), (2005년 1회 산업기사), (2007년 3회 산업기사), (2008년 1회 산업기사), (2009년 3회 기사), (2012년 1회 산업기사), (2013년 2회 산업기사), (2013년 3회 산업기사), (2014년 1회 산업기사), (2015년 3회 산업기사), (2017년 1회 산업기사), (2017년 2회 산업기사), (2017년 3회 산업기사), (2019년 2회 산업기사), (2019년 3회 산업기사)

'그림(picture)'과 '전보(telegram)'의 합성어로, 국제적인 행사 등에서의 사용을 목적으로 제작되었고 문화와 언어를 초월해서 직관적으로 이해할 수 있도록 한 그림문자 또는 문자언어를 시각화한 것을 말한다.

③ **시멘토그래피(semanto graphy)**
호주의 블리스가 발명한 것으로 블리스 심볼릭스(Blissymbolics)라고도 불리는 국제적인 그림문자 시스템

④ **다이어그램(diagram)**
(2006년 3회 산업기사), (2014년 2회 산업기사), (2014년 3회 기사), (2015년 3회 산업기사), (2022년 2회 기사)

단순한 점이나 선, 기호를 사용하여 어떤 현상의 상호관계나 과정, 구조 등을 도해하거나, 사물의 대체적인 형태와 여러 부분의 관계를 쉽게 이해할 수 있도록 윤곽과 전반적인 구도를 제시해주는 설명적인 그림이다. 기호, 선, 점 등을 사용하여 어떤 사건이나 상황의 상호관계 또는 과정 구조 등을 이해시켜 주는 설명적인 그림을 도표 또는 도해라고도 한다.

⑥ 일러스트레이션(illustration)

(2006년 1회 산업기사), (2009년 2회 기사), (2013년 3회 산업기사), (2014년 3회 산업기사), (2016년 1회 산업기사), (2017년 1회 산업기사)

일러스트레이션은 커뮤니케이션 언어로서 독자적인 장르로 신문이나 잡지의 기사 혹은 책의 내용의 이해를 돕기 위해 회화, 사진, 도표, 도형 등 문자 이외의 그림 요소로 표현하는 것을 말하며 각자 개성적인 작품세계가 보인다는 점에서 순수회화와의 경계가 뚜렷하지 않지만 항상 대중의 요구에 맞춰 그려진다는 점에서 주제를 명확하게 시각화하는 목적미술이라 할 수 있다. (2014년 3회 산업기사), (2016년 1회 산업기사), (2021년 3회 기사)

⑦ 타이포그래피(typography)

(2005년 1회 산업기사), (2008년 3회 산업기사), (2009년 1회 산업기사), (2012년 1회 기사), (2014년 2회 산업기사), (2016년 2회 기사), (2020년 1, 2회 산업기사), (2020년 4회 기사)

활자 또는 활판에 의한 인쇄술을 가리키는 말로 오늘날 글자에 의한 모든 커뮤니케이션의 조형적 표현 디자인을 일컬어 타이포그래피라고 한다. 타이포그래피는 글자체, 글자 크기, 글자 간격, 인쇄 면적 여백 등을 조절하여 전체적으로 읽기 편하도록 구성하고 목적에 합당하고 만들기 쉬우며 아름다워야 한다. 포스터 디자인, 아이덴티티 디자인, 편집디자인, 홈페이지 디자인 등 시각 디자인에 다양하게 사용된다. (2018년 1회 산업기사)

⑧ 레터링(lettering)

문자 및 문자를 그리는 모든 행위를 의미하는데 오늘날에는 일반적으로 디자인 용어로서 디자인의 시각화를 위해 문자를 그리는 것, 또는 그려진 문자를 말한다. 레터링은 언어 본래의 의미뿐만 아니라 자체를 고려한 조형이나 색채에 의해 보다 풍부한 정보내용을 전달을 할 수 있으며 로고타입이나 캘리그라피 등이 포함된다.

조선생의 TIP

캘리그라피 (2014년 1회 산업기사), (2016년 1회 산업기사), (2019년 2회 산업기사)

P. 술라주, H. 아르퉁, J. 폴록 등 1950년대 표현주의 화가들에게서 캘리그라피를 이용한 추상화가 성행하였다. 캘리그라피(calligraphy)란 "아름답게 쓰다"라는 사전적 의미를 가진 '손으로 그린 그림문자'로 전문적인 핸드레터링 기술을 의미한다. 조형상으로 유연하고 동적인 선, 붓글씨와 같은 번짐효과, 살짝 스쳐가는 효과, 여백의 균형미 등 순수 조형의 관점에서 보는 것을 의미하며 서예로 번역되기도 하는데, calligraphy는 아름다운 서체란 뜻을 지닌 그리스어 Kalligraphia에서 유래되었다.

⑨ 캐릭터디자인 (2004년 1회 산업기사)

기업, 단체, 행사, 제품 등을 대표하는 동물, 사람, 식물 등의 요소를 의인화하여 친근감을 주는 상징물을 말한다.

조선생의 TIP

카툰(cartoon) (2020년 1, 2회 산업기사)

원래는 그림을 그리기 위해 스케치한 한 컷을 의미했지만 오늘날에는 만화적인 그림에 유머나 아이디어를 넣어 완성한 그림을 지칭한다.

나. 입체디자인(3차 광고)

① CIP(corporate identity program)

(2003년 3회 기사), (2007년 3회 산업기사), (2013년 1회 기사), (2013년 2회 산업기사), (2013년 3회 산업기사), (2014년 1회 기사), (2014년 3회 산업기사), (2014년 3회 기사), (2015년 1회 산업기사), (2015년 2회 산업기사), (2016년 1회 산업기사), (2020년 1, 2회 기사), (2022년 2회 기사)

CI라고도 하며 기업의 이미지 통일을 위한 통합화 작업으로 기업의 개성과 조직의 동질성을 확보하고 사회문화 창조와 서비스정신을 조성하며 소비자에게 신뢰를 보증하는 상징으로 사용된다. CIP 도입 시기는 이미지가 타 기업에 비해 저하되거나 기업의 현대적 경영방침에 따라 디자인 측면의 개선이 필요할 때, 현재의 기업이미지를 탈피하여 선도적 기업상을 형성하고자 할 때 도입한다. 타 기업과의 차별화나 경영전략의 일환으로, 기업만의 이상적 이미지 확립을 목적으로 한다. 고도의 전략적 판단을 필요로 하므로 경영자의 원활한 커뮤니케이션과 상호 이해가 이루어져야 한다.

(2008년 3회 기사), (2013년 2회 기사), (2019년 1회 기사), (2019년 1회 산업기사), (2021년 1회 기사)

> **조선생의 TIP**
>
> **CI의 요소** (2005년 1회 산업기사), (2013년 2회 산업기사), (2015년 2회 산업기사), (2016년 1회 산업기사), (2016년 2회 산업기사), (2016년 2회 기사)
>
> ① 기본요소 : 기업명, 심벌마크, 로고타입 시그니처, 코퍼레이트 컬러(corporate color, 상징컬러, 전용색), 마스코트, 캐릭터, 슬로건, 전용서체 등 (2020년 3회 산업기사)
> ② 응용요소 : 서식류 및 포장, 간판, 유니폼, 수송물 및 건물 기타
>
> **기업색채(corporate color)** (2016년 1회 산업기사)
>
> 기업의 이미지를 시각적으로 상징화한 색채로 기업의 이념과 실체에 맞는 이상적인 이미지를 나타내는 색이다.
>
> **CI의 3대 기본요소** (2012년 1회 기사), (2019년 1회 기사)
>
> CI의 3대 기본요소는 기업이나 회사의 시각적인 통일화인 VI(Visual Identity), 기업과 사원들의 행동의 통일화인 BI(Behavior Identity), 기업의 주체성과 통일성인 MI(Mind Identity)이다.

② BI(brand identity)

(2004년 3회 산업기사), (2008년 3회 기사), (2009년 3회 산업기사), (2014년 1회 기사), (2017년 1회 기사), (2017년 3회 기사), (2019년 1회 기사)

BI는 브랜드 로고나 심벌마크를 중심으로 그에 관련된 모든 상업 전략적 정체성을 말한다. 경영전략의 하나로 상표이미지를 시각적으로 체계화·단순화하여 소비자에게 인식시키고 체계적인 관리를 통해 특정 브랜드에 대한 선호를 향상시킨다. (2014년 3회 기사)

> **조선생의 TIP**
>
> **브랜드 관리 과정** (2007년 3회 산업기사), (2009년 2회 산업기사), (2013년 3회 산업기사)
>
> 브랜드 설정 – 브랜드이미지 구축 – 브랜드충성도 확립 – 브랜드 파워

③ 구매시점광고 POP(point of purchase)

(2003년 1회 산업기사), (2003년 3회 기사), (2009년 2회 산업기사), (2009년 3회 기사), (2010년 2회 산업기사), (2013년 2회 산업기사), (2014년 1회 산업기사), (2020년 1, 2회 산업기사), (2020년 3회 산업기사), (2021년 2회 기사), (2022년 2회 기사)

판매와 광고가 동시에 이뤄지는 광고를 말하며 판매시점광고라고도 한다. 점두, 점내에서 타사 제품보다 주의를 끌도록 자극하는 역할을 하며 상품에 주목, 구매의 결단을 내리게 하는 설득력을 가진다. "말 없는 세일즈맨"으로 판매원을 돕고 판매점에 장식효과와 판매 효율을 높인다.

소비자 측면의 POP 기능은 새로운 상품에 대한 고지, 구매 시점에서의 상품 셀링 포인트 와 구매의욕의 자극 등이 있다.

④ 포장디자인(packaging design) (2013년 1회 산업기사), (2016년 2회 산업기사), (2019년 3회 산업기사)

"포장은 침묵의 판매원이다." 또는 "포장은 상품을 팔아주는 역할을 한다."는 문장은 오늘 날 포장이 격렬한 판매전의 유력한 무기의 하나로 등장하고 있음을 가장 적절히 표현한 것 이라고 할 수 있다. 원래 포장은 제품을 넣는 용기의 기능적 · 미적 향상 그리고 상품의 파 손과 오손을 막고 운반, 보관, 소비의 편의를 제공하기 위해서 고안된 것이었다. 그러나 오 늘날 사회의 발전과 생산의 대량화, 소비자 욕구의 변화에 따른 판매경쟁의 변화로 인해 판매에까지 확대되었다.

조선생의 TIP

포장디자인의 기능 (2009년 2회 기사), (2014년 2회 산업기사)

① 보존과 의존 ② 유통의 편리성 ③ 상품가치 상승 ④ 재활용성

⑤ DM(direct mail)광고 (2014년 1회 산업기사), (2015년 2회 기사), (2016년 3회 기사), (2018년 1회 기사)

사보, 팸플릿, 카탈로그, 간행물 등을 우편으로 우송한다. 시기와 빈도가 조절되며 주목성 및 오락성이 떨어질 수 있지만 소구대상이 가장 명확하다.

조선생의 TIP

DM의 종류 (2009년 2회 기사)

① 노벨티(novelty)는 소비대중에게 주어지는 각종 광고용품으로 상품명이나 상점 이름이 인쇄된 장난 감, 부채, 라이터 등이다.

② 블로터(blotter)는 실용적이면서 상당기간 수취인이 보존하여 사용할 수 있는 것으로 탁상용 캘린더 등이 그 예이다.

③ 브로드사이드(broadside)는 접어서 우송하는 광고 인쇄물이다.

④ 세일즈 레터(sales letter)는 인사문을 겸하는 것으로 광고주의 메시지를 편지처럼 봉투에 넣어 상대에 게 친근감을 준다.

⑥ 옥외광고 (2013년 2회 기사), (2018년 3회 산업기사), (2020년 3회 산업기사)

간판, 광고탑, 벽면광고, 광고자동차, 네온사인, 전광판, 애드벌룬, 스카이라이팅, 공중투영기, 육교광고, 현수막, 아치, 플래카드 등으로 옥외의 일정한 곳에 설치하여 많은 사람이 볼 수 있도록 한 광고물이다.

다. 공간디자인(4차 광고)

① TV광고 (2012년 2회 기사), (2019년 2회 기사)

TV광고는 광고매체 중 가장 광고효과가 높은 편으로 속보성, 반복성, 대량 전달성, 신뢰성, 시청각, 즉효성, 친근성을 가지며, 방송대 선별이 가능하고 감정이입 효과가 높다. 단점은 메시지의 수명이 짧고 광고비가 비싼 편이며 광고제작 과정이 길어 속보성이 떨어지는 것이다.

> **조선생의 TIP**
>
> **TV광고의 종류**
> ① 스폰서십(sponsorship) 광고 : 프로그램 스폰서 광고
> ② 스팟(spot) 광고 : 프로그램 중간에 삽입되는 광고 (2015년 2회 기사)
> ③ 블록(block) 광고 : 일정한 시간을 정해서 하는 광고
> ④ 로컬(local) 광고 : 지역광고
> ⑤ ID카드광고 : 프로그램이 바뀔 때 방송국명과 함께 화면 하단에 문자 위주로 하는 광고
> ⑥ 네트워크(network) 광고 : 방송본국에서 전국에 광고

② 디스플레이디자인 (2007년 1회 산업기사), (2014년 3회 산업기사), (2020년 1, 2회 산업기사)

디스플레이란 물건을 공간에 배치·구성·연출하여 사람의 시선을 유도하는 강력한 이미지 표현이며 배치할 물건의 색채에 규칙을 주어 사람의 시선을 유도하도록 한다. 디스플레이의 구성요소는 상품, 고객, 장소, 시간인데 시각 전달 수단으로서의 디스플레이는 사람, 물체, 환경을 상호 연결시킨다.

7 제품디자인

(1) 제품디자인의 정의 (2004년 3회 산업기사)

① 인간은 자연환경에 적응하고 생존하기 위해 또는 위험한 동물로부터 몸을 보호하기 위해 도구를 만들어 왔다. 도구는 인간의 삶을 보다 더 풍요롭게 하기 위한 수단으로 자연의 형태를 이용하거나 인공적으로 제작하여 사용해 왔다. 도구의 제작 과정에서 이미지를 실체화하는 행위, 즉 의식적으로 형태화한 합목적물 또는 '목적을 갖고 인간에 의해 만들어진 모든 실체'를 제품디자인이라 한다. (2017년 2회 기사), (2018년 2회 기사), (2020년 3회 기사), (2020년 4회 기사)

② '바늘에서 우주선까지'의 구호에서 알 수 있듯이 제품디자인은 일상생활 속의 수많은 제품을 디자이너의 눈으로 바라보면서 아이디어를 얻을 수 있는 창의적인 디자인 분야이다. 같은 제품이라도 편리성과 기능 그리고 형태미까지 갖추었다면 누구나 그 제품을 사고 싶은 마음이 들 것이다. 그런 구매욕이 생길 수 있도록 제품의 가치를 높이기 위한 종합적인 실용목적과 심미적 기능을 겸한 공업생산품을 디자인하는 분야라 할 수 있다.

③ 일반 공예와 제품디자인의 가장 큰 차이점은 대량생산이다. 제품디자인은 대량생산되는 산업제품의 형태와 기능을 결정하는 분야이며, 분야에 따라 가구디자인, 전기제품디자인, 전자제품디자인, 운송기기디자인, 주방용품디자인 등이 있다.
(2004년 1회 산업기사), (2009년 3회 산업기사), (2016년 3회 산업기사), (2020년 3회 산업기사)

(2) 제품디자인의 요소 (2015년 2회 산업기사)

① **형태** : 아름다운 외양, 취급의 용이성, 내구성 등을 고려해야 한다.

② **착시** : 착시를 적극적으로 디자인에 적용해야 한다.

③ **색채** : 색채가 인간에 미치는 심리적 작용을 고려해야 한다.

④ **재료와 가공기술** : 좋은 재료의 선택과 가공기술력 확보, 그리고 그것을 응용할 수 있어야 한다.

⑤ **질감** : 제품 고유의 표면 특성을 적극 활용해야 한다.

⑥ **가격** : 대량생산과 생산의 합리화를 통한 코스트 다운(cost-down)과 품질향상을 해야 한다.

(3) 제품디자인의 프로세스 (2010년 1회 산업기사), (2013년 1회 산업기사), (2015년 2회 산업기사), (2017년 1회 산업기사)

① **상품기획서** : 제품의 기본 콘셉트를 설정하는 단계(제품기획, 시장조사, 색채분석 등)

② **디자인 일정계획 수립** : 디자인을 위한 일정계획을 수립하는 단계

③ **콘셉트 디자인과 협의** : 콘셉트 및 디자인이미지 제시 및 방향을 설정하는 단계

④ **아이디어 스케치** : 콘셉트에 대한 구체적인 아이디어를 전개하는 단계

⑤ **아이디어 스케치 협의** : 디자인 및 전개 방향을 결정하는 단계

⑥ **렌더링(rendering)** : 제품의 완성예상도로 구체적인 제품을 형상화하는 단계
(2014년 1회 산업기사), (2016년 2회 기사), (2017년 1회 산업기사)

⑦ **렌더링 협의** : 구조와 기능 등을 검토하는 단계

⑧ **목업(mock-up)** : 장치의 제작에 앞서 나무 또는 이와 비슷한 것으로 모형을 만드는 것으로 실물 크기의 디테일한 외장부분을 설계하는 단계 (2020년 1, 2회 산업기사)

⑨ **모델링(modelling)** : 디자인의 최종단계

⑩ **디자인 결정 및 제품화**

제품디자인의 프로세스 (2013년 1회 산업기사), (2015년 2회 산업기사)

디자인 계획 → 아이디어 스케치 → 렌더링 → 목업 → 모델링 → 디자인 제품화

조선생의 TIP

제품디자인의 아이디어 스케치 종류 (2010년 2회 기사), (2013년 1회 기사)

① 섬네일 스케치 : 엄지손톱만한 스케치라는 의미로 스크래치 스케치라고도 하며, 아이디어를 내기 위해 스크래치하듯 하는 최초의 스케치

② 러프 스케치 : 대략적인 스케치란 뜻으로 개개의 아이디어를 비교 검토하는 것을 목적으로 하는 스케치

③ 스타일 스케치 : 완성형 스케치로 완성된 아이디어 스케치를 설명하고 전달을 목적으로 하는 스케치

모델링 (2010년 2회 산업기사), (2014년 2회 산업기사), (2015년 1회 산업기사), (2015년 2회 산업기사)

① 러프모델(스케치모델, 스터디 모델) : 작업에 앞서 형태감과 비례파악을 위해 대략적으로 만드는 모델 (2018년 2회 기사)

② 프레젠테이션모델(제시용 모델, 더미 모델) : 외형상으로 실제 제품에 가깝도록 도면에 따라 모형으로 만드는 것으로 품평을 목적으로 제작하며 완성 예상 실물과 흡사하게 만드는 데 중점을 두는 모델 (2014년 3회 산업기사), (2019년 1회 산업기사), (2020년 3회 산업기사)

③ 프로토타입모델(완성형 모델, 워킹 모델) : 제품디자인의 최종단계에서 실제 부품작동방법과 같은 기능을 부여하는 시작모델 (2003년 3회 산업기사), (2005년 3회 산업기사)

(4) 제품디자인의 분류 (2013년 1회 기사), (2016년 3회 기사)

① 주방용 기기(주방의 합리적인 설계 + 식생활 향상) : 믹서, 오븐, 냉장고, 식기세척기 등

② 가전제품(가정위생의 촉진 + 오락과 여유) : 각종 음향 오락기구 등

③ 통신기기(개인과 집단 간 커뮤니케이션 + 물리적 거리 극복) : 전화기, 팩스 등

④ 산업기기(자연개발 + 생산성 향상) : 기계, 공구류 등

⑤ 건설중장비(내구성 + 성능) : 유압굴착기, 크레인, 지게차, 불도저 등

⑥ 운송기기(안정성 + 성능 + 사용 편리성과 안락함) : 자동차디자인 등

⑦ 공공운송기관(안정성 + 사용편리성 + 안락함) : 열차, 지하철, 민간항공기

(5) 제품디자인의 굿디자인 (2015년 2회 산업기사), (2016년 3회 산업기사)

① 디자인 측면 : 합리성(프로세스, 시스템의 문제, 팀워크), 독창성(디자이너의 창의성), 심미성(색상과 조형미 욕구)

② 경제적 측면 : 경제성(경제적 이익 고려), 시장성(시장의 분포조사), 유통성(제품 포장 및 운송, 보관, 용이성)

③ 판매적 측면 : 상품성(제품의 가치와 가격), 질서성(디자인 코디네이션, 계열 상품), 유행성 (시대의 트렌드 방영)

④ 생산적 측면 : 기술성(제품의 기능성 검토), 재료성(이용 가능한 재료 검토), 생산성(제품의 생산성 고려, 단순화, 규격화를 통한 코스트 다운)

⑤ 서비스 측면 : 편리성(제품의 편리성, 능률 고려), 안정성(사용자 안전 고려), 윤리성(사회적 영향 고려)

8 멀티미디어 디자인(multimedia design)

(1) 멀티미디어 디자인의 정의 (2007년 3회 산업기사), (2008년 3회 산업기사), (2009년 1회 산업기사), (2012년 3회 산업기사), (2013년 3회 기사), (2016년 2회 산업기사), (2020년 3회 기사), (2020년 4회 기사)

멀티미디어 디자인은 음성, 문자, 그림, 동영상 등 다양한 형식의 정보를 이용하는 멀티미디어와 관련된 콘텐츠 기획 및 제작, 웹디자인, 인터넷 방송, 디지털 영상제작 및 편집, 영상특수효과, 웹사이트 구축, 멀티미디어 콘텐츠를 영상미디어로 표현하는 CD 타이틀 제작, 영상제작 및 편집, 인터넷 방송 등의 기획 및 실무 제작 분야와 2D, 3D 등 3차원 특수효과 등과 같은 컴퓨터 영상그래픽 관련 분야를 포함한다. 매체가 쌍방향적(Two-way communiction)이며 디자인의 모든 가치 기준과 방향이 철저히 사용자 중심으로 변화하고 있다.

(2) 멀티미디어의 특징 (2003년 1회 산업기사), (2003년 3회 기사), (2009년 3회 기사), (2010년 1회 산업기사), (2015년 2회 산업기사), (2017년 1회 기사), (2020년 1, 2회 기사)

① Usability : 유용하고 편리함(사용성)

② Information architecture : 자료의 구성

③ Interactivity : 상호작용

④ User-centered design : 사용자 중심의 디자인

⑤ User interface : 사용자 인터페이스

⑥ Navigation : 항해

(3) 멀티미디어의 종류 (2014년 3회 기사)

① 웹디자인(web design)

웹이란 웹브라우저와 인터넷망을 이용해서 볼 수 있는 콘텐츠로서 이를 디자인하는 것을 말한다.

② 영상디자인(image design)

넓은 의미에서 영상디자인은 영화, 모션그래픽, 애니메이션 등을 총칭한다.

③ 모바일 콘텐츠 디자인(mobile contents design)

휴대전화 등에서 볼 수 있는 웹 사이트, 사진, 음향, 동영상 등과 모바일 어플리케이션 등을 디자인한다.

④ 사용자 인터페이스 디자인(user interface design) (2018년 1회 기사), (2019년 1회 기사), (2019년 2회 기사), (2020년 3회 기사)

사용자 편의성의 극대화를 목적으로 사람들이 컴퓨터와 상호작용(communication)하기 위한 화상, 문자, 소리, 정보와 같은 프로그램을 조작하기 위한 시스템을 말한다.

⑤ 가상현실 디자인

실제 존재하지 않거나 사람이 체험하기 힘든 것을 컴퓨터를 이용하여 인공적으로 만들어내는 것을 말한다.

⑥ UX 디자인(user experience design) (2017년 2회 기사)

사용자가 제품, 서비스 또는 시스템을 사용하거나 체험하는 데 있어 제품과의 상호작용을 디자인의 주요소로 고려하여 디자인하는 것

⑦ 인터랙션 디자인(interaction design) (2019년 2회 기사)

제품과 서비스를 사용하면서 인간과 컴퓨터와의 상호작용을 용이하게 하는 디자인

9 공공디자인(public design)

(1) 공공의 개념

① 공공(public)이란 모두가 함께 누리는 공적인 것, 국가와 국민 모두의 것, 공동소유 또는 공동체 등의 의미를 가지고 있다.

② 독일의 정치철학자 한나 아렌트(Hannah Arendt)는 'the public'을 두 가지 의미로 정의했다. 첫째는 누구나 볼 수 있고 들을 수 있으며 폭넓은 개성을 가진다는 것이다. 둘째는 사적 소유나 장소와 구별되는 우리 모두가 공동으로 구축하여 그 안에 거주하고 있는 공동성을 갖는다는 뜻이다. 즉 'the public'은 '공개성'과 '공동성'을 포함하는 공적인 성질이라고 말할 수 있다.

(2) 공공디자인의 정의 (2015년 3회 산업기사)

① 씨족 형태로 자연과 관습에 따라 살아가던 원시시대와 달리 무리를 지어 살면서 국가 형태로 발전하게 되고, 사회생활을 통해 공동의 약속을 지키며 살게 되었다. 더욱이 문명의 발달과 함께 도시화가 진행되면서 개인적인 생활과 병행하여 공공장소에서의 공동으로 사용하는 장치나 장비를 보다 더 합리적으로 계획해야만 했다.

② 공공디자인은 공공장소에 여러 장비·장치를 보다 합리적이고 편리하게 포괄적으로 디자인하는 것이라 말할 수 있다. 공공디자인의 영역에는 건축물과 도로, 운하, 주거환경에 필요한 공원이나 산책로 등의 '환경적 시설'과 이 환경 시설에 대응하여 도로상의 여러 시설들이 될 수 있으며, 공공정책 또는 서비스도 포함된다.

(3) 공공디자인의 영역 (2014년 1회 산업기사)

① 공공디자인의 영역에는 여러 가지 종류가 있을 수 있다. 예를 들어 도로시설물에는 광고 게시판, 교통표지, 신문광고, 벤치, 버스나 택시, 정류장, 지하철 입구, 공중화장실, 공중전화, 가로등, 쓰레기통, 재떨이, 자동판매기, 우체통, 화분, 가로수 등 '사람을 위한 시설물'이 있으며, 자동차가 등장한 후로는 '자동차를 위한 시설물'로 신호등, 교통표지, 가드레일, 교통관제탑 등과 그 밖에 가선(건너지른 전선), 배기탑(배기가스 배출구), 소화전 등이 나타났다.

② 공공디자인은 공공공간, 공공매체, 공공시설들의 심미적·상징적·기능적 가치를 높이고 새로운 선진문화를 창출하는 데에 기여할 수 있는 공공의 포괄적 실행 행위를 말한다. 공공디자인 관련 영역은 공공공간, 공공매체, 공공시설물, 공공디자인 정책 4가지로 분류된다.

공공공간	• 공간의 환경과 관련된 영역 • 도시환경 디자인 – 공원, 운동장, 도로, 주차장 등 • 공공건축 및 실내환경 – 소방서, 시민회관, 터미널, 도서관 등
공공매체	• 시각정보영역 • 정보매체 – 국가홍보 광고, 교통표지판, 지하철노선도 등 • 상징매체 – 행정부 및 지자체의 상징 사인, 여권, 화폐 등 • 환경연출매체 – 벽화, 슈퍼그래픽, 미디어아트 등 (2015년 1회 산업기사), (2015년 1회 기사), (2022년 2회 기사)
공공시설물	• 공공제품 및 산업 관련 영역 • 교통시설 – 보행신호등, 펜스, 볼라드, 육교 등 • 편의시설 – 벤치, 휴지통, 매점, 화장실 등 • 공급시설 – 소화전, 공중전화, 무인민원처리기 등 (2014년 1회 산업기사)
공공디자인 정책	• 행정 및 정책계와 관련 법규계 • 행정 및 정책계 – 공공디자인을 진흥할 수 있는 다양한 방안 • 관련 법규계 – 행정 및 정책계에 공공디자인을 진흥할 수 있는 법

10 기타 디자인

(1) 애니메이션 디자인(animation design) _{(2010년 1회 기사), (2013년 2회 산업기사)}

① 정적인 물체에 시간의 흐름에 따른 동작성을 부여하여 운동감 있는 장면을 묘사하는 기술이다.

② 컴퓨터 애니메이션, 셀 애니메이션, 투과 애니메이션, 인형 애니메이션 등으로 분류할 수 있다. _(2018년 3회 산업기사)

③ 스토리보드는 각본에 따라서 이야기의 중요한 장면을 선정해 그것을 연속적으로 묘사한 것이다.

(2) 바이오닉 디자인(bionic design) _{(2010년 1회 기사), (2015년 3회 기사)}

자연계의 생물학적 원형들이 지니는 기본 생존방식을 인공물의 디자인이나 인위적 환경 형성에 이용하는 디자인을 말한다.

(3) 버내큘러(vernacular) 디자인

_{(2010년 2회 기사), (2013년 3회 기사), (2014년 1회 기사), (2014년 2회 기사), (2018년 3회 산업기사), (2019년 3회 기사), (2021년 1회 기사)}

토속적, 풍토적, 민속적이라는 의미로 일정 지역 혹은 민족 고유의 조형 정신과 미가 자연 발생적으로 형성된 디자인으로서 지리적 · 풍토적 생활환경과 독특한 특성을 보여준다. 주거공간이 대표적이며 환경적, 경제적, 문화적 요인으로 민족마다 다른 패턴을 보인다.

(4) 오가닉 디자인(organic design) _{(2019년 1회 기사), (2022년 2회 기사)}

산업디자인에 있어서 생물의 자연적 형태를 모델로 하는 조형이나 시스템을 만드는 경향을 말한다.

(5) 유니버설 디자인(universal desgin)

_{(2012년 2회 기사), (2013년 2회 기사), (2013년 3회 기사), (2013년 3회 산업기사), (2014년 2회 산업기사), (2014년 3회 기사), (2015년 1회 기사), (2015년 1회 산업기사), (2016년 1회 기사), (2016년 3회 기사), (2017년 1회 기사), (2018년 1회 산업기사), (2018년 3회 산업기사)}

사회적 약자를 포함해 성별이나 연령, 국적, 문화적 배경, 장애의 유무에 관계없이 모든 사람들이 제품, 건축, 환경, 서비스 등을 보다 편하고 안전하게 이용할 수 있도록 디자인하는 것으로 미국의 론 메이스(Ron Mace)에 의해 처음 주장되었다. "모두를 위한 설계"(Design for All)라고도 한다.

론 메이스(Ron Mace)는 7가지 원칙을 다음과 같이 정리했다.

① 공평한 사용으로 누구나 쉽게 사용할 수 있을 것(Equitable Use)

② 사용의 융통성, 유연하고 자유도가 높은 사용성(Flexibility Use) (2018년 3회 기사)

③ 간단하고 직관적인 사용, 즉 직감적이고 심플한 사용방법(Simple and Intuitive Use)

④ 인지할 수 있는 정보, 쉬운 가독성과 빠른 정보 습득(Perceptible Information)

⑤ 오류에 대한 포용력과 사용 시 위험하거나 오류가 없는 디자인(Tolerance for Error)

⑥ 적은 물리적 노력, 자연스런 자세와 적은 힘으로도 쉽게 사용할 수 있을 것(Low Physical Effort)

⑦ 접근과 조작이 쉬운 크기와 적절한 공간(Size and Space for Approach and Use)

(6) 인본주의 디자인 (2018년 1회 기사)

① 국가 간의 경쟁적인 산업화 정책으로 인하여 인간 본래의 가치를 잃은 현대사회에서 삶을 재발견하고, 공동체 전반의 삶의 질을 향상하고자 하는 뜻에서 시작되었으며, '인간을 위한 디자인'이라는 원칙에서 비롯되었다.

② 현대인은 누구나 장애를 지닐 가능성이 언제나 있는 잠재적 장애자이기 때문에 늘 미래 지향적인 사고를 가지고 인본주의적인 접근이 필요한 것이 유니버설 디자인의 중심이념이다.

(7) 배리어프리 디자인(barrier free design)

① 일반인뿐만 아니라 일반인과 차이가 있는 어린이와 노약자, 또는 장애인도 쉽게 사용할 수 있는 공공환경을 만드는 것이 배리어프리 디자인의 개념이다.

② 사회적으로 소외 계층에 속하는 장애인, 또는 고령자가 일상생활을 자유롭게 하기 위한 디자인, 즉 장애 없는 디자인(무장애 디자인, barrier free design)을 말한다.

(8) 그린디자인(green design) (2015년 1회 산업기사), (2019년 2회 기사), (2019년 3회 산업기사)

① 기술적 진보에 대한 낙관적 기대뿐만 아니라 한정된 자원의 올바르고 경제적인 활용과 환경오염의 방지에 힘쓰고, 어린이 또는 노인, 장애자 등 소외 계층에 대한 배려도 잊지 않아야 한다.

② 산업 전반에 걸친 생활용품 및 제품의 생산 과정에서 재료의 순수성 및 호환성을 고려해 최소의 에너지로 최소의 오염 물질을 배출하여 제조하고, 소비자 역시 안전하고 경제적이며 재활용이 쉽도록 한 디자인을 말한다.

③ 생태계에 대한 디자인의 태도는 자연과의 공생이라는 측면에서 검토되고 적극적으로 통일되어야 한다. (2016년 1회 산업기사)

(9) 혁신디자인 (2018년 2회 산업기사)

새로운 형태와 기능을 창조하는 경우로 디자인 개념, 디자이너의 자질과 능력, 시스템, 팀워크 등이 핵심이 되는 신제품 개발의 유형

(10) 감성공학과 감성디자인 (2020년 3회 기사), (2020년 3회 산업기사)

① 감성공학이라는 단어가 처음으로 사용된 것은 일본 마쯔다(Mazda) 자동차 회사에서 시작되었고, 인간의 감성을 정략적으로 분석·평가하는 기술이다.

② 감성공학은 인간의 제품에 대해 가지고 있는 욕구로서 이미지나 느낌을 물리적인 디자인 요소로 해석하여 이를 제품의 디자인에 반영하는 기술이라고 정의하였다.

③ 감성디자인은 기능적인 측면 이외에 감성적인 측면까지 디자인하는 것을 말한다.

　　예 원목을 전자기기에 적용한 스피커 디자인
　　　 1인 여성가구의 취향을 고려한 핑크색 세탁기
　　　 시간에 따라 낮과 밤을 이미지로 보여 주는 손목시계

MEMO

핵심요약정리 및 체크리스트

[꼭 이해하고 넘어가야 할 핵심내용입니다. 아래 내용의 80% 이상 암기하지 못했다면 다시 공부하세요.]

☐ 1. 디자인의 어원 – (　　　　)인 "데시그나레(designare)", 이탈리어인 "디세뇨 (disegno)", 프랑스어인 데생(dessein)"　　　　　　　　　　　　　　　　　라틴어

☐ 2. 디자인의 의미 – "(　　)하다, (　　)하다"　　　　　　　　　　　　　계획, 설계

☐ 3. (　　　　　　) – 방법(method), 용도(use), 필요성(need), 텔레시스(목적, telesis), 연상(association), 미학(aesthetics) 등 6가지로 구성　　　빅터 파파넥

☐ 4. 디자인의 기능과정 – (　　) → 조형 → 재료 → 기술　　　　　　　　　욕구

☐ 5. 디자인의 기획과정 – (　　　　) → 자료수집 → 자료분석 → 평가　　문제인식

☐ 6. (　　　　　　) – 아이디어 발상법 중 가장 많이 사용되는 기법, 제시된 아이 디어나 의견에 대해 평가해서는 안 된다.　　　　　　　　　　브레인스토밍 (brainstorming)

☐ 7. (　　　　) 기법 – 이질순화(처음보는 것을 친숙한 것처럼), 순질이화(친숙한 것을 알지 못하는 것처럼)　　　　　　　　　　　　　　　　　　　시네틱스

☐ 8. 키치 – 독일어로 저속한 (　　　)을 의미　　　　　　　　　　　　모방예술

☐ 9. (　　　)광고 – 호기심을 불러 일으키는 광고　　　　　　　　　　　　티저

☐ 10. (　　　　　) – 구속되지 않는 자유로운 집단의 활동을 의미하여 전반적으로 회색조에 어두운 색조를 사용　　　　　　　　　　　　　　　　　　플럭서스

☐ 11. 중세문화(11~14C) – (　　　) 사상을 중심, 로마네스크 양식, 스테인드글 라스 효과, 아치와 돔 형식　　　　　　　　　　　　　　　　　　　기독교

☐ 12. (　　)양식(14~15C) – 중세 후기 서유럽에서 일어난 미술 양식　　　고딕

☐ 13. (　　　　)(14~15C) – 미켈란젤로, 라파엘로, 레오나르도 다빈치　　르네상스

☐ 14. (　　　)(16C 말~18C) – 루이 14세 때 유행, 과장된 표현, 불규칙한 구도, 화려한 색채, 대표적인 건물로 '베르사유 궁전'　　　　　　　　　　　　바로크

15. (　　　)(18C) – 루이 15세 때 유행, 사치스럽고 우아하며 유희적이고 변덕스러운 매력과 함께 부드럽고, 내면적인 성격을 가진 사교계 예술　　　　　　로코코

16. 1851년 런던박람회 – 조셉 팩스턴 설계, 프리패브리케이션 공법에 의해 설계, (　　)에서 개최　　　　　　수정궁

17. 존 러스킨– "베니스의 돌", 고딕예술 찬양, (　　　　　)에게 영향　　　　　　윌리엄 모리스

18. (　　　　　) – 레드하우스, 기계에 의한 대량생산을 반대하고 기계화에 반발, 올리브 그린, 크림색, 어두운 파랑, 황토색, 검은색 등의 톤이 어둡거나 칙칙한 색을 주로 사용　　　　　　미술공예운동

19. (　　) – '새로운 예술'이라는 뜻, 식물의 형태를 모티브로 한 유동적인 모양의 공예양식, 파스텔 계통의 부드러운 색조를 주로 사용　　　　　　아르누보

20. 유겐트스틸– 곡선의 변화와 율동적인 (　　　)에 의해 추상화, 양식화된 점이 특색　　　　　　패턴

21. 분리파 – (　　　　)에서 일어난 신예술조형운동, 주로 직선적이고 단순한 형식의 장식을 사용, 식물의 편화 무늬 등으로 배치　　　　　　오스트리아

22. 독일공작연맹 – (　　　　　　), 기계생산, 대량생산, 질보다 양 등을 주장하고 단순한 형태를 사용　　　　　　헤르만 무테지우스 (Hermann Mutherius)

23. 큐비즘 – 세잔, 브라크, 피카소, (　　)의 강렬한 색채와 강렬한 대비를 주로 사용　　　　　　난색

24. (　　　) – 말레비치, 로드첸코, 엘 리시츠키, 기계적 · 기하학적 형태를 중시, 역학적인 미를 강조　　　　　　구성주의

25. (　　) – 네덜란드에서 일어난 주지주의 추상미술운동, 몬드리안의 "브로드웨이 부기우기(Broadway Boogie–Woogie)", 빨강, 노랑, 파랑, 검정의 순수한 원색을 사용하여 순수하고 추상적인 조형을 추구　　　　　　데스틸

26. (　　　) –오장팡(Amédée Ozanfant), 르 코르뷔지에(Le Corbusier)　　　　　　순수주의

27. (　　　　) – 월터 그로피우스(Walter Gropius), 바이마르 최초의 디자인학교, 단순하고 자연스러운 색채를 주로 사용　　　　　　바우하우스

☐ 28. (　　　　) – 검정, 회색, 녹색, 갈색, 주황 등의 배색을 사용했고 주로 강렬한 색조와 단순한 디자인을 추구

아르데코

☐ 29. (　　　　) – 과학이나 합리성을 중시, 근대화를 지향, 대표색은 흰색과 검은색

모더니즘

☐ 30. (　　　　) – 마리네티를 중심으로 기존의 낡은 예술을 모두 부정, 기계가 지닌 차갑고 역동적인 스피드감과 운동감을 표현, 시간의 요소를 도입, 하이테크 소재로 색채를 표현한 미술사조

미래주의

☐ 31. (　　　　) – 색의 화려한 면과 어두운 면을 동시에 갖고 있으며, 극단적인 원색 대비와 어둡고 칙칙한 색을 사용

다다이즘

☐ 32. (　　　　) – 색채 표현에 따라 다른 다양한 색채를 사용

초현실주의

☐ 33. 추상주의 – 뜨거운 추상(칸딘스키) + 차가운 추상(　　　　), 원색과 검정, 흰색 등을 주로 사용

몬드리안

☐ 34. (　　　　) – 상업성, 상징성, 풍속과 대중문화에 관심, 대중을 위한 예술을 주장, 앤디워홀의 '코카콜라 마크'

팝아트

☐ 35. (　　　　) – '상업주의' 나 '상징성'에 반동하여 미국에서 일어난 추상주의 미술운동, 색의 원근감, 진출감 또는 흑과 백 단일 색조를 강조하기 위하여 전체적으로 어두운 색조를 강조하여 사용

옵아트

☐ 36. (　　　　) – 극단적인 간결성, 기계적인 엄밀성 등의 특징, 순수한 색조 대비와 통합되고 단순한 개성 없는 색채 사용

미니멀아트

☐ 37. (　　　　) – 무채색에 가까운 파스텔 색조, 올리브 그린, 살구색, 보라, 청록색, 복숭아색 사용

포스트 모더니즘

☐ 38. (　　　　) 제국의 디자인 – 인간의 감각과의 관계를 중요시하는 예술적 방향을 추구

스칸디나비아

☐ 39. (　　　　) 디자인 그룹 – '에토레 소트사스(Ettore Sottsass)'가 중심

멤피스

☐ 40. (　　　　)의 디자인 – 조밀함, 변조성, 간결성, 장식성, 명쾌성, 형태와 상징성 등이 산업생산에 융합되어 완벽주의와 극소주의를 만들어 냄

일본

□ 41. 미국의 디자인 – 실용주의와 기능주의, 헨리 포드의 "컨베이어 시스템",
 (）의 "유선형" 디자인

 노만 벨 게데스

□ 42. 디자인의 요소
 ① 개념요소 – 점, 선, 면, 입체
 ② ()요소 – 형, 방향, 명암, 색, 질감, 크기, 운동감
 ③ 상관요소 – 서로 간의 관계에 따라 달라 보이는 것 → 면적, 무게
 ④ 실제요소 – 목적성

 시각

□ 43. 형태
 ① () 형태 = 순수형태 = 추상형태
 ② 현실적 형태 = 인위형태와 자연형태

 이념적

□ 44. 점 – ()의 한계, 시동, 교차, 정지, 조형예술 최초의 요소

 선

□ 45. 선 – ()의 한계, 위치, 속도, 강약, 방향

 면

□ 46. 면 – ()의 한계

 입체

□ 47. () – 면의 이동 흔적으로 두께와 부피

 입체

□ 48. 율동 – 반복, 점이, ()

 강조

□ 49. () – 대칭, 비대칭

 균형

□ 50. 비례의 종류
 ① 루트비 : 사각형의 한 변을 1이라 했을 때 긴 변의 길이가 $\sqrt{2}$, $\sqrt{3}$, $\sqrt{4}$ 등
 의 무리수로 되어 있는 비례
 ② 정수비 : 정수비는 1 : 2 : 3 : …… 또는 1:2, 2:3, …… 과 같은 정수에
 의한 비율, 처리가 간단, 대량생산에 적합하고 가구, 건축 등에 사용
 ③ 상가 수열비 : 1 : 2 : 3 : 5 : 8 : 13 : ……과 같이 각 항이 앞의 두 항의
 합과 같은 수열(황금비율 또는 피보나치 수열)에 의한 비례
 ④ 피보나치 수열 : 1, 1, 2, 3, 5, 8, 13, 21, 34, 55, 89, 144 과 같이 수열
 에 의한 비례, 앞의 두 항을 합하면 다음 항이 되는 규칙을 가진다. 자연
 이나 식물의 구조, 번식의 문제에서 많이 사용되는 수열이다. 피보나치
 수열의 비는 결국 황금비례와 같다.

⑤ (　　) 수열비 : 1 : 4 : 7 : 10 : 13 : ……과 같이 이웃하는 두 항의 차이가 일정한 수열에 의한 비례

⑥ 등비 수열비 : 1 : 2 : 4 : 8 : 16 : ……과 같이 이웃하는 두 항의 비가 일정한 수열에 의한 비례

⑦ 금강비례 : 우리나라의 전통건축에서 볼 수 있는 비례로 1 : 1.41이다. 황금비와 같이 관습적으로 내려온 전통비례 | 등차

□ 51. (　　) – 유사조화 + 대비조화 | 조화

□ 52. (　　)성을 주는 방법 – 근접, 반복, 연속 등 | 통일

□ 53. (　　)의 시지각 원리
① 근접의 원리　　　　　② 유사의 원리
③ 연속의 원리　　　　　④ 폐쇄의 원리 | 게슈탈트

□ 54. 도형으로 지각되는 경우
① 면적이 작은 부분이 도형으로 지각되기 쉽다.
② 대칭형이 비대칭형에 비해 도형으로 지각되기 쉽다.
③ 둘러싸인 형태가 도형이 되기 쉽다.
④ 무늬가 있는 형태가 도형이 되기 쉽다.
⑤ 밝고 고운 것이 도형이 되기 쉽다.
⑥ 난색이 한색보다 도형이 되기 쉽다.
⑦ 외곽선이 있는 형태가 도형이 되기 쉽다.
⑧ 가까운 것이 멀리 있는 형태보다 도형이 되기 쉽다.
⑨ (　　)과 수평의 형태가 도형이 되기 쉽다.
⑩ 위에서 아래보다 아래에서 위로 올라가는 형태가 도형이 되기 쉽다. | 수직

□ 55. 착시
① (　　)의 착시 – 수평 · 수직의 착시/대비의 착시/분할의 착시
② 크기의 착시 – 상방 거리의 과대시
③ 방향의 착시 – 각도의 착시
④ 불가능한 형태의 착시 – 반전실체의 착시 | 길이

□ 56. 디자인의 조건 – (　　), 심미성, 경제성, 독창성, 질서성 + 지역성, 친자연성, 문화성 | 합목적성

□ 57. 색채계획의 기본 과정 : 색채 (　　) → 색채 심리분석 → 색채 전달계획 → 디자인의 적용 | 환경분석

□ 58. 환경을 분석하는 과정 : 색채의 목적 → 색채 (　　　) → 색채심리조사 분석 → 색채전달계획 작성 → 디자인 적용 　　　　　환경분석

□ 59. 환경디자인
　① 공간개념– 실내(　　　　　)/실외(익스테리어 디자인 – 건축, 옥외, 조경, 스트리트퍼니처, 도시경관 등)
　② 자연개념– "지속 가능한 디자인" – 생태그린디자인, 에코디자인, 업사이클디자인 등 　　　　　인테리어 디자인

□ 60. 실내디자인의 과정
　① 기획설계 – 프로젝트를 분석하고 콘셉트를 잡기 위한 자료수집 및 분석 단계
　② 기본설계 – 전체적인 콘셉트를 수립하고 방향을 설정
　③ (　　　) – 기본계획에서 정해진 사용방안과 변화와 통일에 대한 구체적인 좌표나 색상을 처방
　④ 공사감리 – 기본계획부터 실시단계까지 잘 표현되었는지를 검사하는 단계 　　　　　실시설계

□ 61. 패션디자인의 미(美)의 요소 – 기능미, 재료미, 색채미, (　　　) 　　　　　형태미

□ 62. (　　　　) – 유행에 따라 좌우되지 않는 길이와 시대와 연령을 초월하여 누구에게나 어울리는 선 　　　　　샤넬라인

□ 63. 유행의 개념과 종류
　① (　　　) : 짧은 시간 유지됐다 사라지는 유행
　② 크레이즈(craze) : 패드와 비슷한 개념으로 일시적이고 열광적인 대유행
　③ 트렌드(trend) : '방향, 경향, 동향, 추세, 유행' 등의 뜻. 패션 용어로 경향이라는 의미
　④ 클래식(classic) : 오랫동안 채택하여 지속되는 스타일 　　　　　패드(fad)

□ 64. 유행색 – 약 (　　) 전에 유행 예측 색 제안 　　　　　2년

□ 65. 패션의 색채계획
　① 색채정보 (　　) 단계 : 시장정보 분석, 유행정보 분석, 소비자정보 분석, 색채계획서 작성
　② 색채디자인 단계 : 색채 결정, 이미지맵 작성, 아이템별 색채 전개
　③ 평가 단계 　　　　　분석

□ 66. (　　　)디자인 분야 – 헤어스타일 + 메이크업 +네일아트 + 스킨케어

미용

□ 67. (　　　　　　)의 균형을 갖게 하는 요인 : 좌우대칭의 균형, 전체와 부분의 균형, 색의 균형

메이크업

□ 68. 메이크업의 표현요소 : 색, 형, (　　　)

질감

□ 69. 메이크업의 중요 관찰요소 : 색의 균형, 피부의 질감, (　　　)의 형태

얼굴

□ 70. 피부의 색은 (　　　　　　)(혈액의 색), 멜라닌(자연에서 대부분의 검은색 또는 브라운색), 카로틴(빨강, 보라색) 양에 따라 다르게 나타난다.

헤모글로빈

□ 71. 4계절 색채이미지

　　① 봄 – 밝은 톤을 구성, 상아빛, 우윳빛 피부와 밝은 갈색조 머리로 발랄한 이미지

　　② 여름 – 피부가 희고 얇으며 차가운 붉은 기의 피부로 시원한 느낌과 은은하고 부드러운 톤

　　③ 가을 – 피부가 따뜻한 색, 차분한 느낌, 붉은색이 잘 어울림, (　)의 색조와 강한 대비

　　④ 겨울 – 푸른색, 검은색을 기본으로 창백할 수 있고 차가운 인상, 후퇴를 의미하면 회색 톤으로 구성

봄

□ 72. 광고(　　　　　　)의 과정

　　상황분석 → 광고기본전략 → 크리에이티브 전략 → 매체전략 → 효과측정 또는 평가

커뮤니케이션

□ 73. (　　　)광고 – 장점은 보급대상이 다양하고 주목률이 높으며 반복광고를 할 수 있다. 심층정보가 빠르게 전달된다. 단점으로는 많은 (　　　)을 따로 취급해야 하고 인쇄, 컬러의 질이 떨어지고 광고 수명이 짧다.

신문

□ 74. (　　　)광고 – 수명이 길고 회람률도 높다. 컬러 인쇄의 질이 높아 감정적 광고 또는 무드광고로 호소력을 높일 수 있다.

잡지

□ 75. 포스터광고

　　① 문화행사포스터　　　　　　② 공공캠페인포스터

　　③ 상품광고포스터　　　　　　④ 관광포스터

　　⑤ (　　　)포스터

장식

□ 76. (　　　　　)디자인을 구성하는 요소 – '포맷'과 '여백', '플래닝', '타이포그래피', '포토그래피', '일러스트레이션', '인쇄' 등 　　　　　편집

□ 77. (　　　　　) – 문화와 언어를 초월해서 직관적으로 이해할 수 있도록 한 그림 문자 　　　　　픽토그램

□ 78. (　　　　　　) – 신문이나 잡지의 기사 혹은 책의 내용 이해를 돕기 위한 하나의 구체적 그림 　　　　　일러스트레이션

□ 79. (　　　　　) – 글자에 의한 모든 커뮤니케이션의 조형적 표현디자인 　　　　　타이포그래피

□ 80. CIP(Corporate Identity Program)– 기업의 이미지 통일을 위한 (　　　) 작업 　　　　　통합화

□ 81. CIP 요소
　　① (　　　　　) : 기업명, 로고타입, 코퍼레이트 컬러(corporate color, 상징 컬러, 전용색), 마스코트, 캐릭터, 슬로건 등
　　② 응용요소 : 표지 및 간판, 유니폼, 수송물 및 건물 기타 　　　　　기본요소

□ 82. (　　　) – 브랜드 로고나 심벌마크를 중심으로 관련된 모든 상업전략적 정체성 　　　　　BI(Brend Identity)

□ 83. (　　　) – "구매시점광고, 판매시점광고" 　　　　　POP(Point of Purchase)

□ 84. (　　　　)의 기능
　　① 보존과 의존　　　　　② 유통의 편리성
　　③ 상품가치 상승　　　　④ 재활용성 　　　　　포장디자인

□ 85. (　　　)광고 – 사보, 팸플릿, 카탈로그, 간행물 등을 우편으로 우송하는 광고 　　　　　DM

□ 86. TV광고의 종류
　　① 스폰서십(sponsorship) 광고 – 프로그램 스폰서 광고
　　② 스팟(spot) 광고 – 프로그램 중간에 삽입되는 광고
　　③ 블록(block) 광고 – 일정한 시간을 정해서 하는 광고
　　④ 로컬(local) 광고 – 지역광고
　　⑤ ID카드 광고 – 프로그램이 바뀔 때 방송국명과 함께 화면 하단에 문자 위주로 하는 광고
　　⑥ (　　　) 광고 – 방송본국에서 전국에 광고 　　　　　네트워크(network)

□ 87. 제품디자인의 프로세스

　　디자인계획 → 아이디어 스케치 → (　　　　) → 목업 제작 → 모델링 → 디자인 제품화

　　렌더링

□ 88. 제품디자인 아이디어 스케치의 종류

　　① 섬네일 스케치(스크래치 스케치)

　　② (　　　　　　　)

　　③ 스타일 스케치

　　러프 스케치

□ 89. 모델링

　　① 러프모델(스케치모델)

　　② (　　　　　　　　　) (제시용 모델)

　　③ 프로토타입모델(완성형 모델)

　　프레젠테이션모델

□ 90. (　　　　　　)의 특징

　　① Usability – 유용하고 편리함

　　② Information architecture – 자료의 구성

　　③ Interactivity – 상호작용

　　④ User-centered design – 사용자 중심의 디자인

　　⑤ User interface – 사용자 인터페이스

　　⑥ Navigation – 항해

　　멀티미디어

□ 91. 공공디자인의 분류

　　① 공공공간

　　② 공공(　　　)

　　③ 공공시설물

　　④ 공공디자인 정책

　　매체

□ 92. (　　　　　) 디자인– 자연계의 생물학적 원형들이 지니는 기본 생존방식을 인공물의 디자인이나 인위적 환경 형성에 이용하는 디자인

　　바이오닉

□ 93. (　　　　　) 디자인 – 토속적, 풍토적, 민속적이라는 의미

　　버내큘러(Vernacular)

□ 94. (　　　　　) – 기존의 기능을 새로운 용도와 형태로 창조하는 디자인으로 수정·개량의 의미

　　리디자인

□ 95. (　　　　　　　)의 7가지 원칙

　　① 공평한 사용으로 누구나 쉽게 사용할 수 있을 것(Equitable Use)

　　② 사용의 융통성으로 유연하고 자유도가 높은 사용성(Flexibility Use)

　　③ 간단하고 직관적인 사용, 즉 직감적이고 심플한 사용방법(Simple and Intuitive Use)

　　④ 인지할 수 있는 정보, 쉬운 가독성과 빠른 정보 습득(Perceptible Information)

　　⑤ 오류에 대한 포용력과 사용 시 위험하거나 오류가 없는 디자인(Tolerance for Error) (2014년 2회 산업기사)

　　⑥ 적은 물리적 노력, 자연스런 자세와 적은 힘으로도 쉽게 사용할 수 있을 것(Low Physical Effort)

　　⑦ 접근과 조작이 쉬운 크기와 적절한 공간(Size and Space for Approach and Use)

유니버설 디자인

□ 96. (　　　　　) 디자인 – 장애 없는 디자인(무장애 디자인, barrier free design) 개념

배리어프리

□ 97. 생태학적 (　　)디자인의 원리

　　① 환경친화적인 디자인

　　② 리사이클링 디자인

　　③ 에너지 절약형 디자인

그린